DE GRUYTER

ALLGEMEINES

KÜNSTLER-

LEXIKON

DE GRUYTER

ALLGEMEINES KÜNSTLER-LEXIKON

Die Bildenden Künstler
aller Zeiten und Völker

Herausgegeben von
Andreas Beyer, Bénédicte Savoy
und Wolf Tegethoff

REGISTER
ZU DEN BÄNDEN 71–80

TEIL 1: LÄNDER

DE GRUYTER

Redaktion
Wolfgang von Collas – Christiane Emmert – Diana Feßl – Doerte Friese – Ulla Heise –
Dagmar Kassek – Delia Kottmann – Alexandra Meinhold – Elisabeth Richter –
Christine Rohrschneider – Larissa Spicker – Steffen Stolz – Hildegard Toma –
Renate Treydel – Daniela Wagner – Anja Weisenseel

Redaktionelle Leitung
Katja Richter

ISBN 978-3-11-030428-2

Bibliografische Information der Deutschen Nationalbibliothek
Die Deutsche Nationalbibliothek verzeichnet diese Publikation in der Deutschen
Nationalbibliografie; detaillierte bibliografische Daten sind im Internet über
http://dnb.dnb.de abrufbar.

© 2014 Walter de Gruyter GmbH, Berlin / Boston

Satz: bsix information exchange GmbH, Braunschweig
Druck und Bindung: Strauss GmbH, Mörlenbach
∞ Gedruckt auf säurefreiem Papier

Printed in Germany

www.degruyter.com

„Eine nützliche und nothwendige Sache ist auch, daß gedruckten Büchern ein oder mehr Register beygefüget, darinne der Innhalt derselben, und wo ein jedes zu finden, verzeichnet werde."
(J. H. Zedler, Universal-Lexicon Aller Wissenschaften und Künste,
Welche bißhero durch menschlichen Verstand und Witz erfunden und verbessert worden, Band 30, Leipzig 1741)

Vorwort

Mit Erscheinen des Bandes *Keldermans–Knebel* liegen jetzt die Bände 1–80 des *Allgemeinen Künstlerlexikons (AKL)* vor. Somit können ca. 228 000 Biografien bildender Künstlerinnen und Künstler nahezu aller Länder und Epochen im Lexikon nachgeschlagen werden.

Die Konsultation des Künstlerlexikons setzt, wie bei jedem alphabetischen Nachschlagewerk, die Kenntnis des entsprechenden Stichwortes, hier des Künstlernamens, voraus. Kunstgeschichtliche, geografische oder chronologische Zusammenhänge können lediglich aus den einzelnen biografischen Texten geschlussfolgert werden. Fragen nach den Malern, Grafikern, Bildhauern, Architekten oder Vertretern der angewandten Künste einzelner Länder, Kulturbereiche oder bestimmter Zeiträume mussten bislang unbeantwortet bleiben.

Verlag und Redaktion hatten sich daher 1995 entschlossen, den Benutzern der gedruckten Ausgabe des Lexikons mit regelmäßig erscheinenden *Registerbänden* ein Hilfsmittel in die Hand zu geben, das zusätzlich zu dem herkömmlichen Zugriff über den Künstlernamen eine Erschließung des Materials nach Kunstgattungen sowie unter geografischen und chronologischen Aspekten ermöglicht. Hierfür muss das Prinzip der alphabetischen Ordnung durch ein anderes ersetzt werden, das die Informationen in neue Zusammenhänge stellt. Zugleich ist das Register ein Wegweiser aus diesem anderen Kontext zurück zu den einzelnen Artikeln mit ihren Aussagen über Leben und Werk der Künstler.

Das vorliegende achte Register für die Bände 71–80 besteht wiederum aus zwei Teilen: Die im Lexikon vertretenen *Länder* bilden die Schlagworte des ersten Teils. Ihnen sind in der zweiten Ebene die Begriffe zur Kennzeichnung der *künstlerischen Berufe* bzw. der künstlerischen Tätigkeiten in alphabetischer Folge zugeordnet.

Die dritte Ebene schließlich enthält die *Künstlernamen in chronologischer Folge*. Die angegebene Jahreszahl ergibt sich aus dem Geburtsjahr eines Künstlers, oder, wenn dies nicht bekannt ist, aus der ersten Erwähnung des Künstlers.

Als Schlagworte des zweiten Registerteils wurden die *künstlerischen Berufe* gewählt. In der zweiten Ebene sind diesen Schlagworten die *Länder* in alphabetischer Folge zugeordnet. Die dritte Ebene enthält wiederum die *Künstlernamen* der jeweiligen Berufsgruppe in chronologischer Folge. Bei jedem Künstlernamen ist in beiden Registern die genaue *Fundstelle* im Lexikon (Band und Seite) angegeben.

Das kombinierte Register bietet in seinen Listen somit zusätzlich einen chronologischen Blick auf die Künstlergeschichte und die Entwicklung der verschiedenen Kunstgattungen in nahezu allen Ländern und Kulturbereichen. Für viele Länder wird das Register erstmals umfassende Künstlerlisten erstellen.

Ein gedrucktes Register zum Künstlerlexikon muss sich bewusst im Umfang beschränken, da es ansonsten mühelos die Bandzahl des biografischen Teils um ein Mehrfaches überschreiten würde. Eine Erschließung des Materials unter unterschiedlichsten Gesichtspunkten, wie sie durch die digitale Verarbeitung der Biografien und Daten in der künstlerbiografischen Datenbank möglich ist, leistet die kontinuierlich aktualisierte Online Datenbank *Allgemeines Künstlerlexikon Online* mit dem kompletten Register zum *Thieme-Becker, Vollmer und AKL*, den vollständigen Einträgen aus dem *AKL* sowie unpublizierten Künstlerdokumenten aus dem Datenbestand des *AKL*.

München, November 2013 Die AKL-Redaktion

Begründet und mitherausgegeben von Günter Meißner

Unter der Schirmherrschaft des
Comité International d'Histoire de l'Art (CIHA)

Benutzungshinweise

Die in den AKL-Bänden 71–80 vertretenen 121 Länder bilden die alphabetisch geordneten Schlagworte des ersten Registers.

Die vertretenen künstlerischen Berufe sind den Nachweisländern alphabetisch zugeordnet. Hierbei wurden dieselben Oberbegriffe wie in Teil 2, Künstlerische Berufe, verwendet. Unter diesen Berufen sind die Künstlernamen in chronologischer Folge (geordnet nach Geburtsjahr oder erster Erwähnung) aufgelistet. Der als Ordnungswort angesetzte Name erscheint – wie in den Stichwörtern des Lexikons – halbfett, die Vornamen kursiv (zur Ansetzung der Namen vgl. die Benutzungshinweise des Lexikons).

Den Namen ist die genaue Fundstelle im Lexikon beigegeben (Bandzahl: Seitenangabe).

Beispiel:

Türkei *[1]*

Fotograf *[2]*

1908 **Karsh**, *Yousuf* . 79: 366
[3] [4] *[5] [6]*

 [1] Land *[4]* Künstlername
 [2] Künstlerischer Beruf *[5]* AKL-Band
 [3] Geburtsdatum / Erste Erwähnung *[6]* Seite

Länder

Ägypten
Albanien
Algerien
Angola
Argentinien
Armenien
Aserbaidshan
Australien

Bangladesch
Barbados
Belgien
Bolivien
Bosnien-Herzegowina
Brasilien
Bulgarien
Burkina Faso

Chile
China
Costa Rica

Dänemark
Deutschland
Dominica
Dominikanische Republik

Ecuador
El Salvador
Elfenbeinküste
Estland

Finnland
Frankreich

Georgien
Griechenland
Großbritannien
Guatemala
Guinea

Haiti

Indien
Indonesien
Irak
Iran
Irland

Island
Israel
Italien

Jamaika
Japan
Jordanien

Kanada
Kasachstan
Kenia
Kirgistan
Kolumbien
Kongo (Brazzaville)
Kongo (Kinshasa)
Korea
Kroatien
Kuba

Lettland
Libanon
Libyen
Liechtenstein
Litauen
Luxemburg

Makedonien
Malaysia
Malta
Marokko
Mexiko
Moçambique
Moldova
Mongolei

Namibia
Nepal
Neuseeland
Nicaragua
Niederlande
Nigeria
Norwegen

Österreich

Pakistan
Panama
Papua-Neuguinea

Paraguay
Peru
Philippinen
Polen
Portugal

Rumänien
Russland

Sambia
San Marino
Schweden
Schweiz
Senegal
Serbien
Simbabwe
Slowakei
Slowenien
Spanien
Sri Lanka
Sudan
Südafrika
Suriname
Syrien

Tansania
Thailand
Trinidad und Tobago
Tschechien
Türkei
Tunesien
Turkmenistan

Uganda
Ukraine
Ungarn
Uruguay
Usbekistan

Venezuela
Vereinigte Arabische Emirate
Vereinigte Staaten
Vietnam

Weißrussland

Zypern

Ägypten

Architekt

2707 v.Chr.	**Hesire**	*72:* 473
2639 v.Chr.	**Hemiunu**	*71:* 423
2119 v.Chr.	**Heri**	*72:* 157
2119 v.Chr.	**Hernechet**	*72:* 297
2119 v.Chr.	**Hernechet**	*72:* 298
1956 v.Chr.	**Heqaib**	*72:* 101
1550 v.Chr.	**Heqaneheh**	*72:* 101
1550 v.Chr.	**Hernechet**	*72:* 298
1479 v.Chr.	**Hepuseneb**	*72:* 97
1397 v.Chr.	**Heremheb**	*72:* 149
1388 v.Chr.	**Her**	*72:* 102
1333 v.Chr.	**Heremheb**	*72:* 149
1292 v.Chr.	**Hi**...............	*73:* 80
1200 v.Chr.	**Heri**	*72:* 157
331 v.Chr.	**Heron** (0331ante)	*72:* 314
215 v.Chr.	**Herakleides**	*72:* 104
101	**Herakleides**	*72:* 105
1856	**Herz**, *Max*	*72:* 449
1876	**Jaspar**, *Ernest*	*77:* 418

Bildhauer

1292 v.Chr.	**Hi**...............	*73:* 79
1292 v.Chr.	**Hi**...............	*73:* 80
1279 v.Chr.	**Hi**...............	*73:* 80
1920	**Heshmat**, *Hassan*	*72:* 472
1929	**Henein**, *Adam*	*71:* 487
1933	**Katzourakis**, *Michalis*	*79:* 425

Designer

1961	**Hussein**, *Hazem Taha*	*76:* 50
1974	**Kenawy**, *Amal*	*80:* 61

Elfenbeinkünstler

2707 v.Chr.	**Hesire**	*72:* 473

Fotograf

1962	**Hefuna**, *Susan*	*71:* 60

Gebrauchsgrafiker

1936	**Kiko**	*80:* 239

Glaskünstler

1920	El-**Khonany**, *Zakaria*	*80:* 188

Goldschmied

1330 v.Chr.	**Hi**...............	*73:* 79
246	**Hernedjitef**.............	*72:* 298
246	**Hernedjitef**.............	*72:* 298

Grafiker

1894	**Kefallinos**, *Giannis*	*79:* 510
1929	**Henein**, *Adam*	*71:* 487
1933	**Katzourakis**, *Michalis*	*79:* 425
1961	**Hussein**, *Hazem Taha*	*76:* 50

Illustrator

1894	**Kefallinos**, *Giannis*	*79:* 510
1919	**Kan'ān**, *Munīr*...........	*79:* 248
1936	**Kiko**	*80:* 239

Künstler

2000 v.Chr.	**Hernechet**	*72:* 297
1550 v.Chr.	**Hi**...............	*73:* 79
1290 v.Chr.	**Hi**...............	*73:* 80
1279 v.Chr.	**Hi**...............	*73:* 80
1213 v.Chr.	**Hi**...............	*73:* 80
1120 v.Chr.	**Hermes**	*72:* 228

Maler

330 v.Chr.	**Helene** (0330ante)	*71:* 315
1891	**Kāmil**, *Yūsuf*	*79:* 222
1913	Al-**Khadem**, *Saad*.........	*80:* 166
1919	**Kamel**, *Fouad*	*79:* 214
1919	**Kan'ān**, *Munīr*...........	*79:* 248
1924	**Kāmil**, *Saåd*	*79:* 222
1929	**Henein**, *Adam*	*71:* 487
1929	**Hussein**, *Mohamed Taha*	*76:* 51
1933	**Katzourakis**, *Michalis*	*79:* 425

Ägypten / Maler

1961 Hussein, *Hazem Taha* 76: 50
1962 Hefuna, *Susan* 71: 60

Neue Kunstformen

1962 Hefuna, *Susan* 71: 60
1974 Kenawy, *Amal* 80: 61

Porzellankünstler

1920 Heshmat, *Hassan* 72: 472

Schmuckkünstler

2170 v.Chr. Heri 72: 157
1882 v.Chr. Heqaib 72: 101
1550 v.Chr. Hi 73: 80

Schnitzer

2707 v.Chr. Hesire 72: 473

Typograf

1894 Kefallinos, *Giannis* 79: 510

Zeichner

1550 v.Chr. Her 72: 102
1550 v.Chr. Heri 72: 158
1550 v.Chr. Hi 73: 79
1550 v.Chr. Hi 73: 79
1397 v.Chr. Hi 73: 79
1292 v.Chr. Heri 72: 158
1292 v.Chr. Hi 73: 80
1200 v.Chr. Hermenu 72: 228
1186 v.Chr. Heri 72: 157
1183 v.Chr. Heri 72: 157
1183 v.Chr. Heri 72: 157
1919 Kan'ān, *Munīr* 79: 248
1936 Kiko 80: 239
1962 Hefuna, *Susan* 71: 60

Albanien

Grafiker

1914 Kaceli, *Sadik* 79: 59
1939 Kamberi, *Skënder* 79: 210

Maler

1914 Kaceli, *Sadik* 79: 59
1932 Kaleşı, *Ömer* 79: 158
1932 Kilica, *Vilson* 80: 249
1933 Keraj, *Jakup* 80: 80
1934 Jukniu, *Danish Riza* 78: 468
1939 Kamberi, *Skënder* 79: 210
1944 Hila, *Edi* 73: 147

Algerien

Bildhauer

1876 Jordic 78: 325
1923 Kara, *Ahmed* 79: 320

Gebrauchsgrafiker

1884 Irriera, *Roger Jouanneau* 76: 382

Grafiker

1928 Issiakhem, *M'hammed* 76: 470
1936 Hioun, *Salah* 73: 308

Graveur

1923 Kara, *Ahmed* 79: 320

Illustrator

1876 Jordic 78: 325
1884 Irriera, *Roger Jouanneau* 76: 382

Maler

1862	**Hermanjat**, *Abraham*	*72:* 191
1876	**Jordic**	*78:* 325
1884	**Irriera**, *Roger Jouanneau*	*76:* 382
1908	**Hemche**, *Abdelhalim*	*71:* 415
1923	**Kara**, *Ahmed*	*79:* 320
1928	**Issiakhem**, *M'hammed*	*76:* 470
1930	**Khadda**, *Mohamed*	*80:* 166
1936	**Hioun**, *Salah*	*73:* 308
1936	**Houamel**, *Abdelkader*	*75:* 75

Mosaikkünstler

101	**Hermanus**	*72:* 224

Zeichner

1862	**Hermanjat**, *Abraham*	*72:* 191
1876	**Jordic**	*78:* 325
1884	**Irriera**, *Roger Jouanneau*	*76:* 382
1908	**Hemche**, *Abdelhalim*	*71:* 415
1936	**Houamel**, *Abdelkader*	*75:* 75

Angola

Fotograf

1979	**Kiluanji**, *Kia Henda*	*80:* 256

Grafiker

1974	**Kabenda**, *Marco*	*79:* 53

Maler

1947	**Kapela**, *Paulo*	*79:* 298
1974	**Kabenda**, *Marco*	*79:* 53

Neue Kunstformen

1947	**Kapela**, *Paulo*	*79:* 298
1979	**Kiluanji**, *Kia Henda*	*80:* 256

Argentinien

Architekt

1750	**Hernández**, *Juan Antonio Gaspar*	*72:* 261
1893	**Kálnay**, *Andrés*	*79:* 193
1894	**Kálnay**, *Jorge*	*79:* 193
1934	**Kleiman**, *Jorge*	*80:* 409
1948	**Jáuregui**, *Jorge Mario*	*77:* 434

Bildhauer

1750	**Hernández**, *Juan Antonio Gaspar*	*72:* 261
1875	**Hosaeus**, *Hermann*	*75:* 44
1886	**Isella** de **Motteau**, *Isabel*	*76:* 421
1888	**Iannelli**, *Alfonso*	*76:* 132
1900	**Iramain**, *Juan Carlos*	*76:* 359
1901	**Juárez**, *Horacio*	*78:* 426
1924	**Heras Velasco**, *María Juana*	*72:* 109
1924	**Heredia**, *Alberto*	*72:* 147
1926	**Iommi**, *Enio*	*76:* 347
1939	**Helman**, *Susana*	*71:* 381
1944	**Jacoby**, *Roberto*	*77:* 104
1950	**Iniesta**, *Nora*	*76:* 306
1958	**Herman**, *Nora*	*72:* 185
1962	**Jaime**, *Cecilia*	*77:* 204

Buchkünstler

1938	**Katz**, *Leandro*	*79:* 420

Bühnenbildner

1939	**Helman**, *Susana*	*71:* 381

Designer

1888	**Iannelli**, *Alfonso*	*76:* 132

Filmkünstler

1938	**Katz**, *Leandro*	*79:* 420

Fotograf

1912	**Heinrich**, *Annemarie*	*71:* 216
1938	**Katz**, *Leandro*	*79:* 420
1950	**Iniesta**, *Nora*	*76:* 306
1962	**Jaime**, *Cecilia*	*77:* 204
1964	**Juan**, *Andrea*	*78:* 419

Gebrauchsgrafiker

1944	**Iglesias Brickles**, *Eduardo* . . .	*76:* 172
1950	**Iniesta**, *Nora*	*76:* 306

Goldschmied

1888	**Iannelli**, *Alfonso*	*76:* 132

Grafiker

1889	**Huergo**, *Juan Carlos*	*75:* 358
1901	**Juárez**, *Horacio*	*78:* 426
1913	**Jaramillo**, *Alipio*	*77:* 376
1924	**Heras Velasco**, *María Juana* . .	*72:* 109
1924	**Heredia**, *Alberto*	*72:* 147
1939	**Helman**, *Susana*	*71:* 381
1941	**Jawerbaum**, *Eva*	*77:* 439
1943	**Helguera**, *María*	*71:* 323
1944	**Iglesias Brickles**, *Eduardo* . . .	*76:* 172
1944	**Kelity**, *Ladislao*	*80:* 10
1949	**Ingram**, *Liz*	*76:* 297
1954	**Herrero**, *Alicia*	*72:* 361
1958	**Herman**, *Nora*	*72:* 185
1964	**Juan**, *Andrea*	*78:* 419

Illustrator

1889	**Huergo**, *Juan Carlos*	*75:* 358
1889	**Kljaković**, *Joza*	*80:* 499
1918	**Herrero Miranda**, *Oscar*	*72:* 363
1928	**Juane**, *Osvaldo Aurelio*	*78:* 424

Keramiker

1958	**Herman**, *Nora*	*72:* 185

Künstler

1961	**Ježik**, *Enrique*	*78:* 41

Kunsthandwerker

1888	**Iannelli**, *Alfonso*	*76:* 132

Maler

1886	**Isella** de **Motteau**, *Isabel*	*76:* 421
1888	**Iannelli**, *Alfonso*	*76:* 132
1889	**Huergo**, *Juan Carlos*	*75:* 358
1889	**Jarry**, *Gastón*	*77:* 407
1889	**Kljaković**, *Joza*	*80:* 499
1893	**Kálnay**, *Andrés*	*79:* 193
1909	**Jiménez**, *María Paz*	*78:* 65
1913	**Jaramillo**, *Alipio*	*77:* 376
1918	**Herrero Miranda**, *Oscar*	*72:* 363
1918	**Jonquières**, *Eduardo*	*78:* 291
1923	**Hlito**, *Alfredo*	*73:* 417
1923	**Kemble**, *Kenneth*	*80:* 45
1924	**Heras Velasco**, *María Juana* . .	*72:* 109
1924	**Heredia**, *Alberto*	*72:* 147
1924	**Irureta**, *Arturo*	*76:* 382
1928	**Irureta**, *Hugo*	*76:* 382
1928	**Juane**, *Osvaldo Aurelio*	*78:* 424
1931	**Kancepolski**, *Juan*	*79:* 250
1934	**Kleiman**, *Jorge*	*80:* 409
1939	**Helman**, *Susana*	*71:* 381
1941	**Jawerbaum**, *Eva*	*77:* 439
1942	**Klemm**, *Federico*	*80:* 445
1943	**Helguera**, *María*	*71:* 323
1944	**Iglesias Brickles**, *Eduardo* . . .	*76:* 172
1944	**Kelity**, *Ladislao*	*80:* 10
1950	**Iniesta**, *Nora*	*76:* 306
1954	**Herrero**, *Alicia*	*72:* 361
1958	**Herman**, *Nora*	*72:* 185
1961	**Kacero**, *Fabio*	*79:* 60
1962	**Jaime**, *Cecilia*	*77:* 204
1964	**Jacobson**, *Diego*	*77:* 95

Medailleur

1875	**Hosaeus**, *Hermann*	*75:* 44

Neue Kunstformen

1923	**Kemble**, *Kenneth*	*80:* 45
1924	**Heredia**, *Alberto*	*72:* 147
1926	**Iommi**, *Enio*	*76:* 347

1938 **Katz**, *Leandro* 79: 420
1942 **Klemm**, *Federico* 80: 445
1944 **Jacoby**, *Roberto* 77: 104
1949 **Ingram**, *Liz* 76: 297
1950 **Iniesta**, *Nora* 76: 306
1954 **Herrero**, *Alicia* 72: 361
1961 **Kacero**, *Fabio* 79: 60
1964 **Juan**, *Andrea* 78: 419
1966 **Joglar**, *Daniel* 78: 144
1968 **Kampelmacher**, *Cynthia* 79: 236

Silberschmied

1888 **Iannelli**, *Alfonso* 76: 132

Wandmaler

1928 **Juane**, *Osvaldo Aurelio* 78: 424

Zeichner

1750 **Hernández**, *Juan Antonio Gaspar* 72: 261
1889 **Huergo**, *Juan Carlos* 75: 358
1889 **Jarry**, *Gastón* 77: 407
1889 **Kljaković**, *Joza* 80: 499
1893 **Kálnay**, *Andrés* 79: 193
1901 **Juárez**, *Horacio* 78: 426
1913 **Jaramillo**, *Alipio* 77: 376
1918 **Herrero Miranda**, *Oscar* 72: 363
1924 **Heras Velasco**, *María Juana* . . 72: 109
1924 **Heredia**, *Alberto* 72: 147
1931 **Kancepolski**, *Juan* 79: 250
1934 **Kleiman**, *Jorge* 80: 409
1939 **Helman**, *Susana* 71: 381
1943 **Helguera**, *María* 71: 323
1944 **Kelity**, *Ladislao* 80: 10
1949 **Ingram**, *Liz* 76: 297
1958 **Herman**, *Nora* 72: 185
1961 **Kacero**, *Fabio* 79: 60
1962 **Jaime**, *Cecilia* 77: 204

Armenien

Buchmaler

1706 **Hovnaᶜtanyan**, *Harut'yun* 75: 123

Filmkünstler

1929 **Hoviv** 75: 122

Grafiker

1929 **Hovsep'yan**, *Karlen Xristi* . . . 75: 127

Maler

1661 **Hovnaᶜtan**, *Naġaš* 75: 124
1661 **Hovnat'anyan** (Künstler-Familie) 75: 122
1692 **Hovnaᶜtanyan**, *Hakop* 75: 122
1706 **Hovnaᶜtanyan**, *Harut'yun* 75: 123
1730 **Hovnaᶜtanyan**, *Hovnaᶜtan* 75: 123
1779 **Hovnaᶜtanyan**, *Mkrtum* 75: 124
1806 **Hovnaᶜtanyan**, *Hakob* 75: 125
1929 **Hovsep'yan**, *Karlen Xristi* . . . 75: 127
1940 **Hovnat'anyan**, *Ruben Haykazi* 75: 126

Miniaturmaler

1692 **Hovnaᶜtanyan**, *Hakop* 75: 122

Zeichner

1929 **Hoviv** 75: 122

Aserbaidshan

Bildhauer

1914 **Karjagdy**, *Džalal Magerram ogly* 79: 346

Aserbaidshan / Buchkünstler

Buchkünstler

1906 **Kärimov**, *Lätif Gusejn* 79: 86
1923 **Ismailov**, *Nadžafkuli Abdul Ragim* ogly 76: 451
1943 **Hüseynov**, *Arif* 75: 369

Bühnenbildner

1884 **Jakulov**, *Georgij Bogdanovič* . 77: 238
1892 **Kengerli**, *Bechruz Širalibek ogly* 80: 63
1923 **Ismailov**, *Nadžafkuli Abdul Ragim* ogly 76: 451

Dekorationskünstler

1884 **Jakulov**, *Georgij Bogdanovič* . 77: 238

Grafiker

1884 **Jakulov**, *Georgij Bogdanovič* . 77: 238
1892 **Kengerli**, *Bechruz Širalibek ogly* 80: 63
1900 **Karachan**, *Nikolaj Georgievič* . 79: 321
1924 **Holovanov**, *Volodymyr Fedorovyč* 74: 312
1928 **Hüseynov**, *Yusif* 75: 370
1943 **Hüseynov**, *Arif* 75: 369
1956 **Kjazimov**, *Abbas Alesker ogly* . 80: 378

Illustrator

1924 **Holovanov**, *Volodymyr Fedorovyč* 74: 312

Maler

1884 **Jakulov**, *Georgij Bogdanovič* . 77: 238
1892 **Kengerli**, *Bechruz Širalibek ogly* 80: 63
1900 **Karachan**, *Nikolaj Georgievič* . 79: 321
1923 **Ismailov**, *Nadžafkuli Abdul Ragim* ogly 76: 451
1924 **Holovanov**, *Volodymyr Fedorovyč* 74: 312
1928 **Hüseynov**, *Yusif* 75: 370
1943 **Hüseynov**, *Arif* 75: 369
1948 **Junusov**, *Geijur* 78: 528
1956 **Kjazimov**, *Abbas Alesker ogly* . 80: 378

Monumentalkünstler

1914 **Karjagdy**, *Džalal Magerram* ogly 79: 346

Textilkünstler

1906 **Kärimov**, *Lätif Gusejn* 79: 86

Zeichner

1892 **Kengerli**, *Bechruz Širalibek ogly* 80: 63
1906 **Kärimov**, *Lätif Gusejn* 79: 86
1923 **Ismailov**, *Nadžafkuli Abdul Ragim* ogly 76: 451
1924 **Holovanov**, *Volodymyr Fedorovyč* 74: 312
1928 **Hüseynov**, *Yusif* 75: 370

Australien

Architekt

1807 **Kingston**, *George* 80: 285
1838 **Hunt**, *John* 75: 514
1853 **Henderson**, *Anketell Matthew* . 71: 455
1859 **Kemp**, *Henry Hardie* 80: 52
1859 **Kilburn**, *Edward George* 80: 243
1864 **Hobbs**, *Joseph John Talbot* . . . 73: 437
1887 **Jolly**, *Alexander Stewart* 78: 231
1923 **Johnson**, *Richard Norman* . . . 78: 198
1950 **Kennedy**, *Louise St. John* 80: 66

Bildhauer

1850 **Henry**, *Lucien* 72: 57
1862 **Illingworth**, *Nelson* 76: 223
1894 **Hoff**, *Rayner* 74: 72
1906 **Hinder**, *Frank* 73: 273
1906 **Hinder**, *Margel* 73: 275
1918 **King**, *Inge* 80: 278
1920 **Ingham**, *Alan* 76: 289
1920 **Klippel**, *Robert* 80: 497
1922 **Jomantas**, *Vincas* 78: 238
1929 **Janavičius**, *Jolanta* 77: 271
1929 **Juniper**, *Robert* 78: 521

Illustrator / Australien

1930 **Hill**, *Daryl* 73: 197
1940 **Hjorth**, *Noela* 73: 402
1941 **Kasemaa**, *Andrus* 79: 376
1943 **Jacks**, *Robert* 77: 36
1947 **Johnson**, *Tim* 78: 202
1951 **Helyer**, *Nigel* 71: 408
1964 **Horn**, *Timothy* 74: 518
1965 **Hubbard**, *Teresa* 75: 255

Buchkünstler

1929 **Janavičius**, *Jolanta* 77: 271

Bühnenbildner

1906 **Hinder**, *Frank* 73: 273
1923 **Hole**, *Quentin* 74: 238

Designer

1905 **Kahan**, *Louis* 79: 105
1912 **Heffernan**, *Edward Bonaventura* 71: 55
1942 **Judell**, *Anne* 78: 435
1948 **Hosking**, *Marian* 75: 52
1964 **Horn**, *Timothy* 74: 518

Emailkünstler

1919 **Hick**, *Jacqueline* 73: 84

Filmkünstler

1885 **Hurley**, *Frank* 76: 17
1930 **Hill**, *Daryl* 73: 197
1947 **Johnson**, *Tim* 78: 202

Fotograf

1810 **Johnson**, *Charles E.* 78: 184
1821 **How**, *Louisa* 75: 129
1835 **Johnstone**, *Henry James* 78: 216
1857 **Kerry**, *Charles* 80: 114
1858 **Humphrey**, *Tom* 75: 490
1864 **Kauffmann**, *John* 79: 434
1885 **Hurley**, *Frank* 76: 17
1921 **Jones**, *Paul* 78: 270
1930 **Hill**, *Daryl* 73: 197

1938 **Hunter**, *Inga* 75: 528
1945 **Kennedy**, *Peter* 80: 66
1955 **Henson**, *Bill* 72: 79
1957 **King-Smith**, *Leah* 80: 282
1965 **Hubbard**, *Teresa* 75: 255

Gebrauchsgrafiker

1906 **Hinder**, *Frank* 73: 273

Glaskünstler

1936 **Herman**, *Samuel J.* 72: 189
1952 **Horton**, *Ede* 75: 32
1956 **Hirst**, *Brian* 73: 355

Grafiker

1801 **Houten**, *Henricus Leonardus* van den 75: 106
1824 **Hill**, *Charles* 73: 194
1846 **Hopkins**, *Livingston* 74: 456
1877 **Heysen**, *Hans* 73: 71
1891 **Herbert**, *Harold* 72: 116
1893 **Hirschfeld-Mack**, *Ludwig* . . . 73: 343
1905 **Kahan**, *Louis* 79: 105
1906 **Hinder**, *Frank* 73: 273
1912 **Heffernan**, *Edward Bonaventura* 71: 55
1919 **Hick**, *Jacqueline* 73: 84
1919 **Hodgkinson**, *Frank* 73: 474
1926 **Kempf**, *Franz* 80: 57
1929 **Juniper**, *Robert* 78: 521
1938 **Hunter**, *Inga* 75: 528
1940 **Hjorth**, *Noela* 73: 402
1941 **Kasemaa**, *Andrus* 79: 376
1943 **Herel**, *Petr* 72: 148
1945 **Heng**, *Euan* 71: 489
1960 **Jubelin**, *Narelle* 78: 428

Illustrator

1903 **Hunt**, *Ivor* 75: 513
1905 **Kahan**, *Louis* 79: 105
1923 **Hole**, *Quentin* 74: 238
1930 **Jensen**, *John* 77: 527
1938 **Hunter**, *Inga* 75: 528

Australien / Keramiker

Keramiker

1862 **Illingworth**, *Nelson* 76: 223
1893 **Hughan**, *Harold* 75: 396
1929 **Janavičius**, *Jolanta* 77: 271

Maler

1801 **Houten**, *Henricus Leonardus* van den 75: 106
1824 **Hill**, *Charles* 73: 194
1831 **Ironside**, *Adelaide* 76: 381
1835 **Hoyte**, *John Barr Clarke* 75: 160
1835 **Johnstone**, *Henry James* 78: 216
1846 **Hopkins**, *Livingston* 74: 456
1850 **Henry**, *Lucien* 72: 57
1858 **Humphrey**, *Tom* 75: 490
1864 **Hornel**, *Edward Atkinson* 74: 529
1865 **Joel**, *Grace* 78: 125
1877 **Heysen**, *Hans* 73: 71
1881 **Hilder**, *Jesse Jewhurst* 73: 181
1890 **Johnson**, *Robert* 78: 200
1891 **Herbert**, *Harold* 72: 116
1893 **Hirschfeld-Mack**, *Ludwig* ... 73: 343
1893 **Holmes**, *Edith* 74: 300
1898 **Herman**, *Sali* 72: 187
1903 **Hunt**, *Ivor* 75: 513
1906 **Hinder**, *Frank* 73: 273
1910 **Kmit**, *Michael* 80: 530
1911 **Heysen**, *Nora* 73: 74
1912 **Heffernan**, *Edward Bonaventura* 71: 55
1912 **Hele**, *Ivor* 71: 314
1917 **Japaljarri**, *Paddy Sims* 77: 363
1919 **Hick**, *Jacqueline* 73: 84
1919 **Hodgkinson**, *Frank* 73: 474
1919 **Jangala**, *Abie Walpajirri* 77: 284
1920 **Hester**, *Joy* 72: 517
1920 **James**, *Louis* 77: 254
1920 **Klippel**, *Robert* 80: 497
1921 **Jones**, *Paul* 78: 270
1923 **Hole**, *Quentin* 74: 238
1925 **Kemarre**, *Mary* 80: 44
1926 **Johnson**, *George Henry* 78: 188
1926 **Joolama**, *Rover Thomas* 78: 301
1926 **Kempf**, *Franz* 80: 57
1929 **Janavičius**, *Jolanta* 77: 271
1929 **Juniper**, *Robert* 78: 521
1930 **Hill**, *Daryl* 73: 197
1931 **Howley**, *John* 75: 148
1937 **Hickey**, *Dale* 73: 88
1938 **Hunter**, *Inga* 75: 528
1938 **Johnson**, *Michael* 78: 193
1940 **Hjorth**, *Noela* 73: 402
1940 **Japaljarri**, *Paddy* Cookie *Stewart* 77: 364
1941 **Kasemaa**, *Andrus* 79: 376
1942 **Judell**, *Anne* 78: 435
1943 **Herel**, *Petr* 72: 148
1943 **Jacks**, *Robert* 77: 36
1945 **Heng**, *Euan* 71: 489
1946 **Jagamarra**, *Michael Minjina Nelson* 77: 187
1947 **Hunter**, *Robert Edward* 75: 531
1947 **Johnson**, *Tim* 78: 202
1947 **Kay**, *Hanna* 79: 478
1953 **Hoffie**, *Pat* 74: 79
1964 **Khedoori**, *Toba* 80: 183

Neue Kunstformen

1893 **Hirschfeld-Mack**, *Ludwig* ... 73: 343
1920 **Klippel**, *Robert* 80: 497
1938 **Hunter**, *Inga* 75: 528
1945 **Kennedy**, *Peter* 80: 66
1947 **Johnson**, *Tim* 78: 202
1951 **Helyer**, *Nigel* 71: 408
1953 **Hoffie**, *Pat* 74: 79
1955 **Henson**, *Bill* 72: 79
1960 **Jubelin**, *Narelle* 78: 428
1964 **Khedoori**, *Rachel* 80: 182
1965 **Hubbard**, *Teresa* 75: 255
1978 **Jones**, *Jonathan* 78: 267

Silberschmied

1948 **Hosking**, *Marian* 75: 52

Textilkünstler

1919 **Hick**, *Jacqueline* 73: 84
1938 **Hunter**, *Inga* 75: 528
1960 **Jubelin**, *Narelle* 78: 428

Zeichner

1801 **Houten**, *Henricus Leonardus* van den 75: 106

1831 **Ironside**, *Adelaide* 76: 381
1846 **Hopkins**, *Livingston* 74: 456
1850 **Henry**, *Lucien* 72: 57
1865 **Joel**, *Grace* 78: 125
1877 **Heysen**, *Hans* 73: 71
1898 **Herman**, *Sali* 72: 187
1905 **Kahan**, *Louis* 79: 105
1906 **Hinder**, *Frank* 73: 273
1911 **Heysen**, *Nora* 73: 74
1919 **Hodgkinson**, *Frank* 73: 474
1920 **Hester**, *Joy* 72: 517
1920 **Klippel**, *Robert* 80: 497
1922 **Jomantas**, *Vincas* 78: 238
1930 **Hill**, *Daryl* 73: 197
1930 **Jensen**, *John* 77: 527
1931 **Howley**, *John* 75: 148
1942 **Judell**, *Anne* 78: 435
1943 **Herel**, *Petr* 72: 148
1943 **Jacks**, *Robert* 77: 36
1947 **Kay**, *Hanna* 79: 478
1964 **Khedoori**, *Toba* 80: 183

Bangladesch

Architekt

1929 **Khan**, *Fazlur* 80: 173

Filmkünstler

1970 **Islam**, *Runa* 76: 446

Fotograf

1949 **Khan-Matthies**, *Farhana* 80: 176

Grafiker

1949 **Khan-Matthies**, *Farhana* 80: 176

Künstler

1949 **Khan-Matthies**, *Farhana* 80: 176

Maler

1929 **Kibria**, *Mohammad* 80: 197

Neue Kunstformen

1970 **Islam**, *Runa* 76: 446

Zeichner

1949 **Khan-Matthies**, *Farhana* 80: 176

Barbados

Grafiker

1952 **Kellman**, *Winston* 80: 33

Maler

1952 **Kellman**, *Winston* 80: 33

Zeichner

1952 **Kellman**, *Winston* 80: 33

Belgien

Architekt

1377 **Keldermans** (Baumeister- und Bildhauer-Familie) 80: 1
1399 **Keldermans**, *Jan* 80: 4
1439 **Keldermans**, *Andries* 80: 1
1439 **Keldermans**, *Matthijs* 80: 5
1460 **Keldermans**, *Rombout* 80: 6
1499 **Keldermans**, *Laurijs* 80: 4
1502 **Heere**, *Jan* de 71: 41
1502 **Keldermans**, *Anthonis* 80: 3
1503 **Keldermans**, *Matthijs* 80: 5
1512 **Keldermans**, *Anthonis* 80: 2
1521 **Keldermans**, *Marcelis* 80: 4
1543 **Keldermans**, *Anthonis* 80: 3

Belgien / Architekt

1559	Hoeimaker, *Hendrik*	*73:* 532
1577	Huyssens, *Peter*	*76:* 101
1601	Hesius, *Willem*	*72:* 473
1605	Heil, *Leo* van	*71:* 151
1617	Henrard, *Robert*	*72:* 23
1650	Hontoire, *Jean-Arnold*	*74:* 418
1682	Kerricx, *Willem Ignatius*	*80:* 113
1699	Kindt, *David* t'	*80:* 274
1710	Jadot, *Jean Nicolas* (Baron)	*77:* 158
1754	Henry, *Ghislain Joseph*	*72:* 53
1792	Jobard, *Jean Baptiste Ambroise*	*78:* 99
1827	Janssens, *Wynand*	*77:* 348
1844	Hendrickx, *Ernest*	*71:* 473
1847	Jourdain, *Frantz*	*78:* 380
1852	Helleputte, *Joris*	*71:* 342
1853	Hellemans, *Emile*	*71:* 341
1854	Hobé, *Georges*	*73:* 439
1859	Jaspar, *Paul*	*77:* 419
1861	Horta, *Victor*	*75:* 26
1864	Jacobs, *Henri*	*77:* 78
1871	Hoecke, *Achilles* van	*73:* 492
1876	Jaspar, *Ernest*	*77:* 418
1881	Hoste, *Huibrecht*	*75:* 60
1901	Jasinski, *Stanislas*	*77:* 415
1903	Houyoux, *Maurice*	*75:* 111
1908	Hermant, *André*	*72:* 221
1909	Heering, *André* de	*71:* 46
1921	Jacqmain, *André*	*77:* 131
1950	Hee, *Marie-José* van	*71:* 9
1953	Jacobs, *René*	*77:* 82

Bauhandwerker

1399	Keldermans, *Jan*	*80:* 4
1543	Keldermans, *Anthonis*	*80:* 3

Bildhauer

1360	Josès, *Jean*	*78:* 350
1377	**Keldermans** (Baumeister- und Bildhauer-Familie)	*80:* 1
1377	Keldermans, *Jan*	*80:* 3
1395	Jacoris, *Colart*	*77:* 128
1439	Keldermans, *Andries*	*80:* 1
1460	Keldermans, *Rombout*	*80:* 6
1478	Keldermans, *Matthijs*	*80:* 5
1499	Keldermans, *Laurijs*	*80:* 4

1502	Heere, *Jan* de	*71:* 41
1503	Keldermans, *Matthijs*	*80:* 5
1512	Keldermans, *Andries*	*80:* 2
1512	Keldermans, *Anthonis*	*80:* 2
1528	Keldermans, *Pieter*	*80:* 5
1617	Henrard, *Robert*	*72:* 23
1630	Hérard, *Gérard Léonard*	*72:* 107
1643	Herreyns (Künstler-Familie)	*72:* 365
1650	Hontoire, *Jean-Arnold*	*74:* 418
1651	Helderberg, *Jan Baptista* van	*71:* 312
1652	Kerricx, *Willem*	*80:* 113
1682	Kerricx, *Willem Ignatius*	*80:* 113
1715	Helmont, *Johann Franz* van	*71:* 391
1722	Heuvelman, *Jean-Pierre*	*73:* 24
1744	Janssens, *François Joseph*	*77:* 345
1751	Herreyns, *Daniel*	*72:* 365
1762	Hennequin, *Philippe Auguste*	*71:* 523
1763	Henrotay, *Jaspar*	*72:* 49
1766	Herman, *Michel*	*72:* 184
1772	Huyghens, *Guillaume*	*76:* 93
1780	Heyne, *Nicolas*	*73:* 66
1781	Hennin	*72:* 8
1781	Henrotay, *N.*	*72:* 49
1822	Jaquet, *Jean-Joseph*	*77:* 370
1826	Hennebicq, *André*	*71:* 511
1826	Hove, *Victor François Guillaume* van	*75:* 117
1828	Jaquet, *Jacques*	*77:* 369
1848	Kasteleyn, *Gustave*	*79:* 395
1849	Kesel, *Karel Lodewijk* de	*80:* 125
1851	Joris, *Frans*	*78:* 331
1853	Hérain, *Jean*	*72:* 103
1856	Houyoux, *Léon*	*75:* 111
1858	Khnopff, *Fernand*	*80:* 185
1862	Jespers, *Émile Louis*	*78:* 21
1866	Keuller, *Vital*	*80:* 152
1868	Kemmerich, *Joseph Louis Benoît*	*80:* 50
1871	Houben, *Charles*	*75:* 79
1873	Jourdain, *Jules*	*78:* 382
1873	Kalmakov, *Nikolaj Konstantinovič*	*79:* 188
1878	Huygelen, *Frans*	*76:* 91
1880	Jochems, *Frans*	*78:* 109
1881	Ingels, *Domien*	*76:* 280
1881	Kat, *Ann Pierre* de	*79:* 399
1884	Jorissen, *Antoine*	*78:* 332
1887	Jespers, *Oscar*	*78:* 22

1889	Jespers, *Floris*	78: 21	1532 Joncquoy, *Gilles*	78: 248

1889 Jespers, *Floris* 78: 21
1889 Joostens, *Paul* 78: 306
1894 Holemans, *Henri* 74: 240
1895 Hoof, *Franz* van 74: 429
1898 Kessels, *Willy* 80: 133
1901 Jasinski, *Stanislas* 77: 415
1903 Jascinsky, *Nina* 77: 412
1905 Jacobs, *Jef* 77: 80
1912 Heerbrant, *Henri* 71: 39
1917 Jung, *Simonetta* 78: 504
1919 Holley-Trasenster, *Francine* . . 74: 278
1919 Humblet, *Théo* 75: 474
1925 Hoeydonck, *Paul* van 74: 50
1929 Helsmoortel, *Robert* 71: 402
1934 Heyvaert, *Pierre* 73: 77
1934 Holmens, *Gerard* 74: 298
1935 Herregodts, *Urbain* 72: 333
1935 Heymans, *Pierre* 73: 65
1936 Horváth, *Pál* 75: 42
1940 Hubert, *Pierre* 75: 297
1940 Keustermans, *Jan* 80: 154
1943 Herth, *Francis* 72: 423
1945 Jonckers, *Luc* 78: 247
1949 Isacker, *Philip* van 76: 403
1954 Jonckheere, *Anne-Marie* 78: 247
1956 Kamagurka 79: 207
1962 Jaime, *Cecilia* 77: 204

1532 Joncquoy, *Gilles* 78: 248
1560 Horenbout, *Lukas* 74: 500
1854 Hobé, *Georges* 73: 439
1866 Keuller, *Vital* 80: 152
1938 Hermann 72: 196

Designer

1863 Hoijtema, *Theodoor* van 74: 201
1872 Jefferys, *Marcel* 77: 478
1887 Jespers, *Oscar* 78: 22
1898 Kessels, *Willy* 80: 133

Drucker

1547 Jode, de (Kupferstecher-,
 Zeichner-, Kartenmacher-,
 Drucker-, Verleger- und
 Kunsthändler-Fam.) 78: 115
1572 Heyden, *Jacob* van der 73: 43
1584 Heylan, *Francisco* 73: 61
1588 Heylan, *Bernardo* 73: 61
1596 Jegher, *Christoffel* 77: 480

Elfenbeinkünstler

1733 Hess, *Sebastian* 72: 492

Buchmaler

1440 Jehan, *Dreux* 77: 482
1460 Horenbout, *Gerard* 74: 498
1503 Horenbout, *Susanna* 74: 500

Filmkünstler

1951 Kerckhoven, *Anne-Mie* van . . 80: 84
1956 Jannin, *Frédéric* 77: 307

Formschneider

1596 Jegher, *Christoffel* 77: 480
1618 Jegher, *Jan Christoffel* 77: 481

Bühnenbildner

1858 Hoetericx, *Emile* 74: 41
1873 Kalmakov, *Nikolaj
 Konstantinovič* 79: 188
1880 Jakovlev, *Michail Nikolaevič* . . 77: 228
1893 Hynckes, *Raoul* 76: 120
1904 Jacobs, *Edgar Pierre* 77: 74
1910 Ivanovsky, *Elisabeth* 76: 534

Fotograf

1792 Jobard, *Jean Baptiste Ambroise* 78: 99
1797 Jacopssen, *Louis Constantin* . . 77: 127
1858 Keusters, *Léon* 80: 154
1879 Jacops, *Max* 77: 127
1898 Kessels, *Willy* 80: 133
1943 Hers, *François* 72: 390
1957 Jaeger, *Stefan* de 77: 171
1962 Jaime, *Cecilia* 77: 204

Dekorationskünstler

1380 Hue de Boulogne 75: 321

Belgien / Gartenkünstler

Gartenkünstler

1754 **Henry**, *Ghislain Joseph* 72: 53

Gebrauchsgrafiker

1866 **Keuller**, *Vital* 80: 152
1870 **Jo**, *Léo* 78: 91
1893 **Hynckes**, *Raoul* 76: 120
1904 **Jacobs**, *Edgar Pierre* 77: 74
1907 **Hergé** 72: 154
1930 **Key**, *Julian* 80: 157
1936 **Horváth**, *Pál* 75: 42
1936 **Kiko** 80: 239
1939 **Ibou**, *Paul* 76: 152
1959 **Jamar**, *Martin* 77: 251

Gießer

1360 **Josès**, *Jean* 78: 350

Glaskünstler

1480 **Joncquoy**, *Jehan* 78: 248

Goldschmied

1187 **Hugo** d'*Oignies* 75: 416
1350 **Henri** de *Cologne* 72: 28
1504 **Jaersvelt**, *Reynier* van 77: 181
1515 **Holtswijller**, *Peter* 74: 331
1524 **Hornick**, *Erasmus* 74: 531
1786 **Hondt**, *Franciscus Johannes* de 74: 387

Grafiker

1500 **Hogenberg**, *Nikolaus* 74: 180
1516 **Jode**, *Gerard* de 78: 116
1520 **Huys**, *Pieter* 76: 96
1522 **Huys**, *Frans* 76: 95
1524 **Hornick**, *Erasmus* 74: 531
1527 **Hogenberg** (Kupferstecher-, Radierer- und Maler-Familie) .. 74: 178
1530 **Heyden**, *Pieter* van der 73: 51
1536 **Hogenberg**, *Remigius* 74: 181
1540 **Hogenberg**, *Franz* 74: 178
1545 **Key**, *Adriaen Thomasz.* 80: 156

1547 **Jode**, de (Kupferstecher-, Zeichner-, Kartenmacher-, Drucker-, Verleger- und Kunsthändler-Fam.) 78: 115
1560 **Heyden**, *Jan* van der 73: 43
1571 **Jode**, *Cornelis* de 78: 115
1572 **Heyden**, *Jacob* van der 73: 43
1573 **Hoefnagel**, *Jacob* 73: 509
1573 **Jode**, *Pieter* de 78: 118
1584 **Heylan**, *Francisco* 73: 61
1588 **Heylan**, *Bernardo* 73: 61
1600 **Keyrincx**, *Alexander* 80: 159
1603 **Herregouts** (Familie) 72: 333
1604 **Jode**, *Pieter* de 78: 119
1605 **Heil**, *Leo* van 71: 151
1607 **Hollar**, *Wenceslaus* 74: 268
1614 **Helt**, *Nicolaes* van 71: 407
1618 **Jegher**, *Jan Christoffel* 77: 481
1620 **Herdt**, *Jan* de 72: 143
1622 **Hoecke**, *Robert* van den 73: 494
1636 **Keldermans**, *Frans* 80: 3
1638 **Jode**, *Arnold* de 78: 115
1643 **Herreyns**, *Daniel* 72: 365
1643 **Herreyns**, *Jacob* 72: 365
1646 **Herregouts**, *Jan Baptist* 72: 333
1652 **Heylan**, *José* 73: 61
1678 **Herreyns**, *Daniel* 72: 365
1762 **Hennequin**, *Philippe Auguste* . 71: 523
1785 **Jonghe**, *Jean Baptiste* de 78: 285
1786 **Hondt**, *Franciscus Johannes* de 74: 387
1790 **Hulst**, *Jan Baptist* van der 75: 457
1792 **Jobard**, *Jean Baptiste Ambroise* 78: 99
1797 **Jacopssen**, *Louis Constantin* .. 77: 127
1813 **Jacque**, *Charles* 77: 135
1814 **Hove**, *Hubertus* van........ 75: 116
1814 **Jolly**, *Henri Jean-Baptiste* 78: 233
1821 **Helbig**, *Jules* 71: 297
1821 **Imschoot**, *Jules* 76: 254
1821 **Kindermans**, *Jean-Baptiste* .. 80: 272
1826 **Hennebicq**, *André* 71: 511
1847 **Kegeljan**, *Frans* 79: 511
1856 **Heins**, *Armand* 71: 227
1856 **Hens**, *Frans* 72: 64
1858 **Khnopff**, *Fernand* 80: 185
1863 **Hoijtema**, *Theodoor* van 74: 201
1866 **Keuller**, *Vital* 80: 152
1870 **Janssens**, *René* 77: 347

1871 **Heintz**, *Richard* 71: 252
1872 **Jefferys**, *Marcel* 77: 478
1873 **Jottrand**, *Lucien Gustave* 78: 363
1873 **Kalmakov**, *Nikolaj Konstantinovič* 79: 188
1880 **Jakovlev**, *Michail Nikolaevič* . . 77: 228
1887 **Jespers**, *Oscar* 78: 22
1889 **Jespers**, *Floris* 78: 21
1889 **Joostens**, *Paul* 78: 306
1893 **Hynckes**, *Raoul* 76: 120
1906 **Hendrickx**, *Jozef* 71: 474
1910 **Ivanovsky**, *Elisabeth* 76: 534
1912 **Heerbrant**, *Henri* 71: 39
1914 **Helleweegen**, *Willy* 71: 358
1917 **Jung**, *Simonetta* 78: 504
1919 **Holley-Trasenster**, *Francine* . . 74: 278
1919 **Humblet**, *Théo* 75: 474
1921 **Jamar**, *Michel* 77: 252
1925 **Hoeydonck**, *Paul* van 74: 50
1925 **Houwen**, *Joris* 75: 110
1930 **Key**, *Julian* 80: 157
1934 **Heyvaert**, *Pierre* 73: 77
1935 **Heymans**, *Pierre* 73: 65
1935 **Ivens**, *Renaat* 76: 541
1936 **Horváth**, *Pál* 75: 42
1938 **Jalass**, *Immo* 77: 245
1939 **Ibou**, *Paul* 76: 152
1941 **Hoenraet**, *Luc* 74: 13
1943 **Herth**, *Francis* 72: 423
1950 **Klinkan**, *Alfred* 80: 493
1952 **Juchtmans**, *Jus* 78: 431
1952 **Kemps**, *Niek* 80: 59

Illustrator

1596 **Jegher**, *Christoffel* 77: 480
1813 **Jacque**, *Charles* 77: 135
1813 **Keyser**, *Nicaise* de 80: 163
1856 **Heins**, *Armand* 71: 227
1858 **Khnopff**, *Fernand* 80: 185
1868 **Hellhoff**, *Heinrich* 71: 360
1870 **Jo**, *Léo* 78: 91
1880 **Jakovlev**, *Michail Nikolaevič* . . 77: 228
1904 **Jacobs**, *Edgar Pierre* 77: 74
1907 **Hergé** 72: 154
1910 **Ivanovsky**, *Elisabeth* 76: 534
1912 **Heerbrant**, *Henri* 71: 39

1919 **Humblet**, *Théo* 75: 474
1924 **Hubinon**, *Victor* 75: 300
1935 **Jidéhem** 78: 59
1936 **Kiko** 80: 239
1938 **Hermann** 72: 196
1939 **Ibou**, *Paul* 76: 152
1940 **Joos**, *Louis* 78: 304
1943 **Herth**, *Francis* 72: 423
1959 **Jamar**, *Martin* 77: 251

Innenarchitekt

1881 **Hoste**, *Huibrecht* 75: 60
1898 **Kessels**, *Willy* 80: 133
1908 **Hermant**, *André* 72: 221

Kartograf

1460 **Horenbout**, *Gerard* 74: 498
1540 **Hogenberg**, *Franz* 74: 178
1547 **Jode**, de (Kupferstecher-, Zeichner-, Kartenmacher-, Drucker-, Verleger- und Kunsthändler-Fam.) 78: 115
1571 **Jode**, *Cornelis* de 78: 115
1799 **Jolly**, *André Edouard* 78: 232

Keramiker

1897 **Howet**, *Marie* 75: 144
1919 **Holley-Trasenster**, *Francine* . . 74: 278
1919 **Humblet**, *Théo* 75: 474

Künstler

1503 **Horenbout** (Künstler-Familie) . 74: 498

Kunsthandwerker

1847 **Jourdain**, *Frantz* 78: 380
1858 **Hoetericx**, *Emile* 74: 41
1863 **Hoijtema**, *Theodoor* van 74: 201

Maler

1380 **Hue** de **Boulogne** 75: 321
1430 **Justus** von **Gent** 79: 25

Belgien / Maler

Year	Name	Ref
1440	Joncquoy (Maler-Familie)	78: 248
1440	Joncquoy, Piérart	78: 249
1455	Keldermans, Rombout	80: 5
1460	Horenbout, Gerard	74: 498
1470	Juan de Flandes	78: 420
1472	Hervy, Jehan de	72: 442
1480	Joncquoy, Jehan	78: 248
1486	Keldermans, Hendrik	80: 3
1490	Isenbrant, Adriaen	76: 423
1494	Joncquoy, Pierchon	78: 249
1500	Hemessen, Jan Sanders van	71: 419
1500	Hogenberg, Nikolaus	74: 180
1508	Joncquoy, Calotte	78: 248
1508	Joncquoy, Gilles	78: 248
1516	Key, Willem	80: 158
1520	Huys, Pieter	76: 96
1527	Hogenberg (Kupferstecher-, Radierer- und Maler-Familie)	74: 178
1528	Hemessen, Catharina van	71: 418
1530	Joncquoy, Michel	78: 248
1532	Joncquoy, Gilles	78: 248
1534	Heere, Lucas de	71: 42
1536	Hogenberg, Remigius	74: 181
1540	Hogenberg, Franz	74: 178
1540	Juvenel, Nicolaus	79: 39
1543	Joncquoy, Etievenart	78: 248
1545	Key, Adriaen Thomasz.	80: 156
1550	Heuvick, Kaspar	73: 25
1555	Jordaens, Hans	78: 310
1560	Heyden, Jan van der	73: 43
1560	Horenbout, Lukas	74: 500
1561	Keuninck, Kerstiaen de	80: 153
1567	Joncquoy, Antoine	78: 248
1572	Heyden, Jacob van der	73: 43
1575	Janssens, Abraham	77: 342
1578	Kessel, Hieronymus van	80: 129
1581	Jordaens, Hans	78: 311
1582	Hoecke, Kaspar van den	73: 494
1582	Hulsdonck, Jacob van	75: 454
1582	Joncquoy, Michel	78: 249
1590	Horion, Alexandre de	74: 504
1590	Huys, Balthasar	76: 94
1593	Jordaens, Jacob	78: 312
1595	Jordaens, Hans	78: 311
1600	Heuvel, Anton van den	73: 22
1600	Houbraken, Giovanni van	75: 82
1600	Keyrincx, Alexander	80: 159
1603	Herregouts (Familie)	72: 333
1603	Herregouts, David	72: 333
1604	Heil, Daniel van	71: 149
1605	Heil, Leo van	71: 151
1605	Janssens, Anna	77: 344
1606	Heem, Jan Davidsz. de	71: 19
1606	Herman, Jean	72: 181
1607	Hollar, Wenceslaus	74: 268
1609	Heil, Jan Baptist van	71: 151
1611	Hoecke, Jan van den	73: 493
1614	Helt, Nicolaes van	71: 407
1614	Herp, Willem van	72: 319
1620	Herdt, Jan de	72: 143
1622	Hoecke, Robert van den	73: 494
1623	Helmont, Mattheus van	71: 392
1624	Janssens, Hieronymus	77: 345
1625	Hulsdonck, Gillis van	75: 454
1626	Kessel, Jan van	80: 130
1630	Hermans, Johann	72: 216
1630	Huysmans, Jacob	76: 99
1631	Heem, Cornelis de	71: 17
1633	Henry	72: 49
1633	Herregouts, Hendrik	72: 333
1637	Kerckhoven, Jacob van de	80: 85
1643	Herreyns (Künstler-Familie)	72: 365
1643	Herreyns, Jacob	72: 365
1646	Herregouts, Jan Baptist	72: 333
1648	Huysmans, Cornelis	76: 97
1650	Heem, Jan Jansz. de	71: 22
1650	Helmont, Jan van	71: 391
1651	Hietene, F.	73: 128
1654	Huysmans, Jan Baptist	76: 100
1658	Janssens, Victor Honoré	77: 347
1662	Immenraet, Andries	76: 247
1663	Heem, David Cornelisz. de	71: 19
1666	Hinne, Jacques	73: 284
1674	Herregouts, Maximilian	72: 333
1675	Juppin, Jean-Baptiste	78: 532
1678	Herreyns, Daniel	72: 365
1678	Herreyns, Jacob	72: 365
1682	Horemans, Jan Jozef	74: 495
1682	Kerricx, Willem Ignatius	80: 113
1683	Helmont, Zeger Jacob van	71: 392
1690	Herque, Théodore	72: 324
1700	Horemans, Peter Jacob	74: 497
1714	Hessel, Lambert	72: 507
1714	Horemans, Jan Jozef	74: 496

1743	**Herreyns**, *Willem Jacob*	72: 365		1859	**Hermanus**, *Paul François*	72: 225
1743	**Hiernault**, *E.*	73: 120		1859	**Hoorickx**, *Ernest*	74: 439
1758	**Herreyns**, *Jacob*	72: 365		1859	**Jaspar**, *Paul*	77: 419
1762	**Hennequin**, *Philippe Auguste*	71: 523		1863	**Hoijtema**, *Theodoor van*	74: 201
1770	**Kinsoen**, *François Josèphe*	80: 289		1863	**Horenbant**, *Joseph*	74: 498
1780	**Jacobs**, *Peter Frans*	77: 81		1866	**Hem**, *Louise de*	71: 409
1785	**Jonghe**, *Jean Baptiste de*	78: 285		1866	**Keuller**, *Vital*	80: 152
1787	**Hellemans**, *Pierre Jean*	71: 341		1868	**Hellhoff**, *Heinrich*	71: 360
1790	**Hulst**, *Jan Baptist van der*	75: 457		1870	**Huklenbrok**, *Henri*	75: 438
1797	**Jacopssen**, *Louis Constantin*	77: 127		1870	**Jamar**, *Armand*	77: 251
1799	**Jolly**, *André Edouard*	78: 232		1870	**Janssens**, *René*	77: 347
1806	**Jones**, *Adolphe Robert*	78: 249		1870	**Jo**, *Léo*	78: 91
1812	**Jacobs**, *Jacob*	77: 78		1871	**Heintz**, *Richard*	71: 252
1813	**Jacque**, *Charles*	77: 135		1871	**Houben**, *Charles*	75: 79
1813	**Keyser**, *Nicaise de*	80: 163		1872	**Jefferys**, *Marcel*	77: 478
1814	**Hove**, *Hubertus van*	75: 116		1873	**Jottrand**, *Lucien Gustave*	78: 363
1814	**Jolly**, *Henri Jean-Baptiste*	78: 233		1873	**Kalmakov**, *Nikolaj Konstantinovič*	79: 188
1818	**Huberti**, *Edouard*	75: 298		1874	**Huys**, *Modest*	76: 95
1820	**Joostens**, *Antoine Laurent*	78: 305		1875	**Henrion**, *Armand*	72: 40
1820	**Keelhoff**, *Frans*	79: 505		1878	**Huygelen**, *Frans*	76: 91
1821	**Helbig**, *Jules*	71: 297		1880	**Jakovlev**, *Michail Nikolaevič*	77: 228
1821	**Imschoot**, *Jules*	76: 254		1881	**Ingels**, *Domien*	76: 280
1821	**Kindermans**, *Jean-Baptiste*	80: 272		1881	**Kat**, *Ann Pierre de*	79: 399
1826	**Hennebicq**, *André*	71: 511		1882	**Holder**, *Frans van*	74: 235
1826	**Hove**, *Victor François Guillaume van*	75: 117		1882	**Jonniaux**, *Alfred*	78: 291
1827	**Hendrix**, *Louis*	71: 484		1884	**Hooste**, *Jef van*	74: 440
1829	**Jonghe**, *Gustave Léonard de*	78: 284		1884	**Jorissen**, *Antoine*	78: 332
1832	**Heger**, *Heinrich Anton*	71: 81		1887	**Jacobs**, *Dieudonné*	77: 74
1839	**Hermans**, *Charles*	72: 215		1889	**Holmead**	74: 297
1839	**Heymans**, *Jozef*	73: 64		1889	**Jespers**, *Floris*	78: 21
1840	**Impens**, *Josse*	76: 251		1889	**Joostens**, *Paul*	78: 306
1846	**Hoese**, *Jean de la*	74: 36		1890	**Hirt**, *Marthe*	73: 364
1847	**Kegeljan**, *Frans*	79: 511		1890	**Isenbeck**, *Théodore*	76: 423
1848	**Kasteleyn**, *Gustave*	79: 395		1893	**Hynckes**, *Raoul*	76: 120
1849	**Kesel**, *Karel Lodewijk de*	80: 125		1895	**Hoof**, *Franz van*	74: 429
1850	**Herbo**, *Léon*	72: 123		1897	**Howet**, *Marie*	75: 144
1850	**Joors**, *Eugène*	78: 302		1900	**Jocqué**, *Willy*	78: 113
1851	**Hove**, *Edmond van*	75: 116		1900	**Kaisin**, *Luc*	79: 135
1854	**Janssens**, *Jozef Marie Louis*	77: 346		1901	**Jasinski**, *Stanislas*	77: 415
1856	**Heins**, *Armand*	71: 227		1904	**Jacobs**, *Edgar Pierre*	77: 74
1856	**Hens**, *Frans*	72: 64		1906	**Hendrickx**, *Jozef*	71: 474
1856	**Houyoux**, *Léon*	75: 111		1910	**Ivanovsky**, *Elisabeth*	76: 534
1856	**Jonnaert**, *Clémence*	78: 290		1911	**Hoemaeker**, *Jozef*	74: 7
1858	**Hoetericx**, *Emile*	74: 41		1912	**Heerbrant**, *Henri*	71: 39
1858	**Houben**, *Henri*	75: 80		1913	**Imberechts**, *Gustaaf Paul*	76: 234
1858	**Khnopff**, *Fernand*	80: 185		1914	**Helleweegen**, *Willy*	71: 358

Belgien / Maler

1917 **Jung**, *Simonetta* 78: 504
1919 **Holley-Trasenster**, *Francine* . . 74: 278
1919 **Humblet**, *Théo* 75: 474
1921 **Jamar**, *Michel* 77: 252
1924 **Hubinon**, *Victor* 75: 300
1925 **Hoeydonck**, *Paul* van 74: 50
1925 **Houwen**, *Joris* 75: 110
1929 **Helsmoortel**, *Robert* 71: 402
1930 **Key**, *Julian* 80: 157
1935 **Herregodts**, *Urbain* 72: 333
1935 **Heymans**, *Pierre* 73: 65
1935 **Hoogsteyns**, *Jan* 74: 433
1935 **Ivens**, *Renaat* 76: 541
1936 **Horváth**, *Pál* 75: 42
1938 **Jalass**, *Immo* 77: 245
1939 **Ibou**, *Paul* 76: 152
1939 **Kermarrec**, *Joël* 80: 97
1940 **Hubert**, *Pierre* 75: 297
1940 **Joos**, *Louis* 78: 304
1941 **Hoenraet**, *Luc* 74: 13
1942 **Heyrman**, *Hugo* 73: 68
1943 **Herth**, *Francis* 72: 423
1944 **Hertogs**, *Herman* 72: 426
1950 **Klinkan**, *Alfred* 80: 493
1951 **Kerckhoven**, *Anne-Mie* van . . 80: 84
1952 **Juchtmans**, *Jus* 78: 431
1952 **Kemps**, *Niek* 80: 59
1956 **Kamagurka** 79: 207
1957 **Jaeger**, *Stefan* de 77: 171
1961 **Honoré** d'O 74: 412
1962 **Jaime**, *Cecilia* 77: 204

Medailleur

1187 **Hugo** d'Oignies 75: 416
1630 **Hérard**, *Gérard Léonard* 72: 107
1643 **Herreyns**, *Jacob* 72: 365
1786 **Hondt**, *Franciscus Johannes* de 74: 387
1873 **Jourdain**, *Jules* 78: 382
1878 **Huygelen**, *Frans* 76: 91
1884 **Jorissen**, *Antoine* 78: 332
1940 **Keustermans**, *Jan* 80: 154

Metallkünstler

1187 **Hugo** d'Oignies 75: 416

Miniaturmaler

1440 **Jehan**, *Dreux* 77: 482
1460 **Horenbout**, *Gerard* 74: 498
1503 **Horenbout**, *Susanna* 74: 500
1528 **Hemessen**, *Catharina* van 71: 418
1573 **Hoefnagel**, *Jacob* 73: 509
1605 **Heil**, *Leo* van 71: 151
1607 **Hollar**, *Wenceslaus* 74: 268

Möbelkünstler

1722 **Heuvelman**, *Jean-Pierre* 73: 24
1881 **Hoste**, *Huibrecht* 75: 60
1887 **Jespers**, *Oscar* 78: 22
1898 **Kessels**, *Willy* 80: 133

Monumentalkünstler

1873 **Kalmakov**, *Nikolaj Konstantinovič* 79: 188

Neue Kunstformen

1889 **Joostens**, *Paul* 78: 306
1912 **Heerbrant**, *Henri* 71: 39
1914 **Helleweegen**, *Willy* 71: 358
1919 **Holley-Trasenster**, *Francine* . . 74: 278
1939 **Kermarrec**, *Joël* 80: 97
1940 **Hubert**, *Pierre* 75: 297
1941 **Hoenraet**, *Luc* 74: 13
1942 **Heyrman**, *Hugo* 73: 68
1945 **Jonckers**, *Luc* 78: 247
1949 **Isacker**, *Philip* van 76: 403
1951 **Kerckhoven**, *Anne-Mie* van . . 80: 84
1952 **Kemps**, *Niek* 80: 59
1956 **Janssens**, *Ann Veronica* 77: 343
1957 **Jaeger**, *Stefan* de 77: 171
1961 **Honoré** d'O 74: 412
1969 **Ingimarsdóttir**, *Guðný Rósa* . . 76: 291

Papierkünstler

1939 **Ibou**, *Paul* 76: 152

Restaurator

1821 **Helbig**, *Jules* 71: 297

Schmuckkünstler

1894 **Holemans**, *Henri* 74: 240

Schnitzer

1502 **Heere**, *Jan* de 71: 41
1651 **Helderberg**, *Jan Baptista* van . 71: 312
1881 **Ingels**, *Domien* 76: 280

Schriftkünstler

1440 **Jehan**, *Dreux* 77: 482

Siegelschneider

1786 **Hondt**, *Franciscus Johannes* de 74: 387

Silberschmied

1187 **Hugo** d'Oignies 75: 416
1967 **Huycke**, *David* 76: 90

Spielzeugmacher

1870 **Jo**, *Léo* 78: 91

Textilkünstler

1531 **Herzeele**, *Joost* van 72: 451
1611 **Hoecke**, *Jan* van den 73: 493
1954 **Jonckheere**, *Anne-Marie* 78: 247

Typograf

1516 **Jode**, *Gerard* de 78: 116

Uhrmacher

1781 **Kessels**, *Heinrich Johann* 80: 131

Wandmaler

1813 **Keyser**, *Nicaise* de 80: 163

Wappenkünstler

1480 **Joncquoy**, *Jehan* 78: 248

Zeichner

1460 **Keldermans**, *Rombout* 80: 6
1472 **Hervy**, *Jehan* de 72: 442
1515 **Holtswijller**, *Peter* 74: 331
1520 **Huys**, *Pieter* 76: 96
1522 **Huys**, *Frans* 76: 95
1524 **Hornick**, *Erasmus* 74: 531
1527 **Hogenberg** (Kupferstecher-,
 Radierer- und Maler-Familie) . . 74: 178
1540 **Hogenberg**, *Franz* 74: 178
1540 **Juvenel**, *Nicolaus* 79: 39
1547 **Jode**, de (Kupferstecher-,
 Zeichner-, Kartenmacher-,
 Drucker-, Verleger- und
 Kunsthändler-Fam.) 78: 115
1550 **Heuvick**, *Kaspar* 73: 25
1560 **Heyden**, *Jan* van der 73: 43
1572 **Heyden**, *Jacob* van der 73: 43
1573 **Jode**, *Pieter* de 78: 118
1593 **Jordaens**, *Jacob* 78: 312
1596 **Jegher**, *Christoffel* 77: 480
1600 **Keyrincx**, *Alexander* 80: 159
1603 **Herregouts** (Familie) 72: 333
1604 **Heil**, *Daniel* van 71: 149
1607 **Hollar**, *Wenceslaus* 74: 268
1611 **Hoecke**, *Jan* van den 73: 493
1614 **Herp**, *Willem* van 72: 319
1618 **Jegher**, *Jan Christoffel* 77: 481
1622 **Hoecke**, *Robert* van den 73: 494
1623 **Helmont**, *Mattheus* van 71: 392
1658 **Janssens**, *Victor Honoré* 77: 347
1683 **Helmont**, *Zeger Jacob* van . . . 71: 392
1743 **Herreyns**, *Willem Jacob* 72: 365
1762 **Hennequin**, *Philippe Auguste* . 71: 523
1786 **Hondt**, *Franciscus Johannes* de 74: 387
1790 **Hulst**, *Jan Baptist* van der 75: 457
1797 **Jacopssen**, *Louis Constantin* . . 77: 127
1799 **Jolly**, *André Edouard* 78: 232
1821 **Kindermans**, *Jean-Baptiste* . . 80: 272
1850 **Herbo**, *Léon* 72: 123
1856 **Heins**, *Armand* 71: 227
1858 **Khnopff**, *Fernand* 80: 185
1859 **Jaspar**, *Paul* 77: 419
1863 **Hoijtema**, *Theodoor* van 74: 201
1863 **Horenbant**, *Joseph* 74: 498
1866 **Keuller**, *Vital* 80: 152
1868 **Hellhoff**, *Heinrich* 71: 360

Belgien / Zeichner

1870	Jo, *Léo*	78: 91		1950	Klinkan, *Alfred*	80: 493
1873	Kalmakov, *Nikolaj Konstantinovič*	79: 188		1951	Kerckhoven, *Anne-Mie* van	80: 84
1875	Henrion, *Armand*	72: 40		1956	Jannin, *Frédéric*	77: 307
1878	Huygelen, *Frans*	76: 91		1956	Kamagurka	79: 207
1880	Jochems, *Frans*	78: 109		1959	Jamar, *Martin*	77: 251
1881	Kat, *Ann Pierre* de	79: 399		1962	Jaime, *Cecilia*	77: 204
1887	Jespers, *Oscar*	78: 22		1969	Ingimarsdóttir, *Guðný Rósa*	76: 291
1889	Jespers, *Floris*	78: 21				
1889	Joostens, *Paul*	78: 306				
1890	Isenbeck, *Théodore*	76: 423				
1895	Hoof, *Franz* van	74: 429		**Bolivien**		
1897	Howet, *Marie*	75: 144				
1898	Kessels, *Willy*	80: 133		**Bildhauer**		
1900	Jocqué, *Willy*	78: 113				
1900	Kaisin, *Luc*	79: 135				
1901	Jasinski, *Stanislas*	77: 415		1933	Imaná Garrón, *Gil*	76: 232
1904	Jacobs, *Edgar Pierre*	77: 74				
1906	Hendrickx, *Jozef*	71: 474				
1907	Hergé	72: 154		**Fotograf**		
1910	Ivanovsky, *Elisabeth*	76: 534				
1911	Hoemaeker, *Jozef*	74: 7		1958	Kenning, *Willy*	80: 68
1912	Heerbrant, *Henri*	71: 39				
1913	Imberechts, *Gustaaf Paul*	76: 234		**Grafiker**		
1914	Helleweegen, *Willy*	71: 358				
1921	Jamar, *Michel*	77: 252		1933	Imaná Garrón, *Gil*	76: 232
1924	Hubinon, *Victor*	75: 300		1947	Jordán, *César*	78: 316
1925	Hoeydonck, *Paul* van	74: 50				
1929	Helsmoortel, *Robert*	71: 402				
1930	Key, *Julian*	80: 157		**Kartograf**		
1934	Heyvaert, *Pierre*	73: 77				
1934	Holmens, *Gerard*	74: 298		1893	Jordán, *Armando*	78: 315
1935	Herregodts, *Urbain*	72: 333				
1935	Heymans, *Pierre*	73: 65		**Maler**		
1935	Hoogsteyns, *Jan*	74: 433				
1935	Ivens, *Renaat*	76: 541		1655	Holguín, *Melchor Pérez*	74: 249
1935	Jidéhem	78: 59		1893	Jordán, *Armando*	78: 315
1936	Horváth, *Pál*	75: 42		1933	Imaná Garrón, *Gil*	76: 232
1936	Kiko	80: 239		1947	Jordán, *César*	78: 316
1938	Hermann	72: 196				
1938	Jalass, *Immo*	77: 245				
1939	Kermarrec, *Joël*	80: 97		**Zeichner**		
1940	Joos, *Louis*	78: 304				
1940	Keustermans, *Jan*	80: 154		1893	Jordán, *Armando*	78: 315
1941	Hoenraet, *Luc*	74: 13		1933	Imaná Garrón, *Gil*	76: 232
1942	Heyrman, *Hugo*	73: 68		1947	Jordán, *César*	78: 316
1943	Herth, *Francis*	72: 423				

Bosnien-Herzegowina

Architekt

1864 **Iveković**, *Ćiril* 76: 538
1924 **Janković**, *Živorad* 77: 297

Bildhauer

1939 **Jelisić**, *Pero* 77: 495

Bühnenbildner

1937 **Kapor**, *Momo* 79: 309

Fotograf

1864 **Iveković**, *Ćiril* 76: 538
1976 **Kamerić**, *Šejla* 79: 218

Gebrauchsgrafiker

1976 **Kamerić**, *Šejla* 79: 218

Grafiker

1924 **Karanović**, *Boško* 79: 327
1938 **Hozo**, *Dževad* 75: 163
1946 **Jokanovič-Toumin**, *Dean* 78: 219
1977 **Kekić**, *Vera* 79: 532

Illustrator

1937 **Kapor**, *Momo* 79: 309

Maler

1886 **Jurkić**, *Gabrijel* 79: 4
1924 **Karanović**, *Boško* 79: 327
1937 **Kapor**, *Momo* 79: 309
1939 **Jelisić**, *Pero* 77: 495
1946 **Jokanovič-Toumin**, *Dean* 78: 219
1953 **Jeremić**, *Ognjen* 78: 2
1977 **Kekić**, *Vera* 79: 532

Neue Kunstformen

1976 **Kamerić**, *Šejla* 79: 218
1977 **Kekić**, *Vera* 79: 532

Restaurator

1864 **Iveković**, *Ćiril* 76: 538

Zeichner

1938 **Hozo**, *Dževad* 75: 163
1953 **Jeremić**, *Ognjen* 78: 2

Brasilien

Architekt

1713 **Joassor**, *Estêvão do Loreto* . . . 78: 97
1738 **Joaquim**, *Leandro* 78: 96
1902 **Heep**, *Adolf Franz* 71: 33
1923 **Jürgensen**, *Geraldo Mayer* . . . 78: 450
1934 **Humberto**, *Luis* 75: 474
1948 **Jáuregui**, *Jorge Mario* 77: 434

Bildhauer

1600 **Jesus**, Frei *Agostinho* de 78: 29
1915 **Karman**, *Ernestina* 79: 351
1922 **Ianelli**, *Arcângelo* 76: 130
1923 **Jürgensen**, *Geraldo Mayer* . . . 78: 450
1924 **Hora**, *Abelardo Germano* da . . 74: 479
1955 **Jaguaribe**, *Cláudia* 77: 193

Bühnenbildner

1738 **Joaquim**, *Leandro* 78: 96
1750 **José Leandro** 78: 336
1923 **Jürgensen**, *Geraldo Mayer* . . . 78: 450

Designer

1918 **Inimá**, *José de Paula* 76: 309
1923 **Jürgensen**, *Geraldo Mayer* . . . 78: 450
1971 **Herchcovitch**, *Alexandre* 72: 133

Fotograf

1827	**Henschel**, *Alberto*	72:	65
1830	**Klumb**, *Revert Henrique*	80:	524
1835	**Keller-Leuzinger**, *Franz*	80:	29
1934	**Humberto**, *Luis*	75:	474
1937	**Jorge**, *Sérgio*	78:	327
1949	**Hinterberger**, *Norbert W.*	73:	290
1951	**Keppler**, *Roberto*	80:	79
1955	**Jaguaribe**, *Cláudia*	77:	193

Grafiker

1888	**Kaufmann**, *Arthur*	79:	439
1914	**Horta**, *Arnaldo Pedroso d'*	75:	25
1924	**Hora**, *Abelardo Germano da*	74:	479
1925	**Katz**, *Renina*	79:	421
1933	**Iglesias**, *José Maria*	76:	171
1935	**Jardim**, *Evandro Carlos*	77:	385
1957	**Horta**, *Ana*	75:	25

Illustrator

1835	**Keller-Leuzinger**, *Franz*	80:	29
1842	**Keller**, *Ferdinand* von	80:	19
1892	**Ismailovitch**, *Dimitri*	76:	452
1922	**Ianelli**, *Arcângelo*	76:	130
1925	**Katz**, *Renina*	79:	421

Kartograf

1740	**Julião**, *Carlos*	78:	472

Keramiker

1878	**Herborth**, *August*	72:	124
1915	**Karman**, *Ernestina*	79:	351
1924	**Hora**, *Abelardo Germano da*	74:	479
1952	**Hilal Sami Hilal**	73:	150

Kunsthandwerker

1835	**Keller-Leuzinger**, *Franz*	80:	29

Maler

1600	**Jesus**, Frei *Agostinho* de	78:	29
1713	**Joassor**, *Estêvão* do *Loreto*	78:	97
1738	**Joaquim**, *Leandro*	78:	96
1740	**Julião**, *Carlos*	78:	472
1750	**José Leandro**	78:	336
1758	**Jesus**, *José Teófilo* de	78:	30
1835	**Keller-Leuzinger**, *Franz*	80:	29
1842	**Keller**, *Ferdinand* von	80:	19
1888	**Kaufmann**, *Arthur*	79:	439
1892	**Ismailovitch**, *Dimitri*	76:	452
1914	**Horta**, *Arnaldo Pedroso d'*	75:	25
1915	**Karman**, *Ernestina*	79:	351
1918	**Inimá**, *José de Paula*	76:	309
1922	**Ianelli**, *Arcângelo*	76:	130
1923	**Jürgensen**, *Geraldo Mayer*	78:	450
1925	**Katz**, *Renina*	79:	421
1932	**Ianelli**, *Thomaz*	76:	131
1933	**Iglesias**, *José Maria*	76:	171
1935	**Jardim**, *Evandro Carlos*	77:	385
1947	**Houayek**, *Paulo*	75:	79
1947	**Jesuíno**, *Hélio*	78:	29
1949	**Hinterberger**, *Norbert W.*	73:	290
1952	**Hilal Sami Hilal**	73:	150
1957	**Horta**, *Ana*	75:	25
1957	**Jobim**, *Elizabeth*	78:	103

Neue Kunstformen

1949	**Hinterberger**, *Norbert W.*	73:	290
1951	**Keppler**, *Roberto*	80:	79
1962	**Kac**, *Eduardo*	79:	56

Papierkünstler

1952	**Hilal Sami Hilal**	73:	150

Vergolder

1758	**Jesus**, *José Teófilo* de	78:	30

Zeichner

1713	**Joassor**, *Estêvão* do *Loreto*	78:	97
1740	**Julião**, *Carlos*	78:	472
1750	**José Leandro**	78:	336

1914	**Horta**, *Arnaldo Pedroso* d' . . .	75: 25			
1915	**Karman**, *Ernestina*	79: 351			
1922	**Ianelli**, *Arcângelo*	76: 130			
1924	**Hora**, *Abelardo Germano* da . .	74: 479			
1925	**Katz**, *Renina*	79: 421			
1932	**Ianelli**, *Thomaz*	76: 131			
1933	**Iglesias**, *José Maria*	76: 171			
1935	**Jardim**, *Evandro Carlos*	77: 385			
1947	**Jesuíno**, *Hélio*	78: 29			
1949	**Hinterberger**, *Norbert W.*	73: 290			
1957	**Jobim**, *Elizabeth*	78: 103			

Bulgarien

Architekt

1849	**Jovanovič**, *Konstantin Anastasov*	78: 400
1877	**Jurukov**, *Nikola*	79: 11
1888	**Jordanov**, *Jordan*	78: 321

Bildhauer

1896	**Ivanov**, *Miná*	76: 523
1922	**Iliev**, *Ilija*	76: 208
1925	**Hillgaard**, *Stefanny*	73: 234
1926	**Iliev**, *Rilčo*	76: 208

Buchkünstler

1526	**Jovan** von **Kratovo**	78: 397
1916	**Jončev**, *Vasil*	78: 246

Bühnenbildner

1905	**Kăršovski**, *Preslav*	79: 369
1932	**Kirkov**, *Ivan*	80: 326
1934	**Jordanov**, *Ljubomir*	78: 322

Fotograf

1817	**Jovanović**, *Anastas*	78: 398
1977	**Hristova**, *Pepa*	75: 173

Gebrauchsgrafiker

1904	**Ivanov**, *Boris*	76: 517

Grafiker

1817	**Jovanović**, *Anastas*	78: 398
1905	**Kăršovski**, *Preslav*	79: 369
1934	**Iliev**, *Stojan*	76: 208
1934	**Jordanov**, *Ljubomir*	78: 322
1963	**Karanfilian**, *Onnik*	79: 326

Illustrator

1916	**Jončev**, *Vasil*	78: 246
1932	**Kirkov**, *Ivan*	80: 326
1934	**Iliev**, *Stojan*	76: 208

Kalligraf

1526	**Jovan** von **Kratovo**	78: 397

Kunsthandwerker

1872	**Josifova**, *Anna*	78: 356

Maler

1526	**Jovan** von **Kratovo**	78: 397
1815	**Kănčev**, *Dimităr*	79: 250
1817	**Jovanović**, *Anastas*	78: 398
1872	**Josifova**, *Anna*	78: 356
1873	**Iliev**, *Charalampi*	76: 207
1875	**Ivanov**, *Stefan*	76: 527
1875	**Karamichajlova**, *Elena*	79: 324
1904	**Ivanov**, *Boris*	76: 517
1904	**Jan**, *Elvire*	77: 267
1905	**Kăršovski**, *Preslav*	79: 369
1909	**Ivanov**, *Vasil*	76: 528
1932	**Kirkov**, *Ivan*	80: 326
1934	**Iliev**, *Stojan*	76: 208
1934	**Jordanov**, *Ljubomir*	78: 322
1940	**Isinov**, *Keazim*	76: 444
1940	**Jaranov**, *Atanas*	77: 382
1959	**Iliev**, *Dimităr*	76: 207
1964	**Ivanov**, *Pravdoliub*	76: 524
1979	**Jaune**, *Oda*	77: 433

Bulgarien / Miniaturmaler

Miniaturmaler

1526 Jovan von **Kratovo** *78:* 397

Neue Kunstformen

1964 **Ivanov**, *Pravdoliub* *76:* 524

Zeichner

1817 **Jovanović**, *Anastas* *78:* 398
1909 **Ivanov**, *Vasil* *76:* 528

Burkina Faso

Architekt

1965 **Kéré**, *Diébédo Francis* *80:* 86

Innenarchitekt

1965 **Kéré**, *Diébédo Francis* *80:* 86

Chile

Architekt

1823 **Hénault**, *Lucien Ambroise* . . . *71:* 445
1902 **Hirschel-Protsch**, *Günther* . . . *73:* 341
1931 **Jullian** de la **Fuente**, *Guillermo* *78:* 484

Bildhauer

1940 **Irarrázabal**, *Mario* *76:* 361

Bühnenbildner

1902 **Hirschel-Protsch**, *Günther* . . . *73:* 341

Filmkünstler

1929 **Jodorowsky**, *Alejandro* *78:* 123

Fotograf

1954 **Humeres**, *Paulina* *75:* 479
1956 **Jaar**, *Alfredo* *77:* 16

Grafiker

1902 **Hirschel-Protsch**, *Günther* . . . *73:* 341
1905 **Hermosilla Alvarez**, *Carlos* . . *72:* 241
1913 **Jaramillo**, *Alipio* *77:* 376

Maler

1849 **Jarpa**, *Onofre* *77:* 404
1860 **Jofré**, *Pedro* *78:* 143
1862 **Helsby**, *Alfredo* *71:* 401
1887 **Isamitt**, *Carlos* *76:* 412
1891 **Herrera Guevara**, *Luis* *72:* 359
1902 **Hirschel-Protsch**, *Günther* . . . *73:* 341
1905 **Hermosilla Alvarez**, *Carlos* . . *72:* 241
1913 **Jaramillo**, *Alipio* *77:* 376
1931 **Jullian** de la **Fuente**, *Guillermo* *78:* 484
1939 **Jorquera**, *Hugo* *78:* 334
1954 **Humeres**, *Paulina* *75:* 479

Neue Kunstformen

1954 **Humeres**, *Paulina* *75:* 479
1956 **Jaar**, *Alfredo* *77:* 16

Textilkünstler

1954 **Humeres**, *Paulina* *75:* 479

Zeichner

1860 **Jofré**, *Pedro* *78:* 143
1887 **Isamitt**, *Carlos* *76:* 412
1891 **Herrera Guevara**, *Luis* *72:* 359
1913 **Jaramillo**, *Alipio* *77:* 376
1929 **Jodorowsky**, *Alejandro* *78:* 123
1931 **Jullian** de la **Fuente**, *Guillermo* *78:* 484

China

Architekt

1871	**Jager**, *Ivan*	77: 189
1936	**Ho**, *Tao*	73: 430
1954	**Hsieh**, *Ying-chun*	75: 198
1960	**Hu**, *Jie*	75: 201

Bildhauer

1901	**Hua**, *Tianyou*	75: 211
1932	**Hsia**, *Yan*	75: 195
1938	**Ju**, *Ming*	78: 418
1940	**Hsieh**, *Hsiao-de*	75: 197
1948	**Huang**, *Ming-che*	75: 230
1956	**Hu**, *Bing*	75: 199
1963	**Jiang**, *Jie*	78: 51
1964	**Ho**, *Siu-kee*	73: 429

Bühnenbildner

| 1883 | **Kičigin**, *Michail Aleksandrovič* | 80: 199 |

Designer

| 1936 | **Ho**, *Tao* | 73: 430 |
| 1952 | **Huang**, *Rui* | 75: 232 |

Fotograf

1901	**Kimura**, *Ihei*	80: 267
1924	**Hou**, *Bo*	75: 71
1930	**Hiro**	73: 324
1960	**Hong**, *Lei*	74: 401
1962	**Hou**, *Lulu Shur-tzy*	75: 73
1965	**Hong**, *Hao*	74: 400
1971	**Jiang**, *Zhi*	78: 57
1972	**Jin**, *Jiangbo*	78: 75

Gartenkünstler

| 1419 | **Kang**, *Hŭi-an* | 79: 269 |
| 1960 | **Hu**, *Jie* | 75: 201 |

Gebrauchsgrafiker

| 1942 | **Jin**, *Daiqiang* | 78: 73 |

Grafiker

1883	**Kičigin**, *Michail Aleksandrovič*	80: 199
1901	**Huang**, *Shaoqiang*	75: 233
1910	**Jiang**, *Feng*	78: 49
1915	**Hua**, *Junwu*	75: 210
1922	**Hon**, *Chi-fun*	74: 375
1924	**Huang**, *Yongyu*	75: 241
1930	**Hua**, *Sanchuan*	75: 211
1937	**Hung**, *Francisco*	75: 502
1963	**Hou**, *Chun-Ming*	75: 72
1965	**Hong**, *Hao*	74: 400

Illustrator

1908	**Joss**, *Frederick*	78: 357
1930	**Hua**, *Sanchuan*	75: 211
1937	**Hung**, *Francisco*	75: 502

Kalligraf

725	**Huaisu**	75: 214
1045	**Huang**, *Tingjian*	75: 235
1082	**Huizong**	75: 433
1269	**Huang**, *Gongwang*	75: 221
1277	**Huang**, *Jin*	75: 225
1290	**Ke**, *Jiusi*	79: 496
1295	**Kangli**, *Naonao*	79: 272
1419	**Kang**, *Hŭi-an*	79: 269
1524	**Ju**, *Jie*	78: 416
1525	**Jiang**, *Qian*	78: 52
1562	**Hou**, *Mougong*	75: 73
1584	**Hu**, *Zhengyan*	75: 208
1585	**Huang**, *Daozhou*	75: 220
1592	**Ingen Ryūki**	76: 283
1602	**Jin**, *Junming*	78: 75
1609	**Huang**, *Xiangjian*	75: 236
1610	**Hongren**	74: 404
1628	**Jiang**, *Chenying*	78: 47
1647	**Jiang**, *Shijie*	78: 54
1669	**Jiang**, *Tingxi*	78: 55
1682	**Hua**, *Yan*	75: 212
1687	**Huang**, *Shen*	75: 233
1687	**Jin**, *Nong*	78: 77
1689	**Jiao**, *Bingzhen*	78: 58
1708	**Jiang**, *Pu*	78: 51
1727	**Kang**, *Tao*	79: 270
1736	**Jiang**, *Dalai*	78: 48

China / Kalligraf

1743	Hongwu	74: 407
1744	Huang, Yi	75: 238
1750	Huang, Yue	75: 242
1775	Huang, Jun	75: 226
1786	Kim, Chŏng-hŭi	80: 258
1800	Jiang, Jie	78: 50
1811	Ju, Chao	78: 416
1821	Jin, Chuansheng	78: 73
1821	Jin, Wangqiao	78: 80
1823	Hu, Yuan	75: 207
1828	Ju, Lian	78: 417
1840	Jin, Erzhen	78: 74
1858	Kang, Youwei	79: 271
1859	Ju, Qing	78: 419
1865	Huang, Binhong	75: 216
1878	Jin, Shaocheng	78: 79
1904	Jiang, Zhaohe	78: 55
1913	Huang, Miaozi	75: 228

Künstler

1968	Hung, Tung-lu	75: 504

Maler

855	Jing, Hao	78: 81
903	Huang, Quan	75: 231
923	Hu, Gui	75: 200
933	Huang, Jucai	75: 226
960	Juran	78: 535
965	Huichong	75: 430
1045	Huang, Tingjian	75: 235
1082	Huizong	75: 433
1090	Jiang, Shen	78: 53
1130	Jia, Shigu	78: 45
1251	Indra	76: 268
1269	Huang, Gongwang	75: 221
1277	Huang, Jin	75: 225
1290	Ke, Jiusi	79: 496
1318	Kaô	79: 298
1403	Jiang, Zicheng	78: 57
1419	Kang, Hŭi-an	79: 269
1475	Jiang, Song	78: 54
1524	Ju, Jie	78: 416
1525	Jiang, Qian	78: 52
1562	Hou, Mougong	75: 73
1584	Hu, Zhengyan	75: 208
1585	Huang, Daozhou	75: 220
1592	Jiang, Ai	78: 46
1602	Jin, Junming	78: 75
1604	Hu, Yukun	75: 208
1609	Huang, Xiangjian	75: 236
1610	Hongren	74: 404
1628	Jiang, Chenying	78: 47
1647	Jiang, Shijie	78: 54
1660	Huang, Ding	75: 221
1669	Jiang, Tingxi	78: 55
1672	Jiang, Heng	78: 50
1682	Hua, Yan	75: 212
1687	Huang, Shen	75: 233
1687	Jin, Nong	78: 77
1689	Jiao, Bingzhen	78: 58
1708	Jiang, Pu	78: 51
1727	Jin, Tingbiao	78: 80
1727	Kang, Tao	79: 270
1735	Jia, Quan	78: 45
1736	Jiang, Dalai	78: 48
1743	Hongwu	74: 407
1744	Huang, Yi	75: 238
1750	Huang, Yue	75: 242
1775	Huang, Jun	75: 226
1786	Kim, Chŏng-hŭi	80: 258
1800	Jiang, Jie	78: 50
1811	Ju, Chao	78: 416
1823	Hu, Yuan	75: 207
1828	Ju, Lian	78: 417
1840	Jin, Erzhen	78: 74
1859	Ju, Qing	78: 419
1865	Huang, Binhong	75: 216
1878	Jin, Shaocheng	78: 79
1883	Kičigin, Michail Aleksandrovič	80: 199
1889	Hu, Peiheng	75: 204
1898	Huang, Junbi	75: 227
1901	Hua, Tianyou	75: 211
1901	Huang, Banruo	75: 216
1901	Huang, Shaoqiang	75: 233
1904	Jiang, Zhaohe	78: 55
1906	Huang, Huanwu	75: 224
1910	Hu, Yichuan	75: 205
1910	Jiang, Feng	78: 49
1911	Huang, Yanghui	75: 237
1911	Ji, Kang	78: 43
1912	Hu, Kao	75: 202
1912	Hung, Jui-lin	75: 503

1913	**Huang**, *Miaozi*	75: 228	1932 **Hsia**, *Yan*	75: 195
1914	**Huang**, *Qiuyuan*	75: 230	1948 **Hwang**, *Buh-ching*	76: 110
1915	**Hua**, *Junwu*	75: 210	1949 **Hung**, *Su-chen*	75: 503
1915	**Jin**, *Lang*	78: 76	1950 **Hsieh**, *Tehching*	75: 197
1920	**Hung**, *Tung*	75: 504	1952 **Huang**, *Rui*	75: 232
1921	**Kang**, *Shiyao*	79: 270	1954 **Huang**, *Yong Ping*	75: 238
1922	**Hon**, *Chi-fun*	74: 375	1956 **Ho**, *Oscar*	73: 428
1922	**Hsiao**, *Ju-sung*	75: 196	1956 **Hu**, *Bing*	75: 199
1924	**Huang**, *Yongyu*	75: 241	1957 **Hu**, *Jieming*	75: 202
1924	**Huang**, *Zhou*	75: 243	1963 **Jiang**, *Jie*	78: 51
1928	**Jin**, *Zhilin*	78: 81	1964 **Ho**, *Siu-kee*	73: 429
1930	**Hou**, *Yimin*	75: 75	1965 **Huang**, *Chih-yang*	75: 218
1930	**Hua**, *Sanchuan*	75: 211	1966 **Huang**, *Yan*	75: 237
1932	**Hsia**, *Yan*	75: 195	1968 **Hung**, *Tung-lu*	75: 504
1934	**Jin**, *Shangyi*	78: 78	1968 **Ji**, *Dachun*	78: 43
1935	**Hsiao**, *Chin*	75: 195	1971 **Jiang**, *Zhi*	78: 57
1937	**Hung**, *Francisco*	75: 502	1972 **Jin**, *Jiangbo*	78: 75
1938	**Ju**, *Ming*	78: 418	1975 **Huang**, *Shih Chieh*	75: 234
1940	**Hsieh**, *Hsiao-de*	75: 197		
1941	**Ho**, *Huai-shuo*	73: 427		
1942	**Jia**, *Youfu*	78: 46		

Schnitzer

1945	**Hu**, *Yongkai*	75: 206		
1948	**Huang**, *Ming-che*	75: 230	1910 **Hu**, *Yichuan*	75: 205
1952	**Huang**, *Rui*	75: 232		
1954	**Huang**, *Yong Ping*	75: 238		

Schriftkünstler

1956	**Ho**, *Oscar*	73: 428		
1956	**Huang**, *Chin-ho*	75: 219		
1956	**Huang**, *Hung-Teh*	75: 224	1911 **Huang**, *Yanghui*	75: 237
1957	**Hu**, *Jieming*	75: 202		
1959	**Hu**, *Zhiying*	75: 209		

Siegelschneider

1963	**Hou**, *Chun-Ming*	75: 72		
1963	**Ji**, *Yun-fei*	78: 44	1584 **Hu**, *Zhengyan*	75: 208
1965	**Huang**, *Chih-yang*	75: 218	1604 **Hu**, *Yukun*	75: 208
1966	**Huang**, *Yan*	75: 237	1743 **Hongwu**	74: 407
1968	**Ji**, *Dachun*	78: 43	1744 **Huang**, *Yi*	75: 238
1971	**Jiang**, *Zhi*	78: 57	1750 **Huang**, *Yue*	75: 242
1975	**Huang**, *Min*	75: 229	1800 **Jiang**, *Jie*	78: 50
1977	**Hu**, *Xiaoyuan*	75: 205	1840 **Jin**, *Erzhen*	78: 74
1977	**Huang**, *He*	75: 223	1858 **Kang**, *Youwei*	79: 271
			1865 **Huang**, *Binhong*	75: 216

Monumentalkünstler

1878 **Jin**, *Shaocheng* 78: 79
1911 **Huang**, *Yanghui* 75: 237

1883 **Kičigin**, *Michail Aleksandrovič* 80: 199

Neue Kunstformen

Steinschneider

1901 **Hua**, *Tianyou* 75: 211 1865 **Huang**, *Binhong* 75: 216

Zeichner

1775	**Huang**, *Jun*	75: 226
1908	**Joss**, *Frederick*	78: 357
1912	**Hu**, *Kao*	75: 202
1913	**Huang**, *Miaozi*	75: 228
1915	**Hua**, *Junwu*	75: 210
1915	**Jin**, *Lang*	78: 76
1937	**Hung**, *Francisco*	75: 502
1959	**Hu**, *Zhiying*	75: 209
1963	**Ji**, *Yun-fei*	78: 44

Costa Rica

Architekt

1954	**Jiménez Deredia**, *Jorge*	78: 69

Bildhauer

1900	**Jiménez**, *Max*	78: 66
1954	**Jiménez Deredia**, *Jorge*	78: 69

Grafiker

1900	**Jiménez**, *Max*	78: 66
1949	**Hine**, *Ana Griselda*	73: 278

Maler

1900	**Jiménez**, *Max*	78: 66
1949	**Hine**, *Ana Griselda*	73: 278
1954	**Herrera**, *Fabio*	72: 340
1961	**Hernández**, *Miguel*	72: 267

Zeichner

1900	**Jiménez**, *Max*	78: 66
1949	**Hine**, *Ana Griselda*	73: 278
1954	**Jiménez Deredia**, *Jorge*	78: 69
1961	**Hernández**, *Miguel*	72: 267

Dänemark

Architekt

1565	**Keyser**, *Hendrik de*	80: 161
1580	**Heidtrider**, *Henni*	71: 134
1655	**Janssen**, *Ewert*	77: 334
1720	**Jardin**, *Nicolas-Henri*	77: 387
1734	**Horn**, *Carl Gottlob*	74: 511
1749	**Kirkerup**, *Andreas Johannes*	80: 325
1788	**Hetsch**, *Gustav Friedrich*	72: 519
1818	**Herholdt**, *Johan Daniel*	72: 156
1826	**Holsøe**, *Niels Peter*	74: 315
1835	**Holm**, *Hans J.*	74: 289
1835	**Klein**, *Vilhelm*	80: 421
1853	**Jensen-Klint**, *Peder Vilhelm*	77: 531
1858	**Jørgensen**, *Emil*	78: 133
1867	**Jørgensen**, *Thorvald*	78: 136
1876	**Jacobsen**, *Holger*	77: 88
1878	**Kiørboe**, *Frederik*	80: 294
1882	**Jørgensen**, *Frits*	78: 134
1883	**Jørgensen**, *Henning*	78: 134
1885	**Hvass**, *Tyge*	76: 107
1887	**Jacobsen**, *Georg*	77: 88
1888	**Jørgensen**, *Carl*	78: 133
1888	**Klint**, *Kaare*	80: 496
1893	**Jørgensen**, *Valdemar*	78: 137
1894	**Henningsen**, *Poul*	72: 21
1897	**Heiberg**, *Edvard*	71: 103
1902	**Jacobsen**, *Arne Emil*	77: 83
1903	**Hoff**, *Povl Ernst*	74: 71
1903	**Jørgensen**, *Frode Severin*	78: 134
1912	**Juhl**, *Finn*	78: 460
1913	**Herløw**, *Erik*	72: 178
1916	**Hvidt**, *Peter*	76: 107
1920	**Jalk**, *Grete*	77: 247
1923	**Jørgensen**, *Henning*	78: 135
1924	**Heiberg**, *Andreas*	71: 101
1929	**Kjærholm**, *Poul*	80: 376
1930	**Holscher**, *Knud*	74: 313
1930	**Jais-Nielsen**, *Henrik*	77: 207
1930	**Kjærholm**, *Hanne*	80: 376
1945	**Hvidt**, *Henrik*	76: 107
1974	**Ingels**, *Bjarke*	76: 280

Bauhandwerker

1175	**Horder**	74: 487

1655 Janssen, *Ewert* 77: 334

Bildhauer

1175 Hegvald 71: 95
1460 Heide, *Henning van der* 71: 110
1565 Keyser, *Hendrik de* 80: 161
1580 Heidtrider, *Henni* 71: 134
1645 Hooghe, *Romeyn de* 74: 431
1748 Holm, *Jesper Johansen* 74: 291
1780 Jacobson, *Albert* 77: 92
1803 Jahn, *Adolf Moritz* 77: 196
1811 Holbech, *Carl Frederik* 74: 212
1816 Iensen, *David Ivanovič* 76: 167
1835 Jacobsen, *Carl Ludvig* 77: 86
1859 Jacobson, *Lili* 77: 93
1866 Jensen, *Georg* 77: 521
1871 Jarl, *Axel* 77: 394
1872 Irminger, *Ingeborg* 76: 376
1874 Jónsson, *Einar* 78: 297
1875 Holm-Møller, *Olivia* 74: 292
1879 Jarl, *Viggo* 77: 395
1880 Henning, *Gerhard* 72: 15
1887 Ibsen, *Immanuel* 76: 157
1888 Johansen Ullman, *Nanna* 78: 159
1897 Isbrand, *Victor* 76: 415
1898 Isenstein, *Harald* 76: 428
1900 Kiærskou, *Paul Andreas* 80: 193
1904 Hoffmann, *Anker* 74: 89
1904 Keil, *August* 79: 517
1907 Heerup, *Henry* 71: 49
1910 Hovedskou, *Børge* 75: 117
1912 Holmskov, *Helge* 74: 306
1912 Jacobsen, *Robert* 77: 90
1913 Kamban, *Janus* 79: 209
1914 Hofmeister, *Johannes* 74: 158
1914 Jorn, *Asger* 78: 333
1915 Jørgensen, *Inger Marie* 78: 135
1917 Jensen, *Søren Georg* 77: 529
1918 Jacobsen, *Holger* 77: 89
1918 Johansen, *Karl Otto* 78: 157
1921 Juhl Jacobsen, *Arne* 78: 462
1923 Hofmeister, *Poul* 74: 158
1925 Hossy, *Gunnar* 75: 59
1928 Heiberg, *Kasper* 71: 105
1934 Jacobsen, *Bent Karl* 77: 85
1935 Heinsen, *Hein* 71: 231

1936 Ipsen, *Poul Janus* 76: 357
1938 Kirkeby, *Per* 80: 322
1943 Jákupsson, *Bárður* 77: 241
1943 Justesen, *Kirsten* 79: 23
1947 Høegh, *Aka* 73: 500
1948 Inoue, *Jun'ichi* 76: 326
1960 Jacobi, *Frans* 77: 69
1960 Kalkau, *Sophia* 79: 174
1965 Jacobsen, *Miki* 77: 90

Buchkünstler

1847 Hendriksen, *Frederik* 71: 480

Bühnenbildner

1890 Johansen, *Svend* 78: 158
1919 Hornung, *Preben* 75: 2
1931 Høm, *Jesper* 74: 5
1938 Kirkeby, *Per* 80: 322
1943 Justesen, *Kirsten* 79: 23

Dekorationskünstler

1807 Hilker, *Georg* 73: 190
1903 Jørgensen, *Frode Severin* 78: 134

Designer

1853 Jensen-Klint, *Peder Vilhelm* . . 77: 531
1867 Jørgensen, *Thorvald* 78: 136
1894 Henningsen, *Poul* 72: 21
1897 Heiberg, *Edvard* 71: 103
1897 Isbrand, *Victor* 76: 415
1902 Jacobsen, *Arne Emil* 77: 83
1903 Jørgensen, *Frode Severin* 78: 134
1907 Heerup, *Henry* 71: 49
1912 Juhl, *Finn* 78: 460
1913 Herløw, *Erik* 72: 178
1917 Jensen, *Søren Georg* 77: 529
1920 Jalk, *Grete* 77: 247
1926 Jensen, *Jakob* 77: 525
1927 Jensen, *Ib Georg* 77: 524
1927 Klint, *Karen Vibeke* 80: 497
1930 Holscher, *Knud* 74: 313
1945 Hvidt, *Henrik* 76: 107
1963 Jakobsen, *Hans Sandgren* 77: 222
1966 Jensen, *Claus* 77: 520

Drucker

1573 **Hondius**, Hendrick 74: 384

Emailkünstler

1645 **Hooghe**, Romeyn de 74: 431

Filmkünstler

1920 **Helmer-Petersen**, Keld 71: 387
1938 **Kirkeby**, Per 80: 322

Fotograf

1869 **Hilfling-Rasmussen**, Frederik . 73: 186
1920 **Helmer-Petersen**, Keld 71: 387
1931 **Høm**, Jesper 74: 5
1947 **Holdt**, Jacob 74: 237
1949 **Jensen**, Per Bak 77: 528
1960 **Kalkau**, Sophia 79: 174
1965 **Jacobsen**, Miki 77: 90
1965 **Jakobsen**, Jakob 77: 222

Gartenkünstler

1934 **Jakobsen**, Preben 77: 223

Gebrauchsgrafiker

1855 **Henningsen**, Erik 72: 19

Glaskünstler

1956 **Kjær**, Anja 80: 375

Goldschmied

1645 **Hooghe**, Romeyn de 74: 431
1735 **Holm**, Andreas 74: 287
1739 **Hosøe**, Christian 75: 54
1811 **Hertz**, Peter 72: 427
1834 **Hertz**, Bernhard 72: 427

Grafiker

1540 **Hogenberg**, Franz 74: 178
1573 **Hondius**, Hendrick 74: 384
1590 **Honthorst**, Gerard van 74: 415
1645 **Hooghe**, Romeyn de 74: 431
1765 **Hornemann**, Christian 74: 530
1770 **Huber**, Rudolf 75: 285
1799 **Kiörboe**, Carl Fredrik 80: 293
1803 **Holm**, Heinrich 74: 290
1804 **Holm**, Christian 74: 288
1809 **Helsted**, Frederik Ferdinand .. 71: 407
1847 **Hendriksen**, Frederik 71: 480
1853 **Jacobsen**, Alfred 77: 82
1859 **Jensen**, Alfred 77: 514
1860 **Hou**, Axel 75: 71
1861 **Ilsted**, Peter 76: 226
1869 **Janssen**, Luplau 77: 338
1875 **Holm-Møller**, Olivia 74: 292
1880 **Henning**, Gerhard 72: 15
1883 **Jørgensen**, Aksel 78: 132
1885 **Jensen**, Axel P. 77: 516
1887 **Jacobsen**, Georg 77: 88
1890 **Johansen**, Svend 78: 158
1891 **Hendriksen**, Ulrik 71: 481
1895 **Heinemann**, Reinhard 71: 199
1898 **Isenstein**, Harald 76: 428
1900 **Jensen**, Holger J. 77: 523
1901 **Hjorth Nielsen**, Søren 73: 404
1901 **Johnson**, William H. 78: 204
1906 **Joensen-Mikines**, Samuel ... 78: 127
1907 **Heerup**, Henry 71: 49
1910 **Hovedskou**, Børge 75: 117
1910 **Jacobsen**, Egill 77: 86
1911 **Heerup**, Marion 71: 50
1912 **Jacobsen**, Robert 77: 90
1913 **Kamban**, Janus 79: 209
1914 **Hofmeister**, Johannes 74: 158
1914 **Jorn**, Asger 78: 333
1915 **Jørgensen**, Inger Marie 78: 135
1919 **Hornung**, Preben 75: 2
1921 **Juhl Jacobsen**, Arne 78: 462
1925 **Hossy**, Gunnar 75: 59
1930 **Kaalund-Jørgensen**, Bodil Marie 79: 44
1933 **Jørgensen**, Preben 78: 136
1934 **Holdensen**, Anette 74: 234
1934 **Jacobsen**, Bent Karl 77: 85
1935 **Kjærsgaard**, Søren 80: 377

1936 **Ipsen**, *Poul Janus* 76: 357
1938 **Kirkeby**, *Per* 80: 322
1939 **Johansen**, *Frithioff* 78: 155
1941 **Hole**, *Nina* 74: 238
1942 **Holstein**, *Bent* 74: 319
1943 **Jákupsson**, *Bárður* 77: 241
1945 **Kath**, *Leif* 79: 404
1946 **Kirkegaard**, *Anders* 80: 324
1947 **Høegh**, *Aka* 73: 500
1951 **Hove**, *Anne-Birthe* 75: 114
1956 **Høegh**, *Arnánnguaq* 73: 501
1960 **Jacobi**, *Frans* 77: 69
1965 **Jacobsen**, *Miki* 77: 90

Graveur

1717 **Jacobson**, *Ahron* 77: 92
1753 **Jacobson**, *David Ahron* 77: 92
1754 **Jacobson**, *Salomon Ahron* . . . 77: 93

Illustrator

1850 **Henningsen**, *Frants* 72: 20
1855 **Henningsen**, *Erik* 72: 19
1860 **Hou**, *Axel* 75: 71
1883 **Jørgensen**, *Aksel* 78: 132
1887 **Jensen**, *Carl* 77: 518
1888 **Jensenius**, *Herluf* 77: 533
1890 **Johansen**, *Svend* 78: 158
1897 **Isbrand**, *Victor* 76: 415
1910 **Jerne**, *Tjek* 78: 12
1943 **Jákupsson**, *Bárður* 77: 241
1963 **Jessen**, *Søren* 78: 26

Innenarchitekt

1835 **Holm**, *Hans J.* 74: 289
1888 **Jørgensen**, *Carl* 78: 133
1913 **Herløw**, *Erik* 72: 178
1916 **Hvidt**, *Peter* 76: 107
1929 **Kjærholm**, *Poul* 80: 376

Kartograf

1540 **Hogenberg**, *Franz* 74: 178
1573 **Hondius**, *Hendrick* 74: 384
1645 **Hooghe**, *Romeyn* de 74: 431

Keramiker

1834 **Hjorth** (Keramiker-Familie) . . 73: 398
1834 **Hjorth**, *Lauritz* 73: 398
1846 **Kähler**, *Herman* 79: 75
1859 **Heilmann**, *Gerhard* 71: 160
1870 **Joachim**, *Christian* 78: 92
1873 **Hjorth**, *Peter* 73: 398
1878 **Hjorth**, *Hans* 73: 398
1899 **Jensen**, *Helge* 77: 523
1910 **Hovedskou**, *Børge* 75: 117
1914 **Jorn**, *Asger* 78: 333
1915 **Jørgensen**, *Inger Marie* 78: 135
1927 **Jensen**, *Ib Georg* 77: 524
1938 **Høm**, *Mette* 74: 6
1941 **Hjorth**, *Marie* 73: 398
1941 **Hole**, *Nina* 74: 238
1944 **Høm**, *Julie* 74: 6
1945 **Hjorth**, *Ulla* 73: 398
1956 **Kjær**, *Anja* 80: 375

Künstler

1717 **Jacobson** (Künstler-Familie) . . 77: 92
1905 **Høm** (Künstler-Familie) 74: 5
1973 **Jensen**, *Sergej* 77: 528

Kunsthandwerker

1847 **Hendriksen**, *Frederik* 71: 480
1860 **Hou**, *Axel* 75: 71
1888 **Klint**, *Kaare* 80: 496
1951 **Hove**, *Anne-Birthe* 75: 114

Maler

1460 **Heide**, *Henning* van der 71: 110
1540 **Hogenberg**, *Franz* 74: 178
1569 **Isaacsz.**, *Pieter Fransz.* 76: 393
1590 **Honthorst**, *Gerard* van 74: 415
1610 **Jageteuffel**, *Otto* 77: 189
1624 **Keil**, *Bernhard* 79: 517
1645 **Hooghe**, *Romeyn* de 74: 431
1711 **Hørner**, *Johan* 74: 30
1741 **Høyer**, *Cornelius* 74: 52
1745 **Juel**, *Jens* 78: 443
1746 **Ipsen**, *Paul* 76: 356

Dänemark / Maler

1765	Hornemann, *Christian*	74: 530		1885	Jensen, *Axel P.*	77: 516
1770	Huber, *Rudolf*	75: 285		1886	Iversen, *Kræsten*	76: 543
1775	Høyer, *Christian Faedder*	74: 52		1887	Ibsen, *Immanuel*	76: 157
1785	Kersting, *Georg Friedrich*	80: 118		1887	Jacobsen, *Georg*	77: 88
1788	Hetsch, *Gustav Friedrich*	72: 519		1887	Jensen, *Carl*	77: 518
1792	Jensen, *Christian Albrecht*	77: 518		1888	Høyer, *Bizzie*	74: 52
1799	Kiörboe, *Carl Fredrik*	80: 293		1888	Klint, *Kaare*	80: 496
1803	Holm, *Heinrich*	74: 290		1890	Johansen, *Svend*	78: 158
1804	Holm, *Christian*	74: 288		1891	Hendriksen, *Ulrik*	71: 481
1805	Kiærskou, *Frederik Christian Jakobsen*	80: 192		1894	Henningsen, *Poul*	72: 21
				1895	Heinemann, *Reinhard*	71: 199
1807	Hilker, *Georg*	73: 190		1896	Hoppe, *Erik*	74: 465
1809	Helsted, *Frederik Ferdinand*	71: 407		1897	Isbrand, *Victor*	76: 415
1809	Klysner, *Johannes*	80: 528		1898	Isenstein, *Harald*	76: 428
1814	Hunaeus, *Andreas Herman*	75: 494		1899	Jensen, *Helge*	77: 523
1826	Kieldrup, *Anton Eduard*	80: 211		1900	Jensen, *Holger J.*	77: 523
1832	Heger, *Heinrich Anton*	71: 81		1901	Hjorth Nielsen, *Søren*	73: 404
1833	Jessen, *Carl Ludwig*	78: 25		1901	Johnson, *William H.*	78: 204
1847	Helsted, *Axel*	71: 406		1904	Keil, *August*	79: 517
1848	Holst, *Laurits*	74: 317		1904	Kernn-Larsen, *Rita*	80: 108
1850	Henningsen, *Frants*	72: 20		1905	Høm, *Paul*	74: 6
1850	Irminger, *Valdemar*	76: 377		1906	Høm, *Kirsten*	74: 6
1850	Jacobsen, *Antonio*	77: 82		1906	Joensen-Mikines, *Samuel*	78: 127
1851	Johansen, *Viggo*	78: 159		1907	Heerup, *Henry*	71: 49
1853	Jensen-Klint, *Peder Vilhelm*	77: 531		1910	Hovedskou, *Børge*	75: 117
1855	Henningsen, *Erik*	72: 19		1910	Jacobsen, *Egill*	77: 86
1859	Heilmann, *Gerhard*	71: 160		1910	Jerne, *Tjek*	78: 12
1859	Jensen, *Alfred*	77: 514		1911	Heerup, *Marion*	71: 50
1860	Hegermann-Lindencrone, *Effie*	71: 85		1911	Heerup, *Mille*	71: 51
1860	Hou, *Axel*	75: 71		1911	Kielberg, *Ole*	80: 211
1861	Helsted, *Viggo*	71: 407		1912	Holmskov, *Helge*	74: 306
1861	Ilsted, *Peter*	76: 226		1912	Jacobsen, *Robert*	77: 90
1863	Holsøe, *Carl*	74: 314		1914	Hofmeister, *Johannes*	74: 158
1866	Isak fra Igdlorpait	76: 410		1914	Jorn, *Asger*	78: 333
1869	Janssen, *Luplau*	77: 338		1918	Jacobsen, *Holger*	77: 89
1870	Joachim, *Christian*	78: 92		1919	Hornung, *Preben*	75: 2
1871	Jarl, *Axel*	77: 394		1928	Heiberg, *Kasper*	71: 105
1872	Holbek, *Johannes*	74: 225		1930	Kaalund-Jørgensen, *Bodil Marie*	79: 44
1875	Holm-Møller, *Olivia*	74: 292		1933	Jørgensen, *Preben*	78: 136
1876	Johansen, *John C.*	78: 156		1934	Holdensen, *Anette*	74: 234
1876	Jónsson, *Ásgrímur*	78: 296		1934	Jacobsen, *Bent Karl*	77: 85
1876	Karsten, *Ludvig*	79: 369		1935	Kjærsgaard, *Søren*	80: 377
1878	Isakson, *Karl*	76: 411		1936	Ipsen, *Poul Janus*	76: 357
1879	Hullgren, *Julie*	75: 448		1938	Kirkeby, *Per*	80: 322
1880	Henning, *Gerhard*	72: 15		1939	Johansen, *Frithioff*	78: 155
1883	Jørgensen, *Aksel*	78: 132		1941	Hole, *Nina*	74: 238
1884	Høst, *Oluf*	74: 39		1942	Holstein, *Bent*	74: 319

1943 Jákupsson, Bárður 77: 241
1945 Kath, Leif 79: 404
1946 Kirkegaard, Anders 80: 324
1947 Høegh, Aka 73: 500
1956 Høegh, Arnánnguaq 73: 501
1963 Jessen, Søren 78: 26
1965 Jacobsen, Miki 77: 90

Medailleur

1645 Hooghe, Romeyn de 74: 431
1748 Holm, Jesper Johansen 74: 291
1753 Jacobson, David Ahron 77: 92
1754 Jacobson, Salomon Ahron . . . 77: 93

Metallkünstler

400 Hlewagastiz 73: 416

Miniaturmaler

1741 Høyer, Cornelius 74: 52
1765 Hornemann, Christian 74: 530
1770 Huber, Rudolf 75: 285

Möbelkünstler

1888 Klint, Kaare 80: 496
1916 Hvidt, Peter 76: 107
1920 Jalk, Grete 77: 247
1929 Kjærholm, Poul 80: 376

Mosaikkünstler

1919 Hornung, Preben 75: 2

Neue Kunstformen

1934 Holdensen, Anette 74: 234
1934 Jacobsen, Bent Karl 77: 85
1935 Kjærsgaard, Søren 80: 377
1939 Johansen, Frithioff 78: 155
1943 Justesen, Kirsten 79: 23
1960 Jacobi, Frans 77: 69
1960 Kalkau, Sophia 79: 174
1964 Jakobsen, Klaus Thejll 77: 223
1964 Jelstrup, Dorte 77: 499

1965 Jakobsen, Jakob 77: 222
1972 Jafri, Maryam 77: 185
1974 Hein, Jeppe 71: 181
1974 Just, Jesper 79: 17

Porzellankünstler

1788 Hetsch, Gustav Friedrich 72: 519
1859 Heilmann, Gerhard 71: 160
1860 Hegermann-Lindencrone, Effie 71: 85
1872 Irminger, Ingeborg 76: 376
1880 Henning, Gerhard 72: 15

Restaurator

1861 Ilsted, Peter 76: 226
1891 Hendriksen, Ulrik 71: 481

Schnitzer

1460 Heide, Henning van der 71: 110

Schriftkünstler

1853 Jensen-Klint, Peder Vilhelm . . 77: 531

Siegelschneider

1645 Hooghe, Romeyn de 74: 431
1717 Jacobson (Künstler-Familie) . . 77: 92
1717 Jacobson, Ahron 77: 92
1753 Jacobson, David Ahron 77: 92
1754 Jacobson, Salomon Ahron . . . 77: 93
1780 Jacobson, Albert 77: 92

Silberschmied

1735 Holm, Andreas 74: 287
1739 Hosøe, Christian 75: 54
1811 Hertz, Peter 72: 427
1834 Hertz, Bernhard 72: 427
1866 Jensen, Georg 77: 521
1917 Jensen, Søren Georg 77: 529

Steinschneider

1780 Jacobson, Albert 77: 92

Dänemark / Textilkünstler

Textilkünstler

1911	Heerup, *Marion*	71: 50
1911	Heerup, *Mille*	71: 51
1927	Klint, *Karen Vibeke*	80: 497
1930	Kaalund-Jørgensen, *Bodil Marie*	79: 44
1934	Holdensen, *Anette*	74: 234
1945	Jersild, *Annette*	78: 15
1957	Jakobsen, *Dorte Østergaard*	77: 221

Tischler

1749 Kirkerup, *Andreas Johannes* .. 80: 325

Wandmaler

1833 Jessen, *Carl Ludwig* 78: 25

Zeichner

1540	Hogenberg, *Franz*	74: 178
1565	Keyser, *Hendrik* de	80: 161
1569	Isaacsz., *Pieter Fransz.*	76: 393
1573	Hondius, *Hendrick*	74: 384
1590	Honthorst, *Gerard* van	74: 415
1645	Hooghe, *Romeyn* de	74: 431
1746	Ipsen, *Paul*	76: 356
1770	Huber, *Rudolf*	75: 285
1785	Kersting, *Georg Friedrich*	80: 118
1788	Hetsch, *Gustav Friedrich*	72: 519
1799	Kiörboe, *Carl Fredrik*	80: 293
1804	Holm, *Christian*	74: 288
1806	Kjærbølling, *Niels*	80: 375
1809	Helsted, *Frederik Ferdinand*	71: 407
1809	Klysner, *Johannes*	80: 528
1814	Hunaeus, *Andreas Herman*	75: 494
1851	Johansen, *Viggo*	78: 159
1859	Heilmann, *Gerhard*	71: 160
1866	Isak fra Igdlorpait	76: 410
1867	Jørgensen, *Thorvald*	78: 136
1872	Holbek, *Johannes*	74: 225
1875	Holm-Møller, *Olivia*	74: 292
1878	Isakson, *Karl*	76: 411
1880	Henning, *Gerhard*	72: 15
1887	Jensen, *Carl*	77: 518
1888	Jensenius, *Herluf*	77: 533
1901	Johnson, *William H.*	78: 204

1905	Høm, *Paul*	74: 6
1906	Joensen-Mikines, *Samuel*	78: 127
1910	Hovedskou, *Børge*	75: 117
1911	Heerup, *Marion*	71: 50
1911	Kielberg, *Ole*	80: 211
1919	Hornung, *Preben*	75: 2
1925	Hossy, *Gunnar*	75: 59
1934	Holdensen, *Anette*	74: 234
1936	Ipsen, *Poul Janus*	76: 357
1938	Kirkeby, *Per*	80: 322
1942	Holstein, *Bent*	74: 319
1945	Kath, *Leif*	79: 404
1963	Jessen, *Søren*	78: 26

Deutschland

Architekt

1390	Hültz, *Johannes*	75: 346
1400	Heinzelmann, *Konrad*	71: 261
1401	Hild (Architekten-Familie)	73: 155
1415	Herte, *Heinrich*	72: 406
1441	Jörg von Halsbach	78: 130
1467	Johann von Hildesheim	78: 145
1475	Heilmann, *Jakob*	71: 161
1480	Hieber, *Hans*	73: 113
1485	Huber, *Wolfgang*	75: 293
1502	Heynfurth von Freudenstein, *Heinrich*	73: 67
1512	Holl, *Johannes*	74: 259
1526	Irmisch, *Hans*	76: 378
1539	Hofmann, *Nickel*	74: 147
1554	Huber, *Stephan*	75: 286
1571	Held, *Nickel*	71: 312
1573	Holl, *Elias*	74: 254
1575	Kager, *Johann Mathias*	79: 103
1580	Heidtrider, *Henni*	71: 134
1618	Kieser, *Andreas*	80: 227
1630	Klengel, *Wolf Caspar* von	80: 449
1640	Judas, *Johann Georg*	78: 432
1652	Herkomer, *Johann Jakob*	72: 171
1660	Hölbling, *Johann*	73: 534
1671	Jenisch, *Philipp Joseph*	77: 506
1675	Herwarthel, *Johann Kaspar*	72: 443
1681	Heroldt, *Johann Georg*	72: 314

Architekt / Deutschland

1684	Jauch, Joachim Daniel	77: 429
1699	Kleinhans, Franz Xaver	80: 431
1701	Hennevogel, Johann Wilhelm	71: 533
1702	Hemeling, Johann Carl	71: 415
1711	Hermann, Franz Anton Christian	72: 198
1712	Hünigen, Andreas	75: 353
1714	Hitzelberger, Johann Georg	73: 386
1716	Hefele, Melchior	71: 55
1718	Hennicke, Georg	71: 537
1723	Ixnard, Pierre Michel d'	76: 553
1726	Keßlau, Albrecht Friedrich von	80: 134
1728	Höllriegl, Matthias	73: 538
1734	Horn, Carl Gottlob	74: 511
1736	Kirn, Georg Heinrich von	80: 327
1744	Hölzer, Gottlob August	74: 5
1746	Herigoyen, Emmanuel Josef von	72: 158
1753	Kamsetzer, Johann Christian	79: 243
1754	Jussow, Heinrich Christoph	79: 16
1756	Hess, Johann Georg Christian	72: 487
1784	Klenze, Leo von	80: 451
1785	Hess, Johann Friedrich Christian	72: 486
1788	Hetsch, Gustav Friedrich	72: 519
1789	Heideloff, Carl Alexander von	71: 121
1791	Hellner, Friedrich August Ludwig	71: 369
1792	Hittorff, Jakob Ignaz	73: 382
1795	Hesse, Ludwig Ferdinand	72: 502
1795	Hübsch, Heinrich	75: 335
1800	Hessemer, Friedrich Maximilian	72: 511
1800	Klees-Wülbern, Johann Hinrich	80: 405
1803	Heinlein, Heinrich	71: 208
1805	Jodl, Ferdinand	78: 122
1806	Hoffmann, Philipp	74: 112
1807	Hermann, Woldemar	72: 206
1810	Jatho, Georg	77: 426
1810	Jollasse, Jean David	78: 229
1811	Hitzig, Friedrich	73: 389
1825	Hobrecht, James Friedrich Ludolf	73: 441
1826	Horchler, Paul	74: 485
1830	Hude, Hermann von der	75: 306
1831	Hertel, Hilger	72: 411
1832	Hennicke, Julius	71: 537
1836	Jacobi, Louis	77: 71
1838	Heyden, Adolf	73: 45
1839	Hoffbauer, Théodore-Joseph-Hubert	74: 76
1839	Kitner, Ieronim Sevast'janovič	80: 360
1840	Hofmann, Julius	74: 141
1841	Jung, Ernst	78: 501
1842	Henrici, Karl Friedrich Wilhelm	72: 33
1842	Hoven, Franz von	75: 118
1842	Kayser, Heinrich Joseph	79: 482
1843	Intze, Otto	76: 335
1843	Kachel, Gustav	79: 61
1847	Hehl, Christoph	71: 98
1847	Hildebrand, Adolf von	73: 157
1848	Henkenhaf, Johann Friedrich	71: 497
1848	Hossfeld, Oskar	75: 58
1848	Ihne, Ernst Eberhard von	76: 183
1850	Heimann, Friedrich Carl	71: 169
1850	Junker, Karl	78: 524
1852	Höfl, Hugo von	73: 508
1852	Hoffmann, Ludwig	74: 108
1852	Kleesattel, Joseph	80: 405
1853	Jeblinger, Raimund	77: 471
1854	Hocheder, Karl	73: 446
1855	Henkenhaf, Jakob	71: 496
1856	Hofmann, Karl	74: 143
1856	Jollasse, Wilhelm	78: 230
1860	Hertel, Hilger	72: 412
1861	Hofmann, Theobald	74: 152
1863	Jassoy, Heinrich	77: 420
1865	Kandler, Woldemar	79: 261
1867	Högg, Emil	73: 520
1868	Jäger, Carl	77: 166
1869	Hoffmann, Wilhelm	74: 114
1869	Jansen, Hermann	77: 327
1869	Kahn, Albert	79: 113
1870	Janisch, Karl	77: 290
1872	Kaiser, Sepp	79: 132
1873	Hoenig, Eugen	74: 11
1873	Holch, Wilhelm	74: 228
1873	Jürgensen, Peter	78: 450
1873	Kaufmann, Oskar	79: 445
1874	Hoetger, Bernhard	74: 42
1874	Hohlwein, Ludwig	74: 198
1874	Jost, Wilhelm	78: 361
1874	Kleinhempel, Erich	80: 432
1876	Hempel, Oswin	71: 430
1876	Jakstein, Werner	77: 233
1876	Klee, Fritz	80: 399
1877	Höger, Fritz	73: 517
1877	Hüsgen, Wilhelm	75: 370

Deutschland / Architekt

1878	**Huber**, *Patriz*	75: 284		1917	**Heinle**, *Erwin*	71: 207
1879	**Heim**, *Paul*	71: 168		1921	**Hürlimann**, *Ernst*	75: 359
1879	**Hossfeld**, *Friedrich*	75: 58		1922	**Kammerer**, *Hans*	79: 231
1879	**Klein**, *Alexander*	80: 409		1926	**Huebner**, *Wolfgang*	75: 334
1881	**Hegemann**, *Werner*	71: 73		1926	**Jacoby**, *Helmut*	77: 102
1881	**Hertlein**, *Hans*	72: 425		1927	**Kampmann**, *Winnetou Ulf*	79: 241
1881	**Hussong**, *Hermann*	76: 57		1933	**Kleihues**, *Josef Paul*	80: 406
1883	**Kempter**, *Albert*	80: 59		1936	**Herzog**, *Walter*	72: 465
1884	**Hochgürtel**, *Gustav*	73: 448		1936	**Hilmer**, *Heinz*	73: 245
1884	**Hoffmann**, *Franz*	74: 97		1937	**Kiessler**, *Uwe*	80: 230
1884	**Issel**, *Werner*	76: 468		1939	**Hübner**, *Peter*	75: 331
1885	**Hilberseimer**, *Ludwig*	73: 151		1939	**Kinold**, *Klaus*	80: 287
1885	**Klophaus**, *Rudolf*	80: 511		1940	**Jahn**, *Helmut*	77: 198
1886	**Holzmeister**, *Clemens*	74: 359		1940	**Kada**, *Klaus*	79: 66
1886	**Klotz**, *Clemens*	80: 517		1941	**Herzog**, *Thomas*	72: 464
1887	**Herkommer**, *Hans*	72: 173		1942	**Hegewald**, *Ulf*	71: 89
1887	**Kauffmann**, *Richard*	79: 436		1950	**Jacoby**, *Alfred*	77: 102
1889	**Knauthe**, *Martin*	80: 536		1952	**Jocher**, *Thomas*	78: 110
1890	**Hopp**, *Hanns*	74: 461		1955	**Kaufmann**, *Hermann*	79: 441
1890	**Kalitzki**, *Bruno*	79: 172		1956	**Jabornegg** & **Pálffy**	77: 22
1890	**Kamps**, *Peter Johannes*	79: 242		1956	**Kahlfeldt**, *Paul*	79: 110
1891	**Iscelenov**, *Nikolaj Ivanovič*	76: 415		1956	**Kister**, *Johannes*	80: 350
1892	**Hoferer**, *Rudolf*	74: 66		1960	**Ingenhoven**, *Christoph*	76: 284
1893	**Hipp**, *Emil*	73: 309		1969	**Herz**, *Manuel*	72: 449
1893	**Klarwein**, *Joseph*	80: 387				
1895	**Jochheim**, *Konrad*	78: 111				

Bauhandwerker

1898	**Hemmerling**, *Kurt*	71: 425				
1898	**Jeiter**, *Joseph*	77: 486		1400	**Heinzelmann**, *Konrad*	71: 261
1899	**Kellner**, *Theo*	80: 35		1415	**Herte**, *Heinrich*	72: 406
1900	**Jaeger**, *Albrecht*	77: 163		1430	**Heysacker**, *Tilman*	73: 69
1901	**Kastner**, *Alfred*	79: 397		1457	**Juppe**, *Ludwig*	78: 531
1902	**Heep**, *Adolf Franz*	71: 33		1480	**Hieber**, *Hans*	73: 113
1902	**Kallmorgen**, *Werner*	79: 183		1502	**Heynfurth** von **Freudenstein**, *Heinrich*	73: 67
1903	**Hermkes**, *Bernhard*	72: 232		1512	**Holl**, *Johannes*	74: 259
1903	**Hetzelt**, *Friedrich*	72: 528		1554	**Huber**, *Stephan*	75: 286
1903	**Jaenecke**, *Fritz*	77: 177		1571	**Held**, *Nickel*	71: 312
1904	**Hoffmann**, *Hubert*	74: 103		1573	**Holl**, *Elias*	74: 254
1905	**Henselmann**, *Hermann*	72: 73		1596	**Hilmer**, *Leoprand*	73: 246
1905	**Hentrich**, *Helmut*	72: 81		1596	**Hocheisen**, *Johann*	73: 447
1906	**Herzenstein**, *Ludmilla*	72: 453		1600	**Hierzig**, *Hans*	73: 124
1906	**Hillebrand**, *Lucy*	73: 218		1670	**Heiß**, *Benedikt*	71: 276
1906	**Junghanns**, *Hans*	78: 512		1674	**Hennevogel** (Marmorierer-Familie)	71: 533
1910	**Hillebrecht**, *Rudolf*	73: 220				
1910	**Hirche**, *Herbert*	73: 320		1674	**Hennevogel**, *Johann Caspar*	71: 533
1910	**Kaiser**, *Josef*	79: 130		1675	**Herwarthel**, *Johann Kaspar*	72: 443
1912	**Henn**, *Walter*	71: 503		1690	**Herkomer**, *Johann Jakob*	72: 172
1916	**Klemm**, *Bernhard*	80: 444				

1696	**Heel**, *Johann Peter*	71: 15		1596	**Hilmer**, *Leoprand*	73: 246
1697	**Hennevogel**, *Johann*	71: 533		1596	**Hocheisen**, *Johann*	73: 447
1701	**Hennevogel**, *Johann Wilhelm*	71: 533		1600	**Hierzig**, *Hans*	73: 124
1714	**Humbach**, *Friedrich*	75: 464		1602	**Hünefeld**, *Heinrich*	75: 350
1718	**Hennicke**, *Georg*	71: 537		1610	**Heimen**, *Nicolaus*	71: 174
1722	**Hennevogel**, *Johann Michael*	71: 533		1611	**Heschler**, *David*	72: 469
1723	**Horneis**, *Franz*	74: 528		1640	**Hermann** (Maler-Familie)	72: 194
1723	**Ixnard**, *Pierre Michel* d'	76: 553		1645	**Heermann**, *George*	71: 47
1731	**Henckel**, *Andreas*	71: 447		1652	**Hulot**, *Guillaume*	75: 450
1745	**Hitzelberger**, *Johann Sigmund*	73: 387		1659	**Huggenberger**, *Sebastian*	75: 393
1752	**Ingerl**, *Martin Ignatz*	76: 288		1661	**Jacobi**, *Johann*	77: 69
1758	**Isopi**, *Antonio*	76: 456		1663	**Helwig**, *Michael*	71: 408
1826	**Horchler**, *Paul*	74: 485		1666	**Hermann**, *Johann Eucharius*	72: 194
1863	**Hidding**, *Hermann*	73: 106		1670	**Kessler**, *Elias*	80: 136
1955	**Irmer**, *Michael*	76: 376		1673	**Heermann**, *Paul*	71: 47
				1676	**Heideloff**, *Franz Joseph Ignatz Anton*	71: 119

Bildhauer

				1677	**Hiernle**, *Franz Matthias*	73: 122
1305	**Heinrich**	71: 215		1678	**Högenwald**, *Mathias*	73: 516
1437	**Hesse**, *Hans*	72: 499		1681	**Heroldt**, *Johann Georg*	72: 314
1440	**Henckel**, *Hans*	71: 448		1681	**Hops** (Bildhauer-Familie)	74: 476
1450	**Iselin**, *Heinrich*	76: 419		1681	**Hops**, *Johann Baptist*	74: 477
1457	**Juppe**, *Ludwig*	78: 531		1683	**Hofer**, *Simon*	74: 65
1459	**Helmschrot**, *Heinrich*	71: 396		1685	**Hoppenhaupt**, *Johann Michael*	74: 468
1460	**Heide**, *Henning* van der	71: 110		1689	**Hochecker**, *Servatius*	73: 445
1477	**Henckel**, *Augustin*	71: 447		1690	**Herkomer**, *Johann Jakob*	72: 172
1480	**Holt**, *Henrick* van	74: 323		1690	**Hillenbrand**, *Ignaz*	73: 223
1480	**Jan** van **Haldern**	77: 268		1690	**Jenner**, *Anton Detlev*	77: 508
1485	**Hering**, *Loy*	72: 161		1691	**Kirchner**, *Christian*	80: 311
1496	**Holthuys**, *Dries*	74: 327		1694	**Herberger**, *Dominicus Hermenegild*	72: 115
1516	**Hermsdorf**, *Steffan*	72: 247				
1516	**Kayser**, *Victor*	79: 483		1695	**Jorhan** (Bildhauer-Familie)	78: 327
1520	**Heidelberger**, *Thomas*	71: 119		1695	**Jorhan**, *Wenzeslaus*	78: 330
1545	**Hoffmann**, *Hans Ruprecht* d.Ä.	74: 101		1696	**Heel**, *Johann Peter*	71: 15
1550	**Jelin**, *Christoph*	77: 492		1697	**Heintzy**, *Cornelius*	71: 255
1554	**Huber**, *Stephan*	75: 286		1704	**Hitzelberger**, *Maximilian*	73: 388
1563	**Jamnitzer**, *Christoph*	77: 263		1705	**Horer**, *Balthasar*	74: 500
1565	**Hegewald**, *Michael*	71: 89		1705	**Itzlfeldner**, *Johann Georg*	76: 500
1577	**Hörnig**, *Lorenz*	74: 31		1706	**Kaendler**, *Johann Joachim*	79: 83
1580	**Heidtrider**, *Henni*	71: 134		1706	**Kirchner**, *Johann Gottlieb*	80: 316
1582	**Jobst**, *Melchior*	78: 108		1708	**Herfert**, *Friedrich Gottlieb*	72: 150
1585	**Holdermann**, *Georg*	74: 235		1708	**Hops**, *Johann Adam*	74: 476
1588	**Kern**, *Leonhard*	80: 101		1709	**Hoppenhaupt**, *Johann Michael*	74: 469
1590	**Heidelberger**, *Ernst*	71: 118		1710	**Hiernle**, *Johann Kaspar*	73: 122
1590	**Hönel**, *Michael*	74: 8		1710	**Hulot**, *Henri*	75: 451
1595	**Heidenreuter**, *Heinrich*	71: 125		1714	**Humbach**, *Friedrich*	75: 464
1596	**Hegewald**, *Zacharias*	71: 90		1715	**Helmont**, *Johann Franz* van	71: 391

Deutschland / Bildhauer

1715	Heymüller, Johann Gottlieb	73: 66		1826	Horchler, Paul	74: 485
1715	Hutin, Charles-François	76: 71		1827	Henze, Robert Eduard	72: 89
1715	Jung, Heinrich	78: 503		1827	Janda, Johannes	77: 275
1716	Hefele, Melchior	71: 55		1836	Hirt, Johann Christian	73: 363
1717	Herbith, Anton	72: 122		1837	Hultzsch, Herrmann	75: 462
1717	Hops, Franz Magnus	74: 476		1838	Juch, Ernst	78: 429
1718	Kambli, Johann Melchior	79: 211		1839	Herold, Gustav	72: 308
1719	Hoppenhaupt, Johann Christian	74: 468		1842	Hübner, Eduard	75: 328
1720	Hencke, Peter	71: 446		1846	Helmer, Philipp	71: 386
1720	Hops, Josef Anton	74: 477		1846	Herter, Ernst	72: 415
1720	Juncker, Johann Jakob	78: 495		1846	Hundrieser, Emil	75: 498
1723	Hutin, Pierre-Jules	76: 73		1847	Hildebrand, Adolf von	73: 157
1727	Jorhan, Christian	78: 327		1847	Klein, Max	80: 418
1732	Hör, Joseph	74: 20		1848	Hölbe, Rudolph	73: 534
1736	Hops, Johann Baptist	74: 477		1848	Hoenerbach, Margarete	74: 9
1742	Klauer, Martin Gottlieb	80: 393		1849	Heer, Adolf	71: 34
1743	Heyd, Ludwig	73: 41		1849	Herkomer, Hubert von	72: 169
1745	Hitzelberger, Johann Sigmund	73: 387		1849	Kesel, Karel Lodewijk de	80: 125
1752	Ingerl, Martin Ignatz	76: 288		1850	Kaffsack, Joseph	79: 96
1752	Jüchtzer, Christian Gottfried	78: 441		1851	Hoffmeister, Heinz	74: 120
1758	Isopi, Antonio	76: 456		1851	Holmberg, August Johann	74: 293
1758	Jorhan, Christian	78: 329		1855	Janssen, Karl	77: 337
1760	Heideloff, Heinrich	71: 119		1857	Klinger, Max	80: 487
1761	Jorhan, Thomas Johann Nepomuk	78: 329		1858	Hofer, Gottfried	74: 60
				1858	Jahn, Adolf	77: 195
1764	Kauffmann, Johann Peter	79: 433		1859	Kaempffer, Eduard	79: 82
1771	Jorhan, Franz Xaver Wolfgang	78: 329		1860	Huber, Johann	75: 272
1772	Kirchmayer, Joseph	80: 309		1860	Janensch, Gerhard	77: 280
1773	Hunold, Friedemann	75: 508		1861	Kittler, Philipp	80: 364
1782	Klauer, Johann Christian Ludwig	80: 393		1863	Hidding, Hermann	73: 106
1789	Heideloff, Carl Alexander von	71: 121		1863	Holtmann, Jakob	74: 328
1791	Heuberger, Franz Xaver	72: 530		1864	Hegenbart, Fritz	71: 75
1800	Hermann, Joseph	72: 201		1864	Heinemann, Fritz	71: 197
1801	Hofer, Johann Ludwig von	74: 61		1865	Heising, Bernard	71: 273
1801	Kalide, Theodor	79: 162		1867	Heer, August	71: 35
1802	Hoffstadt, Friedrich	74: 121		1867	Heine, Thomas Theodor	71: 189
1802	Kiss, August	80: 345		1868	Hudler, August	75: 313
1803	Jahn, Adolf Moritz	77: 196		1868	Kaufmann, Hugo	79: 442
1804	Kaehler, Heinrich	79: 75		1869	Heilmaier, Max	71: 160
1806	Hoyer, Wolf von	75: 153		1869	Hirsch, Hans	73: 332
1811	Heidel, Hermann Rudolf	71: 115		1869	Kiemlen, Emil	80: 216
1814	Hesemann, Heinrich	72: 471		1870	Heider, Rudolf von	71: 129
1815	Hoffmann, Karl	74: 106		1870	Klimsch, Fritz	80: 474
1816	Keiser, Ludwig	79: 524		1872	Helmer, Jakob	71: 385
1819	Kaupert, Gustav	79: 453		1872	Hentschel, Konrad	72: 84
1821	Hopfgarten, Emil Alexander	74: 449		1872	Herting, Georg	72: 424
1824	Kietz, Gustav Adolph	80: 232		1872	Hujer, Ludwig	75: 436

1873	Henneberger, *August*	71: 511	1888 Jensen, *Emil*	77: 520
1873	Hinterseher, *Josef*	73: 294	1889 Heuler, *Fried*	72: 539
1873	Kaesbach, *Rudolf*	79: 88	1889 Hohlt, *Otto*	74: 197
1874	Hoetger, *Bernhard*	74: 42	1890 Jennewein, *Carl Paul*	77: 509
1874	Jobst, *Heinrich*	78: 105	1890 Jepsen, *Hinrich*	77: 538
1874	Juckoff-Skopau, *Paul*	78: 432	1890 Klein, *Richard*	80: 419
1874	Kiefer, *Oskar Alexander*	80: 209	1891 Heise, *Katharina*	71: 265
1875	Hettner, *Otto*	72: 524	1891 Hensler, *Arnold*	72: 78
1875	Hosaeus, *Hermann*	75: 44	1891 Ischinger, *Hans*	76: 417
1875	Kindler, *Ludwig*	80: 273	1892 Hoffmann, *Eugen*	74: 94
1876	Hofmann, *Jakob*	74: 140	1893 Herrmann, *Johannes Karl*	72: 379
1876	Horn, *Paul*	74: 513	1893 Hiller, *Anton*	73: 225
1876	Horovitz, *Leo*	75: 7	1893 Hipp, *Emil*	73: 309
1876	Hub, *Emil*	75: 246	1893 Kasper, *Ludwig*	79: 385
1876	Klee, *Fritz*	80: 399	1894 Hundt, *Hermann*	75: 500
1877	Hellingrath, *Berthold*	71: 363	1895 Hölscher, *Theo*	74: 1
1877	Höfer, *Alexander*	73: 505	1895 Jäger, *Adolf*	77: 162
1877	Hüsgen, *Wilhelm*	75: 370	1896 Herko, *Berthold Martin*	72: 169
1878	Himmelstoß, *Karl*	73: 263	1896 Husmann, *Fritz*	76: 46
1878	Hitzberger, *Otto*	73: 385	1897 Karsch, *Joachim*	79: 365
1878	Janssen, *Ulfert*	77: 341	1898 Henselmann, *Joseph*	72: 75
1879	Höffler, *Josef*	73: 507	1898 Horn, *Richard*	74: 515
1879	Howard, *Wil*	75: 140	1898 Isenstein, *Harald*	76: 428
1880	Hofmann, *Hans*	74: 135	1899 Hoffmann-Lederer, *Hanns*	74: 117
1880	Jäger, *Ernst Gustav*	77: 166	1902 Helmer, *Jakob-Josef*	71: 386
1880	Kirchner, *Ernst Ludwig*	80: 311	1902 Jordan, *Olaf*	78: 318
1881	Hermès, *Erich*	72: 228	1902 Kämpf, *Karl*	79: 80
1881	Herzog, *Oswald*	72: 461	1902 Kirchner, *Heinrich*	80: 315
1881	Höger, *Otto*	73: 519	1903 Heising, *Alfons*	71: 272
1882	Isenbeck, *Ludwig*	76: 422	1906 Henghes, *Heinz*	71: 490
1882	Izdebsky, *Vladimir*	77: 3	1906 Jovy-Nakatenus, *Marianne*	78: 408
1884	Hoene, *Max*	74: 8	1907 Hofmann-Ysenbourg, *Herbert*	74: 155
1884	Kärner, *Theodor*	79: 87	1907 Jaekel, *Joseph*	77: 176
1884	Kirchner-Moldenhauer, *Dorothea*	80: 317	1908 Herrmann, *Max*	72: 381
			1910 Howard, *Walter*	75: 139
1884	Knappe, *Karl*	80: 533	1910 Kies, *Hans*	80: 225
1885	Hehl, *Josef*	71: 99	1911 Hellwig, *Karl*	71: 376
1885	Hoeck, *Walther*	73: 492	1911 Kallenbach, *Otto*	79: 178
1885	Hofe, *Emmy* vom	74: 56	1911 Kindermann, *Hans*	80: 271
1885	Hubacher, *Hermann*	75: 250	1911 Klopfleisch, *Margarete*	80: 510
1885	Jakimow, *Igor* von	77: 213	1914 Hermanns, *Ernst*	72: 208
1886	Ittermann, *Robert*	76: 494	1914 Kämpfe, *Günter*	79: 81
1886	Joseph, *Mely*	78: 339	1914 Kiener-Flamm, *Ruth*	80: 218
1887	Henle, *Paul*	71: 502	1915 Heiliger, *Bernhard*	71: 157
1887	Hoelloff, *Curt*	73: 537	1915 Hunzinger, *Ingeborg*	76: 1
1888	Huf, *Fritz*	75: 384	1919 Hess, *Esther*	72: 483
1888	Itten, *Johannes*	76: 491	1921 Hemberger, *Margot Jolanthe*	71: 414

Deutschland / Bildhauer

1921	Henkel, *Irmin*	71: 495	1936	Henkel, *Friedrich B.*	71: 494
1921	Jamin, *Hugo*	77: 260	1936	Hesse, *Eva*	72: 495
1922	Heerich, *Erwin*	71: 44	1936	Isenrath, *Paul*	76: 426
1922	Jura, *Johanna*	78: 532	1936	Knaupp, *Werner*	80: 535
1922	Kitzel-Grimm, *Mareile*	80: 367	1937	Heitmann, *Christine*	71: 279
1923	Heimann, *Shoshana*	71: 170	1937	Heß, *Richard*	72: 492
1923	Heinsdorff, *Reinhart*	71: 230	1937	Hilmar, *Jiří*	73: 244
1923	Hendrichs, *Hildegard*	71: 470	1938	Hilgemann, *Ewerdt*	73: 187
1924	Hegemann, *Erwin*	71: 72	1938	Hödicke, *K. H.*	73: 498
1924	Hoffmann, *Georg*	74: 99	1938	Junge, *Norman*	78: 509
1924	Juza, *Werner*	79: 42	1938	Kirkeby, *Per*	80: 322
1925	Heiermann, *Theo*	71: 136	1939	Höpfner, *Christian*	74: 16
1925	Heuser-Hickler, *Ortrud*	73: 15	1939	Huber, *Alexius*	75: 259
1925	Hillebrand, *Elmar*	73: 217	1939	Huniat, *Günther*	75: 507
1925	Jendritzko, *Guido*	77: 503	1939	Janzen, *Waltraud*	77: 362
1926	Hoffmann, *Sabine*	74: 112	1939	Juritz, *Sascha*	79: 3
1926	Ibscher, *Walter*	76: 156	1939	Kliege, *Wolfgang*	80: 466
1926	Kestenbaum, *Lothar*	80: 141	1940	Hofmann, *Rotraud*	74: 149
1926	Klein, *Karl-Heinz*	80: 417	1940	Kahlen, *Wolf*	79: 109
1926	Kleinhans, *Bernhard*	80: 430	1940	Kalkmann, *Hans*	79: 175
1927	Kienholz, *Edward*	80: 219	1940	Keel, *Anna*	79: 504
1928	Heid, *Peter Roman*	71: 108	1941	Heine, *Helme*	71: 188
1928	Hrdlicka, *Alfred*	75: 168	1942	Hegewald, *Ulf*	71: 89
1928	Jastram, *Jo*	77: 422	1942	Huss, *Wolfgang*	76: 49
1928	Kirchberger, *Günther C.*	80: 306	1942	Keil, *Peter Robert*	79: 519
1929	Kalbhenn, *Horst*	79: 148	1943	Herter, *Renate*	72: 419
1929	Kissel, *Rolf*	80: 347	1943	Horstmann-Czech, *Klaus*	75: 24
1930	Hengstler, *Romuald*	71: 492	1943	Kirchmair, *Anton*	80: 308
1930	Kieser, *Günther*	80: 227	1943	Kleinknecht, *Hermann*	80: 434
1931	Hoover, *Nan*	74: 440	1944	Heise, *Almut*	71: 264
1931	Klein, *Wolfgang*	80: 423	1944	Hofmann, *Veit*	74: 152
1932	Heinze, *Helmut*	71: 260	1944	Horn, *Rebecca*	74: 513
1932	Jablonsky, *Hilla*	77: 22	1944	Jovanovic, *Dusan*	78: 400
1933	Henselmann, *Caspar*	72: 73	1945	Immendorff, *Jörg*	76: 244
1933	Höhnen, *Olaf*	73: 530	1945	Jeschke, *Marietta*	78: 18
1933	Jörres, *Rolf*	78: 138	1945	Jullian, *Michel Claude*	78: 483
1933	Kammerichs, *Klaus*	79: 232	1945	Kiefer, *Anselm*	80: 206
1934	Hofer, *Tassilo*	74: 66	1946	Hellinger, *Horst*	71: 362
1934	Holland, *Lutz*	74: 267	1946	Hitzler, *Franz*	73: 391
1935	Hiltmann, *Jochen*	73: 253	1946	Jetelová, *Magdalena*	78: 31
1935	Hovadík, *Jaroslav*	75: 113	1947	Herold, *Georg*	72: 307
1935	Hüppi, *Alfonso*	75: 355	1947	Klessinger, *Reinhard*	80: 457
1935	Jacobi, *Peter*	77: 72	1947	Kluge, *Gustav*	80: 524
1935	Janošek, *Čestmír*	77: 310	1948	Kill, *Agatha*	80: 251
1935	Jochims, *Reimer*	78: 111	1949	Hesse, *Ernst*	72: 495
1935	Kampmann, *Utz*	79: 239	1949	Hormtientong, *Somboon*	74: 509
1935	Klasen, *Peter*	80: 388	1949	Kätsch, *Holger*	79: 94

1949	**Kahl**, *Ernst*	79: 107	1964 **Henning**, *Anton*	72: 12
1949	**Karcher**, *Günther*	79: 337	1964 **Hennissen**, *Nol*	72: 22
1950	**Heinze**, *Frieder*	71: 258	1964 **Hornig**, *Sabine*	74: 535
1950	**Hörl**, *Ottmar*	74: 23	1966 **Hempel**, *Lothar*	71: 430
1950	**Hoffleit**, *Renate*	74: 79	1966 **Jonas**, *Uwe*	78: 244
1950	**Kiecol**, *Hubert*	80: 205	1966 **Kahlen**, *Timo*	79: 108
1950	**Klement**, *Ralf*	80: 442	1966 **Kern**, *Stefan*	80: 104
1951	**Ikemura**, *Leiko*	76: 195	1966 **Kitzbihler**, *Jochen*	80: 366
1951	**Jacob**, *Reinhard*	77: 61	1967 **Kaiser**, *Andreas*	79: 125
1951	**Jacopit**, *Patrice*	77: 110	1968 **Kleinhans**, *Basilius*	80: 430
1951	**Kernbach**, *Nikolaus*	80: 105	1969 **Heijne**, *Mathilde* ter	71: 142
1952	**Hennig**, *Bernd*	72: 2	1972 **Jüttner**, *Juliane*	78: 454
1952	**Himstedt**, *Anton*	73: 265	1973 **Karl**, *Notburga*	79: 346
1952	**Huber**, *Stephan*	75: 287		
1952	**Huth**, *Ursula*	76: 69		

Buchkünstler

1953	**Hegewald**, *Andreas*	71: 86	
1953	**Hengst**, *Michael*	71: 492	1851 **Hulbe**, *Georg* ... 75: 442
1953	**Honert**, *Martin*	74: 396	1859 **Hupp**, *Otto* ... 76: 8
1953	**Huwer**, *Hans*	76: 87	1861 **Hofmann**, *Ludwig* von ... 74: 144
1953	**Illi**, *Klaus*	76: 220	1867 **Heine**, *Thomas Theodor* ... 71: 189
1953	**Jastram**, *Michael*	77: 423	1875 **Holtz**, *Johann* ... 74: 332
1953	**Kares**, *Johannes*	79: 342	1878 **Kleukens**, *Friedrich Wilhelm* ... 80: 459
1953	**Kausch**, *Jörn*	79: 458	1880 **Kleukens**, *Christian Heinrich* ... 80: 458
1953	**Kippenberger**, *Martin*	80: 297	1910 **Hosaeus**, *Lizzi* ... 75: 45
1954	**Klinge**, *Dietrich*	80: 485	1910 **Janelsins**, *Veronica* ... 77: 279
1955	**Irmer**, *Michael*	76: 376	1917 **Klemke**, *Werner* ... 80: 443
1955	**Kern**, *Stephan*	80: 104	1918 **Kapr**, *Albert* ... 79: 313
1955	**Kleinlein**, *Gisela*	80: 434	1919 **Hess**, *Esther* ... 72: 483
1956	**Heller**, *Sabine*	71: 350	1925 **Horlbeck-Kappler**, *Irmgard* ... 74: 507
1956	**Hien**, *Albert*	73: 115	1934 **Hussel**, *Horst* ... 76: 52
1956	**Ikemann**, *Bernd*	76: 194	1939 **Hees**, *Daniel* ... 71: 51
1956	**Jäger**, *Michael*	77: 170	1939 **Juritz**, *Sascha* ... 79: 3
1956	**Kilpper**, *Thomas*	80: 255	1941 **Jansong**, *Joachim* ... 77: 332
1957	**Kaletsch**, *Clemens*	79: 159	1943 **Heibel**, *Axel* ... 71: 101
1957	**Kasimir**, *Marin*	79: 381	1943 **Herfurth**, *Renate* ... 72: 153
1958	**Hörbelt**, *Berthold*	74: 21	1946 **Heimbach**, *Paul* ... 71: 172
1958	**Jackisch**, *Matthias*	77: 31	1946 **Kaldewey**, *Gunnar A.* ... 79: 155
1958	**Jastram**, *Jan*	77: 421	1947 **Herold**, *Georg* ... 72: 307
1959	**Heinl**, *Clemens*	71: 206	1949 **Jürgens**, *Harry* ... 78: 448
1959	**Jastram**, *Thomas*	77: 423	1969 **Heijne**, *Mathilde* ter ... 71: 142
1960	**Hochstatter**, *Karin*	73: 454	
1961	**Heger**, *Thomas*	71: 84	
1961	**Jäggle**, *Gerold*	77: 174	## Buchmaler
1961	**Jakob**, *Beate*	77: 216	
1963	**Hope 1930**, *Andy*	74: 444	870 **Ingobert** ... 76: 293
1963	**Hüppi**, *Thaddäus*	75: 357	1168 **Herimann** ... 72: 159
1963	**Kern**, *Heike*	80: 99	1176 **Herrad** von **Hohenburg** ... 72: 327

Deutschland / Bühnenbildner

Bühnenbildner

1741	**Henning**, *Christian*	72:	13
1744	**Hodges**, *William*	73:	468
1776	**Hoffmann**, *E. T. A.*	74:	91
1777	**Hungermüller**, *Josef*	75:	507
1833	**Jank**, *Christian*	77:	293
1860	**Hermanns**, *Rudolf*	72:	211
1866	**Kandinsky**, *Wassily*	79:	253
1867	**Heine**, *Thomas Theodor*	71:	189
1875	**Klossowski**, *Erich*	80:	515
1876	**Horn**, *Paul*	74:	513
1876	**Klein**, *César*	80:	411
1881	**Herrmann**, *Theodor*	72:	385
1885	**Kainer**, *Ludwig*	79:	124
1886	**Holzmeister**, *Clemens*	74:	359
1887	**Heuser**, *Heinrich*	73:	13
1888	**Klein**, *Bernhard*	80:	410
1889	**Jacobi**, *Rudolf*	77:	74
1892	**Hirsch**, *Karl Jakob*	73:	336
1893	**Herlth**, *Robert*	72:	180
1893	**Idelson**, *Vera*	76:	164
1895	**Huhnen**, *Fritz*	75:	430
1895	**Karasek**, *Rudolf*	79:	329
1896	**Heinisch**, *Rudolf W.*	71:	205
1896	**Klausz**, *Ernest*	80:	396
1898	**Klonk**, *Erhardt*	80:	508
1902	**Jürgens**, *Helmut*	78:	449
1907	**Kilger**, *Heinrich*	80:	247
1924	**Hegemann**, *Erwin*	71:	72
1931	**Kaufmann**, *Dietrich*	79:	440
1934	**Hofer**, *Tassilo*	74:	66
1938	**Hoppe**, *Peter*	74:	466
1938	**Kirkeby**, *Per*	80:	322
1941	**Heine**, *Helme*	71:	188
1945	**Kiefer**, *Anselm*	80:	206
1946	**Hitzler**, *Franz*	73:	391
1948	**Helnwein**, *Gottfried*	71:	399
1949	**Kahl**, *Ernst*	79:	107
1956	**Joeressen**, *Eva-Maria*	78:	129
1957	**Johannsen**, *Kirsten*	78:	155
1963	**Hussel**, *Daniela*	76:	52

Dekorationskünstler

1535	**Hennenberger** (Maler-Familie)	71:	520
1535	**Hennenberger**, *Jörg*	71:	520
1564	**Juvenel**, *Hans*	79:	38
1565	**Hennenberger**, *Hans Andreas* .	71:	520
1570	**Hennenberger**, *Jörg Rudolf* ..	71:	520
1575	**Kager**, *Johann Mathias*	79:	103
1598	**Hennenberger**, *Hans Joachim* .	71:	520
1609	**Juvenel**, *Friedrich*	79:	38
1612	**Juvenel**, *Esther*	79:	38
1617	**Juvenel**, *Hans Philipp*	79:	39
1622	**Hennenberger**, *Hans Jakob* ..	71:	520
1679	**Hennenberger**, *Hans Joachim* .	71:	520
1709	**Hoppenhaupt**, *Johann Michael*	74:	469
1711	**Hennenberger**, *Hans*(?)	71:	520
1719	**Hoppenhaupt**, *Johann Christian*	74:	468
1736	**Kirn**, *Georg Heinrich* von	80:	327
1741	**Henning**, *Christian*	72:	13
1757	**Heideloff**, *Victor Wilhelm Peter*	71:	119
1758	**Hermann**, *Franz Xaver*	72:	194
1759	**Jentzsch**, *Johann Gottfried* ...	77:	537
1776	**Hoffmann**, *E. T. A.*	74:	91
1808	**Jäger**, *Gustav*	77:	167
1833	**Jank**, *Christian*	77:	293
1839	**Herter**, *Christian*	72:	414
1852	**Kirschner**, *Marie Louise*	80:	329
1858	**Hofer**, *Gottfried*	74:	60
1859	**Hierl-Deronco**, *Otto*	73:	119
1859	**Hupp**, *Otto*	76:	8
1881	**Hunte**, *Otto*	75:	525
1888	**Jaeckel**, *Willy*	77:	161
1893	**Hege**, *Walter*	71:	61
1896	**Klausz**, *Ernest*	80:	396
1910	**Hensky**, *Herbert*	72:	76
1934	**Herpich**, *Hanns*	72:	321

Designer

1839	**Herter**, *Christian*	72:	414
1859	**Hellmuth**, *Leonhard*	71:	368
1863	**Kleemann**, *Georg*	80:	404
1872	**Hentschel**, *Konrad*	72:	84
1874	**Junge**, *Margarete*	78:	508
1874	**Kleinhempel**, *Erich*	80:	432
1875	**Kleinhempel**, *Gertrud*	80:	433
1881	**Jungnickel**, *Ludwig Heinrich* .	78:	516
1888	**Itten**, *Johannes*	76:	491
1897	**Heinsheimer**, *Fritz*	71:	232
1902	**Jauss**, *Anne Marie*	77:	436
1910	**Hirche**, *Herbert*	73:	320
1919	**Hess**, *Esther*	72:	483

1921 **Jagals**, *Karl-Heinz* 77: 186
1923 **Heinsdorff**, *Reinhart* 71: 230
1928 **Jünger**, *Hermann* 78: 445
1929 **Horn**, *Rudolf* 74: 517
1932 **Heide**, *Rolf* 71: 111
1932 **John**, *Erich* 78: 172
1933 **Kleihues**, *Josef Paul* 80: 406
1938 **Hertwig**, *Eberhard* 72: 426
1938 **Hild**, *Horst* 73: 157
1940 **Jahn**, *Helmut* 77: 198
1941 **Heiliger**, *Stefan* 71: 159
1941 **Kaufmann**, *Martin* 79: 444
1944 **Joop**, *Wolfgang* 78: 301
1946 **Hora**, *Lubomir* 74: 480
1947 **Hundstorfer**, *Helmut Werner* . 75: 499
1948 **Hilbert**, *Therese* 73: 154
1950 **Holder**, *Elisabeth* 74: 234
1952 **Henze**, *Rainer* 72: 88
1953 **Hermsen**, *Herman* 72: 248
1953 **Kittel**, *Hubert* 80: 362
1955 **Hoffmann**, *Berthold* 74: 90
1956 **Hübel**, *Angela* 75: 321
1961 **Hussein**, *Hazem Taha* 76: 50
1961 **Kieltsch**, *Karin* 80: 215
1962 **Jäschke**, *Margit* 77: 183
1964 **Ishikawa**, *Mari* 76: 437
1966 **Klingberg**, *Gunilla* 80: 484

Drechsler

1597 **Heiden**, *Marcus* 71: 122

Drucker

1570 **Hulsen**, *Esaias van* 75: 455
1572 **Heyden**, *Jacob van der* 73: 43
1600 **Hondius**, *Willem* 74: 385

Elfenbeinkünstler

1597 **Heiden**, *Marcus* 71: 122
1630 **Henne**, *Joachim* 71: 504
1631 **Hurter**, *Johann Ulrich* 76: 33
1659 **Huggenberger**, *Sebastian* 75: 393
1673 **Heermann**, *Paul* 71: 47
1720 **Hencke**, *Peter* 71: 446
1733 **Hess**, *Sebastian* 72: 492

Emailkünstler

1637 **Heel**, *Johann Wilhelm* 71: 16
1881 **Hildenbrand**, *Adolf* 73: 180
1887 **Hoelloff**, *Curt* 73: 537
1900 **Hilbert**, *Gustav* 73: 152
1911 **Hellum**, *Charlotte Block* 71: 373

Fayencekünstler

1637 **Heel**, *Johann Wilhelm* 71: 16
1654 **Helmhack**, *Abraham* 71: 388
1719 **Hosenfelder**, *Heinrich Christian Friedrich* 75: 49

Filmkünstler

1849 **Herkomer**, *Hubert von* 72: 169
1881 **Hunte**, *Otto* 75: 525
1885 **Kainer**, *Ludwig* 79: 124
1888 **Klein**, *Bernhard* 80: 410
1893 **Hege**, *Walter* 71: 61
1893 **Herlth**, *Robert* 72: 180
1917 **Klemke**, *Werner* 80: 443
1931 **Hoover**, *Nan* 74: 440
1935 **Hiltmann**, *Jochen* 73: 253
1935 **Jochims**, *Reimer* 78: 111
1936 **Henkel**, *Friedrich B.* 71: 494
1938 **Hödicke**, *K. H.* 73: 498
1938 **Junge**, *Norman* 78: 509
1938 **Kirkeby**, *Per* 80: 322
1940 **Kahlen**, *Wolf* 79: 109
1942 **Klein**, *Jaschi G.* 80: 415
1944 **Horn**, *Rebecca* 74: 513
1949 **Kahl**, *Ernst* 79: 107
1951 **Kerckhoven**, *Anne-Mie van* . . 80: 84
1952 **Hoerler**, *Karin* 74: 26
1954 **Herz**, *Rudolf* 72: 450
1960 **Klemm**, *Harald* 80: 446
1963 **Heimerdinger**, *Isabell* 71: 174
1968 **Jankowski**, *Christian* 77: 299

Formschneider

1703 **Hundt**, *Ferdinand* 75: 499

Fotograf

Year	Name	Ref
1807	**Hundt**, *Friedrich*	75: 500
1816	**Hoyoll**, *Philipp*	75: 157
1827	**Heine**, *Wilhelm*	71: 191
1827	**Henschel**, *Alberto*	72: 65
1830	**Herter**, *Samuel*	72: 419
1830	**Hühn**, *Julius*	75: 340
1830	**Iwonski**, *Carl G. von*	76: 552
1832	**Hertel**, *Carl*	72: 410
1835	**Keller-Leuzinger**, *Franz*	80: 29
1843	**Hillers**, *John K.*	73: 231
1849	**Ivens**, *Wilhelm*	76: 542
1851	**Held**, *Louis*	71: 309
1868	**Hilsdorf**, *Theodor*	73: 249
1868	**Hofmeister** (Gebrüder)	74: 156
1872	**Hilsdorf**, *Jacob*	73: 248
1877	**Klein**, *Carl*	80: 411
1878	**Hoppé**, *Emil Otto*	74: 463
1879	**Jacops**, *Max*	77: 127
1881	**Hielscher**, *Kurt*	73: 115
1883	**Heinersdorff**, *Gottfried*	71: 201
1885	**Hoffmann**, *Heinrich*	74: 103
1887	**Hildebrandt**, *Lily*	73: 176
1889	**Höch**, *Hannah*	73: 486
1891	**Hubbuch**, *Karl*	75: 257
1892	**Heilig**, *Eugen*	71: 154
1892	**Heise**, *Wilhelm*	71: 266
1892	**Kesting**, *Edmund*	80: 141
1893	**Hege**, *Walter*	71: 61
1893	**Henri**, *Florence*	72: 26
1896	**Jacobi**, *Lotte*	77: 70
1897	**Hoinkis**, *Ewald*	74: 203
1898	**Jeiter**, *Joseph*	77: 486
1905	**Hubbuch**, *Hilde*	75: 256
1906	**Heidersberger**, *Heinrich*	71: 130
1906	**Horst**, *Horst P.*	75: 20
1907	**Hennig**, *Albert*	72: 1
1908	**Hirtz**, *Gottfried*	73: 367
1909	**Henle**, *Fritz*	71: 501
1909	**Kempe**, *Fritz*	80: 54
1910	**Hensky**, *Herbert*	72: 76
1912	**Heinrich**, *Annemarie*	71: 216
1912	**Höhne**, *Erich*	73: 530
1912	**Kalckreuth**, *Jo von*	79: 151
1913	**Hinz**, *Hans*	73: 300
1914	**Hülsse**, *Georg*	75: 344
1916	**Keetman**, *Peter*	79: 509
1917	**Helbig**, *Konrad*	71: 299
1918	**Held**, *Heinz*	71: 307
1919	**Hess**, *Esther*	72: 483
1921	**Jagals**, *Karl-Heinz*	77: 186
1921	**Kalischer**, *Clemens*	79: 170
1922	**Hofer**, *Evelyn*	74: 59
1923	**Huth-Schmölz**, *Walde*	76: 71
1925	**Jendritzko**, *Guido*	77: 503
1926	**Hoffmeister**, *Konrad*	74: 120
1928	**Jostmeier**, *Heinrich*	78: 362
1930	**Kieser**, *Günther*	80: 227
1931	**Hoover**, *Nan*	74: 440
1931	**Keil**, *Tilo*	79: 520
1933	**Kammerichs**, *Klaus*	79: 232
1933	**Keresztes**, *Lajós*	80: 90
1935	**Jacobi**, *Peter*	77: 72
1935	**Kage**, *Manfred*	79: 101
1935	**Klasen**, *Peter*	80: 388
1936	**Höpker**, *Thomas*	74: 18
1936	**Knaupp**, *Werner*	80: 535
1937	**Jäger**, *Gottfried*	77: 166
1937	**Kamp**, *Irmel*	79: 235
1938	**Heuwinkel**, *Wolfgang*	73: 26
1938	**Jansen**, *Arno*	77: 324
1938	**Klein**, *Fridhelm*	80: 413
1939	**Katz**, *Benjamim*	79: 418
1939	**Kiffl**, *Erika*	80: 234
1939	**Kinold**, *Klaus*	80: 287
1939	**Klemm**, *Barbara*	80: 444
1940	**Heyden**, *Bernd*	73: 46
1940	**Kahlen**, *Wolf*	79: 109
1940	**Kalkmann**, *Hans*	79: 175
1940	**Klophaus**, *Ute*	80: 512
1942	**Klein**, *Jaschi G.*	80: 415
1943	**Kirchmair**, *Anton*	80: 308
1943	**Klauke**, *Jürgen*	80: 394
1943	**Kleinknecht**, *Hermann*	80: 434
1944	**Höfer**, *Candida*	73: 505
1944	**Holzhäuser**, *Karl Martin*	74: 352
1945	**Heidecker**, *Gabriele*	71: 113
1945	**Jansen**, *Bernd*	77: 324
1945	**Kiefer**, *Anselm*	80: 206
1946	**Jetelová**, *Magdalena*	78: 31
1947	**Heenes**, *Jockel*	71: 31
1947	**Hinz**, *Volker*	73: 301
1948	**Helnwein**, *Gottfried*	71: 399
1949	**Hinterberger**, *Norbert W.*	73: 290

1951	Huber, *Joseph W.*	75: 278	1965	Herold, *Jörg*	72: 312
1951	Hütte, *Axel*	75: 380	1966	Jehl, *Iska*	77: 483
1951	Ikemura, *Leiko*	76: 195	1966	Jensen, *Anja*	77: 515
1951	Kernbach, *Nikolaus*	80: 105	1966	Kahlen, *Timo*	79: 108
1951	Kinzer, *Pit*	80: 291	1966	Kitzbihler, *Jochen*	80: 366
1952	Hoerler, *Karin*	74: 26	1968	Jankowski, *Christian*	77: 299
1953	Kandl, *Helmut*	79: 257	1968	Kanter, *Matthias*	79: 290
1953	Kersten, *Joachim*	80: 117	1969	Heijne, *Mathilde* ter	71: 142
1953	Kippenberger, *Martin*	80: 297	1973	Kleinheisterkamp, *Bernd*	80: 432
1954	Herz, *Rudolf*	72: 450	1975	Kelm, *Annette*	80: 40
1955	Herrmann, *Frank*	72: 375	1976	Horelli, *Laura*	74: 495
1955	Hirtz, *Christoph*	73: 367	1977	Hristova, *Pepa*	75: 173
1955	Horlitz, *Andreas*	74: 508	1977	Jilavu, *Helen*	78: 60
1956	Jetzig, *Helle*	78: 33	1981	Hoppe, *Margret*	74: 465
1956	Kallnbach, *Siglinde*	79: 184			
1956	Klie, *Hans-Peter*	80: 464			

Gartenkünstler

1726	Keßlau, *Albrecht Friedrich* von	80: 134
1793	Hentze, *Wilhelm*	72: 86
1827	Keilig, *Edouard*	79: 520
1866	Hein, *János*	71: 180
1915	Hinck, *Willi*	73: 269

Gebrauchsgrafiker

1957	Hunstein, *Stefan*	75: 510			
1957	Janiszewski, *Michael*	77: 291			
1957	Kahle, *Birgit*	79: 108			
1957	Karnauke, *Eckhard*	79: 355			
1957	Kasimir, *Marin*	79: 381			
1957	Kiessling, *Dieter*	80: 231			
1958	Hoch, *Matthias*	73: 444			
1959	Heinze, *Volker*	71: 260			
1960	Hochstatter, *Karin*	73: 454	1854	Hohenstein, *Adolf*	74: 194
1960	John, *Franz*	78: 172	1866	Hock, *Adalbert*	73: 456
1960	Klemm, *Harald*	80: 446	1867	Heine, *Thomas Theodor*	71: 189
1961	Heger, *Thomas*	71: 84	1868	Jank, *Angelo*	77: 293
1961	Jakob, *Beate*	77: 216	1873	Hirsch, *Elli*	73: 331
1961	Kemsa, *Gudrun*	80: 60	1873	Hönich, *Heinrich*	74: 10
1961	Kieltsch, *Karin*	80: 215	1874	Hohlwein, *Ludwig*	74: 198
1962	Hefuna, *Susan*	71: 60	1875	Holtz, *Johann*	74: 332
1962	Herzau, *Andreas*	72: 451	1876	Klee, *Fritz*	80: 399
1962	Jürß, *Ute Friederike*	78: 452	1876	Klinger, *Julius*	80: 486
1962	Kellndorfer, *Veronika*	80: 34	1878	Kleukens, *Friedrich Wilhelm*	80: 459
1963	Heimerdinger, *Isabell*	71: 174	1883	Henseler, *Franz Seraph*	72: 72
1963	Hussel, *Daniela*	76: 52	1885	Kainer, *Ludwig*	79: 124
1963	Kačunko, *Sabine*	79: 64	1885	Kammüller, *Paul*	79: 233
1963	Kikauka, *Laura*	80: 238	1886	Heubner, *Friedrich*	72: 533
1964	Heieck, *Jörg*	71: 135	1887	Herda, *Franz*	72: 136
1964	Henning, *Anton*	72: 12	1888	Kirchbach, *Gottfried*	80: 305
1964	Hornig, *Sabine*	74: 535	1890	Heiligenstaedt, *Kurt*	71: 155
1964	Ishikawa, *Mari*	76: 437	1890	Horrmeyer, *Ferdy*	75: 12
1964	Jung, *Stephan*	78: 505	1895	Jochheim, *Konrad*	78: 111
1964	Kaltenmorgen, *Petra*	79: 200	1896	Herko, *Berthold Martin*	72: 169
1964	Kaluza, *Stephan*	79: 203	1899	Hoffmann-Lederer, *Hanns*	74: 117
1965	Heil, *Axel*	71: 148			

Deutschland / Gebrauchsgrafiker

1899 **Holtz**, *Karl* 74: 333
1899 **Hussmann**, *Heinrich August* . . 76: 55
1900 **Hilbert**, *Gustav* 73: 152
1907 **Heidingsfeld**, *Fritz* 71: 132
1907 **Hofmann**, *Werner* 74: 153
1907 **Kilger**, *Heinrich* 80: 247
1911 **Hermann**, *Hein* 72: 200
1912 **Kalckreuth**, *Jo* von 79: 151
1917 **Klemke**, *Werner* 80: 443
1919 **Jäger**, *Bert* 77: 165
1920 **Jurk**, *Hans* 79: 3
1921 **Jagals**, *Karl-Heinz* 77: 186
1923 **Heinsdorff**, *Reinhart* 71: 230
1925 **Hillmann**, *Hans* 73: 240
1925 **Kapitzki**, *Herbert Wolfgang* . . 79: 300
1926 **Jatzlau**, *Hanns* 77: 427
1930 **Kieser**, *Günther* 80: 227
1932 **Heieck**, *Udo* 71: 136
1935 **Hollemann**, *Bernhard* 74: 273
1937 **Jordan**, *Achim* 78: 315
1938 **Junge**, *Norman* 78: 509
1940 **Helmer**, *Roland* 71: 386
1941 **Jansong**, *Joachim* 77: 332
1944 **Herfurth**, *Egbert* 72: 151
1951 **Kinzer**, *Pit* 80: 291
1953 **Huwer**, *Hans* 76: 87
1966 **Jamiri** 77: 261
1971 **Ketklao**, *Morakot* 80: 147

Gießer

1470 **Jörg** von **Speyer** 78: 131
1608 **Hofmann**, *Johan* 74: 141
1617 **Hemony** (Glockengießer-Familie) 71: 426
1617 **Hemony**, *Blaise* 71: 426
1620 **Hemony**, *Pierre* 71: 426
1661 **Jacobi**, *Johann* 77: 69
1716 **Hefele**, *Melchior* 71: 55
1718 **Kambli**, *Johann Melchior* 79: 211
1777 **Hopfgarten**, *Heinrich* 74: 450
1779 **Hopfgarten**, *Wilhelm* 74: 451
1781 **Jollage**, *Benjamin Ludwig* 78: 227
1821 **Hopfgarten**, *Emil Alexander* . . 74: 449
1840 **Kayser**, *Engelbert* 79: 481
1902 **Kirchner**, *Heinrich* 80: 315
1926 **Kleinhans**, *Bernhard* 80: 430

Glaskünstler

1535 **Hennenberger**, *Jörg* 71: 520
1567 **Hennenberger**, *Hans Joachim* . 71: 520
1637 **Heel**, *Johann Wilhelm* 71: 16
1654 **Helmhack**, *Abraham* 71: 388
1884 **Knappe**, *Karl* 80: 533
1902 **Hohly**, *Richard* 74: 198
1907 **Hilker**, *Irmgard* 73: 191
1908 **Herrmann**, *Max* 72: 381
1931 **Klos**, *Joachim* 80: 513
1942 **Huss**, *Wolfgang* 76: 49
1946 **Hora**, *Lubomir* 74: 480
1947 **Hundstorfer**, *Helmut Werner* . . 75: 499
1952 **Huth**, *Ursula* 76: 69
1953 **Kittel**, *Hubert* 80: 362
1964 **Isphording**, *Anja* 76: 461

Goldschmied

1483 **Heynemann**, *Bernt* 73: 66
1507 **Jamnitzer**, *Wenzel* 77: 265
1524 **Hornick**, *Erasmus* 74: 531
1538 **Jamnitzer**, *Hans* 77: 264
1544 **Jamnitzer**, *Albrecht* 77: 262
1548 **Jamnitzer**, *Bartel* 77: 263
1553 **Kellner**, *Hans* 80: 34
1555 **Jamnitzer**, *Abraham* 77: 262
1561 **Juvenel** 79: 38
1561 **Juvenel**, *Heinrich* 79: 39
1563 **Jamnitzer**, *Christoph* 77: 263
1563 **Jenichen**, *Balthasar* 77: 505
1570 **Hulsen**, *Esaias* van 75: 455
1581 **Horn**, *Albrecht* 74: 510
1585 **Holdermann**, *Georg* 74: 235
1592 **Kaff**, *Peter* 79: 95
1594 **Juvenel**, *Jacob* 79: 39
1597 **Hirtz**, *Hans* 73: 368
1614 **Holl**, *Hieronymus* 74: 252
1623 **Kilian**, *Johannes* 80: 248
1625 **Kerstner**, *Conrad* 80: 120
1631 **Kaff**, *Nikolaus* 79: 95
1635 **Irminger**, *Johann Jakob* 76: 377
1637 **Heel**, *Johann Wilhelm* 71: 16
1642 **Heintz**, *Peter Franz* 71: 251
1654 **Hültz**, *Jakobus* 75: 345
1659 **Hermans**, *Franziskus Hermanus* 72: 216
1661 **Jebenz**, *Johann* 77: 471

1671	**Huilingh**, *Mathias*	75: 431	1568	**Isselburg**, *Peter*	76: 469
1688	**Hüls**, *Gerardus*	75: 342	1568	**Keller**, *Georg*	80: 21
1696	**Hittorf**, *Joannes*	73: 381	1570	**Hulsen**, *Esaias van*	75: 455
1697	**Helfetsrieder**, *Joseph*	71: 319	1572	**Heyden**, *Jacob van der*	73: 43
1701	**Kirstein**, *Joachim Friedrich*	80: 332	1575	**Kager**, *Johann Mathias*	79: 103
1708	**Jöde**, *Johann Gottlieb*	78: 124	1591	**Herr**, *Michael*	72: 326
1718	**Kambli**, *Johann Melchior*	79: 211	1591	**Hopffe**, *Johann*	74: 448
1732	**Jeanimet**, *Jacob*	77: 462	1599	**Herz**, *Johann*	72: 448
1748	**Hunger**, *Christoph Conrad*	75: 505	1600	**Hondius**, *Willem*	74: 385
1750	**Henck**, *Johann Christian*	71: 446	1607	**Hollar**, *Wenceslaus*	74: 268
1785	**Jehle**, *Friedrich*	77: 484	1608	**Hogenberg**, *Abraham*	74: 178
1788	**Keibel**, *Johann Wilhelm*	79: 514	1610	**Hulsman**, *Johann*	75: 455
1794	**Hossauer**, *Johann George*	75: 56	1613	**Hirt**, *Michael Conrad*	73: 365
1803	**Hermeling**, *Werner*	72: 227	1637	**Heel**, *Johann Wilhelm*	71: 16
1815	**Kaupert**, *Werner*	79: 454	1645	**Herold**, *Christian*	72: 303
1817	**Hermann**, *Franz Georg*	72: 199	1654	**Helmhack**, *Abraham*	71: 388
1833	**Hermeling**, *Gabriel*	72: 227	1664	**Homann**, *Johann Baptist*	74: 363
1853	**Heiden**, *Theodor*	71: 123	1693	**Herz**, *Johann Daniel*	72: 448
1885	**Jess**, *Marga*	78: 23	1700	**Klauber** (Stecher- und Verleger-Familie)	80: 390
1901	**Hopf**, *Eduard Kaspar*	74: 445	1700	**Kleiner**, *Salomon*	80: 429
1928	**Jünger**, *Hermann*	78: 445	1703	**Juncker**, *Justus*	78: 495
1929	**Kämper**, *Herbert*	79: 79	1709	**Holzer**, *Johann Evangelist*	74: 350
1934	**Holland**, *Lutz*	74: 267	1710	**Klauber**, *Joseph Sebastian*	80: 392
1944	**Herbst**, *Marion*	72: 127	1711	**Hennenberger**, *Hans(?)*	71: 520
1946	**Hora**, *Lubomir*	74: 480	1712	**Klauber**, *Johann Baptist*	80: 391
1948	**Hilbert**, *Therese*	73: 154	1713	**Hoeder**, *Friedrich Wilhelm*	73: 498
1950	**Holder**, *Elisabeth*	74: 234	1714	**Hoffmann**, *Felicità*	74: 95
1956	**Hübel**, *Angela*	75: 321	1715	**Hutin**, *Charles-François*	76: 71
1958	**Jünger**, *Ike*	78: 446	1723	**Hutin**, *Pierre-Jules*	76: 73
			1727	**Hübner**, *Bartholomäus*	75: 326
			1734	**Henning**, *Christoph Daniel*	72: 13

Grafiker

			1736	**Hergenröder**, *Georg Heinrich*	72: 155
1471	**Hopfer**, *Daniel*	74: 447	1737	**Huber**, *Johann Joseph*	75: 273
1485	**Huber**, *Wolfgang*	75: 293	1740	**Klauber**, *Joseph Wolfgang Xaver*	80: 392
1497	**Holbein**, *Hans*	74: 219	1741	**Henning**, *Christian*	72: 13
1500	**Hogenberg**, *Nikolaus*	74: 180	1741	**Kauffmann**, *Angelika*	79: 429
1507	**Jamnitzer**, *Wenzel*	77: 265	1741	**Klauber**, *Franz Xaver*	80: 390
1520	**Kandel**, *David*	79: 251	1744	**Hodges**, *William*	73: 468
1524	**Hornick**, *Erasmus*	74: 531	1747	**Heideloff**, *Joseph*	71: 119
1527	**Hogenberg** (Kupferstecher-, Radierer- und Maler-Familie)	74: 178	1751	**Klengel**, *Johann Christian*	80: 448
1535	**Hennenberger** (Maler-Familie)	71: 520	1752	**Kaltner**, *Joseph*	79: 202
1535	**Hennenberger**, *Jörg*	71: 520	1753	**Kamsetzer**, *Johann Christian*	79: 243
1540	**Hogenberg**, *Franz*	74: 178	1753	**Klauber**, *Ignaz Sebastian*	80: 390
1550	**Hogenberg**, *Johann*	74: 180	1755	**Hess** (Künstler-Familie)	72: 476
1563	**Jamnitzer**, *Christoph*	77: 263	1755	**Hess**, *Carl Ernst Christoph*	72: 476
1563	**Jenichen**, *Balthasar*	77: 505	1758	**Kellerhoven**, *Moritz*	80: 30

Deutschland / Grafiker

1759	Henne, *Eberhard Siegfried* ...	71: 504
1759	Jentzsch, *Johann Gottfried* ...	77: 537
1760	Karcher, *Anton*	79: 336
1761	Heideloff, *Nicolaus Innocentius Wilhelm Clemens* van	71: 119
1764	Kalmyk, *Fedor Ivanovič*	79: 191
1769	Hummel, *Johann Erdmann* ...	75: 484
1770	Hummel, *Ludwig*	75: 487
1772	Jügel, *Friedrich*	78: 442
1772	Klauber, *Joseph Anton*	80: 392
1780	Heigel, *Joseph*	71: 138
1783	Helmsdorf, *Friedrich*	71: 397
1785	Henschel, *Wilhelm*	72: 66
1787	Heydeck, *Adolf* von	73: 42
1788	Heideck, *Carl Wilhelm* von (Freiherr)	71: 112
1789	Heideloff, *Carl Alexander* von .	71: 121
1789	Hüssener, *Auguste*	75: 371
1792	Hess, *Peter* von	72: 476
1792	Klein, *Johann Adam*	80: 416
1793	Heideloff, *Manfred*	71: 119
1794	Hennig, *Carl*	72: 5
1794	Hensel, *Wilhelm*	72: 69
1795	Heinzmann, *Carl Friedrich* ..	71: 263
1797	Hennig, *Gustav Adolph*	72: 5
1798	Hess, *Heinrich Maria* von	72: 476
1798	Hohe, *Christian*	74: 187
1799	Kiörboe, *Carl Fredrik*	80: 293
1800	Heinel, *Johann Philipp*	71: 197
1800	Hintze, *Johann Heinrich*	73: 297
1800	Höwel, *Karl* von	74: 48
1801	Hess, *Carl*	72: 476
1802	Helbig, *Ernst*	71: 297
1802	Hoffstadt, *Friedrich*	74: 121
1802	Hohe, *Friedrich*	74: 189
1803	Jacobi, *Johann Heinrich*	77: 70
1803	Johannot, *Tony*	78: 154
1803	Kaiser, *Ernst*	79: 127
1807	Hosemann, *Theodor*	75: 48
1808	Kauffmann, *Hermann*	79: 432
1812	Jacobi, *Otto Reinhold*	77: 72
1812	Klimsch (Maler- und Grafiker-Familie)	80: 473
1812	Klimsch, *Ferdinand Karl*	80: 474
1813	Heuer, *Wilhelm*	72: 536
1813	Hornemann, *Friedrich Adolph*	74: 530
1813	Kirchner, *Albert Emil*	80: 310
1814	Herwegen, *Peter*	72: 443
1815	Hellwig, *Theodor*	71: 376
1815	Jentzen, *Friedrich*	77: 537
1815	Kaiser, *Friedrich*	79: 127
1815	Kietz, *Julius Ernst Benedikt* ..	80: 232
1816	Hoyoll, *Philipp*	75: 157
1816	Janssen, *Theodor*	77: 340
1817	Juchanowitz, *Albert Wilhelm Adam*	78: 429
1821	Hoguet, *Charles*	74: 186
1821	Hummel, *Carl Maria Nicolaus*	75: 482
1822	Hünten, *Franz Johann Wilhelm*	75: 355
1822	Katzenstein, *Louis*	79: 422
1824	Hess, *Eugen*	72: 476
1826	Kameke, *Otto* von	79: 213
1827	Hünten, *Emil*	75: 354
1829	Hiddemann, *Friedrich*	73: 104
1830	Hühn, *Julius*	75: 340
1830	Ingenmey, *Franz Maria*	76: 286
1831	Huhn, *Karl Theodor*	75: 428
1833	Jank, *Christian*	77: 293
1834	Hendschel, *Albert*	71: 486
1834	Irmer, *Carl*	76: 375
1836	Kappis, *Albert*	79: 313
1837	Hohe, *Rudolf Maria Everhard* .	74: 189
1838	Jutz, *Carl*	79: 30
1839	Klimsch, *Eugen Johann Georg*	80: 473
1841	Klimsch, *Karl Ferdinand*	80: 476
1842	Hofelich, *Ludwig Friedrich* ...	74: 56
1845	Hollaender, *Alfonso*	74: 262
1846	Kaulbach, *Hermann*	79: 450
1847	Hohe, *Carl Leonhard*	74: 186
1848	Hoenerbach, *Margarete*	74: 9
1849	Herkomer, *Hubert* von	72: 169
1850	Jürss, *Julius*	78: 452
1850	Kaulbach, *Friedrich August* von	79: 450
1851	Hellqvist, *Carl Gustaf*	71: 370
1851	Holmberg, *August Johann* ...	74: 293
1851	Hulbe, *Georg*	75: 442
1854	Hendrich, *Hermann*	71: 467
1854	Hohenstein, *Adolf*	74: 194
1855	Hoffmann-Fallersleben, *Franz*	74: 115
1855	Jernberg, *Olof*	78: 10
1855	Kalckreuth, *Leopold* von (Graf)	79: 151
1856	Kallmorgen, *Friedrich*	79: 182
1857	Kahn, *Max*	79: 118
1857	Klinger, *Max*	80: 487

1858	**Herrmann**, *Hans*	72: 378		1871	**Jordan**, *Wilhelm*	78: 321
1858	**Hofer**, *Gottfried*	74: 60		1872	**Hübner**, *Ulrich*	75: 332
1859	**Hupp**, *Otto*	76: 8		1873	**Heitmüller**, *August*	71: 279
1859	**Jensen**, *Alfred*	77: 514		1873	**Hirsch**, *Elli*	73: 331
1859	**Kampmann**, *Gustav*	79: 238		1873	**Hönich**, *Heinrich*	74: 10
1859	**Kirchbach**, *Frank*	80: 305		1873	**Hofmann-Juan**, *Fritz*	74: 154
1860	**Hellgrewe**, *Rudolf*	71: 359		1873	**Kaul**, *August*	79: 448
1860	**Heyden**, *Hubert* von	73: 47		1873	**Kernstok**, *Károly*	80: 109
1861	**Hirsch**, *Hermann*	73: 333		1874	**Hoetger**, *Bernhard*	74: 42
1861	**Hochmann**, *Franz*	73: 450		1874	**Hohlwein**, *Ludwig*	74: 198
1861	**Hofmann**, *Ludwig* von	74: 144		1874	**Huen**, *Victor*	75: 349
1861	**Kampf**, *Eugen*	79: 238		1874	**Kleen**, *Tyra*	80: 404
1862	**Hermanns**, *Heinrich*	72: 210		1874	**Kleinhempel**, *Erich*	80: 432
1863	**John**, *Eugen*	78: 172		1875	**Hettner**, *Otto*	72: 524
1863	**Kleemann**, *Georg*	80: 404		1875	**Holtz**, *Johann*	74: 332
1863	**Kley**, *Heinrich*	80: 461		1875	**Kleinhempel**, *Gertrud*	80: 433
1864	**Hegenbart**, *Fritz*	71: 75		1875	**Klossowski**, *Erich*	80: 515
1864	**Herrmann**, *Paul*	72: 382		1876	**Heemskerck** van **Beest**, *Jacoba*	
1864	**Hirzel**, *Hermann*	73: 369			*Berendina*	71: 29
1864	**Kampf**, *Arthur*	79: 237		1876	**Herkendell**, *Friedrich August*	72: 166
1865	**Kirchner**, *Eugen*	80: 314		1876	**Horst-Schulze**, *Paul*	75: 21
1866	**Herrmann**, *Frank S.*	72: 376		1876	**Junghanns**, *Paul*	78: 512
1866	**Hoff**, *Carl Heinrich*	74: 67		1876	**Klein**, *César*	80: 411
1866	**Kandinsky**, *Wassily*	79: 253		1877	**Hellingrath**, *Berthold*	71: 363
1867	**Heider**, *Hans* von	71: 126		1877	**Heysen**, *Hans*	73: 71
1867	**Heine**, *Thomas Theodor*	71: 189		1877	**Kardorff**, *Konrad* von	79: 339
1867	**Hellwag**, *Rudolf*	71: 374		1878	**Helbig**, *Walter*	71: 299
1867	**Hey**, *Paul*	73: 38		1878	**Hitzberger**, *Otto*	73: 385
1867	**Hoelscher**, *Richard*	74: 1		1878	**Hofer**, *Karl*	74: 61
1867	**Klimsch**, *Hermann Anton*	80: 475		1878	**Hoffmann**, *Ernst*	74: 93
1867	**Klimsch**, *Karl*	80: 476		1878	**Kleukens**, *Friedrich Wilhelm*	80: 459
1868	**Heichert**, *Otto*	71: 106		1879	**Hochsieder**, *Norbert*	73: 452
1868	**Heider**, *Fritz* von	71: 125		1879	**Howard**, *Wil*	75: 140
1868	**Héroux**, *Bruno*	72: 317		1879	**Johansson**, *Johan*	78: 167
1868	**Hollenberg**, *Felix*	74: 274		1879	**Kerkovius**, *Ida*	80: 95
1868	**Itschner**, *Karl*	76: 488		1879	**Klee**, *Paul*	80: 399
1868	**Jank**, *Angelo*	77: 293		1880	**Heermann**, *Erich*	71: 46
1868	**Kaiser**, *Richard*	79: 131		1880	**Hennig**, *Artur*	72: 2
1869	**Hentschel**, *Rudolf*	72: 85		1880	**Herbig**, *Marie*	72: 119
1869	**Hoch**, *Franz Xaver*	73: 443		1880	**Hergarden**, *Bernhard*	72: 154
1869	**Höfer**, *Adolf*	73: 504		1880	**Heuser**, *Werner*	73: 14
1869	**Jahn**, *Georg*	77: 197		1880	**Jäger**, *Ernst Gustav*	77: 166
1869	**Jettmar**, *Rudolf*	78: 33		1880	**Kirchner**, *Ernst Ludwig*	80: 311
1869	**Kayser**, *Paul*	79: 482		1880	**Kleukens**, *Christian Heinrich*	80: 458
1870	**Heymann**, *Moritz*	73: 64		1881	**Hermès**, *Erich*	72: 228
1870	**Illies**, *Arthur*	76: 220		1881	**Herrmann**, *Theodor*	72: 385
1871	**Hesse**, *Rudolf*	72: 505		1881	**Herzog**, *Oswald*	72: 461

Deutschland / Grafiker

1881	Hildenbrand, *Adolf*	73: 180	1888	Jaeckel, *Willy*	77: 161
1881	Höger, *Otto*	73: 519	1888	Jentsch, *Adolph*	77: 535
1881	Hüther, *Julius*	75: 379	1888	Kaufmann, *Arthur*	79: 439
1881	Jungnickel, *Ludwig Heinrich*	78: 516	1888	Kinzinger, *Edmund Daniel*	80: 292
1881	Kameke, *Egon von*	79: 212	1888	Klein, *Bernhard*	80: 410
1881	Kanoldt, *Alexander*	79: 287	1889	Herbig, *Otto*	72: 119
1881	Kasimir, *Luigi*	79: 380	1889	Heuler, *Fried*	72: 539
1881	Kling, *Anton*	80: 483	1889	Hirsch, *Peter*	73: 337
1882	Kallert, *August*	79: 180	1889	Jungk, *Elfriede*	78: 515
1883	Holz, *Paul*	74: 343	1890	Horrmeyer, *Ferdy*	75: 12
1883	Janthur, *Richard*	77: 354	1890	Klein, *Richard*	80: 419
1883	Klein, *Anna*	80: 410	1891	Herzog, *Heinrich*	72: 459
1883	Kleinschmidt, *Paul*	80: 435	1891	Hilmers, *Carl*	73: 246
1883	Klemm, *Walther*	80: 447	1891	Hubbuch, *Karl*	75: 257
1884	Hegenbarth, *Josef*	71: 78	1891	Iscelenov, *Nikolaj Ivanovič*	76: 415
1884	Helms, *Paul*	71: 394	1891	Jünemann, *Paul*	78: 444
1884	Hennemann, *Karl*	71: 519	1891	Kaus, *Max*	79: 457
1884	Hentschel, *Karl*	72: 82	1892	Heise, *Wilhelm*	71: 266
1884	Jardim, *Manuel*	77: 386	1892	Hirsch, *Karl Jakob*	73: 336
1884	Junghanns, *Reinhold Rudolf*	78: 513	1892	Hoffmann, *Eugen*	74: 94
1884	Kärner, *Theodor*	79: 87	1892	Jaegerhuber, *Herbert*	77: 171
1884	Kätelhön, *Hermann*	79: 93	1892	Kahlke, *Max*	79: 110
1884	Kirchner-Moldenhauer, *Dorothea*	80: 317	1892	Kersting, *Walter*	80: 120
			1892	Kesting, *Edmund*	80: 141
1885	Hoerschelmann, *Rolf Erik von*	74: 33	1893	Helfenbein, *Walter*	71: 316
1885	Jakimow, *Igor von*	77: 213	1893	Herrmann, *Johannes Karl*	72: 379
1885	Jansen, *Franz M.*	77: 325	1893	Hirschfeld-Mack, *Ludwig*	73: 343
1885	Kammüller, *Paul*	79: 233	1893	Jacob, *Walter*	77: 62
1885	Kerschbaumer, *Anton*	80: 115	1893	Kämmerer-Rohrig, *Robert*	79: 79
1886	Hempfing, *Wilhelm*	71: 432	1894	Hegemann, *Marta*	71: 72
1886	Herman, *Oskar*	72: 185	1894	Heider-Schweinitz, *Maria von*	71: 129
1886	Heubner, *Friedrich*	72: 533	1894	Herold, *Albert*	72: 306
1886	Hoffmann-Fallersleben, *Hans Joachim*	74: 116	1894	Högfeldt, *Robert*	73: 520
			1894	Hundt, *Hermann*	75: 500
1886	Joseph, *Mely*	78: 339	1894	Jüchser, *Hans*	78: 440
1887	Heinrich, *Erwin*	71: 219	1895	Heinemann, *Reinhard*	71: 199
1887	Herthel, *Ludwig*	72: 423	1895	Hölscher, *Theo*	74: 1
1887	Heuser, *Heinrich*	73: 13	1895	Hoffmann, *Alexander Bernhard*	74: 88
1887	Hildebrandt, *Lily*	73: 176	1895	Huhnen, *Fritz*	75: 430
1887	Hoelloff, *Curt*	73: 537	1895	Karasek, *Rudolf*	79: 329
1887	Jahns, *Maximilian*	77: 202	1896	Heinisch, *Rudolf W.*	71: 205
1887	Jutz, *Adolf*	79: 30	1896	Herko, *Berthold Martin*	72: 169
1887	Kampmann, *Walter*	79: 240	1896	Huhn, *Rolf*	75: 429
1888	Henning, *Fritz*	72: 14	1896	Husmann, *Fritz*	76: 46
1888	Holler, *Alfred*	74: 277	1896	Jansen-Joerde, *Wilhelm*	77: 330
1888	Huf, *Fritz*	75: 384	1896	Jordan, *Paula*	78: 320
1888	Itten, *Johannes*	76: 491	1896	Kälberer, *Paul*	79: 76

Grafiker / Deutschland

Jahr	Name	Fundstelle
1897	Heinsheimer, *Fritz*	71: 232
1897	Hoinkis, *Ewald*	74: 203
1898	Helm-Heise, *Dörte*	71: 378
1898	Hensel, *Hermann*	72: 69
1898	Höll, *Werner*	73: 535
1898	Hötzendorff, *Theodor* von	74: 46
1898	Hoffmann, *Alfred*	74: 89
1898	Horn, *Richard*	74: 515
1898	Isenstein, *Harald*	76: 428
1898	Kampmann, *Alexander*	79: 238
1898	Kempe, *Fritz*	80: 53
1898	Klonk, *Erhardt*	80: 508
1898	Kluth, *Karl*	80: 526
1899	Herrmann, *Otto*	72: 382
1899	Hilker, *Reinhard*	73: 191
1899	Hirsch, *Stefan*	73: 338
1899	Höpfner, *Wilhelm*	74: 17
1899	Hoerle, *Angelika*	74: 24
1899	Hofer, *August*	74: 59
1899	Ilgenfritz, *Heinrich*	76: 203
1899	Jürgens, *Margarete*	78: 449
1899	Kahn, *Jakob*	79: 114
1900	Herburger, *Julius*	72: 131
1900	Herkenrath, *Peter*	72: 167
1900	Hilbert, *Gustav*	73: 152
1900	Holty, *Carl Robert*	74: 331
1900	Kinder, *Hans*	80: 270
1901	Henning, *Erwin*	72: 13
1901	Herrmann-Conrady, *Lily*	72: 386
1901	Herzger, *Walter*	72: 454
1901	Holtz-Sommer, *Hedwig*	74: 334
1901	Hopf, *Eduard Kaspar*	74: 445
1902	Hohly, *Richard*	74: 198
1902	Jauss, *Anne Marie*	77: 436
1902	Jürgens, *Helmut*	78: 449
1902	Kämpf, *Karl*	79: 80
1903	Heieck, *Georg*	71: 135
1903	Heising, *Alfons*	71: 272
1903	Heuer-Stauß, *Annemarie*	72: 537
1903	Hinrichs, *Carl*	73: 287
1903	Johannknecht, *Franz*	78: 152
1903	Junker, *Hermann*	78: 524
1903	Kienlechner, *Josef*	80: 221
1904	Heldt, *Werner*	71: 313
1904	Heß, *Reinhard*	72: 491
1904	Hesse, *Alfred*	72: 494
1904	Huffert, *Hermann*	75: 385
1904	Jené, *Edgar*	77: 504
1905	Jacobs, *Hella*	77: 77
1905	Jorzig, *Ewald*	78: 335
1906	Heidersberger, *Heinrich*	71: 130
1906	Henghes, *Heinz*	71: 490
1906	Kadow, *Elisabeth*	79: 73
1907	Heidingsfeld, *Fritz*	71: 132
1907	Heinsohn, *Helmuth*	71: 235
1907	Hennig, *Albert*	72: 1
1907	Hinze, *Anneliese*	73: 302
1907	Hofmann, *Otto*	74: 148
1907	Hofmann, *Werner*	74: 153
1907	Hünerfauth, *Irma*	75: 351
1907	Kilger, *Heinrich*	80: 247
1908	Herrmann, *Max*	72: 381
1908	Herzger von Harlessem, *Gertraud*	72: 454
1908	Johl, *Günter*	78: 169
1908	Kallmann, *Hans Jürgen*	79: 181
1909	Hippold, *Erhard*	73: 312
1909	Kadow, *Gerhard*	79: 73
1910	Hensel, *Gerhard Fritz*	72: 68
1910	Hofheinz-Doering, *Margret*	74: 124
1910	Hosaeus, *Lizzi*	75: 45
1910	Kiwitz, *Heinz*	80: 371
1911	Heinzinger, *Albert*	71: 262
1911	Hellwig, *Karl*	71: 376
1911	Hermann, *Hein*	72: 200
1911	Hüttisch, *Maximilian*	75: 383
1911	Klasen, *Karl Christian*	80: 388
1911	Klopfleisch, *Margarete*	80: 510
1912	Kalckreuth, *Jo* von	79: 151
1913	Janszen, *Heinz*	77: 352
1914	Hermanns, *Ernst*	72: 208
1914	Höbelt, *Medardus*	73: 485
1914	Hülsse, *Georg*	75: 344
1914	Kämpfe, *Günter*	79: 81
1915	Keller, *Fritz*	80: 20
1916	Hillmann, *Georg*	73: 240
1917	Klemke, *Werner*	80: 443
1918	Kapr, *Albert*	79: 313
1919	Hess, *Esther*	72: 483
1920	Hoehme, *Gerhard*	73: 526
1920	Jurk, *Hans*	79: 3
1920	Kahane, *Doris*	79: 106
1921	Hein, *Gert*	71: 179
1921	Hemberger, *Margot Jolanthe*	71: 414

Deutschland / Grafiker

1921	Jagals, *Karl-Heinz*	77: 186	1934	Hussel, *Horst*	76: 52
1921	Jamin, *Hugo*	77: 260	1934	Jastram, *Inge*	77: 420
1922	Heerich, *Erwin*	71: 44	1934	Jörg, *Wolfgang*	78: 130
1923	Heidelbach, *Karl*	71: 116	1934	Kaffke, *Helga*	79: 96
1923	Heimann, *Shoshana*	71: 170	1935	Hiltmann, *Jochen*	73: 253
1924	Hegemann, *Erwin*	71: 72	1935	Hollemann, *Bernhard*	74: 273
1924	Hellmessen, *Helmut*	71: 367	1935	Hornig, *Norbert*	74: 534
1924	Hoffmann, *Georg*	74: 99	1935	Hovadík, *Jaroslav*	75: 113
1924	Juza, *Werner*	79: 42	1935	Janošek, *Čestmír*	77: 310
1924	Kalinowski, *Horst Egon*	79: 169	1935	Janošková, *Eva*	77: 311
1924	Kliemann, *Carl-Heinz*	80: 467	1935	Jeitner, *Christa-Maria*	77: 486
1925	Heisig, *Bernhard*	71: 267	1935	Jochims, *Reimer*	78: 111
1925	Horlbeck-Kappler, *Irmgard*	74: 507	1935	Jüttner, *Renate*	78: 455
1925	Imhof, *Robert*	76: 242	1936	Hegewald, *Heidrun*	71: 87
1925	Jarczyk, *Heinrich J.*	77: 385	1936	Henkel, *Friedrich B.*	71: 494
1925	Jendritzko, *Guido*	77: 503	1936	Herzog, *Walter*	72: 465
1925	Kapitzki, *Herbert Wolfgang*	79: 300	1936	Hesse, *Eva*	72: 495
1926	Hoffmann, *Sabine*	74: 112	1936	Heyduck, *Brigitta*	73: 57
1926	Ibscher, *Walter*	76: 156	1936	Hückstädt, *Eberhard*	75: 337
1927	Horlbeck, *Günter*	74: 505	1936	Hüsch, *Gerd*	75: 369
1928	Hrdlicka, *Alfred*	75: 168	1936	Knaupp, *Werner*	80: 535
1928	Kettner, *Gerhard*	80: 149	1937	Heinen-Ayech, *Bettina*	71: 200
1928	Kirchberger, *Günther C.*	80: 306	1937	Heitmann, *Christine*	71: 279
1928	Kitzel, *Herbert*	80: 366	1937	Herrmann, *Peter*	72: 383
1929	Janssen, *Horst*	77: 336	1937	Hertenstein, *Axel*	72: 413
1929	Kämper, *Herbert*	79: 79	1937	Heuermann, *Lore*	72: 537
1929	Kissel, *Rolf*	80: 347	1937	Hilmar, *Jiří*	73: 244
1930	Hengstler, *Romuald*	71: 492	1937	Hornig, *Günther*	74: 534
1930	Jäger, *Johannes*	77: 169	1937	Jatzko, *Siegbert*	77: 427
1930	Jürgen-Fischer, *Klaus*	78: 448	1938	Henniger, *Barbara*	72: 7
1930	Kieser, *Günther*	80: 227	1938	Herrmann, *Gunter*	72: 377
1930	Kiess, *Emil*	80: 230	1938	Hertwig, *Eberhard*	72: 426
1930	Kirchner, *Ingo*	80: 316	1938	Heuwinkel, *Wolfgang*	73: 26
1931	Heintschel, *Hermann*	71: 235	1938	Hirsch, *Karl-Georg*	73: 334
1931	Janosch	77: 309	1938	Hoppe, *Peter*	74: 466
1931	Kaufmann, *Dietrich*	79: 440	1938	Huber, *Jan*	75: 270
1932	Heieck, *Udo*	71: 136	1938	Jalass, *Immo*	77: 245
1932	Hertzsch, *Walter*	72: 433	1938	Kirkeby, *Per*	80: 322
1932	Jablonsky, *Hilla*	77: 22	1939	Hees, *Daniel*	71: 51
1932	Knebel, *Konrad*	80: 539	1939	Huber, *Alexius*	75: 259
1933	Heimann, *Timo*	71: 171	1939	Huniat, *Günther*	75: 507
1933	Höhnen, *Olaf*	73: 530	1939	Jahnke, *Helga*	77: 201
1933	Iglesias, *José Maria*	76: 171	1939	Juritz, *Sascha*	79: 3
1933	John, *Joachim*	78: 176	1939	Keidel, *Barbara*	79: 515
1934	Hellgrewe, *Jutta*	71: 358	1939	Klotz, *Siegfried*	80: 518
1934	Heuer, *Christine*	72: 535	1940	Hertel, *Bernd*	72: 409
1934	Holly-Logeais, *Roberte*	74: 285	1940	Hofmann, *Rotraud*	74: 149

Grafiker / **Deutschland**

Jahr	Name	Ref
1940	**Homuth**, *Wilfried*	74: 374
1940	**Hori**, *Noriko*	74: 502
1940	**Hund**, *Hans-Peter*	75: 495
1940	**Huth-Rößler**, *Waltraut*	76: 70
1940	**Jensen**, *Jens*	77: 526
1940	**Kahlen**, *Wolf*	79: 109
1940	**Klophaus**, *Annalies*	80: 511
1941	**Hofschen**, *Edgar*	74: 162
1941	**Hudemann-Schwartz**, *Christel*	75: 312
1941	**Jansong**, *Joachim*	77: 332
1941	**Jung**, *Dieter*	78: 500
1942	**Herrmann**, *Reinhold*	72: 384
1942	**Höppner**, *Berndt*	74: 18
1942	**Ketscher**, *Lutz R.*	80: 147
1942	**Kiele**, *Irene*	80: 212
1943	**Heibel**, *Axel*	71: 101
1943	**Herfurth**, *Renate*	72: 153
1943	**Herter**, *Renate*	72: 419
1943	**Kaller**, *Udo*	79: 179
1943	**Kirchmair**, *Anton*	80: 308
1943	**Kleinknecht**, *Hermann*	80: 434
1944	**Heise**, *Almut*	71: 264
1944	**Herfurth**, *Egbert*	72: 151
1944	**Hofmann**, *Michael*	74: 147
1944	**Hofmann**, *Veit*	74: 152
1944	**Hübner**, *Beate*	75: 327
1944	**Jovanovic**, *Dusan*	78: 400
1944	**Kirchhof**, *Peter K.*	80: 307
1945	**Hoge**, *Annelise*	74: 177
1945	**Hopfe**, *Elke*	74: 446
1945	**Immendorff**, *Jörg*	76: 244
1945	**Jeschke**, *Marietta*	78: 18
1945	**Jullian**, *Michel Claude*	78: 483
1945	**Kiefer**, *Anselm*	80: 206
1946	**Heimbach**, *Paul*	71: 172
1946	**Hitzler**, *Franz*	73: 391
1946	**Jäger**, *Barbara*	77: 164
1946	**Kliemand**, *Eva Thea*	80: 466
1947	**Herman**, *Roger*	72: 187
1947	**Hewel**, *Johannes*	73: 30
1947	**Kampehl**, *Peter*	79: 235
1947	**Kluge**, *Gustav*	80: 524
1948	**Helnwein**, *Gottfried*	71: 399
1948	**Kill**, *Agatha*	80: 251
1949	**Heger**, *Karl*	71: 83
1949	**Henne**, *Wolfgang*	71: 507
1949	**Hirschmann**, *Lutz*	73: 351
1949	**Joachim**, *Dorothee*	78: 92
1949	**Jürgens**, *Harry*	78: 448
1950	**Heinze**, *Frieder*	71: 258
1950	**Henze**, *Volker*	72: 89
1950	**Klement**, *Ralf*	80: 442
1950	**Klinkan**, *Alfred*	80: 493
1951	**Jacopit**, *Patrice*	77: 110
1951	**Kinzer**, *Pit*	80: 291
1952	**Hennig**, *Bernd*	72: 2
1952	**Henze**, *Rainer*	72: 88
1952	**Hoerler**, *Karin*	74: 26
1952	**Huber**, *Stephan*	75: 287
1953	**Hegewald**, *Andreas*	71: 86
1953	**Heinlein**, *Michael*	71: 208
1953	**Heisig**, *Johannes*	71: 271
1953	**Hengst**, *Michael*	71: 492
1953	**Huwer**, *Hans*	76: 87
1953	**Kausch**, *Jörn*	79: 458
1953	**Klieber**, *Ulrich*	80: 465
1954	**Heyder**, *Jost*	73: 55
1954	**Jenssen**, *Olav Christopher*	77: 534
1954	**Klinge**, *Dietrich*	80: 485
1955	**Herrmann**, *Frank*	72: 375
1955	**Huber**, *Thomas*	75: 288
1955	**Hummel**, *Konrad*	75: 487
1955	**Irmer**, *Michael*	76: 376
1955	**Jahn**, *Sabine*	77: 201
1955	**Kasten**, *Petra*	79: 396
1955	El **Kilani**, *Ziad*	80: 243
1956	**Heller**, *Sabine*	71: 350
1956	**Kerbach**, *Ralf*	80: 81
1956	**Kilpper**, *Thomas*	80: 255
1957	**Hoffmann**, *Bogdan*	74: 91
1957	**Jaxy**, *Constantin*	77: 443
1957	**Jensen**, *Birgit*	77: 517
1957	**Kaufer**, *Raoul*	79: 427
1959	**Klimek**, *Harald-Alexander*	80: 470
1960	**Kahane**, *Kitty*	79: 107
1960	**Kecskemethy**, *Carolina*	79: 501
1961	**Hussein**, *Hazem Taha*	76: 50
1961	**Klomann**, *Dirk*	80: 506
1962	**Kellndorfer**, *Veronika*	80: 34
1963	**Heublein**, *Madeleine*	72: 532
1964	**Heywood**, *Sally*	73: 78
1964	**Kaluza**, *Stephan*	79: 203
1965	**Hüppi**, *Johannes*	75: 357
1966	**Hirschvogel**	73: 351

Deutschland / Grafiker

1966	Kartscher, *Kerstin*	79: 371
1966	Kim, *Sun Rae*	80: 263
1966	Kitzbihler, *Jochen*	80: 366
1966	Klingberg, *Gunilla*	80: 484
1967	Hinsberg, *Katharina*	73: 289
1968	Hennevogl, *Philipp*	71: 535
1968	Huemer, *Markus*	75: 347
1968	Kanter, *Matthias*	79: 290

Graveur

1471	Hopfer, *Daniel*	74: 447
1645	Herold, *Christian*	72: 303
1664	Homann, *Johann Baptist*	74: 363
1777	Hopfgarten, *Heinrich*	74: 450
1779	Hopfgarten, *Wilhelm*	74: 451
1781	Jollage, *Benjamin Ludwig*	78: 227
1803	Hermeling, *Werner*	72: 227
1859	Hupp, *Otto*	76: 8
1872	Hujer, *Ludwig*	75: 436
1876	Horovitz, *Leo*	75: 7
1887	Heinsdorff, *Emil Ernst*	71: 230

Illustrator

1803	Johannot, *Tony*	78: 154
1804	Kaulbach, *Wilhelm* von	79: 451
1807	Hosemann, *Theodor*	75: 48
1808	Jäger, *Gustav*	77: 167
1809	Hoffmann, *Heinrich*	74: 102
1809	Hossfeld, *Friedrich*	75: 58
1810	Jordan, *Rudolf*	78: 320
1812	Klimsch (Maler- und Grafiker-Familie)	80: 473
1812	Klimsch, *Ferdinand Karl*	80: 474
1813	Heuer, *Wilhelm*	72: 536
1813	Kirchner, *Albert Emil*	80: 310
1823	Ille, *Eduard Valentin Joseph Karl*	76: 218
1824	Hofmann, *Heinrich*	74: 139
1824	Jenny, *Heinrich*	77: 513
1827	Heyden, *August Jakob Theodor* von	73: 46
1829	Hiddemann, *Friedrich*	73: 104
1831	Kirchbach, *Ernst Sigismund*	80: 304
1832	Hofmann-Zeitz, *Ludwig*	74: 156
1835	Keller-Leuzinger, *Franz*	80: 29
1838	Juch, *Ernst*	78: 429

1839	Hoffbauer, *Théodore-Joseph-Hubert*	74: 76
1839	Klimsch, *Eugen Johann Georg*	80: 473
1842	Keller, *Ferdinand* von	80: 19
1844	Janssen, *Peter Johann Theodor*	77: 339
1845	Kanoldt, *Edmund Friedrich*	79: 288
1846	Kaulbach, *Hermann*	79: 450
1848	Karger, *Karl*	79: 343
1849	Herkomer, *Hubert* von	72: 169
1850	Jürss, *Julius*	78: 452
1850	Keil, *Alfredo*	79: 516
1851	Hellqvist, *Carl Gustaf*	71: 370
1851	Kivšenko, *Aleksej Danilovič*	80: 370
1852	Huber, *Hugo*	75: 269
1853	Katsch, *Hermann*	79: 407
1855	Huot, *Charles*	76: 6
1856	Hitz, *Dora*	73: 384
1859	Kirchbach, *Frank*	80: 305
1860	Hellgrewe, *Rudolf*	71: 359
1862	Kaufmann, *Hans*	79: 441
1863	Hengeler, *Adolf*	71: 490
1863	Hoffmann, *Anton*	74: 90
1863	Kley, *Heinrich*	80: 461
1864	Hegenbart, *Fritz*	71: 75
1864	Heupel-Siegen, *Ludwig*	73: 2
1865	Jüttner, *Franz*	78: 453
1867	Heine, *Thomas Theodor*	71: 189
1867	Hellwag, *Rudolf*	71: 374
1867	Hey, *Paul*	73: 38
1867	Jung, *Otto*	78: 504
1867	Kircher, *Alexander*	80: 307
1867	Klimsch, *Hermann Anton*	80: 475
1868	Hellhoff, *Heinrich*	71: 360
1868	Héroux, *Bruno*	72: 317
1868	Jank, *Angelo*	77: 293
1868	Klimsch, *Paul Hans*	80: 476
1869	Hoch, *Franz Xaver*	73: 443
1869	Höfer, *Adolf*	73: 504
1869	Jettmar, *Rudolf*	78: 33
1869	Kips, *Erich*	80: 300
1870	Heilemann, *Ernst*	71: 154
1870	Jauch, *Paul*	77: 430
1870	Kämmerer, *Robert*	79: 78
1871	Hesse, *Rudolf*	72: 505
1871	Jordan, *Wilhelm*	78: 321
1873	Hirsch, *Elli*	73: 331
1873	Huber-Sulzemoos, *Hans*	75: 294

1874	**Huen**, *Victor*	75: 349	
1874	**Kleen**, *Tyra*	80: 404	
1874	**Kleinhempel**, *Erich*	80: 432	
1875	**Holtz**, *Johann*	74: 332	
1875	**Kleinhempel**, *Gertrud*	80: 433	
1875	**Klossowski**, *Erich*	80: 515	
1876	**Horst-Schulze**, *Paul*	75: 21	
1876	**Klinger**, *Julius*	80: 486	
1877	**Hesse**, *Hermann*	72: 501	
1878	**Hofer**, *Karl*	74: 61	
1878	**Kleukens**, *Friedrich Wilhelm*	80: 459	
1879	**Howard**, *Wil*	75: 140	
1880	**Heermann**, *Erich*	71: 46	
1881	**Herrmann**, *Theodor*	72: 385	
1881	**Hildenbrand**, *Adolf*	73: 180	
1881	**Holzer**, *Adalbert*	74: 346	
1881	**Kasimir**, *Luigi*	79: 380	
1883	**Henseler**, *Franz Seraph*	72: 72	
1883	**Janthur**, *Richard*	77: 354	
1883	**Kleinschmidt**, *Paul*	80: 435	
1883	**Klemm**, *Walther*	80: 447	
1884	**Hegenbarth**, *Josef*	71: 78	
1884	**Helms**, *Paul*	71: 394	
1884	**Hennemann**, *Karl*	71: 519	
1885	**Hoerschelmann**, *Rolf Erik von*	74: 33	
1885	**Kainer**, *Ludwig*	79: 124	
1885	**Kammüller**, *Paul*	79: 233	
1886	**Heubner**, *Friedrich*	72: 533	
1886	**Joseph**, *Mely*	78: 339	
1887	**Heinsdorff**, *Emil Ernst*	71: 230	
1887	**Hoelloff**, *Curt*	73: 537	
1888	**Kirchbach**, *Gottfried*	80: 305	
1890	**Heiligenstaedt**, *Kurt*	71: 155	
1891	**Jünemann**, *Paul*	78: 444	
1891	**Klewer**, *Maximilian*	80: 460	
1892	**Heise**, *Wilhelm*	71: 266	
1895	**Huhnen**, *Fritz*	75: 430	
1896	**Husmann**, *Fritz*	76: 46	
1896	**Jordan**, *Paula*	78: 320	
1899	**Höpfner**, *Wilhelm*	74: 17	
1899	**Holtz**, *Karl*	74: 333	
1899	**Ilgenfritz**, *Heinrich*	76: 203	
1899	**Jürgens**, *Margarete*	78: 449	
1902	**Jauss**, *Anne Marie*	77: 436	
1904	**Hübner**, *Emma Mathilde*	75: 329	
1905	**Jacobs**, *Hella*	77: 77	
1907	**Hinze**, *Anneliese*	73: 302	
1908	**Hultzsch**, *Edith*	75: 462	
1908	**Johl**, *Günter*	78: 169	
1909	**Hummel**, *Berta*	75: 481	
1910	**Hosaeus**, *Lizzi*	75: 45	
1910	**Janelsins**, *Veronica*	77: 279	
1910	**Jerne**, *Tjek*	78: 12	
1910	**Kiwitz**, *Heinz*	80: 371	
1911	**Heinzinger**, *Albert*	71: 262	
1912	**Heller**, *Bert*	71: 343	
1912	**Kalckreuth**, *Jo von*	79: 151	
1917	**Klemke**, *Werner*	80: 443	
1920	**Jurk**, *Hans*	79: 3	
1921	**Hürlimann**, *Ernst*	75: 359	
1921	**Jagals**, *Karl-Heinz*	77: 186	
1923	**Heimann**, *Shoshana*	71: 170	
1925	**Hegen**, *Hannes*	71: 74	
1925	**Hillmann**, *Hans*	73: 240	
1926	**Jatzlau**, *Hanns*	77: 427	
1927	**Horlbeck**, *Günter*	74: 505	
1929	**Kämper**, *Herbert*	79: 79	
1931	**Janosch**	77: 309	
1932	**Jablonsky**, *Hilla*	77: 22	
1933	**Henselmann**, *Caspar*	72: 73	
1933	**John**, *Joachim*	78: 176	
1934	**Hellgrewe**, *Jutta*	71: 358	
1934	**Hussel**, *Horst*	76: 52	
1934	**Jastram**, *Inge*	77: 420	
1934	**Jörg**, *Wolfgang*	78: 130	
1935	**Hollemann**, *Bernhard*	74: 273	
1936	**Hegewald**, *Heidrun*	71: 87	
1936	**Hüsch**, *Gerd*	75: 369	
1937	**Hertenstein**, *Axel*	72: 413	
1937	**Jordan**, *Achim*	78: 315	
1938	**Henniger**, *Barbara*	72: 7	
1938	**Hirsch**, *Karl-Georg*	73: 334	
1938	**Junge**, *Norman*	78: 509	
1939	**Juritz**, *Sascha*	79: 3	
1941	**Heine**, *Helme*	71: 188	
1942	**Keith**, *Margarethe*	79: 527	
1942	**Ketscher**, *Lutz R.*	80: 147	
1943	**Herfurth**, *Renate*	72: 153	
1943	**Herter**, *Renate*	72: 419	
1944	**Herfurth**, *Egbert*	72: 151	
1944	**Hübner**, *Beate*	75: 327	
1944	**Kirchhof**, *Peter K.*	80: 307	
1946	**Kaldewey**, *Gunnar A.*	79: 155	
1949	**Henne**, *Wolfgang*	71: 507	

1949	**Hirschmann**, *Lutz*	73: 351		1870	**Heider**, *Rudolf* von	71: 129
1949	**Kahl**, *Ernst*	79: 107		1878	**Herborth**, *August*	72: 124
1955	**Heidelbach**, *Nikolaus*	71: 117		1884	**Hentschel**, *Karl*	72: 82
1958	**Jordan**, *Oliver*	78: 319		1884	**Kätelhön**, *Hermann*	79: 93
1960	**Kahane**, *Kitty*	79: 107		1885	**Hehl**, *Josef*	71: 99
1961	**Kieltsch**, *Karin*	80: 215		1885	**Jakimow**, *Igor* von	77: 213
1964	**Kaluza**, *Stephan*	79: 203		1889	**Hohlt**, *Otto*	74: 197
1975	**Hoppmann**, *Frank*	74: 475		1889	**Hudler**, *Friedrich*	75: 314
				1894	**Henninger**, *Manfred*	72: 18

Innenarchitekt

				1897	**Jaschinski**, *Kuno*	77: 411
				1899	**Hoffmann-Lederer**, *Hanns*	74: 117
1753	**Kamsetzer**, *Johann Christian*	79: 243		1904	**Henze**, *Wolfgang*	72: 90
1872	**Kaiser**, *Sepp*	79: 132		1905	**Hettner**, *Roland*	72: 526
1874	**Hohlwein**, *Ludwig*	74: 198		1905	**Jacobs**, *Hella*	77: 77
1876	**Hempel**, *Oswin*	71: 430		1906	**Kagel**, *Wilhelm*	79: 103
1876	**Horn**, *Paul*	74: 513		1907	**Heinsohn**, *Helmuth*	71: 235
1892	**Hillerbrand**, *Josef*	73: 229		1910	**Hosaeus**, *Lizzi*	75: 45
1905	**Henselmann**, *Hermann*	72: 73		1910	**Howard**, *Walter*	75: 139
1905	**Hentrich**, *Helmut*	72: 81		1910	**Kaiser**, *Rudolf*	79: 132
1929	**Horn**, *Rudolf*	74: 517		1911	**Hellum**, *Charlotte Block*	71: 373
1932	**Heide**, *Rolf*	71: 111		1917	**Hildebrand**, *Margret*	73: 165
				1918	**Karrenberg-Dresler**, *Sibylle*	79: 364

Instrumentenbauer

				1921	**Jüttner**, *Karl*	78: 454
				1922	**Kitzel-Grimm**, *Mareile*	80: 367
1734	**Hurter**, *Johann Heinrich*	76: 31		1926	**Heufelder**, *Walter A.*	72: 538
				1928	**Hohlt**, *Albrecht*	74: 195

Kalligraf

				1928	**Kitzel**, *Herbert*	80: 366
				1930	**Hohlt**, *Görge*	74: 196
870	**Ingobert**	76: 293		1932	**Hornberger**, *Willi*	74: 525
1794	**Hennig**, *Carl*	72: 5		1935	**Jüttner**, *Renate*	78: 455
1914	**Hoefer**, *Karlgeorg*	73: 506		1937	**Jeck**, *Sabine*	77: 472
1925	**Horlbeck-Kappler**, *Irmgard*	74: 507		1939	**Junge**, *Regina*	78: 510
				1940	**Kagel**, *Ulrike*	79: 102

Kartograf

				1940	**Kahlen**, *Wolf*	79: 109
				1941	**Kerstan**, *Horst*	80: 116
1540	**Hogenberg**, *Franz*	74: 178		1941	**Kippenberg**, *Heidi*	80: 297
1600	**Hondius**, *Willem*	74: 385		1942	**Hegewald**, *Ulf*	71: 89
1618	**Kieser**, *Andreas*	80: 227		1943	**Kaller**, *Udo*	79: 179
				1945	**Jullian**, *Michel Claude*	78: 483

Keramiker

				1946	**Hitzler**, *Franz*	73: 391
				1947	**Herman**, *Roger*	72: 187
1773	**Hunold**, *Friedemann*	75: 508		1951	**Holst**, *Rudolf Hermann*	74: 317
1839	**Heider**, *Maximilian* von	71: 128		1953	**Kittel**, *Hubert*	80: 362
1863	**Hidding**, *Hermann*	73: 106		1953	**Klieber**, *Ulrich*	80: 465
1867	**Heider**, *Hans* von	71: 126		1956	**Heller**, *Sabine*	71: 350
1867	**Kagel**, *Wilhelm*	79: 102		1957	**Kaletsch**, *Clemens*	79: 159
1868	**Heider**, *Fritz* von	71: 125		1961	**Jünger**, *Kati*	78: 446

1965 Hüneke, *Karla* 75: 350

Künstler

1676 **Heideloff** (Künstler-Familie) .. 71: 119
1689 **Hochecker** (Künstler-Familie) . 73: 445
1837 **Hohe**, *Rudolf Maria Everhard* . 74: 189
1960 **Jachens**, *Edda* 77: 25
1962 **Kerestej**, *Pavlo* 80: 90
1964 **Hornig**, *Sabine* 74: 535
1973 **Jensen**, *Sergej* 77: 528
1977 **Jilavu**, *Helen* 78: 60

Kunsthandwerker

1529 **Herrant**, *Crispin* 72: 332
1835 **Keller-Leuzinger**, *Franz* 80: 29
1838 **Heyden**, *Adolf* 73: 45
1839 **Herold**, *Gustav* 72: 308
1839 **Herter**, *Christian* 72: 414
1840 **Kayser**, *Engelbert*........ 79: 481
1843 **Kachel**, *Gustav* 79: 61
1849 **Herkomer**, *Hubert* von 72: 169
1851 **Hulbe**, *Georg* 75: 442
1858 **Hoffmann-Fallersleben**, *Thekla Luise* 74: 117
1858 **Huber-Feldkirch**, *Josef* 75: 294
1859 **Hupp**, *Otto* 76: 8
1860 **Jungblut**, *Johann* 78: 507
1861 **Hofmann**, *Ludwig* von 74: 144
1861 **Kittler**, *Philipp* 80: 364
1863 **Kleemann**, *Georg* 80: 404
1864 **Hirzel**, *Hermann* 73: 369
1867 **Högg**, *Emil* 73: 520
1870 **Heider**, *Rudolf* von 71: 129
1870 **Illies**, *Arthur* 76: 220
1872 **Josifova**, *Anna* 78: 356
1873 **Hirsch**, *Elli* 73: 331
1874 **Hoetger**, *Bernhard* 74: 42
1874 **Hohlwein**, *Ludwig* 74: 198
1874 **Junge**, *Margarete* 78: 508
1874 **Kleinhempel**, *Erich* 80: 432
1875 **Kleinhempel**, *Gertrud* 80: 433
1876 **Horst-Schulze**, *Paul* 75: 21
1876 **Hub**, *Emil* 75: 246
1876 **Klee**, *Fritz* 80: 399
1878 **Huber**, *Patriz* 75: 284

1878 **Kleukens**, *Friedrich Wilhelm* .. 80: 459
1879 **Howard**, *Wil* 75: 140
1880 **Jäger**, *Ernst Gustav* 77: 166
1881 **Hildenbrand**, *Adolf* 73: 180
1881 **Jaskolla**, *Else* 77: 417
1881 **Kling**, *Anton* 80: 483
1883 **Heinersdorff**, *Gottfried* 71: 201
1883 **Janthur**, *Richard* 77: 354
1884 **Jourdan**, *Gustav* 78: 385
1884 **Knappe**, *Karl* 80: 533
1885 **Jess**, *Marga*............. 78: 23
1886 **Joseph**, *Mely* 78: 339
1887 **Kampmann**, *Walter* 79: 240
1888 **Itten**, *Johannes* 76: 491
1889 **Knauthe**, *Martin* 80: 536
1894 **Hegemann**, *Marta* 71: 72
1901 **Holtz-Sommer**, *Hedwig*..... 74: 334
1901 **Klahn**, *Erich Georg Wilhelm* .. 80: 381
1914 **Höbelt**, *Medardus*........ 73: 485
1951 **Holst**, *Rudolf Hermann* 74: 317

Lederkünstler

1851 **Hulbe**, *Georg* 75: 442

Maler

1226 **Johannes Gallicus** 78: 147
1340 **Herman** von **Münster** 72: 190
1400 **Hirtz**, *Hans*............. 73: 367
1401 **Hermann der Maler** 72: 207
1420 **Hemmel** von **Andlau**, *Peter* .. 71: 424
1435 **Herlin**, *Friedrich* 72: 176
1455 **Joest**, *Jan* 78: 140
1460 **Heide**, *Henning* van der 71: 110
1460 **Holbein**, *Hans* 74: 213
1461 **Hirschvogel**, *Veit* 73: 353
1470 **Hesse**, *Hans* 72: 499
1471 **Hopfer**, *Daniel* 74: 447
1480 **Jacob** von **Utrecht** 77: 64
1480 **Kaldenbach**, *Martin* 79: 154
1485 **Huber**, *Wolfgang* 75: 293
1493 **Holbein**, *Ambrosius*....... 74: 213
1497 **Holbein**, *Hans* 74: 219
1500 **Heiczinger**, *Jacob*........ 71: 108
1500 **Heusler**, *Antonius* 73: 17
1500 **Hogenberg**, *Nikolaus*....... 74: 180

Deutschland / Maler

1518	Hoffmann, *Engelhard*	*74:* 93		1617	Juvenel, *Hans Philipp*	*79:* 39
1520	Kandel, *David*	*79:* 251		1622	Hennenberger, *Hans Jakob*	*71:* 520
1527	Hogenberg (Kupferstecher-, Radierer- und Maler-Familie)	*74:* 178		1624	Jacobsz., *Juriaen*	*77:* 100
1529	Heller, *Ruprecht*	*71:* 350		1630	Hinz, *Georg*	*73:* 298
1529	Herrant, *Crispin*	*72:* 332		1633	Herregouts, *Hendrik*	*72:* 333
1535	Hennenberger (Maler-Familie)	*71:* 520		1634	Heinrich, *Vitus*	*71:* 221
1535	Hennenberger, *Jörg*	*71:* 520		1640	Heiss, *Johann*	*71:* 276
1538	Herneisen, *Andreas*	*72:* 298		1640	Hermann (Maler-Familie)	*72:* 194
1540	Hogenberg, *Franz*	*74:* 178		1640	Hermann, *Franz*	*72:* 194
1540	Juvenel, *Nicolaus*	*79:* 39		1649	Holtzbecker, *Hans Simon*	*74:* 334
1545	Hoffmann, *Hans*	*74:* 99		1652	Herkomer, *Johann Jakob*	*72:* 171
1557	Jobst, *Christoph*	*78:* 105		1654	Helmhack, *Abraham*	*71:* 388
1561	Juvenel	*79:* 38		1662	Kendlbacher, *Johann Eustachius*	*80:* 62
1561	Juvenel, *Nicolaus* (der Jüngere)	*79:* 40		1664	Hermann, *Franz Benedikt*	*72:* 194
1565	Hennenberger, *Hans Andreas*	*71:* 520		1667	Hoyer, *David*	*75:* 152
1567	Hennenberger, *Hans Joachim*	*71:* 520		1672	Heigl, *Wolfgang*	*71:* 139
1568	Keller, *Georg*	*80:* 21		1672	Hörmann, *Johann Georg*	*74:* 27
1570	Hennenberger, *Jörg Rudolf*	*71:* 520		1674	Heineken, *Paul*	*71:* 196
1570	Hulsen, *Esaias van*	*75:* 455		1676	Heideloff, *Franz Joseph Ignatz Anton*	*71:* 119
1572	Heyden, *Jacob van der*	*73:* 43		1679	Hennenberger, *Hans Joachim*	*71:* 520
1575	Kager, *Johann Mathias*	*79:* 103		1680	Hérault, *Marie Catherine*	*72:* 110
1576	Hembsen, *Hans von*	*71:* 415		1681	Hiebel, *Johann*	*73:* 113
1578	Kessel, *Hieronymus van*	*80:* 129		1681	Hops, *Johann Baptist*	*74:* 477
1579	Juvenel, *Paul* (der Ältere)	*79:* 40		1681	Kaul, *Johann Jakob*	*79:* 448
1580	Heintz, *Hans*	*71:* 240		1685	Heel, *Johann*	*71:* 14
1580	Katzenberger, *Balthasar*	*79:* 422		1692	Hermann, *Franz Georg*	*72:* 194
1583	Juvenel, *Caspar*	*79:* 38		1692	Hertzog, *Anton*	*72:* 432
1584	Hering, *Hans Georg*	*72:* 161		1693	Heindl, *Wolfgang Andreas*	*71:* 186
1590	Helfenrieder, *Christoph*	*71:* 317		1700	Herold, *Christian Friedrich*	*72:* 306
1591	Herr, *Michael*	*72:* 326		1700	Horemans, *Peter Jacob*	*74:* 497
1591	Hopffe, *Johann*	*74:* 448		1703	Juncker, *Justus*	*78:* 495
1594	Honthorst, *Willem van*	*74:* 417		1706	Hirschmann (1700/1820 Porträtmaler- und Miniaturmaler-Familie)	*73:* 347
1598	Hennenberger, *Hans Joachim*	*71:* 520				
1599	Heintz, *Joseph*	*71:* 246		1706	Hirschmann, *Bernhard Heinrich*	*73:* 347
1599	Herz, *Johann*	*72:* 448		1706	Kirchner, *Johann Gottlieb*	*80:* 316
1599	Jobst, *Johann Christoph*	*78:* 107		1707	Högler, *Anton Josef*	*73:* 522
1600	Juvenel, *Lienhard*	*79:* 39		1709	Holzer, *Johann Evangelist*	*74:* 350
1607	Hollar, *Wenceslaus*	*74:* 268		1709	Kern, *Anton*	*80:* 98
1608	Hogenberg, *Abraham*	*74:* 178		1713	Hoeder, *Friedrich Wilhelm*	*73:* 498
1610	Hiebeler, *Jakob*	*73:* 113		1714	Hoffmann, *Felicità*	*74:* 95
1610	Hulsman, *Johann*	*75:* 455		1715	Hutin, *Charles-François*	*76:* 71
1610	Jageteuffel, *Otto*	*77:* 189		1716	Hoch (Maler-Familie)	*73:* 442
1611	Heschler, *David*	*72:* 469		1716	Hoch, *Johann Gustav Heinrich*	*73:* 442
1612	Juvenel, *Esther*	*79:* 38		1718	Heideloff, *Joseph*	*71:* 119
1613	Heimbach, *Wolfgang*	*71:* 173		1719	Hempel, *Gottfried*	*71:* 427
1613	Hirt, *Michael Conrad*	*73:* 365				

1719	Hosenfelder, *Heinrich Christian Friedrich*	75: 49		1752	Huber, *Konrad*	75: 280
1720	Hops, *Josef Anton*	74: 477		1752	Kaltner, *Joseph*	79: 202
1721	Hirt, *Friedrich Wilhelm*	73: 362		1754	Hoechle, *Johann Baptist*	73: 490
1721	Jucht, *Johann Christoph*	78: 430		1755	Hess (Künstler-Familie)	72: 476
1721	Kaufmann, *Ignaz*	79: 442		1755	Kehrer, *Karl Christian*	79: 514
1722	Herrlein, *Johann Peter*	72: 372		1757	Heideloff, *Victor Wilhelm Peter*	71: 119
1722	Höttinger, *Joseph Anton*	74: 45		1758	Hermann, *Franz Xaver*	72: 194
1723	Hermann, *Franz Ludwig*	72: 194		1758	Hetsch, *Philipp Friedrich*	72: 520
1723	Herrlein, *Johann Andreas*	72: 371		1758	Hill, *Friedrich Jakob*	73: 201
1724	Hien, *Daniel*	73: 116		1758	Kellerhoven, *Moritz*	80: 30
1726	Höttinger, *Joseph*	74: 45		1759	Henne, *Eberhard Siegfried*	71: 504
1727	Hoffnas, *Johann Wilhelm*	74: 121		1759	Höckel, *Johann*	73: 495
1729	Holzhey, *Johann Michael*	74: 355		1759	Jentzsch, *Johann Gottfried*	77: 537
1730	Heigl, *Martin*	71: 138		1760	Heideloff, *Heinrich*	71: 119
1730	Hochecker, *Franz*	73: 445		1761	Hochecker, *Maria Eleonora*	73: 445
1731	Heinsius, *Johann Ernst*	71: 233		1762	Kaestner, *Joachim C.*	79: 91
1732	Hermann, *Joseph Marcus*	72: 202		1763	Henry, *Suzette*	72: 62
1734	Hurter, *Johann Heinrich*	76: 31		1764	Hoffmann, *Josef*	74: 105
1736	Hergenröder, *Georg Heinrich*	72: 155		1764	Kalmyk, *Fedor Ivanovič*	79: 191
1737	Huber, *Johann Joseph*	75: 273		1765	Hirschmann, *Johann*	73: 347
1738	Hermann, *Franz Joseph*	72: 194		1766	Hochecker, *Christian Georg*	73: 445
1738	Herrlein, *Andreas*	72: 371		1768	Junge, *Johann Ludwig Balthasar*	78: 508
1738	Hirschmann, *Johann Baptist Andreas*	73: 347		1769	Heusinger, *Johann*	73: 15
1739	Jahn, *Quirin*	77: 200		1769	Hummel, *Johann Erdmann*	75: 484
1740	Heinsius, *Johann Julius*	71: 234		1770	Heideloff, *Johann Friedrich Carl*	71: 119
1740	Hermann, *Maria Theresia*	72: 194		1770	Hirschmann, *Rosine Theresa*	73: 347
1740	Keller (1740/1904 Maler-Familie)	80: 13		1770	Hummel, *Ludwig*	75: 487
1740	Keller, *Joseph*	80: 14		1770	Kehrer, *Christian Wilhelm Karl*	79: 513
1741	Henning, *Christian*	72: 13		1771	Hjaltelin, *Thorstein Elias*	73: 393
1741	Hoch, *Johann Peter*	73: 442		1773	Kaaz, *Carl Ludwig*	79: 47
1741	Kauffmann, *Angelika*	79: 429		1774	Hohe, *Johann*	74: 189
1743	Hirschmann, *Maria Barbara*	73: 347		1774	Kieffer, *Philipp*	80: 210
1744	Hodges, *William*	73: 468		1775	Keller, *Antun*	80: 13
1745	Hickel, *Karl Anton*	73: 86		1776	Hirschmann, *Fanz Carl Michael*	73: 347
1745	Juel, *Jens*	78: 443		1776	Hoffmann, *E. T. A.*	74: 91
1746	Ipsen, *Paul*	76: 356		1777	Hungermüller, *Josef*	75: 507
1747	Heideloff, *Joseph*	71: 119		1777	Kestner, *August*	80: 142
1750	Hoch, *Johann Jacob*	73: 442		1778	Klinkowström, *Friedrich August von*	80: 494
1750	Höttinger, *Franz Xaver Korbinian*	74: 44		1780	Heigel, *Joseph*	71: 138
1751	Hirschmann, *Margaretha*	73: 347		1780	Jagemann, *Ferdinand*	77: 188
1751	Hoch, *Georg Friedrich*	73: 442		1781	Hirschmann, *Franz Ludwig*	73: 347
1751	Klengel, *Johann Christian*	80: 448		1782	Hochecker, *Johann Friedrich*	73: 445
1752	Hoffmann, *Georg Andreas*	74: 99		1783	Helmle Familie	71: 390
				1783	Helmsdorf, *Friedrich*	71: 397
				1784	Klenze, *Leo* von	80: 451
				1785	Henschel, *Wilhelm*	72: 66

Deutschland / Maler

1785	Hess, Johann Friedrich Christian	72: 486		1804	Heideloff, Jean	71: 119
1785	Hottewitzsch, Christian Gottlieb	75: 68		1804	Hildebrandt, Theodor	73: 177
1785	Issel, Georg Wilhelm	76: 468		1804	Kaulbach, Wilhelm von	79: 451
1785	Kersting, Georg Friedrich	80: 118		1805	Hintz, Julius	73: 296
1786	Jacobber, Moïse	77: 65		1805	Jodl, Ferdinand	78: 122
1787	Heydeck, Adolf von	73: 42		1806	Hiltensperger, Georg	73: 252
1788	Heideck, Carl Wilhelm von (Freiherr)	71: 112		1806	Hübner, Julius	75: 330
1788	Hetsch, Gustav Friedrich	72: 519		1806	Hundertpfund, Liberat	75: 496
1788	Keller, Alois	80: 13		1806	Kachler, Michael	79: 62
1789	Heideloff, Carl Alexander von	71: 121		1806	Kirner, Johann Baptist	80: 327
1790	Höttinger, Franz Xaver	74: 44		1807	Hemerlein, Carl Johann Nepomuk	71: 416
1791	Herdt, Friedrich Wilhelm	72: 142		1807	Hermann, Woldemar	72: 206
1792	Hess, Peter von	72: 476		1807	Hopfgarten, August Ferdinand	74: 448
1792	Jensen, Christian Albrecht	77: 518		1807	Hosemann, Theodor	75: 48
1792	Klein, Johann Adam	80: 416		1807	Janssen, Victor Emil	77: 341
1793	Heideloff, Manfred	71: 119		1807	Karing, Georg Rudolf	79: 344
1793	Kloeber, August von	80: 505		1808	Heunert, Friedrich	73: 1
1794	Heinrich, August	71: 217		1808	Heuss, Eduard von	73: 17
1794	Hensel, Wilhelm	72: 69		1808	Jäger, Gustav	77: 167
1795	Heinzmann, Carl Friedrich	71: 263		1808	Kauffmann, Hermann	79: 432
1795	Hesse, Ludwig Ferdinand	72: 502		1809	Henning, Adolf	72: 10
1797	Hennig, Gustav Adolph	72: 5		1809	Hossfeld, Friedrich	75: 58
1798	Heinrich, Thugut	71: 220		1809	Jaeger, Adeline	77: 162
1798	Henry, Louise	72: 56		1810	Hoeninghaus, Adolf	74: 12
1798	Hess, Heinrich Maria von	72: 476		1810	Jahn, Anton	77: 196
1798	Hitz, Hans Conrad	73: 385		1810	Jordan, Rudolf	78: 320
1798	Hohe, Christian	74: 187		1810	Kaselowsky, August Theodor	79: 376
1798	Horny, Franz Theobald	75: 3		1810	Knebel, Leopold	80: 539
1799	Hirnschrot, Johann Andreas	73: 324		1811	Jacob, Julius	77: 58
1799	Kiörboe, Carl Fredrik	80: 293		1812	Heerdt, Christian	71: 40
1800	Heinel, Johann Philipp	71: 197		1812	Hellweger, Franz	71: 375
1800	Hintze, Johann Heinrich	73: 297		1812	Ihlée, Eduard	76: 180
1800	Höwel, Karl von	74: 48		1812	Jacobi, Otto Reinhold	77: 72
1801	Hess, Carl	72: 476		1812	Kehrer, Eduard	79: 513
1802	Heideloff, Alfred	71: 119		1812	Klimsch (Maler- und Grafiker-Familie)	80: 473
1802	Helbig, Ernst	71: 297		1812	Klimsch, Ferdinand Karl	80: 474
1802	Hermann, Christian Carl Heinrich	72: 197		1813	Heigel, Franz Napoleon	71: 137
1802	Hoffstadt, Friedrich	74: 121		1813	Heine, Wilhelm Joseph	71: 192
1802	Hohe, Friedrich	74: 189		1813	Heuer, Wilhelm	72: 536
1802	Hottenroth, Woldemar	75: 66		1813	Hornemann, Friedrich Adolph	74: 530
1802	Jacobs, Emil	77: 76		1813	Hueber, Hans	75: 323
1803	Heinlein, Heinrich	71: 208		1813	Ittenbach, Franz	76: 493
1803	Jacobi, Johann Heinrich	77: 70		1813	Kirchner, Albert Emil	80: 310
1803	Johannot, Tony	78: 154		1814	Herrmann, Alexander	72: 373
1803	Kaiser, Ernst	79: 127		1814	Herwegen, Peter	72: 443

1814	**Hübner**, *Carl Wilhelm*	75: 327	1827	**Heyden**, *August Jakob Theodor* von	73: 46
1814	**Kaufmann**, *Theodor Ludwig*	79: 446	1827	**Holmlund**, *Josephina*	74: 304
1815	**Heinefetter**, *Johann Baptist*	71: 196	1827	**Hünten**, *Emil*	75: 354
1815	**Hellwig**, *Theodor*	71: 376	1828	**Hummel**, *Fritz*	75: 483
1815	**Jentzen**, *Friedrich*	77: 537	1829	**Hiddemann**, *Friedrich*	73: 104
1815	**Kaiser**, *Friedrich*	79: 127	1829	**Horschelt**, *Theodor*	75: 14
1816	**Hoff**, *Conrad*	74: 68	1829	**Jansen**, *Joseph*	77: 328
1816	**Hoyoll**, *Philipp*	75: 157	1829	**Knaus**, *Ludwig*	80: 536
1816	**Janssen**, *Theodor*	77: 340	1830	**Herter**, *Samuel*	72: 419
1817	**Herrmannstörfer**, *Joseph*	72: 388	1830	**Holmberg**, *Werner*	74: 294
1817	**Hildebrandt**, *Eduard*	73: 166	1830	**Ingenmey**, *Franz Maria*	76: 286
1817	**Juchanowitz**, *Albert Wilhelm Adam*	78: 429	1830	**Iwonski**, *Carl G.* von	76: 552
1817	**Kehren**, *Josef*	79: 513	1830	**Jungheim**, *Carl*	78: 514
1818	**Helfft**, *Julius Eduard Wilhelm*	71: 319	1831	**Huhn**, *Karl Theodor*	75: 428
1818	**Hilgers**, *Carl*	73: 188	1831	**Kirchbach**, *Ernst Sigismund*	80: 304
1818	**Hoegg**, *Peter Joseph*	73: 521	1832	**Heger**, *Heinrich Anton*	71: 81
1819	**Jebens**, *Adolf*	77: 471	1832	**Herzog**, *Hermann*	72: 459
1819	**Kärcher**, *Amalie*	79: 86	1832	**Hoff**, *Johann Friedrich*	74: 68
1820	**Heyden**, *Otto Johann Heinrich*	73: 50	1832	**Hofmann-Zeitz**, *Ludwig*	74: 156
1820	**Hofmann**, *Rudolf*	74: 149	1832	**Hofner**, *Johann Baptist*	74: 159
1820	**Kalckreuth**, *Stanislaus* von (Graf)	79: 152	1833	**Jank**, *Christian*	77: 293
1821	**Hoguet**, *Charles*	74: 186	1833	**Jessen**, *Carl Ludwig*	78: 25
1821	**Hummel**, *Carl Maria Nicolaus*	75: 482	1834	**Hemken**, *Ernst*	71: 423
1821	**Keller**, *Friedrich*	80: 14	1834	**Hendschel**, *Albert*	71: 486
1822	**Hünten**, *Franz Johann Wilhelm*	75: 355	1834	**Hoerter**, *August*	74: 34
1822	**Huwiler** (Maler-Familie)	76: 88	1834	**Irmer**, *Carl*	76: 375
1822	**Huwiler**, *Jakob*	76: 88	1835	**Isaachsen**, *Olaf*	76: 391
1822	**Katzenstein**, *Louis*	79: 422	1835	**Jansen**, *Wilhelm Heinrich*	77: 328
1822	**Kaulbach**, *Friedrich*	79: 449	1835	**Keller-Leuzinger**, *Franz*	80: 29
1823	**Heeren**, *Minna*	71: 43	1836	**Kappis**, *Albert*	79: 313
1823	**Holm**, *Peter Christian*	74: 292	1837	**Hertel**, *Carl Konrad Julius*	72: 411
1823	**Ille**, *Eduard Valentin Joseph Karl*	76: 218	1837	**Hohe**, *Rudolf Maria Everhard*	74: 189
1823	**Keller**, *Karl*	80: 14	1838	**Hellrath**, *Emil*	71: 371
1824	**Herrenburg**, *Johann Andreas*	72: 335	1838	**Hoff**, *Carl Heinrich*	74: 67
1824	**Hess**, *Eugen*	72: 476	1838	**Juch**, *Ernst*	78: 429
1824	**Hofmann**, *Heinrich*	74: 139	1838	**Jutz**, *Carl*	79: 30
1824	**Jenny**, *Heinrich*	77: 513	1839	**Hoffbauer**, *Théodore-Joseph-Hubert*	74: 76
1825	**Henneberg**, *Rudolf Friedrich August*	71: 510	1839	**Klimsch**, *Eugen Johann Georg*	80: 473
1825	**Kersting**, *Hermann Karl*	80: 119	1840	**Hörmann**, *Theodor* von	74: 28
1826	**Heilbuth**, *Ferdinand*	71: 153	1840	**Hofmann**, *Julius*	74: 141
1826	**Jernberg**, *August*	78: 9	1840	**Keller**, *Friedrich* von	80: 19
1826	**Kameke**, *Otto* von	79: 213	1841	**Heel**, *Carl*	71: 12
1826	**Kessler**, *August*	80: 135	1841	**Klimsch**, *Karl Ferdinand*	80: 476
1827	**Heine**, *Wilhelm*	71: 191	1842	**Hofelich**, *Ludwig Friedrich*	74: 56
			1842	**Hübner**, *Eduard*	75: 328

Deutschland / Maler

1842	**Keller**, *Ferdinand* von	80: 19		1856	**Herterich**, *Ludwig* von (Ritter)	72: 420
1843	**Hertel**, *Albert*	72: 406		1856	**Hitz**, *Dora*	73: 384
1843	**Hertel**, *Karl*	72: 412		1856	**Kallmorgen**, *Friedrich*	79: 182
1843	**Herterich**, *Johann Caspar*	72: 420		1856	**Kandler**, *Ludwig*	79: 259
1844	**Heinersdorff**, *Paul Gerhard*	71: 202		1857	**Hollósy**, *Simon*	74: 283
1844	**Heydendahl**, *Joseph*	73: 53		1857	**Kahn**, *Max*	79: 118
1844	**Janssen**, *Peter Johann Theodor*	77: 339		1857	**Kalckreuth**, *Marie* von (Gräfin)	79: 152
1844	**Kauffmann**, *Hugo Wilhelm*	79: 433		1858	**Herrmann**, *Hans*	72: 378
1844	**Keller**, *Albert* von	80: 15		1858	**Hofer**, *Gottfried*	74: 60
1845	**Hollaender**, *Alfonso*	74: 262		1858	**Huber-Feldkirch**, *Josef*	75: 294
1845	**Kanoldt**, *Edmund Friedrich*	79: 288		1858	**Jordan**, *Ernst Pasqual*	78: 317
1846	**Helmer**, *Philipp*	71: 386		1859	**Heim**, *Heinz*	71: 166
1846	**Hirth** du **Frênes**, *Rudolf*	73: 366		1859	**Hellmuth**, *Leonhard*	71: 368
1846	**Kaulbach**, *Hermann*	79: 450		1859	**Hierl-Deronco**, *Otto*	73: 119
1847	**Hohe**, *Carl Leonhard*	74: 186		1859	**Jensen**, *Alfred*	77: 514
1848	**Herbst**, *Thomas Ludwig*	72: 130		1859	**Kaempffer**, *Eduard*	79: 82
1848	**Hoenerbach**, *Margarete*	74: 9		1859	**Kampmann**, *Gustav*	79: 238
1848	**Karger**, *Karl*	79: 343		1859	**Kirchbach**, *Frank*	80: 305
1848	**Kaufmann**, *Adolf*	79: 438		1860	**Hellgrewe**, *Rudolf*	71: 359
1849	**Heffner**, *Karl*	71: 56		1860	**Hermanns**, *Rudolf*	72: 211
1849	**Herkomer**, *Hubert* von	72: 169		1860	**Heyden**, *Hubert* von	73: 47
1849	**Hertling**, *Wilhelm Jakob*	72: 426		1860	**Jungblut**, *Johann*	78: 507
1849	**Kesel**, *Karel Lodewijk* de	80: 125		1861	**Hirsch**, *Hermann*	73: 333
1850	**Jürss**, *Julius*	78: 452		1861	**Hochmann**, *Franz*	73: 450
1850	**Junker**, *Karl*	78: 524		1861	**Hofmann**, *Ludwig* von	74: 144
1850	**Kaulbach**, *Friedrich August* von	79: 450		1861	**Kampf**, *Eugen*	79: 238
1850	**Keil**, *Alfredo*	79: 516		1862	**Hermanns**, *Heinrich*	72: 210
1851	**Hellqvist**, *Carl Gustaf*	71: 370		1862	**Kaufmann**, *Hans*	79: 441
1851	**Hoffmeister**, *Heinz*	74: 120		1863	**Hengeler**, *Adolf*	71: 490
1851	**Holmberg**, *August Johann*	74: 293		1863	**Hoffmann**, *Anton*	74: 90
1851	**Kivšenko**, *Aleksej Danilovič*	80: 370		1863	**Janssen**, *Gerhard*	77: 335
1852	**Henseler**, *Ernst*	72: 70		1863	**Jasiński**, *Zdzisław Piotr*	77: 416
1852	**Huber**, *Hugo*	75: 269		1863	**John**, *Eugen*	78: 172
1852	**Kirschner**, *Marie Louise*	80: 329		1863	**Kinsley**, *Nelson Gray*	80: 288
1852	**Klimsch**, *Ludwig Wilhelm*	80: 476		1863	**Kley**, *Heinrich*	80: 461
1853	**Hölzel**, *Adolf*	74: 2		1864	**Hegenbart**, *Fritz*	71: 75
1853	**Katsch**, *Hermann*	79: 407		1864	**Herrmann**, *Paul*	72: 382
1854	**Hendrich**, *Hermann*	71: 467		1864	**Heupel-Siegen**, *Ludwig*	73: 2
1854	**Hoecker**, *Paul*	73: 495		1864	**Hirzel**, *Hermann*	73: 369
1854	**Hohenstein**, *Adolf*	74: 194		1864	**Höckner**, *Rudolf*	73: 498
1854	**Keller**, *Paul Wilhelm*	80: 25		1864	**Hummel**, *Theodor*	75: 488
1855	**Heimes**, *Heinrich*	71: 175		1864	**Jawlensky**, *Alexej* von	77: 439
1855	**Hoffmann-Fallersleben**, *Franz*	74: 115		1864	**Kampf**, *Arthur*	79: 237
1855	**Huot**, *Charles*	76: 6		1865	**Hirszenberg**, *Samuel*	73: 360
1855	**Jernberg**, *Olof*	78: 10		1865	**Holzschuh**, *Rudolf*	74: 362
1855	**Jochmuß**, *Harry*	78: 112		1865	**Jüttner**, *Franz*	78: 453
1855	**Kalckreuth**, *Leopold* von (Graf)	79: 151		1865	**Kirchner**, *Eugen*	80: 314

Maler / Deutschland

Jahr	Name	Ref
1866	**Herrmann**, *Frank S.*	*72:* 376
1866	**Hock**, *Adalbert*	*73:* 456
1866	**Hoff**, *Carl Heinrich*	*74:* 67
1866	**Kandinsky**, *Wassily*	*79:* 253
1867	**Heider**, *Hans von*	*71:* 126
1867	**Heine**, *Thomas Theodor*	*71:* 189
1867	**Hellwag**, *Rudolf*	*71:* 374
1867	**Hey**, *Paul*	*73:* 38
1867	**Högg**, *Emil*	*73:* 520
1867	**Hoelscher**, *Richard*	*74:* 1
1867	**Huwiler**, *Jakob*	*76:* 88
1867	**Jauss**, *Georg*	*77:* 436
1867	**Jung**, *Otto*	*78:* 504
1867	**Junker**, *Hermann*	*78:* 523
1867	**Kagel**, *Wilhelm*	*79:* 102
1867	**Kircher**, *Alexander*	*80:* 307
1867	**Klimsch**, *Hermann Anton*	*80:* 475
1867	**Klimsch**, *Karl*	*80:* 476
1868	**Hegenbarth**, *Emanuel*	*71:* 76
1868	**Heichert**, *Otto*	*71:* 106
1868	**Heider**, *Fritz von*	*71:* 125
1868	**Hellhoff**, *Heinrich*	*71:* 360
1868	**Héroux**, *Bruno*	*72:* 317
1868	**Hollenberg**, *Felix*	*74:* 274
1868	**Itschner**, *Karl*	*76:* 488
1868	**Jank**, *Angelo*	*77:* 293
1868	**Kaiser**, *Richard*	*79:* 131
1868	**Klein** von **Diepold**, *Julian*	*80:* 427
1868	**Klimsch**, *Paul Hans*	*80:* 476
1869	**Hentschel**, *Rudolf*	*72:* 85
1869	**Heßmert**, *Carl*	*72:* 515
1869	**Hoch**, *Franz Xaver*	*73:* 443
1869	**Höfer**, *Adolf*	*73:* 504
1869	**Jahn**, *Georg*	*77:* 197
1869	**Jettmar**, *Rudolf*	*78:* 33
1869	**Kayser**, *Paul*	*79:* 482
1869	**Kips**, *Erich*	*80:* 300
1870	**Heilemann**, *Ernst*	*71:* 154
1870	**Heymann**, *Moritz*	*73:* 64
1870	**Illies**, *Arthur*	*76:* 220
1870	**Jörres**, *Carl*	*78:* 138
1870	**Kämmerer**, *Robert*	*79:* 78
1871	**Hesse**, *Rudolf*	*72:* 505
1871	**Jordan**, *Wilhelm*	*78:* 321
1872	**Hoffmann-Canstein**, *Olga* (Baronin)	*74:* 115
1872	**Hübner**, *Ulrich*	*75:* 332
1872	**Josifova**, *Anna*	*78:* 356
1873	**Heitmüller**, *August*	*71:* 279
1873	**Hönich**, *Heinrich*	*74:* 10
1873	**Hörnlein**, *Friedrich Wilhelm*	*74:* 31
1873	**Hofmann-Juan**, *Fritz*	*74:* 154
1873	**Huber-Sulzemoos**, *Hans*	*75:* 294
1873	**Kauffmann**, *Hermann*	*79:* 432
1873	**Kaul**, *August*	*79:* 448
1873	**Kayser-Eichberg**, *Carl*	*79:* 484
1873	**Kernstok**, *Károly*	*80:* 109
1874	**Hoetger**, *Bernhard*	*74:* 42
1874	**Hohlwein**, *Ludwig*	*74:* 198
1874	**Horn**, *Carl*	*74:* 511
1874	**Huen**, *Victor*	*75:* 349
1874	**Johnson**, *Arthur*	*78:* 183
1874	**Junge**, *Margarete*	*78:* 508
1874	**Kleen**, *Tyra*	*80:* 404
1874	**Kleinhempel**, *Erich*	*80:* 432
1875	**Heinsohn**, *Alfred*	*71:* 235
1875	**Hettner**, *Otto*	*72:* 524
1875	**Hoerle**, *Heinrich*	*74:* 25
1875	**Holtz**, *Johann*	*74:* 332
1875	**Kleinhempel**, *Gertrud*	*80:* 433
1875	**Klossowski**, *Erich*	*80:* 515
1876	**Heemskerck** van **Beest**, *Jacoba Berendina*	*71:* 29
1876	**Heidner**, *Heinrich*	*71:* 133
1876	**Herkendell**, *Friedrich August*	*72:* 166
1876	**Horn**, *Paul*	*74:* 513
1876	**Horst-Schulze**, *Paul*	*75:* 21
1876	**Huth**, *Franz*	*76:* 68
1876	**Jakstein**, *Werner*	*77:* 233
1876	**Junghanns**, *Paul*	*78:* 512
1876	**Klein**, *César*	*80:* 411
1876	**Klinger**, *Julius*	*80:* 486
1877	**Heffner**, *Julius*	*71:* 56
1877	**Hellingrath**, *Berthold*	*71:* 363
1877	**Hesse**, *Hermann*	*72:* 501
1877	**Heysen**, *Hans*	*73:* 71
1877	**Joho**, *Bert*	*78:* 218
1877	**Kardorff**, *Konrad von*	*79:* 339
1878	**Helbig**, *Walter*	*71:* 299
1878	**Hess**, *Julius*	*72:* 488
1878	**Hitzberger**, *Otto*	*73:* 385
1878	**Hofer**, *Karl*	*74:* 61
1878	**Hoffmann**, *Ernst*	*74:* 93
1878	**Kleukens**, *Friedrich Wilhelm*	*80:* 459

Deutschland / Maler

1879	Hochsieder, *Norbert*	73: 452		1884	Hentschel, *Karl*	72: 82
1879	Howard, *Wil*	75: 140		1884	Jardim, *Manuel*	77: 386
1879	Johansson, *Johan*	78: 167		1884	Jourdan, *Gustav*	78: 385
1879	Kerkovius, *Ida*	80: 95		1884	Junghanns, *Reinhold Rudolf*	78: 513
1879	Klee, *Paul*	80: 399		1884	Kärner, *Theodor*	79: 87
1880	Heermann, *Erich*	71: 46		1885	Hoeck, *Walther*	73: 492
1880	Hennig, *Artur*	72: 2		1885	Hoerschelmann, *Rolf Erik* von	74: 33
1880	Herbig, *Marie*	72: 119		1885	Holtz, *Erich Theodor*	74: 332
1880	Hergarden, *Bernhard*	72: 154		1885	Jackowski, *Franz* von	77: 33
1880	Heuser, *Werner*	73: 14		1885	Jakimow, *Igor* von	77: 213
1880	Hiller-Föll, *Maria*	73: 229		1885	Jansen, *Franz M.*	77: 325
1880	Hofmann, *Hans*	74: 135		1885	Kainer, *Ludwig*	79: 124
1880	Holst, *Johannes*	74: 316		1885	Kammüller, *Paul*	79: 233
1880	Jäger, *Ernst Gustav*	77: 166		1885	Kelle, *Ernst*	80: 10
1880	Jüttner, *Bruno*	78: 453		1885	Kerschbaumer, *Anton*	80: 115
1880	Kertz, *Adolf*	80: 123		1886	Hempfing, *Wilhelm*	71: 432
1880	Kirchner, *Ernst Ludwig*	80: 311		1886	Herman, *Oskar*	72: 185
1881	Hermès, *Erich*	72: 228		1886	Heubner, *Friedrich*	72: 533
1881	Herrmann, *Theodor*	72: 385		1886	Hoffmann-Fallersleben, *Hans Joachim*	74: 116
1881	Herzog, *Oswald*	72: 461				
1881	Hildenbrand, *Adolf*	73: 180		1886	Holzmeister, *Clemens*	74: 359
1881	Höger, *Otto*	73: 519		1886	Joseph, *Mely*	78: 339
1881	Holzer, *Adalbert*	74: 346		1887	Heinrich, *Erwin*	71: 219
1881	Hüther, *Julius*	75: 379		1887	Heinsdorff, *Emil Ernst*	71: 230
1881	Hunte, *Otto*	75: 525		1887	Henle, *Paul*	71: 502
1881	Jungnickel, *Ludwig Heinrich*	78: 516		1887	Herda, *Franz*	72: 136
1881	Kameke, *Egon* von	79: 212		1887	Herthel, *Ludwig*	72: 423
1881	Kanoldt, *Alexander*	79: 287		1887	Heuser, *Heinrich*	73: 13
1881	Kasimir, *Luigi*	79: 380		1887	Hildebrandt, *Lily*	73: 176
1881	Kling, *Anton*	80: 483		1887	Jahns, *Maximilian*	77: 202
1882	Izdebsky, *Vladimir*	77: 3		1887	Jutz, *Adolf*	79: 30
1882	Kahler, *Eugen* von	79: 109		1887	Kampmann, *Walter*	79: 240
1882	Kallert, *August*	79: 180		1888	Henning, *Fritz*	72: 14
1882	Katz, *Hanns L.*	79: 419		1888	Holler, *Alfred*	74: 277
1882	Kertz, *Johann Max*	80: 124		1888	Horsten, *Adolf* von	75: 22
1882	Kleinbardt-Weger, *Marie*	80: 428		1888	Huf, *Fritz*	75: 384
1883	Heinersdorff, *Gottfried*	71: 201		1888	Itten, *Johannes*	76: 491
1883	Henseler, *Franz Seraph*	72: 72		1888	Jaeckel, *Willy*	77: 161
1883	Holzner, *Richard*	74: 362		1888	Jensen-Husby, *Theo*	77: 531
1883	Hommel, *Conrad*	74: 370		1888	Jentsch, *Adolph*	77: 535
1883	Janthur, *Richard*	77: 354		1888	Kaufmann, *Arthur*	79: 439
1883	Klein, *Anna*	80: 410		1888	Kinzinger, *Edmund Daniel*	80: 292
1883	Kleinschmidt, *Paul*	80: 435		1888	Kirchbach, *Gottfried*	80: 305
1883	Klemm, *Walther*	80: 447		1888	Klein, *Bernhard*	80: 410
1884	Hegenbarth, *Josef*	71: 78		1889	Herbig, *Otto*	72: 119
1884	Heller-Lazard, *Ilse*	71: 353		1889	Hirsch, *Peter*	73: 337
1884	Hennemann, *Karl*	71: 519		1889	Höch, *Hannah*	73: 486

Year	Name	Ref
1889	Holmead	74: 297
1889	**Jacobi**, *Rudolf*	77: 74
1889	**Jakimow-Kruse**, *Annemarie* von	77: 214
1889	**Jungk**, *Elfriede*	78: 515
1890	**Heiligenstaedt**, *Kurt*	71: 155
1890	**Horrmeyer**, *Ferdy*	75: 12
1890	**Huth**, *Willy Robert*	76: 69
1890	**Itta**, *Egon*	76: 489
1890	**Jennewein**, *Carl Paul*	77: 509
1890	**Johannsen**, *Albert*	78: 154
1890	**Kausek**, *Fritz*	79: 458
1890	**Keßler**, *Adolf*	80: 135
1890	**Klein**, *Richard*	80: 419
1891	**Heise**, *Katharina*	71: 265
1891	**Herzog**, *Heinrich*	72: 459
1891	**Hilmers**, *Carl*	73: 246
1891	**Hubbuch**, *Karl*	75: 257
1891	**Iscelenov**, *Nikolaj Ivanovič*	76: 415
1891	**Jünemann**, *Paul*	78: 444
1891	**Kaus**, *Max*	79: 457
1891	**Klewer**, *Maximilian*	80: 460
1892	**Heise**, *Wilhelm*	71: 266
1892	**Hillerbrand**, *Josef*	73: 229
1892	**Hirsch**, *Karl Jakob*	73: 336
1892	**Hoffmann**, *Eugen*	74: 94
1892	**Huelsenbeck**, *Richard*	75: 343
1892	**Jaegerhuber**, *Herbert*	77: 171
1892	**Kaempffe**, *Marie Luise*	79: 81
1892	**Kahlke**, *Max*	79: 110
1892	**Kesting**, *Edmund*	80: 141
1892	**Klatt**, *Albert*	80: 389
1893	**Helfenbein**, *Walter*	71: 316
1893	**Henri**, *Florence*	72: 26
1893	**Herlth**, *Robert*	72: 180
1893	**Herrmann**, *Johannes Karl*	72: 379
1893	**Hirschfeld-Mack**, *Ludwig*	73: 343
1893	**Hoyer**, *Hermann Otto*	75: 153
1893	**Idelson**, *Vera*	76: 164
1893	**Jacob**, *Walter*	77: 62
1893	**Kämmerer-Rohrig**, *Robert*	79: 79
1894	**Hegemann**, *Marta*	71: 72
1894	**Heider-Schweinitz**, *Maria* von	71: 129
1894	**Henninger**, *Manfred*	72: 18
1894	**Herold**, *Albert*	72: 306
1894	**Högfeldt**, *Robert*	73: 520
1894	**Hülsmann**, *Fritz*	75: 343
1894	**Hundt**, *Hermann*	75: 500
1894	**Jacobi**, *Annot*	77: 68
1894	**Jüchser**, *Hans*	78: 440
1894	**Kahn**, *Leo*	79: 115
1895	**Heinemann**, *Reinhard*	71: 199
1895	**Herrmann**, *Willy*	72: 386
1895	**Hölscher**, *Theo*	74: 1
1895	**Hoffmann**, *Alexander Bernhard*	74: 88
1895	**Huhnen**, *Fritz*	75: 430
1895	**Jochheim**, *Konrad*	78: 111
1895	**Karasek**, *Rudolf*	79: 329
1896	**Heinisch**, *Rudolf W.*	71: 205
1896	**Herko**, *Berthold Martin*	72: 169
1896	**Huhn**, *Rolf*	75: 429
1896	**Humer**, *Leo Sebastian*	75: 478
1896	**Husmann**, *Fritz*	76: 46
1896	**Jahns**, *Rudolf*	77: 202
1896	**Jansen-Joerde**, *Wilhelm*	77: 330
1896	**Jordan**, *Paula*	78: 320
1896	**Kälberer**, *Paul*	79: 76
1896	**Kamps**, *Heinrich*	79: 241
1896	**Klausz**, *Ernest*	80: 396
1897	**Heinsheimer**, *Fritz*	71: 232
1897	**Hoinkis**, *Ewald*	74: 203
1897	**Jossé**, *Friedrich*	78: 358
1898	**Heieck**, *Peter*	71: 136
1898	**Helm-Heise**, *Dörte*	71: 378
1898	**Hensel**, *Hermann*	72: 69
1898	**Höll**, *Werner*	73: 535
1898	**Hötzendorff**, *Theodor* von	74: 46
1898	**Hoffmann**, *Alfred*	74: 89
1898	**Horn**, *Richard*	74: 515
1898	**Isenstein**, *Harald*	76: 428
1898	**Jeiter**, *Joseph*	77: 486
1898	**Kampmann**, *Alexander*	79: 238
1898	**Kempe**, *Fritz*	80: 53
1898	**Klonk**, *Erhardt*	80: 508
1898	**Kluth**, *Karl*	80: 526
1899	**Henrich**, *Albert*	72: 29
1899	**Herrmann**, *Otto*	72: 382
1899	**Hilker**, *Reinhard*	73: 191
1899	**Hirsch**, *Stefan*	73: 338
1899	**Höpfner**, *Wilhelm*	74: 17
1899	**Hoerle**, *Angelika*	74: 24
1899	**Hofer**, *August*	74: 59
1899	**Hoffmann-Lederer**, *Hanns*	74: 117
1899	**Holtorf**, *Hans*	74: 329
1899	**Holtz**, *Karl*	74: 333

Deutschland / Maler

1899	Ilgenfritz, Heinrich	76: 203		1905	Hettner, Roland	72: 526
1899	Illmer, Willy	76: 224		1905	Hirzel, Manfred	73: 370
1899	Jörres-Stolz, Henny	78: 139		1905	Jacobs, Hella	77: 77
1899	Jürgens, Margarete	78: 449		1905	Jorzig, Ewald	78: 335
1899	Kahn, Jakob	79: 114		1905	Kahana, Aharon	79: 105
1900	Herburger, Julius	72: 131		1906	Heidersberger, Heinrich	71: 130
1900	Herkenrath, Peter	72: 167		1906	Henghes, Heinz	71: 490
1900	Heuer, Joachim	72: 535		1906	Hops, Tom	74: 477
1900	Hilbert, Gustav	73: 152		1906	Imkamp, Wilhelm	76: 243
1900	Holty, Carl Robert	74: 331		1906	Janssen, Peter	77: 338
1900	Jäger, Otto	77: 170		1906	Kadow, Elisabeth	79: 73
1900	Jaspersen, Elisabeth	77: 420		1907	Heidingsfeld, Fritz	71: 132
1900	Kinder, Hans	80: 270		1907	Heinsohn, Helmuth	71: 235
1901	Heeg-Erasmus, Fritz	71: 10		1907	Hennig, Albert	72: 1
1901	Heidenreich, Carl	71: 123		1907	Hinze, Anneliese	73: 302
1901	Henning, Erwin	72: 13		1907	Hofmann, Otto	74: 148
1901	Herrmann-Conrady, Lily	72: 386		1907	Hofmann, Werner	74: 153
1901	Herzger, Walter	72: 454		1907	Holzhäuser, Ernst	74: 351
1901	Holtz-Sommer, Hedwig	74: 334		1907	Hünerfauth, Irma	75: 351
1901	Hopf, Eduard Kaspar	74: 445		1907	Jaenisch, Hans	77: 177
1901	Houwald, Werner von (Freiherr)	75: 109		1907	Kilger, Heinrich	80: 247
1901	Icks, Walter	76: 164		1908	Herrmann, Max	72: 381
1901	Klahn, Erich Georg Wilhelm	80: 381		1908	Herzger von Harlessem, Gertraud	72: 454
1902	Hohly, Richard	74: 198				
1902	Hopta, Rudolf	74: 479		1908	Hultzsch, Edith	75: 462
1902	Huber, Richard	75: 285		1908	Johl, Günter	78: 169
1902	Isenburger, Eric	76: 424		1908	Kallmann, Hans Jürgen	79: 181
1902	Jauss, Anne Marie	77: 436		1909	Hilmer, Charlotte	73: 245
1902	Jordan, Olaf	78: 318		1909	Hindorf, Heinz	73: 277
1902	Kämpf, Karl	79: 80		1909	Hippold, Erhard	73: 312
1902	Kelpe, Paul	80: 41		1909	Hummel, Berta	75: 481
1902	Klemm, Fritz	80: 446		1909	Junghans, Fritz	78: 514
1903	Heieck, Georg	71: 135		1909	Kadow, Gerhard	79: 73
1903	Heuer-Stauß, Annemarie	72: 537		1909	Keetman, Doris	79: 509
1903	Hinrichs, Carl	73: 287		1910	Hein, Gerhart	71: 179
1903	Hövener, Wilhelm	74: 47		1910	Hensel, Gerhard Fritz	72: 68
1903	Johannknecht, Franz	78: 152		1910	Hippold-Ahnert, Gussy	73: 313
1903	Junker, Hermann	78: 524		1910	Hofheinz-Doering, Margret	74: 124
1903	Kienlechner, Josef	80: 221		1910	Hosaeus, Lizzi	75: 45
1903	Kleint, Boris	80: 436		1910	Janelsins, Veronica	77: 279
1904	Heldt, Werner	71: 313		1910	Jerne, Tjek	78: 12
1904	Heß, Reinhard	72: 491		1911	Heinzinger, Albert	71: 262
1904	Hesse, Alfred	72: 494		1911	Hellwig, Karl	71: 376
1904	Hübner, Emma Mathilde	75: 329		1911	Hermann, Hein	72: 200
1904	Jacoby, Hans	77: 102		1911	Hüttisch, Maximilian	75: 383
1904	Jené, Edgar	77: 504		1911	Klasen, Karl Christian	80: 388
1904	Kertz, Heinrich	80: 124		1912	Heller, Bert	71: 343

1912 **Heubeck**, Martha	72: 530	1927 **Horlbeck**, Günter	74: 505
1912 **Jensen**, Sophie Botilde	77: 530	1927 **Jäger**, Hanna	77: 168
1912 **Kalckreuth**, Jo von	79: 151	1928 **Hrdlicka**, Alfred	75: 168
1913 **Janszen**, Heinz	77: 352	1928 **Kirchberger**, Günther C.	80: 306
1914 **Hermanns**, Ernst	72: 208	1928 **Kitzel**, Herbert	80: 366
1914 **Höbelt**, Medardus	73: 485	1929 **Horn**, Rudolf	74: 517
1914 **Hülsse**, Georg	75: 344	1929 **Janssen**, Horst	77: 336
1914 **Kämpfe**, Günter	79: 81	1929 **Kämper**, Herbert	79: 79
1914 **Kaesdorf**, Julius	79: 88	1929 **Kalbhenn**, Horst	79: 148
1914 **Kaiser**, Hans	79: 128	1929 **Kissel**, Rolf	80: 347
1914 **Kandt-Horn**, Susanne	79: 262	1929 **Klähn**, Wolfgang	80: 381
1914 **Kiener-Flamm**, Ruth	80: 218	1930 **Hengstler**, Romuald	71: 492
1915 **Hinck**, Willi	73: 269	1930 **Hutter**, Anje	76: 77
1915 **Keller**, Fritz	80: 20	1930 **Jäger**, Johannes	77: 169
1916 **Hillmann**, Georg	73: 240	1930 **Kiess**, Emil	80: 230
1918 **Jakimow**, Erasmus von	77: 213	1930 **Kirchner**, Ingo	80: 316
1918 **Kapr**, Albert	79: 313	1931 **Heintschel**, Hermann	71: 235
1919 **Hess**, Esther	72: 483	1931 **Hoover**, Nan	74: 440
1919 **Jäger**, Bert	77: 165	1931 **Janosch**	77: 309
1920 **Heydorn**, Volker Detlef	73: 56	1931 **Kaufmann**, Dietrich	79: 440
1920 **Hoehme**, Gerhard	73: 526	1931 **Keil**, Tilo	79: 520
1920 **Jurk**, Hans	79: 3	1932 **Hertzsch**, Walter	72: 433
1920 **Kahane**, Doris	79: 106	1932 **Jablonsky**, Hilla	77: 22
1921 **Hein**, Gert	71: 179	1932 **John**, Erich	78: 172
1921 **Hemberger**, Margot Jolanthe	71: 414	1932 **Karcher**, Tutilo	79: 339
1921 **Henkel**, Irmin	71: 495	1932 **Knebel**, Konrad	80: 539
1921 **Jagals**, Karl-Heinz	77: 186	1933 **Heimann**, Timo	71: 171
1921 **Jamin**, Hugo	77: 260	1933 **Helms**, Dietrich	71: 393
1922 **Holderried-Kaesdorf**, Romane	74: 236	1933 **Höhnen**, Olaf	73: 530
1922 **Kandt**, Manfred	79: 262	1933 **Iannone**, Dorothy	76: 134
1923 **Heidelbach**, Karl	71: 116	1933 **Iglesias**, José Maria	76: 171
1923 **Heimann**, Shoshana	71: 170	1933 **John**, Joachim	78: 176
1924 **Hegemann**, Erwin	71: 72	1934 **Hellgrewe**, Jutta	71: 358
1924 **Hellmessen**, Helmut	71: 367	1934 **Hofer**, Tassilo	74: 66
1924 **Hoffmann**, Georg	74: 99	1934 **Holly-Logeais**, Roberte	74: 285
1924 **Holweck**, Oskar	74: 339	1934 **Hussel**, Horst	76: 52
1924 **Juza**, Werner	79: 42	1934 **Jastram**, Inge	77: 420
1924 **Kliemann**, Carl-Heinz	80: 467	1934 **Jörg**, Wolfgang	78: 130
1925 **Heiermann**, Theo	71: 136	1934 **Kaffke**, Helga	79: 96
1925 **Heisig**, Bernhard	71: 267	1935 **Hiltmann**, Jochen	73: 253
1925 **Hillmann**, Hans	73: 240	1935 **Hollemann**, Bernhard	74: 273
1925 **Horlbeck-Kappler**, Irmgard	74: 507	1935 **Hornig**, Norbert	74: 534
1925 **Imhof**, Robert	76: 242	1935 **Hovadík**, Jaroslav	75: 113
1925 **Jarczyk**, Heinrich J.	77: 385	1935 **Hüppi**, Alfonso	75: 355
1925 **Jendritzko**, Guido	77: 503	1935 **Janošek**, Čestmír	77: 310
1926 **Hoffmann**, Sabine	74: 112	1935 **Janošková**, Eva	77: 311
1926 **Jatzlau**, Hanns	77: 427	1935 **Jochims**, Reimer	78: 111

Deutschland / Maler

Year	Name	Ref
1935	Jüttner, Renate	78: 455
1935	Klapheck, Konrad	80: 385
1935	Klasen, Peter	80: 388
1936	Hegewald, Heidrun	71: 87
1936	Henkel, Manfred	71: 496
1936	Hesse, Eva	72: 495
1936	Heyduck, Brigitta	73: 57
1936	Hückstädt, Eberhard	75: 337
1936	Knaupp, Werner	80: 535
1937	Heinen-Ayech, Bettina	71: 200
1937	Heitmann, Christine	71: 279
1937	Henderikse, Jan	71: 453
1937	Herrmann, Peter	72: 383
1937	Hertenstein, Axel	72: 413
1937	Heuermann, Lore	72: 537
1937	Hilmar, Jiří	73: 244
1937	Hornig, Günther	74: 534
1937	Jatzko, Siegbert	77: 427
1937	Jeck, Sabine	77: 472
1937	Kieselbach, Edmund	80: 226
1938	Herrmann, Gunter	72: 377
1938	Hertwig, Eberhard	72: 426
1938	Heuwinkel, Wolfgang	73: 26
1938	Hilgemann, Ewerdt	73: 187
1938	Hirsch, Karl-Georg	73: 334
1938	Hödicke, K. H.	73: 498
1938	Hoppe, Peter	74: 466
1938	Huber, Jan	75: 270
1938	Jalass, Immo	77: 245
1938	Kirkeby, Per	80: 322
1938	Klein, Fridhelm	80: 413
1938	Kleinschmidt, Rainer	80: 436
1939	Hees, Daniel	71: 51
1939	Hotter, Ludwig Magnus	75: 67
1939	Huniat, Günther	75: 507
1939	Jaekel, Hildegard	77: 175
1939	Jahnke, Helga	77: 201
1939	Juritz, Sascha	79: 3
1939	Keidel, Barbara	79: 515
1939	Klotz, Siegfried	80: 518
1940	Helmer, Roland	71: 386
1940	Hertel, Bernd	72: 409
1940	Homuth, Wilfried	74: 374
1940	Hoppach, Eva	74: 462
1940	Hori, Noriko	74: 502
1940	Hund, Hans-Peter	75: 495
1940	Huth-Rößler, Waltraut	76: 70
1940	Jensen, Jens	77: 526
1940	Jürß, Lisa	78: 452
1940	Keel, Anna	79: 504
1940	Klophaus, Annalies	80: 511
1941	Heine, Helme	71: 188
1941	Hofschen, Edgar	74: 162
1941	Hudemann-Schwartz, Christel	75: 312
1941	Jung, Dieter	78: 500
1942	Herrmann, Reinhold	72: 384
1942	Höppner, Berndt	74: 18
1942	Huss, Wolfgang	76: 49
1942	Keil, Peter Robert	79: 519
1942	Keith, Margarethe	79: 527
1942	Ketscher, Lutz R.	80: 147
1942	Kiele, Irene	80: 212
1942	Klein, Jaschi G.	80: 415
1943	Heibel, Axel	71: 101
1943	Herfurth, Renate	72: 153
1943	Herter, Renate	72: 419
1943	Horstmann-Czech, Klaus	75: 24
1943	Kaller, Udo	79: 179
1943	Kirchmair, Anton	80: 308
1944	Heinisch, Barbara	71: 204
1944	Heise, Almut	71: 264
1944	Hofmann, Michael	74: 147
1944	Hofmann, Veit	74: 152
1944	Hübner, Beate	75: 327
1944	Jovanovic, Dusan	78: 400
1944	Kaden, Siegfried	79: 69
1944	Kirchhof, Peter K.	80: 307
1945	Hoge, Annelise	74: 177
1945	Hopfe, Elke	74: 446
1945	Immendorff, Jörg	76: 244
1945	Jeschke, Marietta	78: 18
1945	Jullian, Michel Claude	78: 483
1945	Kiefer, Anselm	80: 206
1946	Heimbach, Paul	71: 172
1946	Henning, Wolfgang	72: 17
1946	Hitzler, Franz	73: 391
1946	Jäger, Barbara	77: 164
1946	Kliemand, Eva Thea	80: 466
1947	Heenes, Jockel	71: 31
1947	Herman, Roger	72: 187
1947	Herold, Georg	72: 307
1947	Hewel, Johannes	73: 30
1947	Hinniger, Volker	73: 284
1947	Kastner, Wolfram P.	79: 398

Maler / Deutschland

1947	**Klessinger**, *Reinhard*	*80:* 457		1954	**Klinge**, *Dietrich*	*80:* 485
1947	**Kluge**, *Gustav*	*80:* 524		1955	**Heidelbach**, *Nikolaus*	*71:* 117
1948	**Helnwein**, *Gottfried*	*71:* 399		1955	**Herrmann**, *Frank*	*72:* 375
1948	**Holz**, *Werner*	*74:* 344		1955	**Hoellering**, *Stefanie*	*73:* 537
1949	**Henne**, *Wolfgang*	*71:* 507		1955	**Huber**, *Thomas*	*75:* 288
1949	**Hinterberger**, *Norbert W.*	*73:* 290		1955	**Hummel**, *Konrad*	*75:* 487
1949	**Hirschmann**, *Lutz*	*73:* 351		1955	**Irmer**, *Michael*	*76:* 376
1949	**Hormtientong**, *Somboon*	*74:* 509		1955	**Jahn**, *Sabine*	*77:* 201
1949	**Joachim**, *Dorothee*	*78:* 92		1955	**Kasten**, *Petra*	*79:* 396
1949	**Kätsch**, *Holger*	*79:* 94		1955	**Kessler**, *Susanne*	*80:* 139
1949	**Kahl**, *Ernst*	*79:* 107		1955	El **Kilani**, *Ziad*	*80:* 243
1949	**Karcher**, *Günther*	*79:* 337		1955	**Kitzinger**, *Thomas*	*80:* 367
1949	**Keining**, *Horst*	*79:* 521		1956	**Heller**, *Sabine*	*71:* 350
1950	**Heinze**, *Frieder*	*71:* 258		1956	**Hesse**, *Margareta*	*72:* 503
1950	**Henze**, *Volker*	*72:* 89		1956	**Ikemann**, *Bernd*	*76:* 194
1950	**Homberg**, *Andreas*	*74:* 366		1956	**Jäger**, *Michael*	*77:* 170
1950	**Juvan**, *Susi*	*79:* 32		1956	**Kerbach**, *Ralf*	*80:* 81
1950	**Klement**, *Ralf*	*80:* 442		1956	**Klie**, *Hans-Peter*	*80:* 464
1950	**Klinkan**, *Alfred*	*80:* 493		1957	**Hendrix**, *Johann*	*71:* 483
1951	**Ikemura**, *Leiko*	*76:* 195		1957	**Hoffmann**, *Bogdan*	*74:* 91
1951	**Jacopit**, *Patrice*	*77:* 110		1957	**Jaxy**, *Constantin*	*77:* 443
1951	**Kerckhoven**, *Anne-Mie van*	*80:* 84		1957	**Jensen**, *Birgit*	*77:* 517
1952	**Hoever**, *Lisa*	*74:* 47		1957	**Kaletsch**, *Clemens*	*79:* 159
1952	**Hurzlmeier**, *Rudi*	*76:* 39		1957	**Kasimir**, *Marin*	*79:* 381
1952	**Huth**, *Ursula*	*76:* 69		1957	**Kaufer**, *Raoul*	*79:* 427
1952	**Juretzek**, *Tina*	*78:* 539		1958	**Hürlimann**, *Manfred*	*75:* 360
1952	**Kasseböhmer**, *Axel*	*79:* 392		1958	**Ibell**, *Brigid*	*76:* 147
1953	**Hegewald**, *Andreas*	*71:* 86		1958	**Jastram**, *Jan*	*77:* 421
1953	**Heinlein**, *Michael*	*71:* 208		1958	**Jessen**, *Thomas*	*78:* 27
1953	**Heisig**, *Johannes*	*71:* 271		1958	**Jordan**, *Oliver*	*78:* 319
1953	**Hengst**, *Michael*	*71:* 492		1959	**Huber**, *Monika*	*75:* 284
1953	**Hermes**, *Anneliese*	*72:* 228		1960	**Jesdinsky**, *Bertram*	*78:* 19
1953	**Hildebrandt**, *Volker*	*73:* 179		1960	**Kahane**, *Kitty*	*79:* 107
1953	**Huwer**, *Hans*	*76:* 87		1960	**Kecskemethy**, *Carolina*	*79:* 501
1953	**Isaila**, *Ion*	*76:* 410		1960	**Klemm**, *Harald*	*80:* 446
1953	**Johne**, *Lali*	*78:* 177		1961	**Heger**, *Thomas*	*71:* 84
1953	**Jung**, *Edith*	*78:* 500		1961	**Hussein**, *Hazem Taha*	*76:* 50
1953	**Kersten**, *Joachim*	*80:* 117		1961	**Jakob**, *Beate*	*77:* 216
1953	**Kippenberger**, *Martin*	*80:* 297		1961	**Kieltsch**, *Karin*	*80:* 215
1953	**Klieber**, *Ulrich*	*80:* 465		1961	**Klomann**, *Dirk*	*80:* 506
1954	**Heyder**, *Jost*	*73:* 55		1962	**Hefuna**, *Susan*	*71:* 60
1954	**Hoerweg**, *Christian*	*74:* 35		1962	**Jeron**, *Karl Heinz*	*78:* 14
1954	**Huber**, *Jürgen*	*75:* 279		1962	**Karsthof**, *Eva-Susann*	*79:* 371
1954	**Hünniger**, *Uta*	*75:* 353		1962	**Kasper**, *Martin*	*79:* 386
1954	**Iacob**, *Ioan*	*76:* 127		1962	**Kellndorfer**, *Veronika*	*80:* 34
1954	**Jenssen**, *Olav Christopher*	*77:* 534		1962	**Kerestej**, *Pavlo*	*80:* 90
1954	**Jurczek**, *Heinz-Hermann*	*78:* 538		1962	**Kessler**, *Wolfgang*	*80:* 140

Deutschland / Maler

1963	Heublein, *Madeleine*	72: 532
1963	Hirling, *Joachim*	73: 323
1963	Hope 1930, *Andy*	74: 444
1963	Hübsch, *Ben*	75: 334
1963	Hussel, *Daniela*	76: 52
1963	Immer, *Susanne*	76: 248
1964	Henning, *Anton*	72: 12
1964	Hennissen, *Nol*	72: 22
1964	Heywood, *Sally*	73: 78
1964	Jung, *Stephan*	78: 505
1964	Kaeseberg	79: 89
1964	Kaluza, *Stephan*	79: 203
1965	Heil, *Axel*	71: 148
1965	Hüppi, *Johannes*	75: 357
1965	Kahrs, *Johannes*	79: 119
1966	Hempel, *Lothar*	71: 430
1966	Hirschvogel	73: 351
1966	Jensen, *Anja*	77: 515
1966	Jonas, *Uwe*	78: 244
1966	Kim, *Sun Rae*	80: 263
1967	Hinsberg, *Katharina*	73: 289
1967	Klein, *Jochen*	80: 416
1968	Hennevogl, *Philipp*	71: 535
1968	Huemer, *Markus*	75: 347
1968	Kanter, *Matthias*	79: 290
1969	Hoch, *Annegret*	73: 443
1971	Ketklao, *Morakot*	80: 147
1972	Heichel, *Katrin*	71: 105
1973	Jakob, *Dani*	77: 217
1979	Jaune, *Oda*	77: 433

Medailleur

1538	Jamnitzer, *Hans*	77: 264
1545	Hoffmann, *Hans Ruprecht d.Ä.*	74: 101
1637	Heel, *Johann Wilhelm*	71: 16
1641	Höhn, *Johann*	73: 529
1659	Huggenberger, *Sebastian*	75: 393
1676	Hüls, *Johann Jakob*	75: 342
1697	Holtzhey, *Martin*	74: 336
1768	Jäger, *Johann Georg*	77: 168
1814	Hesemann, *Heinrich*	72: 471
1819	Kaupert, *Gustav*	79: 453
1836	Held, *Hermann*	71: 308
1851	Holmberg, *August Johann*	74: 293
1860	Janensch, *Gerhard*	77: 280
1861	Kittler, *Philipp*	80: 364

1868	Kaufmann, *Hugo*	79: 442
1872	Hujer, *Ludwig*	75: 436
1873	Hörnlein, *Friedrich Wilhelm*	74: 31
1874	Jobst, *Heinrich*	78: 105
1875	Hosaeus, *Hermann*	75: 44
1876	Horovitz, *Leo*	75: 7
1890	Klein, *Richard*	80: 419
1895	Jäger, *Adolf*	77: 162
1911	Kallenbach, *Otto*	79: 178
1923	Heinsdorff, *Reinhart*	71: 230
1925	Heiermann, *Theo*	71: 136
1926	Ibscher, *Walter*	76: 156
1933	Höhnen, *Olaf*	73: 530
1948	Kill, *Agatha*	80: 251

Metallkünstler

1471	Helmschmied, *Colman*	71: 394
1880	Jäger, *Ernst Gustav*	77: 166
1900	Hilbert, *Gustav*	73: 152
1911	Hellwig, *Karl*	71: 376
1955	Hoffmann, *Berthold*	74: 90

Miniaturmaler

1176	Herrad von **Hohenburg**	72: 327
1299	Johannes von **Valkenburg**	78: 148
1497	Holbein, *Hans*	74: 219
1561	Juvenel	79: 38
1575	Kager, *Johann Mathias*	79: 103
1607	Hollar, *Wenceslaus*	74: 268
1630	Henne, *Joachim*	71: 504
1634	Juvenel, *Paulus* (der Jüngere)	79: 41
1647	Huaud, *Pierre*	75: 245
1654	Helmhack, *Abraham*	71: 388
1655	Huaud, *Jean Pierre*	75: 245
1657	Huaud, *Amy*	75: 244
1674	Heineken, *Paul*	71: 196
1680	Hérault, *Marie Catherine*	72: 110
1700	Herold, *Christian Friedrich*	72: 306
1706	**Hirschmann** (1700/1820 Porträtmaler- und Miniaturmaler-Familie)	73: 347
1714	Hoffmann, *Felicità*	74: 95
1723	Herrlein, *Johann Andreas*	72: 371
1734	Henning, *Christoph Daniel*	72: 13
1734	Hurter, *Johann Heinrich*	76: 31

1740 **Heinsius**, *Johann Julius* 71: 234
1743 **Hirschmann**, *Maria Barbara* . 73: 347
1748 **Hunger**, *Christoph Conrad* . . . 75: 505
1750 **Hoch**, *Johann Jacob* 73: 442
1751 **Hirschmann**, *Margaretha* 73: 347
1752 **Kaltner**, *Joseph* 79: 202
1758 **Hermann**, *Franz Xaver* 72: 194
1758 **Hill**, *Friedrich Jakob* 73: 201
1761 **Heideloff**, *Nicolaus Innocentius Wilhelm Clemens van* 71: 119
1765 **Hirschmann**, *Johann* 73: 347
1769 **Heusinger**, *Johann* 73: 15
1772 **Hoffnas**, *Lorenz* 74: 121
1774 **Kieffer**, *Philipp* 80: 210
1780 **Heigel**, *Joseph* 71: 138
1780 **Jagemann**, *Ferdinand* 77: 188
1783 **Helmle** Familie 71: 390
1785 **Henschel**, *Wilhelm* 72: 66
1786 **Jacobber**, *Moïse* 77: 65
1786 **Jannasch**, *Jan Gottlib* 77: 304
1789 **Hüssener**, *Auguste* 75: 371
1797 **Hennig**, *Gustav Adolph* 72: 5
1798 **Heinrich**, *Thugut* 71: 220
1798 **Hitz**, *Hans Conrad* 73: 385
1799 **Hirnschrot**, *Johann Andreas* . . 73: 324
1803 **Jacobi**, *Johann Heinrich* 77: 70
1813 **Heigel**, *Franz Napoleon* 71: 137
1813 **Hueber**, *Hans* 75: 323
1816 **Hoyoll**, *Philipp* 75: 157
1833 **Hermeling**, *Gabriel* 72: 227
1839 **Klimsch**, *Eugen Johann Georg* 80: 473

Möbelkünstler

1520 **Heidelberger**, *Thomas* 71: 119
1741 **Hoffmann**, *Friedrich Gottlob* . 74: 98
1784 **Klenze**, *Leo von* 80: 451
1839 **Herter**, *Christian* 72: 414
1881 **Herrmann**, *Theodor* 72: 385
1892 **Hillerbrand**, *Josef* 73: 229
1905 **Jacobs**, *Hella* 77: 77
1906 **Hillebrand**, *Lucy* 73: 218
1906 **Junghanns**, *Hans* 78: 512
1929 **Horn**, *Rudolf* 74: 517
1941 **Heiliger**, *Stefan* 71: 159
1941 **Heine**, *Helme* 71: 188

Mosaikkünstler

1876 **Horst-Schulze**, *Paul* 75: 21
1883 **Heinersdorff**, *Gottfried* 71: 201
1896 **Kälberer**, *Paul* 79: 76
1902 **Hohly**, *Richard* 74: 198
1903 **Kienlechner**, *Josef* 80: 221
1907 **Hoffmann-Lacher**, *Elisabeth* . 74: 117
1908 **Hultzsch**, *Edith* 75: 462
1924 **Hegemann**, *Erwin* 71: 72
1924 **Hoffmann**, *Georg* 74: 99
1944 **Hofmann**, *Veit* 74: 152
1945 **Jullian**, *Michel Claude* 78: 483

Neue Kunstformen

1889 **Höch**, *Hannah* 73: 486
1892 **Huelsenbeck**, *Richard* 75: 343
1893 **Hirschfeld-Mack**, *Ludwig* . . . 73: 343
1898 **Höll**, *Werner* 73: 535
1907 **Hünerfauth**, *Irma* 75: 351
1910 **Hofheinz-Doering**, *Margret* . . 74: 124
1914 **Kiener-Flamm**, *Ruth* 80: 218
1919 **Hess**, *Esther* 72: 483
1921 **Jamin**, *Hugo* 77: 260
1923 **Heimann**, *Shoshana* 71: 170
1924 **Kalinowski**, *Horst Egon* 79: 169
1926 **Hoffmann**, *Sabine* 74: 112
1927 **Jäger**, *Hanna* 77: 168
1927 **Kienholz**, *Edward* 80: 219
1929 **Kissel**, *Rolf* 80: 347
1931 **Hoover**, *Nan* 74: 440
1931 **Keil**, *Tilo* 79: 520
1931 **Klein**, *Wolfgang* 80: 423
1932 **Huene**, *Stephan von* 75: 349
1932 **Jablonsky**, *Hilla* 77: 22
1933 **Heimann**, *Timo* 71: 171
1933 **Helms**, *Dietrich* 71: 393
1933 **Iannone**, *Dorothy* 76: 134
1934 **Ihme**, *Hans-Martin* 76: 182
1934 **Jones**, *Joe* 78: 264
1935 **Hüppi**, *Alfonso* 75: 355
1935 **Janošek**, *Čestmír* 77: 310
1935 **Jochims**, *Reimer* 78: 111
1935 **Kampmann**, *Utz* 79: 239
1935 **Klasen**, *Peter* 80: 388
1936 **Isenrath**, *Paul* 76: 426
1937 **Heitmann**, *Christine* 71: 279

Deutschland / Neue Kunstformen

1937	Henderikse, *Jan*	71: 453	1949	Hormtientong, *Somboon*	74: 509
1937	Heuermann, *Lore*	72: 537	1950	Heinze, *Frieder*	71: 258
1937	Hornig, *Günther*	74: 534	1950	Hörl, *Ottmar*	74: 23
1937	Kieselbach, *Edmund*	80: 226	1950	Hoffleit, *Renate*	74: 79
1938	Heuwinkel, *Wolfgang*	73: 26	1950	Klement, *Ralf*	80: 442
1938	Hilgemann, *Ewerdt*	73: 187	1951	Huber, *Joseph W.*	75: 278
1938	Hödicke, *K. H.*	73: 498	1951	Kerckhoven, *Anne-Mie van*	80: 84
1938	Hoppe, *Peter*	74: 466	1951	Kernbach, *Nikolaus*	80: 105
1938	Klein, *Fridhelm*	80: 413	1951	Kinzer, *Pit*	80: 291
1939	Jaekel, *Hildegard*	77: 175	1952	Hennig, *Bernd*	72: 2
1939	Julius, *Rolf*	78: 482	1952	Hoerler, *Karin*	74: 26
1939	Kiwus, *Wolfgang*	80: 372	1952	Huber, *Stephan*	75: 287
1939	Kliege, *Wolfgang*	80: 466	1952	Klepsch, *Axel*	80: 455
1940	Huth-Rößler, *Waltraut*	76: 70	1953	Hegewald, *Andreas*	71: 86
1940	Jensen, *Jens*	77: 526	1953	Kandl, *Helmut*	79: 257
1940	Kahlen, *Wolf*	79: 109	1953	Kausch, *Jörn*	79: 458
1940	Kalkmann, *Hans*	79: 175	1953	Kippenberger, *Martin*	80: 297
1941	Hofschen, *Edgar*	74: 162	1954	Hentz, *Mike Andrew*	72: 85
1941	Jansong, *Joachim*	77: 332	1954	Herz, *Rudolf*	72: 450
1941	Jung, *Dieter*	78: 500	1954	Hoerweg, *Christian*	74: 35
1942	Hegewald, *Ulf*	71: 89	1954	Jenssen, *Olav Christopher*	77: 534
1942	Höppner, *Berndt*	74: 18	1954	Jurczek, *Heinz-Hermann*	78: 538
1942	Keith, *Margarethe*	79: 527	1954	Klingelhöller, *Harald*	80: 486
1943	Heibel, *Axel*	71: 101	1955	Herrmann, *Frank*	72: 375
1943	Herter, *Renate*	72: 419	1955	Huber, *Thomas*	75: 288
1943	Kirchmair, *Anton*	80: 308	1955	Jung, *Klaus*	78: 503
1943	Klauke, *Jürgen*	80: 394	1955	Kessler, *Susanne*	80: 139
1943	Kleinknecht, *Hermann*	80: 434	1956	Hesse, *Margareta*	72: 503
1944	Heinisch, *Barbara*	71: 204	1956	Hien, *Albert*	73: 115
1944	Hofmann, *Veit*	74: 152	1956	Ikemann, *Bernd*	76: 194
1944	Horn, *Rebecca*	74: 513	1956	Joeressen, *Eva-Maria*	78: 129
1944	Kaden, *Siegfried*	79: 69	1956	Kallnbach, *Siglinde*	79: 184
1945	Heidecker, *Gabriele*	71: 113	1956	Kilpper, *Thomas*	80: 255
1945	Immendorff, *Jörg*	76: 244	1956	Klie, *Hans-Peter*	80: 464
1945	Jeschke, *Marietta*	78: 18	1957	Hunstein, *Stefan*	75: 510
1946	Heimbach, *Paul*	71: 172	1957	Janiszewski, *Michael*	77: 291
1946	Hitzler, *Franz*	73: 391	1957	Jaxy, *Constantin*	77: 443
1946	Jetelová, *Magdalena*	78: 31	1957	Jensen, *Birgit*	77: 517
1947	Heenes, *Jockel*	71: 31	1957	Johannsen, *Kirsten*	78: 155
1947	Herold, *Georg*	72: 307	1957	Kahle, *Birgit*	79: 108
1947	Kastner, *Wolfram P.*	79: 398	1957	Kasimir, *Marin*	79: 381
1947	Katase, *Kazuo*	79: 400	1957	Kaufer, *Raoul*	79: 427
1947	Klessinger, *Reinhard*	80: 457	1957	Kiessling, *Dieter*	80: 231
1948	Helnwein, *Gottfried*	71: 399	1958	Hörbelt, *Berthold*	74: 21
1949	Henne, *Wolfgang*	71: 507	1958	Hörnschemeyer, *Franka*	74: 32
1949	Hinterberger, *Norbert W.*	73: 290	1958	Kau, *Annebarbe*	79: 426
1949	Hirschmann, *Lutz*	73: 351	1959	Herrera, *Arturo*	72: 336

1960	**Hochstatter**, *Karin*	*73:* 454	1971 **Ketklao**, *Morakot*	*80:* 147
1960	**Hoderlein**, *Stefan*	*73:* 465	1972 **Heichel**, *Katrin*	*71:* 105
1960	**John**, *Franz*	*78:* 172	1973 **Kahrmann**, *Bernhard*	*79:* 119
1960	**Kecskemethy**, *Carolina*	*79:* 501	1973 **Karl**, *Notburga*	*79:* 346
1960	**Klemm**, *Harald*	*80:* 446	1976 **Horelli**, *Laura*	*74:* 495
1961	**Höller**, *Carsten*	*73:* 535		
1961	**Kaufmann**, *Andreas M.*	*79:* 439		

Papierkünstler

1961	**Kieltsch**, *Karin*	*80:* 215
1961	**Klegin**, *Thomas*	*80:* 406

1962	**Hefuna**, *Susan*	*71:* 60	1858 **Hensel**, *Cécile*	*72:* 68
1962	**Hoffmann**, *Leni*	*74:* 107	1938 **Heuwinkel**, *Wolfgang*	*73:* 26
1962	**Hufschmid**, *Elvira*	*75:* 387	1962 **Jäschke**, *Margit*	*77:* 183
1962	**Jeron**, *Karl Heinz*	*78:* 14	1964 **Ishikawa**, *Mari*	*76:* 437
1962	**Jürß**, *Ute Friederike*	*78:* 452		

Plattner

1962	**Karsthof**, *Eva-Susann*	*79:* 371

1962	**Kerestej**, *Pavlo*	*80:* 90	1377 **Helmschmied** (Plattner-Familie)	*71:* 394
1962	**Kessl**, *Ulrike*	*80:* 134	1377 **Kolman**, *Martin*	*71:* 394
1963	**Heimerdinger**, *Isabell*	*71:* 174	1438 **Helmschmied**, *Georg*	*71:* 394
1963	**Hope 1930**, *Andy*	*74:* 444	1471 **Helmschmied**, *Colman*	*71:* 394
1963	**Hüppi**, *Thaddäus*	*75:* 357	1477 **Helmschmied**, *Lorenz*	*71:* 394
1963	**Hussel**, *Daniela*	*76:* 52	1500 **Helmschmied**, *Desiderius*	*71:* 394
1963	**Immer**, *Susanne*	*76:* 248	1522 **Helmschmied**, *Briccius*	*71:* 394
1963	**Kikauka**, *Laura*	*80:* 238	1526 **Kolman**, *Timotheus*	*71:* 394
1964	**Henning**, *Anton*	*72:* 12		
1964	**Hennissen**, *Nol*	*72:* 22		

Porzellankünstler

1964	**Hornig**, *Sabine*	*74:* 535

1964	**Kaeseberg**	*79:* 89	1700 **Herold**, *Christian Friedrich*	*72:* 306
1965	**Heil**, *Axel*	*71:* 148	1706 **Kaendler**, *Johann Joachim*	*79:* 83
1965	**Herold**, *Jörg*	*72:* 312	1721 **Jucht**, *Johann Christoph*	*78:* 430
1965	**Karpat**, *Berkan*	*79:* 359	1748 **Hunger**, *Christoph Conrad*	*75:* 505
1966	**Hempel**, *Lothar*	*71:* 430	1752 **Kaltner**, *Joseph*	*79:* 202
1966	**Jehl**, *Iska*	*77:* 483	1758 **Isopi**, *Antonio*	*76:* 456
1966	**Kahlen**, *Timo*	*79:* 108	1759 **Höckel**, *Jakob Melchior*	*73:* 495
1966	**Kartscher**, *Kerstin*	*79:* 371	1759 **Höckel**, *Nikolaus*	*73:* 495
1966	**Kern**, *Stefan*	*80:* 104	1759 **Jentzsch**, *Johann Gottfried*	*77:* 537
1966	**Kim**, *Sun Rae*	*80:* 263	1762 **Kaestner**, *Joachim C.*	*79:* 91
1966	**Klingberg**, *Gunilla*	*80:* 484	1762 **Kahn**, *Heinrich Christoph Elias*	*79:* 114
1967	**Kaiser**, *Andreas*	*79:* 125	1779 **Jacob**, *Johann Wilhelm*	*77:* 58
1968	**Heger**, *Swetlana*	*71:* 84	1785 **Hottewitzsch**, *Christian Gottlieb*	*75:* 68
1968	**Hill**, *Christine*	*73:* 195	1786 **Jacobber**, *Moïse*	*77:* 65
1968	**Huemer**, *Markus*	*75:* 347	1788 **Hetsch**, *Gustav Friedrich*	*72:* 519
1968	**Jankowski**, *Christian*	*77:* 299	1795 **Heinzmann**, *Carl Friedrich*	*71:* 263
1968	**Kleine-Vehn**, *Markus*	*80:* 428	1799 **Hirnschrot**, *Johann Andreas*	*73:* 324
1969	**Heijne**, *Mathilde* ter	*71:* 142	1803 **Hummel**, *Carl Ernst*	*75:* 481
1969	**Hoch**, *Annegret*	*73:* 443	1817 **Hennersdorf**, *Friedrich August*	*71:* 531
1969	**Jones**, *Thorsten*	*78:* 273	1825 **Hetzel**, *Wilhelm David*	*72:* 528
1970	**Hernández**, *Diango*	*72:* 255	1869 **Hentschel**, *Rudolf*	*72:* 85

Deutschland / Porzellankünstler

1869 **Jahn**, *Georg* 77: 197
1874 **Junge**, *Margarete* 78: 508
1876 **Huth**, *Franz* 76: 68
1880 **Hennig**, *Artur* 72: 2
1884 **Kärner**, *Theodor* 79: 87
1902 **Jauss**, *Anne Marie* 77: 436
1930 **Hohlt**, *Görge* 74: 196
1941 **Heine**, *Helme* 71: 188

Restaurator

1721 **Hirt**, *Friedrich Wilhelm* 73: 362
1788 **Keller**, *Alois* 80: 13
1833 **Hermeling**, *Gabriel* 72: 227
1866 **Hock**, *Adalbert* 73: 456
1867 **Huwiler**, *Jakob* 76: 88
1888 **Jensen-Husby**, *Theo* 77: 531
1898 **Horn**, *Richard* 74: 515
1910 **Janelsins**, *Veronica* 77: 279
1935 **Jeitner**, *Christa-Maria* ... 77: 486
1942 **Herrmann**, *Reinhold* 72: 384

Schmuckkünstler

1788 **Keibel**, *Johann Wilhelm* 79: 514
1853 **Heiden**, *Theodor* 71: 123
1936 **Heintze**, *Renate* 71: 253
1948 **Kill**, *Agatha* 80: 251

Schnitzer

1437 **Hesse**, *Hans* 72: 499
1450 **Iselin**, *Heinrich* 76: 419
1457 **Juppe**, *Ludwig* 78: 531
1460 **Heide**, *Henning* van der 71: 110
1480 **Jan** van **Haldern** 77: 268
1516 **Hermsdorf**, *Steffan* 72: 247
1520 **Heidelberger**, *Thomas* 71: 119
1589 **Heintze**, *Tobias* 71: 254
1590 **Heidelberger**, *Ernst* 71: 118
1596 **Hocheisen**, *Johann* 73: 447
1610 **Heimen**, *Nicolaus* 71: 174
1690 **Jenner**, *Anton Detlev* 77: 508
1791 **Heuberger**, *Franz Xaver* ... 72: 530
1827 **Janda**, *Johannes* 77: 275
1850 **Junker**, *Karl* 78: 524
1884 **Kärner**, *Theodor* 79: 87
1925 **Heuser-Hickler**, *Ortrud* ... 73: 15

Schriftkünstler

870 **Ingobert** 76: 293
1299 **Johannes** von **Valkenburg** ... 78: 148
1859 **Hupp**, *Otto* 76: 8
1875 **Holtz**, *Johann* 74: 332
1878 **Kleukens**, *Friedrich Wilhelm* .. 80: 459
1880 **Kleukens**, *Christian Heinrich* . 80: 458
1914 **Hoefer**, *Karlgeorg* 73: 506
1918 **Kapr**, *Albert* 79: 313
1925 **Horlbeck-Kappler**, *Irmgard* .. 74: 507

Siegelschneider

1507 **Jamnitzer**, *Wenzel* 77: 265
1538 **Jamnitzer**, *Hans* 77: 264
1630 **Henne**, *Joachim* 71: 504
1641 **Höhn**, *Johann* 73: 529
1697 **Holtzhey**, *Martin* 74: 336

Silberschmied

1553 **Kellner**, *Hans* 80: 34
1614 **Holl**, *Hieronymus* 74: 252
1623 **Kilian**, *Johannes* 80: 248
1625 **Kerstner**, *Conrad* 80: 120
1637 **Heel**, *Johann Wilhelm* 71: 16
1642 **Heintz**, *Peter Franz* 71: 251
1652 **Hornung**, *Christian* 75: 1
1785 **Jehle**, *Friedrich* 77: 484
1788 **Keibel**, *Johann Wilhelm* 79: 514
1815 **Kaupert**, *Werner* 79: 454
1929 **Hößle**, *Erhard* 74: 39
1938 **Hild**, *Horst* 73: 157
1955 **Hoffmann**, *Berthold* 74: 90

Silhouettenkünstler

1885 **Hoerschelmann**, *Rolf Erik* von .. 74: 33
1892 **Kaempffe**, *Marie Luise* 79: 81

Steinschneider

1691 **Kirchner**, *Christian* 80: 311

Tapetenkünstler

1851 **Hulbe**, *Georg* 75: 442

Textilkünstler

1875	**Kleinhempel**, *Gertrud*	80:	433
1879	**Kerkovius**, *Ida*	80:	95
1881	**Jaskolla**, *Else*	77:	417
1884	**Helms**, *Paul*	71:	394
1892	**Hillerbrand**, *Josef*	73:	229
1898	**Helm-Heise**, *Dörte*	71:	378
1903	**Heuer-Stauß**, *Annemarie*	72:	537
1903	**Kämmerer**, *Hanne-Nüte*	79:	78
1906	**Kadow**, *Elisabeth*	79:	73
1909	**Kadow**, *Gerhard*	79:	73
1917	**Hildebrand**, *Margret*	73:	165
1930	**Hutter**, *Anje*	76:	77
1934	**Herpich**, *Hanns*	72:	321
1935	**Jacobi**, *Peter*	77:	72
1935	**Jeitner**, *Christa-Maria*	77:	486
1937	**Heuermann**, *Lore*	72:	537
1939	**Janzen**, *Waltraud*	77:	362
1941	**Jacobi**, *Ritzi*	77:	73
1945	**Ikse**, *Sandra*	76:	198

Tischler

1469	**Heinrich** von **Straubing**	71:	222
1520	**Heidelberger**, *Thomas*	71:	119
1589	**Heintze**, *Tobias*	71:	254
1651	**Hörmann**, *Johannes*	74:	28
1686	**Hoese**, *Peter*	74:	36
1703	**Hundt**, *Ferdinand*	75:	499
1711	**Hermann**, *Franz Anton Christian*	72:	198
1716	**Hefele**, *Melchior*	71:	55
1718	**Kambli**, *Johann Melchior*	79:	211
1741	**Hoffmann**, *Friedrich Gottlob*	74:	98
1830	**Herter**, *Gustave*	72:	417
1905	**Jacobs**, *Hella*	77:	77

Typograf

1876	**Klinger**, *Julius*	80:	486
1917	**Klemke**, *Werner*	80:	443
1918	**Kapr**, *Albert*	79:	313

Uhrmacher

1575	**Helmschmied**, *Hans*	71:	394
1713	**Hoys**, *Leopold*	75:	160
1803	**Hohwü**, *Andreas*	74:	200

Vergolder

1470	**Hesse**, *Hans*	72:	499
1672	**Hörmann**, *Johann Georg*	74:	27
1748	**Hunger**, *Christoph Conrad*	75:	505
1757	**Heideloff**, *Carl*	71:	119
1779	**Hopfgarten**, *Wilhelm*	74:	451
1804	**Heideloff**, *Jean*	71:	119

Waffenschmied

1471	**Hopfer**, *Daniel*	74:	447
1560	**Herold**, *Zacharias*	72:	303
1584	**Herold** (Büchsenmacherfamilie)	72:	303
1627	**Herold**, *Balthasar*	72:	303
1645	**Herold**, *Christian*	72:	303
1656	**Herold**, *Johann Georg*	72:	303
1673	**Herold**, *Johann Peter*	72:	303
1674	**Herold**, *Nikolaus*	72:	303
1696	**Herold**, *Johann Siegmund*	72:	303

Wandmaler

1575	**Kager**, *Johann Mathias*	79:	103
1640	**Hermann** (Maler-Familie)	72:	194
1652	**Herkomer**, *Johann Jakob*	72:	171
1664	**Hermann**, *Franz Benedikt*	72:	194
1672	**Hörmann**, *Johann Georg*	74:	27
1692	**Hermann**, *Franz Georg*	72:	194
1693	**Heindl**, *Wolfgang Andreas*	71:	186
1722	**Herrlein**, *Johann Peter*	72:	372
1723	**Hermann**, *Franz Ludwig*	72:	194
1730	**Heigl**, *Martin*	71:	138
1737	**Huber**, *Johann Joseph*	75:	273
1738	**Hermann**, *Franz Joseph*	72:	194
1739	**Jahn**, *Quirin*	77:	200
1802	**Hermann**, *Christian Carl Heinrich*	72:	197
1806	**Hiltensperger**, *Georg*	73:	252
1817	**Kehren**, *Josef*	79:	513
1822	**Huwiler** (Maler-Familie)	76:	88
1822	**Huwiler**, *Jakob*	76:	88
1833	**Jessen**, *Carl Ludwig*	78:	25
1839	**Klimsch**, *Eugen Johann Georg*	80:	473
1844	**Janssen**, *Peter Johann Theodor*	77:	339
1845	**Kanoldt**, *Edmund Friedrich*	79:	288
1856	**Hitz**, *Dora*	73:	384
1858	**Jordan**, *Ernst Pasqual*	78:	317

Deutschland / Wandmaler

1859	**Hupp**, *Otto*	76: 8		1572	**Heyden**, *Jacob van der*	73: 43
1867	**Hellwag**, *Rudolf*	71: 374		1575	**Kager**, *Johann Mathias*	79: 103
1867	**Huwiler**, *Jakob*	76: 88		1576	**Hembsen**, *Hans von*	71: 415
1868	**Heichert**, *Otto*	71: 106		1579	**Juvenel**, *Paul* (der Ältere)	79: 40
1869	**Jettmar**, *Rudolf*	78: 33		1580	**Heintz**, *Hans*	71: 240
1876	**Horn**, *Paul*	74: 513		1580	**Katzenberger**, *Balthasar*	79: 422
1876	**Horst-Schulze**, *Paul*	75: 21		1584	**Hering**, *Hans Georg*	72: 161
1885	**Jansen**, *Franz M.*	77: 325		1591	**Herr**, *Michael*	72: 326
1887	**Heuser**, *Heinrich*	73: 13		1599	**Heintz**, *Joseph*	71: 246
1890	**Jennewein**, *Carl Paul*	77: 509		1600	**Hondius**, *Willem*	74: 385
1892	**Hoferer**, *Rudolf*	74: 66		1607	**Hollar**, *Wenceslaus*	74: 268
1896	**Husmann**, *Fritz*	76: 46		1609	**Juvenel**, *Friedrich*	79: 38
1896	**Jordan**, *Paula*	78: 320		1612	**Juvenel**, *Esther*	79: 38
1900	**Herburger**, *Julius*	72: 131		1630	**Klengel**, *Wolf Caspar von*	80: 449
1900	**Kinder**, *Hans*	80: 270		1634	**Heinrich**, *Vitus*	71: 221
1902	**Hohly**, *Richard*	74: 198		1640	**Heiss**, *Johann*	71: 276
1902	**Jauss**, *Anne Marie*	77: 436		1674	**Heineken**, *Paul*	71: 196
1903	**Junker**, *Hermann*	78: 524		1693	**Herz**, *Johann Daniel*	72: 448
1907	**Hofmann-Ysenbourg**, *Herbert*	74: 155		1700	**Kleiner**, *Salomon*	80: 429
1908	**Hultzsch**, *Edith*	75: 462		1709	**Kern**, *Anton*	80: 98
1914	**Höbelt**, *Medardus*	73: 485		1711	**Hermann**, *Franz Anton Christian*	72: 198
1923	**Heinsdorff**, *Reinhart*	71: 230		1712	**Klauber**, *Johann Baptist*	80: 391
1924	**Juza**, *Werner*	79: 42		1715	**Hutin**, *Charles-François*	76: 71
1929	**Klähn**, *Wolfgang*	80: 381		1716	**Hefele**, *Melchior*	71: 55
1934	**Jastram**, *Inge*	77: 420		1718	**Hennicke**, *Georg*	71: 537
1938	**Hoppe**, *Peter*	74: 466		1719	**Hempel**, *Gottfried*	71: 427
				1723	**Herrlein**, *Johann Andreas*	72: 371

Zeichner

				1723	**Hutin**, *Pierre-Jules*	76: 73
				1723	**Ixnard**, *Pierre Michel* d'	76: 553
1460	**Holbein**, *Hans*	74: 213		1739	**Jahn**, *Quirin*	77: 200
1480	**Kaldenbach**, *Martin*	79: 154		1740	**Heinsius**, *Johann Julius*	71: 234
1485	**Huber**, *Wolfgang*	75: 293		1740	**Keller**, *Joseph*	80: 14
1493	**Holbein**, *Ambrosius*	74: 213		1740	**Klauber**, *Joseph Wolfgang Xaver*	80: 392
1497	**Holbein**, *Hans*	74: 219		1741	**Henning**, *Christian*	72: 13
1520	**Kandel**, *David*	79: 251		1741	**Hoffmann**, *Friedrich Gottlob*	74: 98
1524	**Hornick**, *Erasmus*	74: 531		1741	**Kauffmann**, *Angelika*	79: 429
1527	**Hogenberg** (Kupferstecher-, Radierer- und Maler-Familie)	74: 178		1744	**Hodges**, *William*	73: 468
1540	**Hogenberg**, *Franz*	74: 178		1746	**Ipsen**, *Paul*	76: 356
1540	**Juvenel**, *Nicolaus*	79: 39		1751	**Klengel**, *Johann Christian*	80: 448
1545	**Hoffmann**, *Hans*	74: 99		1753	**Kamsetzer**, *Johann Christian*	79: 243
1557	**Jobst**, *Christoph*	78: 105		1757	**Heideloff**, *Victor Wilhelm Peter*	71: 119
1561	**Juvenel**	79: 38		1758	**Hetsch**, *Philipp Friedrich*	72: 520
1563	**Jamnitzer**, *Christoph*	77: 263		1759	**Henne**, *Eberhard Siegfried*	71: 504
1568	**Isselburg**, *Peter*	76: 469		1761	**Heideloff**, *Nicolaus Innocentius Wilhelm Clemens van*	71: 119
1568	**Keller**, *Georg*	80: 21		1769	**Heusinger**, *Johann*	73: 15
1570	**Hulsen**, *Esaias van*	75: 455		1769	**Hummel**, *Johann Erdmann*	75: 484

1770	**Hummel**, Ludwig	75: 487	1813 **Ittenbach**, Franz	76: 493
1770	**Kehrer**, Christian Wilhelm Karl	79: 513	1813 **Kirchner**, Albert Emil	80: 310
1772	**Hoffnas**, Lorenz	74: 121	1814 **Herrmann**, Alexander	72: 373
1773	**Kaaz**, Carl Ludwig	79: 47	1814 **Herwegen**, Peter	72: 443
1776	**Hoffmann**, E. T. A.	74: 91	1815 **Heinefetter**, Johann Baptist	71: 196
1777	**Kestner**, August	80: 142	1815 **Kietz**, Julius Ernst Benedikt	80: 232
1781	**Jollage**, Benjamin Ludwig	78: 227	1816 **Janssen**, Theodor	77: 340
1783	**Helmsdorf**, Friedrich	71: 397	1817 **Hildebrandt**, Eduard	73: 166
1784	**Klenze**, Leo von	80: 451	1817 **Juchanowitz**, Albert Wilhelm Adam	78: 429
1785	**Henschel**, Wilhelm	72: 66		
1785	**Kersting**, Georg Friedrich	80: 118	1819 **Kaupert**, Gustav	79: 453
1786	**Jannasch**, Jan Gottlib	77: 304	1820 **Kalckreuth**, Stanislaus von (Graf)	79: 152
1788	**Hetsch**, Gustav Friedrich	72: 519		
1792	**Klein**, Johann Adam	80: 416	1822 **Hünten**, Franz Johann Wilhelm	75: 355
1793	**Hentze**, Wilhelm	72: 86	1823 **Ille**, Eduard Valentin Joseph Karl	76: 218
1793	**Kloeber**, August von	80: 505	1823 **Keller**, Karl	80: 14
1794	**Heinrich**, August	71: 217	1824 **Hess**, Eugen	72: 476
1794	**Hensel**, Wilhelm	72: 69	1824 **Jenny**, Heinrich	77: 513
1795	**Heinzmann**, Carl Friedrich	71: 263	1827 **Heine**, Wilhelm	71: 191
1795	**Hesse**, Ludwig Ferdinand	72: 502	1827 **Hünten**, Emil	75: 354
1798	**Heinrich**, Thugut	71: 220	1829 **Hiddemann**, Friedrich	73: 104
1798	**Henry**, Louise	72: 56	1829 **Horschelt**, Theodor	75: 14
1798	**Hess**, Heinrich Maria von	72: 476	1829 **Knaus**, Ludwig	80: 536
1799	**Kiörboe**, Carl Fredrik	80: 293	1831 **Huhn**, Karl Theodor	75: 428
1800	**Heinel**, Johann Philipp	71: 197	1831 **Kirchbach**, Ernst Sigismund	80: 304
1800	**Hessemer**, Friedrich Maximilian	72: 511	1834 **Hendschel**, Albert	71: 486
1800	**Höwel**, Karl von	74: 48	1835 **Jansen**, Wilhelm Heinrich	77: 328
1802	**Hermann**, Christian Carl Heinrich	72: 197	1838 **Hoff**, Carl Heinrich	74: 67
			1838 **Juch**, Ernst	78: 429
1803	**Johannot**, Tony	78: 154	1839 **Hoffbauer**, Théodore-Joseph-Hubert	74: 76
1803	**Kaiser**, Ernst	79: 127		
1804	**Hildebrandt**, Theodor	73: 177	1843 **Hertel**, Albert	72: 406
1804	**Kaulbach**, Wilhelm von	79: 451	1843 **Kachel**, Gustav	79: 61
1806	**Hübner**, Julius	75: 330	1844 **Kauffmann**, Hugo Wilhelm	79: 433
1806	**Kirner**, Johann Baptist	80: 327	1845 **Kanoldt**, Edmund Friedrich	79: 288
1807	**Hopfgarten**, August Ferdinand	74: 448	1846 **Helmer**, Philipp	71: 386
1807	**Hosemann**, Theodor	75: 48	1847 **Hohe**, Carl Leonhard	74: 186
1807	**Janssen**, Victor Emil	77: 341	1849 **Heffner**, Karl	71: 56
1808	**Heuss**, Eduard von	73: 17	1849 **Hertling**, Wilhelm Jakob	72: 426
1808	**Jäger**, Gustav	77: 167	1850 **Kaulbach**, Friedrich August von	79: 450
1809	**Henning**, Adolf	72: 10	1851 **Hulbe**, Georg	75: 442
1809	**Hoffmann**, Heinrich	74: 102	1851 **Kivšenko**, Aleksej Danilovič	80: 370
1810	**Jordan**, Rudolf	78: 320	1852 **Klimsch**, Ludwig Wilhelm	80: 476
1812	**Heerdt**, Christian	71: 40	1853 **Hölzel**, Adolf	74: 2
1812	**Klimsch** (Maler- und Grafiker-Familie)	80: 473	1854 **Hendrich**, Hermann	71: 467
			1854 **Hohenstein**, Adolf	74: 194
1813	**Heuer**, Wilhelm	72: 536	1856 **Kallmorgen**, Friedrich	79: 182

Deutschland / Zeichner

1857	Hollósy, Simon	74: 283		1874	Kleen, Tyra	80: 404
1858	Huber-Feldkirch, Josef	75: 294		1874	Kleinhempel, Erich	80: 432
1858	Jordan, Ernst Pasqual	78: 317		1875	Hettner, Otto	72: 524
1859	Heim, Heinz	71: 166		1875	Kleinhempel, Gertrud	80: 433
1859	Hellmuth, Leonhard	71: 368		1876	Heemskerck van Beest, Jacoba Berendina	71: 29
1859	Hupp, Otto	76: 8		1876	Hempel, Oswin	71: 430
1859	Kaempffer, Eduard	79: 82		1876	Hofmann, Jakob	74: 140
1859	Kampmann, Gustav	79: 238		1876	Horst-Schulze, Paul	75: 21
1859	Kirchbach, Frank	80: 305		1876	Jakstein, Werner	77: 233
1860	Hellgrewe, Rudolf	71: 359		1876	Junghanns, Paul	78: 512
1860	Hermanns, Rudolf	72: 211		1876	Klein, César	80: 411
1861	Hirsch, Hermann	73: 333		1876	Klinger, Julius	80: 486
1861	Hofmann, Ludwig von	74: 144		1877	Heffner, Julius	71: 56
1862	Kaufmann, Hans	79: 441		1877	Hesse, Hermann	72: 501
1863	Hengeler, Adolf	71: 490		1877	Heysen, Hans	73: 71
1863	Jasiński, Zdzisław Piotr	77: 416		1878	Hofer, Karl	74: 61
1863	John, Eugen	78: 172		1878	Kleukens, Friedrich Wilhelm	80: 459
1863	Kinsley, Nelson Gray	80: 288		1879	Johansson, Johan	78: 167
1863	Kleemann, Georg	80: 404		1879	Klee, Paul	80: 399
1863	Kley, Heinrich	80: 461		1880	Hennig, Artur	72: 2
1864	Heupel-Siegen, Ludwig	73: 2		1880	Herbig, Marie	72: 119
1864	Hirzel, Hermann	73: 369		1880	Hergarden, Bernhard	72: 154
1864	Jawlensky, Alexej von	77: 439		1880	Hiller-Föll, Maria	73: 229
1865	Jüttner, Franz	78: 453		1880	Hofmann, Hans	74: 135
1865	Kirchner, Eugen	80: 314		1880	Kirchner, Ernst Ludwig	80: 311
1866	Kandinsky, Wassily	79: 253		1881	Hermès, Erich	72: 228
1867	Heine, Thomas Theodor	71: 189		1881	Herrmann, Theodor	72: 385
1867	Klimsch, Hermann Anton	80: 475		1881	Jungnickel, Ludwig Heinrich	78: 516
1868	Heichert, Otto	71: 106		1881	Kasimir, Luigi	79: 380
1868	Hellhoff, Heinrich	71: 360		1882	Izdebsky, Vladimir	77: 3
1868	Hollenberg, Felix	74: 274		1882	Kahler, Eugen von	79: 109
1868	Itschner, Karl	76: 488		1882	Kallert, August	79: 180
1868	Jank, Angelo	77: 293		1883	Henseler, Franz Seraph	72: 72
1868	Kaufmann, Hugo	79: 442		1883	Holz, Paul	74: 343
1869	Hentschel, Rudolf	72: 85		1883	Holzner, Richard	74: 362
1869	Höfer, Adolf	73: 504		1883	Hommel, Conrad	74: 370
1869	Jettmar, Rudolf	78: 33		1883	Kleinschmidt, Paul	80: 435
1870	Heider, Rudolf von	71: 129		1883	Klemm, Walther	80: 447
1870	Heilemann, Ernst	71: 154		1884	Hegenbarth, Josef	71: 78
1870	Jauch, Paul	77: 430		1884	Helms, Paul	71: 394
1870	Kämmerer, Robert	79: 78		1884	Junghanns, Reinhold Rudolf	78: 513
1871	Hesse, Rudolf	72: 505		1884	Kärner, Theodor	79: 87
1872	Hübner, Ulrich	75: 332		1884	Kätelhön, Hermann	79: 93
1874	Hoetger, Bernhard	74: 42		1884	Knappe, Karl	80: 533
1874	Hohlwein, Ludwig	74: 198		1885	Hoerschelmann, Rolf Erik von	74: 33
1874	Johnson, Arthur	78: 183		1885	Jansen, Franz M.	77: 325
1874	Junge, Margarete	78: 508				

1885	**Kainer**, *Ludwig*	79: 124	1898 **Hensel**, *Hermann*	72: 69
1885	**Kelle**, *Ernst*	80: 10	1898 **Hoffmann**, *Alfred*	74: 89
1886	**Hempfing**, *Wilhelm*	71: 432	1898 **Klonk**, *Erhardt*	80: 508
1886	**Herman**, *Oskar*	72: 185	1899 **Höpfner**, *Wilhelm*	74: 17
1886	**Heubner**, *Friedrich*	72: 533	1899 **Hofer**, *August*	74: 59
1887	**Heinrich**, *Erwin*	71: 219	1899 **Holtz**, *Karl*	74: 333
1887	**Heinsdorff**, *Emil Ernst*	71: 230	1899 **Ilgenfritz**, *Heinrich*	76: 203
1887	**Heuser**, *Heinrich*	73: 13	1899 **Jörres-Stolz**, *Henny*	78: 139
1888	**Henning**, *Fritz*	72: 14	1900 **Herburger**, *Julius*	72: 131
1888	**Holler**, *Alfred*	74: 277	1900 **Heuer**, *Joachim*	72: 535
1888	**Jaeckel**, *Willy*	77: 161	1900 **Holty**, *Carl Robert*	74: 331
1889	**Herbig**, *Otto*	72: 119	1901 **Herrmann-Conrady**, *Lily*	72: 386
1889	**Hirsch**, *Peter*	73: 337	1901 **Icks**, *Walter*	76: 164
1889	**Jungk**, *Elfriede*	78: 515	1901 **Klahn**, *Erich Georg Wilhelm*	80: 381
1889	**Knauthe**, *Martin*	80: 536	1902 **Hopta**, *Rudolf*	74: 479
1890	**Heiligenstaedt**, *Kurt*	71: 155	1902 **Jordan**, *Olaf*	78: 318
1890	**Horrmeyer**, *Ferdy*	75: 12	1902 **Klemm**, *Fritz*	80: 446
1890	**Keßler**, *Adolf*	80: 135	1903 **Heuer-Stauß**, *Annemarie*	72: 537
1891	**Herzog**, *Heinrich*	72: 459	1903 **Hinrichs**, *Carl*	73: 287
1891	**Hubbuch**, *Karl*	75: 257	1903 **Hövener**, *Wilhelm*	74: 47
1891	**Jünemann**, *Paul*	78: 444	1903 **Johannknecht**, *Franz*	78: 152
1891	**Klewer**, *Maximilian*	80: 460	1903 **Junker**, *Hermann*	78: 524
1892	**Hillerbrand**, *Josef*	73: 229	1903 **Kienlechner**, *Josef*	80: 221
1892	**Klatt**, *Albert*	80: 389	1904 **Heldt**, *Werner*	71: 313
1893	**Herlth**, *Robert*	72: 180	1904 **Jené**, *Edgar*	77: 504
1893	**Kämmerer-Rohrig**, *Robert*	79: 79	1905 **Hirzel**, *Manfred*	73: 370
1894	**Henninger**, *Manfred*	72: 18	1905 **Jorzig**, *Ewald*	78: 335
1894	**Herold**, *Albert*	72: 306	1905 **Kahana**, *Aharon*	79: 105
1894	**Högfeldt**, *Robert*	73: 520	1906 **Henghes**, *Heinz*	71: 490
1894	**Hülsmann**, *Fritz*	75: 343	1907 **Heidingsfeld**, *Fritz*	71: 132
1894	**Hundt**, *Hermann*	75: 500	1907 **Hoffmann-Lacher**, *Elisabeth*	74: 117
1894	**Jüchser**, *Hans*	78: 440	1907 **Hofmann-Ysenbourg**, *Herbert*	74: 155
1894	**Kahn**, *Leo*	79: 115	1907 **Kilger**, *Heinrich*	80: 247
1895	**Herrmann**, *Willy*	72: 386	1908 **Hultzsch**, *Edith*	75: 462
1895	**Hölscher**, *Theo*	74: 1	1909 **Hindorf**, *Heinz*	73: 277
1895	**Hoffmann**, *Alexander Bernhard*	74: 88	1909 **Hummel**, *Berta*	75: 481
1895	**Huhnen**, *Fritz*	75: 430	1909 **Kadow**, *Gerhard*	79: 73
1895	**Jochheim**, *Konrad*	78: 111	1910 **Hein**, *Gerhart*	71: 179
1895	**Karasek**, *Rudolf*	79: 329	1910 **Kiwitz**, *Heinz*	80: 371
1896	**Heinisch**, *Rudolf W.*	71: 205	1911 **Hellwig**, *Karl*	71: 376
1896	**Herko**, *Berthold Martin*	72: 169	1911 **Hüttisch**, *Maximilian*	75: 383
1896	**Husmann**, *Fritz*	76: 46	1911 **Klasen**, *Karl Christian*	80: 388
1896	**Jordan**, *Paula*	78: 320	1912 **Heller**, *Bert*	71: 343
1896	**Kälberer**, *Paul*	79: 76	1912 **Kalckreuth**, *Jo* von	79: 151
1896	**Kamps**, *Heinrich*	79: 241	1914 **Hermanns**, *Ernst*	72: 208
1896	**Klausz**, *Ernest*	80: 396	1914 **Höbelt**, *Medardus*	73: 485
1897	**Karsch**, *Joachim*	79: 365	1914 **Kämpfe**, *Günter*	79: 81

Deutschland / Zeichner

1914	**Kaesdorf**, *Julius*	79: 88		1932	**Heieck**, *Udo*	71: 136
1914	**Kiener-Flamm**, *Ruth*	80: 218		1932	**Heinze**, *Helmut*	71: 260
1915	**Heiliger**, *Bernhard*	71: 157		1932	**Hertzsch**, *Walter*	72: 433
1915	**Hinck**, *Willi*	73: 269		1932	**Knebel**, *Konrad*	80: 539
1915	**Hunzinger**, *Ingeborg*	76: 1		1933	**Helms**, *Dietrich*	71: 393
1916	**Hillmann**, *Georg*	73: 240		1933	**Henselmann**, *Caspar*	72: 73
1917	**Klemke**, *Werner*	80: 443		1933	**Iannone**, *Dorothy*	76: 134
1918	**Jakimow**, *Erasmus* von	77: 213		1933	**Iglesias**, *José Maria*	76: 171
1919	**Hess**, *Esther*	72: 483		1933	**John**, *Joachim*	78: 176
1920	**Jurk**, *Hans*	79: 3		1933	**Kleihues**, *Josef Paul*	80: 406
1921	**Henkel**, *Irmin*	71: 495		1934	**Heuer**, *Christine*	72: 535
1921	**Hürlimann**, *Ernst*	75: 359		1934	**Hussel**, *Horst*	76: 52
1921	**Jamin**, *Hugo*	77: 260		1934	**Jastram**, *Inge*	77: 420
1922	**Heerich**, *Erwin*	71: 44		1934	**Jörg**, *Wolfgang*	78: 130
1922	**Holderried-Kaesdorf**, *Romane*	74: 236		1934	**Jones**, *Joe*	78: 264
1922	**Kitzel-Grimm**, *Mareile*	80: 367		1934	**Kaffke**, *Helga*	79: 96
1923	**Heidelbach**, *Karl*	71: 116		1935	**Hollemann**, *Bernhard*	74: 273
1923	**Heimann**, *Shoshana*	71: 170		1935	**Hornig**, *Norbert*	74: 534
1923	**Heinsdorff**, *Reinhart*	71: 230		1935	**Hüppi**, *Alfonso*	75: 355
1924	**Hegemann**, *Erwin*	71: 72		1935	**Jochims**, *Reimer*	78: 111
1924	**Hellmessen**, *Helmut*	71: 367		1935	**Klapheck**, *Konrad*	80: 385
1924	**Juza**, *Werner*	79: 42		1936	**Henkel**, *Friedrich B.*	71: 494
1925	**Hegen**, *Hannes*	71: 74		1936	**Herzog**, *Walter*	72: 465
1925	**Heiermann**, *Theo*	71: 136		1936	**Hesse**, *Eva*	72: 495
1925	**Heisig**, *Bernhard*	71: 267		1936	**Hüsch**, *Gerd*	75: 369
1925	**Hillebrand**, *Elmar*	73: 217		1936	**Isenrath**, *Paul*	76: 426
1925	**Hillmann**, *Hans*	73: 240		1936	**Knaupp**, *Werner*	80: 535
1925	**Jarczyk**, *Heinrich J.*	77: 385		1937	**Heitmann**, *Christine*	71: 279
1926	**Jacoby**, *Helmut*	77: 102		1937	**Heuermann**, *Lore*	72: 537
1926	**Jatzlau**, *Hanns*	77: 427		1937	**Hornig**, *Günther*	74: 534
1927	**Horlbeck**, *Günter*	74: 505		1937	**Jatzko**, *Siegbert*	77: 427
1927	**Jäger**, *Hanna*	77: 168		1937	**Jordan**, *Achim*	78: 315
1928	**Hrdlicka**, *Alfred*	75: 168		1938	**Henniger**, *Barbara*	72: 7
1928	**Kirchberger**, *Günther C.*	80: 306		1938	**Hoppe**, *Peter*	74: 466
1928	**Kitzel**, *Herbert*	80: 366		1938	**Huber**, *Jan*	75: 270
1929	**Janssen**, *Horst*	77: 336		1938	**Jalass**, *Immo*	77: 245
1929	**Kämper**, *Herbert*	79: 79		1938	**Junge**, *Norman*	78: 509
1929	**Kissel**, *Rolf*	80: 347		1938	**Kirkeby**, *Per*	80: 322
1929	**Klähn**, *Wolfgang*	80: 381		1938	**Klein**, *Fridhelm*	80: 413
1930	**Hengstler**, *Romuald*	71: 492		1939	**Janzen**, *Waltraud*	77: 362
1930	**Jäger**, *Johannes*	77: 169		1939	**Julius**, *Rolf*	78: 482
1930	**Jürgen-Fischer**, *Klaus*	78: 448		1939	**Juritz**, *Sascha*	79: 3
1931	**Heintschel**, *Hermann*	71: 235		1939	**Kiwus**, *Wolfgang*	80: 372
1931	**Hoover**, *Nan*	74: 440		1940	**Hoppach**, *Eva*	74: 462
1931	**Janosch**	77: 309		1940	**Hund**, *Hans-Peter*	75: 495
1931	**Keil**, *Tilo*	79: 520		1940	**Kahlen**, *Wolf*	79: 109
1931	**Klein**, *Wolfgang*	80: 423		1940	**Keel**, *Anna*	79: 504

Zeichner / Deutschland

Jahr	Name	Ref
1941	Heine, *Helme*	*71:* 188
1941	Hudemann-Schwartz, *Christel*	*75:* 312
1941	Jacobi, *Ritzi*	*77:* 73
1942	Hegewald, *Ulf*	*71:* 89
1942	Höppner, *Berndt*	*74:* 18
1942	Huss, *Wolfgang*	*76:* 49
1942	Keith, *Margarethe*	*79:* 527
1942	Ketscher, *Lutz R.*	*80:* 147
1942	Kiele, *Irene*	*80:* 212
1943	Kaller, *Udo*	*79:* 179
1943	Kirchmair, *Anton*	*80:* 308
1943	Kleinknecht, *Hermann*	*80:* 434
1944	Herfurth, *Egbert*	*72:* 151
1944	Hofmann, *Veit*	*74:* 152
1944	Horn, *Rebecca*	*74:* 513
1944	Hübner, *Beate*	*75:* 327
1944	Joop, *Wolfgang*	*78:* 301
1944	Jovanovic, *Dusan*	*78:* 400
1944	Kaden, *Siegfried*	*79:* 69
1945	Hopfe, *Elke*	*74:* 446
1945	Immendorff, *Jörg*	*76:* 244
1945	Jeschke, *Marietta*	*78:* 18
1945	Kiefer, *Anselm*	*80:* 206
1946	Heimbach, *Paul*	*71:* 172
1946	Hellinger, *Horst*	*71:* 362
1946	Henning, *Wolfgang*	*72:* 17
1946	Hitzler, *Franz*	*73:* 391
1946	Kliemand, *Eva Thea*	*80:* 466
1947	Heenes, *Jockel*	*71:* 31
1947	Kastner, *Wolfram P.*	*79:* 398
1947	Klessinger, *Reinhard*	*80:* 457
1948	Helnwein, *Gottfried*	*71:* 399
1949	Henne, *Wolfgang*	*71:* 507
1949	Hinterberger, *Norbert W.*	*73:* 290
1949	Hirschmann, *Lutz*	*73:* 351
1949	Hormtientong, *Somboon*	*74:* 509
1949	Joachim, *Dorothee*	*78:* 92
1949	Jürgens, *Harry*	*78:* 448
1949	Kätsch, *Holger*	*79:* 94
1949	Kahl, *Ernst*	*79:* 107
1950	Heinze, *Frieder*	*71:* 258
1950	Henze, *Volker*	*72:* 89
1950	Hoffleit, *Renate*	*74:* 79
1950	Klinkan, *Alfred*	*80:* 493
1951	Huber, *Joseph W.*	*75:* 278
1951	Jacopit, *Patrice*	*77:* 110
1951	Kerckhoven, *Anne-Mie* van	*80:* 84
1951	Kernbach, *Nikolaus*	*80:* 105
1951	Kirbach, *Ulrike*	*80:* 302
1952	Himstedt, *Anton*	*73:* 265
1952	Hoerler, *Karin*	*74:* 26
1952	Hurzlmeier, *Rudi*	*76:* 39
1952	Huth, *Ursula*	*76:* 69
1952	Juretzek, *Tina*	*78:* 539
1952	Kasseböhmer, *Axel*	*79:* 392
1953	Hegewald, *Andreas*	*71:* 86
1953	Heinlein, *Michael*	*71:* 208
1953	Heisig, *Johannes*	*71:* 271
1953	Johne, *Lali*	*78:* 177
1953	Kersten, *Joachim*	*80:* 117
1953	Kippenberger, *Martin*	*80:* 297
1954	Heyder, *Jost*	*73:* 55
1954	Hoerweg, *Christian*	*74:* 35
1954	Hünniger, *Uta*	*75:* 353
1955	Heidelbach, *Nikolaus*	*71:* 117
1955	Hoellering, *Stefanie*	*73:* 537
1955	Huber, *Thomas*	*75:* 288
1955	Hummel, *Konrad*	*75:* 487
1956	Kilpper, *Thomas*	*80:* 255
1957	Hendrix, *Johann*	*71:* 483
1957	Janiszewski, *Michael*	*77:* 291
1957	Jaxy, *Constantin*	*77:* 443
1957	Kaletsch, *Clemens*	*79:* 159
1958	Hörbelt, *Berthold*	*74:* 21
1959	Heinl, *Clemens*	*71:* 206
1959	Klimek, *Harald-Alexander*	*80:* 470
1960	Hochstatter, *Karin*	*73:* 454
1960	Kecskemethy, *Carolina*	*79:* 501
1960	Kinzler, *Haimo*	*80:* 292
1961	Heger, *Thomas*	*71:* 84
1961	Kieltsch, *Karin*	*80:* 215
1961	Klomann, *Dirk*	*80:* 506
1962	Hefuna, *Susan*	*71:* 60
1962	Kessl, *Ulrike*	*80:* 134
1963	Heublein, *Madeleine*	*72:* 532
1963	Hope 1930, *Andy*	*74:* 444
1963	Hübsch, *Ben*	*75:* 334
1963	Hüppi, *Thaddäus*	*75:* 357
1963	Immer, *Susanne*	*76:* 248
1964	Kaeseberg	*79:* 89
1965	Herold, *Jörg*	*72:* 312
1965	Hüppi, *Johannes*	*75:* 357
1965	Kahrs, *Johannes*	*79:* 119
1966	Hempel, *Lothar*	*71:* 430

Deutschland / Zeichner

1966 **Hirschvogel** 73: 351
1966 **Jamiri** 77: 261
1966 **Kartscher**, *Kerstin* 79: 371
1966 **Kim**, *Sun Rae* 80: 263
1967 **Hinsberg**, *Katharina* 73: 289
1968 **Huemer**, *Markus* 75: 347
1968 **Kanter**, *Matthias* 79: 290
1969 **Heijne**, *Mathilde* ter 71: 142
1970 **Hernández**, *Diango* 72: 255
1971 **Ketklao**, *Morakot* 80: 147
1975 **Hoppmann**, *Frank* 74: 475

Dominica

Bildhauer

1947 **Joseph**, *Tam* 78: 342

Maler

1947 **Joseph**, *Tam* 78: 342

Zeichner

1947 **Joseph**, *Tam* 78: 342

Dominikanische Republik

Bildhauer

1924 **Hernández Ortega**, *Gilberto* . . 72: 287

Bühnenbildner

1904 **Junyer**, *Joan* 78: 529

Fotograf

1954 **Hernández**, *Mariano* 72: 265
1966 **Henríquez**, *Quisqueya* 72: 47

Grafiker

1945 **Henríquez**, *Daniel* 72: 46
1966 **Henríquez**, *Quisqueya* 72: 47

Illustrator

1924 **Hernández Ortega**, *Gilberto* . . 72: 287

Maler

1904 **Izquierdo**, *Federico* 77: 7
1904 **Junyer**, *Joan* 78: 529
1910 **Hernández**, *Carmencita* 72: 254
1911 **Ibarra**, *Aída* 76: 140
1924 **Hernández Ortega**, *Gilberto* . . 72: 287
1945 **Henríquez**, *Daniel* 72: 46
1948 **Hidalgo**, *Carlos* 73: 99
1962 **Hinojosa**, *Carlos* 73: 285
1966 **Henríquez**, *Quisqueya* 72: 47

Neue Kunstformen

1966 **Henríquez**, *Quisqueya* 72: 47

Zeichner

1904 **Izquierdo**, *Federico* 77: 7
1910 **Hernández**, *Carmencita* 72: 254
1911 **Ibarra**, *Aída* 76: 140
1924 **Hernández Ortega**, *Gilberto* . . 72: 287

Ecuador

Fotograf

1908 **Hirtz**, *Gottfried* 73: 367
1955 **Hirtz**, *Christoph* 73: 367

Grafiker

1913 **Kingman**, *Eduardo* 80: 284
1947 **Iza**, *Washington* 76: 555
1948 **Jácome**, *Ramiro* 77: 105
1955 **Hidalgo**, *Clara* 73: 99

Illustrator

1913 **Kingman**, *Eduardo* 80: 284

Keramiker

1955 **Hidalgo**, *Clara* 73: 99

Maler

1776 **Hinojosa**, *Mariano* de 73: 286
1909 **Heredia**, *Luis Alberto* 72: 148
1913 **Kingman**, *Eduardo* 80: 284
1935 **Khon**, *Tanya* 80: 188
1947 **Iza**, *Washington* 76: 555
1948 **Jácome**, *Ramiro* 77: 105
1955 **Hidalgo**, *Clara* 73: 99
1961 **Herrera**, *Nicolás* 72: 353

Miniaturmaler

1776 **Hinojosa**, *Mariano* de 73: 286

Wandmaler

1913 **Kingman**, *Eduardo* 80: 284

Zeichner

1913 **Kingman**, *Eduardo* 80: 284
1948 **Jácome**, *Ramiro* 77: 105

El Salvador

Bildhauer

1947 **Huezo**, *Roberto* 75: 383
1949 **Jiménez Larios**, *Mauricio* . . . 78: 71

Fotograf

1947 **Huezo**, *Roberto* 75: 383
1968 **Iraheta**, *Walterio* 76: 359

Grafiker

1879 **Imery**, *Carlos Alberto* 76: 239
1947 **Huezo**, *Roberto* 75: 383

Maler

1879 **Imery**, *Carlos Alberto* 76: 239
1947 **Huezo**, *Roberto* 75: 383
1949 **Jiménez Larios**, *Mauricio* . . . 78: 71
1968 **Iraheta**, *Walterio* 76: 359

Neue Kunstformen

1968 **Iraheta**, *Walterio* 76: 359

Zeichner

1879 **Imery**, *Carlos Alberto* 76: 239
1947 **Huezo**, *Roberto* 75: 383
1968 **Iraheta**, *Walterio* 76: 359

Elfenbeinküste

Fotograf

1966 **Kasco**, *Dorris Haron* 79: 375

Neue Kunstformen

1954 **Keïta**, *Ibrahima* 79: 526

Estland

Architekt

1681 **Heroldt**, *Johann Georg* 72: 314
1818 **Henrichsen**, *Romeo* von 72: 30
1870 **Hellat**, *Georg* 71: 335
1884 **Johanson**, *Herbert* 78: 160
1929 **Herkel**, *Voldemar* 72: 166
1939 **Karp**, *Raine* 79: 358

Estland / Bildhauer

Bildhauer

1681	**Heroldt**, *Johann Georg*	72: 314
1873	**Kalmakov**, *Nikolaj Konstantinovič*	79: 188
1900	**Hirv**, *Johannes*	73: 369
1905	**Jõesaar**, *Ernst*	78: 139
1941	**Kasemaa**, *Andrus*	79: 376
1959	**Karmin**, *Mati*	79: 354
1963	**Jaanisoo**, *Villu*	77: 15

Buchkünstler

1949	**Jürgens**, *Harry*	78: 448
1960	**Kalm**, *Anu*	79: 187

Bühnenbildner

1873	**Kalmakov**, *Nikolaj Konstantinovič*	79: 188
1950	**Keskküla**, *Ando*	80: 128

Fotograf

1956	**Huimerind**, *Ruth*	75: 432
1958	**Kask**, *Eve*	79: 382
1959	**Kaljo**, *Kai*	79: 173

Gartenkünstler

1955	**Ilo**, *Jarõna*	76: 225

Gebrauchsgrafiker

1916	**Hoidre**, *Alo*	74: 201
1933	**Ivask**, *Anu*	76: 538
1948	**Järmut**, *Villu*	77: 179
1956	**Huimerind**, *Ruth*	75: 432

Glaskünstler

1937	**Hoffmann**, *Dolores*	74: 91

Goldschmied

1701	**Herling**, *Sven*	72: 178
1720	**Hillebrandt**, *Wilhelm Christian*	73: 220
1790	**Hermann** (1790 Goldschmiede-Familie)	72: 194
1790	**Hermann**, *Hans Diedrich*	72: 194
1828	**Hermann**, *Robert*	72: 194
1857	**Hermann**, *Gottlieb Dietrich*	72: 194

Grafiker

1792	**Hippius**, *Gustav*	73: 310
1873	**Kalmakov**, *Nikolaj Konstantinovič*	79: 188
1885	**Hoerschelmann**, *Rolf Erik* von	74: 33
1899	**Järv**, *Eduard*	77: 181
1904	**Jensen**, *Jaan*	77: 524
1906	**Johani**, *Andrus*	78: 145
1914	**Kaljo**, *Richard*	79: 173
1916	**Hoidre**, *Alo*	74: 201
1920	**Keerend**, *Avo*	79: 508
1929	**Hiibus**, *Hugo*	73: 143
1939	**Järv**, *Elo-Reet*	77: 182
1941	**Kasemaa**, *Andrus*	79: 376
1949	**Jürgens**, *Harry*	78: 448
1955	**Ilo**, *Jarõna*	76: 225
1957	**Juurak**, *Anu*	79: 31
1958	**Kask**, *Eve*	79: 382
1960	**Kalm**, *Anu*	79: 187

Illustrator

1875	**Hindrey**, *Karl August*	73: 277
1885	**Hoerschelmann**, *Rolf Erik* von	74: 33
1899	**Järv**, *Eduard*	77: 181
1916	**Hoidre**, *Alo*	74: 201
1960	**Kalm**, *Anu*	79: 187

Keramiker

1933	**Ivask**, *Anu*	76: 538

Kunsthandwerker

1943	**Ilo**, *Leida*	76: 225

Lederkünstler

1939	**Järv**, *Elo-Reet*	77: 182

Maler

1576	Hembsen, *Hans* von	*71:* 415
1792	Hippius, *Gustav*	*73:* 310
1802	Klünder, *Alexander Julius* . . .	*80:* 523
1850	Klever, *Julij Jul'evič*	*80:* 460
1873	Kalmakov, *Nikolaj Konstantinovič*	*79:* 188
1885	Hoerschelmann, *Rolf Erik* von	*74:* 33
1892	Kallis, *Oskar*	*79:* 181
1905	Jõesaar, *Ernst*	*78:* 139
1906	Johani, *Andrus*	*78:* 145
1916	Hoidre, *Alo*	*74:* 201
1921	Janov, *Valve*	*77:* 315
1937	Hoffmann, *Dolores*	*74:* 91
1941	Kasemaa, *Andrus*	*79:* 376
1950	Keskküla, *Ando*	*80:* 128
1955	Ilo, *Jarõna*	*76:* 225
1959	Kaljo, *Kai*	*79:* 173

Metallkünstler

1935	Kapsta, *Aino*	*79:* 316
1943	Ilo, *Leida*	*76:* 225

Monumentalkünstler

1873	Kalmakov, *Nikolaj Konstantinovič*	*79:* 188

Neue Kunstformen

1950	Keskküla, *Ando*	*80:* 128
1957	Juurak, *Anu*	*79:* 31
1958	Kask, *Eve*	*79:* 382
1959	Kaljo, *Kai*	*79:* 173
1959	Karmin, *Mati*	*79:* 354

Porzellankünstler

1933	Ivask, *Anu*	*76:* 538

Schmuckkünstler

1935	Kapsta, *Aino*	*79:* 316
1943	Ilo, *Leida*	*76:* 225

Schnitzer

1589	Heintze, *Tobias*	*71:* 254

Silhouettenkünstler

1885	Hoerschelmann, *Rolf Erik* von	*74:* 33

Tischler

1589	Heintze, *Tobias*	*71:* 254

Zeichner

1576	Hembsen, *Hans* von	*71:* 415
1792	Hippius, *Gustav*	*73:* 310
1873	Kalmakov, *Nikolaj Konstantinovič*	*79:* 188
1875	Hindrey, *Karl August*	*73:* 277
1885	Hoerschelmann, *Rolf Erik* von	*74:* 33
1904	Jensen, *Jaan*	*77:* 524
1905	Jõesaar, *Ernst*	*78:* 139
1914	Kaljo, *Richard*	*79:* 173
1929	Hiibus, *Hugo*	*73:* 143
1949	Jürgens, *Harry*	*78:* 448

Finnland

Architekt

1832	Heideken, *Carl Johan* von . . .	*71:* 114
1843	Höijer, *Theodor*	*73:* 532
1852	Heikel, *Elia*	*71:* 143
1880	Hellström, *Thure*	*71:* 373
1900	Jäntti, *Toivo*	*77:* 178
1901	Huttunen, *Erkki*	*76:* 84
1901	Hytönen, *Aarne*	*76:* 124
1901	Jägerroos, *Georg*	*77:* 172
1908	Järvi, *Jorma*	*77:* 182
1909	Heikura, *Martti*	*71:* 148
1917	Kallio-Ericsson, *Aino*	*79:* 181
1924	Helamaa, *Erkki*	*71:* 294
1940	Järvinen, *Kari*	*77:* 183
1941	Helander, *Vilhelm*	*71:* 295
1945	Helin, *Pekka*	*71:* 326

Finnland / Architekt

1949	Heikkinen, *Mikko*	71: 147
1952	Huttu-Hiltunen, *Seppo*	76: 84
1955	Jokela, *Olli-Pekka*	78: 221
1956	Huotelin, *Paula*	76: 8
1958	Honkonen, *Vesa*	74: 410

Bildhauer

1879	Hovi, *Mikko*	75: 120
1913	Jauhiainen, *Oskari*	77: 432
1918	Isaksson, *Osmo*	76: 412
1919	Irmanov, *Václav*	76: 375
1922	Hiltunen, *Eila*	73: 257
1929	Jaakola, *Alpo*	77: 15
1932	Heino, *Raimo*	71: 211
1932	Kaivanto, *Kimmo*	79: 135
1934	Hietala-Hämäläinen, *Leila*	73: 127
1938	Hiironen, *Eero*	73: 144
1941	Hirvimäki, *Veikko*	73: 369
1956	Heikkilä, *Juhani*	71: 145
1963	Jaanisoo, *Villu*	77: 15

Bühnenbildner

1948	Junnikkala, *Kari*	78: 526
1958	Honkonen, *Vesa*	74: 410

Dekorationskünstler

1902	Hongell, *Göran*	74: 402

Designer

1902	Hongell, *Göran*	74: 402
1908	Heikinheimo, *Maija*	71: 144
1925	Hopea-Untracht, *Saara*	74: 444
1943	Hortling, *Airi*	75: 32
1951	Holmberg, *Kaarle*	74: 294
1956	Heikkilä, *Juhani*	71: 145

Emailkünstler

1925	Hopea-Untracht, *Saara*	74: 444

Fotograf

1832	Hoffers, *Eugen*	74: 78
1834	Hirn, *David Fredrik*	73: 323
1850	Hjertzell, *Fritz*	73: 397
1851	Heikel, *Axel Olai*	71: 143
1857	Holmsten-Heiniö, *Juho Henrik*	74: 306
1858	Helaakoski, *Antti Rietrikki*	71: 294
1863	Hintze, *Harry*	73: 297
1877	Klein, *Carl*	80: 411
1897	Hilli, *Esa*	73: 235
1939	Kajander, *Ismo*	79: 137
1940	Hölttö, *Ismo*	74: 2
1951	Kelaranta, *Timo*	79: 534
1956	Heikkilä, *Jaakko*	71: 145
1958	Heikura, *Hannes*	71: 148
1959	Hippeläinen, *Tuovi*	73: 310
1959	Kivi, *Jussi*	80: 369
1960	Hiltunen, *Heli*	73: 257
1960	Hölttä, *Heini*	74: 1
1961	Kella, *Marjaana*	80: 10
1963	Hytönen, *Petri*	76: 124
1965	Kekarainen, *Pertti*	79: 532
1965	Ketara, *Tiina*	80: 145
1968	Itkonen, *Tiina*	76: 480
1974	Kannisto, *Sanna*	79: 276
1976	Horelli, *Laura*	74: 495

Gebrauchsgrafiker

1902	Hongell, *Göran*	74: 402
1920	Honkanen, *Helmiriitta*	74: 409

Glaskünstler

1902	Hongell, *Göran*	74: 402
1925	Hopea-Untracht, *Saara*	74: 444

Goldschmied

1829	Holmström, *August Wilhelm*	74: 307
1854	Hollming, *August*	74: 281

Grafiker

1863	Järnefelt, *Eero Nikolai*	77: 179
1886	Hildén, *Kaarlo*	73: 180

1903	Holmqvist, *Anders G.*	74: 305		1903	Holmqvist, *Anders G.*	74: 305

1903 Holmqvist, *Anders G.* 74: 305
1907 Henriksson, *Harry* 72: 39
1918 Isaksson, *Osmo* 76: 412
1920 Honkanen, *Helmiriitta* 74: 409
1924 Hervo, *Erkki* 72: 441
1929 Jaakola, *Alpo* 77: 15
1932 Hietanen, *Reino* 73: 127
1932 Kaivanto, *Kimmo* 79: 135
1933 Heinonen, *Erkki Sakari* 71: 214
1934 Hursti, *Armas* 76: 26
1937 Heiskanen, *Outi* 71: 273
1941 Kanerva, *Raimo* 79: 268
1949 Holmström, *Lars* 74: 308
1959 Kivi, *Jussi* 80: 369

Illustrator

1914 Jansson, *Tove Marika* 77: 352

Innenarchitekt

1908 Heikinheimo, *Maija* 71: 144
1917 Kallio-Ericsson, *Aino* 79: 181
1943 Heikkilä, *Simo* 71: 146
1943 Helkama-Rågård, *Hannele* . . 71: 331
1951 Holmberg, *Kaarle* 74: 294
1958 Honkonen, *Vesa* 74: 410

Kartograf

1834 Hirn, *David Fredrik* 73: 323

Keramiker

1905 Holzer-Kjellberg, *Friedl* 74: 351
1918 Hovisaari, *Annikki* 75: 121
1943 Hortling, *Airi* 75: 32
1946 Horila, *Kerttu* 74: 503
1947 Hellman, *Åsa* 71: 364

Maler

1830 Holmberg, *Werner* 74: 294
1838 Kiselev, *Aleksandr Aleksandrovič* 80: 337
1846 Jansson, *Karl Emanuel* 77: 350
1853 Ingman, *Eva* 76: 293
1863 Järnefelt, *Eero Nikolai* 77: 179

1903 Holmqvist, *Anders G.* 74: 305
1906 Heinonen, *Aarre* 71: 214
1907 Henriksson, *Harry* 72: 39
1909 Kanerva, *Aimo* 79: 267
1914 Jansson, *Tove Marika* 77: 352
1918 Isaksson, *Osmo* 76: 412
1920 Honkanen, *Helmiriitta* 74: 409
1924 Hervo, *Erkki* 72: 441
1929 Jaakola, *Alpo* 77: 15
1932 Hietanen, *Reino* 73: 127
1932 Kaivanto, *Kimmo* 79: 135
1933 Heikkilä, *Erkki* 71: 144
1933 Heinonen, *Erkki Sakari* 71: 214
1934 Hursti, *Armas* 76: 26
1938 Hiironen, *Eero* 73: 144
1940 Hölttö, *Ismo* 74: 2
1940 Hyttinen, *Niilo* 76: 125
1941 Hirvimäki, *Veikko* 73: 369
1941 Kanerva, *Raimo* 79: 268
1946 Hukkanen, *Reijo* 75: 438
1949 Holmström, *Lars* 74: 308
1960 Hiltunen, *Heli* 73: 257
1963 Hietanen, *Helena* 73: 127
1963 Hytönen, *Petri* 76: 124

Medailleur

1913 Jauhiainen, *Oskari* 77: 432
1932 Heino, *Raimo* 71: 211

Möbelkünstler

1925 Hopea-Untracht, *Saara* 74: 444
1943 Heikkilä, *Simo* 71: 146

Neue Kunstformen

1937 Heiskanen, *Outi* 71: 273
1939 Kajander, *Ismo* 79: 137
1946 Hukkanen, *Reijo* 75: 438
1949 Holmström, *Lars* 74: 308
1952 Heikkilä, *Jussi* 71: 146
1956 Heikkilä, *Jaakko* 71: 145
1959 Hippeläinen, *Tuovi* 73: 310
1959 Kivi, *Jussi* 80: 369
1961 Kella, *Marjaana* 80: 10
1963 Hietanen, *Helena* 73: 127

Finnland / Neue Kunstformen

1963 **Ingen**, *Juha van* 76: 282
1965 **Ketara**, *Tiina* 80: 145
1976 **Horelli**, *Laura* 74: 495

Schmuckkünstler

1956 **Heikkilä**, *Juhani* 71: 145

Schnitzer

1879 **Hovi**, *Mikko* 75: 120

Silberschmied

1956 **Heikkilä**, *Juhani* 71: 145

Textilkünstler

1945 **Hobin**, *Agneta* 73: 440
1950 **Hyvönen**, *Helena* 76: 125

Zeichner

1906 **Heinonen**, *Aarre* 71: 214
1907 **Henriksson**, *Harry* 72: 39
1914 **Jansson**, *Tove Marika* 77: 352
1937 **Heiskanen**, *Outi* 71: 273
1959 **Kivi**, *Jussi* 80: 369

Frankreich

Architekt

1201 **Jean Loup** 77: 453
1232 **Jean** d'**Orbais** 77: 454
1243 **Henry** de **Reyns** 72: 64
1258 **Jean** de **Chelles** 77: 451
1342 **Jean** de **Louvres** 77: 454
1390 **Hültz**, *Johannes* 75: 346
1394 **Helbuterne**, *Robert* de 71: 304
1450 **Jacob** von **Landshut** 77: 63
1500 **Jean** de **Rouen** 77: 460
1515 **Jamete**, *Esteban* 77: 258
1517 **Holanda**, *Francisco* de 74: 209
1559 **Hoeimaker**, *Hendrik* 73: 532

1571 **Held**, *Nickel* 71: 312
1670 **Héroguel**, *Pierre* 72: 302
1671 **Héroguel**, *Jacques* 72: 302
1675 **Huguet**, *François* 75: 424
1679 **Huguet**, *Jean-François* 75: 426
1686 **Jennesson**, *Jean Nicolas* ... 77: 509
1705 **Héré**, *Emmanuel* 72: 145
1710 **Jadot**, *Jean Nicolas* (Baron) .. 77: 158
1713 **Joassor**, *Estêvão* do *Loreto* ... 78: 97
1720 **Jardin**, *Nicolas-Henri* 77: 387
1723 **Ixnard**, *Pierre Michel* d' 76: 553
1734 **Hélin**, *Pierre-Louis* 71: 327
1735 **Hoüel**, *Jean Pierre Laurent Louis* 75: 91
1739 **Heurtier**, *Jean-François* ... 73: 7
1740 **Jallier** de **Savault**, *Claude Jean-Baptiste* 77: 248
1742 **Huvé**, *Jean-Jacques* 76: 85
1755 **Hubert**, *Auguste* 75: 295
1755 **Ingres**, *Jean Marie Joseph* .. 76: 305
1756 **Hotelard**, *François* 75: 64
1765 **Hurtault**, *Maximilien Joseph* .. 76: 29
1774 **Heroy**, *Claude* 72: 319
1780 **Huyot**, *Jean-Nicolas* 76: 93
1783 **Huvé**, *Jean-Jacques-Marie* .. 76: 86
1784 **Hotelard**, *Ennemond* 75: 63
1788 **Joly**, *Jules* 78: 236
1789 **Jaÿ**, *Adolphe Marie François* .. 77: 444
1790 **Henry**, *Robert* 72: 61
1792 **Hittorff**, *Jakob Ignaz* 73: 382
1797 **Henry**, *Charles* 72: 49
1797 **Hurlupé** de **Ligny** 76: 19
1800 **Isabelle**, *Charles Edouard* ... 76: 395
1801 **Honoré**, *Théodore* 74: 411
1801 **Horeau**, *Hector* 74: 492
1802 **Heurteloup**, *Achille Victor* (Baron) 73: 7
1812 **Hénard**, *Julien* 71: 442
1814 **Jacquemin**, *Charles* 77: 139
1816 **Huot** (Architekten-Familie) ... 76: 3
1816 **Huot**, *Marc Victor* 76: 4
1818 **Jacquemin**, *Claude* 77: 140
1821 **Isabey**, *Léon* 76: 402
1823 **Hénault**, *Lucien Ambroise* ... 71: 445
1823 **Hermant**, *Achille* 72: 219
1823 **Jal**, *Anatole* 77: 243
1824 **Joly**, *Edmond* 78: 234
1826 **Holden**, *Isaac* 74: 232

1827	**Hersent**, *Hildevert*	72: 395		1896	**Jeanneret**, *Pierre*	77: 465
1827	**Hunt**, *Richard Morris*	75: 516		1897	**Iché**, *René*	76: 161
1828	**Hirsch**, *Abraham*	73: 329		1900	**Isidore**, *Raymond*	76: 441
1829	**Hüe**, *Louis Victor*	75: 338		1902	**Heep**, *Adolf Franz*	71: 33
1831	**Joyau**, *Achille*	78: 413		1903	**Herbé**, *Paul*	72: 112
1832	**Hess**, *Emile*	72: 482		1906	**Jourdain**, *Frantz-Philippe*	78: 381
1832	**Hulot**, *Félix-Elie-Xavier*	75: 451		1907	**Kemény**, *Zoltan*	80: 47
1837	**Janty**, *Ernest*	77: 355		1908	**Hermant**, *André*	72: 221
1839	**Hoffbauer**, *Théodore-Joseph-Hubert*	74: 76		1910	**Kaspé**, *Vladimir*	79: 385
1840	**Hermitte**, *Achille-Antoine*	72: 232		1918	**Jaubert**, *Gaston*	77: 428
1840	**Huot**, *Joseph Henri*	76: 3		1921	**Josic**, *Alexis*	78: 355
1841	**Jung**, *Ernst*	78: 501		1928	**Hundertwasser**, *Friedensreich*	75: 496
1842	**Hennebique**, *François*	71: 512		1932	**Held**, *Marc*	71: 310
1843	**Hénard**, *Gaston*	71: 441		1932	**Huet**, *Bernard*	75: 372
1844	**Héneux**, *Paul*	71: 488		1935	**Jungmann**, *Jean-Paul*	78: 515
1844	**Jacquemin**, *Rémy*	77: 141		1942	**Hondelatte**, *Jacques*	74: 383
1847	**Hildebrand**, *Adolf* von	73: 157		1953	**Kagan**, *Michel*	79: 100
1847	**Jourdain**, *Frantz*	78: 380		1955	**Jourda**, *Françoise-Hélène*	78: 378
1848	**Humbert**, *Pierre*	75: 470		1957	**Ibos**, *Jean-Marc*	76: 152
1849	**Hénard**, *Eugène*	71: 440		1966	**Jakob**, *Dominique*	77: 217
1849	**Huot**, *Charles-Eugène*	76: 3				
1849	**Jourdeuil**, *Adrien*	78: 387				

Bauhandwerker

1342	**Jean** de **Louvres**	77: 454
1500	**Jacquet** (1500 Bildhauer-Familie)	77: 146
1508	**Juliot**, *Nicolas*	78: 482
1553	**Jaquio**, *Pons*	77: 372
1571	**Held**, *Nickel*	71: 312
1670	**Héroguel**, *Pierre*	72: 302
1675	**Huguet**, *François*	75: 424
1723	**Ixnard**, *Pierre Michel* d'	76: 553

(continued left column from top)

1855	**Henne**, *Victor*	71: 506
1855	**Hermant**, *Jacques*	72: 224
1855	**Hoentschel**, *Georges*	74: 14
1862	**Hendel**, *Zygmunt*	71: 452
1862	**Jarrier**, *Louis*	77: 406
1867	**Huot**, *Victor*	76: 5
1870	**Herscher**, *Ernest*	72: 393
1871	**Hulot**, *Louis Jean*	75: 451
1872	**Huot**, *Joseph*	76: 3
1872	**Huot**, *Lazare Lucien Joseph*	76: 4
1873	**Hornecker**, *Joseph*	74: 528
1873	**Izquierdo-Garrido**, *Ramon José*	77: 11
1873	**Jacquemin**, *Edouard*	77: 141
1874	**Hoetger**, *Bernhard*	74: 42
1875	**Jaussely**, *Léon*	77: 437
1876	**Hulot**, *Paul*	75: 452
1877	**Herlofson**, *Pierre*	72: 179
1879	**Isidore**, *Raymond*	76: 441
1886	**Hémar**, *Yves Victor*	71: 411
1886	**Hiriart**, *Joseph*	73: 322
1887	**Hennequet**, *Marcel*	71: 523
1887	**Jacobsen**, *Georg*	77: 88
1891	**Herbst**, *René*	72: 128
1891	**Iscelenov**, *Nikolaj Ivanovič*	76: 415

Bildhauer

1297	**Jean** d'**Arras**	77: 450
1355	**Jean** de **Cambrai**	77: 451
1360	**Josès**, *Jean*	78: 350
1372	**Jean** de **Prindale**	77: 459
1431	**Huerta**, *Juán* de la	75: 363
1439	**Juliot** (Künstler-Familie)	78: 480
1450	**Jacob** von **Landshut**	77: 63
1481	**Juste** (Bildhauer-Familie)	79: 17
1481	**Juste**, *Antoine*	79: 18
1483	**Juste**, *Jean*	79: 20
1487	**Juste**, *André*	79: 18
1490	**Hodart**, *Filipe*	73: 461

Frankreich / Bildhauer

1495	**Joly**, *Gabriel*	*78:* 235
1499	**Jérôme** de **Fiesole**	*78:* 13
1500	**Jacquet** (1500 Bildhauer-Familie)	*77:* 146
1500	**Jacquet**, *Antoine*	*77:* 147
1500	**Jean** de **Rouen**	*77:* 460
1501	**Juliot**, *Jean*	*78:* 482
1501	**Juste**, *Juste*	*79:* 21
1507	**Juni**, *Juan* de	*78:* 520
1511	**Juliot**, *Jacques*	*78:* 480
1515	**Jamete**, *Esteban*	*77:* 258
1534	**Juliot**, *Guillaume*	*78:* 480
1536	**Juliot**, *Hubert*	*78:* 480
1537	**Juliot**, *Antoine*	*78:* 480
1537	**Juliot**, *François*	*78:* 480
1537	**Juliot**, *Jacques*	*78:* 481
1545	**Jacquet**, *Matthieu*	*77:* 147
1550	**Jacquin** (1550/1753 Bildhauer-Familie)	*77:* 153
1550	**Jacquin**, *Jean*	*77:* 154
1553	**Jaquio**, *Pons*	*77:* 372
1559	**Juste**, *Jean*	*79:* 20
1572	**Jacques** (1572/1726 Bildhauer-Familie)	*77:* 142
1572	**Jacques**, *Pierre*	*77:* 143
1574	**Jacquet**, *Germain*	*77:* 147
1575	**Jacquin**, *Bénigne*	*77:* 153
1581	**Jacquet**, *Nicolas*	*77:* 149
1582	**Jacquet**, *Pierre*	*77:* 149
1601	**Jacquin**, *Christophe*	*77:* 153
1601	**Jacquin**, *François*	*77:* 154
1601	**Jacquin**, *Jean*	*77:* 155
1601	**Jacquin**, *Nicolas*	*77:* 155
1610	**Jacques**, *Nicolas*	*77:* 142
1610	**Jacquin**, *Pierre*	*77:* 155
1614	**Jacquet**, *Alexandre*	*77:* 146
1616	**Hutinot**, *Pierre*	*76:* 73
1624	**Houzeau**, *Jacques*	*75:* 111
1625	**Jacquart** (1625/1736 Künstler-Familie)	*77:* 134
1625	**Jacquart**, *Claude*	*77:* 134
1627	**Jacques**, *François*	*77:* 142
1630	**Hérard**, *Gérard Léonard*	*72:* 107
1630	**Jacquin**, *Claude*	*77:* 153
1631	**Hoyau**, *Charles*	*75:* 150
1631	**Jacquin**, *François*	*77:* 154
1631	**Jaillot**, *Pierre-Simon*	*77:* 204
1635	**Jacquin**, *Christophe*	*77:* 153
1640	**Jacquin**, *Nicolas*	*77:* 155
1645	**Hooghe**, *Romeyn* de	*74:* 431
1645	**Hulot**, *Jacques*	*75:* 450
1645	**Hulot**, *Nicolas*	*75:* 450
1645	**Hulot** (Bildhauer-Familie)	*75:* 450
1646	**Jacquin**, *Christophe*	*77:* 153
1648	**Hurtrelle**, *Simon*	*76:* 34
1652	**Hulot**, *Guillaume*	*75:* 450
1653	**Jacques**, *Nicolas*	*77:* 143
1653	**Jacquin**, *Gabriel*	*77:* 154
1654	**Herpin** (1654/1748 Bildhauer-Familie)	*72:* 322
1654	**Herpin**, *Denis*	*72:* 322
1654	**Joly**, *Jean*	*78:* 235
1658	**Jacquin**, *Claude*	*77:* 153
1658	**Jacquin**, *Joseph*	*77:* 155
1664	**Jacquin**, *Antoine*	*77:* 153
1669	**Jouvenet**, *Noël*	*78:* 395
1671	**Jacquin**, *Jean-Claude*	*77:* 155
1680	**Hulot**, *Philippe*	*75:* 450
1684	**Herpin**, *Louis*	*72:* 322
1686	**Hutin**, *François*	*76:* 72
1715	**Hutin**, *Charles-François*	*76:* 71
1717	**Jacquart**, *Marc Antoine*	*77:* 134
1719	**Herpin**, *Louis-Jacques*	*72:* 322
1719	**Hulot**, *Etienne*	*75:* 450
1719	**Hulot**, *Pierre*	*75:* 451
1720	**Heurtaut**, *Nicolas*	*73:* 6
1723	**Hutin**, *Pierre-Jules*	*76:* 73
1724	**Jacques** (1724/1805 Bildhauer-, Keramiker-Familie)	*77:* 143
1724	**Jacques**, *Charles Symphorien* .	*77:* 143
1731	**Jayet**, *Clément*	*77:* 445
1731	**Julien**, *Pierre*	*78:* 475
1741	**Houdon**, *Jean-Antoine*	*75:* 85
1755	**Ingres**, *Jean Marie Joseph* . . .	*76:* 305
1762	**Hennequin**, *Philippe Auguste* .	*71:* 523
1794	**Jacquot**, *Georges*	*77:* 156
1802	**Huguenin**, *Jean Pierre Victor* .	*75:* 420
1802	**Jaley**, *Jean Louis Nicolas*	*77:* 246
1803	**Husson**, *Honoré Jean Aristide* .	*76:* 57
1804	**Jacques**, *Napoléon*	*77:* 145
1805	**Kirstein**, *Joachim Frédéric* . . .	*80:* 331
1806	**Jouffroy**, *François*	*78:* 374
1810	**Jabouin**, *Bernard*	*77:* 23
1815	**Hoffmann**, *Karl*	*74:* 106

1823	**Janson**, *Louis Charles*	77:	331
1824	**Irvoy**, *Aimé Charles*	76:	385
1824	**Jacquemart**, *Alfred*	77:	137
1825	**Iselin**, *Henri Frédéric*	76:	420
1826	**Hove**, *Victor François Guillaume van*	75:	117
1826	**Iguel**, *Charles-François-Marie*	76:	179
1830	**Itasse**, *Adolphe*	76:	476
1834	**Hennequin**, *Gustave Nicolas*	71:	523
1834	**Hiolle**, *Ernest Eugène*	73:	303
1840	**Heller**, *Florent Antoine*	71:	346
1841	**Jacquemart**, *Nélie*	77:	138
1843	**Hiolle**, *Maximilien Henri*	73:	305
1843	**Icard**, *Honoré*	76:	157
1845	**Injalbert**, *Antoine*	76:	310
1846	**Hercule**, *Benoît Lucien*	72:	135
1846	**Hiolin**, *Louis Auguste*	73:	302
1846	**Jouve**, *Auguste*	78:	390
1847	**Hildebrand**, *Adolf von*	73:	157
1847	**Houssin**, *Edouard Charles Marie*	75:	104
1848	**Hugoulin**, *Emile*	75:	418
1849	**Hugues**, *Jean-Bapt.*	75:	422
1849	**Idrac**, *Jean Marie Antoine*	76:	165
1850	**Henry**, *Lucien*	72:	57
1851	**Jacquin**, *Georges-Arthur*	77:	156
1857	**Klinger**, *Max*	80:	487
1858	**Hofer**, *Gottfried*	74:	60
1859	**Houdain**, *André d'*	75:	85
1859	**Kautsch**, *Heinrich*	79:	459
1866	**Keuller**, *Vital*	80:	152
1867	**Itasse**, *Jeanne*	76:	477
1871	**Hiolle**, *Alphonse Anatole*	73:	303
1872	**Hugué**, *Manolo*	75:	418
1873	**Izquierdo-Garrido**, *Ramon José*	77:	11
1873	**Kalmakov**, *Nikolaj Konstantinovič*	79:	188
1874	**Hoetger**, *Bernhard*	74:	42
1875	**Kindler**, *Ludwig*	80:	273
1876	**Hub**, *Emil*	75:	246
1876	**Jordic**	78:	325
1877	**Hérain**, *François de*	72:	102
1878	**Jouve**, *Paul*	78:	391
1879	**Howard**, *Wil*	75:	140
1879	**Jarl**, *Viggo*	77:	395
1880	**Hofmann**, *Hans*	74:	135
1880	**Kars**, *Georges*	79:	364
1881	**Heuvelmans**, *Lucienne Antoinette Adélaïde*	73:	24
1882	**Izdebsky**, *Vladimir*	77:	3
1882	**Jouant**, *Jules*	78:	365
1884	**Heiberg**, *Jean*	71:	104
1884	**Hernández**, *Mateo*	72:	266
1885	**Jakimow**, *Igor von*	77:	213
1888	**Howard**, *Cecil*	75:	130
1888	**Huf**, *Fritz*	75:	384
1889	**Janniot**, *Alfred Auguste*	77:	308
1890	**Hette**, *Richard*	72:	523
1892	**Jonchère**, *Evariste*	78:	246
1892	**Josset**, *Raoul*	78:	359
1894	**Heller**, *Ernst*	71:	345
1894	**Hjorth**, *Bror*	73:	399
1897	**Iché**, *René*	76:	161
1899	**Huszár**, *Imre*	76:	59
1899	**Kermadec**, *Eugène Nestor de*	80:	96
1900	**Isidore**, *Raymond*	76:	441
1901	**Hua**, *Tianyou*	75:	211
1901	**Hunziker**, *Max*	75:	539
1902	**Jordan**, *Olaf*	78:	318
1903	**Joffre**, *Félix*	78:	142
1907	**Kemény**, *Zoltan*	80:	47
1909	**Kerg**, *Théo*	80:	91
1910	**Hérold**, *Jacques*	72:	309
1911	**Joly**, *Raymond*	78:	236
1912	**Jacobsen**, *Robert*	77:	90
1914	**Jorn**, *Asger*	78:	333
1917	**Honegger**, *Gottfried*	74:	393
1918	**Kaeppelin**, *Philippe*	79:	85
1919	**Hess**, *Esther*	72:	483
1919	**Holley-Trasenster**, *Francine*	74:	278
1920	**Ipoustéguy**, *Jean*	76:	354
1921	**Kijno**, *Lad*	80:	238
1923	**Hucleux**, *Jean-Olivier*	75:	305
1923	**Hugo-Cleis**	75:	415
1923	**Kelly**, *Ellsworth*	80:	35
1924	**Hetey**, *Katalin*	72:	517
1925	**Kawun**, *Ivan*	79:	477
1928	**Klein**, *Yves*	80:	423
1929	**Jordà**, *Joan*	78:	309
1930	**Jakober**, *Benedict*	77:	218
1930	**Johns**, *Jasper*	78:	178
1931	**Izquierdo**, *Domingo*	77:	6
1933	**Jeanclos**, *Georges*	77:	461
1933	**Jouffroy**, *Jean Pierre*	78:	374

Frankreich / Bildhauer

1934	Holmens, Gerard	74: 298
1935	Heidelberger, Liliane	71: 118
1935	Hémery, Pierre	71: 418
1935	Hovadík, Jaroslav	75: 113
1935	Journiac, Michel	78: 388
1935	Kílár, István	80: 243
1935	Klasen, Peter	80: 388
1938	Jarkikh, Youri	77: 393
1938	Karavouzis, Sarantis	79: 333
1939	Hiolle, Jean Claude	73: 305
1939	Jacquet, Alain	77: 150
1939	Jong, Jacqueline de	78: 277
1940	Kanter, Michel	79: 290
1941	Jung, Dany	78: 499
1941	Kaol, Claude	79: 298
1942	Hornn, François	74: 536
1942	Ikam, Catherine	76: 187
1943	Herth, Francis	72: 423
1943	Jocz, Paweł	78: 114
1944	Hubert, Pierre-Alain	75: 297
1945	Jullian, Michel Claude	78: 483
1945	Kiefer, Anselm	80: 206
1946	Isnard, Vivien	76: 453
1946	Kirili, Alain	80: 318
1947	Hubaut, Joël	75: 254
1949	Kaeppelin, Dominique	79: 84
1951	Jacopit, Patrice	77: 110
1952	Kaminer, Saúl	79: 223
1953	Hillel, Edward	73: 222
1953	Hirakawa, Shigeko	73: 316
1953	Jeune, François	78: 36
1956	Klemensiewicz, Piotr	80: 441
1958	Jugnet, Anne Marie	78: 458
1961	Hyber, Fabrice	76: 111
1962	Joisten, Bernard	78: 219

Buchkünstler

1871	Hellé, André	71: 336
1876	Kieffer, René	80: 210
1919	Hess, Esther	72: 483

Buchmaler

1176	Herrad von Hohenburg	72: 327
1285	Henri, Maître	72: 24
1289	Honoré d'Amiens	74: 411
1384	Hesdin, Jacquemart de	72: 470
1439	Juliot (Künstler-Familie)	78: 480
1440	Jehan, Dreux	77: 482
1517	Holanda, Francisco de	74: 209
1534	Juliot, Guillaume	78: 480

Bühnenbildner

1858	Hoetericx, Emile	74: 41
1866	Kandinsky, Wassily	79: 253
1867	Ibels, Henri Gabriel	76: 147
1871	Hellé, André	71: 336
1871	Innocenti, Camillo	76: 320
1873	Kalmakov, Nikolaj Konstantinovič	79: 188
1875	Klossowski, Erich	80: 515
1880	Hémard, Joseph	71: 412
1883	Iribe, Paul	76: 369
1884	Jakulov, Georgij Bogdanovič	77: 238
1887	Hugo, Valentine	75: 411
1887	Jakovlev, Aleksandr Evgen'evič	77: 226
1893	Idelson, Vera	76: 164
1894	Hugo, Jean	75: 410
1894	Kikodze, Šalva	80: 239
1896	Klausz, Ernest	80: 396
1897	Josić, Mladen	78: 356
1898	Hiler, Hilaire	73: 184
1898	Holy, Adrien	74: 340
1898	Hosiasson, Philippe	75: 50
1898	Klein, Frits	80: 413
1907	Henry, Maurice	72: 57
1930	Jaimes Sánchez, Humberto	77: 205
1938	Karavouzis, Sarantis	79: 333
1944	Kele, Judit	80: 7
1945	Kalman, Jean	79: 189
1945	Kiefer, Anselm	80: 206
1955	Kersalé, Yann	80: 114
1961	Hyber, Fabrice	76: 111

Dekorationskünstler

1380	Hue de Boulogne	75: 321
1706	Joly, André	78: 233
1767	Isabey, Jean-Baptiste	76: 400
1806	Hesse, Alexandre Jean-Baptiste	72: 493
1807	Héois, Alexis Théophile	72: 91
1821	Jobbé-Duval, Félix	78: 100

1822 **Henry de Gray**, *Nicolas* 72: 64
1855 **Hoentschel**, *Georges* 74: 14
1855 **Karbowsky**, *Adrien* 79: 335
1858 **Hestaux**, *Louis* 72: 516
1858 **Hofer**, *Gottfried* 74: 60
1859 **Helleu**, *Paul* 71: 355
1866 **Keuller**, *Vital* 80: 152
1871 **Hellé**, *André* 71: 336
1871 **Hulot**, *Louis Jean* 75: 451
1876 **Isern Alie**, *Pedro* 76: 431
1876 **Jourdain**, *Francis* 78: 379
1877 **Jacquier**, *Marcel* 77: 152
1880 **Hémard**, *Joseph* 71: 412
1884 **Jakulov**, *Georgij Bogdanovič* . 77: 238
1889 **Janniot**, *Alfred Auguste* 77: 308
1891 **Herbst**, *René* 72: 128
1895 **Jean-Haffen**, *Yvonne* 77: 452
1896 **Klausz**, *Ernest* 80: 396
1899 **Kerga** 80: 92
1902 **Kaehrling**, *Suzanne Blanche* .. 79: 76
1907 **Humblot**, *Robert* 75: 475
1908 **Ingrand**, *Max* 76: 297
1910 **Heitzmann**, *Antoine* 71: 282
1921 **Kijno**, *Lad* 80: 238
1950 **Houtin**, *François* 75: 108

Designer

1868 **Jenny** 77: 512
1882 **Jackson**, *Alexander Young* ... 77: 36
1883 **Iribe**, *Paul* 76: 369
1884 **Heiberg**, *Jean* 71: 104
1891 **Herbst**, *René* 72: 128
1899 **Heim**, *Jacques* 71: 167
1919 **Hess**, *Esther* 72: 483
1932 **Held**, *Marc* 71: 310
1939 **Kenzo** 80: 76
1957 **Ibos**, *Jean-Marc* 76: 152
1961 **Jourdan**, *Eric* 78: 385

Drucker

1495 **Jacobus Modernus** 77: 101
1572 **Heyden**, *Jacob van der* 73: 43
1601 **Heyden**, *Christoph von der* ... 73: 43
1622 **Heyden**, *Johann Peter von der* . 73: 43
1650 **Jans**, *Henry* 77: 319

1789 **Hullmandel**, *Charles* 75: 449
1956 **Kalt**, *Charles* 79: 200

Elfenbeinkünstler

1631 **Jaillot**, *Pierre-Simon* 77: 204
1632 **Jaillot**, *Alexis-Hubert* 77: 203

Emailkünstler

1645 **Hooghe**, *Romeyn de* 74: 431

Fayencekünstler

1664 **Hustin**, *Jacques* 76: 58
1725 **Jullien**, *Joseph* 78: 487
1760 **Jacques**, *Charles Symphorien* . 77: 144
1778 **Jullien**, *Léon Joseph* 78: 487
1789 **Johnston**, *David* 78: 207
1829 **Jean**, *Auguste* 77: 448

Filmkünstler

1879 **Jobbé-Duval**, *Félix* 78: 101
1883 **Iribe**, *Paul* 76: 369
1883 **Jodelet**, *Charles Emmanuel* ... 78: 119
1900 **Hoyningen-Huene**, *George* ... 75: 155
1907 **Henry**, *Maurice* 72: 57
1914 **Heisler**, *Jindřich* 71: 275
1927 **Hurtado**, *Angel* 76: 27
1929 **Hidalgo**, *Francisco* 73: 100
1929 **Hoviv** 75: 122
1929 **Jodorowsky**, *Alejandro* 78: 123
1947 **Hubaut**, *Joël* 75: 254
1961 **Hyber**, *Fabrice* 76: 111
1962 **Huyghe**, *Pierre* 76: 92
1964 **Jouve**, *Valérie* 78: 392
1969 **Hugonnier**, *Marine* 75: 417
1972 **Joreige**, *Lamia* 78: 326
1972 **Kéramidas**, *Nicolas* 80: 81
1977 **Kim**, *Sanghon* 80: 261

Fotograf

1797 **Jacopssen**, *Louis Constantin* .. 77: 127
1798 **Joly de Lotbinière**, *Pierre-Gustave* 78: 237

Frankreich / Fotograf

1800	**Humbert** de **Molard**, *Louis Adolphe* Baron	75: 472
1810	**Joubert**, *Ferdinand*	78: 366
1826	**Hugo**, *Charles-Victor*	75: 408
1827	**Heine**, *Wilhelm*	71: 191
1849	**Kauffmann**, *Paul Adolphe*	79: 436
1885	**Karpelès**, *Andrée*	79: 359
1893	**Henri**, *Florence*	72: 26
1893	**Hutton**, *Kurt*	76: 83
1900	**Hoyningen-Huene**, *George*	75: 155
1901	**Ichac**, *Pierre*	76: 160
1905	**Klein**, *Róza*	80: 419
1907	**Henry**, *Maurice*	72: 57
1909	**Jahan**, *Pierre*	77: 194
1910	**Hervé**, *Lucien*	72: 435
1911	**Jesse**, *Nico*	78: 24
1914	**Heisler**, *Jindřich*	71: 275
1917	**Honegger**, *Gottfried*	74: 393
1919	**Hess**, *Esther*	72: 483
1927	**Hurtado**, *Angel*	76: 27
1928	**Horvat**, *Frank*	75: 33
1928	**Johnson**, *Tore*	78: 203
1928	**Klein**, *William*	80: 422
1929	**Hidalgo**, *Francisco*	73: 100
1929	**Janicot**, *Françoise*	77: 285
1932	**Held**, *Marc*	71: 310
1933	**Heinzen**, *Elga*	71: 261
1935	**Ionesco**, *Irina*	76: 349
1935	**Journiac**, *Michel*	78: 388
1935	**Klasen**, *Peter*	80: 388
1937	**Julner**, *Angelica*	78: 488
1938	**Jarkikh**, *Youri*	77: 393
1941	**Jung**, *Dany*	78: 499
1944	**Jeanmougin**, *Yves*	77: 463
1945	**Kiefer**, *Anselm*	80: 206
1948	**Julien-Casanova**, *Françoise*	78: 477
1950	**Hermanowicz**, *Mariusz*	72: 214
1951	**Kalter**, *Marion*	79: 201
1952	**Kern**, *Pascal*	80: 103
1953	**Hillel**, *Edward*	73: 222
1955	**Hurteau**, *Philippe*	76: 31
1957	**Hervé**, *Rodolf*	72: 436
1958	**Jugnet**, *Anne Marie*	78: 458
1959	**Kaap**, *Gerald* van der	79: 46
1962	**Huyghe**, *Pierre*	76: 92
1962	**Joisten**, *Bernard*	78: 219
1964	**Joumard**, *Véronique*	78: 378
1964	**Jouve**, *Valérie*	78: 392
1969	**Hugonnier**, *Marine*	75: 417
1976	**Hugo**, *Pieter*	75: 411

Gartenkünstler

1950	**Houtin**, *François*	75: 108

Gebrauchsgrafiker

1849	**Kauffmann**, *Paul Adolphe*	79: 436
1866	**Jossot**, *Henri*	78: 360
1866	**Keuller**, *Vital*	80: 152
1867	**Ibels**, *Henri Gabriel*	76: 147
1877	**Jacquier**, *Marcel*	77: 152
1879	**Jobbé-Duval**, *Félix*	78: 101
1880	**Hémard**, *Joseph*	71: 412
1882	**Kamm**, *Louis-Philippe*	79: 229
1883	**Iribe**, *Paul*	76: 369
1883	**Jodelet**, *Charles Emmanuel*	78: 119
1884	**Irriera**, *Roger Jouanneau*	76: 382
1885	**Hem**, *Pieter* van der	71: 409
1888	**Icart**, *Louis*	76: 158
1893	**Jeanjean**, *Marcel*	77: 462
1901	**Hluščenko**, *Mykola Petrovyč*	73: 421
1907	**Henry**, *Maurice*	72: 57
1917	**Honegger**, *Gottfried*	74: 393
1927	**Holdaway**, *James*	74: 230
1939	**Hürlimann**, *Ruth*	75: 361
1944	**Jeanmougin**, *Yves*	77: 463
1972	**Kéramidas**, *Nicolas*	80: 81
1977	**Kim**, *Sanghon*	80: 261

Gießer

1341	**Joseph**, *Colart*	78: 337
1360	**Josès**, *Jean*	78: 350
1470	**Jörg** von **Speyer**	78: 131
1510	**Hilaire**	73: 147
1638	**Keller**, *Balthasar*	80: 17
1694	**Hubault**	75: 253
1779	**Hopfgarten**, *Wilhelm*	74: 451

Glaskünstler

1891	**Heiligenstein**, *Auguste*	71: 156
1899	**Hugo**, *François*	75: 409

1908	**Ingrand**, *Max*	76: 297	1650	**Jans**, *Henry*	77: 319
1909	**Kerg**, *Théo*	80: 91	1655	**Jollain**, *Jacques*	78: 228

Goldschmied

1525	**Héry**, *Claude de*	72: 446
1561	**Juvenel**	79: 38
1612	**Huaud**, *Pierre*	75: 245
1624	**Hochedé** (Goldschmiede-Familie)	73: 446
1624	**Hochedé**, *Claude*	73: 446
1630	**Hochedé**, *Charles*	73: 446
1645	**Hooghe**, *Romeyn de*	74: 431
1648	**Jacob**, *Guillaume*	77: 57
1659	**Hochedé**, *Charles*	73: 446
1701	**Kirstein** (1701/1860 Goldschmiede-Familie)	80: 331
1701	**Kirstein**, *Joachim Friedrich*	80: 332
1720	**Joubert**, *François*	78: 367
1733	**Kirstein**, *Johann Jacob*	80: 332
1765	**Kirstein**, *Jacques Frédéric*	80: 331
1805	**Kirstein**, *Joachim Frédéric*	80: 331
1852	**Husson**, *Henri*	76: 56
1899	**Hugo**, *François*	75: 409

Grafiker

1501	**Juste**, *Juste*	79: 21
1560	**Heyden**, *Jan van der*	73: 43
1572	**Heyden**, *Jacob van der*	73: 43
1575	**Jousse**, *Mathurin*	78: 389
1583	**Honervogt**, *Jacques*	74: 397
1585	**Isaac**, *Jaspar*	76: 391
1590	**Henriet**, *Israël*	72: 37
1601	**Heyden**, *Christoph von der*	73: 43
1606	**Huret**, *Grégoire*	76: 13
1610	**Humbelot**, *Jean*	75: 465
1611	**Heince**, *Zacharie*	71: 182
1612	**Jacquard**, *Antoine*	77: 133
1620	**Isaac**, *Claude*	76: 390
1625	**Jacquart** (1625/1736 Künstler-Familie)	77: 134
1634	**Jollain** (Kupferstecher- und Stichverleger-Familie)	78: 228
1634	**Jollain**, *Gérard*	78: 228
1638	**Jollain**, *Gérard*	78: 228
1641	**Jollain**, *François*	78: 228
1645	**Hooghe**, *Romeyn de*	74: 431
1660	**Jollain**, *François-Gérard*	78: 228
1677	**Houat** (Kupferstecher-Familie)	75: 78
1677	**Houat**, *François*	75: 78
1680	**Horthemels** (Kupferstecher- und Maler-Familie)	75: 30
1680	**Horthemels**, *Frédéric Eustache*	75: 30
1682	**Horthemels**, *Marie Anne Hyacinthe*	75: 30
1683	**Houat**, *Jean Charles*	75: 78
1685	**Hérisset**, *Antoine*	72: 164
1686	**Horthemels**, *Louise Magdeleine*	75: 30
1686	**Hutin**, *François*	76: 72
1686	**Jacquart**, *Claude*	77: 134
1688	**Jeaurat**, *Edme*	77: 469
1689	**Horthemels**, *Marie-Nicole*	75: 30
1690	**Jollain**, *Jean-François-Gérard*	78: 229
1695	**Houat**, *André*	75: 78
1695	**Huquier**, *Gabriel*	76: 9
1697	**Joullain**, *François*	78: 377
1699	**Jeaurat**, *Etienne*	77: 470
1700	**Hüet**, *Christophe*	75: 373
1708	**Houat**, *Claude*	75: 78
1715	**Hutin**, *Charles-François*	76: 71
1718	**Heilmann**, *Johann Kaspar*	71: 162
1723	**Hutin**, *Pierre-Jules*	76: 73
1725	**Huquier**, *Jacques-Gabriel*	76: 10
1726	**Hutin**, *Jean-Baptiste*	76: 73
1732	**Henriquez**, *Benoît Louis*	72: 46
1734	**Hélin**, *Pierre-Louis*	71: 327
1735	**Hoüel**, *Jean Pierre Laurent Louis*	75: 91
1735	**Julien**, *Simon*	78: 476
1740	**Heimlich**, *Jean Daniel*	71: 177
1743	**Helman**, *Isidore-Stanislas*	71: 379
1745	**Huet**, *Jean-Baptiste*	75: 374
1747	**Ingouf**, *François Robert*	76: 296
1750	**Hoin**, *Claude Jean Baptiste*	74: 202
1751	**Hémery**, *Antoine-François*	71: 417
1752	**Janinet**, *Jean-François*	77: 288
1756	**Hénard**, *Charles*	71: 438
1761	**Heideloff**, *Nicolaus Innocentius Wilhelm Clemens van*	71: 119
1762	**Hennequin**, *Philippe Auguste*	71: 523
1767	**Isabey**, *Jean-Baptiste*	76: 400
1770	**Huet**, *Nicolas*	75: 376
1772	**Huet**, *François*	75: 374

Frankreich / Grafiker

1774	**Hegi**, *Franz*	71: 92		1819	**Jullien**, *Amédée*	78: 487
1777	**Hersent**, *Louis*	72: 398		1821	**Hoguet**, *Charles*	74: 186
1780	**Heigel**, *Joseph*	71: 138		1824	**Hildebrand**, *Henri-Théophile*	73: 164
1780	**Ingres**, *Jean Auguste Dominique*	76: 298		1824	**Israëls**, *Jozef*	76: 465
1781	**Hesse**, *Henri Joseph*	72: 500		1825	**Jandelle**, *Eugène Claude*	77: 276
1782	**Jacob**, *Nicolas Henri*	77: 60		1826	**Henriet**, *Frédéric*	72: 36
1782	**Jaser**, *Marie Marguerite Françoise*	77: 413		1826	**Hequet**, *José Adolfo*	72: 102
1787	**Jolivard**, *André*	78: 227		1826	**Jeanniot**, *Pierre-Alexandre*	77: 467
1788	**Jazet** (1788/1918 Stecher-Familie)	77: 446		1827	**Hussenot**, *Joseph*	76: 54
				1830	**Hue**, *Charles Désiré*	75: 319
1788	**Jazet**, *Jean Pierre Marie*	77: 446		1830	**Jundt**, *Gustave Adolphe*	78: 496
1788	**Jolimont**, *Théodore*	78: 225		1833	**Hirsch**, *Auguste Alexandre*	73: 331
1788	**Joly**, *Jules*	78: 236		1837	**Jacquemart**, *Jules Ferdinand*	77: 137
1789	**Hullmandel**, *Charles*	75: 449		1839	**Héreau**, *Jules*	72: 146
1789	**Jacomin**, *Jean Marie*	77: 107		1841	**Jeannin**, *Georges*	77: 467
1794	**Hervieu**, *August*	72: 438		1843	**Jacomin**, *Marie Ferdinand*	77: 107
1794	**Jollivet**, *Jules*	78: 231		1844	**Huault-Dupuy**, *Valentin*	75: 246
1795	**Hesse**, *Nicolas Auguste*	72: 504		1844	**Huet**, *René-Paul*	75: 378
1797	**Henriquel-Dupont**, *Louis Pierre*	72: 42		1845	**Jettel**, *Eugen*	78: 32
1797	**Jacopssen**, *Louis Constantin*	77: 127		1846	**Jouve**, *Auguste*	78: 390
1798	**Johannot**, *Charles*	78: 153		1848	**Jeanniot**, *Pierre-Georges*	77: 468
1799	**Kiörboe**, *Carl Fredrik*	80: 293		1849	**Kauffmann**, *Paul Adolphe*	79: 436
1800	**Johannot**, *Alfred*	78: 153		1850	**Kaulbach**, *Friedrich August* von	79: 450
1800	**Julienne**, *Eugène*	78: 477		1851	**Houbron**, *Frédéric Anatole*	75: 83
1801	**Himely**, *Sigismond*	73: 260		1851	**Jacquin**, *Georges-Arthur*	77: 156
1802	**Jaime**, *Ernest*	77: 204		1852	**Heidbrinck**, *Oswald*	71: 109
1802	**Julien**, *Bernard Romain*	78: 472		1856	**Heins**, *Armand*	71: 227
1803	**Huet**, *Paul*	75: 376		1857	**Kahn**, *Max*	79: 118
1803	**Isabey**, *Eugène*	76: 399		1857	**Klinger**, *Max*	80: 487
1803	**Johannot**, *Tony*	78: 154		1858	**Hofer**, *Gottfried*	74: 60
1804	**Hostein**, *Edouard Jean Marie*	75: 61		1859	**Helleu**, *Paul*	71: 355
1804	**Jacquand**, *Claude*	77: 132		1860	**Kamieński**, *Antoni*	79: 220
1805	**Jadin**, *Louis-Godefroy*	77: 157		1862	**Jasiński**, *Feliks Stanisław*	77: 414
1805	**Jourdy**, *Paul*	78: 387		1864	**Hermann-Paul**	72: 208
1805	**Jugelet**, *Auguste*	78: 457		1864	**Herrmann**, *Paul*	72: 382
1809	**Jeanron**, *Philippe-Auguste*	77: 468		1864	**Iturrino**, *Francisco*	76: 498
1809	**Jouy**, *Joseph-Nicolas*	78: 396		1864	**Jourdain**, *Henri*	78: 382
1810	**Joubert**, *Ferdinand*	78: 366		1865	**Israëls**, *Isaac*	76: 464
1813	**Jacque**, *Charles*	77: 135		1866	**Herrmann**, *Frank S.*	72: 376
1814	**Jazet**, *Alexandre*	77: 446		1866	**Jossot**, *Henri*	78: 360
1815	**Hugot**, *Edouard Charles*	75: 418		1866	**Jouas**, *Charles*	78: 365
1815	**Janet**, *Ange Louis*	77: 283		1866	**Kandinsky**, *Wassily*	79: 253
1815	**Jazet**, *Eugène Pontus*	77: 446		1866	**Keuller**, *Vital*	80: 152
1818	**Hillemacher**, *Ernest*	73: 222		1867	**Ibels**, *Henri Gabriel*	76: 147
1819	**Hervier**, *Adolphe*	72: 437		1870	**Herscher**, *Ernest*	72: 393
1819	**Jongkind**, *Johan Barthold*	78: 286		1870	**Jakunčikova**, *Marija Vasil'evna*	77: 238
				1871	**Joyau**, *Amédée*	78: 413

1872	**Hugué**, *Manolo*	75: 418	1890 **Heintzelman**, *Arthur William*	71: 255
1873	**Jarry**, *Alfred*	77: 407	1890 **Hiraga**, *Kamesuke*	73: 314
1873	**Kalmakov**, *Nikolaj Konstantinovič*	79: 188	1890 **Humbert**, *Manuel*	75: 469
			1891 **Iscelenov**, *Nikolaj Ivanovič*	76: 415
1873	**Kernstok**, *Károly*	80: 109	1891 **Jacques**, *Lucien*	77: 144
1874	**Hoetger**, *Bernhard*	74: 42	1894 **Hjorth**, *Bror*	73: 399
1874	**Huen**, *Victor*	75: 349	1894 **Hugo**, *Jean*	75: 410
1875	**Klossowski**, *Erich*	80: 515	1894 **Hunziker**, *Gerold*	75: 536
1876	**Jobert**, *Fernand*	78: 101	1894 **Joubert**, *Andrée*	78: 366
1877	**Hérain**, *François de*	72: 102	1894 **Kefallinos**, *Giannis*	79: 510
1877	**Hirafuku**, *Hyakusui*	73: 314	1894 **Kikodze**, *Šalva*	80: 239
1877	**Jacquier**, *Marcel*	77: 152	1895 **Heitz**, *Robert*	71: 281
1878	**Hofer**, *Karl*	74: 61	1895 **Jean-Haffen**, *Yvonne*	77: 452
1878	**Hourriez**, *Georges*	75: 98	1898 **Holy**, *Adrien*	74: 340
1878	**Jacquier**, *Henry*	77: 152	1898 **Hosiasson**, *Philippe*	75: 50
1878	**Jouve**, *Paul*	78: 391	1898 **Klein**, *Frits*	80: 413
1879	**Howard**, *Wil*	75: 140	1899 **Hordijk**, *Gerard*	74: 489
1879	**Jacquemot**, *Charles*	77: 142	1899 **Junek**, *Leopold*	78: 497
1880	**Heuser**, *Werner*	73: 14	1899 **Kerga**	80: 92
1880	**Jonas**, *Lucien Hector*	78: 243	1900 **Holty**, *Carl Robert*	74: 331
1880	**Kars**, *Georges*	79: 364	1900 **Jean**, *Marcel*	77: 449
1881	**Heyman**, *Charles*	73: 63	1901 **Humphrey**, *Jack Weldon*	75: 488
1881	**Iser**, *Iosif*	76: 429	1901 **Hunziker**, *Max*	75: 539
1881	**Jaeger**, *August*	77: 163	1902 **Hoffmeister**, *Adolf*	74: 118
1881	**Jou**, *Luis*	78: 363	1902 **Jacoulet**, *Paul*	77: 129
1882	**Hopper**, *Edward*	74: 471	1903 **Kienlechner**, *Josef*	80: 221
1882	**Jackson**, *Alexander Young*	77: 36	1904 **Jacno**, *Marcel*	77: 50
1882	**Jolly**, *André*	78: 232	1904 **Jacquemin**, *André*	77: 139
1882	**Kickert**, *Conrad*	80: 201	1904 **Jené**, *Edgar*	77: 504
1883	**Heer**, *William*	71: 38	1905 **Karskaja**, *Ida*	79: 368
1883	**Ihlee**, *Rudolph*	76: 180	1905 **Klein**, *Róza*	80: 419
1883	**Jodelet**, *Charles Emmanuel*	78: 119	1906 **Hordynsky**, *Sviatoslav*	74: 489
1884	**Hernández**, *Mateo*	72: 266	1907 **Henry**, *Maurice*	72: 57
1884	**Heuzé**, *Edmond Amédée*	73: 26	1907 **Humblot**, *Robert*	75: 475
1884	**Jakulov**, *Georgij Bogdanovič*	77: 238	1908 **Kischka**, *Isis*	80: 337
1884	**Jardim**, *Manuel*	77: 386	1909 **Ino**, *Pierre*	76: 324
1884	**Joëts**, *Jules*	78: 141	1909 **Ionesco**, *Eugène*	76: 348
1885	**Hem**, *Pieter van der*	71: 409	1909 **Kerg**, *Théo*	80: 91
1885	**Jakimow**, *Igor von*	77: 213	1910 **Helman**, *Robert*	71: 380
1885	**Karpelès**, *Andrée*	79: 359	1910 **Hérold**, *Jacques*	72: 309
1886	**Jahl**, *Władysław Adam Alojzy*	77: 195	1910 **Józsa**, *Sándor*	78: 415
1887	**Herthel**, *Ludwig*	72: 423	1912 **Innocent**, *Franck*	76: 318
1887	**Hugo**, *Valentine*	75: 411	1912 **Jacobsen**, *Robert*	77: 90
1887	**Jacobsen**, *Georg*	77: 88	1914 **Jorn**, *Asger*	78: 333
1887	**Jakovlev**, *Aleksandr Evgen'evič*	77: 226	1916 **Hilaire**, *Camille*	73: 148
1888	**Huf**, *Fritz*	75: 384	1917 **Honegger**, *Gottfried*	74: 393
1888	**Icart**, *Louis*	76: 158	1918 **Kaeppelin**, *Philippe*	79: 85

Frankreich / Grafiker 96

Year	Name	Ref
1919	Hess, *Esther*	72: 483
1919	Holley-Trasenster, *Francine*	74: 278
1919	Jullian, *Philippe*	78: 483
1920	Ipoustéguy, *Jean*	76: 354
1920	Jansem, *Jean*	77: 323
1921	Hejna, *Jiri-Georges*	71: 289
1921	Kijno, *Lad*	80: 238
1923	Hugo-Cleis	75: 415
1923	Kelly, *Ellsworth*	80: 35
1924	Hetey, *Katalin*	72: 517
1924	Ivković, *Bogoljub*	76: 546
1924	Kalinowski, *Horst Egon*	79: 169
1925	Kawun, *Ivan*	79: 477
1927	Item, *Georges*	76: 477
1928	Hundertwasser, *Friedensreich*	75: 496
1928	Jong, *Clara* de	78: 275
1930	Jaimes Sánchez, *Humberto*	77: 205
1930	Johns, *Jasper*	78: 178
1931	Hervé, *Jeannine*	72: 434
1931	Huart, *Claude*	75: 244
1931	Kaiser, *Raffi*	79: 131
1933	Hollan, *Alexandre*	74: 262
1933	Jouffroy, *Jean Pierre*	78: 374
1933	Klapisch, *Liliane*	80: 386
1934	Hélénon, *Serge*	71: 315
1935	Hovadík, *Jaroslav*	75: 113
1935	Irolla, *Roland*	76: 379
1935	Kílár, *István*	80: 243
1937	Julner, *Angelica*	78: 488
1938	Jalass, *Immo*	77: 245
1938	Jankilevskij, *Vladimir*	77: 295
1938	Jarkikh, *Youri*	77: 393
1938	Karavouzis, *Sarantis*	79: 333
1939	Jaccard, *Christian*	77: 25
1939	Jacquet, *Alain*	77: 150
1939	Jong, *Jacqueline* de	78: 277
1941	Hoenraet, *Luc*	74: 13
1941	Jung, *Dany*	78: 499
1942	Herrero, *Mari Puri*	72: 362
1943	Herth, *Francis*	72: 423
1943	Hissard, *Jean-René*	73: 375
1945	Jullian, *Michel Claude*	78: 483
1945	Kiefer, *Anselm*	80: 206
1946	Kirili, *Alain*	80: 318
1949	Kaeppelin, *Dominique*	79: 84
1950	Houtin, *François*	75: 108
1951	Jacopit, *Patrice*	77: 110
1953	Hillel, *Edward*	73: 222
1956	Kalt, *Charles*	79: 200
1960	Kliaving, *Serge*	80: 462
1962	Huyghe, *Pierre*	76: 92
1964	Heuzé, *Hervé*	73: 27
1965	Hémery, *Pascale*	71: 417

Graveur

Year	Name	Ref
1612	Jacquard, *Antoine*	77: 133
1765	Kirstein, *Jacques Frédéric*	80: 331
1779	Hopfgarten, *Wilhelm*	74: 451
1805	Kirstein, *Joachim Frédéric*	80: 331
1816	Huot, *Marc Victor*	76: 4
1840	Huot, *Joseph Henri*	76: 3
1852	Husson, *Henri*	76: 56
1859	Helleu, *Paul*	71: 355
1881	Jou, *Luis*	78: 363

Illustrator

Year	Name	Ref
1585	Isaac, *Jaspar*	76: 391
1751	Hilaire, *Jean-Baptiste*	73: 149
1782	Jacob, *Nicolas Henri*	77: 60
1794	Hervieu, *August*	72: 438
1800	Johannot, *Alfred*	78: 153
1803	Johannot, *Tony*	78: 154
1810	Joubert, *Ferdinand*	78: 366
1813	Jacque, *Charles*	77: 135
1815	Janet, *Ange Louis*	77: 283
1830	Jundt, *Gustave Adolphe*	78: 496
1835	Humbert, *Albert*	75: 466
1837	Jacquemart, *Jules Ferdinand*	77: 137
1839	Hoffbauer, *Théodore-Joseph-Hubert*	74: 76
1840	Hyon, *Georges Louis*	76: 121
1840	Jullien, *Anthelme*	78: 487
1848	Jeanniot, *Pierre-Georges*	77: 468
1849	Kauffmann, *Paul Adolphe*	79: 436
1850	Hitchcock, *George*	73: 377
1852	Heidbrinck, *Oswald*	71: 109
1855	Huot, *Charles*	76: 6
1856	Heins, *Armand*	71: 227
1856	Hernández, *Daniel*	72: 254
1856	Hitz, *Dora*	73: 384
1857	Henriot	72: 41
1860	Kamieński, *Antoni*	79: 220

1862	Jankowski, *Czesław Borys* ...	77: 301	
1863	Jobert, *Paul*	78: 102	
1864	Hermann-Paul	72: 208	
1864	Jourdain, *Henri*	78: 382	
1865	Horton, *William Samuel*	75: 33	
1866	Jossot, *Henri*	78: 360	
1866	Jouas, *Charles*	78: 365	
1867	Ibels, *Henri Gabriel*	76: 147	
1871	Hellé, *André*	71: 336	
1871	Innocenti, *Camillo*	76: 320	
1873	Hipp, *Johanna*	73: 309	
1873	Jarry, *Alfred*	77: 407	
1874	Huen, *Victor*	75: 349	
1875	Klossowski, *Erich*	80: 515	
1876	Jacob, *Max*	77: 59	
1876	Jordic	78: 325	
1878	Hervieu, *Louise*	72: 439	
1878	Hofer, *Karl*	74: 61	
1878	Jouve, *Paul*	78: 391	
1879	Howard, *Wil*	75: 140	
1879	Jacquemot, *Charles*	77: 142	
1879	Jobbé-Duval, *Félix*	78: 101	
1880	Hémard, *Joseph*	71: 412	
1880	Jonas, *Lucien Hector*	78: 243	
1881	Heuvelmans, *Lucienne Antoinette Adélaïde*	73: 24	
1881	Heyman, *Charles*	73: 63	
1882	Hopper, *Edward*	74: 471	
1882	Jackson, *Alexander Young*	77: 36	
1882	Kamm, *Louis-Philippe*	79: 229	
1883	Heer, *William*	71: 38	
1883	Iribe, *Paul*	76: 369	
1883	Jodelet, *Charles Emmanuel*	78: 119	
1884	Heuzé, *Edmond Amédée*	73: 26	
1884	Irriera, *Roger Jouanneau*	76: 382	
1885	Hem, *Pieter van der*	71: 409	
1885	Karpelès, *Andrée*	79: 359	
1887	Hugo, *Valentine*	75: 411	
1887	Jakovlev, *Aleksandr Evgen'evič*	77: 226	
1888	Icart, *Louis*	76: 158	
1890	Humbert, *Manuel*	75: 469	
1891	Jacques, *Lucien*	77: 144	
1891	Kisling, *Moïse*	80: 343	
1893	Jeanjean, *Marcel*	77: 462	
1894	Hugo, *Jean*	75: 410	
1894	Kefallinos, *Giannis*	79: 510	
1895	Heitz, *Robert*	71: 281	

1895	Jean-Haffen, *Yvonne*	77: 452
1897	Josić, *Mladen*	78: 356
1899	Hordijk, *Gerard*	74: 489
1899	Kerga	80: 92
1899	Kermadec, *Eugène Nestor de*	80: 96
1901	Hluščenko, *Mykola Petrovyč*	73: 421
1901	Hunziker, *Max*	75: 539
1902	Hoffmeister, *Adolf*	74: 118
1904	Jacno, *Marcel*	77: 50
1904	Jacquemin, *André*	77: 139
1906	Hugnet, *Georges*	75: 407
1907	Henry, *Maurice*	72: 57
1908	Kischka, *Isis*	80: 337
1909	Homualk de Lille, *Charles*	74: 374
1909	Kerg, *Théo*	80: 91
1910	Hérold, *Jacques*	72: 309
1917	Honegger, *Gottfried*	74: 393
1918	Kaeppelin, *Philippe*	79: 85
1919	Jullian, *Philippe*	78: 483
1920	Ipoustéguy, *Jean*	76: 354
1921	Hejna, *Jiri-Georges*	71: 289
1921	Kijno, *Lad*	80: 238
1921	Kline	80: 481
1925	Kawun, *Ivan*	79: 477
1927	Holdaway, *James*	74: 230
1931	Huart, *Claude*	75: 244
1936	Jacquemon, *Pierre*	77: 142
1938	Jankilevskij, *Vladimir*	77: 295
1939	Hürlimann, *Ruth*	75: 361
1941	Holtrop, *Bernard Willem*	74: 329
1943	Herth, *Francis*	72: 423
1944	Jeanmougin, *Yves*	77: 463
1946	Iturria, *Michel*	76: 498
1966	Killoffer, *Patrice*	80: 255
1977	Kim, *Sanghon*	80: 261

Innenarchitekt

1855	Karbowsky, *Adrien*	79: 335
1873	Jaulmes, *Gustave*	77: 433
1874	Jallot, *Léon*	77: 248
1891	Herbst, *René*	72: 128
1908	Hermant, *André*	72: 221
1917	Hitier, *Jacques*	73: 380
1932	Held, *Marc*	71: 310
1939	Hiolle, *Jean Claude*	73: 305
1967	Jouin, *Patrick*	78: 376

Frankreich / Instrumentenbauer 98

Instrumentenbauer

1575 **Jousse**, *Mathurin* *78:* 389
1734 **Hurter**, *Johann Heinrich* *76:* 31
1751 **Janvier**, *Antide* *77:* 361

Kalligraf

1605 **Jarry**, *Nicolas* *77:* 408

Kartograf

1632 **Jaillot**, *Alexis-Hubert* *77:* 203
1645 **Hooghe**, *Romeyn* de *74:* 431

Keramiker

1724 **Jacques** (1724/1805 Bildhauer-, Keramiker-Familie) *77:* 143
1725 **Jullien** (1725/1798 Keramikerfamilie) *78:* 486
1754 **Honoré** (Keramiker-Familie) . . *74:* 410
1754 **Honoré**, *François Maurice* . . . *74:* 410
1788 **Honoré**, *Edouard* *74:* 410
1801 **Honoré**, *Théodore* *74:* 411
1822 **Honoré**, *Oscar* *74:* 411
1855 **Hoentschel**, *Georges* *74:* 14
1861 **Jeanneney**, *Paul* *77:* 463
1876 **Jourdain**, *Francis* *78:* 379
1878 **Herborth**, *August* *72:* 124
1885 **Jakimow**, *Igor* von *77:* 213
1891 **Heiligenstein**, *Auguste* *71:* 156
1894 **Hugo**, *Jean* *75:* 410
1895 **Jean-Haffen**, *Yvonne* *77:* 452
1909 **Ino**, *Pierre* *76:* 324
1910 **Jouve**, *Georges* *78:* 391
1914 **Jorn**, *Asger* *78:* 333
1919 **Holley-Trasenster**, *Francine* . . *74:* 278
1941 **Jung**, *Dany* *78:* 499
1945 **Jullian**, *Michel Claude* *78:* 483
1949 **Heeman**, *Karin* *71:* 22

Künstler

1510 **Henriet** (Künstler-Familie) . . . *72:* 35
1520 **Houel**, *Nicolas* *75:* 93
1560 **Heyden**, van der (Künstler-Familie) *73:* 43
1630 **Hérault** (1630/1771 Künstler-Familie) *72:* 110
1925 **Isou**, *Isidore* *76:* 457
1929 **Kammerer-Luka**, *Gérard F.* . . *79:* 232
1976 **Juillard**, *Nicolas* *78:* 463

Kunsthandwerker

1810 **Jabouin**, *Bernard* *77:* 23
1847 **Jourdain**, *Frantz* *78:* 380
1851 **Jacquin**, *Georges-Arthur* *77:* 156
1852 **Husson**, *Henri* *76:* 56
1858 **Hestaux**, *Louis* *72:* 516
1858 **Hoetericx**, *Emile* *74:* 41
1870 **Jakunčikova**, *Marija Vasil'evna* *77:* 238
1871 **Hellé**, *André* *71:* 336
1873 **Jaulmes**, *Gustave* *77:* 433
1874 **Hoetger**, *Bernhard* *74:* 42
1874 **Jallot**, *Léon* *77:* 248
1874 **Jouhaud**, *Léon* *78:* 376
1876 **Hub**, *Emil* *75:* 246
1879 **Howard**, *Wil* *75:* 140
1882 **Jouant**, *Jules* *78:* 365
1883 **Heer**, *William* *71:* 38
1885 **Joubert**, *René* *78:* 370

Lackkünstler

1874 **Jallot**, *Léon* *77:* 248

Maler

1340 **Herman** von **Münster** *72:* 190
1361 **Jean** d'**Orléans** *77:* 455
1380 **Hue** de **Boulogne** *75:* 321
1384 **Hesdin**, *Jacquemart* de *72:* 470
1400 **Hirtz**, *Hans* *73:* 367
1401 **Jean** d'**Orléans** *77:* 458
1439 **Juliot** (Künstler-Familie) . . . *78:* 480
1472 **Hervy**, *Jehan* de *72:* 442
1480 **Joye**, *Jean* *78:* 414
1482 **Hey**, *Jean* *73:* 36
1484 **Isenmann**, *Caspar* *76:* 426
1495 **Joly**, *Gabriel* *78:* 235
1500 **Hurlupin** *76:* 20
1510 **Henriet**, *Claude* *72:* 35
1515 **Jamete**, *Esteban* *77:* 258

1517	Holanda, *Francisco de*	74: 209	1686 Jacquart, *Claude*	77: 134

Jahr	Name	Seite
1517	Holanda, *Francisco de*	74: 209
1520	Jullien, *Barthélemy*	78: 488
1533	Henriet, *Jacques*	72: 35
1534	Juliot, *Guillaume*	78: 480
1540	Henriet, *Claude*	72: 35
1540	Ingillibert, *François*	76: 290
1540	Juvenel, *Nicolaus*	79: 39
1542	Hoefnagel, *Joris*	73: 512
1550	Jacquin, *Jean*	77: 154
1553	Jaquio, *Pons*	77: 372
1557	Herselin, *Pierre*	72: 395
1560	Heyden, *Jan van der*	73: 43
1561	Juvenel	79: 38
1567	Hoey, *Nicolas de*	74: 49
1572	Heyden, *Jacob van der*	73: 43
1581	Jacquet, *Nicolas*	77: 149
1590	Henriet, *Israël*	72: 37
1590	Heyden, *Isaac van der*	73: 43
1611	Heince, *Zacharie*	71: 182
1618	Hellart (1618/1757 Maler-Familie)	71: 333
1618	Hellart, *Jean*	71: 333
1625	Jacquart (1625/1736 Künstler-Familie)	77: 134
1627	Jacquart, *Demange*	77: 134
1630	Hérault, *Antoine*	72: 110
1642	Hérault, *Antoinette*	72: 110
1642	Herbel, *Charles*	72: 113
1643	Joubert, *Jean*	78: 369
1644	Hérault, *Charles Antoine*	72: 110
1644	Houasse, *René Antoine*	75: 77
1644	Jouvenet, *Jean*	78: 393
1645	Hooghe, *Romeyn de*	74: 431
1656	Hellart, *Marie*	71: 333
1657	Klingstedt, *Karl Gustav*	80: 492
1660	Hellart, *Claude*	71: 333
1664	Hellart, *Jacques*	71: 333
1664	Jouvenet, *François*	78: 393
1672	Hérault, *Louis-Henry*	72: 110
1674	Huilliot, *Pierre Nicolas*	75: 432
1679	Hérault, *Jacques*	72: 110
1680	Hérault, *Marie Catherine*	72: 110
1680	Horthemels (Kupferstecher- und Maler-Familie)	75: 30
1680	Houasse, *Michel-Ange*	75: 76
1682	Hérault, *Madeleine*	72: 110
1686	Hutin, *François*	76: 72
1686	Jacquart, *Claude*	77: 134
1689	Horthemels, *Marie-Nicole*	75: 30
1690	Hérault, *Anne Auguste*	72: 110
1691	Hérault, *Catherine*	72: 110
1693	Hérault, *Antoine Nicolas*	72: 110
1695	Huquier, *Gabriel*	76: 9
1696	Hellart, *Louis-Charles*	71: 333
1697	Joullain, *François*	78: 377
1699	Hellart, *Louis*	71: 333
1699	Jeaurat, *Etienne*	77: 470
1700	Huët, *Christophe*	75: 373
1706	Joly, *André*	78: 233
1711	Hérault, *Geneviève-Catherine*	72: 110
1712	Jacques, *Maurice*	77: 145
1713	Joassor, *Estêvão do Loreto*	78: 97
1715	Hutin, *Charles-François*	76: 71
1718	Heilmann, *Johann Kaspar*	71: 162
1718	Hérault, *Charles*	72: 110
1719	Julliar, *Jacques-Nicolas*	78: 484
1725	Jullien (1725/1798 Keramikerfamilie)	78: 486
1726	Hutin, *Jean-Baptiste*	76: 73
1728	Jeaurat de Bertry, *Nicolas Henry*	77: 470
1732	Jollain, *Nicolas René*	78: 229
1734	Henry, *Jean*	72: 55
1734	Hurter, *Johann Heinrich*	76: 31
1735	Hoüel, *Jean Pierre Laurent Louis*	75: 91
1735	Julien, *Simon*	78: 476
1736	Julien, *Jean Antoine*	78: 474
1738	Jouffroy, *Pierre*	78: 375
1740	Heimlich, *Jean Daniel*	71: 177
1740	Heinsius, *Johann Julius*	71: 234
1745	Huet, *Jean-Baptiste*	75: 374
1745	Jourdain, *Laurent-Bruno-François*	78: 383
1747	Ingouf, *François Robert*	76: 296
1748	Jakimov, *Ivan Petrovič*	77: 213
1748	Justinat, *Augustin Oudart*	79: 24
1750	Hoin, *Claude Jean Baptiste*	74: 202
1751	Hilaire, *Jean-Baptiste*	73: 149
1751	Hue, *Jean-François*	75: 320
1755	Ingres, *Jean Marie Joseph*	76: 305
1762	Hennequin, *Philippe Auguste*	71: 523
1763	Hiolle, *Dominique Joseph Guislain*	73: 303
1765	Keman, *Georges Antoine*	80: 44

Frankreich / Maler

1767	Isabey, Jean-Baptiste	76: 400		1806	Juillerat, Clotilde	78: 464
1770	Huet, Nicolas	75: 376		1807	Héois, Alexis Théophile	72: 91
1770	Karpff, Jean Jacques	79: 360		1808	Jacquemart, Albert	77: 136
1772	Huet, François	75: 374		1809	Jeanron, Philippe-Auguste	77: 468
1777	Hersent, Louis	72: 398		1809	Jouy, Joseph-Nicolas	78: 396
1780	Heigel, Joseph	71: 138		1812	Hóra, János Alajos	74: 479
1780	Ingres, Jean Auguste Dominique	76: 298		1813	Heigel, Franz Napoleon	71: 137
1780	Jacques, Nicolas	77: 146		1813	Jacque, Charles	77: 135
1781	Hesse, Henri Joseph	72: 500		1814	Janmot, Louis	77: 303
1782	Jacob, Nicolas Henri	77: 60		1815	Herlin, Auguste Joseph	72: 176
1783	Huard, Pierre	75: 244		1815	Hugot, Edouard Charles	75: 418
1786	Hubert, Victor	75: 298		1815	Jalabert, Jean	77: 245
1786	Jacobber, Moïse	77: 65		1815	Janet, Ange Louis	77: 283
1787	Heim, François Joseph	71: 164		1818	Hillemacher, Ernest	73: 222
1787	Jolivard, André	78: 227		1818	Jalabert, Charles François	77: 244
1787	Jubany y Carreras, Francisco	78: 428		1819	Hervier, Adolphe	72: 437
1788	Jolimont, Théodore	78: 225		1819	Jongkind, Johan Barthold	78: 286
1789	Hullmandel, Charles	75: 449		1819	Jullien, Amédée	78: 487
1789	Jacomin, Jean Marie	77: 107		1820	Hellouin, Xénophon	71: 370
1794	Hervieu, August	72: 438		1820	Herbelin, Jeanne-Mathilde	72: 114
1794	Jollivet, Jules	78: 231		1820	Imer, Edouard	76: 239
1795	Hesse, Nicolas Auguste	72: 504		1821	Herbsthoffer, Karl	72: 131
1797	Henriquel-Dupont, Louis Pierre	72: 42		1821	Hoguet, Charles	74: 186
1797	Jacopssen, Louis Constantin	77: 127		1821	Jobbé-Duval, Félix	78: 100
1798	Hunziker (Maler-Familie)	75: 536		1822	Henry de Gray, Nicolas	72: 64
1798	Hussenot, Auguste	76: 54		1822	Housez, Gustave	75: 100
1799	Hirnschrot, Johann Andreas	73: 324		1824	Israëls, Jozef	76: 465
1799	Kiörboe, Carl Fredrik	80: 293		1824	Jumel de Noireterre, Antoine Valentin	78: 490
1800	Johannot, Alfred	78: 153				
1800	Julienne, Eugène	78: 477		1825	Jandelle, Eugène Claude	77: 276
1801	Himely, Sigismond	73: 260		1826	Heilbuth, Ferdinand	71: 153
1802	Heideloff, Alfred	71: 119		1826	Henriet, Frédéric	72: 36
1802	Julien, Bernard Romain	78: 472		1826	Hequet, José Adolfo	72: 102
1803	Huet, Paul	75: 376		1826	Hetzel, George	72: 527
1803	Isabey, Eugène	76: 399		1826	Hove, Victor François Guillaume van	75: 117
1803	Johannot, Tony	78: 154				
1803	Joyant, Jules-Romain	78: 412		1826	Jeanniot, Pierre-Alexandre	77: 467
1803	Jung, Théodore	78: 506		1826	Kapliński, Leon	79: 303
1804	Holfeld, Hippolyte Dominique	74: 246		1827	Heine, Wilhelm	71: 191
1804	Hostein, Edouard Jean Marie	75: 61		1827	Hunt, Richard Morris	75: 516
1804	Jacquand, Claude	77: 132		1827	Hussenot, Joseph	76: 54
1805	Hintz, Julius	73: 296		1829	Hegg, Teresa Maria	71: 91
1805	Jadin, Louis-Godefroy	77: 157		1829	Henner, Jean Jacques	71: 527
1805	Jourdy, Paul	78: 387		1829	Jean, Auguste	77: 448
1805	Jugelet, Auguste	78: 457		1829	Jonghe, Gustave Léonard de	78: 284
1805	Kirstein, Joachim Frédéric	80: 331		1829	Knaus, Ludwig	80: 536
1806	Hesse, Alexandre Jean-Baptiste	72: 493		1830	Hue, Charles Désiré	75: 319

Year	Name	Ref
1830	**Jundt**, *Gustave Adolphe*	78: 496
1832	**Jolyet**, *Philippe*	78: 238
1833	**Hirsch**, *Auguste Alexandre*	73: 331
1833	**Jessen**, *Carl Ludwig*	78: 25
1833	**Jourdan**, *Théodore*	78: 386
1834	**Hiolle**, *Ernest Eugène*	73: 303
1834	**Jakobi**, *Valerij Ivanovič*	77: 219
1835	**Huguet**, *Victor Pierre*	75: 427
1836	**Hilliard**, *William Henry*	73: 239
1837	**Jacquemart**, *Jules Ferdinand*	77: 137
1838	**Herrmann-Léon**, *Charles*	72: 387
1838	**Horowitz**, *Leopold*	75: 8
1839	**Héreau**, *Jules*	72: 146
1839	**Hoffbauer**, *Théodore-Joseph-Hubert*	74: 76
1839	**Kaemmerer**, *Frederik Hendrik*	79: 77
1840	**Heller**, *Florent Antoine*	71: 346
1840	**Hörmann**, *Theodor* von	74: 28
1840	**Houssaye**, *Joséphine*	75: 102
1840	**Hovenden**, *Thomas*	75: 119
1840	**Hyon**, *Georges Louis*	76: 121
1840	**Japy**, *Louis Aimé*	77: 365
1840	**Jullien**, *Anthelme*	78: 487
1841	**Herpin**, *Léon*	72: 324
1841	**Jacquemart**, *Nélie*	77: 138
1841	**Jeannin**, *Georges*	77: 467
1842	**Humbert**, *Ferdinand*	75: 467
1843	**Jacomin**, *Marie Ferdinand*	77: 107
1844	**Héneux**, *Paul*	71: 488
1844	**Huault-Dupuy**, *Valentin*	75: 246
1844	**Huet**, *René-Paul*	75: 378
1845	**Imao Keinen**	76: 232
1845	**Jettel**, *Eugen*	78: 32
1845	**Jiménez** y **Aranda**, *Luis*	78: 67
1845	**Jourdain**, *Roger*	78: 383
1846	**Isenbart**, *Emile*	76: 422
1846	**Jacott**, *Henriette*	77: 129
1846	**Jacquet**, *Gustave-Jean*	77: 151
1846	**Jouve**, *Auguste*	78: 390
1848	**Henţia**, *Sava*	72: 80
1848	**Herbst**, *Thomas Ludwig*	72: 130
1848	**Jarraud**, *Léonard*	77: 405
1848	**Jazet**, *Paul Léon*	77: 446
1848	**Jeanniot**, *Pierre-Georges*	77: 468
1848	**Jones**, *H. Bolton*	78: 258
1848	**Kaufmann**, *Adolf*	79: 438
1849	**Hill**, *Carl Fredrik*	73: 193
1849	**Jourdeuil**, *Adrien*	78: 387
1849	**Kauffmann**, *Paul Adolphe*	79: 436
1850	**Henry**, *Lucien*	72: 57
1850	**Herbo**, *Léon*	72: 123
1850	**Hitchcock**, *George*	73: 377
1850	**Iwill**, *Marie Joseph*	76: 552
1850	**Kaulbach**, *Friedrich August* von	79: 450
1851	**Houbron**, *Frédéric Anatole*	75: 83
1851	**Jacquin**, *Georges-Arthur*	77: 156
1851	**Joubert**, *Léon*	78: 370
1852	**Heidbrinck**, *Oswald*	71: 109
1853	**Hidalgo** y **Padilla**, *Félix Resurrección*	73: 103
1853	**Jamin**, *Paul Joseph*	77: 261
1854	**Jouanny**, *Paul*	78: 364
1855	**Herland**, *Emma*	72: 174
1855	**Huot**, *Charles*	76: 6
1855	**Karbowsky**, *Adrien*	79: 335
1856	**Heins**, *Armand*	71: 227
1856	**Hernández**, *Daniel*	72: 254
1856	**Hitz**, *Dora*	73: 384
1856	**Hubert-Sauzeau**, *Jules Gabriel*	75: 298
1856	**Klumpke**, *Anna Elizabeth*	80: 525
1857	**Hérisson**, *René*	72: 165
1857	**Heyerdahl**, *Hans*	73: 58
1857	**Janssaud**, *Mathurin*	77: 334
1857	**Kahn**, *Max*	79: 118
1858	**Hervé**, *Abel*	72: 434
1858	**Hestaux**, *Louis*	72: 516
1858	**Hoetericx**, *Emile*	74: 41
1858	**Hofer**, *Gottfried*	74: 60
1858	**Jamet**, *Henri Pierre*	77: 258
1859	**Helleu**, *Paul*	71: 355
1860	**Jourdan**, *Emile*	78: 384
1860	**Kamieński**, *Antoni*	79: 220
1862	**Jankowski**, *Czesław Borys*	77: 301
1862	**Kite**, *Joseph Milner*	80: 359
1863	**Jacquemin**, *Jeanne*	77: 141
1863	**Jobert**, *Paul*	78: 102
1864	**Hermann-Paul**	72: 208
1864	**Herrmann**, *Paul*	72: 382
1864	**Iturrino**, *Francisco*	76: 498
1864	**Jourdain**, *Henri*	78: 382
1865	**Horton**, *William Samuel*	75: 33
1865	**Israëls**, *Isaac*	76: 464
1865	**Jung**, *Charles Frédéric*	78: 499
1866	**Hem**, *Louise* de	71: 409

Frankreich / Maler

1866	Herrmann, *Frank S.*	72: 376
1866	Hiolle, *Auguste Alexandre*	73: 303
1866	Jossot, *Henri*	78: 360
1866	Jouas, *Charles*	78: 365
1866	Kandinsky, *Wassily*	79: 253
1866	Keuller, *Vital*	80: 152
1867	Hirschfeld, *Emil Benediktoff*	73: 342
1867	How, *Julia Beatrice*	75: 128
1867	Ibels, *Henri Gabriel*	76: 147
1868	Hervé-Mathé, *Jules Alfred*	72: 436
1868	Juste, *René Jean Camille*	79: 22
1869	Hodgkins, *Frances*	73: 471
1869	Jorrand, *Antoine*	78: 335
1870	Herscher, *Ernest*	72: 393
1870	Holland, *James*	74: 266
1870	Huklenbrok, *Henri*	75: 438
1870	Jakunčikova, *Marija Vasil'evna*	77: 238
1871	Hellé, *André*	71: 336
1871	Hulot, *Louis Jean*	75: 451
1871	Innocenti, *Camillo*	76: 320
1871	Joyau, *Amédée*	78: 413
1872	Hugué, *Manolo*	75: 418
1872	Jongers, *Alphonse*	78: 281
1872	Jourdan, *Louis*	78: 386
1872	Kamir, *Leon*	79: 227
1873	Izquierdo-Garrido, *Ramon José*	77: 11
1873	Jaulmes, *Gustave*	77: 433
1873	Kalmakov, *Nikolaj Konstantinovič*	79: 188
1873	Kernstok, *Károly*	80: 109
1874	Hoetger, *Bernhard*	74: 42
1874	Huen, *Victor*	75: 349
1874	Jouhaud, *Léon*	78: 376
1875	Henrion, *Armand*	72: 40
1875	Hoffbauer, *Charles*	74: 75
1875	Klossowski, *Erich*	80: 515
1876	Isern Alie, *Pedro*	76: 431
1876	Jacob, *Max*	77: 59
1876	Jobert, *Fernand*	78: 101
1876	John, *Gwen*	78: 174
1876	Jordic	78: 325
1876	Jourdain, *Francis*	78: 379
1877	Hérain, *François de*	72: 102
1877	Hirafuku, *Hyakusui*	73: 314
1877	Iské, *Paul*	76: 445
1877	Itō, *Shōha*	76: 486
1877	Jacquier, *Marcel*	77: 152
1878	Hervieu, *Louise*	72: 439
1878	Hofer, *Karl*	74: 61
1878	Hourriez, *Georges*	75: 98
1878	Jacquier, *Henry*	77: 152
1878	Jouve, *Paul*	78: 391
1879	Howard, *Wil*	75: 140
1879	Jacquemot, *Charles*	77: 142
1879	Jobbé-Duval, *Félix*	78: 101
1880	Hémard, *Joseph*	71: 412
1880	Heuser, *Werner*	73: 14
1880	Hofmann, *Hans*	74: 135
1880	Jonas, *Lucien Hector*	78: 243
1880	Kars, *Georges*	79: 364
1881	Heyman, *Charles*	73: 63
1881	Hofman, *Wlastimil*	74: 131
1881	Iser, *Iosif*	76: 429
1881	Jaeger, *August*	77: 163
1881	Jou, *Luis*	78: 363
1882	Herbin, *Auguste*	72: 122
1882	Hopper, *Edward*	74: 471
1882	Imbs, *Marcel*	76: 238
1882	Izdebsky, *Vladimir*	77: 3
1882	Jackson, *Alexander Young*	77: 36
1882	Jolly, *André*	78: 232
1882	Jouclard, *Adrienne*	78: 372
1882	Kahler, *Eugen* von	79: 109
1882	Kamm, *Louis-Philippe*	79: 229
1882	Kickert, *Conrad*	80: 201
1883	Heer, *William*	71: 38
1883	Ihlee, *Rudolph*	76: 180
1883	Jodelet, *Charles Emmanuel*	78: 119
1884	Heiberg, *Jean*	71: 104
1884	Heller-Lazard, *Ilse*	71: 353
1884	Hernández, *Mateo*	72: 266
1884	Heuzé, *Edmond Amédée*	73: 26
1884	Irriera, *Roger Jouanneau*	76: 382
1884	Jakulov, *Georgij Bogdanovič*	77: 238
1884	Jardim, *Manuel*	77: 386
1884	Joëts, *Jules*	78: 141
1885	Hem, *Pieter* van der	71: 409
1885	Hjertén, *Sigrid*	73: 394
1885	Jakimow, *Igor* von	77: 213
1885	Karpelès, *Andrée*	79: 359
1886	Jahl, *Władysław Adam Alojzy*	77: 195
1887	Herthel, *Ludwig*	72: 423
1887	Hervé, *Jules René*	72: 434
1887	Hugo, *Valentine*	75: 411

1887	Hurard, *Joseph Marius*	76: 11		1900	Isidore, *Raymond*	76: 441
1887	Jacobs, *Dieudonné*	77: 74		1900	Jean, *Marcel*	77: 449
1887	Jacobsen, *Georg*	77: 88		1900	Kirszenbaum, *Jecheskiel Dawid*	80: 333
1887	Jakovlev, *Aleksandr Evgen'evič*	77: 226		1901	Hluščenko, *Mykola Petrovyč*	73: 421
1888	Hellesen, *Thorvald*	71: 354		1901	Hua, *Tianyou*	75: 211
1888	Hewton, *Randolph Stanley*	73: 35		1901	Humphrey, *Jack Weldon*	75: 488
1888	Huf, *Fritz*	75: 384		1901	Hunziker, *Max*	75: 539
1888	Icart, *Louis*	76: 158		1902	Henderson, *Louise*	71: 462
1888	Joubin, *Georges*	78: 371		1902	Hoffmeister, *Adolf*	74: 118
1890	Heintzelman, *Arthur William*	71: 255		1902	Hombrados Oñativia, *Gregorio*	74: 367
1890	Hiraga, *Kamesuke*	73: 314		1902	Jacoulet, *Paul*	77: 129
1890	Humbert, *Manuel*	75: 469		1902	Jordan, *Olaf*	78: 318
1890	Isenbeck, *Théodore*	76: 423		1902	Kaehrling, *Suzanne Blanche*	79: 76
1891	Henry, *Hélène*	72: 54		1903	Kienlechner, *Josef*	80: 221
1891	Iscelenov, *Nikolaj Ivanovič*	76: 415		1904	Hélion, *Jean*	71: 328
1891	Jacques, *Lucien*	77: 144		1904	Jacno, *Marcel*	77: 50
1891	Kisling, *Moïse*	80: 343		1904	Jacquemin, *André*	77: 139
1892	Jonchère, *Evariste*	78: 246		1904	Jan, *Elvire*	77: 267
1892	Kikoïne, *Michel*	80: 240		1904	Jené, *Edgar*	77: 504
1893	Henri, *Florence*	72: 26		1904	Kernn-Larsen, *Rita*	80: 108
1893	Idelson, *Vera*	76: 164		1904	Khodassievitch, *Nadia*	80: 187
1893	Janin, *Louise*	77: 286		1905	Herbo, *Fernand*	72: 123
1893	Jeanjean, *Marcel*	77: 462		1905	Karskaja, *Ida*	79: 368
1894	Hjorth, *Bror*	73: 399		1906	Hordynsky, *Sviatoslav*	74: 489
1894	Hugo, *Jean*	75: 410		1906	Hugnet, *Georges*	75: 407
1894	Hunziker, *Gerold*	75: 536		1907	Henry, *Maurice*	72: 57
1894	Hunziker, *Werner*	75: 536		1907	Humblot, *Robert*	75: 475
1894	Joubert, *Andrée*	78: 366		1907	Kemény, *Zoltan*	80: 47
1894	Kikodze, *Šalva*	80: 239		1908	Hemche, *Abdelhalim*	71: 415
1895	Heitz, *Robert*	71: 281		1908	Ingrand, *Max*	76: 297
1895	Huré, *Marguerite*	76: 12		1908	Kischka, *Isis*	80: 337
1895	Jean-Haffen, *Yvonne*	77: 452		1909	Homualk de Lille, *Charles*	74: 374
1896	Ingenbleek, *Armand*	76: 283		1909	Ino, *Pierre*	76: 324
1896	Klausz, *Ernest*	80: 396		1909	Ionesco, *Eugène*	76: 348
1897	Josić, *Mladen*	78: 356		1909	Jannot, *Henri Fernand*	77: 308
1898	Herman, *Sali*	72: 187		1909	Kerg, *Théo*	80: 91
1898	Heurtaux, *André*	73: 7		1910	Heitzmann, *Antoine*	71: 282
1898	Hiler, *Hilaire*	73: 184		1910	Helman, *Robert*	71: 380
1898	Holy, *Adrien*	74: 340		1910	Hérold, *Jacques*	72: 309
1898	Hosiasson, *Philippe*	75: 50		1910	Józsa, *Sándor*	78: 415
1898	Jičínská, *Věra*	78: 59		1911	Ibarra, *Aída*	76: 140
1898	Klein, *Frits*	80: 413		1911	Joly, *Raymond*	78: 236
1899	Hordijk, *Gerard*	74: 489		1912	Innocent, *Franck*	76: 318
1899	Junek, *Leopold*	78: 497		1912	Jacobsen, *Robert*	77: 90
1899	Kerga	80: 92		1912	Jouffroy, *Pierre*	78: 375
1899	Kermadec, *Eugène Nestor* de	80: 96		1914	Holme, *Siv*	74: 296
1900	Holty, *Carl Robert*	74: 331		1914	Jorn, *Asger*	78: 333

Frankreich / Maler

1915	Istrati, Alexandre	76: 475		1933	Klapisch, Liliane	80: 386
1916	Hilaire, Camille	73: 148		1934	Hélénon, Serge	71: 315
1917	Honegger, Gottfried	74: 393		1935	Hémery, Pierre	71: 418
1918	Kaeppelin, Philippe	79: 85		1935	Hovadík, Jaroslav	75: 113
1919	Hess, Esther	72: 483		1935	Irolla, Roland	76: 379
1919	Holley-Trasenster, Francine	74: 278		1935	Klasen, Peter	80: 388
1919	Jullian, Philippe	78: 483		1936	Hiraga, Kei	73: 315
1920	Heron, Patrick	72: 315		1936	Jacquemon, Pierre	77: 142
1920	Hugues, Jeanne-Michèle	75: 423		1938	Jalass, Immo	77: 245
1920	Ipoustéguy, Jean	76: 354		1938	Jankilevskij, Vladimir	77: 295
1920	Jansem, Jean	77: 323		1938	Jarkikh, Youri	77: 393
1921	Hejna, Jiri-Georges	71: 289		1938	Karavouzis, Sarantis	79: 333
1921	Hémery, Paul	71: 418		1939	Hiolle, Jean Claude	73: 305
1921	Intini, Paolo	76: 333		1939	Hürlimann, Ruth	75: 361
1921	Kijno, Lad	80: 238		1939	Jaccard, Christian	77: 25
1922	Jovanović-Mihailović, Ljubinka	78: 403		1939	Jacquet, Alain	77: 150
1923	Helias, Serge	71: 324		1939	Jong, Jacqueline de	78: 277
1923	Hucleux, Jean-Olivier	75: 305		1939	Kermarrec, Joël	80: 97
1923	Hugo-Cleis	75: 415		1940	Henricot, Michel	72: 35
1923	Jaffe, Shirley	77: 184		1941	Hoenraet, Luc	74: 13
1923	Kelly, Ellsworth	80: 35		1942	Herrero, Mari Puri	72: 362
1924	Henry, Pierre	72: 61		1942	Hornn, François	74: 536
1924	Hetey, Katalin	72: 517		1943	Herth, Francis	72: 423
1924	Ivković, Bogoljub	76: 546		1943	Hissard, Jean-René	73: 375
1925	Kawun, Ivan	79: 477		1943	Jocz, Paweł	78: 114
1926	Jousselin, François	78: 389		1945	Jullian, Michel Claude	78: 483
1927	Hurtado, Angel	76: 27		1945	Kiefer, Anselm	80: 206
1927	Item, Georges	76: 477		1946	Isnard, Vivien	76: 453
1928	Hundertwasser, Friedensreich	75: 496		1946	Joussaume, Georges	78: 388
1928	Imai, Toshimitsu	76: 230		1947	Hoschedé-Monet, Blanche	75: 47
1928	Jong, Clara de	78: 275		1947	Hubaut, Joël	75: 254
1928	Kallos, Paul	79: 185		1947	Jalal, Ibrahim	77: 245
1928	Klein, William	80: 422		1948	Jakovlev, Oleg	77: 229
1928	Klein, Yves	80: 423		1948	Julien-Casanova, Françoise	78: 477
1929	Janicot, Françoise	77: 285		1951	Jacopit, Patrice	77: 110
1929	Janoir, Jean	77: 309		1952	Joubert, Laurent	78: 369
1929	Jordà, Joan	78: 309		1952	Kaminer, Saúl	79: 223
1930	Jaimes Sánchez, Humberto	77: 205		1952	Kern, Pascal	80: 103
1930	Jakober, Benedict	77: 218		1953	Hirakawa, Shigeko	73: 316
1930	Johns, Jasper	78: 178		1953	Jeune, François	78: 36
1931	Hervé, Jeannine	72: 434		1954	Huang, Yong Ping	75: 238
1931	Huart, Claude	75: 244		1955	Hurteau, Philippe	76: 31
1931	Izquierdo, Domingo	77: 6		1956	Klemensiewicz, Piotr	80: 441
1931	Kaiser, Raffi	79: 131		1957	Hervé, Rodolf	72: 436
1933	Heinzen, Elga	71: 261		1958	Jugnet, Anne Marie	78: 458
1933	Hollan, Alexandre	74: 262		1961	Hyber, Fabrice	76: 111
1933	Jouffroy, Jean Pierre	78: 374		1962	Joisten, Bernard	78: 219

1964 **Heuzé**, *Hervé* 73: 27
1972 **Joreige**, *Lamia* 78: 326

Medailleur

1525 **Héry**, *Claude de* 72: 446
1607 **Höhn**, *Johann* 73: 528
1630 **Hérard**, *Gérard Léonard* 72: 107
1645 **Hooghe**, *Romeyn de* 74: 431
1749 **Jeuffroy**, *Romain Vincent* 78: 35
1805 **Kirstein**, *Joachim Frédéric* . . . 80: 331
1840 **Heller**, *Florent Antoine* 71: 346
1853 **Hodinos**, *Emile Josome* 73: 478
1859 **Kautsch**, *Heinrich* 79: 459
1911 **Joly**, *Raymond* 78: 236
1914 **Hochard**, *William* 73: 445
1921 **Hejna**, *Jiri-Georges* 71: 289
1923 **Hugo-Cleis** 75: 415
1935 **Irolla**, *Roland* 76: 379
1942 **Hornn**, *François* 74: 536

Metallkünstler

1907 **Kemény**, *Zoltan* 80: 47

Miniaturmaler

1176 **Herrad** von **Hohenburg** 72: 327
1285 **Henri**, *Maître* 72: 24
1289 **Honoré** d'**Amiens** 74: 411
1440 **Jehan**, *Dreux* 77: 482
1482 **Hey**, *Jean* 73: 36
1517 **Holanda**, *Francisco de* 74: 209
1561 **Juvenel** 79: 38
1605 **Jarry**, *Nicolas* 77: 408
1612 **Huaud**, *Pierre* 75: 245
1642 **Hérault**, *Antoinette* 72: 110
1643 **Joubert**, *Jean* 78: 369
1657 **Klingstedt**, *Karl Gustav* 80: 492
1680 **Hérault**, *Marie Catherine* 72: 110
1725 **Huquier**, *Jacques-Gabriel* . . . 76: 10
1734 **Henry**, *Jean* 72: 55
1734 **Hurter**, *Johann Heinrich* 76: 31
1740 **Heinsius**, *Johann Julius* 71: 234
1745 **Huet**, *Jean-Baptiste* 75: 374
1748 **Jakimov**, *Ivan Petrovič* 77: 213
1749 **Jeuffroy**, *Romain Vincent* 78: 35

1750 **Hoin**, *Claude Jean Baptiste* . . . 74: 202
1755 **Ingres**, *Jean Marie Joseph* . . . 76: 305
1756 **Hénard**, *Charles* 71: 438
1761 **Heideloff**, *Nicolaus Innocentius Wilhelm Clemens van* 71: 119
1765 **Keman**, *Georges Antoine* 80: 44
1767 **Isabey**, *Jean-Baptiste* 76: 400
1770 **Karpff**, *Jean Jacques* 79: 360
1772 **Huet**, *François* 75: 374
1780 **Heigel**, *Joseph* 71: 138
1780 **Ingres**, *Jean Auguste Dominique* 76: 298
1780 **Jacques**, *Nicolas* 77: 146
1782 **Jacob**, *Nicolas Henri* 77: 60
1782 **Jaser**, *Marie Marguerite Françoise* 77: 413
1786 **Jacobber**, *Moïse* 77: 65
1799 **Hirnschrot**, *Johann Andreas* . . 73: 324
1813 **Heigel**, *Franz Napoleon* 71: 137
1820 **Herbelin**, *Jeanne-Mathilde* . . . 72: 114
1864 **Hirtz**, *Lucien* 73: 368
1874 **Jouhaud**, *Léon* 78: 376
1883 **Heer**, *William* 71: 38
1891 **Heiligenstein**, *Auguste* 71: 156

Möbelkünstler

1689 **Joubert**, *Gilles* 78: 368
1720 **Heurtaut**, *Nicolas* 73: 6
1739 **Jacob** (1739/1870 Ebenisten-, Tischler-Familie) 77: 51
1753 **Jacob**, *Henri* 77: 57
1768 **Jacob**, *Georges* 77: 54
1770 **Jacob**, *François-Honoré-Georges* 77: 51
1799 **Jacob**, *Georges-Alphonse* 77: 54
1843 **Hiolle**, *Maximilien Henri* 73: 305
1874 **Jallot**, *Léon* 77: 248
1876 **Jourdain**, *Francis* 78: 379
1883 **Iribe**, *Paul* 76: 369
1885 **Joubert**, *René* 78: 370
1896 **Jeanneret**, *Pierre* 77: 465
1917 **Hitier**, *Jacques* 73: 380
1961 **Jourdan**, *Eric* 78: 385

Monumentalkünstler

1873 **Kalmakov**, *Nikolaj Konstantinovič* 79: 188
1887 **Jakovlev**, *Aleksandr Evgen'evič* 77: 226

Frankreich / Mosaikkünstler

Mosaikkünstler

1810	**Jabouin**, Bernard	77: 23
1865	**Horton**, William Samuel	75: 33
1882	**Imbs**, Marcel	76: 238
1900	**Isidore**, Raymond	76: 441
1903	**Kienlechner**, Josef	80: 221
1904	**Khodassievitch**, Nadia	80: 187
1909	**Kerg**, Théo	80: 91
1917	**Honegger**, Gottfried	74: 393
1945	**Jullian**, Michel Claude	78: 483

Neue Kunstformen

1900	**Jean**, Marcel	77: 449
1901	**Hua**, Tianyou	75: 211
1905	**Karskaja**, Ida	79: 368
1906	**Hugnet**, Georges	75: 407
1907	**Henry**, Maurice	72: 57
1907	**Kemény**, Zoltan	80: 47
1909	**Kerg**, Théo	80: 91
1914	**Heisler**, Jindřich	71: 275
1919	**Iiess**, Esther	72: 483
1919	**Holley-Trasenster**, Francine	74: 278
1924	**Kalinowski**, Horst Egon	79: 169
1928	**Klein**, Yves	80: 423
1929	**Janicot**, Françoise	77: 285
1931	**Izquierdo**, Domingo	77: 6
1933	**Heinzen**, Elga	71: 261
1935	**Journiac**, Michel	78: 388
1935	**Klasen**, Peter	80: 388
1937	**Julner**, Angelica	78: 488
1938	**Jankilevskij**, Vladimir	77: 295
1939	**Hürlimann**, Ruth	75: 361
1939	**Jaccard**, Christian	77: 25
1939	**Jong**, Jacqueline de	78: 277
1939	**Kermarrec**, Joël	80: 97
1941	**Hoenraet**, Luc	74: 13
1942	**Ikam**, Catherine	76: 187
1944	**Hubert**, Pierre-Alain	75: 297
1944	**Kele**, Judit	80: 7
1947	**Hubaut**, Joël	75: 254
1948	**Julien-Casanova**, Françoise	78: 477
1952	**Kern**, Pascal	80: 103
1953	**Hillel**, Edward	73: 222
1953	**Hirakawa**, Shigeko	73: 316
1954	**Huang**, Yong Ping	75: 238
1955	**Hurteau**, Philippe	76: 31

1957	**Hervé**, Rodolf	72: 436
1957	**Hirschhorn**, Thomas	73: 345
1958	**Jugnet**, Anne Marie	78: 458
1959	**Kaap**, Gerald van der	79: 46
1960	**Kliaving**, Serge	80: 462
1961	**Hyber**, Fabrice	76: 111
1962	**Huyghe**, Pierre	76: 92
1962	**Joisten**, Bernard	78: 219
1964	**Joumard**, Véronique	78: 378
1965	**Jézéquel**, Claire-Jeanne	78: 40
1965	**Joseph**, Pierre	78: 341
1969	**Hugonnier**, Marine	75: 417
1972	**Joreige**, Lamia	78: 326
1976	**Juillard**, Nicolas	78: 463

Porzellankünstler

1725	**Jullien**, Joseph	78: 487
1754	**Honoré**, François Maurice	74: 410
1760	**Jacques**, Charles Symphorien	77: 144
1767	**Isabey**, Jean-Baptiste	76: 400
1772	**Jaquotot**, Marie-Victoire	77: 374
1778	**Jullien**, Léon Joseph	78: 487
1783	**Huard**, Pierre	75: 244
1786	**Jacobber**, Moïse	77: 65
1788	**Honoré**, Edouard	74: 410
1799	**Hirnschrot**, Johann Andreas	73: 324
1800	**Julienne**, Eugène	78: 477
1829	**Jean**, Auguste	77: 448

Restaurator

1788	**Joly**, Jules	78: 236
1872	**Jongers**, Alphonse	78: 281
1921	**Intini**, Paolo	76: 333

Schlosser

1575	**Jousse**, Mathurin	78: 389

Schmied

1510	**Hilaire**	73: 147

Schmuckkünstler

1852	**Husson**, Henri	76: 56

1883 **Iribe**, *Paul* 76: 369
1899 **Hugo**, *François* 75: 409

Schnitzer

1625 **Jacquart**, *Claude* 77: 134
1755 **Ingres**, *Jean Marie Joseph* . . . 76: 305
1874 **Jallot**, *Léon* 77: 248
1942 **Herrero**, *Mari Puri* 72: 362

Schriftkünstler

1440 **Jehan**, *Dreux* 77: 482
1605 **Jarry**, *Nicolas* 77: 408
1881 **Jou**, *Luis* 78: 363

Siegelschneider

1607 **Höhn**, *Johann* 73: 528
1645 **Hooghe**, *Romeyn* de 74: 431

Silberschmied

1765 **Kirstein**, *Jacques Frédéric* . . . 80: 331
1805 **Kirstein**, *Joachim Frédéric* . . . 80: 331
1840 **Heller**, *Florent Antoine* 71: 346

Steinschneider

1749 **Jeuffroy**, *Romain Vincent* 78: 35
1840 **Heller**, *Florent Antoine* 71: 346

Textilkünstler

1618 **Jans** (Teppichwirker-Familie) . 77: 317
1618 **Jans**, *Jean* 77: 317
1636 **Hinart**, *Louis* 73: 266
1644 **Jans**, *Jean* 77: 318
1671 **Jans**, *Jean Jacques* 77: 318
1752 **Jacquard**, *Joseph-Marie* 77: 133
1891 **Henry**, *Hélène* 72: 54
1894 **Hugo**, *Jean* 75: 410
1910 **Helman**, *Robert* 71: 380
1917 **Honegger**, *Gottfried* 74: 393
1920 **Heron**, *Patrick* 72: 315
1934 **Hélénon**, *Serge* 71: 315
1934 **Hicks**, *Sheila* 73: 97

1942 **Herrero**, *Mari Puri* 72: 362
1944 **Kele**, *Judit* 80: 7

Tischler

1625 **Jacquart** (1625/1736 Künstler-Familie) 77: 134
1625 **Jacquart**, *Claude* 77: 134
1701 **Jacquart**, *Edmond* 77: 134
1739 **Jacob**, *Georges* 77: 53
1753 **Jacob**, *Henri* 77: 57

Typograf

1881 **Jou**, *Luis* 78: 363
1894 **Kefallinos**, *Giannis* 79: 510
1904 **Jacno**, *Marcel* 77: 50
1977 **Kim**, *Sanghon* 80: 261

Uhrmacher

1745 **Hessén**, *André* 72: 513
1751 **Janvier**, *Antide* 77: 361
1781 **Kessels**, *Heinrich Johann* 80: 131

Vergolder

1601 **Jacquin**, *Nicolas* 77: 155
1779 **Hopfgarten**, *Wilhelm* 74: 451

Waffenschmied

1612 **Jacquard**, *Antoine* 77: 133

Wandmaler

1814 **Janmot**, *Louis* 77: 303
1818 **Jalabert**, *Charles François* . . . 77: 244
1821 **Jobbé-Duval**, *Félix* 78: 100
1833 **Jessen**, *Carl Ludwig* 78: 25
1856 **Hitz**, *Dora* 73: 384
1865 **Horton**, *William Samuel* 75: 33
1865 **Jung**, *Charles Frédéric* 78: 499
1875 **Hoffbauer**, *Charles* 74: 75
1882 **Herbin**, *Auguste* 72: 122
1894 **Hugo**, *Jean* 75: 410
1894 **Hunziker**, *Gerold* 75: 536

Frankreich / Wandmaler

1895	**Jean-Haffen**, *Yvonne*	77: 452
1898	**Hiler**, *Hilaire*	73: 184
1904	**Jacquemin**, *André*	77: 139
1909	**Kerg**, *Théo*	80: 91

Zeichner

1472	**Hervy**, *Jehan de*	72: 442
1517	**Holanda**, *Francisco de*	74: 209
1540	**Juvenel**, *Nicolaus*	79: 39
1542	**Hoefnagel**, *Joris*	73: 512
1560	**Heyden**, *Jan van der*	73: 43
1561	**Juvenel**	79: 38
1572	**Heyden**, *Jacob van der*	73: 43
1572	**Jacques**, *Pierre*	77: 143
1575	**Jousse**, *Mathurin*	78: 389
1590	**Henriet**, *Israël*	72: 37
1606	**Huret**, *Grégoire*	76: 13
1611	**Heince**, *Zacharie*	71: 182
1612	**Jacquard**, *Antoine*	77: 133
1643	**Joubert**, *Jean*	78: 369
1645	**Hooghe**, *Romeyn de*	74: 431
1679	**Huguet**, *Jean-François*	75: 426
1699	**Jeaurat**, *Etienne*	77: 470
1700	**Huët**, *Christophe*	75: 373
1712	**Jacques**, *Maurice*	77: 145
1713	**Joassor**, *Estêvão do Loreto*	78: 97
1715	**Hutin**, *Charles-François*	76: 71
1718	**Heilmann**, *Johann Kaspar*	71: 162
1719	**Julliar**, *Jacques-Nicolas*	78: 484
1723	**Hutin**, *Pierre-Jules*	76: 73
1723	**Ixnard**, *Pierre Michel d'*	76: 553
1732	**Jollain**, *Nicolas René*	78: 229
1734	**Hélin**, *Pierre-Louis*	71: 327
1735	**Hoüel**, *Jean Pierre Laurent Louis*	75: 91
1735	**Julien**, *Simon*	78: 476
1736	**Julien**, *Jean Antoine*	78: 474
1740	**Heimlich**, *Jean Daniel*	71: 177
1740	**Heinsius**, *Johann Julius*	71: 234
1742	**Huvé**, *Jean-Jacques*	76: 85
1747	**Ingouf**, *François Robert*	76: 296
1751	**Hilaire**, *Jean-Baptiste*	73: 149
1761	**Heideloff**, *Nicolaus Innocentius Wilhelm Clemens van*	71: 119
1762	**Hennequin**, *Philippe Auguste*	71: 523
1765	**Keman**, *Georges Antoine*	80: 44
1767	**Isabey**, *Jean-Baptiste*	76: 400
1770	**Huet**, *Nicolas*	75: 376
1770	**Karpff**, *Jean Jacques*	79: 360
1772	**Huet**, *François*	75: 374
1774	**Hegi**, *Franz*	71: 92
1781	**Hesse**, *Henri Joseph*	72: 500
1782	**Jacob**, *Nicolas Henri*	77: 60
1787	**Heim**, *François Joseph*	71: 164
1788	**Jolimont**, *Théodore*	78: 225
1789	**Hullmandel**, *Charles*	75: 449
1797	**Henriquel-Dupont**, *Louis Pierre*	72: 42
1797	**Jacopssen**, *Louis Constantin*	77: 127
1798	**Johannot**, *Charles*	78: 153
1799	**Kiörboe**, *Carl Fredrik*	80: 293
1800	**Julienne**, *Eugène*	78: 477
1801	**Horeau**, *Hector*	74: 492
1802	**Hugo**, *Victor*	75: 412
1802	**Huguenin**, *Jean Pierre Victor*	75: 420
1802	**Julien**, *Bernard Romain*	78: 472
1803	**Huet**, *Paul*	75: 376
1803	**Johannot**, *Tony*	78: 154
1803	**Joyant**, *Jules-Romain*	78: 412
1803	**Jung**, *Théodore*	78: 506
1806	**Juillerat**, *Clotilde*	78: 464
1808	**Jacquemart**, *Albert*	77: 136
1809	**Jouy**, *Joseph-Nicolas*	78: 396
1815	**Herlin**, *Auguste Joseph*	72: 176
1815	**Jalabert**, *Jean*	77: 245
1818	**Hillemacher**, *Ernest*	73: 222
1819	**Hervier**, *Adolphe*	72: 437
1820	**Herbelin**, *Jeanne-Mathilde*	72: 114
1820	**Imer**, *Edouard*	76: 239
1821	**Jobbé-Duval**, *Félix*	78: 100
1824	**Israëls**, *Jozef*	76: 465
1824	**Jumel** de **Noireterre**, *Antoine Valentin*	78: 490
1826	**Henriet**, *Frédéric*	72: 36
1826	**Hequet**, *José Adolfo*	72: 102
1826	**Kapliński**, *Leon*	79: 303
1827	**Heine**, *Wilhelm*	71: 191
1827	**Hunt**, *Richard Morris*	75: 516
1827	**Hussenot**, *Joseph*	76: 54
1829	**Hegg**, *Teresa Maria*	71: 91
1829	**Knaus**, *Ludwig*	80: 536
1830	**Jundt**, *Gustave Adolphe*	78: 496
1832	**Jolyet**, *Philippe*	78: 238
1834	**Jakobi**, *Valerij Ivanovič*	77: 219
1835	**Humbert**, *Albert*	75: 466

1837	**Jacquemart**, *Jules Ferdinand*	77: 137		1872	**Hugué**, *Manolo*	75: 418
1839	**Hoffbauer**, *Théodore-Joseph-Hubert*	74: 76		1873	**Jarry**, *Alfred*	77: 407
1839	**Kaemmerer**, *Frederik Hendrik*	79: 77		1873	**Jaulmes**, *Gustave*	77: 433
1840	**Heller**, *Florent Antoine*	71: 346		1873	**Kalmakov**, *Nikolaj Konstantinovič*	79: 188
1840	**Jullien**, *Anthelme*	78: 487		1874	**Hoetger**, *Bernhard*	74: 42
1845	**Imao Keinen**	76: 232		1874	**Jallot**, *Léon*	77: 248
1846	**Jouve**, *Auguste*	78: 390		1875	**Henrion**, *Armand*	72: 40
1848	**Henţia**, *Sava*	72: 80		1875	**Hoffbauer**, *Charles*	74: 75
1848	**Jarraud**, *Léonard*	77: 405		1876	**Jacob**, *Max*	77: 59
1849	**Hill**, *Carl Fredrik*	73: 193		1876	**Jobert**, *Fernand*	78: 101
1849	**Kauffmann**, *Paul Adolphe*	79: 436		1876	**Jordic**	78: 325
1850	**Henry**, *Lucien*	72: 57		1878	**Hervieu**, *Louise*	72: 439
1850	**Herbo**, *Léon*	72: 123		1878	**Hofer**, *Karl*	74: 61
1850	**Kaulbach**, *Friedrich August* von	79: 450		1878	**Hourriez**, *Georges*	75: 98
1852	**Heidbrinck**, *Oswald*	71: 109		1878	**Jouve**, *Paul*	78: 391
1853	**Hodinos**, *Emile Josome*	73: 478		1879	**Jobbé-Duval**, *Félix*	78: 101
1855	**Karbowsky**, *Adrien*	79: 335		1880	**Hémard**, *Joseph*	71: 412
1856	**Heins**, *Armand*	71: 227		1880	**Hofmann**, *Hans*	74: 135
1856	**Hernández**, *Daniel*	72: 254		1880	**Jonas**, *Lucien Hector*	78: 243
1857	**Henriot**	72: 41		1880	**Kars**, *Georges*	79: 364
1857	**Hérisson**, *René*	72: 165		1881	**Heyman**, *Charles*	73: 63
1857	**Heyerdahl**, *Hans*	73: 58		1881	**Iser**, *Iosif*	76: 429
1858	**Hestaux**, *Louis*	72: 516		1882	**Herbin**, *Auguste*	72: 122
1858	**Jamet**, *Henri Pierre*	77: 258		1882	**Imbs**, *Marcel*	76: 238
1859	**Helleu**, *Paul*	71: 355		1882	**Izdebsky**, *Vladimir*	77: 3
1860	**Kamieński**, *Antoni*	79: 220		1882	**Kahler**, *Eugen* von	79: 109
1862	**Jankowski**, *Czesław Borys*	77: 301		1882	**Kamm**, *Louis-Philippe*	79: 229
1862	**Jasiński**, *Feliks Stanisław*	77: 414		1882	**Kickert**, *Conrad*	80: 201
1863	**Jobert**, *Paul*	78: 102		1883	**Heer**, *William*	71: 38
1864	**Hermann-Paul**	72: 208		1883	**Ihlee**, *Rudolph*	76: 180
1864	**Hirtz**, *Lucien*	73: 368		1883	**Iribe**, *Paul*	76: 369
1864	**Jourdain**, *Henri*	78: 382		1883	**Jodelet**, *Charles Emmanuel*	78: 119
1865	**Horton**, *William Samuel*	75: 33		1884	**Heiberg**, *Jean*	71: 104
1865	**Israëls**, *Isaac*	76: 464		1884	**Irriera**, *Roger Jouanneau*	76: 382
1866	**Hiolle**, *Auguste Alexandre*	73: 303		1885	**Hem**, *Pieter* van der	71: 409
1866	**Jossot**, *Henri*	78: 360		1885	**Karpelès**, *Andrée*	79: 359
1866	**Jouas**, *Charles*	78: 365		1887	**Hugo**, *Valentine*	75: 411
1866	**Kandinsky**, *Wassily*	79: 253		1888	**Icart**, *Louis*	76: 158
1866	**Keuller**, *Vital*	80: 152		1889	**Janniot**, *Alfred Auguste*	77: 308
1867	**Ibels**, *Henri Gabriel*	76: 147		1890	**Heintzelman**, *Arthur William*	71: 255
1868	**Hervé-Mathé**, *Jules Alfred*	72: 436		1890	**Humbert**, *Manuel*	75: 469
1869	**Hodgkins**, *Frances*	73: 471		1890	**Isenbeck**, *Théodore*	76: 423
1869	**Jorrand**, *Antoine*	78: 335		1891	**Kisling**, *Moïse*	80: 343
1870	**Herscher**, *Ernest*	72: 393		1893	**Jeanjean**, *Marcel*	77: 462
1871	**Hellé**, *André*	71: 336		1894	**Hjorth**, *Bror*	73: 399
1871	**Hulot**, *Louis Jean*	75: 451		1894	**Hugo**, *Jean*	75: 410

Frankreich / Zeichner

Year	Name	Ref
1894	Joubert, *Andrée*	78: 366
1895	Heitz, *Robert*	71: 281
1895	Jean-Haffen, *Yvonne*	77: 452
1896	Klausz, *Ernest*	80: 396
1897	Iché, *René*	76: 161
1898	Herman, *Sali*	72: 187
1898	Heurtaux, *André*	73: 7
1898	Hiler, *Hilaire*	73: 184
1898	Klein, *Frits*	80: 413
1899	Hordijk, *Gerard*	74: 489
1899	Junek, *Leopold*	78: 497
1900	Holty, *Carl Robert*	74: 331
1900	Hoyningen-Huene, *George*	75: 155
1900	Jean, *Marcel*	77: 449
1900	Kirszenbaum, *Jecheskiel Dawid*	80: 333
1901	Hluščenko, *Mykola Petrovyč*	73: 421
1901	Hunziker, *Max*	75: 539
1902	Hoffmeister, *Adolf*	74: 118
1902	Jacoulet, *Paul*	77: 129
1902	Jordan, *Olaf*	78: 318
1903	Kienlechner, *Josef*	80: 221
1904	Hélion, *Jean*	71: 328
1904	Jacquemin, *André*	77: 139
1904	Jené, *Edgar*	77: 504
1905	Klossowski, *Pierre*	80: 515
1907	Henry, *Maurice*	72: 57
1907	Humblot, *Robert*	75: 475
1907	Kemény, *Zoltan*	80: 47
1908	Hemche, *Abdelhalim*	71: 415
1909	Ionesco, *Eugène*	76: 348
1909	Kerg, *Théo*	80: 91
1910	Heitzmann, *Antoine*	71: 282
1910	Helman, *Robert*	71: 380
1911	Ibarra, *Aída*	76: 140
1912	Innocent, *Franck*	76: 318
1916	Hilaire, *Camille*	73: 148
1919	Hess, *Esther*	72: 483
1919	Jullian, *Philippe*	78: 483
1920	Ipoustéguy, *Jean*	76: 354
1920	Jansem, *Jean*	77: 323
1921	Hejna, *Jiri-Georges*	71: 289
1921	Kline	80: 481
1923	Hucleux, *Jean-Olivier*	75: 305
1923	Hugo-Cleis	75: 415
1923	Kelly, *Ellsworth*	80: 35
1924	Hetey, *Katalin*	72: 517
1926	Jousselin, *François*	78: 389
1927	Holdaway, *James*	74: 230
1927	Hurtado, *Angel*	76: 27
1927	Item, *Georges*	76: 477
1928	Jong, *Clara de*	78: 275
1929	Hidalgo, *Francisco*	73: 100
1929	Hoviv	75: 122
1929	Jodorowsky, *Alejandro*	78: 123
1929	Jordà, *Joan*	78: 309
1930	Jaimes Sánchez, *Humberto*	77: 205
1931	Hervé, *Jeannine*	72: 434
1933	Heinzen, *Elga*	71: 261
1933	Hollan, *Alexandre*	74: 262
1933	Jeanclos, *Georges*	77: 461
1933	Jouffroy, *Jean Pierre*	78: 374
1933	Klapisch, *Liliane*	80: 386
1934	Hélénon, *Serge*	71: 315
1934	Holmens, *Gerard*	74: 298
1935	Hémery, *Pierre*	71: 418
1935	Irolla, *Roland*	76: 379
1937	Julner, *Angelica*	78: 488
1938	Jalass, *Immo*	77: 245
1938	Jarkikh, *Youri*	77: 393
1939	Hürlimann, *Ruth*	75: 361
1939	Jaccard, *Christian*	77: 25
1939	Jong, *Jacqueline de*	78: 277
1939	Kermarrec, *Joël*	80: 97
1941	Hoenraet, *Luc*	74: 13
1941	Holtrop, *Bernard Willem*	74: 329
1941	Jung, *Dany*	78: 499
1942	Herrero, *Mari Puri*	72: 362
1942	Hornn, *François*	74: 536
1943	Herth, *Francis*	72: 423
1943	Jocz, *Paweł*	78: 114
1945	Kiefer, *Anselm*	80: 206
1946	Iturria, *Michel*	76: 498
1946	Kirili, *Alain*	80: 318
1948	Jakovlev, *Oleg*	77: 229
1950	Hermanowicz, *Mariusz*	72: 214
1950	Houtin, *François*	75: 108
1951	Jacopit, *Patrice*	77: 110
1952	Kaminer, *Saúl*	79: 223
1953	Hillel, *Edward*	73: 222
1960	Kliaving, *Serge*	80: 462
1961	Hyber, *Fabrice*	76: 111
1964	Heuzé, *Hervé*	73: 27
1965	Hémery, *Pascale*	71: 417
1966	Killoffer, *Patrice*	80: 255

1972 **Kéramidas**, *Nicolas* 80: 81
1977 **Kim**, *Sanghon* 80: 261

Georgien

Architekt

1032 **Ivane Morčaisdze** 76: 507
1806 **Ivanov**, *Jakov Aleksandrovič* . . 76: 520
1820 **Ivanov**, *Grigorij Michajlovič* . . 76: 518
1865 **Kldiašvili**, *Simon* 80: 398
1875 **Kal'gin**, *Anatolij Nikolaevič* . . 79: 162
1886 **Kalašnikov**, *Michail Georgievič* 79: 146
1898 **Inckirveli**, *Aleksandr* 76: 260
1904 **Karbin**, *Boris Vasil'evič* 79: 335
1911 **Kasradze**, *Jurij* 79: 389
1911 **Kedia**, *Valerian* 79: 502
1925 **Kalandarišvili**, *Otar* 79: 143

Bildhauer

1886 **Kepinov**, *Grigorij Ivanovič* . . . 80: 78
1895 **Kakabadze**, *Silovan* 79: 139

Buchkünstler

1918 **Iankošvili**, *Natela* 76: 132
1927 **Kamenskij**, *Aleksej Vasil'evič* . 79: 215
1937 **Ignatov**, *Koka* 76: 174

Buchmaler

1706 **Hovnaᶜtanyan**, *Harutyun* 75: 123

Bühnenbildner

1880 **Jakovlev**, *Michail Nikolaevič* . . 77: 228
1884 **Jakulov**, *Georgij Bogdanovič* . 77: 238
1889 **Kakabadze**, *David Nestorovič* . 79: 138
1894 **Kikodze**, *Šalva* 80: 239
1937 **Ignatov**, *Koka* 76: 174

Dekorationskünstler

1884 **Jakulov**, *Georgij Bogdanovič* . 77: 238

Filmkünstler

1916 **Kandelaki**, *Andro* 79: 252

Gebrauchsgrafiker

1916 **Kandelaki**, *Andro* 79: 252

Grafiker

1816 **Hovnaᶜtanyan**, *Agafon* 75: 122
1880 **Jakovlev**, *Michail Nikolaevič* . . 77: 228
1884 **Jakulov**, *Georgij Bogdanovič* . 77: 238
1889 **Kakabadze**, *David Nestorovič* . 79: 138
1894 **Kikodze**, *Šalva* 80: 239
1923 **Kalandadze**, *Ėdmund* 79: 142
1932 **Jurlov**, *Valerij* 79: 9

Illustrator

1880 **Jakovlev**, *Michail Nikolaevič* . . 77: 228
1889 **Kakabadze**, *David Nestorovič* . 79: 138
1927 **Kamenskij**, *Aleksej Vasil'evič* . 79: 215

Keramiker

1929 **Iašvili**, *Revaz* 76: 135

Maler

1661 **Hovnat'anyan** (Künstler-Familie) 75: 122
1692 **Hovnaᶜtanyan**, *Hakop* 75: 122
1706 **Hovnaᶜtanyan**, *Harutyun* 75: 123
1730 **Hovnaᶜtanyan**, *Hovnatan* 75: 123
1779 **Hovnaᶜtanyan**, *Mkrtum* 75: 124
1806 **Hovnaᶜtanyan**, *Hakob* 75: 125
1816 **Hovnaᶜtanyan**, *Agafon* 75: 122
1829 **Horschelt**, *Theodor* 75: 14
1880 **Jakovlev**, *Michail Nikolaevič* . . 77: 228
1884 **Jakulov**, *Georgij Bogdanovič* . 77: 238
1889 **Kakabadze**, *David Nestorovič* . 79: 138
1894 **Kikodze**, *Šalva* 80: 239
1918 **Iankošvili**, *Natela* 76: 132
1923 **Kalandadze**, *Ėdmund* 79: 142
1927 **Kamenskij**, *Aleksej Vasil'evič* . 79: 215
1932 **Jurlov**, *Valerij* 79: 9
1937 **Ignatov**, *Koka* 76: 174

Georgien / Maler

1942 **Inaišvili**, *Chasan* 76: 255
1943 **Kandelaki**, *Vladimir* 79: 253

Miniaturmaler

1692 **Hovnactanyan**, *Hakop* 75: 122

Monumentalkünstler

1937 **Ignatov**, *Koka* 76: 174

Neue Kunstformen

1889 **Kakabadze**, *David Nestorovič* . 79: 138
1932 **Jurlov**, *Valerij* 79: 9
1943 **Kandelaki**, *Vladimir* 79: 253

Zeichner

1829 **Horschelt**, *Theodor* 75: 14
1916 **Kandelaki**, *Andro* 79: 252
1918 **Iankošvili**, *Natela* 76: 132
1927 **Kamenskij**, *Aleksej Vasil'evič* . 79: 215
1943 **Kandelaki**, *Vladimir* 79: 253

Griechenland

Architekt

500 v.Chr. **Hippodamos** 73: 311
415 v.Chr. **Hermokreon** 72: 239
215 v.Chr. **Herakleides** 72: 104
215 v.Chr. **Hermogenes** 72: 235
150 v.Chr. **Hermodoros** 72: 233
101 **Herakleides** 72: 105
101 **Hermaios** 72: 181
1794 **Kalosgouros**, *Ioannis-Vaptistis* . 79: 196
1802 **Kleanthes**, *Stamatios* 80: 398
1811 **Kaftantzoglou**, *Lysandros* . . . 79: 99
1939 **Kepetzis**, *Antonis* 80: 78
1941 **Isaris**, *Alexandros* 76: 414
1963 **Kirillov**, *Aleksej* 80: 319

Bildhauer

1000 v.Chr. **Hermogenes** 72: 235
500 v.Chr. **Hegias** 71: 94
400 v.Chr. **Hektoridas** 71: 293
355 v.Chr. **Herakleidas** 72: 104
300 v.Chr. **Heortios** 72: 91
300 v.Chr. **Herakleides** 72: 104
300 v.Chr. **Hermokles** 72: 239
300 v.Chr. **Herodoros** 72: 301
225 v.Chr. **Herakleidas** 72: 104
220 v.Chr. **Hieronymos** (0220ante) . 73: 123
200 v.Chr. **Hephaistion** 72: 92
200 v.Chr. **Herodoros** 72: 302
200 v.Chr. **Herophon** 72: 317
133 v.Chr. **Hephaistion** 72: 92
100 v.Chr. **Heliodoros** 71: 328
1794 **Kalosgouros**, *Ioannis-Vaptistis* . 79: 196
1853 **Iakovidis**, *Georgios* 76: 129
1899 **Kastriotis**, *Georgios* 79: 398
1903 **Iliadis**, *Konstantinos* 76: 204
1909 **Kapralos**, *Christos* 79: 314
1917 **Ikaris**, *Nikolaos* 76: 188
1930 **Iliou**, *Roza* 76: 213
1930 **Karas**, *Christos* 79: 328
1933 **Katzourakis**, *Michalis* 79: 425
1938 **Kalakallas**, *Giorgos* 79: 142
1938 **Karavouzis**, *Sarantis* 79: 333

Buchmaler

1540 **Klontzas**, *Georgios* 80: 508

Bühnenbildner

1938 **Karavouzis**, *Sarantis* 79: 333
1942 **Kilessopoulos**, *Apostolos* 80: 245
1944 **Katzourakis**, *Kyriakos* 79: 425

Designer

1930 **Iliou**, *Roza* 76: 213

Filmkünstler

1950 **Klonari**, *Maria* 80: 507

Fotograf

1938	**Klein**, *Fridhelm*	*80:* 413
1945	**Kalousi**, *Olga*	*79:* 197
1950	**Klonari**, *Maria*	*80:* 507

Gebrauchsgrafiker

| 1914 | **Katraki**, *Vasso* | *79:* 406 |

Grafiker

1794	**Kalosgouros**, *Ioannis-Vaptistis*	*79:* 196
1798	**Iatridis**, *Athanasios*	*76:* 136
1894	**Kefallinos**, *Giannis*	*79:* 510
1895	**Kalmouchos**, *Takis*	*79:* 190
1898	**Horowitz**, *Alfons*	*75:* 7
1908	**Hios**, *Theo*	*73:* 308
1909	**Kapralos**, *Christos*	*79:* 314
1910	**Kanellis**, *Orestis*	*79:* 266
1914	**Katraki**, *Vasso*	*79:* 406
1914	**Kindyni**, *Anna*	*80:* 274
1932	**Ioannou**, *Giorgos*	*76:* 341
1933	**Katsoulidis**, *Takis*	*79:* 407
1933	**Katzourakis**, *Michalis*	*79:* 425
1938	**Karavouzis**, *Sarantis*	*79:* 333
1939	**Kepetzis**, *Antonis*	*80:* 78
1941	**Isaris**, *Alexandros*	*76:* 414
1944	**Katzourakis**, *Kyriakos*	*79:* 425
1945	**Kalousi**, *Olga*	*79:* 197
1955	**Keramea**, *Zoe*	*80:* 80

Graveur

| 200 v.Chr. | **Herakleidas** | *72:* 104 |

Illustrator

1894	**Kefallinos**, *Giannis*	*79:* 510
1895	**Kalmouchos**, *Takis*	*79:* 190
1898	**Horowitz**, *Alfons*	*75:* 7
1914	**Katraki**, *Vasso*	*79:* 406

Keramiker

| 555 v.Chr. | **Hermogenes** | *72:* 234 |
| 550 v.Chr. | **Hischylos** | *73:* 372 |

515 v.Chr.	**Hermaios**	*72:* 180
490 v.Chr.	**Hieron**	*73:* 123
1930	**Iliou**, *Roza*	*76:* 213

Maler

475 v.Chr.	**Hermonax**	*72:* 240
400 v.Chr.	**Hippeus**	*73:* 310
282 v.Chr.	**Herakleides**	*72:* 104
200 v.Chr.	**Herakleides**	*72:* 105
1315	**Kalliergis**, *Georgios*	*79:* 180
1540	**Klontzas**, *Georgios*	*80:* 508
1548	**Katelanos**, *Frangos*	*79:* 403
1615	**Kavertzas**, *Frantzeskos*	*79:* 464
1664	**Ioannikios Cornero**	*76:* 341
1794	**Kalosgouros**, *Ioannis-Vaptistis*	*79:* 196
1798	**Iatridis**, *Athanasios*	*76:* 136
1811	**Iatras**, *Konstantinos*	*76:* 135
1853	**Iakovidis**, *Georgios*	*76:* 129
1859	**Kessanlis**, *Nikolaos*	*80:* 129
1868	**Ioannidis**, *Evangelos*	*76:* 341
1879	**Ithakisios**, *Vasileios*	*76:* 479
1889	**Kalogeropoulos**, *Nikolaos*	*79:* 195
1889	**Kissonergis**, *Ioannis*	*80:* 349
1895	**Kalmouchos**, *Takis*	*79:* 190
1898	**Horowitz**, *Alfons*	*75:* 7
1899	**Kaldis**, *Aristodimos*	*79:* 155
1903	**Iliadis**, *Konstantinos*	*76:* 204
1908	**Hios**, *Theo*	*73:* 308
1909	**Kapralos**, *Christos*	*79:* 314
1910	**Kanellis**, *Orestis*	*79:* 266
1914	**Katraki**, *Vasso*	*79:* 406
1917	**Ikaris**, *Nikolaos*	*76:* 188
1930	**Karas**, *Christos*	*79:* 328
1932	**Ioannou**, *Giorgos*	*76:* 341
1933	**Kanagkini**, *Niki*	*79:* 247
1933	**Katsoulidis**, *Takis*	*79:* 407
1933	**Katzourakis**, *Michalis*	*79:* 425
1934	**Kanakakis**, *Lefteris*	*79:* 247
1936	**Ioakeim**, *Kostas*	*76:* 340
1938	**Karavouzis**, *Sarantis*	*79:* 333
1938	**Klein**, *Fridhelm*	*80:* 413
1939	**Kepetzis**, *Antonis*	*80:* 78
1941	**Isaris**, *Alexandros*	*76:* 414
1942	**Kilessopoulos**, *Apostolos*	*80:* 245
1944	**Katzourakis**, *Kyriakos*	*79:* 425
1950	**Iliopoulou**, *Eirini*	*76:* 212

Griechenland / Maler

1958 **Kazazis**, *Giorgos* *79:* 491
1963 **Kirillov**, *Aleksej* *80:* 319

Medailleur

1853 **Iakovidis**, *Georgios* *76:* 129

Mosaikkünstler

200 v.Chr. **Hephaistion** *72:* 92

Neue Kunstformen

1933 **Kanagkini**, *Niki* *79:* 247
1938 **Klein**, *Fridhelm* *80:* 413
1942 **Kilessopoulos**, *Apostolos* *80:* 245
1950 **Klonari**, *Maria* *80:* 507
1955 **Keramea**, *Zoe* *80:* 80
1963 **Kirillov**, *Aleksej* *80:* 319

Restaurator

1899 **Kastriotis**, *Georgios* *79:* 398
1903 **Iliadis**, *Konstantinos* *76:* 204

Schnitzer

1898 **Horowitz**, *Alfons* *75:* 7

Siegelschneider

413 v.Chr. **Herakleidas** *72:* 103

Typograf

1894 **Kefallinos**, *Giannis* *79:* 510
1933 **Katsoulidis**, *Takis* *79:* 407

Wandmaler

1315 **Kalliergis**, *Georgios* *79:* 180
1548 **Katelanos**, *Frangos* *79:* 403

Zeichner

1798 **Iatridis**, *Athanasios* *76:* 136
1859 **Kessanlis**, *Nikolaos* *80:* 129
1898 **Horowitz**, *Alfons* *75:* 7
1908 **Hios**, *Theo* *73:* 308
1914 **Kindyni**, *Anna* *80:* 274
1938 **Klein**, *Fridhelm* *80:* 413

Großbritannien

Architekt

1243 **Henry** de **Reyns** *72:* 64
1329 **Joy**, *William* *78:* 411
1330 **Herland**, *Hugh* *72:* 174
1573 **Jones**, *Inigo* *78:* 260
1605 **Jerman**, *Edward* *78:* 6
1635 **Hooke**, *Robert* *74:* 436
1672 **James**, *John* *77:* 254
1686 **Kent**, *William* *80:* 72
1693 **Herbert**, *Henry* *72:* 116
1712 **Hiorne**, *William* *73:* 306
1715 **Hiorne**, *David* *73:* 306
1726 **Keene**, *Henry* *79:* 506
1728 **Jupp**, *Richard* *78:* 530
1732 **Johnson**, *John* *78:* 189
1735 **Henderson**, *David* *71:* 456
1741 **Hildrith**, *Isaac* *73:* 184
1744 **Hiorne**, *Francis* *73:* 306
1745 **Holland**, *Henry* *74:* 264
1763 **Hollins**, *William* *74:* 280
1771 **Inwood**, *William* *76:* 339
1772 **Hiort**, *John William* *73:* 307
1776 **Hopper**, *Thomas* *74:* 473
1787 **Hurst**, *William* *76:* 25
1794 **Inwood**, *Henry William* *76:* 339
1795 **Kemp**, *George Meikle* *80:* 51
1798 **Inwood** *76:* 339
1798 **Inwood**, *Charles Frederick* . . . *76:* 339
1803 **Howard**, *John George* *75:* 136
1804 **Henderson**, *John* *71:* 460
1807 **Kingston**, *George* *80:* 285
1809 **Jones**, *Owen* *78:* 269
1813 **Hine**, *Thomas Chambers* *73:* 282
1818 **Jones**, *George Fowler* *78:* 257

1819	**Jones**, *Horace*	78: 260
1822	**Humbert**, *Albert Jenkins*	75: 466
1822	**King**, *Thomas Harper*	80: 282
1823	**Kerr**, *Robert*	80: 112
1826	**Hills**, *Gordon Macdonald*	73: 242
1826	**Holden**, *Isaac*	74: 232
1827	**Jeckyll**, *Thomas*	77: 473
1831	**Honeyman**, *John*	74: 398
1835	**Jackson**, *Thomas Graham*	77: 47
1838	**Hunt**, *John*	75: 514
1841	**Jacob**, *Samuel Swinton*	77: 61
1846	**Hole**, *William Brassey*	74: 240
1848	**Hicks**, *William Searle*	73: 98
1850	**Howard**, *Ebenezer*	75: 131
1851	**Hooper**, *Samuel*	74: 438
1855	**Jack**, *George Washington Henry*	77: 29
1857	**Hooper**, *Thomas*	74: 438
1858	**Keith**, *John Charles Malcolm*	79: 527
1859	**Kemp**, *Henry Hardie*	80: 52
1862	**Horsley**, *Gerald*	75: 17
1864	**Hobbs**, *Joseph John Talbot*	73: 437
1864	**Horne**, *Herbert*	74: 526
1866	**Horsburgh**, *Victor Daniel*	75: 13
1868	**Joass**, *John James*	78: 96
1870	**Horder**, *Morley*	74: 487
1875	**Holden**, *Charles*	74: 230
1878	**Kiørboe**, *Frederik*	80: 294
1887	**Hill**, *Oliver*	73: 211
1889	**Howitt**, *Cecil*	75: 145
1897	**Holliday**, *Albert Clifford*	74: 278
1900	**Jellicoe**, *Geoffrey*	77: 496
1906	**Issigonis**, *Alec*	76: 471
1907	**Holford**, *William*	74: 246
1907	**James**, *Edward William Frank*	77: 253
1909	**Israel**, *Lawrence*	76: 463
1912	**Johnson-Marshall**, *Stirrat Andrew William*	78: 205
1924	**Killick**, *John Alexander Wentzel*	80: 253
1930	**Herron**, *Ronald James*	72: 388
1935	**Hopkins**, *Michael*	74: 457
1944	**Horden**, *Richard*	74: 486

Bauhandwerker

1735	**Henderson**, *David*	71: 456

Bildhauer

1125	**Hugo**	75: 408
1584	**Hollemans** (Bildhauer-Familie)	74: 274
1584	**Hollemans**, *Garret*	74: 274
1593	**Hollemans**, *Jasper*	74: 274
1607	**Hollemans**, *Garret*	74: 274
1711	**Hoare**, *Prince*	73: 432
1712	**Hiorne**, *William*	73: 306
1748	**Holloway**, *Thomas*	74: 284
1751	**Hickey**, *John*	73: 89
1763	**Hollins**, *William*	74: 280
1771	**Henning**, *John*	72: 16
1777	**Hinchliff**, *John Elley*	73: 268
1788	**Heffernan**, *James*	71: 56
1790	**Joseph**, *Samuel*	78: 341
1800	**Hollins**, *Peter*	74: 280
1801	**Henning**, *John*	72: 17
1804	**Kaehler**, *Heinrich*	79: 75
1806	**Hughes**, *Robert Ball*	75: 404
1806	**Jones**, *John Edward*	78: 265
1827	**Hunt**, *William Holman*	75: 520
1833	**Hutchison**, *John*	76: 65
1837	**Kipling**, *John Lockwood*	80: 295
1842	**Hems**, *Harry*	71: 434
1845	**Jones**, *Adrian*	78: 250
1849	**Herkomer**, *Hubert* von	72: 169
1859	**Jacobson**, *Lili*	77: 93
1860	**John**, *William Goscombe*	78: 176
1861	**Holroyd**, *Charles*	74: 312
1870	**Jenkins**, *Frank Lynn*	77: 506
1878	**John**, *Augustus*	78: 169
1879	**Jarl**, *Viggo*	77: 395
1880	**Henderson**, *Elsie Marion*	71: 456
1885	**Jagger**, *Charles Sargeant*	77: 190
1888	**Hynes**, *Gladys*	76: 121
1892	**Hoffmann**, *Eugen*	74: 94
1894	**Hoff**, *Rayner*	74: 72
1901	**Hermes**, *Gertrude*	72: 229
1903	**Hepworth**, *Barbara*	72: 97
1906	**Henghes**, *Heinz*	71: 490
1908	**Hepple**, *Norman*	72: 96
1911	**Klopfleisch**, *Margarete*	80: 510
1913	**Innes**, *George Bradley*	76: 315
1914	**Jonzen**, *Karin*	78: 300
1915	**Kindersley**, *David*	80: 272
1917	**Isherwood**, *James Lawrence*	76: 435
1917	**Kidner**, *Michael*	80: 204

Großbritannien / Bildhauer

1919	Jones, *Jonah*	78: 267
1921	Hoskin, *John*	75: 51
1924	I'Anson, *Charles*	76: 135
1926	Hooper, *John*	74: 437
1928	Hollaway, *Antony Lynn*	74: 270
1930	Hill, *Anthony*	73: 192
1930	Kneale, *Bryan*	80: 537
1933	Kalkhof, *Peter Heinz*	79: 175
1934	Henderson, *Ewen*	71: 457
1934	King, *Phillip*	80: 280
1936	Ingham, *Bryan*	76: 289
1936	Johnston, *Roy*	78: 214
1936	Kaneria, *Raghav R.*	79: 267
1937	Jones, *Allen*	78: 251
1940	Hodgson, *Carole*	73: 475
1941	Kenny, *Michael*	80: 69
1942	Hiller, *Susan*	73: 227
1943	Jegede, *Emmanuel Taiwo*	77: 479
1944	Hide, *Peter*	73: 108
1944	Jackson, *Philip*	77: 44
1945	Hemsworth, *Gerard*	71: 434
1945	Kemp, *David*	80: 50
1946	Hood, *Harvey*	74: 428
1946	Jetelová, *Magdalena*	78: 31
1947	Joseph, *Tam*	78: 342
1947	Klessinger, *Reinhard*	80: 457
1948	Hewlings, *Charles*	73: 35
1948	Hunter, *Margaret*	75: 530
1949	Heron, *Susanna*	72: 316
1951	Helyer, *Nigel*	71: 408
1951	Ibbeson, *Graham*	76: 145
1951	Jacobson, *David*	77: 94
1953	Hitchen, *Stephen*	73: 378
1953	Johnson, *Steve*	78: 201
1954	Kapoor, *Anish*	79: 305
1955	Houshiary, *Shirazeh*	75: 101
1960	Hicks, *Nicola*	73: 96
1962	Hume, *Gary*	75: 476
1963	Henderson, *Kevin*	71: 462
1964	Henning, *Anton*	72: 12
1965	Henry, *Sean*	72: 62
1965	Kaur, *Permindar*	79: 456
1966	Irvine, *Jaki*	76: 384
1968	Isaacs, *John*	76: 392
1969	Invader	76: 336
1969	Kher, *Bharti*	80: 184
1971	Kiaer, *Ian*	80: 192

Buchkünstler

| 1865 | Housman, *Laurence* | 75: 102 |
| 1932 | King, *Ronald* | 80: 280 |

Buchmaler

1460	Horenbout, *Gerard*	74: 498
1503	Horenbout, *Susanna*	74: 500
1872	Johnston, *Edward*	78: 209

Bühnenbildner

1573	Jones, *Inigo*	78: 260
1744	Hodges, *William*	73: 468
1858	Hoetericx, *Emile*	74: 41
1903	Hepworth, *Barbara*	72: 97
1909	Hurry, *Leslie*	76: 24
1911	Herman, *Josef*	72: 182
1914	Henrion, *Frederick Henri K.*	72: 40
1916	Hill, *Derek*	73: 200
1917	Herbert, *Jocelyn*	72: 117
1917	Kidner, *Michael*	80: 204
1931	Heeley, *Desmond*	71: 16
1937	Hockney, *David*	73: 458
1942	Jarman, *Derek*	77: 395
1954	Himid, *Lubaina*	73: 261
1954	Hudson, *Richard*	75: 316

Dekorationskünstler

1767	Isabey, *Jean-Baptiste*	76: 400
1829	Hill, *Thomas*	73: 215
1832	Hughes, *Arthur*	75: 396
1859	Helleu, *Paul*	71: 355
1936	Hulanicki, *Barbara*	75: 442

Designer

1745	Holland, *Henry*	74: 264
1769	Hope, *Thomas*	74: 443
1769	Howard, *Henry*	75: 134
1809	Jones, *Owen*	78: 269
1863	Hoijtema, *Theodoor* van	74: 201
1864	Horne, *Herbert*	74: 526
1875	King, *Jessie Marion*	80: 279
1906	Issigonis, *Alec*	76: 471

1912 Jones, Barbara Mildred 78: 252
1921 King, Cecil 80: 276
1927 Heritage, Robert 72: 165
1929 Hicks, David 73: 92
1934 Hoyland, John 75: 154
1936 Hulanicki, Barbara 75: 442
1937 Jaray, Tess 77: 383
1944 Horden, Richard 74: 486
1949 Heron, Susanna 72: 316
1954 Hudson, Richard 75: 316
1957 Hilton, Matthew 73: 254
1958 Irvine, James 76: 385

Drucker

1745 Kilburn, William 80: 244
1789 Hullmandel, Charles 75: 449
1921 King, Cecil 80: 276

Filmkünstler

1849 Herkomer, Hubert von 72: 169
1902 Illingworth, Leslie Gilbert ... 76: 222
1907 Jennings, Humphrey 77: 512
1917 Herbert, Jocelyn 72: 117
1940 Joyce, Paul 78: 414
1942 Jarman, Derek 77: 395
1947 Jackowski, Andrzej 77: 33
1960 Julien, Isaac 78: 473
1962 Hume, Gary 75: 476
1969 Hugonnier, Marine 75: 417
1970 Islam, Runa 76: 446

Fotograf

1802 Hill, David Octavius 73: 198
1802 Jones, Calvert Richard .. 78: 253
1809 Jones, Owen 78: 269
1813 Henneman, Nicolaas 71: 518
1816 Hoyoll, Philipp 75: 157
1818 Jones, George Fowler 78: 257
1818 Kilburn, William Edward ... 80: 244
1819 Hughes, Jabez 75: 402
1827 Keith, Thomas 79: 528
1831 Henderson, Alexander 71: 454
1831 Howlett, Robert 75: 147
1835 Johnstone, Henry James .. 78: 216

1838 Hollyer, Frederick 74: 285
1841 Klič, Karl 80: 463
1861 Keighley, Alexander 79: 515
1863 Hinton, Alfred Horsley .. 73: 294
1878 Hoppé, Emil Otto 74: 463
1890 Jarché, James 77: 384
1893 Hutton, Kurt 76: 83
1902 Henry, Olive 72: 58
1907 Jennings, Humphrey 77: 512
1917 Henderson, Nigel 71: 464
1932 Hutchinson, Peter 76: 63
1934 Hurn, David 76: 22
1936 Kaneria, Raghav R. 79: 267
1937 Hockney, David 73: 458
1938 Hunter, Inga 75: 528
1940 Joyce, Paul 78: 414
1941 Hill, Paul 73: 212
1942 Hiller, Susan 73: 227
1942 James, Geoffrey 77: 253
1942 Jarman, Derek 77: 395
1945 Hilliard, John 73: 235
1946 Jetelová, Magdalena 78: 31
1946 Johnson, Ben 78: 183
1946 Killip, Chris 80: 254
1948 Hegarty, Frances 71: 61
1949 Horsfield, Craigie 75: 16
1949 Khan-Matthies, Farhana .. 80: 176
1959 Jones, Sarah 78: 271
1964 Henning, Anton 72: 12
1965 Hunter, Tom 75: 532
1966 Irvine, Jaki 76: 384
1969 Hugonnier, Marine 75: 417
1974 Holdsworth, Dan 74: 237

Gartenkünstler

1686 Kent, William 80: 72
1817 Kemp, Edward 80: 51
1843 Jekyll, Gertrude 77: 488
1870 Horder, Morley 74: 487
1871 Johnston, Lawrence 78: 212
1900 Jellicoe, Geoffrey 77: 496
1934 Jakobsen, Preben 77: 223
1944 Hicks, Ivan 73: 95

Gebrauchsgrafiker

1872 Jackson, Francis Ernest . 77: 39

Großbritannien / Gebrauchsgrafiker

1872	Jones, *Alfred Garth*	*78:* 251
1893	Helck, *Peter*	*71:* 305
1895	James, *Margaret Bernard Calkin*	*77:* 255
1898	Kauffer, *Edward McKnight*	*79:* 428
1900	Him, *George*	*73:* 259
1902	Illingworth, *Leslie Gilbert*	*76:* 222
1905	Hilder, *Rowland*	*73:* 182
1911	Herman, *Josef*	*72:* 182
1914	Henrion, *Frederick Henri K.*	*72:* 40
1925	Hewison, *William*	*73:* 34
1927	Holdaway, *James*	*74:* 230
1927	Jackson, *Raymond Allen*	*77:* 45
1969	King, *Scott*	*80:* 281

Glaskünstler

1837	Kempe, *Charles Eamer*	*80:* 53
1919	Jones, *Jonah*	*78:* 267
1928	Hollaway, *Antony Lynn*	*74:* 270
1936	Herman, *Samuel J.*	*72:* 189
1941	Jacobson, *Ruth*	*77:* 96
1949	Kinnaird, *Alison*	*80:* 286
1951	Hiscott, *Amber*	*73:* 373
1956	Jones, *Graham*	*78:* 258
1964	Henshaw, *Clare*	*72:* 76

Goldschmied

1547	Hilliard, *Nicholas*	*73:* 237
1582	Hilliard, *Laurence*	*73:* 237
1678	Hysing, *Hans*	*76:* 123
1712	Hennell (Gold-und Silberschmiede-Familie)	*71:* 515
1712	Hennell, *David*	*71:* 515
1722	Heming, *Thomas*	*71:* 422
1727	Kandler, *Charles*	*79:* 259
1800	Hennell, *Robert George*	*71:* 515
1934	Hughes, *Paul*	*75:* 404

Grafiker

1497	Holbein, *Hans*	*74:* 219
1527	Hogenberg (Kupferstecher-, Radierer- und Maler-Familie)	*74:* 178
1571	Keere, *Pieter* van der	*79:* 507
1588	Kip, *Willem*	*80:* 295
1590	Honthorst, *Gerard* van	*74:* 415
1600	Hole, *William*	*74:* 239
1600	Keyrincx, *Alexander*	*80:* 159
1607	Hollar, *Wenceslaus*	*74:* 268
1626	Hoogstraten, *Samuel* van	*74:* 433
1631	Hondius, *Abraham Daniëlsz.*	*74:* 386
1637	Heyden, *Jan* van der	*73:* 47
1638	Jode, *Arnold* de	*78:* 115
1652	Kip, *Johannes*	*80:* 294
1697	Heins, *John Theodore*	*71:* 227
1697	Hogarth, *William*	*74:* 168
1698	Knapton, *George*	*80:* 534
1701	Hulsberg, *Henry*	*75:* 453
1703	Juncker, *Justus*	*78:* 495
1707	Hoare, *William*	*73:* 432
1718	Hone, *Nathaniel*	*74:* 390
1725	Huquier, *Jacques-Gabriel*	*76:* 10
1740	Humphrey, *William*	*75:* 491
1741	Kauffmann, *Angelika*	*79:* 429
1744	Hodges, *William*	*73:* 468
1745	Jukes, *Francis*	*78:* 466
1745	Kilburn, *William*	*80:* 244
1748	Holloway, *Thomas*	*74:* 284
1748	Kerrich, *Thomas*	*80:* 113
1754	Hone, *Horace*	*74:* 389
1755	Jones, *John*	*78:* 264
1756	Hénard, *Charles*	*71:* 438
1756	Howitt, *Samuel*	*75:* 146
1756	Ibbetson, *Julius Caesar*	*76:* 146
1758	Hoppner, *John*	*74:* 475
1761	Heideloff, *Nicolaus Innocentius Wilhelm Clemens* van	*71:* 119
1764	Hodges, *Charles Howard*	*73:* 466
1764	Joseph, *George Francis*	*78:* 338
1765	Kirk, *Thomas*	*80:* 321
1767	Isabey, *Jean-Baptiste*	*76:* 400
1769	Hills, *Robert*	*73:* 242
1770	Hill, *John*	*73:* 209
1770	Johnson, *Robert*	*78:* 199
1771	Holl, *William*	*74:* 261
1772	Huet, *François*	*75:* 374
1777	Holmes, *James*	*74:* 301
1780	Jarvis, *John Wesley*	*77:* 409
1781	Kirchhoffer, *Henry*	*80:* 308
1789	Hullmandel, *Charles*	*75:* 449
1790	Hughes, *Hugh*	*75:* 402
1791	Horsburgh, *John*	*75:* 13
1794	Hervieu, *August*	*72:* 438

1796	**Jocelyn**, *Nathanael*	78: 108	1880	**Henderson**, *Elsie Marion*	71: 456
1799	**Jewitt**, *Thomas Orlando Sheldon*	78: 39	1883	**Ihlee**, *Rudolph*	76: 180
1802	**Hill**, *David Octavius*	73: 198	1888	**Jacobs**, *Helen*	77: 77
1803	**Henderson**, *Charles Cooper*	71: 455	1892	**Hoffmann**, *Eugen*	74: 94
1803	**Hunt**, *Charles*	75: 513	1893	**Helck**, *Peter*	71: 305
1805	**Howard**, *Frank*	75: 133	1893	**Hirschfeld-Mack**, *Ludwig*	73: 343
1809	**Jones**, *Owen*	78: 269	1895	**James**, *Margaret Bernard Calkin*	77: 255
1810	**Herbert**, *John Rogers*	72: 117	1895	**Jones**, *David Michael*	78: 255
1811	**Hine**, *Henry George*	73: 278	1896	**Hutchinson**, *Leonard*	76: 62
1811	**Jenkins**, *Joseph John*	77: 507	1900	**Hoyton**, *Edward Bouverie*	75: 160
1813	**Hulk**, *Abraham*	75: 447	1901	**Hermes**, *Gertrude*	72: 229
1813	**Jacque**, *Charles*	77: 135	1902	**Hughes-Stanton**, *Blair*	75: 405
1816	**Hoyoll**, *Philipp*	75: 157	1903	**Hepworth**, *Barbara*	72: 97
1816	**Janssen**, *Theodor*	77: 340	1904	**Jones**, *Harold*	78: 259
1816	**Kensett**, *John Frederick*	80: 70	1904	**Kahn**, *Erich F. W.*	79: 113
1819	**Hook**, *James Clarke*	74: 435	1905	**Hilder**, *Rowland*	73: 182
1819	**Jones**, *Alfred*	78: 250	1906	**Henghes**, *Heinz*	71: 490
1823	**Keene**, *Charles Samuel*	79: 505	1908	**Hepple**, *Norman*	72: 96
1823	**Keyl**, *Friedrich Wilhelm*	80: 159	1911	**Herman**, *Josef*	72: 182
1824	**Hill**, *Charles*	73: 194	1911	**Janes**, *Alfred*	77: 280
1827	**Hunt**, *William Holman*	75: 520	1911	**Klopfleisch**, *Margarete*	80: 510
1831	**Hodgson**, *John Evan*	73: 476	1912	**Jones**, *Barbara Mildred*	78: 252
1832	**Johnson**, *Charles Edward*	78: 185	1917	**Kidner**, *Michael*	80: 204
1835	**Jackson**, *Thomas Graham*	77: 47	1922	**Irwin**, *Albert*	76: 387
1838	**Hollyer**, *Frederick*	74: 285	1923	**Isaac**, *Bert*	76: 390
1839	**Kilburne**, *George Goodwin*	80: 245	1923	**Jaques**, *Faith*	77: 368
1841	**Hunter**, *Colin*	75: 527	1930	**Herron**, *Ronald James*	72: 388
1841	**Klič**, *Karl*	80: 463	1930	**Hill**, *Anthony*	73: 192
1845	**Helmick**, *Howard*	71: 389	1930	**Hirst**, *Derek*	73: 359
1846	**Hole**, *William Brassey*	74: 240	1930	**Kneale**, *Bryan*	80: 537
1849	**Herkomer**, *Hubert von*	72: 169	1931	**Irwin**, *Gwyther*	76: 388
1854	**Howard**, *Alfred Harold*	75: 129	1932	**Henri**, *Adrian*	72: 25
1857	**Jacomb-Hood**, *George Percy*	77: 104	1932	**Hodgkin**, *Howard*	73: 470
1859	**Helleu**, *Paul*	71: 355	1932	**King**, *Ronald*	80: 280
1860	**John**, *William Goscombe*	78: 176	1932	**Kitaj**, *R. B.*	80: 354
1861	**Holroyd**, *Charles*	74: 312	1933	**Kalkhof**, *Peter Heinz*	79: 175
1861	**Josselin** de **Jong**, *Pieter de*	78: 358	1934	**Hoyland**, *John*	75: 154
1863	**Hoijtema**, *Theodoor van*	74: 201	1935	**Kiff**, *Ken*	80: 233
1865	**Housman**, *Laurence*	75: 102	1936	**Ingham**, *Bryan*	76: 289
1866	**Johnson**, *Ernest Borough*	78: 187	1937	**Hockney**, *David*	73: 458
1867	**Hellwag**, *Rudolf*	71: 374	1937	**Jaray**, *Tess*	77: 383
1868	**Holmes**, *Charles*	74: 299	1937	**Jones**, *Allen*	78: 251
1871	**Henderson**, *James*	71: 459	1938	**Hunter**, *Inga*	75: 528
1872	**Jackson**, *Francis Ernest*	77: 39	1938	**Huxley**, *Paul*	76: 89
1872	**Jungman**, *Nico*	78: 515	1939	**Hughes**, *Patrick*	75: 403
1878	**John**, *Augustus*	78: 169	1941	**Jacobson**, *Ruth*	77: 96
1879	**Hunt**, *Sidney*	75: 518	1943	**Inshaw**, *David*	76: 328

Großbritannien / Grafiker

1943 **Jacklin**, *Bill* 77: 32
1943 **Jegede**, *Emmanuel Taiwo* 77: 479
1945 **Hemsworth**, *Gerard* 71: 434
1945 **Heng**, *Euan* 71: 489
1945 **Imms**, *David* 76: 250
1946 **Johnson**, *Ben* 78: 183
1947 **Jackowski**, *Andrzej* 77: 33
1947 **Karshan**, *Linda* 79: 367
1949 **Khan-Matthies**, *Farhana* ... 80: 176
1951 **Jacobson**, *David* 77: 94
1954 **Kapoor**, *Anish* 79: 305
1960 **Hicks**, *Nicola* 73: 96
1960 **James**, *Merlin* 77: 255
1961 **Jackson**, *Kurt* 77: 42
1962 **Hume**, *Gary* 75: 476
1964 **Heywood**, *Sally* 73: 78
1966 **Kartscher**, *Kerstin* 79: 371
1969 **King**, *Scott* 80: 281

Graveur

1859 **Helleu**, *Paul* 71: 355

Holzkünstler

1942 **Hogbin**, *Stephen James* 74: 176

Illustrator

1686 **Kent**, *William* 80: 72
1692 **Highmore**, *Joseph* 73: 134
1756 **Howitt**, *Samuel* 75: 146
1764 **Joseph**, *George Francis* ... 78: 338
1765 **Kirk**, *Thomas* 80: 321
1769 **Howard**, *Henry* 75: 134
1786 **Jones**, *George* 78: 257
1794 **Hervieu**, *August* 72: 438
1795 **Herring**, *John Frederick* ... 72: 369
1799 **Jewitt**, *Thomas Orlando Sheldon* 78: 39
1802 **Hill**, *David Octavius* 73: 198
1805 **Howard**, *Frank* 75: 133
1808 **Kidd**, *Joseph Bartholomew* .. 80: 203
1809 **Jones**, *Owen* 78: 269
1811 **Hine**, *Henry George* 73: 278
1812 **Joy**, *Thomas Musgrave* 78: 411
1813 **Jacque**, *Charles* 77: 135
1823 **Keene**, *Charles Samuel* 79: 505

1823 **Keyl**, *Friedrich Wilhelm* 80: 159
1824 **Hicks**, *George Elgar* 73: 94
1827 **Hunt**, *William Holman* 75: 520
1832 **Hughes**, *Arthur* 75: 396
1832 **Hughes**, *Edward* 75: 399
1833 **Hind**, *William* 73: 271
1836 **Houghton**, *Arthur Boyd* 75: 96
1837 **Kipling**, *John Lockwood* 80: 295
1839 **Hennessy**, *William John* 71: 532
1839 **Holiday**, *Henry* 74: 250
1839 **Kilburne**, *George Goodwin* ... 80: 245
1841 **Jobling**, *Robert* 78: 104
1841 **Klič**, *Karl* 80: 463
1842 **Keulemans**, *Johannes Gerardus* 80: 151
1845 **Helmick**, *Howard* 71: 389
1845 **Holl**, *Francis Montague* 74: 258
1846 **Hole**, *William Brassey* 74: 240
1849 **Herkomer**, *Hubert von* 72: 169
1850 **Hitchcock**, *George* 73: 377
1854 **Howard**, *Alfred Harold* 75: 129
1857 **Jacomb-Hood**, *George Percy* . 77: 104
1858 **Hoynck** van **Papendrecht**, *Jan* 75: 155
1858 **Hyde**, *William Henry* 76: 115
1859 **Jackson**, *Frederick William* .. 77: 39
1861 **Josselin** de **Jong**, *Pieter de* ... 78: 358
1862 **Horsley**, *Gerald* 75: 17
1864 **Horne**, *Herbert* 74: 526
1865 **Housman**, *Laurence* 75: 102
1867 **Hellwag**, *Rudolf* 71: 374
1869 **Jefferys**, *Charles William* ... 77: 478
1871 **Holden**, *Edith Blackwell* 74: 232
1872 **Jones**, *Alfred Garth* 78: 251
1872 **Jungman**, *Nico* 78: 515
1873 **Hunt**, *Cecil Arthur* 75: 512
1875 **King**, *Jessie Marion* 80: 279
1877 **Hunter**, *Leslie* 75: 529
1883 **Henderson**, *Keith* 71: 461
1884 **Horrabin**, *James Francis* ... 75: 11
1888 **Hynes**, *Gladys* 76: 121
1888 **Jacobs**, *Helen* 77: 77
1888 **Kennington**, *Eric* 80: 69
1890 **Kapp**, *Edmond Xavier* 79: 310
1893 **Helck**, *Peter* 71: 305
1895 **Jones**, *David Michael* 78: 255
1898 **Hutton**, *Clarke* 76: 82
1898 **Kauffer**, *Edward McKnight* .. 79: 428
1900 **Him**, *George* 73: 259

1901 Hermes, *Gertrude* 72: 229
1902 Hughes-Stanton, *Blair* 75: 405
1902 Illingworth, *Leslie Gilbert* . . . 76: 222
1903 Hennell, *Thomas Barclay* 71: 516
1904 Jones, *Harold* 78: 259
1905 Hilder, *Rowland* 73: 182
1905 Holland, *James Sylvester* 74: 266
1908 Hepple, *Norman* 72: 96
1908 Joss, *Frederick* 78: 357
1911 Herman, *Josef* 72: 182
1919 Henry, *David Morrison Reid* . . 72: 49
1919 Jobson, *Patrick Arthur* 78: 105
1923 Isaac, *Bert* 76: 390
1923 Jaques, *Faith* 77: 368
1924 Keeping, *Charles William James* 79: 507
1925 Hewison, *William* 73: 34
1926 Jacob, *Chic* 77: 56
1927 Holdaway, *James* 74: 230
1927 Hughes, *Shirley* 75: 405
1927 Jackson, *Raymond Allen* 77: 45
1929 Jefferson, *Robert* 77: 476
1930 Jensen, *John* 77: 527
1932 King, *Ronald* 80: 280
1937 Hockney, *David* 73: 458
1938 Hunter, *Inga* 75: 528
1942 Hutchins, *Pat* 76: 62
1943 Jegede, *Emmanuel Taiwo* 77: 479

Innenarchitekt

1954 Himid, *Lubaina* 73: 261

Instrumentenbauer

1571 Keere, *Pieter van der* 79: 507
1734 Hurter, *Johann Heinrich* 76: 31

Kalligraf

1854 Howard, *Alfred Harold* 75: 129
1872 Johnston, *Edward* 78: 209
1895 James, *Margaret Bernard Calkin* 77: 255

Kartograf

1460 Horenbout, *Gerard* 74: 498
1571 Keere, *Pieter van der* 79: 507

1588 Kip, *Willem* 80: 295
1652 Kip, *Johannes* 80: 294

Keramiker

1859 Jackson, *Frederick William* . . . 77: 39
1915 Heino, *Otto* 71: 209
1917 Jones, *Peter* 78: 270
1928 Hollaway, *Antony Lynn* 74: 270
1929 Jefferson, *Robert* 77: 476
1934 Henderson, *Ewen* 71: 457
1934 King, *Phillip* 80: 280
1942 Keeler, *Walter* 79: 504
1944 Hessenberg, *Karin* 72: 513
1952 Heeney, *Gwen* 71: 33
1957 Heinz, *Regina Maria* 71: 256
1964 Heyes, *Tracey* 73: 60

Künstler

1949 Khan-Matthies, *Farhana* 80: 176
1962 Kerestej, *Pavlo* 80: 90

Kunsthandwerker

1849 Herkomer, *Hubert* von 72: 169
1855 Jack, *George Washington Henry* 77: 29
1858 Hoetericx, *Emile* 74: 41
1863 Hoijtema, *Theodoor* van 74: 201

Maler

1460 Horenbout, *Gerard* 74: 498
1490 Horenbout, *Lukas* 74: 499
1497 Holbein, *Hans* 74: 219
1527 Hogenberg (Kupferstecher-,
 Radierer- und Maler-Familie) . . 74: 178
1534 Heere, *Lucas* de 71: 42
1547 Hilliard, *Nicholas* 73: 237
1548 Ketel, *Cornelis* 80: 145
1573 Jones, *Inigo* 78: 260
1582 Hilliard, *Laurence* 73: 237
1589 Jamesone, *George* 77: 258
1590 Honthorst, *Gerard* van 74: 415
1593 Jonson van Ceulen, *Cornelis* . . 78: 295
1600 Jongh, *Claude* de 78: 282
1600 Keyrincx, *Alexander* 80: 159

Großbritannien / Maler

Year	Name	Ref
1607	Hollar, Wenceslaus	74: 268
1621	Jackson, Gilbert	77: 40
1626	Hoogstraten, Samuel van	74: 433
1630	Huysmans, Jacob	76: 99
1631	Hondius, Abraham Daniëlsz.	74: 386
1632	Kerseboom, Frederic	80: 116
1634	Heemskerck, Egbert van	71: 23
1634	Jonson van Ceulen, Cornelis	78: 296
1637	Heyden, Jan van der	73: 47
1660	Killigrew, Anne	80: 253
1661	Hill, Thomas	73: 214
1675	Jervas, Charles	78: 16
1678	Hysing, Hans	76: 123
1680	Kerseboom, Johann	80: 116
1686	Kent, William	80: 72
1692	Highmore, Joseph	73: 134
1697	Heins, John Theodore	71: 227
1697	Hogarth, William	74: 168
1698	Knapton, George	80: 534
1701	Hudson, Thomas	75: 317
1703	Juncker, Justus	78: 495
1707	Hoare, William	73: 432
1710	Hussey, Giles	76: 54
1718	Hone, Nathaniel	74: 390
1729	Holman, Francis	74: 293
1734	Hurter, Johann Heinrich	76: 31
1735	Kettle, Tilly	80: 149
1741	Hickey, Thomas	73: 90
1741	Høyer, Cornelius	74: 52
1741	Kauffmann, Angelika	79: 429
1742	Humphry, Ozias	75: 492
1742	Jones, Thomas	78: 272
1744	Hodges, William	73: 468
1745	Hickel, Karl Anton	73: 86
1745	Jukes, Francis	78: 466
1745	Kilburn, William	80: 244
1748	Holloway, Thomas	74: 284
1748	Kerrich, Thomas	80: 113
1752	Home, Robert	74: 367
1754	Hone, Horace	74: 389
1755	Jones, John	78: 264
1756	Howitt, Samuel	75: 146
1756	Ibbetson, Julius Caesar	76: 146
1758	Hoppner, John	74: 475
1759	Heriot, George	72: 164
1764	Hodges, Charles Howard	73: 466
1764	Joseph, George Francis	78: 338
1765	Keman, Georges Antoine	80: 44
1765	Kirk, Thomas	80: 321
1767	Isabey, Jean-Baptiste	76: 400
1769	Hills, Robert	73: 242
1769	Howard, Henry	75: 134
1770	Jervais, Thomas	78: 15
1770	Johnson, Robert	78: 199
1771	Hobday, William Armfield	73: 438
1772	Huet, François	75: 374
1777	Hofland, Thomas Christopher	74: 126
1777	Holmes, James	74: 301
1778	Jackson, John	77: 41
1780	Jarvis, John Wesley	77: 409
1781	Huggins, William John	75: 394
1786	Hilton, William	73: 256
1786	Jones, George	78: 257
1789	Hullmandel, Charles	75: 449
1790	Hughes, Hugh	75: 402
1790	Hunt, William Henry	75: 519
1790	Jenkinson, John	77: 508
1794	Hervieu, August	72: 438
1795	Herring, John Frederick	72: 369
1795	Kemp, George Meikle	80: 51
1796	Jocelyn, Nathanael	78: 108
1800	Hurlstone, Frederick Yeates	76: 19
1802	Hill, David Octavius	73: 198
1802	l'Ons, Frederick Timpson	76: 351
1802	Jones, Calvert Richard	78: 253
1803	Henderson, Charles Cooper	71: 455
1803	Howard, John George	75: 136
1803	Hunt, Charles	75: 513
1803	Joy, William	78: 412
1804	Johnstone, William Borthwick	78: 218
1805	Herdman, William Gawin	72: 141
1805	Hering, George Edwards	72: 160
1805	Howard, Frank	75: 133
1806	Ince, Joseph Murray	76: 256
1808	Kidd, Joseph Bartholomew	80: 203
1809	Hoit, Albert Gallatin	74: 204
1810	Herbert, John Rogers	72: 117
1810	Holst, Theodor Richard Edward von	74: 318
1810	Kane, Paul	79: 264
1811	Hill, James John	73: 208
1811	Hine, Henry George	73: 278
1811	Jenkins, Joseph John	77: 507
1812	Joy, Thomas Musgrave	78: 411

1813	**Heigel**, *Franz Napoleon*	71: 137		1841	**Hemy**, *Charles Napier*	71: 436
1813	**Hulk**, *Abraham*	75: 447		1841	**Hunter**, *Colin*	75: 527
1813	**Jacque**, *Charles*	77: 135		1841	**Jobling**, *Robert*	78: 104
1815	**Herring**, *John Frederick*	72: 370		1841	**Klič**, *Karl*	80: 463
1815	**Horrak**, *Johann*	75: 11		1842	**Keulemans**, *Johannes Gerardus*	80: 151
1815	**Johnston**, *Alexander*	78: 206		1843	**Jekyll**, *Gertrude*	77: 488
1816	**Hoyoll**, *Philipp*	75: 157		1843	**Jopling**, *Louise*	78: 307
1816	**Janssen**, *Theodor*	77: 340		1845	**Helmick**, *Howard*	71: 389
1816	**Kensett**, *John Frederick*	80: 70		1845	**Holl**, *Francis Montague*	74: 258
1818	**Herries**, *William Robert*	72: 367		1845	**Jones**, *Adrian*	78: 250
1818	**Jones**, *George Fowler*	78: 257		1846	**Hole**, *William Brassey*	74: 240
1819	**Hook**, *James Clarke*	74: 435		1846	**Hunter**, *George Sherwood*	75: 527
1819	**Jones**, *Alfred*	78: 250		1848	**Holst**, *Laurits*	74: 317
1820	**Huggins**, *William*	75: 393		1849	**Herkomer**, *Hubert* von	72: 169
1821	**Herbsthoffer**, *Karl*	72: 131		1849	**Johnstone**, *George Whitton*	78: 216
1822	**Hughes**, *Henry*	75: 401		1850	**Hitchcock**, *George*	73: 377
1823	**Keyl**, *Friedrich Wilhelm*	80: 159		1854	**Howard**, *Alfred Harold*	75: 129
1824	**Hicks**, *George Elgar*	73: 94		1855	**Hutchison**, *Robert Gemmel*	76: 65
1824	**Hill**, *Charles*	73: 194		1856	**Hurt**, *Louis Bosworth*	76: 27
1825	**Inness**, *George*	76: 316		1857	**Jacomb-Hood**, *George Percy*	77: 104
1826	**Johnson**, *Harry John*	78: 189		1858	**Henry**, *George*	72: 51
1827	**Hunt**, *William Holman*	75: 520		1858	**Hoetericx**, *Emile*	74: 41
1829	**Hegg**, *Teresa Maria*	71: 91		1858	**Hoynck** van **Papendrecht**, *Jan*	75: 155
1829	**Herdman**, *Robert*	72: 140		1858	**Hyde**, *William Henry*	76: 115
1829	**Hill**, *Thomas*	73: 215		1859	**Helleu**, *Paul*	71: 355
1829	**Jonghe**, *Gustave Léonard* de	78: 284		1859	**Jackson**, *Frederick William*	77: 39
1829	**Knaus**, *Ludwig*	80: 536		1859	**Kennedy**, *William*	80: 67
1830	**Hunt**, *Alfred William*	75: 510		1860	**Henderson**, *John*	71: 460
1830	**Inchbold**, *John William*	76: 258		1860	**Kane**, *John*	79: 264
1831	**Herford**, *Anne Laura*	72: 151		1861	**Holroyd**, *Charles*	74: 312
1831	**Hodgson**, *John Evan*	73: 476		1861	**Josselin** de **Jong**, *Pieter* de	78: 358
1831	**Honeyman**, *John*	74: 398		1861	**Keighley**, *Alexander*	79: 515
1831	**Jopling**, *Joseph Middleton*	78: 306		1862	**Horsley**, *Gerald*	75: 17
1832	**Henderson**, *Joseph*	71: 461		1862	**Kite**, *Joseph Milner*	80: 359
1832	**Hughes**, *Arthur*	75: 396		1863	**Henderson**, *Joseph Morris*	71: 461
1832	**Hughes**, *Edward*	75: 399		1863	**Hoijtema**, *Theodoor* van	74: 201
1832	**Johnson**, *Charles Edward*	78: 185		1864	**Hornel**, *Edward Atkinson*	74: 529
1833	**Hind**, *William*	73: 271		1865	**Housman**, *Laurence*	75: 102
1833	**Hodgkins**, *William Mathew*	73: 473		1865	**Joel**, *Grace*	78: 125
1833	**Hutchison**, *John*	76: 65		1866	**Jack**, *Richard*	77: 30
1835	**Johnstone**, *Henry James*	78: 216		1866	**Johnson**, *Ernest Borough*	78: 187
1836	**Houghton**, *Arthur Boyd*	75: 96		1867	**Hellwag**, *Rudolf*	71: 374
1837	**Kempe**, *Charles Eamer*	80: 53		1867	**How**, *Julia Beatrice*	75: 128
1838	**Hopkins**, *Frances Anne*	74: 454		1868	**Henry**, *Grace*	72: 53
1839	**Hennessy**, *William John*	71: 532		1868	**Holmes**, *Charles*	74: 299
1839	**Holiday**, *Henry*	74: 250		1869	**Hodgkins**, *Frances*	73: 471
1839	**Kilburne**, *George Goodwin*	80: 245		1869	**Jefferys**, *Charles William*	77: 478

Großbritannien / Maler

Year	Name	Ref
1870	Holland, James	74: 266
1870	Hughes-Stanton, Herbert Edwin Pelham	75: 406
1871	Henderson, James	71: 459
1871	Holden, Edith Blackwell	74: 232
1872	Jackson, Francis Ernest	77: 39
1872	Jones, Alfred Garth	78: 251
1872	Jungman, Nico	78: 515
1873	Hunt, Cecil Arthur	75: 512
1873	Jamieson, Alexander	77: 260
1874	Hunter, John Young	75: 528
1875	King, Jessie Marion	80: 279
1876	Henry, Paul	72: 59
1876	John, Gwen	78: 174
1877	Hunter, Leslie	75: 529
1878	John, Augustus	78: 169
1879	Hunt, Sidney	75: 518
1880	Henderson, Elsie Marion	71: 456
1881	Hodge, Francis Edwin	73: 466
1882	Hughes, Eleanor	75: 400
1883	Henderson, Keith	71: 461
1883	Ihlee, Rudolph	76: 180
1884	Jay, Cecil	77: 445
1886	Jewels, Tregurtha Mary	78: 38
1887	Hendrie, Herbert	71: 476
1887	Hill, Oliver	73: 211
1887	Innes, James Dickson	76: 315
1888	Hynes, Gladys	76: 121
1888	Kennington, Eric	80: 69
1889	Hutchison, William Oliphant	76: 66
1890	Kapp, Edmond Xavier	79: 310
1891	Henry, George Morrison Reid	72: 53
1892	Hoffmann, Eugen	74: 94
1892	Johnstone, Dorothy	78: 215
1893	Helck, Peter	71: 305
1893	Hirschfeld-Mack, Ludwig	73: 343
1893	Hitchens, Ivon	73: 379
1895	James, Margaret Bernard Calkin	77: 255
1895	Jones, David Michael	78: 255
1896	Hutchinson, Leonard	76: 62
1897	Johnstone, William	78: 217
1898	Hutton, Clarke	76: 82
1898	Kauffer, Edward McKnight	79: 428
1900	Him, George	73: 259
1900	Hoyton, Edward Bouverie	75: 160
1901	Hermes, Gertrude	72: 229
1901	Hewland, Elsie	73: 34
1902	Henry, Olive	72: 58
1902	Hughes-Stanton, Blair	75: 405
1903	Hennell, Thomas Barclay	71: 516
1903	Hepworth, Barbara	72: 97
1904	Jones, Harold	78: 259
1904	Kahn, Erich F. W.	79: 113
1904	Kernn-Larsen, Rita	80: 108
1905	Hilder, Rowland	73: 182
1905	Hillier, Tristram	73: 239
1905	Holland, James Sylvester	74: 266
1906	Henghes, Heinz	71: 490
1906	Hutton, John	76: 82
1907	Jennings, Humphrey	77: 512
1908	Hepple, Norman	72: 96
1909	Hurry, Leslie	76: 24
1911	Herman, Josef	72: 182
1911	Hilton, Roger	73: 255
1911	Janes, Alfred	77: 280
1912	Jones, Barbara Mildred	78: 252
1914	Henrion, Frederick Henri K.	72: 40
1915	Hennessy, Patrick	71: 532
1916	Hill, Derek	73: 200
1917	Isherwood, James Lawrence	76: 435
1917	Jones, Peter	78: 270
1917	Keating, Tom	79: 498
1917	Kidner, Michael	80: 204
1918	Hurdle, Robert Henry	76: 12
1919	Henry, David Morrison Reid	72: 49
1919	Jobson, Patrick Arthur	78: 105
1919	Jones, Jonah	78: 267
1920	Heron, Patrick	72: 315
1921	King, Cecil	80: 276
1922	Hutcheson, Tom	76: 62
1922	Irwin, Albert	76: 387
1923	Isaac, Bert	76: 390
1925	Hewison, William	73: 34
1925	Inlander, Henry	76: 313
1926	Kinley, Peter	80: 286
1927	Hicks, Jerry	73: 96
1927	Jackson, Raymond Allen	77: 45
1928	Hollaway, Antony Lynn	74: 270
1929	Jefferson, Robert	77: 476
1929	Joseph, Peter	78: 340
1930	Hill, Anthony	73: 192
1930	Hirst, Derek	73: 359
1930	Kneale, Bryan	80: 537
1931	Hughes, Glyn	75: 401

1931 **Hyatt**, *Derek*	76: 111	1953 **James**, *Shani Rhys*	77: 257	
1931 **Irwin**, *Gwyther*	76: 388	1953 **Johnson**, *Steve*	78: 201	
1932 **Henri**, *Adrian*	72: 25	1954 **Himid**, *Lubaina*	73: 261	
1932 **Hodgkin**, *Howard*	73: 470	1956 **Jones**, *Graham*	78: 258	
1932 **Hutchinson**, *Peter*	76: 63	1957 **Heinz**, *Regina Maria*	71: 256	
1932 **King**, *Ronald*	80: 280	1958 **Howson**, *Peter*	75: 149	
1932 **Kitaj**, *R. B.*	80: 354	1960 **James**, *Merlin*	77: 255	
1933 **Kalkhof**, *Peter Heinz*	79: 175	1961 **Jackson**, *Kurt*	77: 42	
1934 **Henderson**, *Ewen*	71: 457	1961 **Johnson**, *Christopher*	78: 185	
1934 **Hoyland**, *John*	75: 154	1962 **Hume**, *Gary*	75: 476	
1935 **Hepher**, *David*	72: 93	1962 **Innes**, *Callum*	76: 314	
1935 **Kiff**, *Ken*	80: 233	1962 **Kerestej**, *Pavlo*	80: 90	
1936 **Ingham**, *Bryan*	76: 289	1963 **Henderson**, *Kevin*	71: 462	
1936 **Johnston**, *Roy*	78: 214	1964 **Henning**, *Anton*	72: 12	
1936 **Kaneria**, *Raghav R.*	79: 267	1964 **Heywood**, *Sally*	73: 78	
1937 **Hockney**, *David*	73: 458	1965 **Henry**, *Sean*	72: 62	
1937 **Jaray**, *Tess*	77: 383	1965 **Hirst**, *Damien*	73: 356	
1937 **Jones**, *Allen*	78: 251	1967 **Ilumoka**, *Gbenga*	76: 229	
1938 **Hunter**, *Inga*	75: 528	1969 **Joffe**, *Chantal*	78: 142	
1938 **Huxley**, *Paul*	76: 89	1969 **Kher**, *Bharti*	80: 184	
1939 **Hughes**, *Patrick*	75: 403	1971 **Kiaer**, *Ian*	80: 192	
1940 **Hodgson**, *Carole*	73: 475			
1940 **Joyce**, *Paul*	78: 414			
1940 **Khanna**, *Balraj*	80: 179			

Medailleur

1941 **Holland**, *Harry* ... 74: 264	1530 **Herwijck**, *Steven Cornelisz.* van 72: 444
1941 **Jacobson**, *Ruth* ... 77: 96	1547 **Hilliard**, *Nicholas* ... 73: 237
1941 **Kenny**, *Michael* ... 80: 69	1582 **Hilliard**, *Laurence* ... 73: 237
1942 **Hiller**, *Susan* ... 73: 227	1748 **Holloway**, *Thomas* ... 74: 284
1942 **Jarman**, *Derek* ... 77: 395	1860 **John**, *William Goscombe* ... 78: 176
1942 **Johnson**, *Nerys Ann* ... 78: 194	1861 **Holroyd**, *Charles* ... 74: 312
1943 **Inshaw**, *David* ... 76: 328	

Metallkünstler

1943 **Jacklin**, *Bill* ... 77: 32	
1943 **Jegede**, *Emmanuel Taiwo* ... 77: 479	1827 **Jeckyll**, *Thomas* ... 77: 473
1945 **Hemsworth**, *Gerard* ... 71: 434	1901 **Hermes**, *Gertrude* ... 72: 229
1945 **Heng**, *Euan* ... 71: 489	

Miniaturmaler

1945 **Imms**, *David* ... 76: 250	
1945 **Kemp**, *David* ... 80: 50	
1946 **Hyman**, *Timothy* ... 76: 118	1125 **Hugo** ... 75: 408
1946 **Johnson**, *Ben* ... 78: 183	1460 **Horenbout**, *Gerard* ... 74: 498
1947 **Jackowski**, *Andrzej* ... 77: 33	1490 **Horenbout**, *Lukas* ... 74: 499
1947 **Joseph**, *Tam* ... 78: 342	1497 **Holbein**, *Hans* ... 74: 219
1947 **Karshan**, *Linda* ... 79: 367	1503 **Horenbout**, *Susanna* ... 74: 500
1947 **Klessinger**, *Reinhard* ... 80: 457	1547 **Hilliard**, *Nicholas* ... 73: 237
1948 **Hunter**, *Margaret* ... 75: 530	1582 **Hilliard**, *Laurence* ... 73: 237
1951 **Hiscott**, *Amber* ... 73: 373	1586 **Hoskins**, *John* ... 75: 52
1952 **Johnson**, *Glenys* ... 78: 188	1589 **Jamesone**, *George* ... 77: 258
1953 **Hoffie**, *Pat* ... 74: 79	

Großbritannien / Miniaturmaler

Jahr	Name	Ref
1593	Jonson van Ceulen, *Cornelis*	78: 295
1607	Hollar, *Wenceslaus*	74: 268
1634	Jonson van Ceulen, *Cornelis*	78: 296
1697	Heins, *John Theodore*	71: 227
1697	Hogarth, *William*	74: 168
1710	Hussey, *Giles*	76: 54
1718	Hone, *Nathaniel*	74: 390
1725	Huquier, *Jacques-Gabriel*	76: 10
1734	Hurter, *Johann Heinrich*	76: 31
1741	Høyer, *Cornelius*	74: 52
1742	Humphry, *Ozias*	75: 492
1748	Kerrich, *Thomas*	80: 113
1752	Home, *Robert*	74: 367
1754	Hone, *Horace*	74: 389
1756	Hénard, *Charles*	71: 438
1758	Hoppner, *John*	74: 475
1761	Heideloff, *Nicolaus Innocentius Wilhelm Clemens van*	71: 119
1764	Joseph, *George Francis*	78: 338
1765	Keman, *Georges Antoine*	80: 44
1765	Kirk, *Thomas*	80: 321
1767	Isabey, *Jean-Baptiste*	76: 400
1768	Jones, *Charlotte*	78: 254
1771	Hobday, *William Armfield*	73: 438
1772	Huet, *François*	75: 374
1777	Holmes, *James*	74: 301
1778	Jackson, *John*	77: 41
1790	Hunt, *William Henry*	75: 519
1796	Jocelyn, *Nathanael*	78: 108
1804	Johnstone, *William Borthwick*	78: 218
1813	Heigel, *Franz Napoleon*	71: 137
1815	Horrak, *Johann*	75: 11
1816	Hoyoll, *Philipp*	75: 157
1831	Jopling, *Joseph Middleton*	78: 306
1884	Jay, *Cecil*	77: 445

Möbelkünstler

Jahr	Name	Ref
1680	Jensen, *Gerrit*	77: 522
1686	Kent, *William*	80: 72
1727	Hepplewhite, *George*	72: 96
1738	Ince, *William*	76: 257
1790	King, *Thomas*	80: 282
1855	Jack, *George Washington Henry*	77: 29
1927	Heritage, *Robert*	72: 165
1957	Hilton, *Matthew*	73: 254

Mosaikkünstler

Jahr	Name	Ref
1901	Hermes, *Gertrude*	72: 229
1928	Hollaway, *Antony Lynn*	74: 270
1969	Invader	76: 336

Neue Kunstformen

Jahr	Name	Ref
1893	Hirschfeld-Mack, *Ludwig*	73: 343
1917	Henderson, *Nigel*	71: 464
1917	Jones, *Peter*	78: 270
1929	Joseph, *Peter*	78: 340
1930	Hill, *Anthony*	73: 192
1930	Hirst, *Derek*	73: 359
1931	Irwin, *Gwyther*	76: 388
1932	Hutchinson, *Peter*	76: 63
1938	Hunter, *Inga*	75: 528
1940	Hurrell, *Harold*	76: 23
1942	Hiller, *Susan*	73: 227
1942	Jarman, *Derek*	77: 395
1945	Hemsworth, *Gerard*	71: 434
1945	Hilliard, *John*	73: 235
1945	Kemp, *David*	80: 50
1946	Jetelová, *Magdalena*	78: 31
1947	Klessinger, *Reinhard*	80: 457
1948	Hegarty, *Frances*	71: 61
1949	Horsfield, *Craigie*	75: 16
1951	Helyer, *Nigel*	71: 408
1952	Johnson, *Glenys*	78: 188
1953	Hoffie, *Pat*	74: 79
1954	Himid, *Lubaina*	73: 261
1955	Houshiary, *Shirazeh*	75: 101
1956	Janssens, *Ann Veronica*	77: 343
1960	Henley, *Nicola*	71: 502
1960	Julien, *Isaac*	78: 473
1961	Jackson, *Kurt*	77: 42
1962	Kerestej, *Pavlo*	80: 90
1963	Henderson, *Kevin*	71: 462
1963	Hirst, *Nicky*	73: 359
1964	Henning, *Anton*	72: 12
1964	Heyes, *Tracey*	73: 60
1965	Hirst, *Damien*	73: 356
1965	Kaur, *Permindar*	79: 456
1966	Illingworth, *Shona*	76: 223
1966	Irvine, *Jaki*	76: 384
1966	Kartscher, *Kerstin*	79: 371
1968	Isaacs, *John*	76: 392
1969	Hugonnier, *Marine*	75: 417

1969 **Invader** *76:* 336
1969 **Kher**, *Bharti* *80:* 184
1969 **King**, *Scott* *80:* 281
1970 **Islam**, *Runa* *76:* 446
1971 **Kiaer**, *Ian* *80:* 192

Porzellankünstler

1767 **Isabey**, *Jean-Baptiste* *76:* 400
1950 **Homoky**, *Nicholas* *74:* 372

Restaurator

1872 **Jungman**, *Nico* *78:* 515
1917 **Keating**, *Tom* *79:* 498

Schmuckkünstler

1800 **Hennell**, *Robert George* *71:* 515

Schnitzer

1723 **Johnson**, *Thomas* *78:* 201
1842 **Hems**, *Harry* *71:* 434
1855 **Jack**, *George Washington Henry* *77:* 29

Schriftkünstler

1864 **Horne**, *Herbert* *74:* 526
1872 **Johnston**, *Edward* *78:* 209
1919 **Jones**, *Jonah* *78:* 267

Silberschmied

1712 **Hennell** (Gold-und
 Silberschmiede-Familie) *71:* 515
1722 **Heming**, *Thomas* *71:* 422
1727 **Kandler**, *Charles* *79:* 259
1741 **Hennell**, *Robert* *71:* 515
1763 **Hennell**, *Robert* *71:* 515
1767 **Hennell**, *David* *71:* 515
1778 **Hennell**, *Samuel* *71:* 515
1794 **Hennell**, *Robert* *71:* 515
1953 **Hope**, *Adrian* *74:* 442

Steinschneider

1530 **Herwijck**, *Steven Cornelisz. van* *72:* 444
1748 **Holloway**, *Thomas* *74:* 284

Textilkünstler

1745 **Kilburn**, *William* *80:* 244
1894 **Joel**, *Betty* *78:* 125
1895 **James**, *Margaret Bernard Calkin* *77:* 255
1920 **Heron**, *Patrick* *72:* 315
1938 **Hunter**, *Inga* *75:* 528
1954 **Hjertholm**, *Kari* *73:* 396
1960 **Henley**, *Nicola* *71:* 502

Tischler

1319 **Hurley**, *William* *76:* 18
1330 **Herland**, *Hugh* *72:* 174
1605 **Jerman**, *Edward* *78:* 6
1672 **James**, *John* *77:* 254
1727 **Hepplewhite**, *George* *72:* 96
1795 **Kemp**, *George Meikle* *80:* 51
1907 **James**, *Edward William Frank* . *77:* 253

Topograf

1806 **Ince**, *Joseph Murray* *76:* 256

Typograf

1864 **Horne**, *Herbert* *74:* 526
1915 **Kindersley**, *David* *80:* 272

Vergolder

1723 **Johnson**, *Thomas* *78:* 201

Wandmaler

1859 **Jackson**, *Frederick William* . . . *77:* 39
1867 **Hellwag**, *Rudolf* *71:* 374
1873 **Jamieson**, *Alexander* *77:* 260
1883 **Henderson**, *Keith* *71:* 461
1906 **Hutton**, *John* *76:* 82

Großbritannien / Zeichner

Zeichner

1497	**Holbein**, *Hans*	74: 219	1772	**Huet**, *François*	75: 374	
1527	**Hogenberg** (Kupferstecher-, Radierer- und Maler-Familie)	74: 178	1778	**Jackson**, *John*	77: 41	
			1781	**Kirchhoffer**, *Henry*	80: 308	
			1788	**Heffernan**, *James*	71: 56	
1548	**Ketel**, *Cornelis*	80: 145	1789	**Hullmandel**, *Charles*	75: 449	
1571	**Keere**, *Pieter van der*	79: 507	1790	**Hughes**, *Hugh*	75: 402	
1586	**Hoskins**, *John*	75: 52	1799	**Jewitt**, *Thomas Orlando Sheldon*	78: 39	
1590	**Honthorst**, *Gerard van*	74: 415	1801	**Henning**, *John*	72: 17	
1600	**Jongh**, *Claude de*	78: 282	1802	**Jones**, *Calvert Richard*	78: 253	
1600	**Keyrincx**, *Alexander*	80: 159	1803	**Howard**, *John George*	75: 136	
1607	**Hollar**, *Wenceslaus*	74: 268	1805	**Herdman**, *William Gawin*	72: 141	
1626	**Hoogstraten**, *Samuel van*	74: 433	1806	**Ince**, *Joseph Murray*	76: 256	
1631	**Hondius**, *Abraham Daniëlsz.*	74: 386	1806	**Jones**, *John Edward*	78: 265	
1634	**Heemskerck**, *Egbert van*	71: 23	1809	**Jones**, *Owen*	78: 269	
1635	**Hooke**, *Robert*	74: 436	1810	**Holst**, *Theodor Richard Edward von*	74: 318	
1637	**Heyden**, *Jan van der*	73: 47	1810	**Kane**, *Paul*	79: 264	
1652	**Kip**, *Johannes*	80: 294	1811	**Hine**, *Henry George*	73: 278	
1680	**Kerseboom**, *Johann*	80: 116	1811	**Jenkins**, *Joseph John*	77: 507	
1686	**Kent**, *William*	80: 72	1813	**Hulk**, *Abraham*	75: 447	
1697	**Hogarth**, *William*	74: 168	1816	**Janssen**, *Theodor*	77: 340	
1698	**Knapton**, *George*	80: 534	1816	**Kensett**, *John Frederick*	80: 70	
1701	**Hulsberg**, *Henry*	75: 453	1818	**Herries**, *William Robert*	72: 367	
1707	**Hoare**, *William*	73: 432	1820	**Huggins**, *William*	75: 393	
1710	**Hussey**, *Giles*	76: 54	1823	**Keene**, *Charles Samuel*	79: 505	
1727	**Hepplewhite**, *George*	72: 96	1824	**Hicks**, *George Elgar*	73: 94	
1738	**Ince**, *William*	76: 257	1827	**Hunt**, *William Holman*	75: 520	
1741	**Hickey**, *Thomas*	73: 90	1829	**Hegg**, *Teresa Maria*	71: 91	
1741	**Kauffmann**, *Angelika*	79: 429	1829	**Knaus**, *Ludwig*	80: 536	
1742	**Humphry**, *Ozias*	75: 492	1831	**Hodgson**, *John Evan*	73: 476	
1744	**Hodges**, *William*	73: 468	1831	**Jopling**, *Joseph Middleton*	78: 306	
1745	**Kilburn**, *William*	80: 244	1832	**Hughes**, *Arthur*	75: 396	
1748	**Kerrich**, *Thomas*	80: 113	1833	**Hind**, *William*	73: 271	
1755	**Jones**, *John*	78: 264	1835	**Jackson**, *Thomas Graham*	77: 47	
1756	**Howitt**, *Samuel*	75: 146	1836	**Houghton**, *Arthur Boyd*	75: 96	
1756	**Ibbetson**, *Julius Caesar*	76: 146	1837	**Kipling**, *John Lockwood*	80: 295	
1759	**Heriot**, *George*	72: 164	1838	**Hopkins**, *Frances Anne*	74: 454	
1761	**Heideloff**, *Nicolaus Innocentius Wilhelm Clemens van*	71: 119	1839	**Holiday**, *Henry*	74: 250	
			1839	**Kilburne**, *George Goodwin*	80: 245	
1764	**Hodges**, *Charles Howard*	73: 466	1841	**Hemy**, *Charles Napier*	71: 436	
1765	**Keman**, *Georges Antoine*	80: 44	1841	**Klič**, *Karl*	80: 463	
1767	**Isabey**, *Jean-Baptiste*	76: 400	1842	**Keulemans**, *Johannes Gerardus*	80: 151	
1769	**Hills**, *Robert*	73: 242	1845	**Holl**, *Francis Montague*	74: 258	
1769	**Hope**, *Thomas*	74: 443	1854	**Howard**, *Alfred Harold*	75: 129	
1769	**Howard**, *Henry*	75: 134	1859	**Helleu**, *Paul*	71: 355	
1770	**Hill**, *John*	73: 209	1859	**Jackson**, *Frederick William*	77: 39	
1770	**Johnson**, *Robert*	78: 199	1861	**Holroyd**, *Charles*	74: 312	
1771	**Henning**, *John*	72: 16				

1862	Horsley, *Gerald*	75: 17		1930	Kneale, *Bryan*	80: 537
1863	Hoijtema, *Theodoor* van	74: 201		1931	Hyatt, *Derek*	76: 111
1864	Horne, *Herbert*	74: 526		1932	Hutchinson, *Peter*	76: 63
1865	Housman, *Laurence*	75: 102		1932	Kitaj, *R. B.*	80: 354
1865	Joel, *Grace*	78: 125		1935	Kiff, *Ken*	80: 233
1866	Johnson, *Ernest Borough*	78: 187		1936	Hulanicki, *Barbara*	75: 442
1868	Holmes, *Charles*	74: 299		1936	Ingham, *Bryan*	76: 289
1869	Hodgkins, *Frances*	73: 471		1937	Hockney, *David*	73: 458
1872	Jackson, *Francis Ernest*	77: 39		1940	Hodgson, *Carole*	73: 475
1872	Jones, *Alfred Garth*	78: 251		1940	Hurrell, *Harold*	76: 23
1872	Jungman, *Nico*	78: 515		1941	Kenny, *Michael*	80: 69
1876	Henry, *Paul*	72: 59		1942	Hiller, *Susan*	73: 227
1878	John, *Augustus*	78: 169		1942	Johnson, *Nerys Ann*	78: 194
1880	Henderson, *Elsie Marion*	71: 456		1945	Hemsworth, *Gerard*	71: 434
1883	Ihlee, *Rudolph*	76: 180		1947	Jackowski, *Andrzej*	77: 33
1884	Horrabin, *James Francis*	75: 11		1947	Joseph, *Tam*	78: 342
1885	Jagger, *Charles Sargeant*	77: 190		1947	Klessinger, *Reinhard*	80: 457
1888	Hynes, *Gladys*	76: 121		1948	Hegarty, *Frances*	71: 61
1888	Jacobs, *Helen*	77: 77		1949	Khan-Matthies, *Farhana*	80: 176
1890	Kapp, *Edmond Xavier*	79: 310		1951	Ibbeson, *Graham*	76: 145
1895	Jones, *David Michael*	78: 255		1951	Jacobson, *David*	77: 94
1896	Hutchinson, *Leonard*	76: 62		1953	Hitchen, *Stephen*	73: 378
1898	Kauffer, *Edward McKnight*	79: 428		1953	Johnson, *Steve*	78: 201
1900	Hoyton, *Edward Bouverie*	75: 160		1954	Kapoor, *Anish*	79: 305
1902	Hughes-Stanton, *Blair*	75: 405		1955	Houshiary, *Shirazeh*	75: 101
1902	Illingworth, *Leslie Gilbert*	76: 222		1956	Jones, *Graham*	78: 258
1903	Hennell, *Thomas Barclay*	71: 516		1960	Henley, *Nicola*	71: 502
1903	Hepworth, *Barbara*	72: 97		1960	Hicks, *Nicola*	73: 96
1904	Kahn, *Erich F. W.*	79: 113		1960	James, *Merlin*	77: 255
1905	Hilder, *Rowland*	73: 182		1961	Jackson, *Kurt*	77: 42
1906	Henghes, *Heinz*	71: 490		1963	Henderson, *Kevin*	71: 462
1906	Hutton, *John*	76: 82		1963	Hirst, *Nicky*	73: 359
1908	Joss, *Frederick*	78: 357		1965	Henry, *Sean*	72: 62
1909	Hurry, *Leslie*	76: 24		1966	Irvine, *Jaki*	76: 384
1911	Herman, *Josef*	72: 182		1966	Kartscher, *Kerstin*	79: 371
1911	Hilton, *Roger*	73: 255		1969	Joffe, *Chantal*	78: 142
1917	Jones, *Peter*	78: 270		1971	Kiaer, *Ian*	80: 192
1917	Kidner, *Michael*	80: 204				
1923	Jaques, *Faith*	77: 368				
1924	Keeping, *Charles William James*	79: 507				
1925	Hewison, *William*	73: 34				
1926	Jacob, *Chic*	77: 56			# Guatemala	
1927	Holdaway, *James*	74: 230				
1927	Jackson, *Raymond Allen*	77: 45				
1929	Joseph, *Peter*	78: 340			### Architekt	
1930	Hirst, *Derek*	73: 359				
1930	Jensen, *John*	77: 527		1738	Ibáñez, *Marcos*	76: 138

Fotograf

1827 **Henschel**, *Alberto* 72: 65
1947 **Ixquiac Xicará**, *Rolando* 76: 554

Grafiker

1937 **Izquierdo**, *César* 77: 6
1947 **Ixquiac Xicará**, *Rolando* 76: 554

Maler

1937 **Izquierdo**, *César* 77: 6
1947 **Ixquiac Xicará**, *Rolando* 76: 554

Zeichner

1937 **Izquierdo**, *César* 77: 6
1947 **Ixquiac Xicará**, *Rolando* 76: 554

Guinea

Bildhauer

1949 **Jardim**, *Manuela* 77: 386

Grafiker

1949 **Jardim**, *Manuela* 77: 386

Maler

1949 **Jardim**, *Manuela* 77: 386

Textilkünstler

1949 **Jardim**, *Manuela* 77: 386

Haiti

Bildhauer

1923 **Joseph**, *Jasmin* 78: 339
1939 **Joseph**, *Nacius* 78: 340
1952 **Jolimeau**, *Serge* 78: 224
1980 **Jean**, *Sebastien* 77: 450

Grafiker

1921 **Joseph**, *Antonio* 78: 337

Maler

1894 **Hyppolite**, *Hector* 76: 122
1921 **Joseph**, *Antonio* 78: 337
1923 **Joseph**, *Jasmin* 78: 339
1933 **Henry**, *Calixte* 72: 49
1955 **Joachim**, *Guy* 78: 93
1956 **Juste**, *André* 79: 21
1980 **Jean**, *Sebastien* 77: 450

Neue Kunstformen

1956 **Juste**, *André* 79: 21

Textilkünstler

1930 **Joseph**, *Silva* 78: 342

Zeichner

1921 **Joseph**, *Antonio* 78: 337
1955 **Joachim**, *Guy* 78: 93
1956 **Juste**, *André* 79: 21

Indien

Architekt

1841 **Jacob**, *Samuel Swinton* 77: 61
1876 **Jaspar**, *Ernest* 77: 418
1897 **Hubacher**, *Carlo Theodor* . . . 75: 249

1912 **Johnson-Marshall**, *Stirrat Andrew William* 78: 205
1916 **Kanvinde**, *Achyut* 79: 296
1934 **Jain**, *Uttam Chand* 77: 206
1941 **Khosla**, *Romi* 80: 189
1955 **Kamath**, *Revathi* 79: 209

Bildhauer

1911 **Joshi**, *Deokrishna Jatashankar* 78: 352
1914 **Joshi**, *Govardhan Lal* 78: 353
1915 **Husain**, *Maqbul Fida* 76: 39
1915 **Kar**, *Chintamani* 79: 318
1921 **Hore**, *Somnath* 74: 491
1926 **Hore**, *Reba* 74: 490
1930 **Janakiram**, *Perumal Vedachalam* 77: 269
1940 **Karanjai**, *Anil* 79: 326
1941 **Jacob**, *Anila* 77: 56
1941 **Katt**, *Balbir Singh* 79: 414
1946 **Husain**, *Shamshad* 76: 41
1948 **Katt**, *Latika* 79: 415
1952 **Kashyap**, *Basant* 79: 377
1954 **Kapoor**, *Anish* 79: 305
1955 **Jani**, *Jehangir* 77: 284
1974 **Kallat**, *Jitish* 79: 176

Bühnenbildner

1744 **Hodges**, *William* 73: 468

Filmkünstler

1915 **Husain**, *Maqbul Fida* 76: 39

Fotograf

1885 **Karpelès**, *Andrée* 79: 359
1897 **Hubacher**, *Carlo Theodor* ... 75: 249
1948 **Katt**, *Latika* 79: 415
1952 **Hussain**, *Rummana* 76: 49
1961 **James**, *Rachel Kalpana* 77: 256
1966 **Joag**, *Tushar* 78: 93
1968 **Kejriwal**, *Leena* 79: 530
1968 **Khurana**, *Sonia* 80: 191

Gebrauchsgrafiker

1926 **Hore**, *Reba* 74: 490

Grafiker

1560 **Khem Karan** 80: 184
1744 **Hodges**, *William* 73: 468
1885 **Karpelès**, *Andrée* 79: 359
1915 **Husain**, *Maqbul Fida* 76: 39
1921 **Hore**, *Somnath* 74: 491
1933 **Karmakar**, *Prakash* 79: 351
1935 **Kar**, *Sanat* 79: 319
1943 **Jha**, *Prayag* 78: 42
1946 **Husain**, *Shamshad* 76: 41
1951 **Kapoor**, *Wasim R.* 79: 307
1954 **Kapoor**, *Anish* 79: 305
1956 **Kambli**, *Hanuman R.* 79: 211
1961 **James**, *Rachel Kalpana* 77: 256
1968 **Khurana**, *Sonia* 80: 191

Illustrator

1836 **Houghton**, *Arthur Boyd* 75: 96
1885 **Karpelès**, *Andrée* 79: 359
1961 **James**, *Rachel Kalpana* 77: 256

Keramiker

1926 **Hore**, *Reba* 74: 490

Künstler

1940 **Joshi**, *Mrugank G.* 78: 353

Maler

1422 **Hirānanda** 73: 318
1575 **Husain** 76: 39
1580 **Kesu Khurd** 80: 143
1741 **Hickey**, *Thomas* 73: 90
1742 **Humphry**, *Ozias* 75: 492
1744 **Hodges**, *William* 73: 468
1752 **Home**, *Robert* 74: 367
1818 **Herries**, *William Robert* 72: 367
1836 **Houghton**, *Arthur Boyd* 75: 96
1885 **Karpelès**, *Andrée* 79: 359
1900 **Jagadamba Devi** 77: 186
1911 **Joshi**, *Deokrishna Jatashankar* 78: 352
1914 **Joshi**, *Govardhan Lal* 78: 353
1915 **Husain**, *Maqbul Fida* 76: 39

Indien / Maler

1915	**Kar**, *Chintamani*	79: 318
1921	**Hore**, *Somnath*	74: 491
1925	**Khanna**, *Krishen*	80: 179
1926	**Hore**, *Reba*	74: 490
1933	**Karmakar**, *Prakash*	79: 351
1934	**Khakhar**, *Bhupen*	80: 168
1935	**Kar**, *Sanat*	79: 319
1939	**Kaul**, *Kishori*	79: 448
1940	**Jha**, *Anuragi*	78: 42
1940	**Karanjai**, *Anil*	79: 326
1940	**Khanna**, *Balraj*	80: 179
1943	**Jha**, *Prayag*	78: 42
1946	**Husain**, *Shamshad*	76: 41
1951	**Kapoor**, *Wasim R.*	79: 307
1952	**Hussain**, *Rummana*	76: 49
1952	**Kashyap**, *Basant*	79: 377
1953	**Kaleka**, *Ranbir Singh*	79: 157
1955	**Jani**, *Jehangir*	77: 284
1956	**Kamat**, *Vasudeo*	79: 208
1956	**Kambli**, *Hanuman R.*	79: 211
1958	**Joshi**, *Surendra Pal*	78: 353
1960	**John**, *C. F.*	78: 171
1966	**Joag**, *Tushar*	78: 93
1967	**Jain**, *Sanju*	77: 206
1969	**Joshi**, *Anant*	78: 351
1970	**Kanji**, *Rathin*	79: 274
1973	**Kallat**, *Reena*	79: 177
1974	**Kallat**, *Jitish*	79: 176
1982	**Joag**, *Siddhartha*	78: 93

Miniaturmaler

1560	**Khem Karan**	80: 184
1600	**Hīrānand**	73: 318
1742	**Humphry**, *Ozias*	75: 492
1752	**Home**, *Robert*	74: 367

Neue Kunstformen

1952	**Hussain**, *Rummana*	76: 49
1953	**Kaleka**, *Ranbir Singh*	79: 157
1960	**John**, *C. F.*	78: 171
1961	**James**, *Rachel Kalpana*	77: 256
1964	**Kanwar**, *Amar*	79: 297
1966	**Joag**, *Tushar*	78: 93
1968	**Kejriwal**, *Leena*	79: 530
1968	**Khurana**, *Sonia*	80: 191

1969	**Joshi**, *Anant*	78: 351
1970	**Kanji**, *Rathin*	79: 274
1973	**Kallat**, *Reena*	79: 177
1974	**Kallat**, *Jitish*	79: 176
1982	**Joag**, *Siddhartha*	78: 93

Papierkünstler

1960	**John**, *C. F.*	78: 171

Schriftkünstler

1422	**Hirānanda**	73: 318

Zeichner

1741	**Hickey**, *Thomas*	73: 90
1742	**Humphry**, *Ozias*	75: 492
1744	**Hodges**, *William*	73: 468
1818	**Herries**, *William Robert*	72: 367
1836	**Houghton**, *Arthur Boyd*	75: 96
1885	**Karpelès**, *Andrée*	79: 359
1900	**Jagadamba Devi**	77: 186
1914	**Joshi**, *Govardhan Lal*	78: 353
1915	**Kar**, *Chintamani*	79: 318
1933	**Karmakar**, *Prakash*	79: 351
1951	**Kapoor**, *Wasim R.*	79: 307
1952	**Hussain**, *Rummana*	76: 49
1954	**Kapoor**, *Anish*	79: 305
1956	**Kamat**, *Vasudeo*	79: 208
1958	**Joshi**, *Surendra Pal*	78: 353
1966	**Joag**, *Tushar*	78: 93
1969	**Joshi**, *Anant*	78: 351

Indonesien

Architekt

1930	**Huth**, *Eilfried*	76: 68

Kunsthandwerker

1917	**Ingenegeren**, *Pam*	76: 284

Maler

1897 **Kembeng**, *Made Ida Bagus* . . . *80:* 45
1917 **Ingenegeren**, *Pam* *76:* 284
1920 **Hubertus**, *Jan* *75:* 299
1922 **Kerton**, *Sudjana* *80:* 123
1927 **Iskandar**, *Popo* *76:* 444

Neue Kunstformen

1976 **Jompet** *78:* 239

Zeichner

1917 **Ingenegeren**, *Pam* *76:* 284
1922 **Kerton**, *Sudjana* *80:* 123

Irak

Bildhauer

425 v.Chr. **Hinzanay** *73:* 302

Grafiker

1937 al-**Kaʿbī**, *Saʿdī* *79:* 54

Maler

1925 **Issayick-Marton**, *Angeline* . . . *76:* 466
1937 al-**Kaʿbī**, *Saʿdī* *79:* 54
1944 **Hussein**, *Faik* *76:* 50

Neue Kunstformen

1937 al-**Kaʿbī**, *Saʿdī* *79:* 54

Wandmaler

1937 al-**Kaʿbī**, *Saʿdī* *79:* 54

Zeichner

1925 **Issayick-Marton**, *Angeline* . . . *76:* 466

Iran

Architekt

1863 **Horodecki**, *Władysław Leszek* . *75:* 4
1936 **Khalili**, *Nader* *80:* 172

Bildhauer

1926 **Hosseini**, *Mansooreh* *75:* 57
1955 **Houshiary**, *Shirazeh* *75:* 101

Filmkünstler

1940 **Kiarostami**, *Abbas* *80:* 194
1969 **Khebrehzadeh**, *Avish* *80:* 181

Fotograf

1940 **Kiarostami**, *Abbas* *80:* 194
1957 **Khosrojerdi**, *Hossein* *80:* 189
1966 **Ketabchi**, *Afshan* *80:* 144

Grafiker

1940 **Kiarostami**, *Abbas* *80:* 194
1966 **Ketabchi**, *Afshan* *80:* 144

Illustrator

1420 **Ḫwāǧa ʿAlī Tabrizi** *76:* 110
1931 **Kalantari**, *Parviz* *79:* 143
1940 **Kiarostami**, *Abbas* *80:* 194

Kalligraf

1551 **Mīr ʿImād al-Ḥasanī** *76:* 229
1601 Derwisch **Husām al-Mawlavī** . *76:* 42

Keramiker

1924 **Kazemi**, *Hussein* *79:* 494

Iran / Maler

Maler

1601	Derwisch Ḥusain Naqqāš	76:	41
1806	Hovnaᶜtanyan, Hakob	75:	125
1886	Katchadourian, Sarkis	79:	402
1924	Kazemi, Hussein	79:	494
1926	Hosseini, Mansooreh	75:	57
1931	Kalantari, Parviz	79:	143
1957	Khosrojerdi, Hossein	80:	189
1966	Ketabchi, Afshan	80:	144
1969	Khebrehzadeh, Avish	80:	181

Miniaturmaler

1420	Ḫwāǧa ᶜAlī Tabrizi	76:	110

Neue Kunstformen

1931	Kalantari, Parviz	79:	143
1955	Houshiary, Shirazeh	75:	101
1957	Khosrojerdi, Hossein	80:	189
1966	Ketabchi, Afshan	80:	144
1969	Khebrehzadeh, Avish	80:	181

Restaurator

1886	Katchadourian, Sarkis	79:	402

Zeichner

1955	Houshiary, Shirazeh	75:	101
1969	Khebrehzadeh, Avish	80:	181

Irland

Architekt

1761	Johnston, Francis	78:	210

Bildhauer

1664	Kidwell, William	80:	205
1737	Hewetson, Christopher	73:	31
1751	Hickey, John	73:	89
1781	Kirk, Thomas	80:	322
1788	Heffernan, James	71:	56
1800	Hogan, John	74:	167
1806	Jones, John Edward	78:	265
1821	Kirk, Joseph Robinson	80:	321
1842	Joy, Albert Bruce	78:	409
1865	Hughes, John	75:	402
1903	Kavanagh, John Francis	79:	463
1915	Kelly, Oisín	80:	39
1923	Heron, Hilary	72:	314
1928	Ireland, Patrick	76:	366
1941	Heine, Helme	71:	188
1950	Henderson, Brian	71:	455
1951	Kindness, John	80:	273
1965	Hubbard, Teresa	75:	255

Bühnenbildner

1941	Heine, Helme	71:	188
1948	Helnwein, Gottfried	71:	399

Dekorationskünstler

1900	Kernoff, Harry	80:	108

Designer

1862	Jacob, Alice	77:	55
1921	King, Cecil	80:	276

Drucker

1745	Kilburn, William	80:	244
1921	King, Cecil	80:	276

Fotograf

1833	Hime, Humphrey Lloyd	73:	259
1948	Helnwein, Gottfried	71:	399
1956	Kelly, Mary	80:	38
1965	Hubbard, Teresa	75:	255

Grafiker

1718	Hone, Nathaniel	74:	390
1745	Kilburn, William	80:	244
1754	Hone, Horace	74:	389
1764	Hodges, Charles Howard	73:	466

1781 **Kirchhoffer**, *Henry* 80: 308
1886 **Kay**, *Dorothy* 79: 478
1900 **Kernoff**, *Harry* 80: 108
1923 **Heron**, *Hilary* 72: 314
1948 **Helnwein**, *Gottfried* 71: 399
1950 **Henderson**, *Brian* 71: 455

Illustrator

1839 **Hennessy**, *William John* 71: 532
1862 **Jacob**, *Alice* 77: 55
1886 **Kay**, *Dorothy* 79: 478
1941 **Heine**, *Helme* 71: 188

Maler

1675 **Jervas**, *Charles* 78: 16
1713 **Hussey**, *Philip* 76: 55
1715 **Hunter**, *Robert* 75: 530
1718 **Hone**, *Nathaniel* 74: 390
1741 **Hickey**, *Thomas* 73: 90
1745 **Kilburn**, *William* 80: 244
1752 **Home**, *Robert* 74: 367
1754 **Hone**, *Horace* 74: 389
1764 **Hodges**, *Charles Howard* 73: 466
1770 **Jervais**, *Thomas* 78: 15
1796 **Ingham**, *Charles Cromwell* . . . 76: 290
1823 **Jones**, *Thomas Alfred* 78: 273
1831 **Hone**, *Nathaniel* 74: 391
1839 **Hennessy**, *William John* 71: 532
1840 **Hovenden**, *Thomas* 75: 119
1844 **Joy**, *George William* 78: 409
1862 **Jacob**, *Alice* 77: 55
1868 **Henry**, *Grace* 72: 53
1876 **Henry**, *Paul* 72: 59
1886 **Kay**, *Dorothy* 79: 478
1889 **Keating**, *Seán* 79: 498
1894 **Hone**, *Evie Sydney* 74: 388
1897 **Jellett**, *Mainie* 77: 496
1900 **Kernoff**, *Harry* 80: 108
1903 **Kavanagh**, *John Francis* 79: 463
1905 **Horsbrugh-Porter**, *William Eric* 75: 13
1915 **Hennessy**, *Patrick* 71: 532
1921 **King**, *Cecil* 80: 276
1928 **Ireland**, *Patrick* 76: 366
1941 **Heine**, *Helme* 71: 188
1948 **Helnwein**, *Gottfried* 71: 399

1950 **Henderson**, *Brian* 71: 455
1951 **Kindness**, *John* 80: 273
1960 **Kennedy**, *Eddie* 80: 65

Miniaturmaler

1718 **Hone**, *Nathaniel* 74: 390
1752 **Home**, *Robert* 74: 367
1754 **Hone**, *Horace* 74: 389

Möbelkünstler

1941 **Heine**, *Helme* 71: 188

Neue Kunstformen

1928 **Ireland**, *Patrick* 76: 366
1948 **Helnwein**, *Gottfried* 71: 399
1951 **Kindness**, *John* 80: 273
1956 **Kelly**, *Mary* 80: 38
1960 **Henley**, *Nicola* 71: 502
1965 **Hubbard**, *Teresa* 75: 255

Porzellankünstler

1941 **Heine**, *Helme* 71: 188

Textilkünstler

1745 **Kilburn**, *William* 80: 244
1862 **Jacob**, *Alice* 77: 55
1960 **Henley**, *Nicola* 71: 502

Wandmaler

1900 **Kernoff**, *Harry* 80: 108

Zeichner

1741 **Hickey**, *Thomas* 73: 90
1745 **Kilburn**, *William* 80: 244
1764 **Hodges**, *Charles Howard* 73: 466
1781 **Kirchhoffer**, *Henry* 80: 308
1788 **Heffernan**, *James* 71: 56
1806 **Jones**, *John Edward* 78: 265
1862 **Jacob**, *Alice* 77: 55
1876 **Henry**, *Paul* 72: 59

1889	**Keating**, *Seán*	*79:* 498
1897	**Jellett**, *Mainie*	*77:* 496
1900	**Kernoff**, *Harry*	*80:* 108
1903	**Kavanagh**, *John Francis*	*79:* 463
1923	**Heron**, *Hilary*	*72:* 314
1941	**Heine**, *Helme*	*71:* 188
1948	**Helnwein**, *Gottfried*	*71:* 399
1960	**Henley**, *Nicola*	*71:* 502

Island

Bildhauer

1874	**Jónsson**, *Einar*	*78:* 297
1966	**Hjartardóttir**, *Guðrún Vera*	*73:* 393

Fotograf

1965	**Hjartardóttir**, *Þórunn*	*73:* 393
1966	**Ingólfsson**, *Einar Falur*	*76:* 295

Maler

1771	**Hjaltelin**, *Thorstein Elias*	*73:* 393
1876	**Jónsson**, *Ásgrímur*	*78:* 296
1933	**Iannone**, *Dorothy*	*76:* 134
1959	**Helgason**, *Hallgrímur*	*71:* 322
1965	**Hjartardóttir**, *Þórunn*	*73:* 393

Neue Kunstformen

1933	**Iannone**, *Dorothy*	*76:* 134
1969	**Ingimarsdóttir**, *Guðný Rósa*	*76:* 291
1973	**Hrólfsdóttir**, *Sigrún Inga*	*75:* 175
1977	**Hjörvar Finnbogadóttir**, *Geirþrúður*	*73:* 397

Zeichner

1933	**Iannone**, *Dorothy*	*76:* 134
1959	**Helgason**, *Hallgrímur*	*71:* 322
1969	**Ingimarsdóttir**, *Guðný Rósa*	*76:* 291

Israel

Architekt

1879	**Klein**, *Alexander*	*80:* 409
1887	**Kauffmann**, *Richard*	*79:* 436
1888	**Huett**, *Pinchas*	*75:* 380
1890	**Kalitzki**, *Bruno*	*79:* 172
1893	**Klarwein**, *Joseph*	*80:* 387
1895	**Janco**, *Marcel*	*77:* 273
1897	**Holliday**, *Albert Clifford*	*74:* 278
1897	**Kerekes**, *Sigmund*	*80:* 88
1904	**Kaminka**, *Gideon*	*79:* 224
1905	**Karmi**, *Dov*	*79:* 353
1930	**Karavan**, *Dani*	*79:* 332
1931	**Ilan**, *Yeshayahu*	*76:* 199
1931	**Karmi**, *Ram*	*79:* 353

Bildhauer

1827	**Hunt**, *William Holman*	*75:* 520
1895	**Janco**, *Marcel*	*77:* 273
1923	**Heimann**, *Shoshana*	*71:* 170
1930	**Karavan**, *Dani*	*79:* 332
1931	**Iuster**, *Tuvia*	*76:* 501
1932	**Horam**, *Ruth*	*74:* 482
1932	**Kadishman**, *Menashe*	*79:* 70
1938	**Hoffmann**, *Moshe*	*74:* 111
1951	**Katzenstein**, *Uri*	*79:* 423
1969	**Katzir**, *Ram*	*79:* 423
1970	**Jacir**, *Emily*	*77:* 28

Bühnenbildner

1912	**Kiewe**, *Chaim*	*80:* 233
1930	**Karavan**, *Dani*	*79:* 332

Fotograf

1954	**Heiman**, *Michal*	*71:* 169
1970	**Jacir**, *Emily*	*77:* 28

Grafiker

1827	**Hunt**, *William Holman*	*75:* 520
1907	**Hoenich**, *Paul Konrad*	*74:* 11
1923	**Heimann**, *Shoshana*	*71:* 170

1930 **Karavan**, *Dani* 79: 332
1931 **Kaiser**, *Raffi* 79: 131
1932 **Horam**, *Ruth* 74: 482
1932 **Kadishman**, *Menashe* 79: 70
1933 **Klapisch**, *Liliane* 80: 386
1938 **Hoffmann**, *Moshe* 74: 111

Illustrator

1827 **Hunt**, *William Holman* 75: 520
1895 **Janco**, *Marcel* 77: 273
1905 **Hofstätter**, *Osias* 74: 164
1923 **Heimann**, *Shoshana* 71: 170

Maler

1827 **Hunt**, *William Holman* 75: 520
1894 **Kahn**, *Leo* 79: 115
1895 **Janco**, *Marcel* 77: 273
1905 **Hofstätter**, *Osias* 74: 164
1905 **Kahana**, *Aharon* 79: 105
1907 **Hoenich**, *Paul Konrad* 74: 11
1907 **Holzman**, *Shimshon* 74: 359
1912 **Kiewe**, *Chaim* 80: 233
1923 **Heimann**, *Shoshana* 71: 170
1925 **Issayick-Marton**, *Angeline* . . . 76: 466
1930 **Karavan**, *Dani* 79: 332
1931 **Kaiser**, *Raffi* 79: 131
1932 **Horam**, *Ruth* 74: 482
1932 **Kadishman**, *Menashe* 79: 70
1933 **Klapisch**, *Liliane* 80: 386
1938 **Hoffmann**, *Moshe* 74: 111
1947 **Kay**, *Hanna* 79: 478
1948 **Hershberg**, *Israel* 72: 401
1952 **Hofmekler**, *Ori* 74: 159
1954 **Heiman**, *Michal* 71: 169
1967 **Kashi**, *Mosh* 79: 377
1969 **Katzir**, *Ram* 79: 423
1970 **Jacir**, *Emily* 77: 28

Metallkünstler

1000 v.Chr. **Ḥiram** (1000ante) 73: 317

Neue Kunstformen

1907 **Hoenich**, *Paul Konrad* 74: 11

1923 **Heimann**, *Shoshana* 71: 170
1932 **Horam**, *Ruth* 74: 482
1951 **Katzenstein**, *Uri* 79: 423
1954 **Heiman**, *Michal* 71: 169
1969 **Katzir**, *Ram* 79: 423
1970 **Jacir**, *Emily* 77: 28

Zeichner

1827 **Hunt**, *William Holman* 75: 520
1894 **Kahn**, *Leo* 79: 115
1905 **Kahana**, *Aharon* 79: 105
1912 **Kiewe**, *Chaim* 80: 233
1923 **Heimann**, *Shoshana* 71: 170
1925 **Issayick-Marton**, *Angeline* . . . 76: 466
1933 **Klapisch**, *Liliane* 80: 386
1947 **Kay**, *Hanna* 79: 478
1948 **Hershberg**, *Israel* 72: 401
1952 **Hofmekler**, *Ori* 74: 159
1969 **Katzir**, *Ram* 79: 423
1970 **Jacir**, *Emily* 77: 28

Italien

Architekt

215 v.Chr. **Herakleides** 72: 104
150 v.Chr. **Hermodoros** 72: 233
1450 **Klocker**, *Hans* 80: 501
1451 **Jacopo** da **Pietrasanta** 77: 120
1476 **Jacopo** da **Firenze** 77: 114
1484 **Isabello**, *Pietro* 76: 397
1510 **Isabello**, *Leonardo* 76: 396
1513 **Isabello**, *Marcantonio* 76: 396
1517 **Holanda**, *Francisco* de 74: 209
1554 **Huber**, *Stephan* 75: 286
1580 **Jacometti**, *Pietro Paolo* 77: 105
1585 **Ingoli**, *Matteo* 76: 295
1627 **Herrera**, *Francisco* de 72: 343
1628 **Italia**, *Angelo* 76: 476
1650 **Hontoire**, *Jean-Arnold* 74: 418
1695 **Hugford**, *Ferdinando Enrico* . . 75: 390
1710 **Jadot**, *Jean Nicolas* (Baron) . . 77: 158
1712 **Infantolino**, *Carlo* 76: 274
1723 **Ixnard**, *Pierre Michel* d' 76: 553

Italien / Architekt

1724	Ittar, *Stefano*	76: 490
1778	Ittar, *Sebastiano*	76: 489
1783	Jappelli, *Giuseppe*	77: 365
1827	Junker, *Carl*	78: 523
1838	Ingami, *Raffaele*	76: 276
1847	Hildebrand, *Adolf* von	73: 157
1853	Jerace, *Francesco*	77: 538
1856	Herz, *Max*	72: 449
1862	Jerace, *Vincenzo*	77: 540
1864	Horne, *Herbert*	74: 526
1875	Hendel, *Giuseppe*	71: 451
1884	Invernizzi, *Angelo*	76: 337
1888	Hofer, *Anton*	74: 58
1901	Ingegnoli, *Beppe*	76: 279
1920	Helg, *Franca*	71: 321
1926	Hutter, *Sergio*	76: 79
1928	Hundertwasser, *Friedensreich*	75: 496
1928	Isola, *Aimaro*	76: 453
1929	Insolera, *Italo*	76: 330
1932	Izzo, *Alberto*	77: 13
1935	Introini, *Vittorio*	76: 334
1959	Iosa Ghini, *Massimo*	76: 352
1967	Jodice, *Francesco*	78: 120

Bauhandwerker

1451	Jacopo da Pietrasanta	77: 120
1554	Huber, *Stephan*	75: 286
1578	Huber, *Sylvester*	75: 288
1695	Hugford, *Ferdinando Enrico*	75: 390
1723	Ixnard, *Pierre Michel* d'	76: 553
1758	Isopi, *Antonio*	76: 456
1812	Isella, *Pietro*	76: 420

Bildhauer

100 v.Chr.	Heliodoros	71: 328
50	Hermolaos	72: 240
101	Herakleides	72: 105
1371	Jacopo della Quercia	77: 121
1376	Jacopo di Piero Guidi	77: 119
1410	Isaia da Pisa	76: 408
1430	Jean de Chetro	77: 452
1450	Klocker, *Hans*	80: 501
1451	Jacopo da Pietrasanta	77: 120
1476	Jacopo da Firenze	77: 114
1481	Juste (Bildhauer-Familie)	79: 17

1481	Juste, *Antoine*	79: 18
1483	Juste, *Jean*	79: 20
1487	Juste, *André*	79: 18
1499	Jérôme de Fiesole	78: 13
1554	Huber, *Stephan*	75: 286
1572	Jacques, *Pierre*	77: 143
1578	Huber, *Sylvester*	75: 288
1580	Jacometti, *Pietro Paolo*	77: 105
1650	Hontoire, *Jean-Arnold*	74: 418
1670	Julianis, *Caterina* de	78: 471
1673	Juvarra, *Francesco*	79: 37
1712	Infantolino, *Carlo*	76: 274
1715	Hutin, *Charles-François*	76: 71
1737	Hewetson, *Christopher*	73: 31
1758	Isopi, *Antonio*	76: 456
1764	Kauffmann, *Johann Peter*	79: 433
1771	Keller, *Heinrich*	80: 22
1772	Kirchmayer, *Joseph*	80: 309
1784	Käßmann, *Josef*	79: 91
1784	Kessels, *Mathieu*	80: 131
1795	Imhof, *Heinrich Max*	76: 241
1800	Hermann, *Joseph*	72: 201
1800	Hogan, *John*	74: 167
1801	Hofer, *Johann Ludwig* von	74: 61
1801	Kauffmann, *Ludwig*	79: 435
1806	Hoyer, *Wolf* von	75: 153
1810	Ives, *Chauncey Bradley*	76: 545
1811	Heidel, *Hermann Rudolf*	71: 115
1811	Holbech, *Carl Frederik*	74: 212
1812	Isella, *Pietro*	76: 420
1819	Kaupert, *Gustav*	79: 453
1821	Hopfgarten, *Emil Alexander*	74: 449
1825	Jackson, *John Adams*	77: 42
1826	Hennebicq, *André*	71: 511
1827	Hunt, *William Holman*	75: 520
1836	Kamenskij, *Fedor Fedorovič*	79: 216
1837	Irdi, *Salvatore*	76: 365
1847	Hildebrand, *Adolf* von	73: 157
1848	Kissling, *Richard*	80: 348
1853	Jerace, *Francesco*	77: 538
1857	Klinger, *Max*	80: 487
1858	Hofer, *Gottfried*	74: 60
1862	Jerace, *Vincenzo*	77: 540
1869	Kienerk, *Giorgio*	80: 219
1873	Kalmakov, *Nikolaj Konstantinovič*	79: 188
1881	Höger, *Otto*	73: 519

1882	Jacopi, *Abele*	77: 108	1873 Kalmakov, *Nikolaj*	
1883	Johannesson, *Oscar*	78: 151	Konstantinovič	79: 188
1888	Huf, *Fritz*	75: 384	1893 Idelson, *Vera*	76: 164
1888	Iannelli, *Alfonso*	76: 132	1900 Jarema, *Józef*	77: 388
1893	Kasper, *Ludwig*	79: 385	1919 Huber, *Max*	75: 282
1894	Heller, *Ernst*	71: 345	1925 Iliprandi, *Giancarlo*	76: 214
1895	Hess, *Christian*	72: 480	1930 Jaimes Sánchez, *Humberto*	77: 205
1897	Innocenzi, *Alfredo*	76: 322	1934 Job, *Enrico*	78: 97
1901	Hunziker, *Max*	75: 539		
1901	Ingegnoli, *Beppe*	76: 279	**Dekorationskünstler**	

Dekorationskünstler

1827 Isella, *Pietro* 76: 420
1853 Jerace, *Francesco* 77: 538
1858 Hofer, *Gottfried* 74: 60
1862 Jerace, *Vincenzo* 77: 540
1901 Ingegnoli, *Beppe* 76: 279
1942 Kita, *Toshiyuki* 80: 350



1901 Insam, *Alois* 76: 327
1906 Innocenti, *Bruno* 76: 319
1906 Kabregu, *Enzo* 79: 54
1914 Jorn, *Asger* 78: 333
1917 Jung, *Simonetta* 78: 504
1926 Isoleri, *Cristiana* 76: 456
1934 Igne, *Giorgio* 76: 176
1934 Job, *Enrico* 78: 97
1935 Hüppi, *Alfonso* 75: 355
1936 Icaro, *Paolo* 76: 157
1936 Jagnocco, *Gabriele* 77: 192
1939 Jiriti, *Francesco* 78: 87
1940 Igne, *Renzo* 76: 177
1946 Ionda, *Franco* 76: 348
1951 Jacobson, *David* 77: 94
1952 Inglesi, *Alberto* 76: 292
1954 Jochamowitz, *Lucy* 78: 109
1955 Karpüseeler 79: 363

Designer

1769 Howard, *Henry* 75: 134
1864 Horne, *Herbert* 74: 526
1881 Jungnickel, *Ludwig Heinrich* . 78: 516
1888 Iannelli, *Alfonso* 76: 132
1920 Helg, *Franca* 71: 321
1925 Iliprandi, *Giancarlo* 76: 214
1928 Isola, *Aimaro* 76: 453
1934 Klier, *Hans* von 80: 467
1935 Introini, *Vittorio* 76: 334
1941 Jansen, *Jan* 77: 327
1942 Kita, *Toshiyuki* 80: 350
1951 Jori, *Marcello* 78: 330
1958 Irvine, *James* 76: 385
1959 Iosa Ghini, *Massimo* 76: 352

Buchkünstler

1861 Hofmann, *Ludwig* von 74: 144
1919 Huber, *Max* 75: 282

Filmkünstler

1940 Innocenti, *Roberto* 76: 322

Buchmaler

1345 Jacopo di **Paolo** 77: 117
1472 Jacometto Veneziano 77: 106
1517 Holanda, *Francisco* de 74: 209
1540 Klontzas, *Georgios* 80: 508

Fotograf

1834 Incorpora, *Giuseppe* 76: 260
1850 Interguglielmi, *Eugenio* 76: 332
1866 Jerkič, *Anton* 78: 4
1872 Intorcia, *Luigi* 76: 333
1892 Heilig, *Eugen* 71: 154
1925 Iliprandi, *Giancarlo* 76: 214

Bühnenbildner

1627 Herrera, *Francisco* de 72: 343
1700 Joli, *Antonio* 78: 222
1871 Innocenti, *Camillo* 76: 320

Italien / Fotograf

1928 **Horvat**, *Frank* 75: 33
1934 **Jodicc**, *Mimmo* 78: 121
1946 **Ionda**, *Franco* 76: 348
1967 **Jodice**, *Francesco* 78: 120

Gartenkünstler

1783 **Jappelli**, *Giuseppe* 77: 365
1843 **Jekyll**, *Gertrude* 77: 488

Gebrauchsgrafiker

1854 **Hohenstein**, *Adolf* 74: 194
1919 **Huber**, *Max* 75: 282
1925 **Iliprandi**, *Giancarlo* 76: 214
1931 **Isidori**, *Gianni* 76: 442
1971 **Jagodic**, *Rado* 77: 193

Gießer

1580 **Jacometti**, *Pietro Paolo* 77: 105
1685 **Holzman**, *Bernardo* 74: 357
1779 **Hopfgarten**, *Wilhelm* 74: 451
1781 **Jollage**, *Benjamin Ludwig* 78: 227
1821 **Hopfgarten**, *Emil Alexander* . . 74: 449

Glaskünstler

1952 **Huber**, *Ursula* 75: 290

Goldschmied

1561 **Juvenel** 79: 38
1607 **Juvarra** (Goldschmiede-Familie) 79: 32
1609 **Juvarra**, *Pietro* 79: 33
1611 **Juvarra**, *Giovanni Gregorio* . . 79: 32
1625 **Jacomini**, *Samuele* 77: 107
1634 **Heintz**, *Oktavio Joseph* 71: 251
1642 **Heintz**, *Peter Franz* 71: 251
1663 **Juvarra**, *Sebastiano* 79: 33
1685 **Holzman**, *Bernardo* 74: 357
1862 **Jerace**, *Vincenzo* 77: 540
1888 **Iannelli**, *Alfonso* 76: 132
1952 **Huber**, *Ursula* 75: 290

Grafiker

1498 **Heemskerck**, *Maarten van* . . . 71: 25
1591 **Herr**, *Michael* 72: 326
1601 **Heusch**, *Willem* 73: 11
1620 **Herdt**, *Jan de* 72: 143
1627 **Herrera**, *Francisco de* 72: 343
1640 **Hueber**, *Johann Baptist* 75: 324
1673 **Juvarra**, *Francesco* 79: 37
1703 **Hugford**, *Ignazio Enrico* 75: 391
1707 **Hoare**, *William* 73: 432
1715 **Hutin**, *Charles-François* 76: 71
1741 **Kauffmann**, *Angelika* 79: 429
1769 **Hummel**, *Johann Erdmann* . . . 75: 484
1770 **Hummel**, *Ludwig* 75: 487
1782 **Jacob**, *Nicolas Henri* 77: 60
1782 **Kiprenskij**, *Orest Adamovič* . . 80: 299
1787 **Heydeck**, *Adolf von* 73: 42
1788 **Isac**, *Antonio* 76: 403
1788 **Jesi**, *Samuele* 78: 19
1789 **Knébel** (1789/1898 Maler-Familie) 80: 538
1789 **Knébel**, *Jean-François* 80: 538
1800 **Hempel**, *Joseph von* 71: 429
1800 **Iordan**, *Fedor Ivanovič* 76: 351
1804 **Holm**, *Christian* 74: 288
1810 **Knébel**, *Charles-François* 80: 538
1820 **Kaiser**, *Eduard* 79: 126
1822 **Katzenstein**, *Louis* 79: 422
1825 **Induno**, *Gerolamo* 76: 270
1826 **Hennebicq**, *André* 71: 511
1827 **Hunt**, *William Holman* 75: 520
1827 **Isella**, *Pietro* 76: 420
1831 **Hoffmann**, *Josef* 74: 106
1843 **Joris**, *Pio* 78: 332
1845 **Hollaender**, *Alfonso* 74: 262
1848 **Issel**, *Alberto* 76: 467
1854 **Hohenstein**, *Adolf* 74: 194
1857 **Klinger**, *Max* 80: 487
1858 **Hofer**, *Gottfried* 74: 60
1861 **Hofmann**, *Ludwig von* 74: 144
1861 **Kiyohara**, *Tama* 80: 373
1869 **Jettmar**, *Rudolf* 78: 33
1869 **Kienerk**, *Giorgio* 80: 219
1873 **Kalmakov**, *Nikolaj Konstantinovič* 79: 188
1874 **Kleen**, *Tyra* 80: 404
1878 **Hofer**, *Karl* 74: 61

1880	**Heuser**, *Werner*	73: 14	1782 **Jacob**, *Nicolas Henri*	77: 60

1880 **Heuser**, *Werner* 73: 14
1881 **Höger**, *Otto* 73: 519
1881 **Hüther**, *Julius* 75: 379
1881 **Jungnickel**, *Ludwig Heinrich* . 78: 516
1883 **Kalvach**, *Rudolf* 79: 203
1884 **Jardim**, *Manuel* 77: 386
1888 **Hofer**, *Anton* 74: 58
1888 **Huf**, *Fritz* 75: 384
1889 **Herbig**, *Otto* 72: 119
1895 **Hess**, *Christian* 72: 480
1897 **Innocenti**, *Giulio* 76: 322
1898 **Horowitz**, *Alfons* 75: 7
1901 **Herzger**, *Walter* 72: 454
1901 **Hunziker**, *Max* 75: 539
1903 **Kienlechner**, *Josef* 80: 221
1904 **Innocenzi**, *Mario* 76: 323
1907 **Hofmann**, *Otto* 74: 148
1914 **Jorn**, *Asger* 78: 333
1916 **Iacobi**, *Folco* 76: 128
1917 **Jung**, *Simonetta* 78: 504
1919 **Huber**, *Max* 75: 282
1925 **Iliprandi**, *Giancarlo* 76: 214
1928 **Held**, *Al* 71: 305
1928 **Hundertwasser**, *Friedensreich* . 75: 496
1930 **Jaimes Sánchez**, *Humberto* ... 77: 205
1935 **Jacò** 77: 51
1936 **Kalczyńska-Scheiwiller**, *Alina* 79: 153
1937 **Isgrò**, *Emilio* 76: 433
1940 **Innocenti**, *Roberto* 76: 322
1942 **Höppner**, *Berndt* 74: 18
1946 **Ionda**, *Franco* 76: 348
1946 **Jokanovič-Toumin**, *Dean* ... 78: 219
1950 **Job**, *Giovanni* 78: 98
1951 **Jacobson**, *David* 77: 94
1951 **Jannelli**, *Maria* 77: 306
1954 **Jochamowitz**, *Lucy* 78: 109
1958 **Isola**, *Pierluigi* 76: 455
1964 **Ianni**, *Stefano* 76: 133

Graveur

1673 **Juvarra**, *Francesco* 79: 37
1779 **Hopfgarten**, *Wilhelm* 74: 451
1781 **Jollage**, *Benjamin Ludwig* .. 78: 227

Illustrator

1769 **Howard**, *Henry* 75: 134

1782 **Jacob**, *Nicolas Henri* 77: 60
1827 **Hunt**, *William Holman* 75: 520
1842 **Keller**, *Ferdinand* von ... 80: 19
1845 **Kanoldt**, *Edmund Friedrich* .. 79: 288
1855 **Huot**, *Charles* 76: 6
1864 **Horne**, *Herbert* 74: 526
1869 **Jettmar**, *Rudolf* 78: 33
1871 **Innocenti**, *Camillo* 76: 320
1874 **Kleen**, *Tyra* 80: 404
1878 **Hofer**, *Karl* 74: 61
1889 **Kljaković**, *Joza* 80: 499
1892 **Hinna**, *Giorgio* 73: 284
1898 **Horowitz**, *Alfons* 75: 7
1901 **Hunziker**, *Max* 75: 539
1901 **Ingegnoli**, *Beppe* 76: 279
1917 **Hruschka**, *Irene* 75: 181
1923 **Jacovitti**, *Benito* 77: 130
1925 **Iliprandi**, *Giancarlo* 76: 214
1936 **Kalczyńska-Scheiwiller**, *Alina* 79: 153
1940 **Innocenti**, *Roberto* 76: 322
1958 **Igort** 76: 178
1959 **Iosa Ghini**, *Massimo* 76: 352
1964 **Ianni**, *Stefano* 76: 133

Innenarchitekt

1919 **Huber**, *Max* 75: 282
1959 **Iosa Ghini**, *Massimo* 76: 352

Keramiker

1848 **Issel**, *Alberto* 76: 467
1905 **Hettner**, *Roland* 72: 526
1914 **Jorn**, *Asger* 78: 333
1940 **Igne**, *Renzo* 76: 177
1952 **Huber**, *Ursula* 75: 290
1971 **Jagodic**, *Rado* 77: 193

Kunsthandwerker

1861 **Hofmann**, *Ludwig* von 74: 144
1866 **Joni**, *Federico* 78: 288
1883 **Kalvach**, *Rudolf* 79: 203
1888 **Hofer**, *Anton* 74: 58
1888 **Iannelli**, *Alfonso* 76: 132

Italien / Maler

Maler

1297	Jacopo del Casentino	77: 110
1338	Jacopo di Lapo	77: 115
1342	Jacopo di Mino del Pellicciaio	77: 115
1343	Jacopino di Francesco de' Bavosi	77: 109
1345	Jacopo di Paolo	77: 117
1370	Jacobello di Bonomo	77: 66
1375	Ilario da Viterbo	76: 199
1375	Jaquerio, Giacomo	77: 366
1394	Jacobello del Fiore	77: 67
1417	Johannes von Bruneck	78: 146
1430	Justus von Gent	79: 25
1440	Jacopo da Montagnana	77: 116
1450	Klocker, Hans	80: 501
1472	Jacometto Veneziano	77: 106
1475	Ibi, Sinibaldo	76: 149
1476	Jacopo da Firenze	77: 114
1484	Ingegno, Andrea di Luigi	76: 278
1485	Jacopo da Valenza	77: 126
1490	Innocenzo da Imola	76: 323
1490	Jacopo Siculo	77: 125
1492	Hieronymus von Bamberg	73: 124
1495	Jacopo di Giovanni di Francesco	77: 114
1498	Heemskerck, Maarten van	71: 25
1517	Holanda, Francisco de	74: 209
1528	India, Bernardino	76: 264
1529	Ingannati, Pietro degli	76: 276
1540	Klontzas, Georgios	80: 508
1550	Heuvick, Kaspar	73: 25
1550	Imparato, Girolamo	76: 250
1551	Jacopo da Empoli	77: 111
1561	Juvenel	79: 38
1565	Karcher, Luigi	79: 338
1580	Heintz, Hans	71: 240
1580	Jacometti, Pietro Paolo	77: 105
1584	Hering, Hans Georg	72: 161
1585	Ingoli, Matteo	76: 295
1590	Helfenrieder, Christoph	71: 317
1591	Herr, Michael	72: 326
1599	Heintz, Joseph	71: 246
1600	Houbraken, Giovanni van	75: 82
1601	Heusch, Willem	73: 11
1611	Hoecke, Jan van den	73: 493
1620	Herdt, Jan de	72: 143
1624	Keil, Bernhard	79: 517
1627	Herrera, Francisco de	72: 343
1630	Hermans, Johann	72: 216
1631	Juncosa, Joaquín	78: 496
1632	Kerseboom, Frederic	80: 116
1633	Helmbreker, Dirk	71: 382
1634	Heintz, Oktavio Joseph	71: 251
1637	Kerckhoven, Jacob van de	80: 85
1640	Heintz, Daniel Domenico	71: 239
1640	Hueber, Johann Baptist	75: 324
1642	Hofman, Pieter	74: 129
1644	Honich, Adriaen	74: 408
1646	Heintz, Regina	71: 251
1648	Heintz, Amadio	71: 236
1648	Kessler, Gabriel	80: 137
1664	Ioannikios Cornero	76: 341
1670	Julianis, Caterina de	78: 471
1692	Hermann, Franz Georg	72: 194
1700	Joli, Antonio	78: 222
1703	Hugford, Ignazio Enrico	75: 391
1707	Hoare, William	73: 432
1709	Kern, Anton	80: 98
1715	Hutin, Charles-François	76: 71
1719	Kachler, Martin	79: 62
1736	Julien, Jean Antoine	78: 474
1737	Henrici, Johann Josef Carl	72: 33
1741	Kauffmann, Angelika	79: 429
1746	Interguglielmi, Elia	76: 331
1746	Kachler, Georg	79: 62
1765	Kaiserman, François	79: 133
1769	Howard, Henry	75: 134
1769	Hummel, Johann Erdmann	75: 484
1770	Hummel, Ludwig	75: 487
1773	Kaaz, Carl Ludwig	79: 47
1775	Høyer, Christian Faedder	74: 52
1777	Kestner, August	80: 142
1778	Jackson, John	77: 41
1780	Jacobs, Peter Frans	77: 81
1782	Jacob, Nicolas Henri	77: 60
1782	Kiprenskij, Orest Adamovič	80: 299
1787	Heydeck, Adolf von	73: 42
1788	Imberciadori, Orazio	76: 234
1789	Knébel (1789/1898 Maler-Familie)	80: 538
1789	Knébel, Jean-François	80: 538
1798	Horny, Franz Theobald	75: 3
1800	Hempel, Joseph von	71: 429
1801	Kachler (Maler-Familie)	79: 62

Maler / Italien

1804	Holm, *Christian*	74: 288		1858	Hofer, *Gottfried*	74: 60
1804	Hottenroth, *Edmund*	75: 66		1860	Hirémy-Hirschl, *Adolf*	73: 321
1806	Ivanov, *Aleksandr Andreevič*	76: 511		1860	Irolli, *Vincenzo*	76: 380
1806	Kachler, *Michael*	79: 62		1860	Jerace, *Gaetano*	77: 539
1806	Kirner, *Johann Baptist*	80: 327		1861	Hofmann, *Ludwig* von	74: 144
1807	Hopfgarten, *August Ferdinand*	74: 448		1862	Jerace, *Vincenzo*	77: 540
1807	Inganni, *Angelo*	76: 277		1866	Joni, *Federico*	78: 288
1808	Isola, *Giuseppe*	76: 454		1868	Klein von Diepold, *Julian*	80: 427
1810	Hoeninghaus, *Adolf*	74: 12		1869	Hell, *Friedrich*	71: 331
1810	Kane, *Paul*	79: 264		1869	Jettmar, *Rudolf*	78: 33
1810	Kaselowsky, *August Theodor*	79: 376		1869	Kienerk, *Giorgio*	80: 219
1810	Knébel, *Charles-François*	80: 538		1870	Holland, *James*	74: 266
1811	Kachler, *Peter*	79: 63		1871	Innocenti, *Camillo*	76: 320
1812	Hellweger, *Franz*	71: 375		1873	Kalmakov, *Nikolaj Konstantinovič*	79: 188
1814	Herrmann, *Alexander*	72: 373		1874	Kleen, *Tyra*	80: 404
1814	Joli, *Faustino*	78: 223		1876	Irace, *Alberto*	76: 359
1814	Kibel, *Felice*	80: 196		1878	Hofer, *Karl*	74: 61
1815	Induno, *Domenico*	76: 269		1880	Heuser, *Werner*	73: 14
1815	Ivanković, *Basilio*	76: 510		1880	Kaehlbrandt-Zanelli, *Elisabeth*	79: 74
1818	Ivanov, *Anton Ivanovič*	76: 516		1881	Höger, *Otto*	73: 519
1820	Kaiser, *Eduard*	79: 126		1881	Hüther, *Julius*	75: 379
1822	Katzenstein, *Louis*	79: 422		1881	Jungnickel, *Ludwig Heinrich*	78: 516
1825	Induno, *Gerolamo*	76: 270		1883	Kalvach, *Rudolf*	79: 203
1826	Heilbuth, *Ferdinand*	71: 153		1884	Heller-Lazard, *Ilse*	71: 353
1826	Hennebicq, *André*	71: 511		1884	Jardim, *Manuel*	77: 386
1826	Iotti, *Carlo*	76: 353		1886	Hollenstein, *Stephanie*	74: 275
1827	Hunt, *William Holman*	75: 520		1886	Jodi, *Casimiro*	78: 120
1831	Hoffmann, *Josef*	74: 106		1887	Klodic de Sabladoski, *Paolo*	80: 502
1831	Ironside, *Adelaide*	76: 381		1888	Hofer, *Anton*	74: 58
1833	Jessen, *Carl Ludwig*	78: 25		1888	Huf, *Fritz*	75: 384
1833	Knébel, *Titus*	80: 539		1888	Iannelli, *Alfonso*	76: 132
1838	Jacovacci, *Francesco*	77: 130		1889	Herbig, *Otto*	72: 119
1842	Keller, *Ferdinand* von	80: 19		1889	Kljaković, *Joza*	80: 499
1843	Jekyll, *Gertrude*	77: 488		1892	Hinna, *Giorgio*	73: 284
1843	Joris, *Pio*	78: 332		1892	Janni, *Guglielmo*	77: 306
1844	Juglaris, *Tommaso*	78: 457		1893	Idelson, *Vera*	76: 164
1845	Hollaender, *Alfonso*	74: 262		1895	Hess, *Christian*	72: 480
1845	Kanoldt, *Edmund Friedrich*	79: 288		1895	Hürlimann, *Emma*	75: 359
1848	Issel, *Alberto*	76: 467		1897	Hlavaty, *Robert*	73: 411
1849	Heffner, *Karl*	71: 56		1897	Innocenti, *Giulio*	76: 322
1849	Junck, *Enrico*	78: 494		1897	Ippoliti, *Maria*	76: 356
1853	Jerace, *Francesco*	77: 538		1898	Horowitz, *Alfons*	75: 7
1854	Hohenstein, *Adolf*	74: 194		1900	Jarema, *Józef*	77: 388
1854	Incisa di Camerana, *Vincenzo (Marchese)*	76: 259		1901	Herzger, *Walter*	72: 454
1855	Holweg, *Gustav*	74: 340		1901	Hunziker, *Max*	75: 539
1855	Huot, *Charles*	76: 6		1901	Ingegnoli, *Beppe*	76: 279

Italien / Maler

1903	Kienlechner, *Josef*	*80:* 221
1904	Innocenzi, *Mario*	*76:* 323
1905	Hettner, *Roland*	*72:* 526
1905	Johannis	*78:* 152
1906	Joppolo, *Beniamino*	*78:* 308
1906	Kabregu, *Enzo*	*79:* 54
1907	Hofmann, *Otto*	*74:* 148
1914	Jorn, *Asger*	*78:* 333
1916	Iacobi, *Folco*	*76:* 128
1917	Hruschka, *Irene*	*75:* 181
1917	Jung, *Simonetta*	*78:* 504
1918	Invrea, *Irène*	*76:* 338
1919	Huber, *Max*	*75:* 282
1921	Intini, *Paolo*	*76:* 333
1925	Iliprandi, *Giancarlo*	*76:* 214
1926	Isoleri, *Cristiana*	*76:* 456
1928	Held, *Al*	*71:* 305
1928	Hundertwasser, *Friedensreich*	*75:* 496
1929	Jacono, *Carlo*	*77:* 108
1930	Jaimes Sánchez, *Humberto*	*77:* 205
1933	Jus, *Duilio*	*79:* 12
1934	Job, *Enrico*	*78:* 97
1935	Hsiao, *Chin*	*75:* 195
1935	Hüppi, *Alfonso*	*75:* 355
1935	Jacò	*77:* 51
1936	Jagnocco, *Gabriele*	*77:* 192
1937	Incardona, *Thea*	*76:* 256
1937	Isgrò, *Emilio*	*76:* 433
1939	Jiriti, *Francesco*	*78:* 87
1940	Igne, *Renzo*	*76:* 177
1941	Iraci, *Tecla*	*76:* 359
1942	Höppner, *Berndt*	*74:* 18
1946	Ionda, *Franco*	*76:* 348
1946	Jokanovič-Toumin, *Dean*	*78:* 219
1948	Irosa, *Guido*	*76:* 381
1950	Job, *Giovanni*	*78:* 98
1951	Jannelli, *Maria*	*77:* 306
1951	Jori, *Marcello*	*78:* 330
1952	Huber, *Ursula*	*75:* 290
1953	Iacchetti, *Paolo*	*76:* 127
1954	Imberti, *Pier Giuseppe*	*76:* 234
1954	Jochamowitz, *Lucy*	*78:* 109
1955	Karpüseeler	*79:* 363
1958	Isola, *Pierluigi*	*76:* 455
1963	Kaufmann, *Massimo*	*79:* 444
1964	Ianni, *Stefano*	*76:* 133
1970	Iudice, *Giovanni*	*76:* 501
1971	Jagodic, *Rado*	*77:* 193

Medailleur

1749	Jeuffroy, *Romain Vincent*	*78:* 35
1819	Kaupert, *Gustav*	*79:* 453
1934	Igne, *Giorgio*	*76:* 176

Miniaturmaler

1297	Jacopo del Casentino	*77:* 110
1472	Jacometto Veneziano	*77:* 106
1517	Holanda, *Francisco de*	*74:* 209
1561	Juvenel	*79:* 38
1627	Herrera, *Francisco de*	*72:* 343
1635	Jannella, *Ottaviano*	*77:* 305
1749	Jeuffroy, *Romain Vincent*	*78:* 35
1778	Jackson, *John*	*77:* 41
1782	Jacob, *Nicolas Henri*	*77:* 60
1788	Imberciadori, *Orazio*	*76:* 234
1820	Kaiser, *Eduard*	*79:* 126

Möbelkünstler

1942	Kita, *Toshiyuki*	*80:* 350

Monumentalkünstler

1873	Kalmakov, *Nikolaj Konstantinovič*	*79:* 188

Mosaikkünstler

101	Herakleitos	*72:* 106
1814	Kibel, *Felice*	*80:* 196
1903	Kienlechner, *Josef*	*80:* 221
1948	Irosa, *Guido*	*76:* 381

Neue Kunstformen

1926	Isoleri, *Cristiana*	*76:* 456
1934	Job, *Enrico*	*78:* 97
1935	Hüppi, *Alfonso*	*75:* 355
1942	Höppner, *Berndt*	*74:* 18
1946	Ionda, *Franco*	*76:* 348
1950	Jannini, *Ernesto*	*77:* 307
1950	Job, *Giovanni*	*78:* 98

1954 **Imberti**, *Pier Giuseppe* 76: 234
1954 **Jochamowitz**, *Lucy* 78: 109
1963 **Kaufmann**, *Massimo* 79: 444
1964 **Ianni**, *Stefano* 76: 133
1967 **Jodice**, *Francesco* 78: 120
1970 **Hernández**, *Diango* 72: 255

Porzellankünstler

1758 **Isopi**, *Antonio* 76: 456

Restaurator

1808 **Isola**, *Giuseppe* 76: 454
1812 **Isella**, *Pietro* 76: 420
1814 **Kibel**, *Felice* 80: 196
1866 **Joni**, *Federico* 78: 288
1921 **Intini**, *Paolo* 76: 333

Schmuckkünstler

1625 **Jacomini**, *Samuele* 77: 107

Schnitzer

1430 **Jean** de **Chetro** 77: 452
1450 **Klocker**, *Hans* 80: 501
1635 **Jannella**, *Ottaviano* 77: 305
1810 **Ives**, *Chauncey Bradley* ... 76: 545
1898 **Horowitz**, *Alfons* 75: 7

Schriftkünstler

1864 **Horne**, *Herbert* 74: 526

Silberschmied

1642 **Heintz**, *Peter Franz* 71: 251
1673 **Juvarra**, *Francesco* 79: 37
1888 **Iannelli**, *Alfonso* 76: 132

Steinschneider

27 v.Chr. **Herophilos** 72: 317
1749 **Jeuffroy**, *Romain Vincent* 78: 35

Textilkünstler

1517 **Karcher**, *Giovanni* 79: 336
1517 **Karcher**, *Nicolas* 79: 338
1565 **Karcher**, *Luigi* 79: 338
1611 **Hoecke**, *Jan* van den 73: 493
1900 **Jarema**, *Józef* 77: 388

Topograf

1700 **Joli**, *Antonio* 78: 222

Typograf

1864 **Horne**, *Herbert* 74: 526

Vergolder

1779 **Hopfgarten**, *Wilhelm* 74: 451

Wandmaler

1342 **Jacopo** di **Mino** del **Pellicciaio** 77: 115
1375 **Jaquerio**, *Giacomo* 77: 366
1440 **Jacopo** da **Montagnana** ... 77: 116
1640 **Hueber**, *Johann Baptist* ... 75: 324
1648 **Kessler**, *Gabriel* 80: 137
1692 **Hermann**, *Franz Georg* 72: 194
1833 **Jessen**, *Carl Ludwig* 78: 25
1845 **Kanoldt**, *Edmund Friedrich* .. 79: 288
1869 **Jettmar**, *Rudolf* 78: 33

Zeichner

1472 **Jacometto Veneziano** 77: 106
1495 **Jacopo** di **Giovanni** di
 Francesco 77: 114
1498 **Heemskerck**, *Maarten* van ... 71: 25
1517 **Holanda**, *Francisco* de 74: 209
1550 **Heuvick**, *Kaspar* 73: 25
1551 **Jacopo** da **Empoli** 77: 111
1561 **Juvenel** 79: 38
1572 **Jacques**, *Pierre* 77: 143
1580 **Heintz**, *Hans* 71: 240
1584 **Hering**, *Hans Georg* 72: 161
1591 **Herr**, *Michael* 72: 326
1599 **Heintz**, *Joseph* 71: 246

Italien / Zeichner

1601	Heusch, *Willem*	73: 11		1861	Hofmann, *Ludwig* von	74: 144
1611	Hoecke, *Jan* van den	73: 493		1861	Kiyohara, *Tama*	80: 373
1633	Helmbreker, *Dirk*	71: 382		1862	Jerace, *Vincenzo*	77: 540
1640	Hueber, *Johann Baptist*	75: 324		1864	Horne, *Herbert*	74: 526
1644	Honich, *Adriaen*	74: 408		1869	Jettmar, *Rudolf*	78: 33
1673	Juvarra, *Francesco*	79: 37		1873	Kalmakov, *Nikolaj Konstantinovič*	79: 188
1700	Joli, *Antonio*	78: 222		1874	Kleen, *Tyra*	80: 404
1707	Hoare, *William*	73: 432		1878	Hofer, *Karl*	74: 61
1709	Kern, *Anton*	80: 98		1881	Jungnickel, *Ludwig Heinrich*	78: 516
1715	Hutin, *Charles-François*	76: 71		1886	Hollenstein, *Stephanie*	74: 275
1723	Ixnard, *Pierre Michel* d'	76: 553		1886	Jodi, *Casimiro*	78: 120
1736	Julien, *Jean Antoine*	78: 474		1887	Klodic de **Sabladoski**, *Paolo*	80: 502
1741	Kauffmann, *Angelika*	79: 429		1889	Herbig, *Otto*	72: 119
1769	Howard, *Henry*	75: 134		1889	Kljaković, *Joza*	80: 499
1769	Hummel, *Johann Erdmann*	75: 484		1895	Hess, *Christian*	72: 480
1770	Hummel, *Ludwig*	75: 487		1897	Hlavaty, *Robert*	73: 411
1771	Keller, *Heinrich*	80: 22		1898	Horowitz, *Alfons*	75: 7
1773	Kaaz, *Carl Ludwig*	79: 47		1901	Hunziker, *Max*	75: 539
1777	Kestner, *August*	80: 142		1903	Kienlechner, *Josef*	80: 221
1778	Jackson, *John*	77: 41		1906	Innocenti, *Bruno*	76: 319
1781	Jollage, *Benjamin Ludwig*	78: 227		1923	Jacovitti, *Benito*	77: 130
1782	Jacob, *Nicolas Henri*	77: 60		1928	Held, *Al*	71: 305
1782	Kiprenskij, *Orest Adamovič*	80: 299		1930	Jaimes Sánchez, *Humberto*	77: 205
1784	Kessels, *Mathieu*	80: 131		1931	Isidori, *Gianni*	76: 442
1788	Isac, *Antonio*	76: 403		1934	Job, *Enrico*	78: 97
1788	Jesi, *Samuele*	78: 19		1935	Hüppi, *Alfonso*	75: 355
1800	Iordan, *Fedor Ivanovič*	76: 351		1936	Kalczyńska-Scheiwiller, *Alina*	79: 153
1804	Holm, *Christian*	74: 288		1937	Incardona, *Thea*	76: 256
1806	Ivanov, *Aleksandr Andreevič*	76: 511		1942	Höppner, *Berndt*	74: 18
1806	Kirner, *Johann Baptist*	80: 327		1951	Jacobson, *David*	77: 94
1807	Hopfgarten, *August Ferdinand*	74: 448		1951	Jori, *Marcello*	78: 330
1808	Isola, *Giuseppe*	76: 454		1954	Imberti, *Pier Giuseppe*	76: 234
1810	Kane, *Paul*	79: 264		1954	Jochamowitz, *Lucy*	78: 109
1814	Herrmann, *Alexander*	72: 373		1958	Igort	76: 178
1814	Joli, *Faustino*	78: 223		1958	Isola, *Pierluigi*	76: 455
1818	Ivanov, *Anton Ivanovič*	76: 516		1959	Iosa Ghini, *Massimo*	76: 352
1819	Kaupert, *Gustav*	79: 453		1964	Ianni, *Stefano*	76: 133
1825	Induno, *Gerolamo*	76: 270		1970	Hernández, *Diango*	72: 255
1825	Jackson, *John Adams*	77: 42				
1827	Hunt, *William Holman*	75: 520				
1831	Ironside, *Adelaide*	76: 381				
1845	Kanoldt, *Edmund Friedrich*	79: 288				
1848	Issel, *Alberto*	76: 467				
1849	Heffner, *Karl*	71: 56				
1849	Junck, *Enrico*	78: 494				
1853	Jerace, *Francesco*	77: 538				
1854	Hohenstein, *Adolf*	74: 194				

Jamaika

Bildhauer

1911	Kapo	79: 304

1919 **Joseph**, *William* *78:* 343

Bühnenbildner

1920 **Huie**, *Albert* *75:* 430
1931 **Hyde**, *Eugene* *76:* 113

Gebrauchsgrafiker

1931 **Hyde**, *Eugene* *76:* 113

Grafiker

1920 **Huie**, *Albert* *75:* 430
1931 **Hyde**, *Eugene* *76:* 113
1943 **Kayiga**, *Kofi* *79:* 479

Keramiker

1931 **Hyde**, *Eugene* *76:* 113

Maler

1911 **Kapo** *79:* 304
1920 **Huie**, *Albert* *75:* 430
1930 **Johnson**, *Allan Zion* *78:* 183
1931 **Hyde**, *Eugene* *76:* 113
1943 **Kayiga**, *Kofi* *79:* 479

Wandmaler

1931 **Hyde**, *Eugene* *76:* 113

Zeichner

1930 **Johnson**, *Allan Zion* *78:* 183
1931 **Hyde**, *Eugene* *76:* 113
1943 **Kayiga**, *Kofi* *79:* 479

Japan

Architekt

1583 **Heinouchi**, *Masanobu* *71:* 214
1854 **Katayama**, *Tōkuma* *79:* 401
1867 **Itō Chūta** *76:* 481
1895 **Horiguchi**, *Sutemi* *74:* 502
1895 **Imai**, *Kenji* *76:* 230
1899 **Kishida**, *Hideto* *80:* 340
1902 **Kawakita**, *Renshichirō* *79:* 471
1920 **Ikebe**, *Kiyoshi* *76:* 191
1928 **Kikutake**, *Kiyonori* *80:* 242
1931 **Isozaki**, *Arata* *76:* 458
1931 **Izue**, *Yutaka* *77:* 12
1937 **Kijima**, *Yasufumi* *80:* 237
1941 **Itō**, *Toyō* *76:* 486
1944 **Ishiyama**, *Osamu* *76:* 440
1950 **Kishi**, *Waro* *80:* 339
1951 **Kitagawara**, *Atsushi* *80:* 354
1953 **Kawamata**, *Tadashi* *79:* 471
1969 **Kaijima**, *Momoyo* *79:* 122

Bildhauer

1022 **Jôchô** *78:* 112
1174 **Kaikei** *79:* 122
1224 **Jôkei** *78:* 220
1905 **Hongô**, *Shin* *74:* 403
1911 **Horiuchi**, *Masakazu* *74:* 505
1923 **Iida**, *Yoshikuni* *76:* 184
1926 **Hiramatsu**, *Yasuki* *73:* 317
1934 **Ikeda**, *Masuo* *76:* 192
1939 **Kaminaga**, *Sukemitsu* *79:* 223
1948 **Inoue**, *Jun'ichi* *76:* 326
1953 **Hirakawa**, *Shigeko* *73:* 316
1953 **Kawamata**, *Tadashi* *79:* 471
1966 **Katayama**, *Kaoru* *79:* 401
1978 **Kimura**, *Tōgo* *80:* 269

Bühnenbildner

1939 **Ishioka**, *Eiko* *76:* 438

Dekorationskünstler

1942 **Kita**, *Toshiyuki* *80:* 350

Designer

1902 **Kawakita**, *Renshichirō* *79:* 471
1912 **Kenmochi**, *Isamu* *80:* 64
1926 **Hiramatsu**, *Yasuki* *73:* 317

Japan / Designer

1931 **Isozaki**, *Arata* 76: 458
1939 **Ishioka**, *Eiko* 76: 438
1939 **Kenzo** 80: 76
1940 **Kawaguchi**, *Tatsuo* 79: 468
1941 **Itō**, *Toyō* 76: 486
1942 **Kita**, *Toshiyuki* 80: 350
1952 **Huang**, *Rui* 75: 232
1964 **Ishikawa**, *Mari* 76: 437

Emailkünstler

1591 **Hirata** (Metallkünstler- und Emailleur-Familie) 73: 318
1601 **Hirata**, *Narikazu* 73: 318
1616 **Hirata**, *Narihisa* 73: 318
1663 **Hirata**, *Shigekata Honjō* 73: 318
1671 **Hirata**, *Narikado* 73: 318
1718 **Hirata**, *Nariyuki* 73: 318
1760 **Hirata**, *Narisuke* 73: 318
1801 **Hirata**, *Narimasa* 73: 318
1809 **Hirata**, *Harunari* 73: 318

Filmkünstler

1936 **Kinoshita**, *Renzō* 80: 287
1937 **Iimura**, *Takahiko* 76: 185

Fotograf

1901 **Kimura**, *Ihei* 80: 267
1921 **Ishimoto**, *Yasuhirō* 76: 437
1930 **Hiro** 73: 324
1933 **Hosoe**, *Eikoh* 75: 53
1933 **Kawada**, *Kikuji* 79: 467
1947 **Ishiuchi**, *Miyako* 76: 439
1963 **Honetschläger**, *Edgar* 74: 398
1964 **Ishikawa**, *Mari* 76: 437
1967 **Katsumata**, *Kunihiko* 79: 410

Gartenkünstler

1010 **Hirotaka** 73: 329
1558 **Hon'ami Kōetsu** 74: 376

Gebrauchsgrafiker

1915 **Kamekura**, *Yûsaku* 79: 213

1939 **Kaminaga**, *Sukemitsu* 79: 223
1940 **Kamimura**, *Kazuo* 79: 222
1967 **Inoue**, *Takehiko* 76: 326

Gießer

1174 **Kaikei** 79: 122

Glaskünstler

1925 **Iwata**, *Hisatoshi* 76: 550
1940 **Itō**, *Makoto* 76: 485

Goldschmied

1926 **Hiramatsu**, *Yasuki* 73: 317

Grafiker

1739 **Kitao Shigemasa** 80: 356
1797 **Hiroshige** 73: 326
1810 **Hirosada** 73: 326
1861 **Kiyohara**, *Tama* 80: 373
1868 **Hyde**, *Helen* 76: 114
1877 **Hirafuku**, *Hyakusui* 73: 314
1883 **Kawase**, *Hasui* 79: 475
1883 **Kitaôji**, *Rosanjin* 80: 357
1890 **Hiraga**, *Kamesuke* 73: 314
1894 **Kitagawa**, *Tamiji* 80: 351
1898 **Itō**, *Shinsui* 76: 485
1898 **Kasamatsu**, *Shirô* 79: 373
1902 **Inokuma**, *Gen'ichirō* 76: 325
1902 **Jacoulet**, *Paul* 77: 129
1905 **Hongô**, *Shin* 74: 403
1913 **Hoshi**, *Jōichi* 75: 50
1923 **Iida**, *Yoshikuni* 76: 184
1934 **Ikeda**, *Masuo* 76: 192
1940 **Hori**, *Noriko* 74: 502
1940 **Kamimura**, *Kazuo* 79: 222
1944 **Kida**, *Yasuhiko* 80: 203
1946 **Hikosaka**, *Naoyoshi* 73: 146

Graveur

1591 **Hirata**, *Dōnin Hikoshiro* 73: 318

Illustrator

1831	Kawanabe Kyôsai	79: 472
1868	Hyde, *Helen*	76: 114
1878	Kaburaki, *Kiyokata*	79: 56
1891	Kishida, *Ryūsei*	80: 340
1908	Joss, *Frederick*	78: 357
1940	Kamimura, *Kazuo*	79: 222
1949	Kano, *Seisaku*	79: 278
1967	Inoue, *Takehiko*	76: 326
1967	Kishiro, *Yukito*	80: 341

Kalligraf

1394	Ikkyū	76: 197
1558	Hon'ami Kōetsu	74: 376
1601	Hon'ami Kōho	74: 378
1658	Hosoi Kōtaku	75: 55
1718	Jiun	78: 90
1723	Ike no Taiga	76: 189
1736	Kimura, *Kenkadô*	80: 268
1739	Kitao Shigemasa	80: 356
1779	Ichikawa Beian	76: 162
1883	Kitaôji, *Rosanjin*	80: 357
1915	Inoue, *Yûichi*	76: 327

Keramiker

1558	Hon'ami Kōetsu	74: 376
1601	Hon'ami Kōho	74: 378
1883	Kitaôji, *Rosanjin*	80: 357
1934	Ikeda, *Masuo*	76: 192

Kunsthandwerker

1630	Kawamura Jakushi	79: 472

Lackkünstler

1558	Hon'ami Kōetsu	74: 376
1661	Hikobei	73: 146
1682	Jôkasai	78: 220
1825	Ikeda, *Taishin*	76: 193
1883	Kitaôji, *Rosanjin*	80: 357

Maler

1010	Hirotaka	73: 329
1318	Kaô	79: 298
1348	Jakusai	77: 242
1352	Kichizan Minchô	80: 198
1386	Josetsu	78: 350
1394	Ikkyū	76: 197
1434	Kanô Masanobu	79: 279
1454	Kanô (Maler-Gruppe)	79: 276
1476	Kanô Motonobu	79: 281
1533	Kaihô Yûshô	79: 121
1558	Hon'ami Kōetsu	74: 376
1559	Kanô Sanraku	79: 283
1561	Kanô Mitsunobu	79: 280
1570	Kanô Naizen	79: 282
1571	Kanô Takanobu	79: 285
1576	Kanô Hideyori	79: 278
1577	Kanô Naganobu	79: 282
1578	Iwasa, *Matabei*	76: 549
1590	Kanô Sansetsu	79: 284
1600	Kim, *Myŏng-guk*	80: 260
1601	Hon'ami Kōho	74: 378
1602	Kanô Tan'yû	79: 285
1630	Kawamura Jakushi	79: 472
1636	Kanô Tsunenobu	79: 287
1716	Itô Jakuchû	76: 482
1718	Jiun	78: 90
1722	Kakutei	79: 140
1723	Ike no Taiga	76: 189
1726	Katsukawa Shunshô	79: 409
1736	Kimura, *Kenkadô*	80: 268
1743	Katsukawa (Maler-Familie)	79: 408
1753	Kitagawa Utamarô	80: 352
1760	Katsushika Hokusai	79: 411
1786	Kawahara Keiga	79: 469
1797	Hiroshige	73: 326
1821	Katsushika Isai	79: 414
1828	Kano Hôgai	79: 279
1831	Kawanabe Kyôsai	79: 472
1845	Imao Keinen	76: 232
1868	Hyde, *Helen*	76: 114
1873	Kawai, *Gyokudô*	79: 470
1876	Kimura, *Buzan*	80: 267
1876	Kitazawa, *Rakuten*	80: 358
1877	Hirafuku, *Hyakusui*	73: 314
1877	Itō, *Shōha*	76: 486
1878	Kaburaki, *Kiyokata*	79: 56

1879	Kikuchi, *Keigetsu*	80: 241	1671	Hirata, *Narikado*	73: 318
1880	Imamura, *Shikō*	76: 231	1718	Hirata, *Nariyuki*	73: 318
1882	Ishii, *Hakutei*	76: 436	1760	Hirata, *Narisuke*	73: 318
1883	Kawase, *Hasui*	79: 475	1801	Hirata, *Narimasa*	73: 318
1883	Kitaôji, *Rosanjin*	80: 357	1809	Hirata, *Harunari*	73: 318
1885	Kawabata, *Ryûshi*	79: 466			
1886	Kawashima, *Riichirô*	79: 476			
1887	Irie, *Hakô*	76: 370			

Möbelkünstler

1890	Hiraga, *Kamesuke*	73: 314
1891	Kishida, *Ryūsei*	80: 340
1892	Kawaguchi, *Kigai*	79: 468

1912	Kenmochi, *Isamu*	80: 64
1942	Kita, *Toshiyuki*	80: 350

1893	Ishigaki, *Eitarō*	76: 436
1893	Kawabata, *Yanosuke*	79: 467

Neue Kunstformen

1894	Kitagawa, *Tamiji*	80: 351
1895	Ikeda, *Yōson*	76: 193
1898	Itō, *Shinsui*	76: 485
1898	Kanbara, *Tai*	79: 250
1898	Kasamatsu, *Shirô*	79: 373
1901	Kitawaki, *Noboru*	80: 358
1902	Inokuma, *Gen'ichirō*	76: 325
1902	Jacoulet, *Paul*	77: 129
1905	Hongô, *Shin*	74: 403
1907	Hibi, *Hisako*	73: 83
1908	Higashiyama, *Kaii*	73: 128
1913	Katsura, *Yuki*	79: 410
1913	Kim, *Whanki*	80: 265
1923	Iida, *Yoshikuni*	76: 184
1928	Imai, *Toshimitsu*	76: 230
1932	Kawara, *On*	79: 473
1933	Iannone, *Dorothy*	76: 134
1934	Ikeda, *Masuo*	76: 192
1935	Kamoji, *Koji*	79: 234
1936	Hiraga, *Kei*	73: 315
1940	Hori, *Noriko*	74: 502
1946	Hikosaka, *Naoyoshi*	73: 146
1952	Huang, *Rui*	75: 232
1953	Hirakawa, *Shigeko*	73: 316
1954	Isoe, *Gustavo*	76: 453
1963	Honetschläger, *Edgar*	74: 398

1913	Katsura, *Yuki*	79: 410
1932	Kawara, *On*	79: 473
1933	Iannone, *Dorothy*	76: 134
1935	Kamoji, *Koji*	79: 234
1937	Iimura, *Takahiko*	76: 185
1940	Idemitsu, *Mako*	76: 165
1940	Kawaguchi, *Tatsuo*	79: 468
1946	Hikosaka, *Naoyoshi*	73: 146
1947	Katase, *Kazuo*	79: 400
1952	Huang, *Rui*	75: 232
1952	Ito, *Fukushi*	76: 482
1953	Hirakawa, *Shigeko*	73: 316
1953	Kawamata, *Tadashi*	79: 471
1962	Iwai, *Shigeaki*	76: 548
1963	Honetschläger, *Edgar*	74: 398
1966	Katayama, *Kaoru*	79: 401
1970	Kimura, *Taiyô*	80: 269
1978	Kimura, *Tōgo*	80: 269

Papierkünstler

1964	Ishikawa, *Mari*	76: 437

Schnitzer

1174	Kaikei	79: 122
1790	Hōjitsu	74: 204

Metallkünstler

1591	Hirata (Metallkünstler- und Emailleur-Familie)	73: 318
1601	Hirata, *Narikazu*	73: 318
1616	Hirata, *Narihisa*	73: 318
1663	Hirata, *Shigekata Honjō*	73: 318

Schriftkünstler

1883	Kitaôji, *Rosanjin*	80: 357

Siegelschneider

1658	**Hosoi** Kōtaku	75: 55
1736	**Kimura**, *Kenkadô*	80: 268
1739	**Katsu Shikin**	79: 408
1883	**Kitaôji**, *Rosanjin*	80: 357

Waffenschmied

1201	**Hon'ami** (Künstler-Familie)	74: 375

Wandmaler

1967	**Inoue**, *Takehiko*	76: 326

Zeichner

1602	**Kanô Tan'yû**	79: 285
1716	**Itô Jakuchû**	76: 482
1739	**Kitao Shigemasa**	80: 356
1743	**Katsukawa** (Maler-Familie)	79: 408
1753	**Kitagawa Utamarô**	80: 352
1760	**Katsushika Hokusai**	79: 411
1797	**Hiroshige**	73: 326
1821	**Katsushika Isai**	79: 414
1831	**Kawanabe Kyôsai**	79: 472
1845	**Imao Keinen**	76: 232
1861	**Kiyohara**, *Tama*	80: 373
1868	**Hyde**, *Helen*	76: 114
1873	**Kawai**, *Gyokudô*	79: 470
1876	**Kitazawa**, *Rakuten*	80: 358
1878	**Kaburaki**, *Kiyokata*	79: 56
1879	**Kikuchi**, *Keigetsu*	80: 241
1882	**Ishii**, *Hakutei*	76: 436
1883	**Kawase**, *Hasui*	79: 475
1885	**Kawabata**, *Ryûshi*	79: 466
1886	**Kawashima**, *Riichirô*	79: 476
1891	**Kishida**, *Ryūsei*	80: 340
1893	**Kawabata**, *Yanosuke*	79: 467
1894	**Kitagawa**, *Tamiji*	80: 351
1895	**Ikeda**, *Yōson*	76: 193
1898	**Itō**, *Shinsui*	76: 485
1898	**Kasamatsu**, *Shirô*	79: 373
1902	**Jacoulet**, *Paul*	77: 129
1908	**Joss**, *Frederick*	78: 357
1911	**Horiuchi**, *Masakazu*	74: 505
1923	**Iida**, *Yoshikuni*	76: 184
1932	**Kawara**, *On*	79: 473
1933	**Iannone**, *Dorothy*	76: 134
1936	**Kinoshita**, *Renzō*	80: 287
1938	**Ishinomori**, *Shōtarō*	76: 438
1940	**Kamimura**, *Kazuo*	79: 222
1944	**Ikegami**, *Ryōichi*	76: 194
1944	**Kida**, *Yasuhiko*	80: 203
1946	**Hino**, *Hideshi*	73: 285
1947	**Ikeda**, *Riyoko*	76: 192
1949	**Kano**, *Seisaku*	79: 278
1963	**Honetschläger**, *Edgar*	74: 398
1967	**Inoue**, *Takehiko*	76: 326
1967	**Kishiro**, *Yukito*	80: 341
1970	**Kimura**, *Taiyô*	80: 269

Jordanien

Maler

1969	**Hiary**, *Hilda*	73: 81

Neue Kunstformen

1969	**Hiary**, *Hilda*	73: 81

Kanada

Architekt

1741	**Hildrith**, *Isaac*	73: 184
1803	**Howard**, *John George*	75: 136
1805	**Hill**, *Henry George*	73: 208
1809	**Horsey**, *Edward*	75: 14
1825	**Hopkins**, *John William*	74: 455
1830	**Horsey**, *Henry Hodge*	75: 15
1838	**Hutchison**, *Alexander Cowper*	76: 64
1843	**Hoffar**, *Noble Stonestreet*	74: 74
1851	**Hooper**, *Samuel*	74: 438
1857	**Hooper**, *Thomas*	74: 438
1861	**Hopson**, *Charles H.*	74: 478
1863	**Holmes**, *Arthur William*	74: 299
1864	**Honeyman**, *John James Bastion*	74: 399
1864	**Horwood**, *John Charles Batstone*	75: 43

Kanada / Architekt 152

1866 Horsburgh, *Victor Daniel* 75: 13
1870 Hogle, *Morley W.* 74: 184
1917 Hollingsworth, *Fred Thornton* . 74: 279
1935 Horvat, *Miljenko* 75: 35
1941 Henriquez, *Richard* 72: 48

Bauhandwerker

1927 Kenojuak, *Ashevak* 80: 70

Bildhauer

1861 Hill, *George William* 73: 207
1888 Howard, *Cecil* 75: 130
1897 Jones, *Jacobine* 78: 263
1909 Iksiktaaryuk, *Luke* 76: 199
1911 Inukpuk, *Johnny* 76: 335
1912 Horne, *Cleeve* 74: 526
1913 Holbrook, *Elizabeth Mary Bradford* 74: 227
1920 Hone, *McGregor* 74: 389
1923 Ipeelee, *Osuitok* 76: 353
1924 Jackson, *Sarah Jeanette* 77: 46
1924 Kahane, *Anne* 79: 105
1925 Jones, *Henry Wanton* 78: 259
1925 Juneau, *Denis* 78: 497
1926 Hooper, *John* 74: 437
1926 Kiyooka, *Roy Kenzie* 80: 374
1927 Kenojuak, *Ashevak* 80: 70
1930 Hedrick, *Robert* 71: 5
1934 Heyvaert, *Pierre* 73: 77
1935 Hovadík, *Jaroslav* 75: 113
1935 Iquliq, *Tuna* 76: 358
1939 Itter, *Carole* 76: 493
1943 Jacks, *Robert* 77: 36
1944 Hide, *Peter* 73: 108
1947 Hlynsky, *David* 73: 424
1947 Hoek, *Hans van* 73: 533
1949 Heisler, *Franklyn* 71: 274
1952 Hurlbut, *Spring* 76: 15
1952 Jocelyn, *Tim* 78: 108
1953 Hillel, *Edward* 73: 222

Bühnenbildner

1909 Hurry, *Leslie* 76: 24
1922 Jasmin, *André* 77: 417

Dekorationskünstler

1905 Hudon, *Simone Marie Yvette* .. 75: 315

Designer

1882 Jackson, *Alexander Young* ... 77: 36
1940 Johnson, *Doug* 78: 186
1951 Hunt, *Richard* 75: 515
1952 Jocelyn, *Tim* 78: 108

Elfenbeinkünstler

1923 Ipeelee, *Osuitok* 76: 353

Filmkünstler

1921 Houston, *James Archibald* ... 75: 104
1926 Kiyooka, *Roy Kenzie* 80: 374
1944 Hirsch, *Gilah Yelin* 73: 331
1947 Johnston, *Lynn* 78: 213

Fotograf

1798 Joly de Lotbinière, *Pierre-Gustave* 78: 237
1823 Hesler, *Alexander* 72: 475
1831 Henderson, *Alexander* 71: 454
1833 Hime, *Humphrey Lloyd* 73: 259
1835 Inglis, *James* 76: 292
1852 Hutchinson, *George Wylie* ... 76: 62
1908 Karsh, *Yousuf* 79: 366
1920 Hone, *McGregor* 74: 389
1926 Kiyooka, *Roy Kenzie* 80: 374
1939 Itter, *Carole* 76: 493
1942 James, *Geoffrey* 77: 253
1944 Hirsch, *Gilah Yelin* 73: 331
1947 Hlynsky, *David* 73: 424
1947 Jolicoeur, *Nicole* 78: 224
1952 Hurlbut, *Spring* 76: 15
1952 Ingelevics, *Vid* 76: 279
1953 Hillel, *Edward* 73: 222
1961 James, *Rachel Kalpana* 77: 256
1963 Kikauka, *Laura* 80: 238

Gartenkünstler

1928 Hough, *Michael* 75: 95

Gebrauchsgrafiker

1913 **Hughes**, *E.J.* *75:* 397
1914 **Hyde**, *Laurence* *76:* 115
1924 **Hodgson**, *Tom* *73:* 477

Glaskünstler

1921 **Houston**, *James Archibald* . . . *75:* 104

Goldschmied

1749 **Huguet**, *Pierre* *75:* 427

Grafiker

1812 **Hill**, *John William* *73:* 211
1812 **Jacobi**, *Otto Reinhold* *77:* 72
1842 **Judson**, *William L.* *78:* 439
1854 **Howard**, *Alfred Harold* *75:* 129
1871 **Henderson**, *James* *71:* 459
1871 **Hutchison**, *Frederick William* . *76:* 64
1882 **Jackson**, *Alexander Young* . . . *77:* 36
1892 **Holgate**, *Edwin Headley* *74:* 248
1896 **Hutchinson**, *Leonard* *76:* 62
1900 **Hogg**, *Grace* *74:* 184
1901 **Humphrey**, *Jack Weldon* *75:* 488
1901 **Kalvak**, *Helen* *79:* 204
1901 **Klimoff**, *Eugene* *80:* 472
1905 **Hudon**, *Simone Marie Yvette* . . *75:* 315
1909 **Keivan**, *Ivan* *79:* 529
1913 **Hughes**, *E.J.* *75:* 397
1914 **Hyde**, *Laurence* *76:* 115
1919 **Jaque**, *Louis* *77:* 366
1920 **Hone**, *McGregor* *74:* 389
1921 **Houston**, *James Archibald* . . . *75:* 104
1922 **Hon**, *Chi-fun* *74:* 375
1922 **Jasmin**, *André* *77:* 417
1923 **Ipeelee**, *Osuitok* *76:* 353
1924 **Hodgson**, *Tom* *73:* 477
1924 **Jackson**, *Sarah Jeanette* *77:* 46
1925 **Ishulutak**, *Elisapee* *76:* 440
1926 **Howard**, *Barbara* *75:* 129
1927 **Kenojuak**, *Ashevak* *80:* 70
1930 **Hedrick**, *Robert* *71:* 5
1934 **Heyvaert**, *Pierre* *73:* 77
1935 **Horvat**, *Miljenko* *75:* 35

1935 **Hovadík**, *Jaroslav* *75:* 113
1942 **Hunt**, *Tony* *75:* 519
1943 **Klunder**, *Harold* *80:* 526
1944 **Hirsch**, *Gilah Yelin* *73:* 331
1944 **Hopkins**, *Tom* *74:* 459
1949 **Ingram**, *Liz* *76:* 297
1953 **Hillel**, *Edward* *73:* 222
1956 **Hunt**, *Calvin* *75:* 512
1961 **James**, *Rachel Kalpana* *77:* 256

Holzkünstler

1942 **Hogbin**, *Stephen James* *74:* 176

Illustrator

1833 **Hind**, *William* *73:* 271
1852 **Hutchinson**, *George Wylie* . . . *76:* 62
1852 **Julien**, *Octave-Henri* *78:* 474
1854 **Howard**, *Alfred Harold* *75:* 129
1855 **Huot**, *Charles* *76:* 6
1861 **Holmes**, *Robert* *74:* 302
1869 **Jefferys**, *Charles William* . . . *77:* 478
1870 **Heming**, *Arthur* *71:* 421
1879 **Kilvert**, *B. Cory* *80:* 257
1882 **Jackson**, *Alexander Young* . . . *77:* 36
1893 **Hennessey**, *Frank Charles* . . . *71:* 531
1914 **Hyde**, *Laurence* *76:* 115
1920 **Hone**, *McGregor* *74:* 389
1921 **Houston**, *James Archibald* . . . *75:* 104
1925 **Jarvis**, *Donald Alvin* *77:* 408
1940 **Johnson**, *Doug* *78:* 186
1942 **Holmes**, *Rand* *74:* 301
1947 **Johnston**, *Lynn* *78:* 213
1961 **James**, *Rachel Kalpana* *77:* 256

Kalligraf

1854 **Howard**, *Alfred Harold* *75:* 129

Keramiker

1918 **Hone**, *Beth* *74:* 387
1947 **Hoek**, *Hans* van *73:* 533
1949 **Heisler**, *Franklyn* *71:* 274

Kanada / Künstler

Künstler

1952 **Ingelevics**, Vid 76: 279

Kunsthandwerker

1842 **Judson**, William L. 78: 439
1924 **Kahane**, Anne 79: 105

Maler

1759 **Heriot**, George 72: 164
1803 **Howard**, John George 75: 136
1809 **Hoit**, Albert Gallatin 74: 204
1810 **Kane**, Paul 79: 264
1812 **Hill**, John William 73: 211
1812 **Jacobi**, Otto Reinhold 77: 72
1818 **Herries**, William Robert 72: 367
1819 **Holdstock**, Alfred Worsley . . . 74: 237
1833 **Hind**, William 73: 271
1838 **Hopkins**, Frances Anne 74: 454
1840 **Irwin**, Benoni 76: 387
1842 **Judson**, William L. 78: 439
1848 **Jones**, H. Bolton 78: 258
1852 **Hutchinson**, George Wylie . . . 76: 62
1852 **Julien**, Octave-Henri 78: 474
1854 **Hiester**, Mary 73: 126
1854 **Howard**, Alfred Harold 75: 129
1855 **Huot**, Charles 76: 6
1861 **Holmes**, Robert 74: 302
1866 **Jack**, Richard 77: 30
1869 **Jefferys**, Charles William 77: 478
1870 **Heming**, Arthur 71: 421
1871 **Henderson**, James 71: 459
1871 **Hutchison**, Frederick William . 76: 64
1872 **Jongers**, Alphonse 78: 281
1879 **Kilvert**, B. Cory 80: 257
1882 **Jackson**, Alexander Young . . . 77: 36
1887 **Johnstone**, John Young 78: 217
1888 **Hewton**, Randolph Stanley . . . 73: 35
1888 **Johnston**, Francis Hans 78: 211
1892 **Holgate**, Edwin Headley 74: 248
1893 **Hennessey**, Frank Charles . . . 71: 531
1896 **Heward**, Prudence 73: 30
1896 **Hutchinson**, Leonard 76: 62
1897 **Housser**, Yvonne McKague . . . 75: 103
1900 **Hogg**, Grace 74: 184
1901 **Humphrey**, Jack Weldon 75: 488

1901 **Klimoff**, Eugene 80: 472
1904 **Heimlich**, Herman 71: 176
1905 **Hudon**, Simone Marie Yvette . . 75: 315
1905 **Kerr**, Illingworth Holey 80: 111
1908 **Iacurto**, Francesco 76: 128
1909 **Hurry**, Leslie 76: 24
1909 **Keivan**, Ivan 79: 529
1911 **Ibarra**, Aída 76: 140
1912 **Horne**, Cleeve 74: 526
1913 **Holbrook**, Elizabeth Mary
 Bradford 74: 227
1913 **Hughes**, E.J. 75: 397
1914 **Hyde**, Laurence 76: 115
1917 **Hollingsworth**, Fred Thornton . 74: 279
1919 **Jaque**, Louis 77: 366
1920 **Hone**, McGregor 74: 389
1921 **Iskowitz**, Gershon 76: 445
1922 **Hon**, Chi-fun 74: 375
1922 **Jasmin**, André 77: 417
1924 **Hodgson**, Tom 73: 477
1924 **Jackson**, Sarah Jeanette 77: 46
1925 **Jarvis**, Donald Alvin 77: 408
1925 **Jones**, Henry Wanton 78: 259
1925 **Joy**, John 78: 410
1925 **Juneau**, Denis 78: 497
1926 **Howard**, Barbara 75: 129
1926 **Kiyooka**, Roy Kenzie 80: 374
1927 **Ilie**, Pavel 76: 205
1930 **Hedrick**, Robert 71: 5
1935 **Horvat**, Miljenko 75: 35
1935 **Hovadík**, Jaroslav 75: 113
1939 **Hurtubise**, Jacques 76: 35
1939 **Itter**, Carole 76: 493
1942 **Holmes**, Rand 74: 301
1943 **Jacks**, Robert 77: 36
1943 **Klunder**, Harold 80: 526
1944 **Hirsch**, Gilah Yelin 73: 331
1944 **Hopkins**, Tom 74: 459
1947 **Hoek**, Hans van 73: 533
1947 **Houle**, Robert 75: 97
1949 **Heisler**, Franklyn 71: 274
1951 **Hessler**, Allen 72: 515
1951 **Hunt**, Richard 75: 515
1953 **Johnson**, Rae 78: 197
1958 **Hedrick**, Julie 71: 5

Möbelkünstler

1919 **Jaque**, *Louis* 77: 366

Mosaikkünstler

1901 **Klimoff**, *Eugene* 80: 472
1926 **Kiyooka**, *Roy Kenzie* 80: 374

Neue Kunstformen

1924 **Hodgson**, *Tom* 73: 477
1924 **Jackson**, *Sarah Jeanette* 77: 46
1927 **Ilie**, *Pavel* 76: 205
1934 **Ihme**, *Hans-Martin* 76: 182
1939 **Itter**, *Carole* 76: 493
1944 **Hirsch**, *Gilah Yelin* 73: 331
1947 **Houle**, *Robert* 75: 97
1947 **Jolicoeur**, *Nicole* 78: 224
1949 **Ingram**, *Liz* 76: 297
1949 **Kántor**, *István* 79: 292
1951 **Hessler**, *Allen* 72: 515
1952 **Hurlbut**, *Spring* 76: 15
1953 **Hillel**, *Edward* 73: 222
1958 **Hedrick**, *Julie* 71: 5
1961 **James**, *Rachel Kalpana* 77: 256
1963 **Henricks**, *Nelson* 72: 34
1963 **Kikauka**, *Laura* 80: 238
1969 **Kerbel**, *Janice* 80: 82
1970 **Jacob**, *Luis* 77: 59
1970 **Jungen**, *Brian* 78: 510

Papierkünstler

1952 **Jocelyn**, *Tim* 78: 108

Restaurator

1872 **Jongers**, *Alphonse* 78: 281
1901 **Klimoff**, *Eugene* 80: 472

Schmuckkünstler

1942 **Hunt**, *Tony* 75: 519
1956 **Hunt**, *Calvin* 75: 512

Schnitzer

1942 **Hunt**, *Tony* 75: 519
1951 **Hunt**, *Richard* 75: 515
1956 **Hunt**, *Calvin* 75: 512

Silberschmied

1749 **Huguet**, *Pierre* 75: 427

Textilkünstler

1918 **Hone**, *Beth* 74: 387
1949 **Heisler**, *Franklyn* 71: 274
1952 **Jocelyn**, *Tim* 78: 108

Topograf

1812 **Hill**, *John William* 73: 211

Wandmaler

1926 **Kiyooka**, *Roy Kenzie* 80: 374

Zeichner

1759 **Heriot**, *George* 72: 164
1803 **Howard**, *John George* 75: 136
1810 **Kane**, *Paul* 79: 264
1818 **Herries**, *William Robert* 72: 367
1833 **Hind**, *William* 73: 271
1838 **Hopkins**, *Frances Anne* 74: 454
1852 **Julien**, *Octave-Henri* 78: 474
1854 **Howard**, *Alfred Harold* 75: 129
1871 **Hutchison**, *Frederick William* . 76: 64
1879 **Kilvert**, *B. Cory* 80: 257
1887 **Johnstone**, *John Young* 78: 217
1892 **Holgate**, *Edwin Headley* 74: 248
1893 **Hennessey**, *Frank Charles* . . . 71: 531
1896 **Hutchinson**, *Leonard* 76: 62
1897 **Jones**, *Jacobine* 78: 263
1905 **Hudon**, *Simone Marie Yvette* . . 75: 315
1908 **Iacurto**, *Francesco* 76: 128
1909 **Hurry**, *Leslie* 76: 24
1909 **Iksiktaaryuk**, *Luke* 76: 199
1909 **Keišs**, *Eduards* 79: 525
1911 **Ibarra**, *Aída* 76: 140

Kanada / Zeichner 156

1914	Hyde, *Laurence*	*76:* 115
1919	Jaque, *Louis*	*77:* 366
1920	Hone, *McGregor*	*74:* 389
1921	Houston, *James Archibald*	*75:* 104
1925	Ishulutak, *Elisapee*	*76:* 440
1926	Howard, *Barbara*	*75:* 129
1927	Ilie, *Pavel*	*76:* 205
1934	Heyvaert, *Pierre*	*73:* 77
1942	Holmes, *Rand*	*74:* 301
1943	Jacks, *Robert*	*77:* 36
1943	Klunder, *Harold*	*80:* 526
1944	Hopkins, *Tom*	*74:* 459
1947	Hoek, *Hans van*	*73:* 533
1947	Johnston, *Lynn*	*78:* 213
1949	Heisler, *Franklyn*	*71:* 274
1949	Ingram, *Liz*	*76:* 297
1951	Hessler, *Allen*	*72:* 515
1953	Hillel, *Edward*	*73:* 222
1969	Kerbel, *Janice*	*80:* 82

Kasachstan

Bildhauer

1871	Itkind, *Isaak Jakovlevič*	*76:* 480
1964	Kazarjan, *Ėduard*	*79:* 491

Buchmaler

1944	Ibragimov, *Lekim*	*76:* 154

Bühnenbildner

1891	Kalmykov, *Sergej Ivanovič*	*79:* 192
1929	Ismailova, *Gul'fajrus*	*76:* 452
1957	Kaufman, *Volodymyr*	*79:* 437

Glaskünstler

1938	Ibragimov, *Fidail' Mulla-Achmetovič*	*76:* 153

Grafiker

1891	Kalmykov, *Sergej Ivanovič*	*79:* 192
1904	Kasteev, *Abylchan Kasteevič*	*79:* 394
1913	Ismailov, *Aubakir*	*76:* 451
1932	Jurlov, *Valerij*	*79:* 9
1936	Isabaev, *Isataj Nuryševič*	*76:* 394
1939	Kisamedinov, *Makum Mustafovič*	*80:* 335
1944	Ibragimov, *Lekim*	*76:* 154
1952	Kametov, *Kadyrbek Abdukadyrovič*	*79:* 219
1953	Kiškis, *Petr Petrovič*	*80:* 343
1957	Kaufman, *Volodymyr*	*79:* 437

Maler

1891	Kalmykov, *Sergej Ivanovič*	*79:* 192
1900	Kapterev, *Valerij Vsevolodovič*	*79:* 317
1904	Kasteev, *Abylchan Kasteevič*	*79:* 394
1913	Ismailov, *Aubakir*	*76:* 451
1925	Kenbaev, *Moldachmet Syzdykovič*	*80:* 62
1929	Ismailova, *Gul'fajrus*	*76:* 452
1932	Jurlov, *Valerij*	*79:* 9
1936	Isabaev, *Isataj Nuryševič*	*76:* 394
1944	Ibragimov, *Lekim*	*76:* 154
1952	Kametov, *Kadyrbek Abdukadyrovič*	*79:* 219
1953	Kiškis, *Petr Petrovič*	*80:* 343
1954	Islamova, *Fanija*	*76:* 446
1957	Kaufman, *Volodymyr*	*79:* 437

Monumentalkünstler

1925	Kenbaev, *Moldachmet Syzdykovič*	*80:* 62
1953	Kiškis, *Petr Petrovič*	*80:* 343

Neue Kunstformen

1932	Jurlov, *Valerij*	*79:* 9
1957	Kaufman, *Volodymyr*	*79:* 437

Zeichner

1891	Kalmykov, *Sergej Ivanovič*	*79:* 192
1904	Kasteev, *Abylchan Kasteevič*	*79:* 394

1936 **Isabaev**, *Isataj Nuryševič* 76: 394
1952 **Kametov**, *Kadyrbek Abdukadyrovič* 79: 219
1953 **Kiškis**, *Petr Petrovič* 80: 343

Kenia

Filmkünstler

1980 **Kamwathi**, *Peterson* 79: 245

Maler

1938 **Katarikawe**, *Jak* 79: 400

Neue Kunstformen

1980 **Kamwathi**, *Peterson* 79: 245

Zeichner

1980 **Kamwathi**, *Peterson* 79: 245

Kirgistan

Buchkünstler

1915 **Il'ina**, *Lidija Aleksandrovna* . . 76: 212

Bühnenbildner

1915 **Il'ina**, *Lidija Aleksandrovna* . . 76: 212

Gebrauchsgrafiker

1960 **Kasmalieva**, *Gul'nara* 79: 383

Grafiker

1915 **Il'ina**, *Lidija Aleksandrovna* . . 76: 212
1960 **Kasmalieva**, *Gul'nara* 79: 383

Illustrator

1915 **Il'ina**, *Lidija Aleksandrovna* . . 76: 212

Maler

1906 **Ignat'ev**, *Aleksandr Illarionovič* 76: 173

Monumentalkünstler

1915 **Il'ina**, *Lidija Aleksandrovna* . . 76: 212

Neue Kunstformen

1960 **Kasmalieva**, *Gul'nara* 79: 383

Kolumbien

Architekt

1920 **Iriarte Rocha**, *Alberto* 76: 368

Bildhauer

1875 **Holguín y Caro**, *Margarita* . . . 74: 249
1928 **Hernández**, *Manuel* 72: 264
1931 **Izquierdo**, *Domingo* 77: 6
1937 **Herrán Chávez**, *Alvaro* 72: 332
1942 **Hoyos**, *Ana Mercedes* 75: 158
1948 **Jaramillo**, *Maria de la Paz* . . . 77: 380
1963 **Herrán**, *Juan Fernando* 72: 329
1966 **Heim**, *Elías* 71: 164

Bühnenbildner

1955 **Jaramillo**, *Lorenzo* 77: 378

Fotograf

1949 **Jordán**, *Olga Lucía* 78: 318
1956 **Iregui**, *Jaime* 76: 365
1963 **Herrán**, *Juan Fernando* 72: 329
1966 **Heim**, *Elías* 71: 164

Gebrauchsgrafiker

1938 **Jaramillo**, *Luciano* 77: 378
1960 **Jaramillo**, *Enrique* 77: 377

Kolumbien / Grafiker

Grafiker

1913	**Jaramillo**, *Alipio*	77: 376
1928	**Hernández**, *Manuel*	72: 264
1938	**Jaramillo**, *Luciano*	77: 378
1942	**Hoyos**, *Ana Mercedes*	75: 158
1947	**Jaramillo**, *Óscar*	77: 381
1948	**Jaramillo**, *Maria de la Paz*	77: 380
1955	**Jaramillo**, *Lorenzo*	77: 378
1956	**Iregui**, *Jaime*	76: 365
1968	**Junca**, *Humberto*	78: 493

Illustrator

1955	**Jaramillo**, *Lorenzo*	77: 378
1960	**Jaramillo**, *Enrique*	77: 377

Maler

1776	**Hinojosa**, *Mariano de*	73: 286
1875	**Holguín y Caro**, *Margarita*	74: 249
1913	**Jaramillo**, *Alipio*	77: 376
1920	**Iriarte Rocha**, *Alberto*	76: 368
1928	**Hernández**, *Manuel*	72: 264
1931	**Izquierdo**, *Domingo*	77: 6
1937	**Herrán Chávez**, *Alvaro*	72: 332
1938	**Jaramillo**, *Luciano*	77: 378
1942	**Hoyos**, *Ana Mercedes*	75: 158
1947	**Jaramillo**, *Óscar*	77: 381
1948	**Jaramillo**, *Maria de la Paz*	77: 380
1949	**Jordán**, *Olga Lucía*	78: 318
1952	**Hoyos**, *Cristo*	75: 159
1955	**Jaramillo**, *Lorenzo*	77: 378
1956	**Iregui**, *Jaime*	76: 365
1962	**Jurado**, *Jorge*	78: 534
1964	**Jacanamijoy**, *Carlos*	77: 24
1966	**Heim**, *Elías*	71: 164
1968	**Junca**, *Humberto*	78: 493

Miniaturmaler

1776	**Hinojosa**, *Mariano de*	73: 286

Neue Kunstformen

1931	**Izquierdo**, *Domingo*	77: 6
1954	**Hincapié**, *María Teresa*	73: 267

1956	**Iregui**, *Jaime*	76: 365
1960	**Jaramillo**, *Enrique*	77: 377
1962	**Jurado**, *Jorge*	78: 534
1963	**Herrán**, *Juan Fernando*	72: 329
1966	**Heim**, *Elías*	71: 164
1968	**Junca**, *Humberto*	78: 493

Textilkünstler

1934	**Hoffmann**, *Marlene*	74: 109

Tischler

1585	**Hernández**, *Melchor*	72: 267

Zeichner

1913	**Jaramillo**, *Alipio*	77: 376
1920	**Iriarte Rocha**, *Alberto*	76: 368
1928	**Hernández**, *Manuel*	72: 264
1942	**Hoyos**, *Ana Mercedes*	75: 158
1947	**Jaramillo**, *Óscar*	77: 381
1948	**Jaramillo**, *Maria de la Paz*	77: 380
1955	**Jaramillo**, *Lorenzo*	77: 378
1956	**Iregui**, *Jaime*	76: 365
1962	**Jurado**, *Jorge*	78: 534
1963	**Herrán**, *Juan Fernando*	72: 329
1964	**Jacanamijoy**, *Carlos*	77: 24
1968	**Junca**, *Humberto*	78: 493

Kongo (Brazzaville)

Maler

1947	**Kanda Matulu**, *Tshibumba*	79: 251

Kongo (Kinshasa)

Architekt

1876	**Jaspar**, *Ernest*	77: 418

Maler

1925 **Kibwanga**, *Mwenze* 80: 198

Neue Kunstformen

1948 **Kingelez**, *Bodys Isek* 80: 283

Korea

Architekt

1941 **Itō**, *Toyō* 76: 486

Bildhauer

1939 **Jeun**, *Loi Jin* 78: 35

Designer

1941 **Itō**, *Toyō* 76: 486

Fotograf

1969 **Jung**, *Yeondoo* 78: 506

Gartenkünstler

1419 **Kang**, *Hŭi-an* 79: 269

Grafiker

1758 **Kim**, *Sŏk-sin* 80: 261
1966 **Kim**, *Sun Rae* 80: 263

Kalligraf

1419 **Kang**, *Hŭi-an* 79: 269
1713 **Kang**, *Se-hwang* 79: 269
1745 **Kim**, *Hong-do* 80: 258
1786 **Kim**, *Chŏng-hŭi* 80: 258

Keramiker

1935 **Kim**, *Yikyung* 80: 266

Maler

1419 **Kang**, *Hŭi-an* 79: 269
1524 **Kim**, *Che* 80: 257
1533 **Hwang**, *Chip-jung* 76: 110
1579 **Kim**, *Sik* 80: 261
1600 **Kim**, *Myŏng-guk* 80: 260
1696 **Kim**, *Tu-ryang* 80: 263
1713 **Kang**, *Se-hwang* 79: 269
1742 **Kim**, *Ŭng-hwan* 80: 264
1745 **Kim**, *Hong-do* 80: 258
1754 **Kim**, *Tŭk-sin* 80: 264
1786 **Kim**, *Chŏng-hŭi* 80: 258
1801 **Kim**, *Yang-gi* 80: 266
1832 **Hong**, *Se-sŏp* 74: 401
1892 **Kim**, *Ŭn-ho* 80: 264
1910 **Kim**, *In-seung* 80: 259
1913 **Kim**, *Whanki* 80: 265
1966 **Kim**, *Sun Rae* 80: 263

Neue Kunstformen

1957 **Kim**, *Sooja* 80: 262
1966 **Kim**, *Sun Rae* 80: 263
1969 **Jung**, *Yeondoo* 78: 506
1972 **Jo**, *Haejun* 78: 91
1978 **Jin**, *Ham* 78: 74

Zeichner

1966 **Kim**, *Sun Rae* 80: 263
1972 **Jo**, *Haejun* 78: 91

Kroatien

Architekt

1429 **Ivan** de **Pari** 76: 505
1850 **Hofbauer**, *Willim Carl* 74: 55
1861 **Hönigsberg**, *Lavoslav* 74: 12
1864 **Iveković**, *Ćiril* 76: 538
1865 **Holjac**, *Janko* 74: 251
1889 **Hribar**, *Stjepan* 75: 172
1894 **Ibler**, *Drago* 76: 150
1901 **Horvat**, *Lavoslav* 75: 35

Kroatien / Architekt

1925 **Jelinek**, *Slavko* 77: 494
1929 **Hrs**, *Branko* 75: 176
1935 **Horvat**, *Miljenko* 75: 35
1936 **Ivaniš**, *Krešimir* 76: 508
1944 **Hržic**, *Marijan* 75: 192
1949 **Hržic**, *Oleg* 75: 193

Bauhandwerker

1449 **Hrelić**, *Ivan* 75: 171

Bildhauer

1672 **Hoffer**, *Dionisius* 74: 77
1881 **Kerdić**, *Ivo* 80: 85
1891 **Juhn**, *Hinko* 78: 463
1895 **Ivančevič**, *Trpimír* 76: 506
1902 **Jordan**, *Olaf* 78: 318
1909 **Kantoci**, *Ksenija* 79: 291
1916 **Janeš**, *Želimir* 77: 281
1932 **Jančić**, *Stanko* 77: 272
1934 **Hruškovec**, *Tomislav* 75: 183
1939 **Jelisić**, *Pero* 77: 495
1954 **Hraste**, *Kažimir* 75: 167
1956 **Jandrić**, *Đorđe* 77: 276
1963 **Jakšić**, *Pero* 77: 233

Bühnenbildner

1901 **Hegedušić**, *Krsto* 71: 66
1936 **Hrs**, *Vladimír* 75: 176
1949 **Hržic**, *Oleg* 75: 193
1956 **Jandrić**, *Đorđe* 77: 276
1968 **Hranitelj**, *Alan* 75: 166

Designer

1881 **Jungnickel**, *Ludwig Heinrich* . 78: 516
1949 **Hržic**, *Oleg* 75: 193
1956 **Ilić**, *Mirko* 76: 204
1968 **Hranitelj**, *Alan* 75: 166

Drucker

1495 **Jacobus Modernus** 77: 101

Filmkünstler

1936 **Hrs**, *Vladimír* 75: 176

Fotograf

1830 **Hühn**, *Julius* 75: 340
1864 **Iveković**, *Ćiril* 76: 538
1866 **Inkiostri Medenjak**, *Dragutin* . 76: 311
1923 **Hreljanović**, *Viktor* 75: 172
1949 **Iveković**, *Sanja* 76: 540
1967 **Keser**, *Ivana* 80: 126

Gebrauchsgrafiker

1941 **Janjić**, *Ratko* 77: 292
1949 **Jelavić**, *Dalibor* 77: 489
1950 **Jakešević**, *Nenad* 77: 211

Grafiker

1800 **Hempel**, *Joseph* von 71: 429
1830 **Hühn**, *Julius* 75: 340
1881 **Jungnickel**, *Ludwig Heinrich* . 78: 516
1886 **Herman**, *Oskar* 72: 185
1899 **Junek**, *Leopold* 78: 497
1901 **Hegedušić**, *Krsto* 71: 66
1906 **Hegedušić**, *Željko* 71: 67
1906 **Heil**, *Ivan* 71: 150
1922 **Jevšovar**, *Marijan* 78: 36
1935 **Horvat**, *Miljenko* 75: 35
1938 **Jakelić**, *Petar* 77: 211
1945 **Jakuš**, *Zlatko* 77: 241
1946 **Jokanovič-Toumin**, *Dean* 78: 219
1949 **Jelavić**, *Dalibor* 77: 489
1950 **Jakešević**, *Nenad* 77: 211
1961 **Junaković**, *Svjetlan* 78: 492

Illustrator

1869 **Iveković**, *Oton* 76: 539
1889 **Kljaković**, *Joza* 80: 499
1901 **Hegedušić**, *Krsto* 71: 66
1906 **Hegedušić-Frangeš**, *Branka* . . 71: 68
1922 **Jevšovar**, *Marijan* 78: 36
1936 **Hrs**, *Vladimír* 75: 176
1938 **Jakelić**, *Petar* 77: 211

1938 **Kavurić-Kurtović**, *Nives* 79: 465
1950 **Jakešević**, *Nenad* 77: 211
1961 **Junaković**, *Svjetlan* 78: 492

Innenarchitekt

1866 **Inkiostri Medenjak**, *Dragutin* . 76: 311

Keramiker

1891 **Juhn**, *Hinko* 78: 463
1909 **Kantoci**, *Ksenija* 79: 291
1934 **Hržic-Balić**, *Milana* 75: 194

Kunsthandwerker

1866 **Inkiostri Medenjak**, *Dragutin* . 76: 311

Maler

1490 **Johannes de Castua** 78: 147
1726 **Karcher**, *Johann Valentin* 79: 337
1745 **Jezdimirović**, *Grigorije* 78: 40
1775 **Keller**, *Antun* 80: 13
1798 **Heinrich**, *Thugut* 71: 220
1800 **Hempel**, *Joseph von* 71: 429
1815 **Ivanković**, *Basilio* 76: 510
1866 **Inkiostri Medenjak**, *Dragutin* . 76: 311
1869 **Iveković**, *Oton* 76: 539
1881 **Jungnickel**, *Ludwig Heinrich* . 78: 516
1886 **Herman**, *Oskar* 72: 185
1886 **Jurkić**, *Gabrijel* 79: 4
1889 **Kljaković**, *Joza* 80: 499
1895 **Job**, *Ignjat* 78: 99
1899 **Junek**, *Leopold* 78: 497
1901 **Hegedušić**, *Krsto* 71: 66
1902 **Jordan**, *Olaf* 78: 318
1906 **Hegedušić**, *Željko* 71: 67
1906 **Hegedušić-Frangeš**, *Branka* .. 71: 68
1906 **Heil**, *Ivan* 71: 150
1914 **Kaesdorf**, *Julius* 79: 88
1922 **Jevšovar**, *Marijan* 78: 36
1925 **Ivančić**, *Ljubo* 76: 506
1926 **Hollesch**, *Carlo* 74: 277
1934 **Hruškovec**, *Tomislav* 75: 183
1935 **Horvat**, *Miljenko* 75: 35
1938 **Jakelić**, *Petar* 77: 211

1938 **Kavurić-Kurtović**, *Nives* 79: 465
1939 **Jelisić**, *Pero* 77: 495
1941 **Janjić**, *Ratko* 77: 292
1946 **Jokanovič-Toumin**, *Dean* 78: 219
1949 **Jelavić**, *Dalibor* 77: 489
1950 **Jakešević**, *Nenad* 77: 211
1953 **Ivančić**, *Nina* 76: 507
1954 **Hraste**, *Kažimir* 75: 167
1958 **Jerković**, *Anto* 78: 5
1961 **Junaković**, *Svjetlan* 78: 492

Medailleur

1881 **Kerdić**, *Ivo* 80: 85
1895 **Ivančevič**, *Trpimír* 76: 506
1916 **Janeš**, *Želimir* 77: 281
1932 **Jančić**, *Stanko* 77: 272

Miniaturmaler

1798 **Heinrich**, *Thugut* 71: 220

Möbelkünstler

1866 **Inkiostri Medenjak**, *Dragutin* . 76: 311

Neue Kunstformen

1949 **Iveković**, *Sanja* 76: 540
1956 **Jandrić**, *Đorđe* 77: 276
1958 **Jerković**, *Anto* 78: 5
1967 **Keser**, *Ivana* 80: 126

Restaurator

1864 **Iveković**, *Ćiril* 76: 538

Textilkünstler

1906 **Hegedušić-Frangeš**, *Branka* .. 71: 68
1941 **Janjić**, *Ratko* 77: 292

Vergolder

1726 **Karcher**, *Johann Valentin* 79: 337

Zeichner

1798 **Heinrich**, *Thugut* 71: 220
1881 **Jungnickel**, *Ludwig Heinrich* . 78: 516
1886 **Herman**, *Oskar* 72: 185
1889 **Kljaković**, *Joza* 80: 499
1899 **Junek**, *Leopold* 78: 497
1901 **Hegedušić**, *Krsto* 71: 66
1902 **Jordan**, *Olaf* 78: 318
1906 **Hegedušić**, *Željko* 71: 67
1906 **Hegedušić-Frangeš**, *Branka* . . 71: 68
1906 **Heil**, *Ivan* 71: 150
1914 **Kaesdorf**, *Julius* 79: 88
1922 **Jevšovar**, *Marijan* 78: 36
1934 **Hruškovec**, *Tomislav* 75: 183
1938 **Kavurić-Kurtović**, *Nives* 79: 465
1956 **Ilić**, *Mirko* 76: 204

Kuba

Bildhauer

1915 **Herrera**, *Carmen* 72: 338

Fotograf

1966 **Henríquez**, *Quisqueya* 72: 47

Gebrauchsgrafiker

1930 **Jamís**, *Fayad* 77: 261
1932 **Herrera Zapata**, *Julio* 72: 360

Grafiker

1930 **Jamís**, *Fayad* 77: 261
1932 **Herrera Zapata**, *Julio* 72: 360
1966 **Henríquez**, *Quisqueya* 72: 47
1970 **Kcho** 79: 495

Illustrator

1953 **Jover Llenderrosos**, *Joel* 78: 407

Keramiker

1932 **Herrera Zapata**, *Julio* 72: 360

Maler

1893 **Izquierdo Vivas**, *Mariano* . . . 77: 11
1911 **Ibarra**, *Aída* 76: 140
1912 **Jay Matamoros**, *Ruperto* 77: 445
1915 **Herrera**, *Carmen* 72: 338
1930 **Jamís**, *Fayad* 77: 261
1932 **Herrera Zapata**, *Julio* 72: 360
1953 **Jover Llenderrosos**, *Joel* 78: 407
1966 **Henríquez**, *Quisqueya* 72: 47
1970 **Kcho** 79: 495

Neue Kunstformen

1966 **Henríquez**, *Quisqueya* 72: 47
1970 **Hernández**, *Diango* 72: 255
1970 **Kcho** 79: 495

Zeichner

1911 **Ibarra**, *Aída* 76: 140
1930 **Jamís**, *Fayad* 77: 261
1932 **Herrera Zapata**, *Julio* 72: 360
1953 **Jover Llenderrosos**, *Joel* 78: 407
1970 **Hernández**, *Diango* 72: 255
1970 **Kcho** 79: 495

Lettland

Architekt

1681 **Heroldt**, *Johann Georg* 72: 314
1714 **Hoffmann**, *Martin Ludwig* . . . 74: 110
1818 **Heydenreich**, *Deolaus Heinrich* 73: 55
1869 **Hoffmann**, *Wilhelm* 74: 114
1870 **Hellat**, *Georg* 71: 335
1883 **Hermanovskis**, *Teodors* 72: 212

Bauhandwerker

1714 **Hoffmann**, *Martin Ludwig* . . . 74: 110

Bildhauer

1681 **Heroldt**, *Johann Georg* 72: 314
1892 **Ioganson**, *Karl* 76: 346
1896 **Jansons**, *Kārlis* 77: 333
1922 **Jānis-Briedītis**, *Leo* 77: 288

Buchkünstler

1895 **Klucis**, *Gustavs* 80: 521
1910 **Janelsins**, *Veronica* 77: 279

Bühnenbildner

1893 **Idelson**, *Vera* 76: 164
1895 **Klucis**, *Gustavs* 80: 521

Designer

1883 **Hermanovskis**, *Teodors* 72: 212
1936 **Kaltiņa**, *Ausma* 79: 201

Filmkünstler

1948 **Heinrihsone**, *Helēna* 71: 225

Fotograf

1895 **Klucis**, *Gustavs* 80: 521
1944 **Hnysjuk**, *Mykola* 73: 427

Goldschmied

1612 **Holst**, *Kristian* 74: 317
1711 **Kelsing**, *Christoffer* 80: 41
1746 **Herning**, *Ignatius Wilhelm* ... 72: 300
1750 **Henck**, *Johann Christian* 71: 446
1817 **Hermann**, *Franz Georg* 72: 199

Grafiker

1831 **Huhn**, *Karl Theodor* 75: 428
1879 **Kerkovius**, *Ida* 80: 95
1895 **Kazaks**, *Jēkabs* 79: 488
1895 **Klucis**, *Gustavs* 80: 521
1899 **Junkers**, *Aleksandrs* 78: 525
1901 **Klimoff**, *Eugene* 80: 472

1922 **Jānis-Briedītis**, *Leo* 77: 288
1934 **Helmuts**, *Inārs* 71: 398
1945 **Heinrihsons**, *Ivars* 71: 226
1948 **Heinrihsone**, *Helēna* 71: 225

Illustrator

1895 **Klucis**, *Gustavs* 80: 521
1899 **Junkers**, *Aleksandrs* 78: 525
1910 **Janelsins**, *Veronica* 77: 279
1945 **Heinrihsons**, *Ivars* 71: 226
1948 **Heinrihsone**, *Helēna* 71: 225

Innenarchitekt

1895 **Klucis**, *Gustavs* 80: 521

Keramiker

1926 **Heimrāts**, *Rūdolfs* 71: 178
1939 **Jātniece**, *Violeta* 77: 426

Maler

1807 **Karing**, *Georg Rudolf* 79: 344
1831 **Huhn**, *Karl Theodor* 75: 428
1866 **Jaunkalniņš**, *Jūlijs* 77: 434
1879 **Kerkovius**, *Ida* 80: 95
1880 **Kaehlbrandt-Zanelli**, *Elisabeth* 79: 74
1882 **Kalve**, *Pēteris* 79: 205
1892 **Ioganson**, *Karl* 76: 346
1893 **Idelson**, *Vera* 76: 164
1893 **Irbe**, *Voldemārs* 76: 364
1895 **Kazaks**, *Jēkabs* 79: 488
1895 **Klucis**, *Gustavs* 80: 521
1901 **Klimoff**, *Eugene* 80: 472
1904 **Kalniņš**, *Eduards* 79: 194
1909 **Kalvāns**, *Vitālijs* 79: 204
1910 **Janelsins**, *Veronica* 77: 279
1922 **Jānis-Briedītis**, *Leo* 77: 288
1922 **Karagodins**, *Nikolajs* 79: 323
1925 **Iltners**, *Edgars* 76: 228
1939 **Kalnmalis**, *Jānis* 79: 195
1945 **Heinrihsons**, *Ivars* 71: 226
1948 **Heinrihsone**, *Helēna* 71: 225
1957 **Iltnere**, *Ieva* 76: 227

Mosaikkünstler

1901 **Klimoff**, *Eugene* 80: 472

Neue Kunstformen

1945 **Heinrihsons**, *Ivars* 71: 226

Restaurator

1901 **Klimoff**, *Eugene* 80: 472
1910 **Janelsins**, *Veronica* 77: 279

Schnitzer

1589 **Heintze**, *Tobias* 71: 254

Textilkünstler

1879 **Kerkovius**, *Ida* 80: 95
1926 **Heimrāts**, *Rūdolfs* 71: 178
1936 **Kaltiņa**, *Ausma* 79: 201
1941 **Jansone**, *Vija* 77: 332
1949 **Jakobi**, *Inese* 77: 219

Tischler

1589 **Heintze**, *Tobias* 71: 254

Zeichner

1831 **Huhn**, *Karl Theodor* 75: 428
1882 **Kalve**, *Pēteris* 79: 205
1892 **Ioganson**, *Karl* 76: 346
1893 **Irbe**, *Voldemārs* 76: 364
1909 **Keišs**, *Eduards* 79: 525
1945 **Heinrihsons**, *Ivars* 71: 226

Libanon

Bildhauer

1883 **Hoyeck**, *Youssef* 75: 152
1953 **Issa**, *Imad* 76: 466

Filmkünstler

1972 **Joreige**, *Lamia* 78: 326

Grafiker

1927 **Jurdak**, *Halim* 78: 539

Maler

1883 **Hoyeck**, *Youssef* 75: 152
1923 **Khal**, *Helen* 80: 170
1923 **Khalifé**, *Jean* 80: 171
1926 **Kanaan**, *Elie* 79: 245
1927 **Jurdak**, *Halim* 78: 539
1953 **Issa**, *Imad* 76: 466
1972 **Joreige**, *Lamia* 78: 326

Metallkünstler

1000 v.Chr. **Ḥirām** (1000ante) 73: 317

Neue Kunstformen

1953 **Issa**, *Imad* 76: 466
1972 **Joreige**, *Lamia* 78: 326

Zeichner

1883 **Hoyeck**, *Youssef* 75: 152

Libyen

Architekt

331 v.Chr. **Heron** (0331ante) 72: 314

Liechtenstein

Bildhauer

1592 **Kern**, *Erasmus* 80: 99

Grafiker

1946 **Kliemand**, *Eva Thea* 80: 466

Maler

1946 **Kliemand**, *Eva Thea* 80: 466

Zeichner

1946 **Kliemand**, *Eva Thea* 80: 466

Litauen

Architekt

1717 **Hryncewicz**, *Ludwik* 75: 190
1740 **Knackfus**, *Marcin* 80: 531
1820 **Ivanov**, *Grigorij Michajlovič* . . 76: 518
1909 **Kiaulėnas**, *Petras* 80: 194

Bildhauer

1782 **Jelski**, *Kazimierz* 77: 498
1902 **Horno-Popławski**, *Stanisław* . . 74: 536
1922 **Jomantas**, *Vincas* 78: 238
1926 **Kisielis**, *Kazimieras* 80: 342
1929 **Janavičius**, *Jolanta* 77: 271

Buchkünstler

1929 **Janavičius**, *Jolanta* 77: 271

Bühnenbildner

1806 **Januszewicz**, *Marceli Jakub Stanisław* 77: 358
1880 **Kalpokas**, *Petras* 79: 198
1934 **Kisarauskas**, *Vincas* 80: 335

Dekorationskünstler

1811 **Iłłakowicz**, *Napoleon Michał Juliusz* 76: 217

Grafiker

1802 **Kasprzycki**, *Wincenty* 79: 387
1806 **Januszewicz**, *Marceli Jakub Stanisław* 77: 358
1811 **Iłłakowicz**, *Napoleon Michał Juliusz* 76: 217
1880 **Kalpokas**, *Petras* 79: 198
1886 **Jamontt**, *Bronisław* 77: 266
1891 **Hoppen**, *Jerzy* 74: 466
1910 **Jurkūnas**, *Vytautas* 79: 8
1924 **Ignas**, *Vytautas* 76: 172
1930 **Jakubowska**, *Teresa* 77: 235
1934 **Kisarauskas**, *Vincas* 80: 335

Keramiker

1929 **Janavičius**, *Jolanta* 77: 271
1943 **Januškaitė**, *Aldona* 77: 356
1968 **Janušonis**, *Audrius* 77: 357

Maler

1711 **Jermaszewski**, *Józef* 78: 7
1802 **Kasprzycki**, *Wincenty* 79: 387
1811 **Iłłakowicz**, *Napoleon Michał Juliusz* 76: 217
1871 **Jarocki**, *Stanisław* 77: 399
1880 **Kalpokas**, *Petras* 79: 198
1886 **Jamontt**, *Bronisław* 77: 266
1891 **Hoppen**, *Jerzy* 74: 466
1892 **Kikoïne**, *Michel* 80: 240
1895 **Jeržykovs'kyj**, *Serhij Mykolajovyč* 78: 18
1902 **Horno-Popławski**, *Stanisław* . . 74: 536
1909 **Kiaulėnas**, *Petras* 80: 194
1910 **Houwalt**, *Ildefons* 75: 109
1924 **Ignas**, *Vytautas* 76: 172
1929 **Janavičius**, *Jolanta* 77: 271
1931 **Kaczmarski**, *Janusz* 79: 65
1934 **Kisarauskas**, *Vincas* 80: 335
1944 **Ionajtis**, *Boris* 76: 347
1954 **Jurczek**, *Heinz-Hermann* 78: 538
1957 **Jankauskas**, *Rimvidas* 77: 295
1969 **Jansas**, *Evaldas* 77: 321

Litauen / Medailleur

Medailleur

1530 **Herwijck**, *Steven Cornelisz. van* 72: 444

Mosaikkünstler

1934 **Kisarauskas**, *Vincas* 80: 335

Neue Kunstformen

1934 **Kisarauskas**, *Vincas* 80: 335
1954 **Jurczek**, *Heinz-Hermann* 78: 538
1969 **Jansas**, *Evaldas* 77: 321

Schnitzer

1957 **Jankauskas**, *Rimvidas* 77: 295

Steinschneider

1530 **Herwijck**, *Steven Cornelisz. van* 72: 444

Textilkünstler

1955 **Kirvelienė**, *Virginija* 80: 334

Zeichner

1806 **Januszewicz**, *Marceli Jakub Stanisław* 77: 358
1871 **Jarocki**, *Stanisław* 77: 399
1886 **Jamontt**, *Bronisław* 77: 266
1891 **Hoppen**, *Jerzy* 74: 466
1895 **Jerżykovs'kyj**, *Serhij Mykolajovyč* 78: 18
1895 **Jurkun**, *Jurij Ivanovič* 79: 8
1910 **Houwalt**, *Ildefons* 75: 109
1922 **Jomantas**, *Vincas* 78: 238
1957 **Jankauskas**, *Rimvidas* 77: 295

Luxemburg

Architekt

1955 **Hermann**, *Hubert* 72: 200

Bildhauer

1903 **Jascinsky**, *Nina* 77: 412
1909 **Kerg**, *Théo* 80: 91
1935 **Heidelberger**, *Liliane* 71: 118

Glaskünstler

1909 **Kerg**, *Théo* 80: 91

Grafiker

1904 **Heß**, *Reinhard* 72: 491
1909 **Kerg**, *Théo* 80: 91

Illustrator

1909 **Kerg**, *Théo* 80: 91

Maler

1835 **Jansen**, *Wilhelm Heinrich* 77: 328
1904 **Heß**, *Reinhard* 72: 491
1909 **Kerg**, *Théo* 80: 91
1913 **Kirscht**, *Émile* 80: 330
1925 **Junius**, *Jean-Pierre* 78: 522

Mosaikkünstler

1909 **Kerg**, *Théo* 80: 91

Neue Kunstformen

1909 **Kerg**, *Théo* 80: 91

Wandmaler

1909 **Kerg**, *Théo* 80: 91

Zeichner

1835 **Jansen**, *Wilhelm Heinrich* 77: 328
1909 **Kerg**, *Théo* 80: 91
1925 **Junius**, *Jean-Pierre* 78: 522

Makedonien

Bildhauer

1885 **Jovančević**, *Branislav* *78:* 398

Buchkünstler

1526 **Jovan** von **Kratovo** *78:* 397

Kalligraf

1526 **Jovan** von **Kratovo** *78:* 397

Maler

1526 **Jovan** von **Kratovo** *78:* 397
1923 **Kangrga**, *Olivera* *79:* 273
1957 **Kalćev**, *Dančo* *79:* 149

Miniaturmaler

1526 **Jovan** von **Kratovo** *78:* 397

Neue Kunstformen

1974 **Ivanoska**, *Hristina* *76:* 510

Schnitzer

1885 **Jovančević**, *Branislav* *78:* 398

Malaysia

Bildhauer

1929 **Jamal**, *Syed Ahmad* *77:* 250

Maler

1929 **Jamal**, *Syed Ahmad* *77:* 250
1936 **Hussein**, *Ibrahim* *76:* 50

Neue Kunstformen

1972 **Ismail**, *Roslisham* *76:* 450

Malta

Maler

1915 **Inglott**, *Anton* *76:* 293

Zeichner

1915 **Inglott**, *Anton* *76:* 293

Marokko

Bildhauer

1937 **Ikken**, *Aïssa* *76:* 196

Bühnenbildner

1944 **Hernández**, *José* *72:* 259

Grafiker

1944 **Hernández**, *José* *72:* 259

Illustrator

1944 **Hernández**, *José* *72:* 259

Maler

1937 **Ikken**, *Aïssa* *76:* 196
1944 **Hernández**, *José* *72:* 259

Zeichner

1944 **Hernández**, *José* *72:* 259

Mexiko

Architekt

1690	**Herrera**, *José Eduardo* de ...	72: 346
1716	**Iniesta Bejarano y Duran**, *Ildefonso* de	76: 307
1738	**Ibáñez**, *Marcos*	76: 138
1781	**Izaguirre**, *José Casimiro* de ..	77: 1
1810	**Hidalga**, *Lorenzo* de la	73: 99
1840	**Hofmann**, *Julius*	74: 141
1877	**Heredia**, *Guillermo* de	72: 148
1907	**James**, *Edward William Frank* .	77: 253
1910	**Kaspé**, *Vladimir*	79: 385
1924	**Hernández**, *Agustín*	72: 249
1943	**Hernández**, *Enrique*	72: 257
1944	**Hernández Laos**, *Pepín*	72: 283
1960	**Kalach**, *Alberto*	79: 141

Bildhauer

1810	**Hidalga**, *Lorenzo* de la	73: 99
1877	**Heredia**, *Guillermo* de	72: 148
1892	**Islas Allende**, *Clemente*	76: 448
1898	**Just**, *Alfredo*	79: 16
1899	**Hidalgo**, *Luis*	73: 100
1907	**Hofmann-Ysenbourg**, *Herbert*	74: 155
1909	**Horna**, *José*	74: 520
1914	**Heller**, *Jacob*	71: 349
1926	**Kestenbaum**, *Lothar*	80: 141
1927	**Hernández Delgadillo**, *José* ..	72: 278
1928	**Hofmann**, *Kitzia*	74: 144
1930	**Icaza**, *Francisco*	76: 158
1932	**Juárez**, *Heriberto*	78: 425
1936	**Hernández Urbán**, *Miguel* ...	72: 295
1939	**Kaminaga**, *Sukemitsu*	79: 223
1940	**Hersúa**	72: 404
1940	**Jiménez**, *Luis*	78: 65
1944	**Hernández Laos**, *Pepín*	72: 283
1949	**Hendrix**, *Jan*	71: 482
1951	**Jazzamoart**	77: 447
1952	**Kaminer**, *Saúl*	79: 223
1953	**Juana Alicia**	78: 423
1953	**Katz**, *Noé*	79: 420
1957	**Hernández**, *Sergio*	72: 270
1960	**Hernández**, *Laura*	72: 263
1963	**Jusidman**, *Yishai*	79: 13

Bühnenbildner

1922	**Hernández Xochitiotzin**, *Desiderio*	72: 296
1949	**Herrera**, *Melquíades*	72: 352
1951	**Jazzamoart**	77: 447

Designer

1909	**Horna**, *José*	74: 520
1949	**Herrera**, *Melquíades*	72: 352

Filmkünstler

1927	**Jurado**, *Carlos*	78: 534
1929	**Jodorowsky**, *Alejandro*	78: 123

Fotograf

1827	**Henschel**, *Alberto*	72: 65
1901	**Jiménez**, *Agustín*	78: 60
1912	**Horna**, *Kati*	74: 523
1927	**Jurado**, *Carlos*	78: 534
1942	**Iturbide**, *Graciela*	76: 495
1944	**Hernández Laos**, *Pepín*	72: 283
1949	**Hendrix**, *Jan*	71: 482
1957	**Herrera**, *Germán*	72: 345
1963	**Jusidman**, *Yishai*	79: 13
1972	**Hernández**, *Jonathan*	72: 258

Gebrauchsgrafiker

1902	**Horacio**, *Germán*	74: 481
1909	**Horna**, *José*	74: 520
1939	**Kaminaga**, *Sukemitsu*	79: 223
1953	**Katz**, *Noé*	79: 420
1971	**Kennedy**, *Ivonne*	80: 65

Glaskünstler

1928	**Hofmann**, *Kitzia*	74: 144
1936	**Herman**, *Samuel J.*	72: 189

Grafiker

1814	**Hegi**, *Johann Salomon*	71: 93
1824	**Iriarte**, *Hesiquio*	76: 367

1833	**Hernández**, *Santiago*	*72:* 269
1843	**Hurtado**, *Rodolfo*	*76:* 28
1894	**Kitagawa**, *Tamiji*	*80:* 351
1901	**Humphrey**, *Jack Weldon*	*75:* 488
1914	**Heller**, *Jacob*	*71:* 349
1920	**Kibal'čič**, *Vladimir Viktorovič* .	*80:* 195
1922	**Hernández Xochitiotzin**, *Desiderio*	*72:* 296
1927	**Hernández Delgadillo**, *José* . .	*72:* 278
1927	**Jurado**, *Carlos*	*78:* 534
1930	**Icaza**, *Francisco*	*76:* 158
1936	**Hernández Urbán**, *Miguel* . . .	*72:* 295
1940	**Jiménez**, *Luis*	*78:* 65
1944	**Hernández Laos**, *Pepín*	*72:* 283
1948	**Javier**, *Maximino*	*77:* 437
1951	**Jazzamoart**	*77:* 447
1953	**Juana Alicia**	*78:* 423
1957	**Hernández**, *Sergio*	*72:* 270
1969	**Jiménez**, *Cisco*	*78:* 62

Graveur

1949	**Hendrix**, *Jan*	*71:* 482

Illustrator

1824	**Iriarte**, *Hesiquio*	*76:* 367
1833	**Hernández**, *Santiago*	*72:* 269
1867	**Izaguirre**, *Leandro*	*77:* 1
1892	**Islas Allende**, *Clemente*	*76:* 448
1909	**Horna**, *José*	*74:* 520
1910	**Helguera**, *Jesús*	*71:* 322
1927	**Hernández Delgadillo**, *José* . .	*72:* 278
1949	**Hendrix**, *Jan*	*71:* 482

Keramiker

1949	**Hendrix**, *Jan*	*71:* 482
1957	**Hernández**, *Sergio*	*72:* 270
1971	**Kennedy**, *Ivonne*	*80:* 65

Künstler

1961	**Ježik**, *Enrique*	*78:* 41

Kunsthandwerker

1922	**Hernández Xochitiotzin**, *Desiderio*	*72:* 296

Maler

1585	**Juárez**, *Luis*	*78:* 427
1617	**Juárez**, *José*	*78:* 426
1685	**Ibarra**, *José* de	*76:* 141
1700	**Herrera**, Fray *Miguel* de	*72:* 353
1753	**Islas**, *Andrés* de	*76:* 447
1759	**Jimeno** y **Planes**, *Rafael*	*78:* 73
1810	**Hidalga**, *Lorenzo* de la	*73:* 99
1814	**Hegi**, *Johann Salomon*	*71:* 93
1818	**Herrera**, *Juan Nepomuceno* . .	*72:* 351
1840	**Hofmann**, *Julius*	*74:* 141
1843	**Hurtado**, *Rodolfo*	*76:* 28
1854	**Ibarrarán** y **Ponce**, *José María*	*76:* 142
1867	**Herrera**, *Mateo*	*72:* 352
1867	**Izaguirre**, *Leandro*	*77:* 1
1867	**Jara**, *José María*	*77:* 376
1887	**Herrán**, *Saturnino*	*72:* 330
1894	**Kitagawa**, *Tamiji*	*80:* 351
1901	**Humphrey**, *Jack Weldon*	*75:* 488
1902	**Horacio**, *Germán*	*74:* 481
1902	**Izquierdo**, *María*	*77:* 7
1907	**Kahlo**, *Frida*	*79:* 111
1909	**Horna**, *José*	*74:* 520
1910	**Helguera**, *Jesús*	*71:* 322
1914	**Heller**, *Jacob*	*71:* 349
1920	**Kibal'čič**, *Vladimir Viktorovič* .	*80:* 195
1922	**Hernández Xochitiotzin**, *Desiderio*	*72:* 296
1925	**Hernández Garcia**, *Marcos* . .	*72:* 283
1927	**Hernández Delgadillo**, *José* . .	*72:* 278
1927	**Jurado**, *Carlos*	*78:* 534
1928	**Hofmann**, *Kitzia*	*74:* 144
1930	**Icaza**, *Francisco*	*76:* 158
1932	**Juárez**, *Heriberto*	*78:* 425
1936	**Hernández Urbán**, *Miguel* . . .	*72:* 295
1940	**Hersúa**	*72:* 404
1940	**Jiménez**, *Luis*	*78:* 65
1941	**Herrera**, *Raúl*	*72:* 354
1944	**Hernández Laos**, *Pepín*	*72:* 283
1948	**Javier**, *Maximino*	*77:* 437
1949	**Herrera**, *Melquíades*	*72:* 352
1951	**Jazzamoart**	*77:* 447

Mexiko / Maler

1952 **Kaminer**, *Saúl* *79:* 223
1953 **Juana Alicia** *78:* 423
1953 **Katz**, *Noé* *79:* 420
1957 **Hernández**, *Sergio* *72:* 270
1960 **Hernández**, *Laura* *72:* 263
1961 **Hernández**, *Baldomero* *72:* 253
1963 **Jusidman**, *Yishai* *79:* 13
1969 **Jiménez**, *Cisco* *78:* 62
1971 **Kennedy**, *Ivonne* *80:* 65

Metallkünstler

1932 **Juárez**, *Heriberto* *78:* 425

Monumentalkünstler

1920 **Kibal'čič**, *Vladimir Viktorovič* . *80:* 195

Neue Kunstformen

1943 **Hernández**, *Enrique* *72:* 257
1949 **Herrera**, *Melquíades* *72:* 352
1957 **Herrera**, *Germán* *72:* 345
1961 **Hernández**, *Baldomero* *72:* 253
1969 **Jiménez**, *Cisco* *78:* 62
1972 **Hernández**, *Jonathan* *72:* 258

Papierkünstler

1937 **Hernández**, *Camila* *72:* 254

Restaurator

1922 **Hernández Xochitiotzin**,
 Desiderio *72:* 296

Tischler

1907 **James**, *Edward William Frank* . *77:* 253

Wandmaler

1907 **Hofmann-Ysenbourg**, *Herbert* *74:* 155
1922 **Hernández Xochitiotzin**,
 Desiderio *72:* 296
1927 **Hernández Delgadillo**, *José* . . *72:* 278
1953 **Juana Alicia** *78:* 423

Zeichner

1814 **Hegi**, *Johann Salomon* *71:* 93
1824 **Iriarte**, *Hesiquio* *76:* 367
1833 **Hernández**, *Santiago* *72:* 269
1843 **Hurtado**, *Rodolfo* *76:* 28
1867 **Izaguirre**, *Leandro* *77:* 1
1867 **Jara**, *José María* *77:* 376
1892 **Islas Allende**, *Clemente* *76:* 448
1894 **Kitagawa**, *Tamiji* *80:* 351
1899 **Hidalgo**, *Luis* *73:* 100
1902 **Horacio**, *Germán* *74:* 481
1907 **Hofmann-Ysenbourg**, *Herbert* *74:* 155
1910 **Helguera**, *Jesús* *71:* 322
1914 **Heller**, *Jacob* *71:* 349
1920 **Kibal'čič**, *Vladimir Viktorovič* . *80:* 195
1922 **Hernández Xochitiotzin**,
 Desiderio *72:* 296
1927 **Hernández Delgadillo**, *José* . . *72:* 278
1929 **Jodorowsky**, *Alejandro* *78:* 123
1930 **Icaza**, *Francisco* *76:* 158
1932 **Juárez**, *Heriberto* *78:* 425
1940 **Jiménez**, *Luis* *78:* 65
1951 **Jazzamoart** *77:* 447
1952 **Kaminer**, *Saúl* *79:* 223
1953 **Katz**, *Noé* *79:* 420
1957 **Hernández**, *Sergio* *72:* 270
1969 **Jiménez**, *Cisco* *78:* 62

Moçambique

Bildhauer

1936 **Kashimiri Matayo** *79:* 377

Schnitzer

1936 **Kashimiri Matayo** *79:* 377

Moldova

Bildhauer

1903 **Jascinsky**, *Nina* *77:* 412

1939 **Kanaşin**, *Iurie* 79: 249

Bühnenbildner

1910 **Ivanovsky**, *Elisabeth* 76: 534

Designer

1960 **Herţa**, *Valeriu* 72: 405

Grafiker

1905 **Karskaja**, *Ida* 79: 368
1910 **Ivanov**, *Victor* 76: 529
1910 **Ivanovsky**, *Elisabeth* 76: 534
1915 **Iftodi**, *Eugenia* 76: 168
1956 **Jalbă**, *Ghenadie* 77: 246
1960 **Herţa**, *Valeriu* 72: 405

Illustrator

1910 **Ivanovsky**, *Elisabeth* 76: 534

Maler

1905 **Karskaja**, *Ida* 79: 368
1909 **Jumati**, *Ion* 78: 490
1910 **Ivanov**, *Victor* 76: 529
1910 **Ivanovsky**, *Elisabeth* 76: 534
1915 **Iftodi**, *Eugenia* 76: 168
1941 **Jireghea**, *Petru* 78: 86
1946 **Hristov**, *Victor* 75: 173
1950 **Jomir**, *Mihai* 78: 239
1956 **Jalbă**, *Ghenadie* 77: 246
1960 **Herţa**, *Valeriu* 72: 405

Medailleur

1939 **Kanaşin**, *Iurie* 79: 249

Neue Kunstformen

1905 **Karskaja**, *Ida* 79: 368

Zeichner

1910 **Ivanov**, *Victor* 76: 529
1910 **Ivanovsky**, *Elisabeth* 76: 534
1915 **Iftodi**, *Eugenia* 76: 168
1939 **Kanaşin**, *Iurie* 79: 249
1946 **Hristov**, *Victor* 75: 173

Mongolei

Dekorationskünstler

1910 **Hensky**, *Herbert* 72: 76

Fotograf

1910 **Hensky**, *Herbert* 72: 76

Maler

1905 **Jadamsurėn Uržingijn** 77: 156

Namibia

Bildhauer

1951 **Jacobson**, *David* 77: 94

Grafiker

1888 **Jentsch**, *Adolph* 77: 535
1951 **Jacobson**, *David* 77: 94

Maler

1888 **Jentsch**, *Adolph* 77: 535

Zeichner

1951 **Jacobson**, *David* 77: 94

Nepal

Maler

1940 **Jha**, *Anuragi* 78: 42

Neuseeland

Architekt

1928 **Hundertwasser**, *Friedensreich* . 75: 496

Bildhauer

1940 **Kahukiwa**, *Robyn* 79: 120
1941 **Heine**, *Helme* 71: 188
1947 **Hellyar**, *Christine* 71: 377

Bühnenbildner

1941 **Heine**, *Helme* 71: 188

Designer

1975 **Kihara**, *Shigeyuki* 80: 235

Fotograf

1947 **Hellyar**, *Christine* 71: 377
1975 **Kihara**, *Shigeyuki* 80: 235

Grafiker

1894 **Hipkins**, *Roland* 73: 309
1928 **Hundertwasser**, *Friedensreich* . 75: 496
1940 **Kahukiwa**, *Robyn* 79: 120

Illustrator

1941 **Heine**, *Helme* 71: 188

Maler

1833 **Hodgkins**, *William Mathew* ... 73: 473
1835 **Hoyte**, *John Barr Clarke* 75: 160
1843 **Hutton**, *David Con* 76: 82
1865 **Joel**, *Grace* 78: 125
1869 **Hodgkins**, *Frances* 73: 471
1894 **Hipkins**, *Roland* 73: 309
1902 **Henderson**, *Louise* 71: 462
1928 **Hundertwasser**, *Friedensreich* . 75: 496
1931 **Hotere**, *Ralph* 75: 65
1932 **Illingworth**, *Michael* 76: 222
1940 **Kahukiwa**, *Robyn* 79: 120
1941 **Heine**, *Helme* 71: 188
1946 **Killeen**, *Richard* 80: 252
1947 **Hellyar**, *Christine* 71: 377
1952 **Karaka**, *Emily* 79: 323

Möbelkünstler

1941 **Heine**, *Helme* 71: 188

Neue Kunstformen

1931 **Hotere**, *Ralph* 75: 65
1947 **Hellyar**, *Christine* 71: 377
1975 **Kihara**, *Shigeyuki* 80: 235

Porzellankünstler

1941 **Heine**, *Helme* 71: 188

Zeichner

1843 **Hutton**, *David Con* 76: 82
1865 **Joel**, *Grace* 78: 125
1869 **Hodgkins**, *Frances* 73: 471
1894 **Hipkins**, *Roland* 73: 309
1940 **Kahukiwa**, *Robyn* 79: 120
1941 **Heine**, *Helme* 71: 188
1946 **Killeen**, *Richard* 80: 252
1947 **Hellyar**, *Christine* 71: 377

Nicaragua

Grafiker

1937 **Izquierdo**, *César* 77: 6

Maler

1937 **Izquierdo**, *César* 77: 6

Zeichner

1937 **Izquierdo**, *César* 77: 6

Niederlande

Architekt

1399 **Keldermans**, *Jan* 80: 4
1439 **Keldermans**, *Andries* 80: 1
1439 **Keldermans**, *Matthijs* 80: 5
1460 **Keldermans**, *Rombout* 80: 6
1481 **Joosken** van **Utrecht** 78: 304
1499 **Keldermans**, *Laurijs* 80: 4
1502 **Heere**, *Jan* de 71: 41
1502 **Keldermans**, *Anthonis* 80: 3
1503 **Keldermans**, *Matthijs* 80: 5
1503 **Kempeneer**, *Peter* de 80: 55
1512 **Keldermans**, *Anthonis* 80: 2
1521 **Keldermans**, *Marcelis* 80: 4
1543 **Keldermans**, *Anthonis* 80: 3
1559 **Key**, *Lieven Lievensz.* de 80: 157
1565 **Keyser**, *Hendrik* de 80: 161
1605 **Heil**, *Leo* van 71: 151
1628 **Helm**, *Willem* van der 71: 378
1650 **Klotz**, *Valentin* 80: 519
1655 **Janssen**, *Ewert* 77: 334
1682 **Kerricx**, *Willem Ignatius* 80: 113
1730 **Huslij** (Baumeister- und
 Bildhauer-Familie) 76: 46
1738 **Huslij**, *Jacob Otten* 76: 46
1799 **Itz**, *George Nicolaas* 76: 499
1848 **Houtermans**, *Joseph* 75: 106
1855 **Ingenohl**, *Jonas* 76: 286
1860 **Jesse**, *Hendrik* 78: 24

1884 **Klerk**, *Michel* de 80: 455
1887 **Hoff**, *Robert* van't 74: 73
1887 **Klijnen**, *Josephus* 80: 468
1893 **Jans**, *Jan* 77: 319
1897 **Kalff**, *Louis Christiaan* 79: 161
1904 **Holt**, *Gerard Hendrik Maria* . . 74: 322
1905 **Kloos**, *Jan Piet* 80: 509
1913 **Kiestra**, *Ebbing* 80: 231
1917 **Jong**, *Jan* de 78: 278
1919 **Klingeren**, *Frank* van 80: 491
1930 **Hoogstad**, *Jan* 74: 432
1932 **Hertzberger**, *Herman* 72: 429
1940 **Henket**, *Hubert-Jan* 71: 499
1953 **Jacobs**, *René* 77: 82
1955 **Houben**, *Francine* 75: 79
1961 **Kaan**, *Kees* 79: 44

Bauhandwerker

1399 **Keldermans**, *Jan* 80: 4
1543 **Keldermans**, *Anthonis* 80: 3
1559 **Key**, *Lieven Lievensz.* de 80: 157
1655 **Janssen**, *Ewert* 77: 334
1702 **Huslij**, *Hans Jacob* 76: 46
1706 **Huslij**, *Hendrik* 76: 46
1738 **Huslij**, *Jacob Otten* 76: 46

Bildhauer

1360 **Josès**, *Jean* 78: 350
1377 **Keldermans**, *Jan* 80: 3
1439 **Keldermans**, *Andries* 80: 1
1460 **Keldermans**, *Rombout* 80: 6
1478 **Keldermans**, *Matthijs* 80: 5
1480 **Jan** van **Haldern** 77: 268
1481 **Joosken** van **Utrecht** 78: 304
1490 **Hodart**, *Filipe* 73: 461
1499 **Keldermans**, *Laurijs* 80: 4
1502 **Heere**, *Jan* de 71: 41
1503 **Keldermans**, *Matthijs* 80: 5
1503 **Kempeneer**, *Peter* de 80: 55
1512 **Keldermans**, *Andries* 80: 2
1512 **Keldermans**, *Anthonis* 80: 2
1516 **Keldermans**, *Anthonis* 80: 3
1528 **Keldermans**, *Pieter* 80: 5
1530 **Jonghelinck**, *Jacques* 78: 286
1559 **Hendrik**, *Gerhard* 71: 476

Niederlande / Bildhauer

1565	**Keyser**, *Hendrik* de	*80:* 161
1627	**Keller** (1627/1765 Künstler-Familie)	*80:* 11
1642	**Kalraet**, *Abraham*	*79:* 199
1645	**Hooghe**, *Romeyn* de	*74:* 431
1648	**Hurtrelle**, *Simon*	*76:* 34
1651	**Helderberg**, *Jan Baptista* van .	*71:* 312
1682	**Kerricx**, *Willem Ignatius*	*80:* 113
1706	**Huslij**, *Hendrik*	*76:* 46
1730	**Huslij** (Baumeister- und Bildhauer-Familie)	*76:* 46
1738	**Huslij**, *Jacob Otten*	*76:* 46
1751	**Herreyns**, *Daniel*	*72:* 365
1766	**Herman**, *Michel*	*72:* 184
1784	**Kessels**, *Mathieu*	*80:* 131
1835	**Houtermans**, *Willem*	*75:* 108
1850	**Hove**, *Bart* van	*75:* 114
1858	**Jonkergouw**, *Hubertus Josephus*	*78:* 290
1859	**Jacobs**, *Eduard*	*77:* 75
1862	**Hesselink**, *Abraham*	*72:* 509
1871	**Houtermans**, *Jozef*	*75:* 107
1875	**Hoef**, *Christiaan Johannes* van der	*73:* 502
1881	**Kat**, *Ann Pierre* de	*79:* 399
1888	**Jordens**, *Barend*	*78:* 323
1889	**Hof**, *Gijs Jacobs* van den . . .	*74:* 54
1892	**Heil**, *Fri*	*71:* 150
1894	**Kelder**, *Toon*	*79:* 534
1898	**Kaas**, *Jaap*	*79:* 46
1900	**Hussem**, *Willem*	*76:* 53
1906	**Klaassen**, *Nel*	*80:* 380
1912	**Jochems**, *Herbert*	*78:* 110
1914	**Ittmann**, *Hans*	*76:* 494
1915	**Hund**, *Cornelis*	*75:* 494
1917	**Heide**, *Hermann* van der . . .	*71:* 111
1917	**Hont**, *Petrus Hermanus* d' . . .	*74:* 414
1918	**Hendriks**, *Berend*	*71:* 478
1921	**Idsert**, *Henk* van den	*76:* 166
1922	**IJssel**, *Aart* van den	*76:* 186
1922	**Killaars**, *Peter Wilhelmus* . . .	*80:* 251
1923	**Janzen**, *Herman Diederik* . . .	*77:* 362
1924	**Heijboer**, *Anton*	*71:* 139
1928	**IJdo**, *Hans*	*76:* 186
1928	**Jonk**, *Nicolaas*	*78:* 289
1931	**Hoover**, *Nan*	*74:* 440
1933	**Kesteren**, *Maria* van	*80:* 141
1934	**Holstein**, *Pieter*	*74:* 319
1937	**Hellegers**, *Guus*	*71:* 340
1938	**Hilgemann**, *Ewerdt*	*73:* 187
1939	**Jong**, *Jacqueline* de	*78:* 277
1942	**Henneman**, *Jeroen*	*71:* 517
1947	**Hoek**, *Hans* van	*73:* 533
1949	**Hendrix**, *Jan*	*71:* 482
1950	**Heideveld**, *Henk*	*71:* 131
1952	**Hupkens**, *Sofie*	*76:* 8
1954	**Heybroek**, *Erik*	*73:* 40
1964	**Hennissen**, *Nol*	*72:* 22
1966	**Heringa**, *Liet*	*72:* 163
1969	**Heijne**, *Mathilde* ter	*71:* 142

Buchkünstler

1884	**Isings**, *Johan Herman*	*76:* 443
1969	**Heijne**, *Mathilde* ter	*71:* 142

Buchmaler

1454	**Hennecart**, *Jean*	*71:* 513
1460	**Horenbout**, *Gerard*	*74:* 498
1503	**Horenbout**, *Susanna*	*74:* 500

Bühnenbildner

1741	**Henning**, *Christian*	*72:* 13
1893	**Hynckes**, *Raoul*	*76:* 120
1897	**Kalff**, *Louis Christiaan*	*79:* 161
1898	**Klein**, *Frits*	*80:* 413

Dekorationskünstler

1380	**Hue** de **Boulogne**	*75:* 321
1454	**Hennecart**, *Jean*	*71:* 513
1532	**Joncquoy**, *Gilles*	*78:* 248
1560	**Horenbout**, *Lukas*	*74:* 500
1620	**Heerschop**, *Hendrick*	*71:* 48
1702	**Huslij**, *Hans Jacob*	*76:* 46
1738	**Huslij**, *Jacob Otten*	*76:* 46
1741	**Henning**, *Christian*	*72:* 13
1871	**Jansen**, *Willem George Frederik*	*77:* 329

Designer

1863	**Hoijtema**, *Theodoor* van	*74:* 201
1884	**Klerk**, *Michel* de	*80:* 455

Grafiker / Niederlande

1887 **Hoff**, *Robert* van't *74:* 73
1891 **Kiljan**, *Gerrit* *80:* 250
1897 **Kalff**, *Louis Christiaan* *79:* 161
1941 **Jansen**, *Jan* *77:* 327
1948 **Hees**, *Maria* *71:* 52
1951 **Jong**, *Rian* de *78:* 279
1953 **Hermsen**, *Herman* *72:* 248
1967 **Hutten**, *Richard* *76:* 76

Drucker

1570 **Hulsen**, *Esaias* van *75:* 455
1573 **Hondius**, *Hendrick* *74:* 384
1600 **Hondius**, *Willem* *74:* 385

Emailkünstler

1645 **Hooghe**, *Romeyn* de *74:* 431
1888 **Jordens**, *Barend* *78:* 323

Filmkünstler

1928 **Heijden**, *J. C. J.* van der *71:* 140
1931 **Hoover**, *Nan* *74:* 440
1947 **Hocks**, *Teun* *73:* 460

Fotograf

1810 **Karsen**, *Kaspar* *79:* 366
1812 **Kannemans**, *Christiaan Cornelis* *79:* 275
1813 **Henneman**, *Nicolaas* *71:* 518
1849 **Ivens**, *Wilhelm* *76:* 542
1870 **Klaver**, *Luite* *80:* 397
1879 **Jacops**, *Max* *77:* 127
1889 **Höch**, *Hannah* *73:* 486
1891 **Kiljan**, *Gerrit* *80:* 250
1898 **Kamman**, *Jan* *79:* 230
1911 **Jesse**, *Nico* *78:* 24
1913 **Kando**, *Ata* *79:* 261
1922 **Isphording**, *Willem* *76:* 462
1924 **Heijboer**, *Anton* *71:* 139
1928 **Heijden**, *J. C. J.* van der *71:* 140
1931 **Hoover**, *Nan* *74:* 440
1941 **Karsters**, *Ruben* *79:* 370
1946 **Jong**, *Wubbo* de *78:* 280
1947 **Hocks**, *Teun* *73:* 460
1949 **Hendrix**, *Jan* *71:* 482

1950 **Hollander**, *Paul* den *74:* 268
1959 **Kaap**, *Gerald* van der *79:* 46
1969 **Heijne**, *Mathilde* ter *71:* 142

Gebrauchsgrafiker

1850 **Holswilder**, *Jan Pieter* *74:* 322
1883 **Jongert**, *Jacob* *78:* 281
1885 **Hem**, *Pieter* van der *71:* 409
1885 **Jordaan**, *Leo* *78:* 310
1893 **Hynckes**, *Raoul* *76:* 120
1895 **Klijn**, *Albert* *80:* 468
1897 **Kalff**, *Louis Christiaan* *79:* 161
1947 **Hocks**, *Teun* *73:* 460
1954 **Jager**, *Gerrit* de *77:* 188

Gießer

1360 **Josès**, *Jean* *78:* 350
1530 **Jonghelinck**, *Jacques* *78:* 286
1609 **Hemony**, *François* *71:* 426
1617 **Hemony** (Glockengießer-Familie) *71:* 426
1619 **Hemony**, *Pierre* *71:* 426

Glaskünstler

1540 **Holanda**, *Pierres* de *74:* 211
1543 **Holanda**, *Teodoro* de *74:* 212
1613 **Heemskerk**, *Willem Jacobsz.* van *71:* 29
1732 **Hoevenaar**, *Adrianus* *74:* 46
1764 **Hoevenaar**, *Adrianus* *74:* 46
1925 **Heesen**, *Willem* *71:* 53

Goldschmied

1570 **Hulsen**, *Esaias* van *75:* 455
1645 **Hooghe**, *Romeyn* de *74:* 431
1814 **Kempen**, *Johannes Mattheus* van *80:* 54
1858 **Jonkergouw**, *Hubertus Josephus* *78:* 290
1884 **Jacobs**, *Jacob Andries* *77:* 79
1944 **Herbst**, *Marion* *72:* 127
1948 **Hees**, *Maria* *71:* 52

Grafiker

1498 **Heemskerck**, *Maarten* van . . . *71:* 25
1500 **Hogenberg**, *Nikolaus* *74:* 180

Niederlande / Grafiker 176

1516	**Jode**, *Gerard* de	*78:* 116		1648	**Hoet**, *Gerard*	*74:* 40
1527	**Hogenberg** (Kupferstecher-, Radierer- und Maler-Familie)	*74:* 178		1652	**Kip**, *Johannes*	*80:* 294
1530	**Heyden**, *Pieter* van der	*73:* 51		1660	**Houbraken**, *Arnold*	*75:* 80
1536	**Hogenberg**, *Remigius*	*74:* 181		1678	**Herreyns**, *Daniel*	*72:* 365
1540	**Hogenberg**, *Franz*	*74:* 178		1701	**Hulsberg**, *Henry*	*75:* 453
1560	**Heyden**, *Jan* van der	*73:* 43		1729	**Jelgerhuis**, *Rienk*	*77:* 492
1570	**Hulsen**, *Esaias* van	*75:* 455		1732	**Hoevenaar** (Künstler-Familie)	*74:* 46
1571	**Jode**, *Cornelis* de	*78:* 115		1738	**Keun**, *Hendrik*	*80:* 152
1571	**Keere**, *Pieter* van der	*79:* 507		1741	**Henning**, *Christian*	*72:* 13
1573	**Hoefnagel**, *Jacob*	*73:* 509		1744	**Hendriks**, *Wybrand*	*71:* 479
1573	**Hondius** (Kupferstecher-Familie)	*74:* 384		1745	**Horstok**, *Johannes Petrus* van	*75:* 24
1573	**Hondius**, *Hendrick*	*74:* 384		1752	**Heenck**, *Jabes*	*71:* 30
1573	**Jode**, *Pieter* de	*78:* 118		1756	**Horstink**, *Warner*	*75:* 23
1580	**Holsteyn**, *Pieter*	*74:* 321		1757	**Jonxis**, *Pieter Hendrik*	*78:* 299
1585	**Isaac**, *Jaspar*	*76:* 391		1761	**Heideloff**, *Nicolaus Innocentius Wilhelm Clemens* van	*71:* 119
1588	**Kip**, *Willem*	*80:* 295		1764	**Hodges**, *Charles Howard*	*73:* 466
1590	**Honthorst**, *Gerard* van	*74:* 415		1766	**Hulswit**, *Jan*	*75:* 457
1598	**Kittensteyn**, *Cornelis* van	*80:* 364		1768	**Josi**, *Christian*	*78:* 354
1600	**Hondius**, *Willem*	*74:* 385		1770	**Humbert** de **Superville**, *David Pierre Giottino*	*75:* 473
1600	**Keyrincx**, *Alexander*	*80:* 159		1770	**Jelgerhuis**, *Johannes*	*77:* 491
1601	**Heusch**, *Willem*	*73:* 11		1789	**Jonxis**, *Jan Lodewijk*	*78:* 298
1602	**Hondecoeter**, *Gysbert Gillisz.* de	*74:* 381		1790	**Hove**, *Bartholomeus Johannes* van	*75:* 115
1604	**Jode**, *Pieter* de	*78:* 119		1801	**Houten**, *Henricus Leonardus* van den	*75:* 106
1605	**Heil**, *Leo* van	*71:* 151		1806	**Hoevenaar**, *Willem Pieter*	*74:* 47
1607	**Hollar**, *Wenceslaus*	*74:* 268		1808	**Immerzeel**, *Christiaan*	*76:* 248
1610	**Hulsman**, *Johann*	*75:* 455		1810	**Huysmans**, *Constantinus Cornelis*	*76:* 97
1614	**Helt**, *Nicolaes* van	*71:* 407		1810	**Karsen**, *Kaspar*	*79:* 366
1614	**Holsteyn**, *Pieter*	*74:* 321		1813	**Hilverdink**, *Johannes*	*73:* 258
1615	**Hondius**, *Hendrik*	*74:* 385		1813	**Hulk**, *Abraham*	*75:* 447
1618	**Holsteyn**, *Cornelis*	*74:* 320		1813	**Kaiser**, *Johann Wilhelm*	*79:* 128
1620	**Heerschop**, *Hendrick*	*71:* 48		1814	**Hove**, *Hubertus* van	*75:* 116
1620	**Herdt**, *Jan* de	*72:* 143		1814	**Jolly**, *Henri Jean-Baptiste*	*78:* 233
1625	**Hees**, *Gerrit* van	*71:* 52		1819	**Hoppenbrouwers**, *Johannes Franciscus*	*74:* 467
1626	**Hoogstraten**, *Samuel* van	*74:* 433		1819	**Jongkind**, *Johan Barthold*	*78:* 286
1627	**Hooch**, *Carel* de	*74:* 424		1822	**Kate**, *Herman Frederik Carel* ten	*79:* 402
1631	**Hondius**, *Abraham Daniëlsz.*	*74:* 386		1824	**Israëls**, *Jozef*	*76:* 465
1636	**Hondecoeter**, *Melchior* de	*74:* 381		1825	**Hekking**, *Willem*	*71:* 293
1636	**Janssen**, *Gerhard*	*77:* 335		1828	**Heemskerck** van **Beest**, *Jacob Eduard*	*71:* 29
1636	**Keldermans**, *Frans*	*80:* 3		1831	**Kellen**, *Johan Philip* van der	*80:* 11
1637	**Heer**, *Willem* de	*71:* 38		1840	**Hoevenaar**, *Jozef*	*74:* 47
1637	**Heyden**, *Jan* van der	*73:* 47		1850	**Holswilder**, *Jan Pieter*	*74:* 322
1638	**Jode**, *Arnold* de	*78:* 115				
1643	**Herreyns**, *Daniel*	*72:* 365				
1643	**Herreyns**, *Jacob*	*72:* 365				
1645	**Hooghe**, *Romeyn* de	*74:* 431				
1647	**Huchtenburgh**, *Jan* van	*75:* 302				

1852	Klinkenberg, *Karel*	80: 493	1900 Hussem, *Willem*	76: 53

1852	Klinkenberg, *Karel*	80: 493
1855	Hubrecht, *Bramine*	75: 301
1855	Hulk, *John Frederik*	75: 448
1855	Jansen, *Hendrik Willebrord* . . .	77: 326
1860	Karsen, *Eduard*	79: 365
1861	Josselin de Jong, *Pieter de* . . .	78: 358
1862	Houten, *Barbara Elisabeth van*	75: 105
1863	Hoijtema, *Theodoor van*	74: 201
1865	Israëls, *Isaac*	76: 464
1866	Hijner, *Arend*	73: 145
1868	Jessurun de Mesquita, *Samuel*	78: 28
1870	Klaver, *Luite*	80: 397
1871	Heijenbrock, *Herman*	71: 141
1871	Jansen, *Willem George Frederik*	77: 329
1872	Jungman, *Nico*	78: 515
1875	Hoef, *Christiaan Johannes van der*	73: 502
1875	Jurres, *Johannes Hendricus* . .	79: 9
1875	Keus, *Adriaan*	80: 154
1876	Heemskerck van Beest, *Jacoba Berendina*	71: 29
1878	Jonas, *Henri Charles*	78: 241
1879	Jong, *Antonie Jacob de*	78: 275
1881	Jacobs, *Johannes Theodorus Lambertus*	77: 80
1882	Heyse, *Jan*	73: 71
1882	Kickert, *Conrad*	80: 201
1883	Jongert, *Jacob*	78: 281
1883	Jordens, *Jan Gerrit*	78: 323
1884	Hentschel, *Karl*	72: 82
1884	Huszár, *Vilmos*	76: 61
1885	Hem, *Pieter van der*	71: 409
1885	Hofman, *Pieter Adrianus Hendrik*	74: 129
1885	Jordaan, *Leo*	78: 310
1886	Jong, *Gerben de*	78: 276
1889	Hell, *Johan van*	71: 332
1890	Heynsius, *Cornelis*	73: 67
1891	Kiljan, *Gerrit*	80: 250
1892	Jansen, *Willem*	77: 329
1893	Hynckes, *Raoul*	76: 120
1894	Kelder, *Toon*	79: 534
1895	Klijn, *Albert*	80: 468
1896	Heusden, *Wouter Bernard van* .	73: 13
1898	Heel, *Jan van*	71: 13
1898	Klein, *Frits*	80: 413
1899	Hordijk, *Gerard*	74: 489
1900	Hussem, *Willem*	76: 53
1902	Hofker, *Willem Gerard*	74: 124
1902	Ket, *Dick*	80: 143
1903	Henkes, *Dolf*	71: 497
1912	Hellendoorn, *Ward*	71: 342
1913	Heybroek, *Folke*	73: 40
1915	Joppe, *Benjamin*	78: 307
1918	Hendriks, *Berend*	71: 478
1924	Heijboer, *Anton*	71: 139
1924	Kempers, *Maarten*	80: 56
1925	Heesen, *Willem*	71: 53
1928	Heijden, *J. C. J. van der*	71: 140
1928	Jong, *Clara de*	78: 275
1928	Jonk, *Nicolaas*	78: 289
1930	Klement, *Fon*	80: 442
1934	Hillenius, *Jacob*	73: 224
1934	Holstein, *Pieter*	74: 319
1938	Jalass, *Immo*	77: 245
1939	Jong, *Jacqueline de*	78: 277
1941	Karsters, *Ruben*	79: 370
1942	Henneman, *Jeroen*	71: 517
1942	Julsing, *Fred*	78: 489
1945	Helmantel, *Henk*	71: 381
1946	Kalmaeva, *Ludmila Michailovna*	79: 187
1950	Homan, *Reinder*	74: 362
1952	Josephus Jitta, *Ceseli*	78: 349
1952	Kemps, *Niek*	80: 59
1956	Hemert, *Frank van*	71: 416
1959	Janssen, *Ruud*	77: 340

Graveur

1831	Kellen, *Johan Philip van der* . .	80: 11
1949	Hendrix, *Jan*	71: 482

Holzkünstler

1933	Kesteren, *Maria van*	80: 141

Illustrator

1585	Isaac, *Jaspar*	76: 391
1813	Kaiser, *Johann Wilhelm*	79: 128
1842	Keulemans, *Johannes Gerardus*	80: 151
1850	Hitchcock, *George*	73: 377
1855	Hubrecht, *Bramine*	75: 301
1858	Hoynck van Papendrecht, *Jan*	75: 155

Niederlande / Illustrator

1861 Josselin de Jong, *Pieter* de ... 78: 358
1871 Heijenbrock, *Herman* 71: 141
1872 Jungman, *Nico* 78: 515
1873 Jetses, *Cornelis* 78: 31
1875 Jurres, *Johannes Hendricus* .. 79: 9
1878 Jonas, *Henri Charles* 78: 241
1883 Jongert, *Jacob* 78: 281
1884 Isings, *Johan Herman* 76: 443
1885 Hem, *Pieter* van der 71: 409
1885 Jordaan, *Leo* 78: 310
1899 Hordijk, *Gerard* 74: 489
1912 Hellendoorn, *Ward* 71: 342
1934 Holstein, *Pieter* 74: 319
1941 Holtrop, *Bernard Willem* ... 74: 329
1942 Henneman, *Jeroen* 71: 517
1942 Julsing, *Fred* 78: 489
1945 Jippes, *Daan* 78: 83
1947 Hocks, *Teun* 73: 460
1949 Hendrix, *Jan* 71: 482
1952 Josephus Jitta, *Ceseli* 78: 349
1954 Jager, *Gerrit* de 77: 188

Instrumentenbauer

1571 Keere, *Pieter* van der 79: 507
1734 Hurter, *Johann Heinrich* ... 76: 31

Intarsiator

1906 Klaassen, *Nel* 80: 380

Kartograf

1460 Horenbout, *Gerard* 74: 498
1540 Hogenberg, *Franz* 74: 178
1571 Jode, *Cornelis* de 78: 115
1571 Keere, *Pieter* van der 79: 507
1573 Hondius, *Hendrick* 74: 384
1588 Kip, *Willem* 80: 295
1600 Hondius, *Willem* 74: 385
1645 Hooghe, *Romeyn* de 74: 431
1652 Kip, *Johannes* 80: 294

Keramiker

1884 Hentschel, *Karl* 72: 82
1903 Henkes, *Dolf* 71: 497

1932 Jong, *Hans* de 78: 276
1946 Hooft, *Marja* 74: 429
1947 Hoek, *Hans* van 73: 533
1949 Heeman, *Karin* 71: 22
1949 Hendrix, *Jan* 71: 482
1956 Heuvel, *Netty* van den 73: 23
1966 Heringa, *Liet* 72: 163

Künstler

1503 Horenbout (Künstler-Familie) . 74: 498
1732 Hoevenaar (Künstler-Familie) . 74: 46

Kunsthandwerker

1863 Hoijtema, *Theodoor* van 74: 201
1871 Jansen, *Willem George Frederik* 77: 329
1884 Huszár, *Vilmos* 76: 61
1884 Klerk, *Michel* de 80: 455
1888 Jordens, *Barend* 78: 323
1891 Kiljan, *Gerrit* 80: 250
1892 Jansen, *Willem* 77: 329
1913 Heybroek, *Folke* 73: 40
1917 Ingenegeren, *Pam* 76: 284
1925 Heesen, *Willem* 71: 53

Maler

1380 Hue de Boulogne 75: 321
1430 Justus von Gent 79: 25
1440 Joncquoy (Maler-Familie) ... 78: 248
1440 Joncquoy, *Piérart* 78: 249
1450 Jacobsz., *Hughe* 77: 99
1454 Hennecart, *Jean* 71: 513
1455 Joest, *Jan* 78: 140
1455 Keldermans, *Rombout* 80: 5
1460 Horenbout, *Gerard* 74: 498
1470 Juan de Flandes 78: 420
1480 Jacob von Utrecht 77: 64
1486 Keldermans, *Hendrik* 80: 3
1490 Horenbout, *Lukas* 74: 499
1494 Joncquoy, *Pierchon* 78: 249
1497 Jacobsz., *Dirck* 77: 98
1498 Heemskerck, *Maarten* van .. 71: 25
1500 Hemessen, *Jan Sanders* van . 71: 419
1500 Hogenberg, *Nikolaus* 74: 180
1503 Kempeneer, *Peter* de 80: 55

Maler / **Niederlande**

1508	Joncquoy, *Calotte*	78: 248		1600	Hulst, *Maerten Fransz.* van der	75: 457
1508	Joncquoy, *Gilles*	78: 248		1600	Jongh, *Claude* de	78: 282
1510	Hoey, *Dammes Claesz.* de	74: 48		1600	Keyrincx, *Alexander*	80: 159
1516	Key, *Willem*	80: 158		1601	Heem, *Claes* de	71: 17
1527	Hogenberg (Kupferstecher-, Radierer- und Maler-Familie)	74: 178		1601	Heusch, *Willem*	73: 11
				1602	Hondecoeter, *Gysbert Gillisz.* de	74: 381
1530	Joncquoy, *Michel*	78: 248		1603	Heer, *Margareta* de	71: 37
1532	Joncquoy, *Gilles*	78: 248		1603	Kick, *Simon*	80: 201
1534	Heere, *Lucas* de	71: 42		1605	Heil, *Leo* van	71: 151
1536	Hogenberg, *Remigius*	74: 181		1606	Heem, *Jan Davidsz.* de	71: 19
1540	Hogenberg, *Franz*	74: 178		1606	Heer, *Gerrit Adriaensz.* de	71: 36
1540	Holanda, *Pierres* de	74: 211		1607	Hollar, *Wenceslaus*	74: 268
1542	Hoefnagel, *Joris*	73: 512		1609	Heil, *Jan Baptist* van	71: 151
1543	Holanda, *Teodoro* de	74: 212		1610	Hulsman, *Johann*	75: 455
1543	Joncquoy, *Etievenart*	78: 248		1611	Hoecke, *Jan* van den	73: 493
1548	Ketel, *Cornelis*	80: 145		1612	Horst, *Gerrit Willemsz.*	75: 18
1555	Jordaens, *Hans*	78: 310		1612	Jouderville, *Isaac* de	78: 372
1559	Hondecoeter, de (Maler-Familie)	74: 380		1613	Helst, *Bartholomeus* van der	71: 403
1559	Hondecoeter, *Niclaes Jansz.* de	74: 382		1613	Kamper, *Godaert*	79: 236
1560	Heyden, *Jan* van der	73: 43		1614	Helt, *Nicolaes* van	71: 407
1560	Horenbout, *Lukas*	74: 500		1614	Hennekyn, *Paulus*	71: 515
1561	Keuninck, *Kerstiaen* de	80: 153		1614	Hogers, *Jacob*	74: 183
1567	Hoey, *Nicolas* de	74: 49		1614	Holsteyn, *Pieter*	74: 321
1567	Joncquoy, *Antoine*	78: 248		1616	Jongh, *Ludolf* de	78: 283
1569	Isaacsz., *Pieter Fransz.*	76: 393		1616	Jordaens, *Hans*	78: 311
1570	Hondecoeter, *Gillis Claesz.* de	74: 380		1618	Holsteyn, *Cornelis*	74: 320
1570	Hulsen, *Esaias* van	75: 455		1618	Klomp, *Albert Jansz.*	80: 507
1574	Kemp, *Nicolaes* de	80: 52		1619	Kalf, *Willem*	79: 159
1575	Janssens, *Abraham*	77: 342		1620	Heerschop, *Hendrick*	71: 48
1577	Janszn, *Govert*	77: 353		1620	Herdt, *Jan* de	72: 143
1578	Kessel, *Hieronymus* van	80: 129		1623	Janssens, *Pieter*	77: 346
1580	Holsteyn, *Pieter*	74: 321		1624	Jacobsz., *Juriaen*	77: 100
1581	Jordaens, *Hans*	78: 311		1624	Keil, *Bernhard*	79: 517
1582	Hulsdonck, *Jacob* van	75: 454		1625	Hees, *Gerrit* van	71: 52
1582	Joncquoy, *Michel*	78: 249		1625	Hulsdonck, *Gillis* van	75: 454
1590	Honthorst, *Gerard* van	74: 415		1625	Isendoorn, *Anthoni* van	76: 425
1590	Horion, *Alexandre* de	74: 504		1626	Hoogstraten, *Samuel* van	74: 433
1590	Huys, *Balthasar*	76: 94		1627	Hooch, *Carel* de	74: 424
1592	Heseman, *Pieter Jansz.*	72: 471		1627	Ijsselsteyn, *Adriaen* van	76: 187
1593	Jonson van Ceulen, *Cornelis*	78: 295		1627	Keller (1627/1765 Künstler-Familie)	80: 11
1594	Honthorst, *Willem* van	74: 417				
1595	Hillegaert, *Pauwels* van	73: 221		1629	Heemskerck, *Hendrick* van	71: 25
1595	Jordaens, *Hans*	78: 311		1629	Hooch, *Pieter* de	74: 425
1596	Keyser, *Thomas* de	80: 163		1631	Heem, *Cornelis* de	71: 17
1598	Jacobsz., *Lambert*	77: 101		1631	Hondius, *Abraham Daniëlsz.*	74: 386
1600	Houckgeest, *Gerard*	75: 83		1633	Helmbreker, *Dirk*	71: 382
1600	Hulst, *Franz* de	75: 456		1633	Kick, *Cornelis*	80: 200

Niederlande / Maler

1634	**Heemskerck**, *Egbert* van	71: 23		1734	**Hurter**, *Johann Heinrich*	76: 31
1634	**Himpel**, *Aarnout* ter	73: 264		1738	**Keun**, *Hendrik*	80: 152
1634	**Jonson** van **Ceulen**, *Cornelis*	78: 296		1740	**Hoogerheyden**, *Engel*	74: 431
1634	**Kipshaven**, *Isaack* van	80: 301		1741	**Henning**, *Christian*	72: 13
1635	**Heuvel**, *Joachim* van den	73: 23		1743	**Herreyns**, *Willem Jacob*	72: 365
1636	**Hondecoeter**, *Melchior* de	74: 381		1744	**Hendriks**, *Wybrand*	71: 479
1636	**Janssen**, *Gerhard*	77: 335		1745	**Horstok**, *Johannes Petrus* van	75: 24
1637	**Heer**, *Willem* de	71: 38		1752	**Heenck**, *Jabes*	71: 30
1637	**Heyden**, *Jan* van der	73: 47		1752	**Helant**, *Antonie*	71: 296
1637	**Kerckhoven**, *Jacob* van de	80: 85		1753	**Hoorn**, *Jordanus*	74: 439
1638	**Hobbema**, *Meindert*	73: 435		1756	**Horstink**, *Warner*	75: 23
1640	**Heimans**, *Johannes*	71: 171		1758	**Herreyns**, *Jacob*	72: 365
1640	**Huchtenburg**, *Jacob* van	75: 302		1764	**Hodges**, *Charles Howard*	73: 466
1641	**Heeremans**, *Thomas*	71: 43		1764	**Hoevenaar**, *Adrianus*	74: 46
1642	**Helst**, *Lodewyk* van der	71: 406		1766	**Hulswit**, *Jan*	75: 457
1642	**Kalraet**, *Abraham*	79: 199		1766	**Kerkhoff**, *Daniël*	80: 95
1643	**Herreyns**, *Jacob*	72: 365		1770	**Humbert** de **Superville**, *David Pierre Giottino*	75: 473
1644	**Honich**, *Adriaen*	74: 408				
1645	**Hooghe**, *Romeyn* de	74: 431		1770	**Jelgerhuis**, *Johannes*	77: 491
1646	**Hoef**, *A. v.*	73: 502		1772	**Jooss**, *Balthasar*	78: 305
1647	**Huchtenburgh**, *Jan* van	75: 302		1776	**Huysmans**, *Jacobus Carolus*	76: 100
1648	**Hoet**, *Gerard*	74: 40		1785	**Kleyn**, *Pieter Rudolph*	80: 462
1649	**Kalraet**, *Barent* van	79: 199		1789	**Jonxis**, *Jan Lodewijk*	78: 298
1650	**Heem**, *Jan Jansz.* de	71: 22		1790	**Hove**, *Bartholomeus Johannes* van	75: 115
1651	**Ingen**, *Willem* van	76: 282				
1652	**Hooch**, *Horatius* de	74: 425		1800	**Klerk**, *Willem* de	80: 456
1656	**Heusch**, *Jacob* de	73: 10		1801	**Houten**, *Henricus Leonardus* van den	75: 106
1659	**Huysum**, *Justus* van	76: 103				
1660	**Houbraken**, *Arnold*	75: 80		1802	**Hoevenaar**, *Cornelis Willem*	74: 47
1662	**Immenraet**, *Andries*	76: 247		1802	**Jacobson**, *Edward Levien*	77: 95
1662	**Isendoorn**, *Andries* van	76: 425		1806	**Hoevenaar**, *Willem Pieter*	74: 47
1663	**Heem**, *David Cornelisz.* de	71: 19		1806	**Jong**, *Servaas* de	78: 279
1667	**Henstenburgh**, *Herman*	72: 79		1807	**Jong**, *Jurjen* de	78: 278
1670	**Klopper**, *Jan*	80: 513		1808	**Immerzeel**, *Christiaan*	76: 248
1678	**Herreyns**, *Daniel*	72: 365		1810	**Huysmans**, *Constantinus Cornelis*	76: 97
1678	**Herreyns**, *Jacob*	72: 365				
1682	**Horemans**, *Jan Jozef*	74: 495		1810	**Karsen**, *Kaspar*	79: 366
1682	**Huysum**, *Jan* van	76: 102		1812	**Kannemans**, *Christiaan Cornelis*	79: 275
1682	**Kerricx**, *Willem Ignatius*	80: 113		1813	**Hilverdink**, *Johannes*	73: 258
1685	**Huysum**, *Justus* van	76: 104		1813	**Hulk**, *Abraham*	75: 447
1688	**Huysum**, *Jacob* van	76: 101		1814	**Hove**, *Hubertus* van	75: 116
1692	**Keller**, *Johann Heinrich*	80: 12		1814	**Jolly**, *Henri Jean-Baptiste*	78: 233
1700	**Horemans**, *Peter Jacob*	74: 497		1815	**Jonxis**, *Pieter Hendrik Lodewijk*	78: 299
1703	**Huysum**, *Michiel* van	76: 104		1818	**Joosten**, *Dirk Jan Hendrik*	78: 305
1714	**Horemans**, *Jan Jozef*	74: 496		1819	**Hoppenbrouwers**, *Johannes Franciscus*	74: 467
1729	**Jelgerhuis**, *Rienk*	77: 492				
1732	**Hoevenaar** (Künstler-Familie)	74: 46		1819	**Jongkind**, *Johan Barthold*	78: 286

Maler / Niederlande

Year	Name	Ref
1822	Kate, *Herman Frederik Carel* ten	79: 402
1824	Israëls, *Jozef*	76: 465
1825	Hekking, *Willem*	71: 293
1827	Hendrix, *Louis*	71: 484
1828	Heemskerck van Beest, *Jacob Eduard*	71: 29
1838	Jamin, *Diederik Franciscus*	77: 260
1838	Kiers, *George Laurens*	80: 223
1839	Kaemmerer, *Frederik Hendrik*	79: 77
1840	Hoevenaar, *Jozef*	74: 47
1842	Keulemans, *Johannes Gerardus*	80: 151
1844	Henkes, *Gerke*	71: 498
1847	Hoevenaar, *Cornelis Willem*	74: 47
1847	Kaiser, *Johann Wilhelm*	79: 129
1850	Hitchcock, *George*	73: 377
1850	Holswilder, *Jan Pieter*	74: 322
1852	Klinkenberg, *Karel*	80: 493
1855	Heimes, *Heinrich*	71: 175
1855	Hubrecht, *Bramine*	75: 301
1855	Hulk, *John Frederik*	75: 448
1855	Jansen, *Hendrik Willebrord*	77: 326
1858	Hoynck van Papendrecht, *Jan*	75: 155
1860	Karsen, *Eduard*	79: 365
1861	Josselin de Jong, *Pieter* de	78: 358
1862	Houten, *Barbara Elisabeth* van	75: 105
1863	Hoijtema, *Theodoor* van	74: 201
1864	Jonge, *Johan Antoni* de	78: 280
1865	Israëls, *Isaac*	76: 464
1866	Hijner, *Arend*	73: 145
1866	Hoog, *Bernard* de	74: 430
1866	Houten, *Gerrit* van	75: 105
1868	Jessurun de Mesquita, *Samuel*	78: 28
1868	Klein von Diepold, *Julian*	80: 427
1870	Holland, *James*	74: 266
1870	Klaver, *Luite*	80: 397
1871	Heijenbrock, *Herman*	71: 141
1871	Jansen, *Willem George Frederik*	77: 329
1872	Jonge, *Maria* de	78: 281
1872	Jungman, *Nico*	78: 515
1873	Jetses, *Cornelis*	78: 31
1875	Jurres, *Johannes Hendricus*	79: 9
1875	Keus, *Adriaan*	80: 154
1876	Heemskerck van Beest, *Jacoba Berendina*	71: 29
1878	Jaarsma, *Johanna*	77: 18
1878	Jonas, *Henri Charles*	78: 241
1879	Idserda, *André*	76: 166
1879	Jong, *Antonie Jacob* de	78: 275
1880	Hekker, *Theo*	71: 292
1881	Jacobs, *Johannes Theodorus Lambertus*	77: 80
1881	Kat, *Ann Pierre* de	79: 399
1882	Heyse, *Jan*	73: 71
1882	Kickert, *Conrad*	80: 201
1883	Jongert, *Jacob*	78: 281
1883	Jordens, *Jan Gerrit*	78: 323
1884	Hentschel, *Karl*	72: 82
1884	Huszár, *Vilmos*	76: 61
1884	Isings, *Johan Herman*	76: 443
1884	Klerk, *Michel* de	80: 455
1885	Hem, *Pieter* van der	71: 409
1885	Hofman, *Pieter Adrianus Hendrik*	74: 129
1885	Huysmans, *Frans*	76: 99
1886	Jong, *Gerben* de	78: 276
1888	Jordens, *Barend*	78: 323
1889	Hell, *Johan* van	71: 332
1889	Herwijnen, *Jan* van	72: 445
1889	Höch, *Hannah*	73: 486
1890	Heynsius, *Cornelis*	73: 67
1892	Jansen, *Willem*	77: 329
1893	Hynckes, *Raoul*	76: 120
1893	Jans, *Jan*	77: 319
1894	Kelder, *Toon*	79: 534
1895	Klijn, *Albert*	80: 468
1896	Heusden, *Wouter Bernard* van	73: 13
1898	Heel, *Jan* van	71: 13
1898	Kaas, *Jaap*	79: 46
1898	Kamman, *Jan*	79: 230
1898	Klein, *Frits*	80: 413
1899	Hordijk, *Gerard*	74: 489
1900	Hussem, *Willem*	76: 53
1901	Hulsbergen, *Han*	75: 453
1902	Hofker, *Willem Gerard*	74: 124
1902	Ket, *Dick*	80: 143
1903	Henkes, *Dolf*	71: 497
1906	Klaassen, *Nel*	80: 380
1907	Hoowij, *Jan Hendrik*	74: 441
1908	Hunziker, *Frida*	75: 538
1912	Hellendoorn, *Ward*	71: 342
1912	Jochems, *Herbert*	78: 110
1913	Heybroek, *Folke*	73: 40
1913	Kiestra, *Ebbing*	80: 231
1915	Hund, *Cornelis*	75: 494

Niederlande / Maler

1915	Joppe, *Benjamin*	*78:* 307		1645	Hooghe, *Romeyn* de	*74:* 431
1916	Horn, *Alexander*	*74:* 510		1697	Holtzhey, *Martin*	*74:* 336
1917	Heide, *Hermann* van der	*71:* 111		1726	Holtzhey, *Johann Georg*	*74:* 335
1917	Ingenegeren, *Pam*	*76:* 284		1831	Kellen, *Johan Philip* van der	*80:* 11
1918	Hendriks, *Berend*	*71:* 478		1875	Hoef, *Christiaan Johannes* van der	*73:* 502
1921	Idsert, *Henk* van den	*76:* 166		1888	Jordens, *Barend*	*78:* 323
1922	IJssel, *Aart* van den	*76:* 186		1898	Kaas, *Jaap*	*79:* 46
1924	Heijboer, *Anton*	*71:* 139		1923	Janzen, *Herman Diederik*	*77:* 362
1924	Kempers, *Maarten*	*80:* 56		1937	Hellegers, *Guus*	*71:* 340
1925	Heesen, *Willem*	*71:* 53				
1928	Heijden, *J. C. J.* van der	*71:* 140				

Miniaturmaler

1928	Jong, *Clara* de	*78:* 275
1928	Jonk, *Nicolaas*	*78:* 289
1930	Klement, *Fon*	*80:* 442
1931	Hoover, *Nan*	*74:* 440
1934	Hillenius, *Jacob*	*73:* 224
1934	Holstein, *Pieter*	*74:* 319
1937	Henderikse, *Jan*	*71:* 453
1938	Hilgemann, *Ewerdt*	*73:* 187
1938	Jalass, *Immo*	*77:* 245
1939	Jong, *Jacqueline* de	*78:* 277
1941	Karsters, *Ruben*	*79:* 370
1942	Henneman, *Jeroen*	*71:* 517
1942	Julsing, *Fred*	*78:* 489
1945	Helmantel, *Henk*	*71:* 381
1946	Kalmaeva, *Ludmila Michailovna*	*79:* 187
1946	Kirindongo, *Yubi*	*80:* 319
1947	Hocks, *Teun*	*73:* 460
1947	Hoek, *Hans* van	*73:* 533
1950	Heideveld, *Henk*	*71:* 131
1950	Homan, *Reinder*	*74:* 362

1460	Horenbout, *Gerard*	*74:* 498
1490	Horenbout, *Lukas*	*74:* 499
1503	Horenbout, *Susanna*	*74:* 500
1573	Hoefnagel, *Jacob*	*73:* 509
1593	Jonson van Ceulen, *Cornelis*	*78:* 295
1603	Heer, *Margareta* de	*71:* 37
1605	Heil, *Leo* van	*71:* 151
1607	Hollar, *Wenceslaus*	*74:* 268
1634	Jonson van Ceulen, *Cornelis*	*78:* 296
1670	Klopper, *Jan*	*80:* 513
1734	Hurter, *Johann Heinrich*	*76:* 31
1752	Helant, *Antonie*	*71:* 296
1753	Hoorn, *Jordanus*	*74:* 439
1761	Heideloff, *Nicolaus Innocentius Wilhelm Clemens* van	*71:* 119
1789	Jonxis, *Jan Lodewijk*	*78:* 298

Möbelkünstler

1952	Josephus Jitta, *Ceseli*	*78:* 349
1952	Kemps, *Niek*	*80:* 59
1952	Kessler, *Beppe*	*80:* 135
1952	Klerkx, *Frans*	*80:* 456
1953	Jeremić, *Ognjen*	*78:* 2
1954	Heybroek, *Erik*	*73:* 40
1956	Hemert, *Frank* van	*71:* 416
1959	Janssen, *Ruud*	*77:* 340
1959	Jungerman, *Remy*	*78:* 511
1964	Hennissen, *Nol*	*72:* 22

1967 Hutten, *Richard* *76:* 76

Monumentalkünstler

1916 Horn, *Alexander* *74:* 510
1952 Hupkens, *Sofie* *76:* 8

Mosaikkünstler

1916 Horn, *Alexander* *74:* 510

Medailleur

1530	Herwijck, *Steven Cornelisz.* van	*72:* 444
1530	Jonghelinck, *Jacques*	*78:* 286
1643	Herreyns, *Jacob*	*72:* 365

Neue Kunstformen

1889 Höch, *Hannah* *73:* 486
1924 Heijboer, *Anton* *71:* 139

1928	**Heijden**, *J. C. J.* van der	*71:* 140
1931	**Hoover**, *Nan*	*74:* 440
1937	**Henderikse**, *Jan*	*71:* 453
1938	**Hilgemann**, *Ewerdt*	*73:* 187
1939	**Jong**, *Jacqueline* de	*78:* 277
1942	**Henneman**, *Jeroen*	*71:* 517
1946	**Kalmaeva**, *Ludmila Michailovna*	*79:* 187
1946	**Kirindongo**, *Yubi*	*80:* 319
1947	**Hocks**, *Teun*	*73:* 460
1950	**Heideveld**, *Henk*	*71:* 131
1952	**Kemps**, *Niek*	*80:* 59
1952	**Klerkx**, *Frans*	*80:* 456
1956	**Hemert**, *Frank* van	*71:* 416
1959	**Janssen**, *Ruud*	*77:* 340
1959	**Jungerman**, *Remy*	*78:* 511
1959	**Kaap**, *Gerald* van der	*79:* 46
1964	**Hennissen**, *Nol*	*72:* 22
1966	**Heringa**, *Liet*	*72:* 163
1969	**Heijne**, *Mathilde* ter	*71:* 142

Porzellankünstler

1844 **Henkes**, *Gerke* *71:* 498

Restaurator

1872 **Jungman**, *Nico* *78:* 515

Schmied

1858 **Jonkergouw**, *Hubertus Josephus* *78:* 290

Schmuckkünstler

1952 **Kessler**, *Beppe* *80:* 135

Schnitzer

1480	**Jan** van **Haldern**	*77:* 268
1502	**Heere**, *Jan* de	*71:* 41
1642	**Kalraet**, *Abraham*	*79:* 199
1651	**Helderberg**, *Jan Baptista* van	*71:* 312
1859	**Jacobs**, *Eduard*	*77:* 75

Siegelschneider

1530	**Jonghelinck**, *Jacques*	*78:* 286
1645	**Hooghe**, *Romeyn* de	*74:* 431
1697	**Holtzhey**, *Martin*	*74:* 336
1831	**Kellen**, *Johan Philip* van der	*80:* 11

Silberschmied

1884 **Jacobs**, *Jacob Andries* *77:* 79

Steinschneider

1530 **Herwijck**, *Steven Cornelisz.* van *72:* 444

Textilkünstler

1463	**Hersella** de **Flandria**, *Levinus*	*72:* 395
1517	**Karcher**, *Giovanni*	*79:* 336
1517	**Karcher**, *Nicolas*	*79:* 338
1611	**Hoecke**, *Jan* van den	*73:* 493
1618	**Jans**, *Jean*	*77:* 317
1868	**Jessurun** de **Mesquita**, *Samuel*	*78:* 28
1881	**Jacobs**, *Johannes Theodorus Lambertus*	*77:* 80
1906	**Klaassen**, *Nel*	*80:* 380
1952	**Kessler**, *Beppe*	*80:* 135

Tischler

1627 **Keller** (1627/1765 Künstler-Familie) *80:* 11

Typograf

1516	**Jode**, *Gerard* de	*78:* 116
1891	**Kiljan**, *Gerrit*	*80:* 250

Uhrmacher

1803 **Hohwü**, *Andreas* *74:* 200

Wandmaler

1883	**Jongert**, *Jacob*	*78:* 281
1906	**Klaassen**, *Nel*	*80:* 380
1916	**Horn**, *Alexander*	*74:* 510

Niederlande / Zeichner

Zeichner

1450	**Jacobsz.**, *Hughe*	77: 99
1454	**Hennecart**, *Jean*	71: 513
1460	**Keldermans**, *Rombout*	80: 6
1498	**Heemskerck**, *Maarten* van	71: 25
1503	**Kempeneer**, *Peter* de	80: 55
1527	**Hogenberg** (Kupferstecher-, Radierer- und Maler-Familie)	74: 178
1540	**Hogenberg**, *Franz*	74: 178
1542	**Hoefnagel**, *Joris*	73: 512
1548	**Ketel**, *Cornelis*	80: 145
1560	**Heyden**, *Jan* van der	73: 43
1565	**Keyser**, *Hendrik* de	80: 161
1569	**Isaacsz.**, *Pieter Fransz.*	76: 393
1570	**Hondecoeter**, *Gillis Claesz.* de	74: 380
1570	**Hulsen**, *Esaias* van	75: 455
1571	**Keere**, *Pieter* van der	79: 507
1573	**Hondius** (Kupferstecher-Familie)	74: 384
1573	**Hondius**, *Hendrick*	74: 384
1573	**Jode**, *Pieter* de	78: 118
1577	**Janszn**, *Govert*	77: 353
1580	**Holstcyn**, *Pieter*	74: 321
1590	**Honthorst**, *Gerard* van	74: 415
1596	**Keyser**, *Thomas* de	80: 163
1598	**Kittensteyn**, *Cornelis* van	80: 364
1600	**Hondius**, *Willem*	74: 385
1600	**Jongh**, *Claude* de	78: 282
1600	**Keyrincx**, *Alexander*	80: 159
1601	**Heusch**, *Willem*	73: 11
1606	**Heer**, *Gerrit Adriaensz.* de	71: 36
1607	**Hollar**, *Wenceslaus*	74: 268
1611	**Hoecke**, *Jan* van den	73: 493
1613	**Heemskerk**, *Willem Jacobsz.* van	71: 29
1614	**Hogers**, *Jacob*	74: 183
1614	**Holsteyn**, *Pieter*	74: 321
1618	**Klomp**, *Albert Jansz.*	80: 507
1620	**Heerschop**, *Hendrick*	71: 48
1625	**Hees**, *Gerrit* van	71: 52
1626	**Hoogstraten**, *Samuel* van	74: 433
1627	**Hooch**, *Carel* de	74: 424
1631	**Hondius**, *Abraham Daniëlsz.*	74: 386
1633	**Helmbreker**, *Dirk*	71: 382
1634	**Heemskerck**, *Egbert* van	71: 23
1634	**Himpel**, *Aarnout* ter	73: 264
1635	**Heuvel**, *Joachim* van den	73: 23
1636	**Hondecoeter**, *Melchior* de	74: 381
1637	**Heer**, *Willem* de	71: 38
1637	**Heyden**, *Jan* van der	73: 47
1638	**Hobbema**, *Meindert*	73: 435
1640	**Huchtenburg**, *Jacob* van	75: 302
1641	**Heeremans**, *Thomas*	71: 43
1644	**Honich**, *Adriaen*	74: 408
1645	**Hooghe**, *Romeyn* de	74: 431
1647	**Huchtenburgh**, *Jan* van	75: 302
1648	**Hoet**, *Gerard*	74: 40
1650	**Klotz**, *Valentin*	80: 519
1652	**Kip**, *Johannes*	80: 294
1660	**Houbraken**, *Arnold*	75: 80
1667	**Henstenburgh**, *Herman*	72: 79
1670	**Klopper**, *Jan*	80: 513
1685	**Huysum**, *Justus* van	76: 104
1701	**Hulsberg**, *Henry*	75: 453
1702	**Huslij**, *Hans Jacob*	76: 46
1703	**Huysum**, *Michiel* van	76: 104
1706	**Huslij**, *Hendrik*	76: 46
1729	**Jelgerhuis**, *Rienk*	77: 492
1738	**Keun**, *Hendrik*	80: 152
1740	**Hoogerheyden**, *Engel*	74: 431
1741	**Henning**, *Christian*	72: 13
1743	**Herreyns**, *Willem Jacob*	72: 365
1744	**Hendriks**, *Wybrand*	71: 479
1745	**Horstok**, *Johannes Petrus* van	75: 24
1752	**Heenck**, *Jabes*	71: 30
1752	**Helant**, *Antonie*	71: 296
1753	**Hoorn**, *Jordanus*	74: 439
1756	**Horstink**, *Warner*	75: 23
1757	**Jonxis**, *Pieter Hendrik*	78: 299
1761	**Heideloff**, *Nicolaus Innocentius Wilhelm Clemens* van	71: 119
1764	**Hodges**, *Charles Howard*	73: 466
1764	**Hoevenaar**, *Adrianus*	74: 46
1766	**Hulswit**, *Jan*	75: 457
1766	**Kerkhoff**, *Daniël*	80: 95
1768	**Josi**, *Christian*	78: 354
1770	**Humbert** de **Superville**, *David Pierre Giottino*	75: 473
1770	**Jelgerhuis**, *Johannes*	77: 491
1772	**Jooss**, *Balthasar*	78: 305
1784	**Kessels**, *Mathieu*	80: 131
1789	**Jonxis**, *Jan Lodewijk*	78: 298
1799	**Itz**, *George Nicolaas*	76: 499
1800	**Klerk**, *Willem* de	80: 456
1801	**Houten**, *Henricus Leonardus* van den	75: 106

Year	Name	Ref
1802	Jacobson, *Edward Levien*	77: 95
1806	Hoevenaar, *Willem Pieter*	74: 47
1810	Karsen, *Kaspar*	79: 366
1813	Hulk, *Abraham*	75: 447
1813	Kaiser, *Johann Wilhelm*	79: 128
1819	Hoppenbrouwers, *Johannes Franciscus*	74: 467
1822	Kate, *Herman Frederik Carel* ten	79: 402
1824	Israëls, *Jozef*	76: 465
1825	Hekking, *Willem*	71: 293
1828	Heemskerck van **Beest**, *Jacob Eduard*	71: 29
1831	Kellen, *Johan Philip* van der	80: 11
1838	Jamin, *Diederik Franciscus*	77: 260
1838	Kiers, *George Laurens*	80: 223
1839	Kaemmerer, *Frederik Hendrik*	79: 77
1842	Keulemans, *Johannes Gerardus*	80: 151
1844	Henkes, *Gerke*	71: 498
1847	Kaiser, *Johann Wilhelm*	79: 129
1850	Holswilder, *Jan Pieter*	74: 322
1852	Klinkenberg, *Karel*	80: 493
1855	Hubrecht, *Bramine*	75: 301
1855	Jansen, *Hendrik Willebrord*	77: 326
1860	Jesse, *Hendrik*	78: 24
1860	Karsen, *Eduard*	79: 365
1862	Hesselink, *Abraham*	72: 509
1862	Houten, *Barbara Elisabeth* van	75: 105
1863	Hoijtema, *Theodoor* van	74: 201
1865	Israëls, *Isaac*	76: 464
1866	Hijner, *Arend*	73: 145
1866	Houten, *Gerrit* van	75: 105
1868	Jessurun de **Mesquita**, *Samuel*	78: 28
1870	Klaver, *Luite*	80: 397
1871	Heijenbrock, *Herman*	71: 141
1872	Jonge, *Maria* de	78: 281
1872	Jungman, *Nico*	78: 515
1873	Jetses, *Cornelis*	78: 31
1875	Jurres, *Johannes Hendricus*	79: 9
1876	Heemskerck van **Beest**, *Jacoba Berendina*	71: 29
1878	Jonas, *Henri Charles*	78: 241
1879	Idserda, *André*	76: 166
1879	Jong, *Antonie Jacob* de	78: 275
1880	Hekker, *Theo*	71: 292
1881	Jacobs, *Johannes Theodorus Lambertus*	77: 80
1881	Kat, *Ann Pierre* de	79: 399
1882	Heyse, *Jan*	73: 71
1882	Kickert, *Conrad*	80: 201
1883	Jongert, *Jacob*	78: 281
1884	Huszár, *Vilmos*	76: 61
1884	Isings, *Johan Herman*	76: 443
1884	Klerk, *Michel* de	80: 455
1885	Hem, *Pieter* van der	71: 409
1885	Hofman, *Pieter Adrianus Hendrik*	74: 129
1885	Huysmans, *Frans*	76: 99
1885	Jordaan, *Leo*	78: 310
1886	Jong, *Gerben* de	78: 276
1887	Klijnen, *Josephus*	80: 468
1889	Hell, *Johan* van	71: 332
1889	Herwijnen, *Jan* van	72: 445
1889	Hof, *Gijs Jacobs* van den	74: 54
1891	Kiljan, *Gerrit*	80: 250
1892	Heil, *Fri*	71: 150
1892	Jansen, *Willem*	77: 329
1893	Jans, *Jan*	77: 319
1894	Kelder, *Toon*	79: 534
1896	Heusden, *Wouter Bernard* van	73: 13
1897	Kalff, *Louis Christiaan*	79: 161
1898	Heel, *Jan* van	71: 13
1898	Kaas, *Jaap*	79: 46
1898	Kamman, *Jan*	79: 230
1898	Klein, *Frits*	80: 413
1899	Hordijk, *Gerard*	74: 489
1900	Hussem, *Willem*	76: 53
1902	Hofker, *Willem Gerard*	74: 124
1906	Klaassen, *Nel*	80: 380
1907	Hoowij, *Jan Hendrik*	74: 441
1908	Hunziker, *Frida*	75: 538
1912	Hellendoorn, *Ward*	71: 342
1912	Jochems, *Herbert*	78: 110
1913	Heybroek, *Folke*	73: 40
1913	Kiestra, *Ebbing*	80: 231
1915	Hund, *Cornelis*	75: 494
1915	Joppe, *Benjamin*	78: 307
1916	Horn, *Alexander*	74: 510
1917	Heide, *Hermann* van der	71: 111
1917	Ingenegeren, *Pam*	76: 284
1918	Hendriks, *Berend*	71: 478
1921	Idsert, *Henk* van den	76: 166
1922	IJssel, *Aart* van den	76: 186
1922	Killaars, *Peter Wilhelmus*	80: 251
1924	Heijboer, *Anton*	71: 139

1924	**Kempers**, *Maarten*	80:	56
1928	**Heijden**, *J. C. J.* van der	71:	140
1928	**Jong**, *Clara* de	78:	275
1930	**Klement**, *Fon*	80:	442
1931	**Hoover**, *Nan*	74:	440
1934	**Hillenius**, *Jacob*	73:	224
1938	**Jalass**, *Immo*	77:	245
1939	**Jong**, *Jacqueline* de	78:	277
1941	**Holtrop**, *Bernard Willem*	74:	329
1941	**Karsters**, *Ruben*	79:	370
1942	**Henneman**, *Jeroen*	71:	517
1942	**Julsing**, *Fred*	78:	489
1945	**Helmantel**, *Henk*	71:	381
1945	**Jippes**, *Daan*	78:	83
1946	**Kalmaeva**, *Ludmila Michailovna*	79:	187
1946	**Kirindongo**, *Yubi*	80:	319
1947	**Hocks**, *Teun*	73:	460
1947	**Hoek**, *Hans* van	73:	533
1950	**Heideveld**, *Henk*	71:	131
1952	**Hupkens**, *Sofie*	76:	8
1952	**Kessler**, *Beppe*	80:	135
1953	**Jeremić**, *Ognjen*	78:	2
1954	**Jager**, *Gerrit* de	77:	188
1956	**Hemert**, *Frank* van	71:	416
1959	**Janssen**, *Ruud*	77:	340
1969	**Heijne**, *Mathilde* ter	71:	142

Nigeria

Bildhauer

1943 **Jegede**, *Emmanuel Taiwo* 77: 479

Grafiker

1943 **Jegede**, *Emmanuel Taiwo* 77: 479

Illustrator

1943 **Jegede**, *Emmanuel Taiwo* 77: 479

Maler

1943 **Jegede**, *Emmanuel Taiwo* 77: 479

Neue Kunstformen

1928 **Karuga**, *Rosemary* 79: 372

Norwegen

Architekt

1650	**Heintz**, *Hans Martin*	71:	242
1681	**Hempel**, *Johan Christopher*	71:	429
1806	**Høegh**, *Peter*	73:	501
1820	**Holtermann**, *Peter Høier*	74:	327
1825	**Heyerdahl**, *Halvor*	73:	58
1862	**Hjorth**, *I. O.*	73:	401
1875	**Hoff**, *Oscar*	74:	70
1884	**Hjelte**, *Claus*	73:	393
1884	**Holmgren**, *Jakob*	74:	303
1897	**Heiberg**, *Edvard*	71:	103
1897	**Hofflund**, *Peter Daniel*	74:	80
1899	**Holter**, *Nils*	74:	325
1909	**Heiberg**, *Bernt*	71:	102
1911	**Holm**, *Arne Ellerhusen*	74:	287
1912	**Hidle**, *Jonas*	73:	110
1920	**Hovig**, *Jan Inge*	75:	121
1921	**Hille**, *Harald*	73:	217
1929	**Hoem**, *Knut*	74:	7
1932	**Hjertholm**, *Helge*	73:	395
1944	**Henriksen**, *Arne*	72:	38
1945	**Heyerdahl**, *Birger*	73:	58
1959	**Jensen**, *Jan Olav*	77:	525
1961	**Hjeltnes**, *Knut*	73:	394

Bauhandwerker

1650	**Heintz**, *Hans Martin*	71:	242
1681	**Hempel**, *Johan Christopher*	71:	429

Bildhauer

1675	**Horne**, *Gulbrand Olsen*	74:	526
1688	**Hoff**, *Torsten Ottersen*	74:	74
1835	**Jacobsen**, *Carl Ludvig*	77:	86
1846	**Kinsarvik**, *Lars*	80:	288
1860	**Heggelund**, *Georg Andreas*	71:	92
1867	**Heine**, *Thomas Theodor*	71:	189

1869 Holbø, Kristen 74: 226
1884 Heiberg, Jean 71: 104
1914 Isern Solé, Ramon 76: 431
1915 Hilt, Odd 73: 251
1920 Hetland, Audun 72: 517
1925 Hillgaard, Stefanny 73: 234
1935 Herman-Hansen, Olav 72: 190
1937 Høglund, Asbjørn 73: 523
1938 Hellum, Johannes Block 71: 374
1952 Karlsen, Inghild 79: 349
1964 Holte, John Roger 74: 324
1973 Johan, Simen 78: 144
1978 Johannessen, Toril 78: 151

Buchkünstler

1867 Heine, Thomas Theodor 71: 189

Bühnenbildner

1867 Heine, Thomas Theodor 71: 189
1920 Hetland, Audun 72: 517
1933 Hrůza, Luboš 75: 184
1951 Iversen, Anne-Line 76: 543
1952 Karlsen, Inghild 79: 349
1966 Holm, Geir Tore 74: 288

Dekorationskünstler

1600 Hendtzschel, Gottfried 71: 487

Designer

1875 Høye, Emil 74: 51
1884 Heiberg, Jean 71: 104
1897 Heiberg, Edvard 71: 103
1911 Holm, Arne Ellerhusen 74: 287
1912 Hidle, Jonas 73: 110
1917 Kittelsen, Grete Prytz 80: 362
1921 Johansson, Willy 78: 168
1929 Jutrem, Arne Jon 79: 29
1942 Johnsen, Unni 78: 182
1946 Hisdal, Solveig 73: 373
1954 Hindenes, Steinar 73: 272
1954 Hirsch, Nina von 73: 337
1961 Horn, Janicke 74: 512
1967 Hetland, Jens Olav 72: 518

Emailkünstler

1911 Hellum, Charlotte Block 71: 373
1917 Kittelsen, Grete Prytz 80: 362

Fayencekünstler

1719 Hosenfelder, Heinrich Christian
 Friedrich 75: 49

Formschneider

1688 Hoff, Torsten Ottersen 74: 74

Fotograf

1819 Homann, Jette 74: 363
1852 Juul, Ole 79: 31
1866 Høeg, Marie 73: 500
1868 Jacobsen, August 77: 84
1869 Hilfling-Rasmussen, Frederik . 73: 186
1934 Høgrann, Bjørn 73: 525
1938 Kivijärvi, Kåre 80: 370
1946 Heske, Marianne 72: 473
1948 Huse, Patrick 76: 44
1960 Hjertholm, Regin 73: 396
1960 Hölttä, Heini 74: 1
1966 Holm, Geir Tore 74: 288
1973 Johan, Simen 78: 144
1978 Johannessen, Toril 78: 151

Gebrauchsgrafiker

1867 Heine, Thomas Theodor 71: 189

Glaskünstler

1921 Johansson, Willy 78: 168
1929 Jutrem, Arne Jon 79: 29
1954 Heuch, Hanne 72: 534

Goldschmied

1875 Høye, Emil 74: 51
1934 Hughes, Paul 75: 404
1938 Hughes, Else Berntsen 75: 400
1961 Horn, Janicke 74: 512

Norwegen / Grafiker

Grafiker

1867	Heine, *Thomas Theodor*	71:	189
1871	Hennig, *Otto*	72:	6
1878	Holm, *Hans*	74:	289
1878	Kavli, *Arne*	79:	465
1891	Hendriksen, *Ulrik*	71:	481
1900	Imsland, *Henry*	76:	254
1902	Johannessen, *Erik Harry*	78:	149
1904	Jynge, *Gert*	79:	42
1905	Kihle, *Harald*	80:	235
1907	Johnson, *Kaare Espolin*	78:	190
1911	Holm, *Arne Ellerhusen*	74:	287
1914	Isern Solé, *Ramon*	76:	431
1920	Hetland, *Audun*	72:	517
1926	Hegranes, *Bjørn*	71:	95
1929	Johannessen, *Ottar Helge*	78:	150
1929	Jutrem, *Arne Jon*	79:	29
1930	Hidle, *Rolf*	73:	111
1934	Johannessen, *Jens*	78:	150
1935	Herman-Hansen, *Olav*	72:	190
1937	Høglund, *Asbjørn*	73:	523
1939	Hjerting, *Britt Yvonne*	73:	397
1946	Heske, *Marianne*	72:	473
1946	Hisdal, *Solveig*	73:	373
1948	Huse, *Patrick*	76:	44
1954	Iversen, *Sveinung*	76:	544
1954	Jenssen, *Olav Christopher*	77:	534
1956	Iversen, *Inge*	76:	543

Holzkünstler

1954	Hirsch, *Nina* von	73:	337
1961	Hochlin, *Elsie-Ann*	73:	448

Illustrator

1866	Holmboe, *Thorolf*	74:	295
1867	Heine, *Thomas Theodor*	71:	189
1881	Heiberg, *Astri Welhaven*	71:	102
1920	Hetland, *Audun*	72:	517

Innenarchitekt

1925	Helseth, *Edvin*	71:	402
1956	Hope, *Terje*	74:	442

Keramiker

1860	Heggelund, *Georg Andreas*	71:	92
1875	Hvalstad, *Lalla*	76:	106
1911	Hellum, *Charlotte Block*	71:	373
1919	Instanes, *Dagfinn*	76:	331
1942	Johnsen, *Unni*	78:	182
1947	Hvamen, *Tor*	76:	106
1950	Helland-Hansen, *Elisa*	71:	333
1954	Heuch, *Hanne*	72:	534
1955	Holmen, *Sverre Tveito*	74:	297
1957	Hemre, *Norvald*	71:	434
1964	Holte, *John Roger*	74:	324

Maler

1600	Hendtzschel, *Gottfried*	71:	487
1719	Hosenfelder, *Heinrich Christian Friedrich*	75:	49
1763	Horne, *Knut Eriksen*	74:	527
1782	Holemoen, *Sønvis Olssøn*	74:	242
1818	Jensen, *Frederik Nicolai*	77:	521
1819	Homann, *Jette*	74:	363
1830	Hertervig, *Lars*	72:	422
1835	Isaachsen, *Olaf*	76:	391
1843	Kielland, *Kitty*	80:	214
1852	Juul, *Ole*	79:	31
1857	Heyerdahl, *Hans*	73:	58
1857	Kittelsen, *Theodor*	80:	363
1865	Jorde, *Lars*	78:	322
1866	Holmboe, *Thorolf*	74:	295
1867	Heine, *Thomas Theodor*	71:	189
1868	Jacobsen, *August*	77:	84
1869	Holbø, *Kristen*	74:	226
1871	Hennig, *Otto*	72:	6
1875	Hvalstad, *Lalla*	76:	106
1876	Karsten, *Ludvig*	79:	369
1878	Holm, *Hans*	74:	289
1878	Kavli, *Arne*	79:	465
1881	Heiberg, *Astri Welhaven*	71:	102
1884	Heiberg, *Jean*	71:	104
1888	Hellesen, *Thorvald*	71:	354
1891	Hendriksen, *Ulrik*	71:	481
1899	Hiorth, *Agnes Sofie Margaret*	73:	307
1901	Høgberg, *Karl*	73:	515
1902	Johannessen, *Erik Harry*	78:	149
1904	Jynge, *Gert*	79:	42
1905	Kihle, *Harald*	80:	235

1907 **Holbø**, *Halvdan* 74: 225
1907 **Holtsmark**, *Karen* 74: 330
1907 **Johnson**, *Kaare Espolin* 78: 190
1911 **Holm**, *Arne Ellerhusen* 74: 287
1914 **Isern Solé**, *Ramon* 76: 431
1916 **Heramb**, *Thore* 72: 106
1919 **Instanes**, *Dagfinn* 76: 331
1920 **Hetland**, *Audun* 72: 517
1925 **Ivan**, *Sverre* 76: 504
1926 **Hegranes**, *Bjørn* 71: 95
1926 **Johnsen**, *Eli-Marie* 78: 181
1929 **Jutrem**, *Arne Jon* 79: 29
1930 **Hidle**, *Rolf* 73: 111
1932 **Ile**, *Kari-Bjørg* 76: 202
1933 **Hrůza**, *Luboš* 75: 184
1934 **Johannessen**, *Jens* 78: 150
1935 **Herman-Hansen**, *Olav* 72: 190
1943 **Hognestad**, *Tor* 74: 184
1947 **Holene**, *Bjørg* 74: 242
1948 **Huse**, *Patrick* 76: 44
1954 **Iversen**, *Sveinung* 76: 544
1954 **Jenssen**, *Olav Christopher* ... 77: 534
1956 **Iversen**, *Inge* 76: 543
1963 **Helland-Hansen**, *Ida* 71: 333
1966 **Holm**, *Geir Tore* 74: 288

Medailleur

1869 **Holbø**, *Kristen* 74: 226

Metallkünstler

1961 **Hochlin**, *Elsie-Ann* 73: 448

Möbelkünstler

1688 **Hoff**, *Torsten Ottersen* 74: 74
1846 **Kinsarvik**, *Lars* 80: 288
1869 **Holbø**, *Kristen* 74: 226
1925 **Helseth**, *Edvin* 71: 402
1954 **Hindenes**, *Steinar* 73: 272
1954 **Hirsch**, *Nina* von 73: 337
1956 **Hope**, *Terje* 74: 442

Neue Kunstformen

1914 **Isern Solé**, *Ramon* 76: 431

1926 **Hegranes**, *Bjørn* 71: 95
1946 **Heske**, *Marianne* 72: 473
1948 **Huse**, *Patrick* 76: 44
1952 **Karlsen**, *Inghild* 79: 349
1954 **Heuch**, *Hanne* 72: 534
1954 **Jenssen**, *Olav Christopher* ... 77: 534
1957 **Hemre**, *Norvald* 71: 434
1963 **Helland-Hansen**, *Ida* 71: 333
1964 **Holte**, *John Roger* 74: 324
1966 **Holm**, *Geir Tore* 74: 288
1978 **Johannessen**, *Toril* 78: 151

Restaurator

1891 **Hendriksen**, *Ulrik* 71: 481

Schmuckkünstler

1938 **Hughes**, *Else Berntsen* 75: 400

Schnitzer

1763 **Horne**, *Knut Eriksen* 74: 527
1846 **Kinsarvik**, *Lars* 80: 288

Silberschmied

1875 **Høye**, *Emil* 74: 51
1938 **Hellum**, *Johannes Block* 71: 374

Textilkünstler

1906 **Hølaas**, *Kjellaug* 73: 534
1919 **Instanes**, *Dagfinn* 76: 331
1926 **Johnsen**, *Eli-Marie* 78: 181
1927 **Jakobsen**, *Else Marie* 77: 221
1932 **Ile**, *Kari-Bjørg* 76: 202
1936 **Holter**, *Turid* 74: 326
1938 **Jessen**, *Gro* 78: 26
1942 **Johnsen**, *Unni* 78: 182
1943 **Hognestad**, *Tor* 74: 184
1946 **Hisdal**, *Solveig* 73: 373
1947 **Holbø**, *Inger* 74: 226
1951 **Iversen**, *Anne-Line* 76: 543
1952 **Karlsen**, *Inghild* 79: 349
1954 **Hjertholm**, *Kari* 73: 396
1954 **Holsen**, *Audgunn Naustdal* ... 74: 314
1963 **Helland-Hansen**, *Ida* 71: 333

Norwegen / Tischler

Tischler

1675 **Horne**, *Gulbrand Olsen* 74: 526

Zeichner

1819 **Homann**, *Jette* 74: 363
1857 **Heyerdahl**, *Hans* 73: 58
1857 **Kittelsen**, *Theodor* 80: 363
1865 **Jorde**, *Lars* 78: 322
1867 **Heine**, *Thomas Theodor* 71: 189
1869 **Holbø**, *Kristen* 74: 226
1878 **Holm**, *Hans* 74: 289
1884 **Heiberg**, *Jean* 71: 104
1900 **Imsland**, *Henry* 76: 254
1904 **Jynge**, *Gert* 79: 42
1907 **Johnson**, *Kaare Espolin* ... 78: 190
1916 **Heramb**, *Thore* 72: 106
1920 **Hetland**, *Audun* 72: 517
1926 **Johnsen**, *Eli-Marie* 78: 181
1929 **Johannessen**, *Ottar Helge* .. 78: 150
1935 **Herman-Hansen**, *Olav* 72: 190
1947 **Holene**, *Bjørg* 74: 242
1948 **Huse**, *Patrick* 76: 44
1956 **Iversen**, *Inge* 76: 543
1978 **Johannessen**, *Toril* 78: 151

Österreich

Architekt

1401 **Hild** (Architekten-Familie) ... 73: 155
1450 **Klocker**, *Hans* 80: 501
1466 **Hueber**, *Hans* 75: 323
1485 **Huber**, *Wolfgang* 75: 293
1554 **Huber**, *Stephan* 75: 286
1651 **Indau**, *Johann* 76: 261
1668 **Hildebrandt**, *Johann Lucas* von 73: 168
1710 **Jadot**, *Jean Nicolas* (Baron) .. 77: 158
1711 **Hermann**, *Franz Anton Christian* 72: 198
1715 **Hueber**, *Joseph* 75: 325
1716 **Hefele**, *Melchior* 71: 55
1719 **Hillebrandt**, *Franz Anton* ... 73: 219
1722 **Jäger**, *Josef* 77: 169
1725 **Hueber**, *Andrae* 75: 322
1732 **Hohenberg**, *Johann Ferdinand* von 74: 191
1749 **Henrici**, *Benedikt* 72: 30
1781 **Hild**, *Adalbert* 73: 155
1782 **Joendl**, *Johann Philipp* 78: 126
1789 **Hild**, *József* 73: 155
1831 **Hinträger**, *Moritz* 73: 295
1831 **Hlávka**, *Josef* 73: 413
1837 **Kayser**, *Carl Gangolf* 79: 480
1842 **Hudetz**, *Josef* 75: 312
1843 **Huter**, *Josef Franz* 76: 67
1847 **Hofer**, *Otto* 74: 64
1849 **Helmer**, *Hermann* 71: 384
1849 **Jovanovič**, *Konstantin Anastasov* 78: 400
1850 **Hieser**, *Otto* 73: 124
1850 **Hofbauer**, *Willim Carl* 74: 55
1853 **Jeblinger**, *Raimund* 77: 471
1854 **Hellmessen**, *Anton* 71: 367
1856 **Kirstein**, *August* 80: 333
1858 **Jehly**, *Hans* 77: 485
1862 **Hrach**, *Ferdinand* 75: 164
1864 **Kestel**, *Heinrich* 80: 140
1870 **Heymann**, *Arnold* 73: 63
1873 **Hegele**, *Max* 71: 71
1873 **Inffeld**, *Adolf* von (Ritter) ... 76: 275
1875 **Keller**, *Alfred* 80: 15
1876 **Hoppe**, *Emil* 74: 462
1876 **Jäckel**, *Friedrich* 77: 160
1877 **Herzmanovsky-Orlando**, *Fritz* von 72: 458
1878 **Kammerer**, *Marcel* 79: 231
1879 **Holey**, *Karl* 74: 245
1879 **Jaksch**, *Hans* 77: 231
1880 **Hütter**, *Eduard* 75: 381
1882 **Holub**, *Adolf Otto* 74: 337
1882 **Kerndle**, *Karl Maria* 80: 106
1884 **Hönel**, *Hans* 74: 8
1886 **Holzmeister**, *Clemens* 74: 359
1887 **Hoffmann**, *Karl* 74: 107
1888 **Hofer**, *Anton* 74: 58
1890 **Hetmanek**, *Alfons* 72: 518
1890 **Hofmann**, *Karl* 74: 143
1890 **Kiesler**, *Friedrich* 80: 228
1891 **Kaym**, *Franz* 79: 480
1894 **Hofer**, *Rudolf* 74: 64
1897 **Kaliba**, *Hans* 79: 162
1898 **Hurm**, *Otto* 76: 21

Bildhauer / Österreich

1904	**Hoffmann**, *Hubert*	74: 103	1773	**Klieber**, *Josef*	80: 464
1904	**Hubatsch**, *Wilhelm*	75: 253	1774	**Hütter**, *Elias*	75: 382
1904	**Kaminka**, *Gideon*	79: 224	1784	**Käßmann**, *Josef*	79: 91
1910	**Höffinger**, *Ernst*	73: 507	1791	**Hitzl**, *Franz*	73: 390
1920	**Hiesmayr**, *Ernst*	73: 125	1802	**Högler**, *Franz*	73: 523
1922	**Hufnagl**, *Viktor*	75: 386	1838	**Juch**, *Ernst*	78: 429
1928	**Hundertwasser**, *Friedensreich*	75: 496	1847	**Hofmann** von **Aspernburg**, *Edmund*	74: 154
1929	**Hollomey**, *Werner*	74: 282			
1930	**Holzbauer**, *Wilhelm*	74: 345	1850	**Hellmer**, *Edmund* von	71: 365
1930	**Huth**, *Eilfried*	76: 68	1850	**Hieser**, *Otto*	73: 124
1931	**Ilan**, *Yeshayahu*	76: 199	1854	**Kauffungen**, *Richard*	79: 437
1934	**Hollein**, *Hans*	74: 272	1856	**Jarl**, *Otto*	77: 394
1940	**Kada**, *Klaus*	79: 66	1856	**Kassin**, *Josef Valentin*	79: 393
1944	**Huber**, *Timo*	75: 290	1858	**Hofer**, *Gottfried*	74: 60
1952	**Henke**, *Dieter*	71: 494	1859	**Kautsch**, *Heinrich*	79: 459
1955	**Hermann**, *Hubert*	72: 200	1863	**Jehly**, *Johann*	77: 485
1955	**Kaufmann**, *Hermann*	79: 441	1864	**Hegenbart**, *Fritz*	71: 75
1956	**Jabornegg** & **Pálffy**	77: 22	1866	**Heller**, *Hermann*	71: 347
			1867	**Hegenbarth**, *Ernst*	71: 77
			1868	**Hejda**, *Wilhelm*	71: 285

Bauhandwerker

1554	**Huber**, *Stephan*	75: 286
1691	**Holzinger**, *Franz Joseph Ignaz*	74: 355
1745	**Hitzelberger**, *Johann Sigmund*	73: 387

Bildhauer

1400	**Kaschauer**, *Jakob*	79: 374	1870	**Klimsch**, *Fritz*	80: 474
1450	**Klocker**, *Hans*	80: 501	1872	**Hujer**, *Ludwig*	75: 436
1470	**Heinrich** von **Villach**	71: 223	1873	**Kirsch**, *Hugo Franz*	80: 328
1554	**Huber**, *Stephan*	75: 286	1875	**Heu**, *Joseph*	72: 529
1588	**Kern**, *Leonhard*	80: 101	1879	**Hofmann**, *Alfred*	74: 132
1590	**Hönel**, *Michael*	74: 8	1879	**Hofner**, *Otto*	74: 160
1592	**Kern**, *Erasmus*	80: 99	1881	**Klablena**, *Eduard*	80: 380
1672	**Hoffer**, *Dionisius*	74: 77	1882	**Kerndle**, *Karl Maria*	80: 106
1691	**Holzinger**, *Franz Joseph Ignaz*	74: 355	1884	**Igler**, *Theodor*	76: 169
1706	**Hitzl** (Bildhauer-Familie)	73: 390	1888	**Humplik**, *Josef*	75: 493
1706	**Hitzl**, *Johann Georg*	73: 390	1890	**Kiesler**, *Friedrich*	80: 228
1716	**Hefele**, *Melchior*	71: 55	1893	**Kasper**, *Ludwig*	79: 385
1735	**Hitzl**, *Jakob*	73: 390	1899	**Heger**, *Hilde*	71: 82
1735	**Holzinger**, *Joseph*	74: 356	1902	**Jordan**, *Olaf*	78: 318
1738	**Hitzl**, *Franz de Paula*	73: 390	1905	**Kalin**, *Boris*	79: 163
1744	**Hittinger**, *Johann Georg*	73: 381	1906	**Honeder**, *Walter*	74: 392
1745	**Hitzelberger**, *Johann Sigmund*	73: 387	1908	**Hofmann**, *Paul*	74: 149
1749	**Henrici**, *Benedikt*	72: 30	1910	**Höffinger**, *Ernst*	73: 507
1770	**Kiesling**, *Leopold*	80: 229	1911	**Kalin**, *Zdenko*	79: 164
1772	**Kirchmayer**, *Joseph*	80: 309	1915	**Heidel**, *Alois*	71: 115
			1916	**Hoflehner**, *Rudolf*	74: 127
			1916	**Kerle**, *Emmerich*	80: 96
			1919	**Janschka**, *Fritz*	77: 322
			1924	**Huemer**, *Franz*	75: 346
			1924	**Kahane**, *Anne*	79: 105
			1928	**Hrdlicka**, *Alfred*	75: 168
			1928	**Kedl**, *Rudolf*	79: 503

Österreich / Bildhauer

1929 **Huber**, *Erwin* 75: 265
1930 **Jakober**, *Benedict* 77: 218
1934 **Hollein**, *Hans* 74: 272
1935 **Höfinger**, *Oskar E.* 73: 508
1935 **Ingerl**, *Kurt* 76: 287
1936 **Holzer**, *Adi* 74: 346
1942 **Huber**, *Walfried* 75: 291
1942 **Jascha**, *Johann* 77: 410
1944 **Husiatynski**, *Heinz* 76: 45
1945 **Höllwarth**, *Gottfried* 73: 539
1946 **Holzer**, *Franz* 74: 347
1951 **Hofmeister**, *Werner* 74: 158
1952 **Kabas**, *Robert* 79: 52
1953 **Kern**, *Josef* 80: 100
1953 **Kippenberger**, *Martin* 80: 297
1954 **Kaiser**, *Josip* 79: 130
1955 **Holzer**, *Gerald* 74: 348
1962 **Kienzer**, *Michael* 80: 222
1964 **Hohenbüchler**, *Christine* 74: 192
1972 **Kaiser**, *Tillmann* 79: 133
1976 **Kessler**, *Leopold* 80: 139

Buchkünstler

1880 **Junk**, *Rudolf* 78: 522

Bühnenbildner

1732 **Hohenberg**, *Johann Ferdinand von* . 74: 191
1758 **Hilverding**, *Friedrich* 73: 258
1866 **Kandinsky**, *Wassily* 79: 253
1874 **Hollitzer**, *Carl Leopold* 74: 281
1886 **Holzmeister**, *Clemens* 74: 359
1887 **Kassák**, *Lajos* 79: 391
1890 **Kiesler**, *Friedrich* 80: 228
1910 **Höffinger**, *Ernst* 73: 507
1928 **Hutter**, *Wolfgang* 76: 81
1934 **Klitsch**, *Peter* 80: 499
1948 **Helnwein**, *Gottfried* 71: 399
1957 **Hübner**, *Ursula* 75: 333
1962 **Kienzer**, *Michael* 80: 222

Dekorationskünstler

1617 **Juvenel**, *Hans Philipp* 79: 39

1732 **Hohenberg**, *Johann Ferdinand von* . 74: 191
1827 **Isella**, *Pietro* 76: 420
1854 **Hynais**, *Vojtěch* 76: 118
1858 **Hofer**, *Gottfried* 74: 60

Designer

1778 **Knapp**, *Johann* 80: 532
1881 **Jungnickel**, *Ludwig Heinrich* . 78: 516
1889 **Jaray**, *Paul* 77: 383
1890 **Kiesler**, *Friedrich* 80: 228
1895 **Hirsch**, *Heddi* 73: 332
1900 **Hoffmann**, *Wolfgang* 74: 114
1905 **Kahan**, *Louis* 79: 105
1934 **Hollein**, *Hans* 74: 272
1937 **Jaray**, *Tess* 77: 383
1947 **Hundstorfer**, *Helmut Werner* . 75: 499
1950 **Heindl**, *Anna* 71: 185
1954 **Kaiser**, *Josip* 79: 130

Drucker

1712 **Kauperz** 79: 455
1712 **Kauperz**, *Johann Michael* . . . 79: 455
1750 **Kauperz**, *Antonius* 79: 455

Elfenbeinkünstler

1733 **Hess**, *Sebastian* 72: 492
1769 **Klammer**, *Nicolaus* 80: 384

Filmkünstler

1944 **Klein**, *Evelin* 80: 412
1956 **Klopf**, *Karl-Heinz* 80: 510

Formschneider

1540 **Hübschmann**, *Donat* 75: 336
1792 **Höfel**, *Blasius* 73: 503

Fotograf

1809 **Horn**, *Wilhelm* 74: 519
1817 **Jovanović**, *Anastas* 78: 398
1834 **Jägermayer**, *Gustav* 77: 172

1839 **Huber**, *Rudolf Carl* 75: 286
1841 **Klič**, *Karl* 80: 463
1852 **Kasimir**, *Alois* 79: 379
1858 **Hodek**, *Eduard* 73: 462
1863 **Henneberg**, *Hugo* 71: 509
1894 **Hibšer**, *Hugon* 73: 84
1900 **Hoffmann**, *Wolfgang* 74: 114
1906 **Heidersberger**, *Heinrich* 71: 130
1907 **Högler**, *Rudolf* 73: 523
1912 **Jussel**, *Eugen* 79: 15
1942 **Jascha**, *Johann* 77: 410
1944 **Husiatynski**, *Heinz* 76: 45
1944 **Kandl**, *Leo* 79: 258
1948 **Helnwein**, *Gottfried* 71: 399
1949 **Hinterberger**, *Norbert W.* 73: 290
1950 **Hubmann**, *Monika* 75: 300
1951 **Kalter**, *Marion* 79: 201
1953 **Kandl**, *Helmut* 79: 257
1953 **Kippenberger**, *Martin* 80: 297
1954 **Kandl**, *Johanna* 79: 257
1956 **Klopf**, *Karl-Heinz* 80: 510
1957 **Kempinger**, *Herwig* 80: 58
1962 **Huber**, *Dieter* 75: 263
1963 **Herrmann**, *Matthias* 72: 380
1963 **Honetschläger**, *Edgar* 74: 398
1969 **Huemer**, *Judith* 75: 347
1970 **Jermolaewa**, *Anna* 78: 7
1972 **Höpfner**, *Michael* 74: 16

Gartenkünstler

1782 **Joendl**, *Johann Philipp* 78: 126

Gebrauchsgrafiker

1869 **Karpellus**, *Adolf* 79: 360
1876 **Klinger**, *Julius* 80: 486
1881 **Heusser**, *Heinrich* 73: 18
1898 **Hurm**, *Otto* 76: 21
1935 **Hollemann**, *Bernhard* 74: 273

Gießer

1716 **Hefele**, *Melchior* 71: 55
1777 **Hopfgarten**, *Heinrich* 74: 450

Glaskünstler

1947 **Hundstorfer**, *Helmut Werner* . 75: 499

Goldschmied

1430 **Jamnitzer** (Goldschmiede-
 Familie) 77: 262
1446 **Jamnitzer**, *Kaspar* 77: 262
1447 **Jamnitzer**, *Leonhard* 77: 262
1450 **Jamnitzer**, *Veit* 77: 262
1464 **Jamnitzer**, *Kaspar* 77: 262
1507 **Jamnitzer**, *Wenzel* 77: 265
1521 **Jamnitzer**, *Leopold* 77: 262
1548 **Jamnitzer**, *Mattheus* 77: 262
1561 **Juvenel** 79: 38
1668 **Känischbauer**, *Johann Baptist* . 79: 84
1822 **Klinkosch**, *Josef Carl* 80: 494

Grafiker

1485 **Huber**, *Wolfgang* 75: 293
1503 **Hirschvogel**, *Augustin* 73: 352
1507 **Jamnitzer**, *Wenzel* 77: 265
1573 **Hoefnagel**, *Jacob* 73: 509
1636 **Janssen**, *Gerhard* 77: 335
1700 **Kleiner**, *Salomon* 80: 429
1712 **Kauperz** 79: 455
1712 **Kauperz**, *Johann Michael* . . . 79: 455
1741 **Kauffmann**, *Angelika* 79: 429
1741 **Kauperz**, *Johann Veit* 79: 455
1744 **Kauperz**, *Jakob Melchior* 79: 455
1747 **Heideloff**, *Joseph* 71: 119
1749 **Janscha**, *Lorenz* 77: 322
1752 **Kaltner**, *Joseph* 79: 202
1753 **Kauperz**, *Johann Michael
 Mathias* 79: 455
1758 **Hilverding**, *Friedrich* 73: 258
1763 **Herzinger**, *Anton* 72: 457
1767 **Kininger**, *Vincenz Georg* 80: 285
1769 **John**, *Friedrich* 78: 173
1775 **Jaschke**, *Franz* 77: 412
1785 **Holbein** von **Holbeinsberg**,
 Therese von (Edle) 74: 224
1786 **Herr**, *Laurenz* 72: 324
1790 **Hoechle**, *Johann Nepomuk* . . . 73: 490
1792 **Höfel**, *Blasius* 73: 503
1797 **Hofmann**, *Michael* 74: 146

Österreich / Grafiker

1800	Hempel, *Joseph* von	71: 429
1801	Höger, *Joseph*	73: 518
1801	Kern, *Matthäus*	80: 102
1809	Kittner, *Patrizius*	80: 365
1811	Heicke, *Joseph*	71: 107
1815	Kaiser, *Friedrich*	79: 127
1817	Jovanović, *Anastas*	78: 398
1820	Kaiser, *Eduard*	79: 126
1823	Katzler, *Vinzenz*	79: 424
1824	Holzer, *Joseph*	74: 350
1827	Isella, *Pietro*	76: 420
1831	Hoffmann, *Josef*	74: 106
1834	Hierschl-Minerbi, *Joachim*	73: 124
1835	Hütter, *Emil*	75: 383
1836	Kappis, *Albert*	79: 313
1841	Klič, *Karl*	80: 463
1845	Jettel, *Eugen*	78: 32
1852	Hein, *Alois Raimund*	71: 178
1852	Kasimir, *Alois*	79: 379
1854	Hynais, *Vojtěch*	76: 118
1855	Hrnčiř, *Thomas*	75: 174
1858	Hofer, *Gottfried*	74: 60
1863	Henneberg, *Hugo*	71: 509
1864	Hegenbart, *Fritz*	71: 75
1866	Kandinsky, *Wassily*	79: 253
1867	Hellwag, *Rudolf*	71: 374
1869	Hruby, *Sergius*	75: 180
1869	Jettmar, *Rudolf*	78: 33
1871	Kempf-Hartenkampf, *Gottlieb Theodor*	80: 57
1871	Kenner, *Anton Josef* von	80: 68
1872	Hofrichter, *Martha*	74: 161
1874	Heller-Ostersetzer, *Hermine*	71: 353
1874	Hollitzer, *Carl Leopold*	74: 281
1875	Keller, *Alfred*	80: 15
1876	Junghanns, *Paul*	78: 512
1879	Jahn, *Gustav*	77: 197
1880	Junk, *Rudolf*	78: 522
1881	Heusser, *Heinrich*	73: 18
1881	Jungnickel, *Ludwig Heinrich*	78: 516
1881	Kasimir, *Luigi*	79: 380
1881	Kling, *Anton*	80: 483
1883	Kalvach, *Rudolf*	79: 203
1884	Hofmann, *Egon*	74: 134
1885	Hofer, *Franz*	74: 60
1885	Jahn, *Hede*	77: 198
1885	Jung, *Moriz*	78: 503
1887	Hitschmann-Steinberger, *Marianne*	73: 381
1887	Janke, *Urban*	77: 295
1887	Kassák, *Lajos*	79: 391
1888	Hofer, *Anton*	74: 58
1888	Humplik, *Josef*	75: 493
1888	Iranyi, *Ella*	76: 360
1890	Kiesler, *Friedrich*	80: 228
1891	Kaus, *Max*	79: 457
1891	Kirnig, *Paul*	80: 328
1893	Jacob, *Walter*	77: 62
1893	Jantsch-Kassner, *Hildegard* von	77: 354
1895	Huber, *Ernst*	75: 264
1895	Kislinger, *Max*	80: 344
1897	Kaliba, *Hans*	79: 162
1899	Heger, *Hilde*	71: 82
1904	Jené, *Edgar*	77: 504
1905	Kahan, *Louis*	79: 105
1906	Heidersberger, *Heinrich*	71: 130
1906	Honeder, *Walter*	74: 392
1909	Helmer, *Franz*	71: 384
1909	Joos, *Hildegard*	78: 303
1910	Höffinger, *Ernst*	73: 507
1911	Hüttisch, *Maximilian*	75: 383
1912	Jussel, *Eugen*	79: 15
1914	Hochschwarzer, *Fred*	73: 451
1916	Hoflehner, *Rudolf*	74: 127
1919	Janschka, *Fritz*	77: 322
1923	Hödlmoser, *Sepp*	73: 499
1925	Hradil, *Rudolf*	75: 165
1927	Hoke, *Giselbert*	74: 205
1928	Hoffmann-Ybbs, *Hans*	74: 117
1928	Hrdlicka, *Alfred*	75: 168
1928	Hundertwasser, *Friedensreich*	75: 496
1928	Hutter, *Wolfgang*	76: 81
1929	Hollegha, *Wolfgang*	74: 271
1932	Kitaj, *R. B.*	80: 354
1933	Kies, *Helmut*	80: 226
1934	Heuer, *Christine*	72: 535
1934	Heuer, *Heinrich*	72: 535
1934	Klitsch, *Peter*	80: 499
1935	Hollemann, *Bernhard*	74: 273
1936	Holzer, *Adi*	74: 346
1937	Heuermann, *Lore*	72: 537
1937	Jaray, *Tess*	77: 383
1940	Hübl, *Alexander*	75: 326
1941	Herzig, *Wolfgang*	72: 456

1942 **Jascha**, *Johann* 77: 410
1944 **Huber**, *Timo* 75: 290
1944 **Husiatynski**, *Heinz* 76: 45
1944 **Klein**, *Evelin* 80: 412
1945 **Hoffmann**, *Peter Gerwin* 74: 111
1948 **Helnwein**, *Gottfried* 71: 399
1949 **Huber**, *Jörg* 75: 272
1950 **Hubmann**, *Monika* 75: 300
1950 **Klinkan**, *Alfred* 80: 493
1952 **Huemer**, *Peter* 75: 348
1953 **Jurtitsch**, *Richard* 79: 11
1953 **Kern**, *Josef* 80: 100
1957 **Hedwig**, *Michael* 71: 8
1959 **Huber**, *Lisa* 75: 281
1962 **Kienzer**, *Michael* 80: 222
1966 **Hutzinger**, *Christian* 76: 85
1968 **Huemer**, *Markus* 75: 347

Graveur

1777 **Hopfgarten**, *Heinrich* 74: 450
1872 **Hujer**, *Ludwig* 75: 436

Illustrator

1838 **Juch**, *Ernst* 78: 429
1841 **Klič**, *Karl* 80: 463
1848 **Karger**, *Karl* 79: 343
1864 **Hegenbart**, *Fritz* 71: 75
1867 **Hellwag**, *Rudolf* 71: 374
1869 **Jettmar**, *Rudolf* 78: 33
1871 **Kempf-Hartenkampf**, *Gottlieb Theodor* 80: 57
1871 **Kenner**, *Anton Josef* von 80: 68
1872 **Hofrichter**, *Martha* 74: 161
1874 **Heller-Ostersetzer**, *Hermine* .. 71: 353
1876 **Klinger**, *Julius* 80: 486
1880 **Junk**, *Rudolf* 78: 522
1881 **Heusser**, *Heinrich* 73: 18
1881 **Kasimir**, *Luigi* 79: 380
1887 **Hitschmann-Steinberger**, *Marianne* 73: 381
1887 **Janke**, *Urban* 77: 295
1895 **Huber**, *Ernst* 75: 264
1905 **Kahan**, *Louis* 79: 105
1908 **Joss**, *Frederick* 78: 357
1935 **Hollemann**, *Bernhard* 74: 273
1949 **Huber**, *Jörg* 75: 272

Innenarchitekt

1858 **Jehly**, *Hans* 77: 485
1900 **Hoffmann**, *Wolfgang* 74: 114
1934 **Hollein**, *Hans* 74: 272

Kartograf

1503 **Hirschvogel**, *Augustin* 73: 352
1730 **Huber**, *Josef Daniel* von 75: 277

Keramiker

1859 **Heilmann**, *Gerhard* 71: 160
1873 **Kirsch**, *Hugo Franz* 80: 328
1881 **Klablena**, *Eduard* 80: 380
1894 **Hofmann**, *Gottfried* 74: 135
1895 **Kislinger**, *Max* 80: 344
1899 **Heger**, *Hilde* 71: 82
1944 **Husiatynski**, *Heinz* 76: 45
1955 **Holzer**, *Gerald* 74: 348
1957 **Heinz**, *Regina Maria* 71: 256

Künstler

1944 **Kandl**, *Leo* 79: 258
1949 **Jürgenssen**, *Birgit* 78: 451

Kunsthandwerker

1503 **Hirschvogel**, *Augustin* 73: 352
1850 **Hieser**, *Otto* 73: 124
1858 **Huber-Feldkirch**, *Josef* 75: 294
1868 **Hejda**, *Wilhelm* 71: 285
1871 **Kenner**, *Anton Josef* von 80: 68
1878 **Kammerer**, *Marcel* 79: 231
1879 **Hofner**, *Otto* 74: 160
1881 **Kling**, *Anton* 80: 483
1882 **Holub**, *Adolf Otto* 74: 337
1883 **Kalvach**, *Rudolf* 79: 203
1885 **Jahn**, *Hede* 77: 198
1887 **Janke**, *Urban* 77: 295
1888 **Hofer**, *Anton* 74: 58
1894 **Jesser**, *Hilde* 78: 27
1924 **Kahane**, *Anne* 79: 105

Österreich / Maler

Maler

Jahr	Name	Ref
1400	Kaschauer, *Jakob*	79: 374
1420	Hemmel von Andlau, *Peter*	71: 424
1450	Klocker, *Hans*	80: 501
1451	Hohenbaum, *Hans*	74: 190
1485	Huber, *Wolfgang*	75: 293
1503	Hirschvogel, *Augustin*	73: 352
1540	Hübschmann, *Donat*	75: 336
1561	Juvenel	79: 38
1579	Juvenel, *Paul* (der Ältere)	79: 40
1590	Helfenrieder, *Christoph*	71: 317
1590	Honegger, *Paul*	74: 395
1611	Hoecke, *Jan van den*	73: 493
1617	Juvenel, *Hans Philipp*	79: 39
1636	Höttinger, *Georg*	74: 44
1636	Janssen, *Gerhard*	77: 335
1645	Höttinger (Maler-Familie)	74: 44
1645	Höttinger, *Andreas*	74: 44
1657	Heinitz von Heinzenthal, *Ignaz*	71: 205
1660	Höttinger, *Johann Georg*	74: 44
1668	Khien, *Hans Jacob*	80: 185
1679	Höttinger, *Lorenz*	74: 45
1684	Höttinger, *Franz*	74: 44
1690	Höttinger, *Hieronymus*	74: 44
1692	Hertzog, *Anton*	72: 432
1693	Heindl, *Wolfgang Andreas*	71: 186
1694	Hötzendorf, *Johann Samuel*	74: 46
1701	Hueber, *Franz Michael*	75: 322
1703	Janneck, *Franz Christoph*	77: 305
1704	Höttinger, *Dominik*	74: 44
1708	Höttinger, *Johann Christof*	74: 44
1713	Höttinger, *Johann Georg*	74: 44
1716	Jehly (Maler-Familie)	77: 484
1716	Jehly, *Franz Ulrich*	77: 484
1718	Heideloff, *Joseph*	71: 119
1726	Karcher, *Johann Valentin*	79: 337
1736	Hickel, *Joseph*	73: 85
1736	Kirchebner, *Franz Xaver*	80: 306
1737	Henrici, *Johann Josef Carl*	72: 33
1739	Jahn, *Quirin*	77: 200
1739	Kindermann, *Dominik*	80: 271
1740	Keller (1740/1904 Maler-Familie)	80: 13
1740	Keller, *Joseph*	80: 14
1741	Kauffmann, *Angelika*	79: 429
1745	Hickel, *Karl Anton*	73: 86
1746	Jehly, *Johann Mathias*	77: 485
1746	Kachler, *Georg*	79: 62
1747	Heideloff, *Joseph*	71: 119
1749	Janscha, *Lorenz*	77: 322
1750	Hitzenthaler, *Anton*	73: 388
1751	Jaud, *Sebastian*	77: 430
1752	Hornöck, *Franz Xaver*	74: 538
1752	Kaltner, *Joseph*	79: 202
1754	Hoechle, *Johann Baptist*	73: 490
1758	Hilverding, *Friedrich*	73: 258
1763	Herzinger, *Anton*	72: 457
1767	Kininger, *Vincenz Georg*	80: 285
1773	Klieber, *Josef*	80: 464
1775	Jaschke, *Franz*	77: 412
1778	Klinkowström, *Friedrich August von*	80: 494
1778	Knapp, *Johann*	80: 532
1782	Jehly, *Josef Andreas*	77: 485
1785	Holbein von Holbeinsberg, *Therese* von (Edle)	74: 224
1788	Hitzenthaler, *Anton*	73: 389
1788	Höfel, *Johann Nepomuk*	73: 504
1790	Hoechle, *Johann Nepomuk*	73: 490
1790	Jehly, *Johann Mathias*	77: 485
1794	Heinrich, *August*	71: 217
1798	Heinrich, *Thugut*	71: 220
1800	Hempel, *Joseph* von	71: 429
1801	Höger, *Joseph*	73: 518
1801	Kern, *Matthäus*	80: 102
1802	Heinrich, *Franz*	71: 219
1802	Huber, *Johann Nepomuk*	75: 275
1806	Hundertpfund, *Liberat*	75: 496
1806	Kachler, *Michael*	79: 62
1807	Hemerlein, *Carl Johann Nepomuk*	71: 416
1811	Heicke, *Joseph*	71: 107
1811	Kachler, *Peter*	79: 63
1812	Hellweger, *Franz*	71: 375
1813	Hueber, *Hans*	75: 323
1814	Hollpein, *Heinrich*	74: 284
1815	Horrak, *Johann*	75: 11
1815	Kaiser, *Friedrich*	79: 127
1817	Jovanović, *Anastas*	78: 398
1820	Kaiser, *Eduard*	79: 126
1821	Herbsthoffer, *Karl*	72: 131
1823	Katzler, *Vinzenz*	79: 424
1824	Holzer, *Joseph*	74: 350

1828	**Karadžić-Vukomanović,** Wilhelmina	*79:* 322	1871	**Holzhausen,** *Olga* von (Freifrau) *74:* 354
1831	**Hoffmann,** *Josef*	*74:* 106	1871	**Kempf-Hartenkampf,** *Gottlieb Theodor* *80:* 57
1833	**Hofmeister,** *C. L.*	*74:* 157	1871	**Kenner,** *Anton Josef* von *80:* 68
1834	**Hierschl-Minerbi,** *Joachim*	*73:* 124	1872	**Hoffmann-Canstein,** *Olga* (Baronin) *74:* 115
1836	**Kappis,** *Albert*	*79:* 313	1872	**Hofrichter,** *Martha* *74:* 161
1838	**Horowitz,** *Leopold*	*75:* 8	1872	**Karlinsky,** *Anton Hans* *79:* 348
1838	**Juch,** *Ernst*	*78:* 429	1874	**Heller-Ostersetzer,** *Hermine* *71:* 353
1839	**Huber,** *Rudolf Carl*	*75:* 286	1874	**Hollitzer,** *Carl Leopold* *74:* 281
1840	**Hörmann,** *Theodor* von	*74:* 28	1875	**Heu,** *Joseph* *72:* 529
1840	**Jehly,** *Michael*	*77:* 485	1875	**Keller,** *Alfred* *80:* 15
1841	**Klič,** *Karl*	*80:* 463	1876	**Junghanns,** *Paul* *78:* 512
1844	**Kauffmann,** *Hugo Wilhelm*	*79:* 433	1876	**Klinger,** *Julius* *80:* 486
1845	**Jettel,** *Eugen*	*78:* 32	1878	**Kammerer,** *Marcel* *79:* 231
1848	**Karger,** *Karl*	*79:* 343	1879	**Jahn,** *Gustav* *77:* 197
1848	**Kaufmann,** *Adolf*	*79:* 438	1880	**Junk,** *Rudolf* *78:* 522
1851	**Hinterholzer,** *Franz*	*73:* 291	1881	**Heusser,** *Heinrich* *73:* 18
1852	**Hein,** *Alois Raimund*	*71:* 178	1881	**Jungnickel,** *Ludwig Heinrich* *78:* 516
1852	**Hofmann,** *Karl*	*74:* 142	1881	**Kasimir,** *Luigi* *79:* 380
1852	**Kasimir,** *Alois*	*79:* 379	1881	**Kling,** *Anton* *80:* 483
1854	**Hynais,** *Vojtěch*	*76:* 118	1882	**Kerndle,** *Karl Maria* *80:* 106
1854	**Jehly,** *Jakob*	*77:* 484	1883	**Homolatsch,** *Otto* *74:* 373
1855	**Holweg,** *Gustav*	*74:* 340	1883	**Hubert,** *Erwin* *75:* 296
1855	**Hrnčíř,** *Thomas*	*75:* 174	1883	**Kalvach,** *Rudolf* *79:* 203
1856	**Heider,** *Karl*	*71:* 127	1884	**Hofmann,** *Egon* *74:* 134
1858	**Hofer,** *Gottfried*	*74:* 60	1884	**Hürden,** *Erich* *75:* 358
1858	**Huber-Feldkirch,** *Josef*	*75:* 294	1884	**Isepp,** *Sebastian* *76:* 429
1858	**Kasparides,** *Eduard*	*79:* 384	1885	**Helmberger,** *Adolf* *71:* 381
1859	**Heilmann,** *Gerhard*	*71:* 160	1885	**Hirschenauer,** *Max* *73:* 341
1859	**Jovanović,** *Pavle*	*78:* 402	1885	**Hofer,** *Franz* *74:* 60
1860	**Hirémy-Hirschl,** *Adolf*	*73:* 321	1885	**Jung,** *Moriz* *78:* 503
1861	**Holub,** *Georg*	*74:* 338	1886	**Hollenstein,** *Stephanie* *74:* 275
1862	**Horst,** *Franz*	*75:* 18	1886	**Holzmeister,** *Clemens* *74:* 359
1862	**Jaschke,** *Franz*	*77:* 412	1887	**Janke,** *Urban* *77:* 295
1862	**Klimt,** *Gustav*	*80:* 477	1887	**Kassák,** *Lajos* *79:* 391
1864	**Hegenbart,** *Fritz*	*71:* 75	1887	**Kitt,** *Ferdinand* *80:* 361
1866	**Heller,** *Hermann*	*71:* 347	1888	**Hofer,** *Anton* *74:* 58
1866	**Kandinsky,** *Wassily*	*79:* 253	1888	**Iranyi,** *Ella* *76:* 360
1867	**Hellwag,** *Rudolf*	*71:* 374	1889	**Janesch,** *Albert* *77:* 282
1867	**Hohenberger,** *Franz*	*74:* 192	1891	**Kaus,** *Max* *79:* 457
1868	**Hejda,** *Wilhelm*	*71:* 285	1893	**Jacob,** *Walter* *77:* 62
1869	**Hell,** *Friedrich*	*71:* 331	1893	**Jantsch-Kassner,** *Hildegard* von *77:* 354
1869	**Hruby,** *Sergius*	*75:* 180	1894	**Hepperger,** *Johannes* *72:* 95
1869	**Jettmar,** *Rudolf*	*78:* 33	1894	**Hofmann,** *Gottfried* *74:* 135
1869	**Jungwirth,** *Josef*	*78:* 518	1894	**Jesser,** *Hilde* *78:* 27
1869	**Karpellus,** *Adolf*	*79:* 360	1895	**Hotter,** *Alwine* *75:* 67
1871	**Herschel,** *Otto*	*72:* 393		

Österreich / Maler

1895	Huber, Ernst	75: 264	1935	Hollemann, Bernhard	74: 273
1895	Kaufmann, Wilhelm	79: 447	1935	Ingerl, Kurt	76: 287
1895	Kislinger, Max	80: 344	1936	Holzer, Adi	74: 346
1896	Hula, Anton	75: 439	1937	Heuermann, Lore	72: 537
1896	Humer, Leo Sebastian	75: 478	1937	Jaray, Tess	77: 383
1897	Kaliba, Hans	79: 162	1940	Hübl, Alexander	75: 326
1898	Holzinger, Rudolf	74: 357	1940	Jungwirth, Martha	78: 519
1898	Hurm, Otto	76: 21	1941	Herzig, Wolfgang	72: 456
1899	Jung, Georg	78: 502	1942	Hofkunst, Alfred	74: 125
1900	Klien, Erika Giovanna	80: 467	1942	Holzner, Armin	74: 361
1902	Jordan, Olaf	78: 318	1942	Jascha, Johann	77: 410
1904	Jené, Edgar	77: 504	1944	Hruschka, Wolfgang	75: 181
1906	Heidersberger, Heinrich	71: 130	1944	Huber, Timo	75: 290
1906	Honeder, Walter	74: 392	1944	Husiatynski, Heinz	76: 45
1907	Högler, Rudolf	73: 523	1944	Klein, Evelin	80: 412
1908	Hofmann, Paul	74: 149	1945	Hoffmann, Peter Gerwin	74: 111
1908	Klar, Otto	80: 386	1946	Holzer, Franz	74: 347
1909	Helmer, Franz	71: 384	1946	Janz Franz	77: 361
1909	Hessing, Gustav	72: 514	1948	Helnwein, Gottfried	71: 399
1909	Joos, Hildegard	78: 303	1948	Hershberg, Israel	72: 401
1910	Höffinger, Ernst	73: 507	1949	Hinterberger, Norbert W.	73: 290
1911	Hüttisch, Maximilian	75: 383	1949	Huber, Jörg	75: 272
1912	Jussel, Eugen	79: 15	1950	Hubmann, Monika	75: 300
1914	Hochschwarzer, Fred	73: 451	1950	Klinkan, Alfred	80: 493
1916	Hoflehner, Rudolf	74: 127	1951	Hubmer, Hansi	75: 301
1916	Huber, Erich	75: 264	1952	Huemer, Peter	75: 348
1919	Janschka, Fritz	77: 322	1952	Kabas, Robert	79: 52
1920	Kamlander, Franz	79: 228	1953	Jurtitsch, Richard	79: 11
1923	Hödlmoser, Sepp	73: 499	1953	Kern, Josef	80: 100
1924	Huemer, Franz	75: 346	1953	Kippenberger, Martin	80: 297
1924	Klima, Heinz	80: 469	1954	Kaiser, Josip	79: 130
1925	Hopferwieser, Herbert	74: 447	1954	Kandl, Johanna	79: 257
1925	Hradil, Rudolf	75: 165	1955	Holzer, Gerald	74: 348
1925	Inlander, Henry	76: 313	1956	Klopf, Karl-Heinz	80: 510
1927	Hoke, Giselbert	74: 205	1957	Hedwig, Michael	71: 8
1928	Hoffmann-Ybbs, Hans	74: 117	1957	Heinz, Regina Maria	71: 256
1928	Hrdlicka, Alfred	75: 168	1957	Hollauf, Klaus	74: 270
1928	Hundertwasser, Friedensreich	75: 496	1957	Hübner, Ursula	75: 333
1928	Hutter, Wolfgang	76: 81	1957	Kempinger, Herwig	80: 58
1929	Hollegha, Wolfgang	74: 271	1959	Huber, Lisa	75: 281
1930	Jakober, Benedict	77: 218	1962	Huber, Dieter	75: 263
1930	Kirschl, Wilfried	80: 329	1963	Honetschläger, Edgar	74: 398
1932	Kitaj, R. B.	80: 354	1964	Hohenbüchler, Christine	74: 192
1933	Kies, Helmut	80: 226	1966	Herker, Emil	72: 168
1934	Heuer, Heinrich	72: 535	1966	Hutzinger, Christian	76: 85
1934	Klitsch, Peter	80: 499	1968	Huemer, Markus	75: 347
1935	Höfinger, Oskar E.	73: 508	1970	Jermolaewa, Anna	78: 7

1972 **Kaiser**, *Tillmann* *79:* 133
1975 **Heizinger**, *Stefan* *71:* 284

Medailleur

1503 **Hirschvogel**, *Augustin* *73:* 352
1551 **Hohenauer**, *Michael* *74:* 190
1639 **Hoffmann** (Medailleurs- und Stempelschneider-Familie) . . . *74:* 87
1650 **Hoffmann**, *Johann Michael* . . *74:* 87
1714 **Hoffmann**, *Benedikt Rudolf* . . *74:* 87
1773 **Klieber**, *Josef* *80:* 464
1786 **Heuberger**, *Leopold* *72:* 531
1847 **Hofmann** von **Aspernburg**, *Edmund* *74:* 154
1859 **Kautsch**, *Heinrich* *79:* 459
1872 **Hujer**, *Ludwig* *75:* 436
1879 **Hofmann**, *Alfred* *74:* 132
1879 **Hofner**, *Otto* *74:* 160
1884 **Igler**, *Theodor* *76:* 169
1888 **Humplik**, *Josef* *75:* 493

Miniaturmaler

1561 **Juvenel** *79:* 38
1573 **Hoefnagel**, *Jacob* *73:* 509
1752 **Kaltner**, *Joseph* *79:* 202
1767 **Kininger**, *Vincenz Georg* *80:* 285
1775 **Herr**, *Claudius* *72:* 324
1786 **Herr**, *Laurenz* *72:* 324
1790 **Hoechle**, *Johann Nepomuk* . . . *73:* 490
1798 **Heinrich**, *Thugut* *71:* 220
1809 **Horn**, *Wilhelm* *74:* 519
1813 **Hueber**, *Hans* *75:* 323
1815 **Horrak**, *Johann* *75:* 11
1820 **Kaiser**, *Eduard* *79:* 126

Neue Kunstformen

1887 **Kassák**, *Lajos* *79:* 391
1934 **Hollein**, *Hans* *74:* 272
1937 **Heuermann**, *Lore* *72:* 537
1942 **Jascha**, *Johann* *77:* 410
1944 **Huber**, *Timo* *75:* 290
1944 **Klein**, *Evelin* *80:* 412
1945 **Hoffmann**, *Peter Gerwin* *74:* 111
1946 **Janz Franz** *77:* 361

1948 **Helnwein**, *Gottfried* *71:* 399
1949 **Hinterberger**, *Norbert W.* *73:* 290
1951 **Hofmeister**, *Werner* *74:* 158
1951 **Hubmer**, *Hansi* *75:* 301
1953 **Kandl**, *Helmut* *79:* 257
1953 **Kippenberger**, *Martin* *80:* 297
1954 **Kandl**, *Johanna* *79:* 257
1955 **Holzer**, *Gerald* *74:* 348
1956 **Klopf**, *Karl-Heinz* *80:* 510
1957 **Hübner**, *Ursula* *75:* 333
1957 **Kempinger**, *Herwig* *80:* 58
1962 **Huber**, *Dieter* *75:* 263
1962 **Kienzer**, *Michael* *80:* 222
1963 **Honetschläger**, *Edgar* *74:* 398
1964 **Hohenbüchler**, *Christine* *74:* 192
1965 **Hoeck**, *Richard* *73:* 491
1967 **Hörtner**, *Sabina* *74:* 34
1968 **Heger**, *Swetlana* *71:* 84
1968 **Huemer**, *Markus* *75:* 347
1969 **Hinterhuber**, *Christoph* *73:* 291
1969 **Huemer**, *Judith* *75:* 347
1970 **Hofer**, *Siggi* *74:* 65
1970 **Janka**, *Ali* *77:* 294
1970 **Jelinek**, *Robert* *77:* 493
1970 **Jermolaewa**, *Anna* *78:* 7
1972 **Höpfner**, *Michael* *74:* 16
1972 **Kaiser**, *Tillmann* *79:* 133
1976 **Kessler**, *Leopold* *80:* 139

Porzellankünstler

1749 **Herr** (Porzellanmaler-Familie) . *72:* 324
1752 **Kaltner**, *Joseph* *79:* 202
1774 **Hütter**, *Elias* *75:* 382
1775 **Herr**, *Claudius* *72:* 324
1786 **Herr**, *Laurenz* *72:* 324
1859 **Heilmann**, *Gerhard* *71:* 160

Restaurator

1788 **Hitzenthaler**, *Anton* *73:* 389
1858 **Kasparides**, *Eduard* *79:* 384
1884 **Isepp**, *Sebastian* *76:* 429

Schnitzer

1400 **Kaschauer**, *Jakob* *79:* 374

Österreich / Schnitzer

1450 **Klocker**, *Hans* *80:* 501
1470 **Heinrich** von **Villach** *71:* 223
1879 **Hofmann**, *Alfred* *74:* 132

Schriftkünstler

1898 **Hurm**, *Otto* *76:* 21

Siegelschneider

1507 **Jamnitzer**, *Wenzel* *77:* 265
1551 **Hohenauer**, *Michael* *74:* 190
1639 **Hoffmann** (Medailleurs- und Stempelschneider-Familie) . . . *74:* 87
1650 **Hoffmann**, *Johann Michael* . . *74:* 87
1714 **Hoffmann**, *Benedikt Rudolf* . . *74:* 87

Silberschmied

1822 **Klinkosch**, *Josef Carl* *80:* 494

Steinschneider

1879 **Hofmann**, *Alfred* *74:* 132

Textilkünstler

1611 **Hoecke**, *Jan* van den *73:* 493
1895 **Hirsch**, *Heddi* *73:* 332
1937 **Heuermann**, *Lore* *72:* 537
1951 **Hubmer**, *Hansi* *75:* 301

Tischler

1651 **Indau**, *Johann* *76:* 261
1711 **Hermann**, *Franz Anton Christian* *72:* 198
1716 **Hefele**, *Melchior* *71:* 55
1744 **Hittinger**, *Johann Georg* *73:* 381

Typograf

1876 **Klinger**, *Julius* *80:* 486

Vergolder

1726 **Karcher**, *Johann Valentin* *79:* 337

Wandmaler

1693 **Heindl**, *Wolfgang Andreas* . . . *71:* 186
1739 **Jahn**, *Quirin* *77:* 200
1746 **Jehly**, *Johann Mathias* *77:* 485
1782 **Jehly**, *Josef Andreas* *77:* 485
1854 **Jehly**, *Jakob* *77:* 484
1867 **Hellwag**, *Rudolf* *71:* 374
1869 **Jettmar**, *Rudolf* *78:* 33
1887 **Kitt**, *Ferdinand* *80:* 361
1898 **Holzinger**, *Rudolf* *74:* 357

Zeichner

1485 **Huber**, *Wolfgang* *75:* 293
1503 **Hirschvogel**, *Augustin* *73:* 352
1540 **Hübschmann**, *Donat* *75:* 336
1561 **Juvenel** *79:* 38
1579 **Juvenel**, *Paul* (der Ältere) . . . *79:* 40
1611 **Hoecke**, *Jan* van den *73:* 493
1700 **Kleiner**, *Salomon* *80:* 429
1711 **Hermann**, *Franz Anton Christian* *72:* 198
1716 **Hefele**, *Melchior* *71:* 55
1739 **Jahn**, *Quirin* *77:* 200
1739 **Kindermann**, *Dominik* *80:* 271
1740 **Keller**, *Joseph* *80:* 14
1741 **Kauffmann**, *Angelika* *79:* 429
1741 **Kauperz**, *Johann Veit* *79:* 455
1749 **Janscha**, *Lorenz* *77:* 322
1758 **Hilverding**, *Friedrich* *73:* 258
1773 **Klieber**, *Josef* *80:* 464
1790 **Hoechle**, *Johann Nepomuk* . . . *73:* 490
1794 **Heinrich**, *August* *71:* 217
1798 **Heinrich**, *Thugut* *71:* 220
1802 **Isser-Großrubatscher**, *Johanna von* *76:* 469
1809 **Kittner**, *Patrizius* *80:* 365
1817 **Jovanović**, *Anastas* *78:* 398
1823 **Katzler**, *Vinzenz* *79:* 424
1828 **Karadžić-Vukomanović**, *Wilhelmina* *79:* 322
1835 **Hütter**, *Emil* *75:* 383
1838 **Juch**, *Ernst* *78:* 429
1841 **Klič**, *Karl* *80:* 463
1844 **Kauffmann**, *Hugo Wilhelm* . . . *79:* 433
1852 **Hein**, *Alois Raimund* *71:* 178
1854 **Hellmessen**, *Anton* *71:* 367
1854 **Hynais**, *Vojtěch* *76:* 118

1855 **Hrnčiř**, *Thomas* 75: 174
1858 **Huber-Feldkirch**, *Josef* 75: 294
1859 **Heilmann**, *Gerhard* 71: 160
1862 **Klimt**, *Gustav* 80: 477
1866 **Kandinsky**, *Wassily* 79: 253
1869 **Jettmar**, *Rudolf* 78: 33
1871 **Kempf-Hartenkampf**, *Gottlieb Theodor* 80: 57
1874 **Hollitzer**, *Carl Leopold* 74: 281
1876 **Junghanns**, *Paul* 78: 512
1876 **Klinger**, *Julius* 80: 486
1877 **Herzmanovsky-Orlando**, *Fritz von* 72: 458
1879 **Holey**, *Karl* 74: 245
1881 **Jungnickel**, *Ludwig Heinrich* . 78: 516
1881 **Kasimir**, *Luigi* 79: 380
1886 **Hollenstein**, *Stephanie* 74: 275
1887 **Kassák**, *Lajos* 79: 391
1887 **Kitt**, *Ferdinand* 80: 361
1889 **Janesch**, *Albert* 77: 282
1893 **Jantsch-Kassner**, *Hildegard von* 77: 354
1895 **Hirsch**, *Heddi* 73: 332
1895 **Kislinger**, *Max* 80: 344
1898 **Holzinger**, *Rudolf* 74: 357
1902 **Jordan**, *Olaf* 78: 318
1904 **Jené**, *Edgar* 77: 504
1905 **Kahan**, *Louis* 79: 105
1908 **Hofmann**, *Paul* 74: 149
1908 **Joss**, *Frederick* 78: 357
1908 **Klar**, *Otto* 80: 386
1911 **Hüttisch**, *Maximilian* 75: 383
1912 **Jussel**, *Eugen* 79: 15
1919 **Janschka**, *Fritz* 77: 322
1920 **Kamlander**, *Franz* 79: 228
1924 **Huemer**, *Franz* 75: 346
1925 **Hradil**, *Rudolf* 75: 165
1928 **Hrdlicka**, *Alfred* 75: 168
1928 **Hutter**, *Wolfgang* 76: 81
1929 **Hollegha**, *Wolfgang* 74: 271
1929 **Hollomey**, *Werner* 74: 282
1932 **Kitaj**, *R. B.* 80: 354
1933 **Kies**, *Helmut* 80: 226
1934 **Heuer**, *Christine* 72: 535
1934 **Klitsch**, *Peter* 80: 499
1935 **Höfinger**, *Oskar E.* 73: 508
1935 **Hollemann**, *Bernhard* 74: 273
1935 **Kernbeis**, *Franz* 80: 106

1937 **Heuermann**, *Lore* 72: 537
1940 **Hübl**, *Alexander* 75: 326
1942 **Hofkunst**, *Alfred* 74: 125
1942 **Jascha**, *Johann* 77: 410
1944 **Klein**, *Evelin* 80: 412
1946 **Janz Franz** 77: 361
1948 **Helnwein**, *Gottfried* 71: 399
1948 **Hershberg**, *Israel* 72: 401
1949 **Hinterberger**, *Norbert W.* ... 73: 290
1950 **Hubmann**, *Monika* 75: 300
1950 **Klinkan**, *Alfred* 80: 493
1951 **Hubmer**, *Hansi* 75: 301
1952 **Kabas**, *Robert* 79: 52
1953 **Kern**, *Josef* 80: 100
1953 **Kippenberger**, *Martin* 80: 297
1954 **Kaiser**, *Josip* 79: 130
1955 **Holzer**, *Gerald* 74: 348
1956 **Klopf**, *Karl-Heinz* 80: 510
1957 **Hedwig**, *Michael* 71: 8
1962 **Kienzer**, *Michael* 80: 222
1963 **Honetschläger**, *Edgar* 74: 398
1968 **Huemer**, *Markus* 75: 347
1969 **Huemer**, *Judith* 75: 347
1970 **Jermolaewa**, *Anna* 78: 7
1972 **Höpfner**, *Michael* 74: 16
1975 **Heizinger**, *Stefan* 71: 284

Pakistan

Filmkünstler

1978 **Jokhio**, *Ayaz* 78: 222

Fotograf

1949 **Khan-Matthies**, *Farhana* 80: 176
1984 **Ibraaz**, *Mariam* 76: 153

Grafiker

1949 **Khan-Matthies**, *Farhana* 80: 176
1978 **Khadim**, *Ali* 80: 167
1984 **Khan**, *Amra Fatima* 80: 173

Pakistan / Künstler

Künstler

1949 **Khan-Matthies**, *Farhana* 80: 176
1968 **Khan**, *Naiza H.* 80: 175
1972 **Khan**, *Muhammad Atif* 80: 175
1976 **Khan**, *Sameera* 80: 175
1984 **Khan**, *Amra Fatima* 80: 173

Maler

1929 **Iqbal**, *Khalid* 76: 358
1929 **Kibria**, *Mohammad* 80: 197
1941 **Jaffer**, *Wahab* 77: 185
1950 **Hussain**, *Iqbal* 76: 49
1958 **Khan**, *Mohammad Kaleem* ... 80: 174
1968 **Khan**, *Naiza H.* 80: 175
1972 **Khalid**, *Aisha* 80: 170
1978 **Jokhio**, *Ayaz* 78: 222

Miniaturmaler

1972 **Khalid**, *Aisha* 80: 170
1978 **Khadim**, *Ali* 80: 167

Neue Kunstformen

1972 **Jafri**, *Maryam* 77: 185
1972 **Khalid**, *Aisha* 80: 170
1978 **Jokhio**, *Ayaz* 78: 222
1984 **Ibraaz**, *Mariam* 76: 153
1985 **Ibrahim**, *Ferwa* 76: 155

Zeichner

1949 **Khan-Matthies**, *Farhana* 80: 176
1968 **Khan**, *Naiza H.* 80: 175
1978 **Jokhio**, *Ayaz* 78: 222
1985 **Ibrahim**, *Ferwa* 76: 155

Panama

Fotograf

1952 **Icaza**, *Iraida* 76: 159

Maler

1909 **Ivaldi**, *Humberto* 76: 503
1928 **Herrerabarría**, *Adriano* ... 72: 361
1940 **Icaza**, *Teresa* 76: 160
1959 **Ibarra**, *Silfrido* 76: 142

Neue Kunstformen

1940 **Icaza**, *Teresa* 76: 160
1952 **Icaza**, *Iraida* 76: 159

Zeichner

1909 **Ivaldi**, *Humberto* 76: 503

Papua-Neuguinea

Maler

1944 **Kauage**, *Matias* 79: 427

Zeichner

1944 **Kauage**, *Matias* 79: 427

Paraguay

Bühnenbildner

1910 **Ketterer**, *Guillermo* 80: 148

Grafiker

1900 **Holden Jara**, *Roberto* 74: 233
1918 **Jiménez**, *Edith* 78: 64

Maler

1900 **Holden Jara**, *Roberto* 74: 233
1910 **Ketterer**, *Guillermo* 80: 148
1918 **Jiménez**, *Edith* 78: 64

Zeichner

1900 **Holden Jara**, *Roberto* *74:* 233
1910 **Ketterer**, *Guillermo* *80:* 148
1918 **Jiménez**, *Edith* *78:* 64

Peru

Bildhauer

1942 **Huillca Huallpa**, *Antonio* *75:* 431
1954 **Jochamowitz**, *Lucy* *78:* 109

Bühnenbildner

1940 **Hernández**, *Emilio* *72:* 256

Designer

1889 **Izcue**, *Elena* *77:* 2

Fotograf

1978 **Jaime Carbonel**, *Alejandro*... *77:* 205

Grafiker

1889 **Izcue**, *Elena* *77:* 2
1920 **Humareda**, *Víctor* *75:* 463
1925 **Herskovitz**, *David* *72:* 403
1954 **Herrera**, *Percy*............ *72:* 353
1954 **Jochamowitz**, *Lucy* *78:* 109
1960 **Kecskemethy**, *Carolina* *79:* 501

Illustrator

1856 **Hernández**, *Daniel* *72:* 254
1889 **Izcue**, *Elena* *77:* 2

Maler

1856 **Hernández**, *Daniel* *72:* 254
1889 **Izcue**, *Elena* *77:* 2
1897 **Hinostroza**, *Wenceslao* *73:* 287
1905 **Kleiser**, *Enrique* *80:* 437

1920 **Humareda**, *Víctor* *75:* 463
1925 **Herskovitz**, *David* *72:* 403
1940 **Hernández**, *Emilio* *72:* 256
1942 **Huillca Huallpa**, *Antonio* *75:* 431
1954 **Herrera**, *Percy*............ *72:* 353
1954 **Jochamowitz**, *Lucy* *78:* 109
1960 **Kecskemethy**, *Carolina* *79:* 501
1978 **Jaime Carbonel**, *Alejandro*... *77:* 205

Neue Kunstformen

1940 **Hernández**, *Emilio* *72:* 256
1954 **Jochamowitz**, *Lucy* *78:* 109
1960 **Kecskemethy**, *Carolina* *79:* 501
1970 **Jacob**, *Luis* *77:* 59
1978 **Jaime Carbonel**, *Alejandro*... *77:* 205

Zeichner

1856 **Hernández**, *Daniel* *72:* 254
1889 **Izcue**, *Elena* *77:* 2
1920 **Humareda**, *Víctor* *75:* 463
1925 **Herskovitz**, *David* *72:* 403
1954 **Jochamowitz**, *Lucy* *78:* 109
1960 **Kecskemethy**, *Carolina* *79:* 501
1978 **Jaime Carbonel**, *Alejandro*... *77:* 205

Philippinen

Grafiker

1932 **Kauffman**, *Craig* *79:* 428

Maler

1853 **Hidalgo y Padilla**, *Félix Resurrección* *73:* 103
1931 **Kiukok**, *Ang* *80:* 368
1932 **Kauffman**, *Craig* *79:* 428

Neue Kunstformen

1932 **Kauffman**, *Craig* *79:* 428

Polen

Architekt

1660	Klein, Michael	80: 418
1661	Kalckbrenner, Johann Georg	79: 150
1684	Jauch, Joachim Daniel	77: 429
1699	Jentsch, Anton	77: 536
1740	Knackfus, Marcin	80: 531
1753	Kamsetzer, Johann Christian	79: 243
1756	Humbert, Szczepan	75: 471
1758	Hempel, Jakub	71: 428
1763	Jaszczułt, Wojciech	77: 426
1795	Hesse, Ludwig Ferdinand	72: 502
1798	Idźkowski, Adam	76: 166
1806	Hercok, Ignacy	72: 134
1829	Hirszel, Władysław	73: 360
1834	Heurich, Jan Kacper	73: 5
1840	Hochberger, Juliusz	73: 445
1842	Hinz, Jan	73: 300
1846	Huss, Józef	76: 47
1854	Jabłoński-Jasieńczyk, Antoni	77: 22
1859	Hołubowicz, Kazimierz	74: 338
1862	Hendel, Zygmunt	71: 452
1863	Horodecki, Władysław Leszek	75: 4
1868	Jankowski, Karol	77: 302
1873	Heurich, Jan Fryderyk	73: 4
1874	Hoffmann, Teodor	74: 113
1876	Heitzman, Marian	71: 282
1878	Holewiński, Józef	74: 244
1879	Heim, Paul	71: 168
1879	Jakimowicz, Konstanty Sylwin	77: 214
1879	Jarocki, Władysław	77: 399
1886	Jawornicki, Antoni Aleksander	77: 442
1886	Kaban, Józef	79: 51
1888	Huett, Pinchas	75: 380
1888	Kamiński, Zygmunt	79: 226
1892	Hempel, Stanisław	71: 431
1893	Klarwein, Joseph	80: 387
1897	Kiverov, Georgij Jakovlevič	80: 368
1902	Hirschel-Protsch, Günther	73: 341
1903	Hetzelt, Friedrich	72: 528
1904	Hiszpański, Stanisław	73: 376
1906	Herzenstein, Ludmilla	72: 453
1906	Ihnatowicz, Zbigniew	76: 183
1908	Hryniewiecki, Jerzy	75: 190
1923	Husarski, Roman	76: 43
1927	Jarodzki, Konrad	77: 400
1950	Jarząbek, Wojciech	77: 409

Bauhandwerker

1661	Kalckbrenner, Johann Georg	79: 150
1699	Jentsch, Anton	77: 536

Bildhauer

1495	Huber, Jorg	75: 276
1549	Hoffmann, Hans	74: 100
1559	Hendrik, Gerhard	71: 476
1560	Hutte, Herman van	76: 75
1573	Horst, Henryk	75: 19
1671	Heel, David	71: 12
1690	Hoffmann (1701 Bildhauer-Familie)	74: 85
1690	Hoffmann, Johann Elias	74: 86
1693	Klahr, Michael	80: 382
1700	Hoffmann, Heinrich	74: 85
1724	Hoffmann, Tomasz	74: 87
1727	Klahr, Michael Ignatius	80: 383
1782	Jelski, Kazimierz	77: 498
1799	Hegel, Konstanty	71: 69
1801	Kalide, Theodor	79: 162
1801	Kauffmann, Ludwig	79: 435
1819	Jaroczyński, Marian Jakub Ignacy	77: 400
1838	Hegel, Wladimir	71: 71
1839	Iwanowski, Nikodem Erazm	76: 549
1858	Jahn, Adolf	77: 195
1859	Kaempffer, Eduard	79: 82
1868	Jeziorański, Bolesław	78: 41
1875	Jagmin, Stanisław	77: 192
1877	Hellingrath, Berthold	71: 363
1879	Hochman, Henryk	73: 449
1886	Hulewicz, Jerzy	75: 444
1887	Jackowski, Stanisław	77: 34
1888	Hukan, Karol	75: 437
1891	Hrynkowski, Jan Piotr	75: 191
1893	Juszczyk, Jakub	79: 27
1897	Karsch, Joachim	79: 365
1901	Karny, Alfons	79: 356
1902	Horno-Popławski, Stanisław	74: 536
1906	Kenar, Antoni	80: 60
1907	Heim, Régine	71: 168

1908 Jarema, *Maria* 77: 389
1915 Heiliger, *Bernhard* 71: 157
1919 Jarnuszkiewicz, *Jerzy Mieczysław* 77: 397
1919 Jesion, *Alfred* 78: 20
1921 Kijno, *Lad* 80: 238
1923 Husarski, *Roman* 76: 43
1927 Kaliszan, *Józef* 79: 171
1929 Hrycjuk, *Mychajlo Jakymovyč* . 75: 186
1930 Jarnuszkiewicz, *Krystian* 77: 398
1930 Jończyk, *Julian* 78: 249
1932 Kamieńska-Łapińska, *Anna* . . 79: 220
1941 Jocz, *Andrzej* 78: 114
1943 Jocz, *Paweł* 78: 114
1943 Kawiak, *Tomek* 79: 476
1944 Kalina, *Jerzy* 79: 165
1955 Kijewski, *Marek* 80: 236
1956 Jagielski, *Jacek* 77: 191
1959 Józefowicz, *Katarzyna* 78: 415
1959 Klaman, *Grzegorz* 80: 383
1961 Janin, *Zuzanna* 77: 287
1965 Jaros, *Piotr* 77: 403

Buchkünstler

1929 Januszewski, *Zenon* 77: 358

Buchmaler

1570 Heintze, *Matthias* 71: 253

Bühnenbildner

1771 Jasieński, *Laurenty* 77: 413
1776 Hoffmann, *E. T. A.* 74: 91
1850 Jasieński, *Stanisław Maksymilian* 77: 414
1866 Janowski, *Stanisław* 77: 316
1891 Hrynkowski, *Jan Piotr* 75: 191
1900 Jarema, *Józef* 77: 388
1902 Hirschel-Protsch, *Günther* . . . 73: 341
1903 Jędrzejewski, *Aleksander* 77: 475
1908 Jarema, *Maria* 77: 389
1911 Herman, *Josef* 72: 182
1915 Kantor, *Tadeusz* 79: 294
1923 Kilian, *Adam* 80: 247
1924 Kaja, *Zbigniew* 79: 136
1925 Jodłowski, *Tadeusz* 78: 123

1927 Kaliszan, *Józef* 79: 171
1944 Kalina, *Jerzy* 79: 165
1947 Ines-Lewczuk, *Zofia* de 76: 272

Dekorationskünstler

1600 Hendtzschel, *Gottfried* 71: 487
1763 Jaszczułt, *Wojciech* 77: 426
1771 Jasieński, *Laurenty* 77: 413
1776 Hoffmann, *E. T. A.* 74: 91
1849 Irmann, *Heinrich Otto* 76: 374
1884 Jastrzębowski, *Wojciech* 77: 424
1888 Jaeckel, *Willy* 77: 161
1921 Kijno, *Lad* 80: 238
1936 Hulanicki, *Barbara* 75: 442

Designer

1929 Jakubowski, *Wojciech* 77: 237
1934 Kiczura, *Ludwik* 80: 202
1935 Horbowy, *Zbigniew* 74: 484
1936 Hulanicki, *Barbara* 75: 442
1944 Jakima-Zerek, *Jolanta* 77: 212

Drucker

1600 Hondius, *Willem* 74: 385

Filmkünstler

1912 Hermanowicz, *Henryk* 72: 212
1932 Kamieńska-Łapińska, *Anna* . . 79: 220
1944 Kalina, *Jerzy* 79: 165

Fotograf

1816 Hoyoll, *Philipp* 75: 157
1851 Held, *Louis* 71: 309
1881 Hielscher, *Kurt* 73: 115
1889 Jagel'skij, *Aleksandr Karlovič* . 77: 187
1891 Hiller, *Karol* 73: 226
1892 Heilig, *Eugen* 71: 154
1893 Ivanec', *Ivan* 76: 508
1896 Jacobi, *Lotte* 77: 70
1899 Ignatovič, *Boris* 76: 175
1912 Hermanowicz, *Henryk* 72: 212
1919 Holzman, *Marek* 74: 358

1924 Hlawsa-Hlawski, *Jerzy* 73: 415
1929 Jung, *Hanna* 78: 502
1930 Jończyk, *Julian* 78: 249
1931 Jurkiewicz, *Zdzisław* 79: 5
1939 Horowitz, *Ryszard* 75: 10
1950 Hermanowicz, *Mariusz* 72: 214
1951 Kamieński, *Stanisław Zbigniew* 79: 221
1961 Janin, *Zuzanna* 77: 287
1965 Huculak, *Marzena* 75: 306
1965 Jaros, *Piotr* 77: 403
1974 Jakubowicz, *Rafał* 77: 234

Gebrauchsgrafiker

1888 Kamiński, *Zygmunt* 79: 226
1900 Him, *George* 73: 259
1908 Hryniewiecki, *Jerzy* 75: 190
1911 Herman, *Josef* 72: 182
1918 Hoffmann, *Adam* 74: 87
1919 Jaworowski, *Jerzy* 77: 443
1924 Hilscher, *Hubert* 73: 248
1924 Kaja, *Zbigniew* 79: 136
1925 Jodłowski, *Tadeusz* 78: 123
1926 Janowski, *Witold* 77: 317
1926 Jatzlau, *Hanns* 77: 427
1928 Heidrich, *Andrzej* 71: 133
1929 Janczewska, *Irena* 77: 275
1929 Januszewski, *Zenon* 77: 358
1934 Jankowska, *Bożena* 77: 299
1937 Hołdanowicz, *Leszek* 74: 228
1944 Herfurth, *Egbert* 72: 151
1951 Kalarus, *Roman* 79: 144

Glaskünstler

1934 Kiczura, *Ludwik* 80: 202
1935 Horbowy, *Zbigniew* 74: 484

Goldschmied

1541 Kamyn, *Erazm* 79: 245
1543 Hocke, *Hans* 73: 458
1549 Hoffman (1549/1640
 Goldschmiede-Familie)..... 74: 80
1557 Hoffman, *Georg*.......... 74: 81
1573 Hoffman, *Christoff* 74: 80
1576 Kadau (Goldschmiede-Familie) 79: 67
1576 Kadau, *Lukas* 79: 69
1579 Hoffman, *Daniel* 74: 81
1614 Holl, *Hieronymus* 74: 252
1618 Kadau, *Ernst*............. 79: 68
1629 Holl (1629/1771 Goldschmiede-
 und Silberschmiede-Familie) .. 74: 252
1654 Holl, *Hieronymus* 74: 252
1657 Kadau, *Ernst*............. 79: 68
1657 Kadau, *Nathanael* 79: 69
1665 Holl, *Johann Gottfried* 74: 253
1678 Jöde (Goldschmiede-Familie) . 78: 124
1678 Jöde, *Johann* 78: 124
1679 Holl, *Johann Christian* 74: 253
1679 Kadau, *Gabriel* 79: 69
1680 Kadau, *Benjamin* 79: 67
1685 Kadau, *Johann Ernst*....... 79: 69
1708 Jöde, *Johann Gottlieb* 78: 124
1709 Holl, *Hieronymus* 74: 253
1713 Holl, *Johann Christian* 74: 253
1720 Hillebrandt, *Wilhelm Christian* 73: 220
1767 Holl, *Christian Gottlieb* 74: 252
1951 Horbaczewska-Cieciura,
 Magdalena Radosława 74: 484

Grafiker

1541 Kamyn, *Erazm* 79: 245
1567 Heidenreich, *David* 71: 124
1600 Hondius, *Willem* 74: 385
1753 Kamsetzer, *Johann Christian* . 79: 243
1758 Hempel, *Jakub*............ 71: 428
1769 John, *Friedrich* 78: 173
1785 Henschel, *Wilhelm* 72: 66
1800 Höwel, *Karl* von 74: 48
1801 Jabłoński, *Marcin*......... 77: 21
1802 Kasprzycki, *Wincenty* 79: 387
1808 Kielisiński, *Kajetan Wincenty* . 80: 213
1809 Hruzik, *Jan Kanty* 75: 185
1813 Keil, *Friedrich* 79: 518
1816 Hoyoll, *Philipp* 75: 157
1817 Juchanowitz, *Albert Wilhelm
 Adam* 78: 429
1819 Jaroczyński, *Marian Jakub
 Ignacy* 77: 400
1848 Holewiński, *Józef* 74: 244
1849 Irmann, *Heinrich Otto*...... 76: 374
1854 Hendrich, *Hermann* 71: 467

1860	Kamieński, *Antoni*	79: 220	1921 Kijno, *Lad*	80: 238
1862	Jasiński, *Feliks Stanisław*	77: 414	1923 Kilian, *Adam*	80: 247
1865	Jablczyński, *Feliks*	77: 18	1924 Kaja, *Zbigniew*	79: 136
1870	Heymann, *Moritz*	73: 64	1925 Jodłowski, *Tadeusz*	78: 123
1874	Homolacs, *Karol*	74: 372	1929 Jakubowski, *Wojciech*	77: 237
1875	Kamocki, *Stanisław*	79: 233	1929 Janczewska, *Irena*	77: 275
1875	Karpiński, *Alfons*	79: 361	1929 Januszewski, *Zenon*	77: 358
1877	Hellingrath, *Berthold*	71: 363	1930 Jakubowska, *Teresa*	77: 235
1877	Kardorff, *Konrad* von	79: 339	1931 Janosch	77: 309
1879	Jarocki, *Władysław*	77: 399	1932 Horska-Zborowska, *Bimali*	75: 17
1880	Heermann, *Erich*	71: 46	1932 Jelonek Socha, *Anna*	77: 497
1880	Hennig, *Artur*	72: 2	1934 Jankowska, *Bożena*	77: 299
1881	Jakimowicz, *Mieczysław*	77: 215	1934 Kiczura, *Ludwik*	80: 202
1881	Kanoldt, *Alexander*	79: 287	1935 Hornig, *Norbert*	74: 534
1883	Holz, *Paul*	74: 343	1936 Jackowski, *Tadeusz*	77: 35
1884	Jastrzębowski, *Wojciech*	77: 424	1936 Kalczyńska-Scheiwiller, *Alina*	79: 153
1885	Jakubowski, *Stanisław*	77: 236	1937 Hołdanowicz, *Leszek*	74: 228
1886	Herszaft, *Adam*	72: 405	1941 Jocz, *Andrzej*	78: 114
1886	Hulewicz, *Jerzy*	75: 444	1944 Herfurth, *Egbert*	72: 151
1886	Jahl, *Władysław Adam Alojzy*	77: 195	1951 Kalarus, *Roman*	79: 144
1886	Jamontt, *Bronisław*	77: 266	1951 Kamieński, *Stanisław Zbigniew*	79: 221
1888	Jaeckel, *Willy*	77: 161	1952 Kalina, *Andrzej*	79: 165
1888	Kamiński, *Zygmunt*	79: 226	1953 Jaromski, *Marek*	77: 402
1890	Kahane, *Joachim*	79: 106	1956 Januszewski, *Zygmunt*	77: 359
1891	Hiller, *Karol*	73: 226	1957 Hoffmann, *Bogdan*	74: 91
1891	Hoppen, *Jerzy*	74: 466	1958 Jarodzki, *Paweł*	77: 401
1891	Hrynkowski, *Jan Piotr*	75: 191		
1893	Ivanec', *Ivan*	76: 508	**Illustrator**	
1900	Jaźwiecki, *Franciszek*	77: 447		
1900	Jurgielewicz, *Mieczysław*	79: 1	1860 Kamieński, *Antoni*	79: 220
1901	Kanarek, *Eliasz*	79: 248	1862 Jankowski, *Czesław Borys*	77: 301
1902	Hirschel-Protsch, *Günther*	73: 341	1866 Janowski, *Stanisław*	77: 316
1903	Kibel, *Wolf*	80: 197	1868 Hellhoff, *Heinrich*	71: 360
1906	Kasprowicz, *Maksymilian*	79: 387	1880 Heermann, *Erich*	71: 46
1907	Jurkiewicz, *Andrzej*	79: 4	1886 Hulewicz, *Jerzy*	75: 444
1908	Kallmann, *Hans Jürgen*	79: 181	1891 Kisling, *Moïse*	80: 343
1911	Heerup, *Marion*	71: 50	1897 Kiverov, *Georgij Jakovlevič*	80: 368
1911	Herman, *Josef*	72: 182	1900 Him, *George*	73: 259
1915	Hoffman, *Mieczysław*	74: 85	1904 Hiszpański, *Stanisław*	73: 376
1917	Hiszpańska-Neumann, *Maria*	73: 375	1905 Hofstätter, *Osias*	74: 164
1918	Jankowski, *Wacław*	77: 303	1911 Herman, *Josef*	72: 182
1919	Jarnuszkiewicz, *Jerzy Mieczysław*	77: 397	1917 Hiszpańska-Neumann, *Maria*	73: 375
1919	Jaworowski, *Jerzy*	77: 443	1921 Hermanowicz, *Zofia*	72: 214
1919	Kecalo, *Zinovij Jevstachijovyč*	79: 499	1921 Kijno, *Lad*	80: 238
1920	Karpiński, *Zbigniew*	79: 361	1923 Kilian, *Adam*	80: 247
1921	Hermanowicz, *Zofia*	72: 214	1926 Jatzlau, *Hanns*	77: 427
			1931 Janosch	77: 309

1934 **Jankowska**, *Bożena* 77: 299
1936 **Kalczyńska-Scheiwiller**, *Alina* 79: 153
1942 **Keith**, *Margarethe* 79: 527
1944 **Herfurth**, *Egbert* 72: 151
1944 **Jakima-Zerek**, *Jolanta* 77: 212

Innenarchitekt

1753 **Kamsetzer**, *Johann Christian* . 79: 243
1874 **Hoffmann**, *Teodor* 74: 113
1898 **Kintopf**, *Lucjan* 80: 290
1908 **Hryniewiecki**, *Jerzy* 75: 190
1918 **Jankowski**, *Wacław* 77: 303

Kartograf

1600 **Hondius**, *Willem* 74: 385

Keramiker

1875 **Jagmin**, *Stanisław* 77: 192
1906 **Kenar**, *Antoni* 80: 60
1914 **Henisz**, *Krzysztof* 71: 493
1923 **Husarski**, *Roman* 76: 43
1932 **Kamieńska-Łapińska**, *Anna* .. 79: 220

Maler

1466 **Jan Wielki** 77: 268
1567 **Heidenreich**, *David* 71: 124
1570 **Heintze**, *Matthias* 71: 253
1576 **Hembsen**, *Hans von* 71: 415
1600 **Hendtzschel**, *Gottfried* 71: 487
1622 **Hyppericus**, *Samuel* 76: 122
1634 **Heinrich**, *Vitus* 71: 221
1699 **Hoffmann**, *Johann Franz* 74: 104
1720 **Herliczka**, *Antoni Jan* 72: 174
1737 **Henrici**, *Johann Josef Carl* ... 72: 33
1739 **Jahn**, *Quirin* 77: 200
1763 **Jaszczułt**, *Wojciech* 77: 426
1776 **Hoffmann**, *E. T. A.* 74: 91
1785 **Henschel**, *Wilhelm* 72: 66
1791 **Herrmann**, *Carl Adalbert* ... 72: 374
1795 **Hesse**, *Ludwig Ferdinand* ... 72: 502
1798 **Hoppen**, *Karol Franciszek* ... 74: 467
1800 **Höwel**, *Karl von* 74: 48
1801 **Jabłoński**, *Marcin* 77: 21

1802 **Kasprzycki**, *Wincenty* 79: 387
1805 **Kaniewski**, *Ksawery Jan* 79: 273
1809 **Hruzik**, *Jan Kanty* 75: 185
1813 **Keil**, *Friedrich* 79: 518
1816 **Hoyoll**, *Philipp* 75: 157
1817 **Juchanowitz**, *Albert Wilhelm Adam* 78: 429
1819 **Jaroczyński**, *Marian Jakub Ignacy* 77: 400
1819 **Jebens**, *Adolf* 77: 471
1823 **Kamiński**, *Aleksander* 79: 225
1826 **Kaczorowski**, *Piotr* 79: 65
1826 **Kapliński**, *Leon* 79: 303
1832 **Heger**, *Heinrich Anton* 71: 81
1835 **Jabłoński**, *Izydor* 77: 20
1838 **Horowitz**, *Leopold* 75: 8
1839 **Iwanowski**, *Nikodem Erazm* .. 76: 549
1848 **Holewiński**, *Józef* 74: 244
1849 **Irmann**, *Heinrich Otto* 76: 374
1850 **Jasieński**, *Stanisław Maksymilian* 77: 414
1854 **Hendrich**, *Hermann* 71: 467
1854 **Hoecker**, *Paul* 73: 495
1857 **Kacenbogen**, *Jakub* 79: 60
1858 **Herncisz**, *Emanuel* 72: 297
1859 **Kaempffer**, *Eduard* 79: 82
1860 **Kamieński**, *Antoni* 79: 220
1860 **Kauzik**, *Jan* 79: 460
1861 **Kędzierski**, *Apoloniusz* 79: 503
1862 **Jankowski**, *Czesław Borys* ... 77: 301
1862 **Janowski**, *Ludomir Antoni* ... 77: 315
1863 **Jasiński**, *Zdzisław Piotr* 77: 416
1865 **Hirszenberg**, *Samuel* 73: 360
1865 **Jablczyński**, *Feliks* 77: 18
1866 **Janowski**, *Stanisław* 77: 316
1868 **Hellhoff**, *Heinrich* 71: 360
1870 **Heymann**, *Moritz* 73: 64
1871 **Jarocki**, *Stanisław* 77: 399
1872 **Kamir**, *Leon* 79: 227
1873 **Kayser-Eichberg**, *Carl* 79: 484
1874 **Homolacs**, *Karol* 74: 372
1875 **Kamocki**, *Stanisław* 79: 233
1875 **Karpiński**, *Alfons* 79: 361
1877 **Hellingrath**, *Berthold* 71: 363
1877 **Kardorff**, *Konrad von* 79: 339
1879 **Jarocki**, *Władysław* 77: 399
1880 **Heermann**, *Erich* 71: 46
1880 **Hennig**, *Artur* 72: 2

1881	**Hofman**, *Wlastimil*	74: 131		1917	**Hiszpańska-Neumann**, *Maria*	73: 375
1881	**Jakimowicz**, *Mieczysław*	77: 215		1918	**Hoffmann**, *Adam*	74: 87
1881	**Kanoldt**, *Alexander*	79: 287		1918	**Jankowski**, *Wacław*	77: 303
1883	**Husarski**, *Wacław*	76: 43		1919	**Kecalo**, *Zinovij Jevstachijovyč*	79: 499
1884	**Jastrzębowski**, *Wojciech*	77: 424		1920	**Karpiński**, *Zbigniew*	79: 361
1885	**Jakubowski**, *Stanisław*	77: 236		1921	**Hermanowicz**, *Zofia*	72: 214
1886	**Herszaft**, *Adam*	72: 405		1921	**Iskowitz**, *Gershon*	76: 445
1886	**Hulewicz**, *Jerzy*	75: 444		1921	**Kijno**, *Lad*	80: 238
1886	**Jahl**, *Władysław Adam Alojzy*	77: 195		1924	**Jackiewicz**, *Władysław*	77: 31
1886	**Jamontt**, *Bronisław*	77: 266		1924	**Kierzkowski**, *Bronisław*	80: 224
1888	**Jaeckel**, *Willy*	77: 161		1925	**Joniak**, *Juliusz*	78: 289
1888	**Kamiński**, *Zygmunt*	79: 226		1926	**Jatzlau**, *Hanns*	77: 427
1891	**Hiller**, *Karol*	73: 226		1926	**Jonscher**, *Barbara*	78: 292
1891	**Hoppen**, *Jerzy*	74: 466		1926	**Kierzkowska**, *Ada*	80: 224
1891	**Hrynkowski**, *Jan Piotr*	75: 191		1927	**Jarodzki**, *Konrad*	77: 400
1891	**Kisling**, *Moïse*	80: 343		1927	**Kaliszan**, *Józef*	79: 171
1893	**Ivanec'**, *Ivan*	76: 508		1928	**Jaskierski**, *Zbigniew*	77: 416
1897	**Kanelba**, *Rajmund*	79: 265		1929	**Janczewska**, *Irena*	77: 275
1897	**Kiverov**, *Georgij Jakovlevič*	80: 368		1929	**Jung**, *Hanna*	78: 502
1900	**Him**, *George*	73: 259		1930	**Jończyk**, *Julian*	78: 249
1900	**Jarema**, *Józef*	77: 388		1931	**Janosch**	77: 309
1900	**Jaźwiecki**, *Franciszek*	77: 447		1931	**Jurkiewicz**, *Zdzisław*	79: 5
1900	**Jurgielewicz**, *Mieczysław*	79: 1		1931	**Kaczmarski**, *Janusz*	79: 65
1900	**Kirszenbaum**, *Jecheskiel Dawid*	80: 333		1932	**Horska-Zborowska**, *Bimali*	75: 17
1901	**Janisch**, *Jerzy*	77: 289		1932	**Jachtoma**, *Aleksandra*	77: 27
1901	**Kanarek**, *Eliasz*	79: 248		1934	**Jankowska**, *Bożena*	77: 299
1902	**Hirschel-Protsch**, *Günther*	73: 341		1935	**Hornig**, *Norbert*	74: 534
1902	**Horno-Popławski**, *Stanisław*	74: 536		1935	**Kamoji**, *Koji*	79: 234
1903	**Jędrzejewski**, *Aleksander*	77: 475		1936	**Jackowski**, *Krzysztof*	77: 34
1903	**Kibel**, *Wolf*	80: 197		1941	**Jocz**, *Andrzej*	78: 114
1904	**Hiszpański**, *Stanisław*	73: 376		1942	**Keith**, *Margarethe*	79: 527
1904	**Khodassievitch**, *Nadia*	80: 187		1943	**Jocz**, *Paweł*	78: 114
1905	**Hirzel**, *Manfred*	73: 370		1944	**Jakima-Zerek**, *Jolanta*	77: 212
1905	**Hofstätter**, *Osias*	74: 164		1951	**Kalarus**, *Roman*	79: 144
1906	**Kasprowicz**, *Maksymilian*	79: 387		1951	**Kamieński**, *Stanisław Zbigniew*	79: 221
1907	**Heim**, *Régine*	71: 168		1952	**Kasprzyk**, *Mikołaj*	79: 388
1907	**Jurkiewicz**, *Andrzej*	79: 4		1956	**Kapusta**, *Andrzej*	79: 317
1908	**Jarema**, *Maria*	77: 389		1957	**Hoffmann**, *Bogdan*	74: 91
1908	**Kallmann**, *Hans Jürgen*	79: 181		1958	**Jarodzki**, *Paweł*	77: 401
1910	**Houwalt**, *Ildefons*	75: 109		1965	**Huculak**, *Marzena*	75: 306
1911	**Heerup**, *Marion*	71: 50		1970	**Janas**, *Piotr*	77: 271
1911	**Herman**, *Josef*	72: 182		1974	**Jakubowicz**, *Rafał*	77: 234
1912	**Janikowski**, *Mieczysław Tadeusz*	77: 285		1977	**Huculak**, *Łukasz*	75: 306
1913	**Kałędkiewicz**, *Zdzisław*	79: 156				
1914	**Henisz**, *Krzysztof*	71: 493		## Medailleur		
1915	**Hoffman**, *Mieczysław*	74: 85				
1915	**Kantor**, *Tadeusz*	79: 294		1607	**Höhn**, *Johann*	73: 528

Polen / Medailleur

1639 **Hoffmann** (Medailleurs- und
 Stempelschneider-Familie) ... *74: 87*
1641 **Höhn**, *Johann* *73: 529*
1694 **Kittel**, *Georg Wilhelm* *80: 361*
1731 **Holzhaeusser**, *Johann Philip* .. *74: 353*
1749 **Jeuffroy**, *Romain Vincent* *78: 35*
1919 **Jarnuszkiewicz**, *Jerzy
 Mieczysław* *77: 397*

Metallkünstler

1713 **Hoffmann**, *Georg Franz* *74: 87*
1890 **Kahane**, *Joachim* *79: 106*

Miniaturmaler

1749 **Jeuffroy**, *Romain Vincent* *78: 35*
1785 **Henschel**, *Wilhelm* *72: 66*
1786 **Jannasch**, *Jan Gottlib* *77: 304*
1791 **Herrmann**, *Carl Adalbert* ... *72: 374*
1809 **Hruzik**, *Jan Kanty* *75: 185*
1813 **Keil**, *Friedrich* *79: 518*
1816 **Hoyoll**, *Philipp* *75: 157*
1881 **Jakimowicz**, *Mieczysław* *77: 215*

Mosaikkünstler

1904 **Khodassievitch**, *Nadia* *80: 187*

Neue Kunstformen

1915 **Kantor**, *Tadeusz* *79: 294*
1924 **Kierzkowski**, *Bronisław* *80: 224*
1930 **Jończyk**, *Julian* *78: 249*
1931 **Jurkiewicz**, *Zdzisław* *79: 5*
1935 **Kamoji**, *Koji* *79: 234*
1942 **Keith**, *Margarethe* *79: 527*
1943 **Kawiak**, *Tomek* *79: 476*
1944 **Kalina**, *Jerzy* *79: 165*
1952 **Kalina**, *Andrzej* *79: 165*
1953 **Jaromski**, *Marek* *77: 402*
1955 **Kijewski**, *Marek* *80: 236*
1956 **Jagielski**, *Jacek* *77: 191*
1958 **Jarodzki**, *Paweł* *77: 401*
1959 **Józefowicz**, *Katarzyna* *78: 415*
1959 **Klaman**, *Grzegorz* *80: 383*
1961 **Janin**, *Zuzanna* *77: 287*

1965 **Jaros**, *Piotr* *77: 403*
1974 **Jakubowicz**, *Rafał* *77: 234*

Porzellankünstler

1880 **Hennig**, *Artur* *72: 2*

Schnitzer

1671 **Heel**, *David* *71: 12*

Siegelschneider

1607 **Höhn**, *Johann* *73: 528*
1639 **Hoffmann** (Medailleurs- und
 Stempelschneider-Familie) ... *74: 87*
1641 **Höhn**, *Johann* *73: 529*
1694 **Kittel**, *Georg Wilhelm* *80: 361*
1713 **Hoffmann**, *Georg Franz* *74: 87*
1731 **Holzhaeusser**, *Johann Philip* .. *74: 353*

Silberschmied

1614 **Holl**, *Hieronymus* *74: 252*
1629 **Holl** (1629/1771 Goldschmiede-
 und Silberschmiede-Familie) .. *74: 252*
1654 **Holl**, *Hieronymus* *74: 252*
1665 **Holl**, *Johann Gottfried* *74: 253*
1767 **Holl**, *Christian Gottlieb* *74: 252*

Steinschneider

1749 **Jeuffroy**, *Romain Vincent* *78: 35*

Textilkünstler

1898 **Kintopf**, *Lucjan* *80: 290*
1900 **Jarema**, *Józef* *77: 388*
1911 **Heerup**, *Marion* *71: 50*
1924 **Hulanicka**, *Barbara* *75: 440*
1926 **Kierzkowska**, *Ada* *80: 224*
1929 **Jung**, *Hanna* *78: 502*
1951 **Horbaczewska-Cieciura**,
 Magdalena Radosława *74: 484*

Wandmaler

1739	**Jahn**, *Quirin*	*77:* 200
1771	**Jasieński**, *Laurenty*	*77:* 413
1884	**Jastrzębowski**, *Wojciech*	*77:* 424

Wappenkünstler

1694	**Kittel**, *Georg Wilhelm*	*80:* 361

Zeichner

1567	**Heidenreich**, *David*	*71:* 124
1576	**Hembsen**, *Hans* von	*71:* 415
1600	**Hondius**, *Willem*	*74:* 385
1634	**Heinrich**, *Vitus*	*71:* 221
1739	**Jahn**, *Quirin*	*77:* 200
1753	**Kamsetzer**, *Johann Christian*	*79:* 243
1763	**Jaszczułt**, *Wojciech*	*77:* 426
1776	**Hoffmann**, *E. T. A.*	*74:* 91
1778	**Kalyns'kyj**, *Tymofij*	*79:* 207
1785	**Henschel**, *Wilhelm*	*72:* 66
1786	**Jannasch**, *Jan Gottlib*	*77:* 304
1791	**Herrmann**, *Carl Adalbert*	*72:* 374
1795	**Hesse**, *Ludwig Ferdinand*	*72:* 502
1798	**Hoppen**, *Karol Franciszek*	*74:* 467
1800	**Höwel**, *Karl* von	*74:* 48
1808	**Kielisiński**, *Kajetan Wincenty*	*80:* 213
1813	**Keil**, *Friedrich*	*79:* 518
1817	**Juchanowitz**, *Albert Wilhelm Adam*	*78:* 429
1826	**Kapliński**, *Leon*	*79:* 303
1842	**Hinz**, *Jan*	*73:* 300
1854	**Hendrich**, *Hermann*	*71:* 467
1858	**Herncisz**, *Emanuel*	*72:* 297
1859	**Kaempffer**, *Eduard*	*79:* 82
1860	**Kamieński**, *Antoni*	*79:* 220
1860	**Kauzik**, *Jan*	*79:* 460
1862	**Jankowski**, *Czesław Borys*	*77:* 301
1862	**Janowski**, *Ludomir Antoni*	*77:* 315
1862	**Jasiński**, *Feliks Stanisław*	*77:* 414
1863	**Jasiński**, *Zdzisław Piotr*	*77:* 416
1865	**Jablczyński**, *Feliks*	*77:* 18
1866	**Janowski**, *Stanisław*	*77:* 316
1868	**Hellhoff**, *Heinrich*	*71:* 360
1871	**Jarocki**, *Stanisław*	*77:* 399
1874	**Homolacs**, *Karol*	*74:* 372
1880	**Hennig**, *Artur*	*72:* 2
1881	**Jakimowicz**, *Mieczysław*	*77:* 215
1883	**Holz**, *Paul*	*74:* 343
1884	**Jastrzębowski**, *Wojciech*	*77:* 424
1885	**Jakubowski**, *Stanisław*	*77:* 236
1886	**Jamontt**, *Bronisław*	*77:* 266
1888	**Jaeckel**, *Willy*	*77:* 161
1888	**Kamiński**, *Zygmunt*	*79:* 226
1890	**Kahane**, *Joachim*	*79:* 106
1891	**Hoppen**, *Jerzy*	*74:* 466
1891	**Kisling**, *Moïse*	*80:* 343
1897	**Karsch**, *Joachim*	*79:* 365
1900	**Jaźwiecki**, *Franciszek*	*77:* 447
1900	**Jurgielewicz**, *Mieczysław*	*79:* 1
1900	**Kirszenbaum**, *Jecheskiel Dawid*	*80:* 333
1901	**Janisch**, *Jerzy*	*77:* 289
1903	**Kibel**, *Wolf*	*80:* 197
1905	**Hirzel**, *Manfred*	*73:* 370
1906	**Kasprowicz**, *Maksymilian*	*79:* 387
1906	**Kenar**, *Antoni*	*80:* 60
1907	**Jurkiewicz**, *Andrzej*	*79:* 4
1910	**Houwalt**, *Ildefons*	*75:* 109
1911	**Heerup**, *Marion*	*71:* 50
1911	**Herman**, *Josef*	*72:* 182
1915	**Heiliger**, *Bernhard*	*71:* 157
1917	**Hiszpańska-Neumann**, *Maria*	*73:* 375
1918	**Hoffmann**, *Adam*	*74:* 87
1919	**Jarnuszkiewicz**, *Jerzy Mieczysław*	*77:* 397
1919	**Jaworowski**, *Jerzy*	*77:* 443
1919	**Jesion**, *Alfred*	*78:* 20
1926	**Jatzlau**, *Hanns*	*77:* 427
1926	**Jonscher**, *Barbara*	*78:* 292
1927	**Jarodzki**, *Konrad*	*77:* 400
1929	**Jung**, *Hanna*	*78:* 502
1931	**Janosch**	*77:* 309
1931	**Jurkiewicz**, *Zdzisław*	*79:* 5
1932	**Horska-Zborowska**, *Bimali*	*75:* 17
1932	**Jelonek Socha**, *Anna*	*77:* 497
1934	**Jankowska**, *Bożena*	*77:* 299
1935	**Hornig**, *Norbert*	*74:* 534
1936	**Hulanicki**, *Barbara*	*75:* 442
1936	**Jackowski**, *Krzysztof*	*77:* 34
1936	**Kalczyńska-Scheiwiller**, *Alina*	*79:* 153
1941	**Jocz**, *Andrzej*	*78:* 114
1942	**Keith**, *Margarethe*	*79:* 527
1943	**Jocz**, *Paweł*	*78:* 114
1944	**Herfurth**, *Egbert*	*72:* 151

Polen / Zeichner

1944 Jakima-Zerek, *Jolanta* *77:* 212
1944 Kalina, *Jerzy* *79:* 165
1950 Hermanowicz, *Mariusz* *72:* 214
1951 Kamieński, *Stanisław Zbigniew* *79:* 221
1952 Kalina, *Andrzej* *79:* 165
1956 Jagielski, *Jacek* *77:* 191
1956 Januszewski, *Zygmunt* *77:* 359
1956 Kapusta, *Andrzej* *79:* 317
1965 Huculak, *Marzena* *75:* 306

Portugal

Architekt

1402 Mestre **Huguet** *75:* 423
1500 Jean de **Rouen** *77:* 460
1517 Holanda, *Francisco* de *74:* 209
1530 Jerónimo de **Ruá** *78:* 14
1746 Herigoyen, *Emmanuel Josef* von *72:* 158

Bauhandwerker

1530 Jerónimo de **Ruá** *78:* 14

Bildhauer

1490 Hodart, *Filipe* *73:* 461
1500 Jean de **Rouen** *77:* 460
1516 Keldermans, *Anthonis* *80:* 3
1600 Jesus, Frei *Agostinho* de *78:* 29
1923 Henriques, *Lagoa* *72:* 45
1949 Jardim, *Manuela* *77:* 386
1960 Isabel, *Augusta* *76:* 395

Buchmaler

1517 Holanda, *Francisco* de *74:* 209

Bühnenbildner

1750 José Leandro *78:* 336
1923 Henriques, *Lagoa* *72:* 45
1946 Jotta, *Ana* *78:* 362

Designer

1902 Jauss, *Anne Marie* *77:* 436

Gebrauchsgrafiker

1932 Hilário *73:* 151

Grafiker

1822 Katzenstein, *Louis* *79:* 422
1884 Jardim, *Manuel* *77:* 386
1902 Jauss, *Anne Marie* *77:* 436
1914 Hogan, *João* *74:* 166
1914 Keil, *Maria* *79:* 519
1924 Jorge, *Alice* *78:* 326
1949 Jardim, *Manuela* *77:* 386

Graveur

1914 Keil, *Maria* *79:* 519

Illustrator

1850 Keil, *Alfredo* *79:* 516
1902 Jauss, *Anne Marie* *77:* 436
1902 Júlio *78:* 479
1905 Ilberino *76:* 202
1908 Joss, *Frederick* *78:* 357
1924 Jorge, *Alice* *78:* 326

Kartograf

1500 Homem (Kartographen-Familie) *74:* 368
1500 Homem, *Lopo* *74:* 368
1520 Homem, *Diogo* *74:* 368
1565 Homem, *André* *74:* 368
1740 Julião, *Carlos* *78:* 472

Keramiker

1902 Júlio *78:* 479
1914 Keil, *Maria* *79:* 519
1924 Jorge, *Alice* *78:* 326
1932 Hilário *73:* 151

Maler

1486	Mestre **Hilário**	*73:* 151
1489	**João**	*78:* 95
1490	**Henriques**, *Francisco*	*72:* 43
1517	**Holanda**, *Francisco* de	*74:* 209
1593	**Henriques**, Padre *Manuel*	*72:* 45
1600	**Jesus**, Frei *Agostinho* de	*78:* 29
1740	**Julião**, *Carlos*	*78:* 472
1750	**José Leandro**	*78:* 336
1758	**Jesus**, *José Teófilo* de	*78:* 30
1822	**Katzenstein**, *Louis*	*79:* 422
1843	**Hogan**, *Ricardo*	*74:* 168
1850	**Keil**, *Alfredo*	*79:* 516
1870	**Holland**, *James*	*74:* 266
1884	**Jardim**, *Manuel*	*77:* 386
1902	**Jauss**, *Anne Marie*	*77:* 436
1902	**Júlio**	*78:* 479
1905	**Ilberino**	*76:* 202
1914	**Hogan**, *João*	*74:* 166
1914	**Keil**, *Maria*	*79:* 519
1924	**Isidoro**, *Jaime*	*76:* 442
1924	**Jorge**, *Alice*	*78:* 326
1932	**Hilário**	*73:* 151
1943	**Hognestad**, *Tor*	*74:* 184
1946	**Jotta**, *Ana*	*78:* 362
1949	**Jardim**, *Manuela*	*77:* 386
1951	**Isabel**, *Ana*	*76:* 395
1960	**Isabel**, *Augusta*	*76:* 395
1966	**Jacinto**, *João*	*77:* 28

Medailleur

1923	**Henriques**, *Lagoa*	*72:* 45

Miniaturmaler

1517	**Holanda**, *Francisco* de	*74:* 209

Neue Kunstformen

1902	**Júlio**	*78:* 479
1946	**Jotta**, *Ana*	*78:* 362
1951	**Isabel**, *Ana*	*76:* 395

Porzellankünstler

1902	**Jauss**, *Anne Marie*	*77:* 436

Textilkünstler

1914	**Keil**, *Maria*	*79:* 519
1924	**Jorge**, *Alice*	*78:* 326
1943	**Hognestad**, *Tor*	*74:* 184
1949	**Jardim**, *Manuela*	*77:* 386
1951	**Isabel**, *Ana*	*76:* 395

Vergolder

1758	**Jesus**, *José Teófilo* de	*78:* 30

Wandmaler

1902	**Jauss**, *Anne Marie*	*77:* 436

Zeichner

1517	**Holanda**, *Francisco* de	*74:* 209
1740	**Julião**, *Carlos*	*78:* 472
1750	**José Leandro**	*78:* 336
1902	**Júlio**	*78:* 479
1905	**Ilberino**	*76:* 202
1908	**Joss**, *Frederick*	*78:* 357
1914	**Hogan**, *João*	*74:* 166
1932	**Hilário**	*73:* 151

Rumänien

Architekt

1895	**Janco**, *Marcel*	*77:* 273
1907	**Kemény**, *Zoltan*	*80:* 47
1940	**Jitianu**, *Dan*	*78:* 89

Bildhauer

1838	**Hegel**, *Wladimir*	*71:* 71
1856	**Ionescu-Valbudea**, *Ștefan*	*76:* 350
1885	**Hermann**, *Hans*	*72:* 199
1890	**Hette**, *Richard*	*72:* 523
1895	**Janco**, *Marcel*	*77:* 273
1899	**Huszár**, *Imre*	*76:* 59
1903	**Irimescu**, *Ion*	*76:* 371
1907	**Kemény**, *Zoltan*	*80:* 47

Rumänien / Bildhauer

1909 **Ispir**, *Eugen* 76: 462
1910 **Hérold**, *Jacques* 72: 309
1911 **Hociung**, *Florica* 73: 455
1931 **Iuster**, *Tuvia* 76: 501
1932 **Iliescu-Călineşti**, *Gheorghe* . . 76: 206
1935 **Jacobi**, *Peter* 77: 72
1939 **Jecza**, *Petru* 77: 473
1953 **Kares**, *Johannes* 79: 342
1955 **Iliescu**, *Cristina* 76: 206

Buchkünstler

1526 **Jovan** von **Kratovo** 78: 397

Bühnenbildner

1910 **Ivanovsky**, *Elisabeth* 76: 534
1937 **Kemény**, *Árpád* 80: 46
1940 **Jitianu**, *Dan* 78: 89

Dekorationskünstler

1914 **Ioanid**, *Costin* 76: 340
1944 **Jakobovits**, *Márta* 77: 220

Designer

1936 **Jakobovits**, *Miklós* 77: 220

Fotograf

1830 **Herter**, *Samuel* 72: 419
1935 **Jacobi**, *Peter* 77: 72
1957 **Kiraly**, *Iosif* 80: 301

Glaskünstler

1955 **Iliescu**, *Cristina* 76: 206

Goldschmied

1610 **Hermann** (1610/1691
 Goldschmiede-Familie) 72: 193
1610 **Hermann**, *Martinus* 72: 193
1625 **Kecskeméti**, *Péter* 79: 501
1628 **Hermann**, *Melchior* 72: 193
1633 **Hermann**, *Johannes* 72: 193
1643 **Hermann**, *Martinus* 72: 193
1671 **Hermann**, *Johannes* 72: 193
1749 **Hermann**, *Simon* 72: 193

Grafiker

1881 **Iser**, *Iosif* 76: 429
1885 **Hermann**, *Hans* 72: 199
1889 **Kmetty**, *János* 80: 530
1907 **Hoenich**, *Paul Konrad* 74: 11
1907 **Iuca**, *Simion* 76: 500
1909 **Ionesco**, *Eugène* 76: 348
1909 **Ispir**, *Eugen* 76: 462
1910 **Helman**, *Robert* 71: 380
1910 **Hérold**, *Jacques* 72: 309
1910 **Ivanovsky**, *Elisabeth* 76: 534
1910 **Józsa**, *Sándor* 78: 415
1913 **Iliuţ**, *Ana* 76: 214
1913 **Kazar**, *Vasile* 79: 490
1914 **Ivancenco**, *Gheorghe* 76: 505
1915 **Iftodi**, *Eugenia* 76: 168
1930 **Hilohi**, *Nicolae* 73: 247
1936 **Jakobovits**, *Miklós* 77: 220
1943 **Jakabos Olsefszky**, *Imola* . . . 77: 209
1945 **Horvath Bugnariu**, *Ioan* 75: 42
1946 **Ilfoveanu**, *Sorin* 76: 202

Illustrator

1856 **Hitz**, *Dora* 73: 384
1895 **Janco**, *Marcel* 77: 273
1907 **Iuca**, *Simion* 76: 500
1910 **Hérold**, *Jacques* 72: 309
1910 **Ivanovsky**, *Elisabeth* 76: 534
1914 **Ivancenco**, *Gheorghe* 76: 505

Kalligraf

1526 **Jovan** von **Kratovo** 78: 397

Keramiker

1909 **Ispir**, *Eugen* 76: 462
1932 **Iliescu-Călineşti**, *Gheorghe* . . 76: 206
1936 **Jakobovits**, *Miklós* 77: 220
1943 **Jakabos Olsefszky**, *Imola* . . . 77: 209
1944 **Jakobovits**, *Márta* 77: 220

Künstler

1925 Isou, *Isidore* *76:* 457

Maler

1445 Johannes von **Rosenau** *78:* 148
1526 Jovan von **Kratovo** *78:* 397
1812 **Hóra**, *János Alajos* *74:* 479
1816 **Iscovescu**, *Barbu* *76:* 417
1830 **Herter**, *Samuel* *72:* 419
1839 **Jakšić**, *Dimitrije* *77:* 231
1848 **Henția**, *Sava* *72:* 80
1856 **Hitz**, *Dora* *73:* 384
1857 **Hollósy**, *Simon* *74:* 283
1860 **Hirémy-Hirschl**, *Adolf* *73:* 321
1867 **Iványi Grünwald**, *Béla* *76:* 536
1868 **Herrer**, *César* *72:* 335
1881 **Iser**, *Iosif* *76:* 429
1885 **Hermann**, *Hans* *72:* 199
1889 **Kmetty**, *János* *80:* 530
1895 **Janco**, *Marcel* *77:* 273
1907 **Hoenich**, *Paul Konrad* *74:* 11
1907 **Iuca**, *Simion* *76:* 500
1907 **Kemény**, *Zoltan* *80:* 47
1909 **Incze**, *János* *76:* 260
1909 **Ionesco**, *Eugène* *76:* 348
1909 **Ispir**, *Eugen* *76:* 462
1910 **Helman**, *Robert* *71:* 380
1910 **Hérold**, *Jacques* *72:* 309
1910 **Hoeflich**, *Valentin* *73:* 509
1910 **Ivanovsky**, *Elisabeth* *76:* 534
1910 **Józsa**, *Sándor* *78:* 415
1911 **Huși**, *Viorel* *76:* 45
1912 **Hoeflich**, *Ion* *73:* 509
1912 **Ionescu**, *Gheorghe* *76:* 349
1913 **Ionescu**, *Sorin* *76:* 350
1914 **Ioanid**, *Costin* *76:* 340
1915 **Iftodi**, *Eugenia* *76:* 168
1915 **Istrati**, *Alexandre* *76:* 475
1925 **Iacob**, *Gheorghe* *76:* 127
1926 **Horea**, *Mihai* *74:* 492
1927 **Ilie**, *Pavel* *76:* 205
1928 **Hora**, *Coriolan* *74:* 479
1930 **Hilohi**, *Nicolae* *73:* 247
1932 **Jelescu-Grosu**, *Silvia* *77:* 490
1936 **Jakobovits**, *Miklós* *77:* 220
1937 **Kemény**, *Árpád* *80:* 46

1943 **Jakabos Olsefszky**, *Imola* . . . *77:* 209
1946 **Ilfoveanu**, *Sorin* *76:* 202
1953 **Isaila**, *Ion* *76:* 410
1954 **Iacob**, *Ioan* *76:* 127

Metallkünstler

1907 **Kemény**, *Zoltan* *80:* 47

Miniaturmaler

1526 Jovan von **Kratovo** *78:* 397

Neue Kunstformen

1907 **Hoenich**, *Paul Konrad* *74:* 11
1907 **Kemény**, *Zoltan* *80:* 47
1927 **Ilie**, *Pavel* *76:* 205
1957 **Kiraly**, *Iosif* *80:* 301

Textilkünstler

1910 **Helman**, *Robert* *71:* 380
1935 **Jacobi**, *Peter* *77:* 72

Wandmaler

1856 **Hitz**, *Dora* *73:* 384
1930 **Hilohi**, *Nicolae* *73:* 247

Zeichner

1816 **Iscovescu**, *Barbu* *76:* 417
1848 **Henția**, *Sava* *72:* 80
1857 **Hollósy**, *Simon* *74:* 283
1881 **Iser**, *Iosif* *76:* 429
1889 **Kmetty**, *János* *80:* 530
1907 **Kemény**, *Zoltan* *80:* 47
1909 **Ionesco**, *Eugène* *76:* 348
1910 **Helman**, *Robert* *71:* 380
1910 **Ivanovsky**, *Elisabeth* *76:* 534
1913 **Ionescu**, *Sorin* *76:* 350
1913 **Kazar**, *Vasile* *79:* 490
1914 **Ivancenco**, *Gheorghe* *76:* 505
1915 **Iftodi**, *Eugenia* *76:* 168
1927 **Ilie**, *Pavel* *76:* 205
1932 **Iliescu-Călinești**, *Gheorghe* . . *76:* 206
1932 **Jelescu-Grosu**, *Silvia* *77:* 490

Russland

Architekt

1676	**Hennin**, *Georg Willem* de	72:	8
1714	**Hoffmann**, *Martin Ludwig*	74:	110
1733	**Karin**, *Semen Antonovič*	79:	343
1738	**Kazakov**, *Matvej Fedorovič*	79:	485
1754	**Kazakov**, *Rodion Rodionovič*	79:	488
1774	**Heroy**, *Claude*	72:	319
1779	**Ivanov**, *Ivan Alekseevič*	76:	519
1784	**Klenze**, *Leo* von	80:	451
1797	**Hildebrandt**, *Alexander*	73:	165
1806	**Ivanov**, *Jakov Aleksandrovič*	76:	520
1818	**Henrichsen**, *Romeo* von	72:	30
1818	**Heydenreich**, *Deolaus Heinrich*	73:	55
1820	**Ivanov**, *Grigorij Michajlovič*	76:	518
1823	**Iodko**, *Pantelejmon Vikent'evič*	76:	343
1827	**Jurgens**, *Ėmmanuil Gustavovič*	79:	1
1829	**Kaminskij**, *Aleksandr Stepanovič*	79:	226
1831	**Hirst-Nelson**, *Thomas*	73:	360
1834	**Kenel'**, *Vasilij Aleksandrovič*	80:	63
1839	**Kitner**, *Ieronim Sevast'janovič*	80:	360
1845	**Ivanov**, *Aleksandr Vasil'evič*	76:	514
1849	**Ivanov**, *Modest Aleksandrovič*	76:	523
1857	**Ignatovič**, *Otton Ljudvigovič*	76:	176
1858	**Klejn**, *Roman Ivanovič*	80:	437
1861	**Hofmann**, *Theobald*	74:	152
1862	**Kekušev**, *Lev Nikolaevič*	79:	533
1865	**Ivanov-Šic**, *Illarion Aleksandrovič*	76:	531
1870	**Hellat**, *Georg*	71:	335
1872	**Jakovlev**, *Ivan Ivanovič*	77:	228
1880	**Il'in**, *Lev Aleksandrovič*	76:	211
1880	**Ivanov**, *Vladimir Fedorovič*	76:	531
1890	**Hopp**, *Hanns*	74:	461
1891	**Iofan**, *Boris Michajlovič*	76:	343
1891	**Iscelenov**, *Nikolaj Ivanovič*	76:	415
1893	**Jakovlev**, *Vasilij Nikolaevič*	77:	229
1897	**Kiverov**, *Georgij Jakovlevič*	80:	368
1901	**Jägerroos**, *Georg*	77:	172
1904	**Karbin**, *Boris Vasil'evič*	79:	335
1906	**Herzenstein**, *Ludmilla*	72:	453
1907	**Kamenskij**, *Valentin Aleksandrovič*	79:	217
1908	**Iocheles**, *Evgenij L'vovič*	76:	342
1909	**Iogansen**, *Kirill Leonardovič*	76:	345
1927	**Ježov**, *Valentyn Ivanovyč*	78:	42
1928	**Judd**, *Donald*	78:	433
1963	**Kirillov**, *Aleksej*	80:	319

Bauhandwerker

1714	**Hoffmann**, *Martin Ludwig*	74:	110

Bildhauer

1749	**Ivanov**, *Archip Matveevič*	76:	516
1784	**Kessels**, *Mathieu*	80:	131
1789	**Ivanov**, *Petr Ul'janovič*	76:	524
1800	**Hermann**, *Joseph*	72:	201
1805	**Klodt**, *Petr Karlovič*	80:	504
1815	**Ivanov**, *Anton Andreevič*	76:	515
1816	**Iensen**, *David Ivanovič*	76:	167
1828	**Ivanov**, *Sergej Ivanovič*	76:	525
1836	**Kamenskij**, *Fedor Fedorovič*	79:	216
1871	**Itkind**, *Isaak Jakovlevič*	76:	480
1873	**Kalmakov**, *Nikolaj Konstantinovič*	79:	188
1873	**Kljun**, *Ivan Vasil'evič*	80:	500
1875	**Kado**, *Albert Eduard*	79:	72
1879	**Karev**, *Aleksej Eremeevič*	79:	342
1882	**Izdebsky**, *Vladimir*	77:	3
1883	**Kerzin**, *Michail Arkad'evič*	80:	124
1885	**Jakimow**, *Igor* von	77:	213
1886	**Kepinov**, *Grigorij Ivanovič*	80:	78
1892	**Ioganson**, *Karl*	76:	346
1893	**Ivanova**, *Antonina Nikolaevna*	76:	532
1898	**Isaeva**, *Vera Vasil'evna*	76:	407
1901	**Ingal**, *Vladimir Iosifovič*	76:	275
1905	**Izmalkov**, *Aleksej Matveevič*	77:	5
1912	**Kibal'nikov**, *Aleksandr Pavlovič*	80:	195
1915	**Kačal'skij**, *Stanislav Boleslavovič*	79:	58
1917	**Kerbel'**, *Lev Efimovič*	80:	83
1919	**Irmanov**, *Václav*	76:	375
1921	**Ivanov**, *Konstantin Konstantinovič*	76:	520
1922	**Hiltunen**, *Eila*	73:	257
1927	**Ikonnikov**, *Oleg Antonovič*	76:	198
1928	**Judd**, *Donald*	78:	433
1929	**Iščanov**, *Jurij Pavlovič*	76:	417
1933	**Judin**, *Ėrnest Leonidovič*	78:	435
1937	**Kalënkova**, *Tat'jana Ivanovna*	79:	158

1938	**Jarkikh**, *Youri*	77: 393		
1939	**Kišev**, *Muchadin*	80: 338		
1939	**Klykov**, *Vjačeslav Michajlovič* .	80: 528		
1948	**Kalinuškin**, *Nikolaj Aleksandrovič*	79: 169		
1949	**Kaminker**, *Dmitrij Davydovič* .	79: 224		
1955	**Kamalov**, *Andrej Vladimirovič* .	79: 208		
1957	**Kantor**, *Maksim*	79: 292		

Buchkünstler

1893 **Ioganson**, *Boris Vladimirovič* . 76: 345
1893 **Iznar**, *Natal'ja Sergeevna* 77: 5
1895 **Klucis**, *Gustavs* 80: 521
1896 **Kasijan**, *Vasyl' Illič* 79: 378
1909 **Intezarov**, *Arkadij Ivanovič* . . 76: 332
1927 **Kamenskij**, *Aleksej Vasil'evič* . 79: 215
1953 **Karasik**, *Michail* 79: 329
1955 **Jakunin**, *Sergej Aleksandrovič* . 77: 240

Buchmaler

1646 **Istomin**, *Karion* 76: 474
1944 **Ibragimov**, *Lekim* 76: 154

Bühnenbildner

1758 **Hilverding**, *Friedrich* 73: 258
1866 **Kandinsky**, *Wassily* 79: 253
1866 **Kardovskij**, *Dmitrij Nikolaevič* 79: 340
1873 **Kalmakov**, *Nikolaj Konstantinovič* 79: 188
1875 **Juon**, *Konstantin Fedorovič* . . . 78: 530
1880 **Jakovlev**, *Michail Nikolaevič* . . 77: 228
1883 **Kičigin**, *Michail Aleksandrovič* 80: 199
1884 **Jakulov**, *Georgij Bogdanovič* . 77: 238
1887 **Istomin**, *Konstantin Nikolaevič* 76: 474
1887 **Jakovlev**, *Aleksandr Evgen'evič* 77: 226
1888 **Klein**, *Bernhard* 80: 410
1889 **Kakabadze**, *David Nestorovič* . 79: 138
1892 **Justickij**, *Valentin Michajlovič* . 79: 23
1892 **Kengerli**, *Bechruz Širalibek ogly* 80: 63
1893 **Idelson**, *Vera* 76: 164
1893 **Ioganson**, *Boris Vladimirovič* . 76: 345
1893 **Ivanova**, *Antonina Nikolaevna* . 76: 532
1893 **Iznar**, *Natal'ja Sergeevna* 77: 5
1894 **Kikodze**, *Šalva* 80: 239

1895 **Klucis**, *Gustavs* 80: 521
1897 **Jeleva**, *Kostjantyn Mykolajovyč* 77: 490
1904 **Jutkevič**, *Sergej Iosifovič* 79: 28
1910 **Junovič**, *Sof'ja Markovna* . . . 78: 526
1915 **Imaševa**, *Galija Šakirovna* . . . 76: 233
1925 **Kitaev**, *Mart Frolovič* 80: 351
1948 **Kazovszkij**, *El* 79: 494
1954 **Kapeljuš**, *Ėmil' Borisovič* 79: 299
1955 **Jakunin**, *Sergej Aleksandrovič* . 77: 240

Dekorationskünstler

1884 **Jakulov**, *Georgij Bogdanovič* . 77: 238
1902 **Kaplan**, *Anatolij L'vovič* 79: 301
1946 **Kalinin**, *Viktor Grigor'evič* . . . 79: 167

Filmkünstler

1888 **Klein**, *Bernhard* 80: 410
1900 **Hoyningen-Huene**, *George* . . . 75: 155
1909 **Ivanov**, *Viktor Semenovič* 76: 530
1916 **Kandelaki**, *Andro* 79: 252
1922 **Ichmal'jan**, *Žak Garbisovič* . . 76: 163
1929 **Hoviv** 75: 122

Fotograf

1837 **Karelin**, *Andrej Osipovič* 79: 341
1889 **Jagel'skij**, *Aleksandr Karlovič* . 77: 187
1891 **Ivanov-Alliluev**, *Sergej Kuz'mič* 76: 531
1892 **Judovin**, *Solomon Borisovič* . . 78: 439
1893 **Ivanec'**, *Ivan* 76: 508
1895 **Klucis**, *Gustavs* 80: 521
1899 **Ignatovič**, *Boris* 76: 175
1900 **Heilborn**, *Emil* 71: 152
1900 **Hoyningen-Huene**, *George* . . . 75: 155
1902 **Jumašev**, *Andrej Borisovič* . . . 78: 489
1935 **Hirsch**, *Walter* 73: 340
1938 **Jarkikh**, *Youri* 77: 393
1943 **Infante**, *Francisco* 76: 273
1944 **Hnysjuk**, *Mykola* 73: 427
1961 **Jufit**, *Evgenij* 78: 456
1962 **Klavicho-Telepnev**, *Vladimir* . 80: 397

Gartenkünstler

1799 **Kebach**, *Karl* 79: 499

Gebrauchsgrafiker

1876 **Klinger**, *Julius* 80: 486
1893 **Iznar**, *Natal'ja Sergeevna* 77: 5
1896 **Kašina**, *Nadežda Vasil'evna* . . 79: 381
1909 **Ivanov**, *Viktor Semenovič* 76: 530
1912 **Klimašin**, *Viktor Semenovič* . . 80: 469
1916 **Kandelaki**, *Andro* 79: 252

Gießer

1755 **Ivanov**, *Egor* 76: 518
1805 **Klodt**, *Petr Karlovič* 80: 504

Glaskünstler

1937 **Hoffmann**, *Dolores* 74: 91
1938 **Ibragimov**, *Fidail' Mulla-Achmetovič* 76: 153

Goldschmied

1665 **Heyer**, *Hans Georg* 73: 57
1788 **Keibel**, *Johann Wilhelm* 79: 514
1829 **Holmström**, *August Wilhelm* . . 74: 307
1854 **Hollming**, *August* 74: 281

Grafiker

1711 **Kačalov**, *Grigorij Anikievič* . . 79: 57
1732 **Henriquez**, *Benoît Louis* 72: 46
1749 **Ivanov**, *Stepan Faddeevič* 76: 528
1753 **Klauber**, *Ignaz Sebastian* 80: 390
1758 **Hilverding**, *Friedrich* 73: 258
1764 **Kalmyk**, *Fedor Ivanovič* 79: 191
1770 **Huber**, *Rudolf* 75: 285
1779 **Ivanov**, *Ivan Alekseevič* 76: 519
1782 **Kiprenskij**, *Orest Adamovič* . . 80: 299
1791 **Ivanov**, *Petr S.* 76: 524
1792 **Hippius**, *Gustav* 73: 310
1800 **Iordan**, *Fedor Ivanovič* 76: 351
1813 **Hornemann**, *Friedrich Adolph* 74: 530
1816 **Hovnaᶜtanyan**, *Agafon* 75: 122
1831 **Huhn**, *Karl Theodor* 75: 428
1833 **Klodt**, *Michail Konstantinovič* . 80: 503
1835 **Klodt**, *Michail Petrovič* 80: 503
1842 **Hofelich**, *Ludwig Friedrich* . . . 74: 56

1855 **Jernberg**, *Olof* 78: 10
1863 **Järnefelt**, *Eero Nikolai* 77: 179
1864 **Ivanov**, *Sergej Vasil'evič* 76: 525
1866 **Kandinsky**, *Wassily* 79: 253
1868 **Heichert**, *Otto* 71: 106
1870 **Jakunčikova**, *Marija Vasil'evna* 77: 238
1873 **Kalmakov**, *Nikolaj Konstantinovič* 79: 188
1873 **Kljun**, *Ivan Vasil'evič* 80: 500
1874 **Karatanov**, *Dmitrij Innokent'evič* 79: 331
1875 **Juon**, *Konstantin Fedorovič* . . . 78: 530
1878 **Jakimčenko**, *Aleksandr Georgievič* 77: 212
1879 **Kerkovius**, *Ida* 80: 95
1880 **Il'in**, *Lev Aleksandrovič* 76: 211
1880 **Jakovlev**, *Michail Nikolaevič* . . 77: 228
1883 **Kičigin**, *Michail Aleksandrovič* 80: 199
1884 **Jakulov**, *Georgij Bogdanovič* . 77: 238
1884 **Kamenskij**, *Vasilij Vasil'evič* . . 79: 217
1885 **Jakimow**, *Igor* von 77: 213
1887 **Istomin**, *Konstantin Nikolaevič* 76: 474
1887 **Jakovlev**, *Aleksandr Evgen'evič* 77: 226
1887 **Kaplun**, *Adrian Vladimirovič* . 79: 304
1888 **Klein**, *Bernhard* 80: 410
1889 **Kakabadze**, *David Nestorovič* . 79: 138
1891 **Iscelenov**, *Nikolaj Ivanovič* . . . 76: 415
1892 **Judovin**, *Solomon Borisovič* . . 78: 439
1892 **Justickij**, *Valentin Michajlovič* . 79: 23
1892 **Kengerli**, *Bechruz Širalibek ogly* 80: 63
1893 **Ivanec'**, *Ivan* 76: 508
1893 **Jakovlev**, *Vasilij Nikolaevič* . . . 77: 229
1894 **Kikodze**, *Šalva* 80: 239
1895 **Klucis**, *Gustavs* 80: 521
1896 **Kantor**, *Morris* 79: 293
1896 **Kasijan**, *Vasyl' Illič* 79: 378
1896 **Kašina**, *Nadežda Vasil'evna* . . 79: 381
1896 **Klement'eva**, *Ksenija Aleksandrovna* 80: 443
1897 **Jeleva**, *Kostjantyn Mykolajovyč* 77: 490
1898 **Kanevskij**, *Aminadav Moiseevič* 79: 268
1899 **Järv**, *Eduard* 77: 181
1902 **Kaplan**, *Anatolij L'vovič* 79: 301
1904 **Jensen**, *Jaan* 77: 524
1905 **Karskaja**, *Ida* 79: 368
1906 **Kibrik**, *Evgenij Adol'fovič* . . . 80: 197
1909 **Ino**, *Pierre* 76: 324
1909 **Intezarov**, *Arkadij Ivanovič* . . 76: 332

1911	**Jar-Kravčenko**, *Anatolij Nikiforovič*	77: 374	1851 **Kivšenko**, *Aleksej Danilovič* . .	80: 370
1912	**Klimašin**, *Viktor Semenovič* . .	80: 469	1876 **Klinger**, *Julius*	80: 486
1914	**Ivancenco**, *Gheorghe*	76: 505	1880 **Jakovlev**, *Michail Nikolaevič* . .	77: 228
1914	**Kaljo**, *Richard*	79: 173	1887 **Jakovlev**, *Aleksandr Evgen'evič*	77: 226
1917	**Jablons'ka**, *Tetjana Nylivna* . .	77: 19	1889 **Kakabadze**, *David Nestorovič* .	79: 138
1920	**Kibal'čič**, *Vladimir Viktorovič* .	80: 195	1895 **Klucis**, *Gustavs*	80: 521
1921	**Ivanov**, *Konstantin Konstantinovič*	76: 520	1897 **Kiverov**, *Georgij Jakovlevič* . .	80: 368
			1898 **Kanevskij**, *Aminadav Moiseevič*	79: 268
			1899 **Järv**, *Eduard*	77: 181
1922	**Ichmal'jan**, *Žak Garbisovič* . .	76: 163	1902 **Kaplan**, *Anatolij L'vovič*	79: 301
1922	**Každan**, *Evgenij Abramovič* . .	79: 493	1906 **Kibrik**, *Evgenij Adol'fovič* . . .	80: 197
1928	**Judd**, *Donald*	78: 433	1910 **Inger**, *Grigorij Bencionovič* . .	76: 287
1929	**Kafengauz**, *Jurij Berngardovič*	79: 94	1912 **Klimašin**, *Viktor Semenovič* . .	80: 469
1929	**Kalaušin**, *Boris Matveevič* . . .	79: 147	1914 **Ivancenco**, *Gheorghe*	76: 505
1930	**Kalašnikov**, *Anatolij Ivanovič* .	79: 145	1922 **Ichmal'jan**, *Žak Garbisovič* . .	76: 163
1930	**Karamzin**, *Vladimir Semenovič*	79: 325	1927 **Kamenskij**, *Aleksej Vasil'evič* .	79: 215
1931	**Itkin**, *Anatolij Zinov'evič*	76: 480	1929 **Kalaušin**, *Boris Matveevič* . . .	79: 147
1932	**Jurlov**, *Valerij*	79: 9	1930 **Karamzin**, *Vladimir Semenovič*	79: 325
1933	**Judin**, *Ėrnest Leonidovič*	78: 435	1933 **Kabakov**, *Il'ja Iosifovič*	79: 49
1933	**Kabakov**, *Il'ja Iosifovič*	79: 49	1938 **Jankilevskij**, *Vladimir*	77: 295
1936	**Hroch**, *Mykola Nykyforovyč* . .	75: 174	1945 **Jachnin**, *Oleg Jur'evič*	77: 26
1936	**Il'juščenko**, *Vladimir Ivanovič* .	76: 214		
1937	**Jaušev**, *Rustam Ismailovič* . . .	77: 435		
1938	**Jankilevskij**, *Vladimir*	77: 295	**Innenarchitekt**	
1938	**Jarkikh**, *Youri*	77: 393		
1939	**Kišev**, *Muchadin*	80: 338	1895 **Klucis**, *Gustavs*	80: 521
1941	**Išin**, *Aleksandr Vladimirovič* . .	76: 443		
1943	**Infante**, *Francisco*	76: 273	**Kalligraf**	
1943	**Julikov**, *Aleksandr Michajlovič*	78: 478		
1944	**Ibragimov**, *Lekim*	76: 154	1646 **Istomin**, *Karion*	76: 474
1945	**Jachnin**, *Oleg Jur'evič*	77: 26		
1947	**Jurkov**, *Valerij Nikolaevič* . . .	79: 6		
1948	**Kazarin**, *Viktor Semenovič* . . .	79: 490	**Keramiker**	
1950	**Judin**, *Jurij Dmitrievič*	78: 436		
1953	**Karasik**, *Michail*	79: 329	1885 **Jakimow**, *Igor* von	77: 213
1954	**Kamjanov**, *Igor'*	79: 228	1902 **Kaplan**, *Anatolij L'vovič*	79: 301
1954	**Kapeljuš**, *Ėmil' Borisovič*	79: 299	1909 **Ino**, *Pierre*	76: 324
1955	**Jakunin**, *Sergej Aleksandrovič* .	77: 240	1909 **Iogansen**, *Kirill Leonardovič* . .	76: 345
1955	**Kamalov**, *Andrej Vladimirovič* .	79: 208		
1956	**Kjazimov**, *Abbas Alesker ogly* .	80: 378	**Kunsthandwerker**	
1957	**Kantor**, *Maksim*	79: 292		
1959	**Karpov**, *Andrej*	79: 362	1529 **Herrant**, *Crispin*	72: 332
1965	**Jakavenka**, *Jury Uladzimiravič*	77: 210	1654 **Heise**, *Jacob*	71: 264
1974	**Kacnel'son**, *Grigorij Michajlovič*	79: 64	1870 **Jakunčikova**, *Marija Vasil'evna*	77: 238
			1875 **Kado**, *Albert Eduard*	79: 72
Illustrator			1878 **Jakimčenko**, *Aleksandr Georgievič*	77: 212
1842	**Karazin**, *Nikolaj Nikolaevič* . .	79: 334		

Russland / Maler

Maler

1529	**Herrant**, *Crispin*	72:	332
1576	**Hembsen**, *Hans* von	71:	415
1646	**Ignat'ev**, *Fedor*	76:	173
1646	**Kinešemcev**, *Gurij Nikitin*	80:	275
1657	**Il'in**, *Andrej*	76:	210
1658	**Kazancev**, *Aleksandr Ivanov*	79:	489
1659	**Jur'ev**, *Apostol*	78:	540
1668	**Karpov**, *Ivan*	79:	363
1741	**Høyer**, *Cornelius*	74:	52
1748	**Ivanov**, *Michail Matveevič*	76:	521
1748	**Jakimov**, *Ivan Petrovič*	77:	213
1757	**Kameženkov**, *Ermolaj Dement'evič*	79:	219
1758	**Hilverding**, *Friedrich*	73:	258
1762	**Kaestner**, *Joachim C.*	79:	91
1764	**Kalmyk**, *Fedor Ivanovič*	79:	191
1768	**Kalynovs'kyj**, *Lavrentij*	79:	206
1770	**Huber**, *Rudolf*	75:	285
1775	**Ivanov**, *Andrej Ivanovič*	76:	515
1779	**Ivanov**, *Ivan Alekseevič*	76:	519
1782	**Kiprenskij**, *Orest Adamovič*	80:	299
1784	**Klenze**, *Leo* von	80:	451
1792	**Hippius**, *Gustav*	73:	310
1799	**Kessler**, *Christian Friedrich*	80:	136
1800	**Janenko**, *Jakov Feodosievič*	77:	279
1802	**Klünder**, *Alexander Julius*	80:	523
1806	**Hovnaᶜtanyan**, *Hakob*	75:	125
1806	**Ivanov**, *Aleksandr Andreevič*	76:	511
1807	**Karing**, *Georg Rudolf*	79:	344
1813	**Hornemann**, *Friedrich Adolph*	74:	530
1814	**Hollpein**, *Heinrich*	74:	284
1814	**Hübner**, *Carl Wilhelm*	75:	327
1816	**Hovnaᶜtanyan**, *Agafon*	75:	122
1818	**Horonovyč**, *Andrij Mykolajovyč*	75:	5
1818	**Ivanov**, *Anton Ivanovič*	76:	516
1819	**Jebens**, *Adolf*	77:	471
1822	**Igorev**, *Lev Stepanovič*	76:	177
1829	**Kaminskij**, *Aleksandr Stepanovič*	79:	226
1831	**Huhn**, *Karl Theodor*	75:	428
1833	**Klodt**, *Michail Konstantinovič*	80:	503
1834	**Jakobi**, *Valerij Ivanovič*	77:	219
1834	**Kenel'**, *Vasilij Aleksandrovič*	80:	63
1835	**Klodt**, *Michail Petrovič*	80:	503
1837	**Karelin**, *Andrej Osipovič*	79:	341
1838	**Kiselev**, *Aleksandr Aleksandrovič*	80:	337
1842	**Hofelich**, *Ludwig Friedrich*	74:	56
1842	**Karazin**, *Nikolaj Nikolaevič*	79:	334
1843	**Junge**, *Ekaterina Fedorovna*	78:	508
1846	**Jarošenko**, *Nikolaj Aleksandrovič*	77:	403
1850	**Klever**, *Julij Jul'evič*	80:	460
1851	**Kivšenko**, *Aleksej Danilovič*	80:	370
1855	**Jernberg**, *Olof*	78:	10
1857	**Kacenbogen**, *Jakub*	79:	60
1859	**Kasatkin**, *Nikolaj Alekseevič*	79:	373
1863	**Järnefelt**, *Eero Nikolai*	77:	179
1864	**Ivanov**, *Sergej Vasil'evič*	76:	525
1864	**Ižakevyč**, *Ivan Sydorovyč*	77:	2
1864	**Jawlensky**, *Alexej* von	77:	439
1866	**Jaunkalniņš**, *Jūlijs*	77:	434
1866	**Kandinsky**, *Wassily*	79:	253
1866	**Kardovskij**, *Dmitrij Nikolaevič*	79:	340
1868	**Heichert**, *Otto*	71:	106
1870	**Horonovyč**, *Vasyl' Jakovyč*	75:	6
1870	**Jakunčikova**, *Marija Vasil'evna*	77:	238
1872	**Izmajlovič**, *Vladislav Matveevič*	77:	4
1873	**Kalmakov**, *Nikolaj Konstantinovič*	79:	188
1873	**Kljun**, *Ivan Vasil'evič*	80:	500
1874	**Karatanov**, *Dmitrij Innokent'evič*	79:	331
1875	**Juon**, *Konstantin Fedorovič*	78:	530
1875	**Kado**, *Albert Eduard*	79:	72
1876	**Klinger**, *Julius*	80:	486
1878	**Jakimčenko**, *Aleksandr Georgievič*	77:	212
1879	**Karev**, *Aleksej Eremeevič*	79:	342
1879	**Kerkovius**, *Ida*	80:	95
1880	**Jakovlev**, *Michail Nikolaevič*	77:	228
1882	**Izdebsky**, *Vladimir*	77:	3
1883	**Kičigin**, *Michail Aleksandrovič*	80:	199
1884	**Jakulov**, *Georgij Bogdanovič*	77:	238
1884	**Kamenskij**, *Vasilij Vasil'evič*	79:	217
1885	**Jakimow**, *Igor* von	77:	213
1887	**Istomin**, *Konstantin Nikolaevič*	76:	474
1887	**Jakovlev**, *Aleksandr Evgen'evič*	77:	226
1887	**Kaplun**, *Adrian Vladimirovič*	79:	304
1888	**Iljušin**, *Valerian Fedorovič*	76:	215
1888	**Klein**, *Bernhard*	80:	410
1889	**Kakabadze**, *David Nestorovič*	79:	138
1890	**Isenbeck**, *Théodore*	76:	423
1890	**Jakovlev**, *Boris Nikolaevič*	77:	228
1890	**Kacman**, *Evgenij Aleksandrovič*	79:	63
1891	**Iscelenov**, *Nikolaj Ivanovič*	76:	415
1892	**Ioganson**, *Karl*	76:	346

1892	**Judovin**, *Solomon Borisovič*	78: 439		1922	**Ichmal'jan**, *Žak Garbisovič*	76: 163
1892	**Justickij**, *Valentin Michajlovič*	79: 23		1922	**Juhaj**, *Volodymyr Mykolajovyč*	78: 459
1892	**Kengerli**, *Bechruz Širalibek ogly*	80: 63		1924	**Ivanov**, *Viktor Ivanovič*	76: 530
1892	**Kikoïne**, *Michel*	80: 240		1924	**Kabaček**, *Leonid Vasil'evič*	79: 48
1893	**Idelson**, *Vera*	76: 164		1927	**Ivanov**, *Michail Vsevolodovič*	76: 522
1893	**Ioganson**, *Boris Vladimirovič*	76: 345		1927	**Kamenskij**, *Aleksej Vasil'evič*	79: 215
1893	**Ivanec'**, *Ivan*	76: 508		1928	**Hora**, *Coriolan*	74: 479
1893	**Ivanova**, *Antonina Nikolaevna*	76: 532		1928	**Judd**, *Donald*	78: 433
1893	**Jakovlev**, *Vasilij Nikolaevič*	77: 229		1929	**Kafengauz**, *Jurij Berngardovič*	79: 94
1894	**Kikodze**, *Šalva*	80: 239		1929	**Kalaušin**, *Boris Matveevič*	79: 147
1895	**Klucis**, *Gustavs*	80: 521		1930	**Karamzin**, *Vladimir Semenovič*	79: 325
1896	**Kantor**, *Morris*	79: 293		1932	**Jurlov**, *Valerij*	79: 9
1896	**Kasijan**, *Vasyl' Illič*	79: 378		1933	**Kabakov**, *Il'ja Iosifovič*	79: 49
1896	**Kašina**, *Nadežda Vasil'evna*	79: 381		1933	**Kiščenko**, *Aleksandr Michajlovič*	80: 336
1896	**Klement'eva**, *Ksenija Aleksandrovna*	80: 443		1934	**Ivanov**, *Igor' Vasil'evič*	76: 518
1897	**Jeleva**, *Kostjantyn Mykolajovyč*	77: 490		1934	**Jakovlev**, *Andrej Alekseevič*	77: 227
1897	**Kiverov**, *Georgij Jakovlevič*	80: 368		1934	**Jakovlev**, *Vladimir Igor'evič*	77: 230
1900	**Kapterev**, *Valerij Vsevolodovič*	79: 317		1936	**Hroch**, *Mykola Nykyforovyč*	75: 174
1902	**Jumašev**, *Andrej Borisovič*	78: 489		1936	**Il'juščenko**, *Vladimir Ivanovič*	76: 214
1902	**Kaplan**, *Anatolij L'vovič*	79: 301		1936	**Juškevič**, *Valentin Serapionovič*	79: 13
1903	**Judin**, *Lev Aleksandrovič*	78: 436		1937	**Hoffmann**, *Dolores*	74: 91
1904	**Jutkevič**, *Sergej Iosifovič*	79: 28		1937	**Jaušev**, *Rustam Ismailovič*	77: 435
1904	**Khodassievitch**, *Nadia*	80: 187		1938	**Jankilevskij**, *Vladimir*	77: 295
1905	**Karskaja**, *Ida*	79: 368		1938	**Jarkikh**, *Youri*	77: 393
1906	**Ignat'ev**, *Aleksandr Illarionovič*	76: 173		1939	**Imašev**, *Rašid Fatychovič*	76: 233
1906	**Kibrik**, *Evgenij Adol'fovič*	80: 197		1939	**Kalinin**, *Vjačeslav Vasil'evič*	79: 168
1909	**Ino**, *Pierre*	76: 324		1939	**Kišev**, *Muchadin*	80: 338
1909	**Intezarov**, *Arkadij Ivanovič*	76: 332		1940	**Indrisov**, *Zelimchan Kerimovič*	76: 269
1909	**Ivanov**, *Viktor Semenovič*	76: 530		1941	**Humenjuk**, *Feodosij Maksymovyč*	75: 477
1910	**Houwalt**, *Ildefons*	75: 109		1941	**Išin**, *Aleksandr Vladimirovič*	76: 443
1910	**Inger**, *Grigorij Bencionovič*	76: 287		1941	**Kerner**, *Tat'jana Semenovna*	80: 107
1911	**Jar-Kravčenko**, *Anatolij Nikiforovič*	77: 374		1943	**Infante**, *Francisco*	76: 273
1911	**Katkoŭ**, *Sjarhej Pjatrovič*	79: 405		1943	**Julikov**, *Aleksandr Michajlovič*	78: 478
1912	**Klimašin**, *Viktor Semenovič*	80: 469		1944	**Ibragimov**, *Lekim*	76: 154
1915	**Imaševa**, *Galija Šakirovna*	76: 233		1944	**Ivanov**, *Michail Konstantinovič*	76: 521
1915	**Juntunen**, *Sulo Heikki*	78: 527		1944	**Ivanova**, *Julija Nikolaevna*	76: 533
1915	**Kačal'skij**, *Stanislav Boleslavovič*	79: 58		1945	**Jachnin**, *Oleg Jur'evič*	77: 26
1917	**Jablons'ka**, *Tetjana Nylivna*	77: 19		1946	**Kačalov**, *Valentin Valentinovič*	79: 58
1918	**Jablons'ka**, *Olena Nylivna*	77: 19		1946	**Kalinin**, *Viktor Grigor'evič*	79: 167
1918	**Jakimow**, *Erasmus* von	77: 213		1947	**Jurkov**, *Valerij Nikolaevič*	79: 6
1919	**Jakupov**, *Charis*	77: 240		1948	**Jakovlev**, *Oleg*	77: 229
1920	**Jukin**, *Vladimir Jakovlevič*	78: 467		1948	**Kazarin**, *Viktor Semenovič*	79: 490
1920	**Kibal'čič**, *Vladimir Viktorovič*	80: 195		1948	**Kazovszkij**, *El*	79: 494
1921	**Igošev**, *Vladimir Aleksandrovič*	76: 178		1950	**Judin**, *Jurij Dmitrievič*	78: 436
				1951	**Keller**, *Elena Michajlovna*	80: 17
				1951	**Kirjuščenko**, *Sergej Ivanovič*	80: 320

Russland / Maler

1954 **Kamjanov**, *Igor'* 79: 228
1954 **Kapeljuš**, *Ėmil' Borisovič*. . . . 79: 299
1954 **Kazbekov**, *Latif* 79: 492
1956 **Kjazimov**, *Abbas Alesker ogly* . 80: 378
1957 **Kantor**, *Maksim* 79: 292
1959 **Karpov**, *Andrej* 79: 362
1961 **Jufit**, *Evgenij* 78: 456
1963 **Kirillov**, *Aleksej* 80: 319
1974 **Kacnel'son**, *Grigorij Michajlovič* 79: 64

Medailleur

1729 **Ivanov**, *Timofej Ivanovič* 76: 528
1730 **Judin**, *Samuil Judič* 78: 437
1768 **Jäger**, *Johann Georg* 77: 168
1948 **Kalinuškin**, *Nikolaj Aleksandrovič* 79: 169

Miniaturmaler

1741 **Høyer**, *Cornelius* 74: 52
1748 **Jakimov**, *Ivan Petrovič* 77: 213
1770 **Huber**, *Rudolf* 75: 285

Möbelkünstler

1784 **Klenze**, *Leo* von 80: 451
1928 **Judd**, *Donald* 78: 433

Monumentalkünstler

1873 **Kalmakov**, *Nikolaj Konstantinovič* 79: 188
1883 **Kičigin**, *Michail Aleksandrovič* 80: 199
1887 **Istomin**, *Konstantin Nikolaevič* 76: 474
1887 **Jakovlev**, *Aleksandr Evgen'evič* 77: 226
1892 **Justickij**, *Valentin Michajlovič* . 79: 23
1909 **Intezarov**, *Arkadij Ivanovič* . . 76: 332
1920 **Kibal'čič**, *Vladimir Viktorovič* . 80: 195
1929 **Kafengauz**, *Jurij Berngardovič* . 79: 94
1930 **Karamzin**, *Vladimir Semenovič* . 79: 325
1933 **Kiščenko**, *Aleksandr Michajlovič* 80: 336
1939 **Imašev**, *Rašid Fatychovič* 76: 233
1941 **Išin**, *Aleksandr Vladimirovič* . . 76: 443

Mosaikkünstler

1904 **Khodassievitch**, *Nadia* 80: 187

Neue Kunstformen

1889 **Kakabadze**, *David Nestorovič* . 79: 138
1905 **Karskaja**, *Ida* 79: 368
1932 **Jurlov**, *Valerij* 79: 9
1933 **Kabakov**, *Il'ja Iosifovič* 79: 49
1938 **Jankilevskij**, *Vladimir* 77: 295
1943 **Infante**, *Francisco* 76: 273
1948 **Kazovszkij**, *El* 79: 494
1951 **Kirjuščenko**, *Sergej Ivanovič* . 80: 320
1963 **Kirillov**, *Aleksej* 80: 319

Papierkünstler

1858 **Hensel**, *Cécile* 72: 68

Porzellankünstler

1762 **Kaestner**, *Joachim C.* 79: 91
1789 **Ivanov**, *Petr Ul'janovič* 76: 524

Schmied

1755 **Ivanov**, *Egor* 76: 518

Schmuckkünstler

1654 **Heise**, *Jacob* 71: 264
1788 **Keibel**, *Johann Wilhelm* 79: 514

Silberschmied

1711 **Klimšin**, *Michail Matveevič* . . 80: 477
1788 **Keibel**, *Johann Wilhelm* 79: 514

Textilkünstler

1879 **Kerkovius**, *Ida* 80: 95
1893 **Ivanova**, *Antonina Nikolaevna* . 76: 532

Typograf

1876 **Klinger**, *Julius* 80: 486

Wandmaler

1646 **Kinešemcev**, *Gurij Nikitin* . . . 80: 275
1868 **Heichert**, *Otto* 71: 106

Zeichner

1576	**Hembsen**, *Hans* von	*71:* 415
1758	**Hilverding**, *Friedrich*	*73:* 258
1770	**Huber**, *Rudolf*	*75:* 285
1775	**Ivanov**, *Andrej Ivanovič*	*76:* 515
1779	**Ivanov**, *Ivan Alekseevič*	*76:* 519
1782	**Kiprenskij**, *Orest Adamovič*	*80:* 299
1784	**Kessels**, *Mathieu*	*80:* 131
1784	**Klenze**, *Leo* von	*80:* 451
1791	**Ivanov**, *Petr S.*	*76:* 524
1792	**Hippius**, *Gustav*	*73:* 310
1800	**Iordan**, *Fedor Ivanovič*	*76:* 351
1806	**Ivanov**, *Aleksandr Andreevič*	*76:* 511
1818	**Horonovyč**, *Andrij Mykolajovyč*	*75:* 5
1818	**Ivanov**, *Anton Ivanovič*	*76:* 516
1829	**Kaminskij**, *Aleksandr Stepanovič*	*79:* 226
1831	**Huhn**, *Karl Theodor*	*75:* 428
1834	**Jakobi**, *Valerij Ivanovič*	*77:* 219
1835	**Klodt**, *Michail Petrovič*	*80:* 503
1837	**Karelin**, *Andrej Osipovič*	*79:* 341
1842	**Karazin**, *Nikolaj Nikolaevič*	*79:* 334
1843	**Junge**, *Ekaterina Fedorovna*	*78:* 508
1851	**Kivšenko**, *Aleksej Danilovič*	*80:* 370
1864	**Ivanov**, *Sergej Vasil'evič*	*76:* 525
1864	**Ižakevyč**, *Ivan Sydorovyč*	*77:* 2
1864	**Jawlensky**, *Alexej* von	*77:* 439
1866	**Kandinsky**, *Wassily*	*79:* 253
1866	**Kardovskij**, *Dmitrij Nikolaevič*	*79:* 340
1868	**Heichert**, *Otto*	*71:* 106
1872	**Izmajlovič**, *Vladislav Matveevič*	*77:* 4
1873	**Kalmakov**, *Nikolaj Konstantinovič*	*79:* 188
1874	**Karatanov**, *Dmitrij Innokent'evič*	*79:* 331
1876	**Klinger**, *Julius*	*80:* 486
1878	**Jakimčenko**, *Aleksandr Georgievič*	*77:* 212
1879	**Karev**, *Aleksej Eremeevič*	*79:* 342
1882	**Izdebsky**, *Vladimir*	*77:* 3
1887	**Istomin**, *Konstantin Nikolaevič*	*76:* 474
1888	**Iljušin**, *Valerian Fedorovič*	*76:* 215
1890	**Isenbeck**, *Théodore*	*76:* 423
1890	**Kacman**, *Evgenij Aleksandrovič*	*79:* 63
1892	**Ioganson**, *Karl*	*76:* 346
1892	**Justickij**, *Valentin Michajlovič*	*79:* 23
1892	**Kengerli**, *Bechruz Širalibek ogly*	*80:* 63
1893	**Ioganson**, *Boris Vladimirovič*	*76:* 345
1893	**Ivanova**, *Antonina Nikolaevna*	*76:* 532
1893	**Iznar**, *Natal'ja Sergeevna*	*77:* 5
1895	**Jurkun**, *Jurij Ivanovič*	*79:* 8
1896	**Kantor**, *Morris*	*79:* 293
1896	**Klement'eva**, *Ksenija Aleksandrovna*	*80:* 443
1897	**Jeleva**, *Kostjantyn Mykolajovyč*	*77:* 490
1898	**Kanevskij**, *Aminadav Moiseevič*	*79:* 268
1900	**Hoyningen-Huene**, *George*	*75:* 155
1902	**Jumašev**, *Andrej Borisovič*	*78:* 489
1904	**Jensen**, *Jaan*	*77:* 524
1906	**Kibrik**, *Evgenij Adol'fovič*	*80:* 197
1909	**Intezarov**, *Arkadij Ivanovič*	*76:* 332
1909	**Ivanov**, *Viktor Semenovič*	*76:* 530
1910	**Houwalt**, *Ildefons*	*75:* 109
1910	**Inger**, *Grigorij Bencionovič*	*76:* 287
1911	**Jar-Kravčenko**, *Anatolij Nikiforovič*	*77:* 374
1914	**Ivancenco**, *Gheorghe*	*76:* 505
1914	**Kaljo**, *Richard*	*79:* 173
1915	**Juntunen**, *Sulo Heikki*	*78:* 527
1915	**Kačal'skij**, *Stanislav Boleslavovič*	*79:* 58
1916	**Kandelaki**, *Andro*	*79:* 252
1917	**Jablons'ka**, *Tetjana Nylivna*	*77:* 19
1918	**Jablons'ka**, *Olena Nylivna*	*77:* 19
1918	**Jakimow**, *Erasmus* von	*77:* 213
1919	**Jakupov**, *Charis*	*77:* 240
1920	**Kibal'čič**, *Vladimir Viktorovič*	*80:* 195
1921	**Igošev**, *Vladimir Aleksandrovič*	*76:* 178
1924	**Kabaček**, *Leonid Vasil'evič*	*79:* 48
1927	**Ivanov**, *Michail Vsevolodovič*	*76:* 522
1927	**Kamenskij**, *Aleksej Vasil'evič*	*79:* 215
1929	**Hoviv**	*75:* 122
1929	**Kafengauz**, *Jurij Berngardovič*	*79:* 94
1930	**Kalašnikov**, *Anatolij Ivanovič*	*79:* 145
1930	**Karamzin**, *Vladimir Semenovič*	*79:* 325
1931	**Itkin**, *Anatolij Zinov'evič*	*76:* 480
1933	**Judin**, *Ėrnest Leonidovič*	*78:* 435
1934	**Jakovlev**, *Vladimir Igor'evič*	*77:* 230
1936	**Il'juščenko**, *Vladimir Ivanovič*	*76:* 214
1936	**Juškevič**, *Valentin Serapionovič*	*79:* 13
1937	**Jaušev**, *Rustam Ismailovič*	*77:* 435
1938	**Jarkikh**, *Youri*	*77:* 393
1939	**Imašev**, *Rašid Fatychovič*	*76:* 233
1939	**Kalinin**, *Vjačeslav Vasil'evič*	*79:* 168
1941	**Humenjuk**, *Feodosij Maksymovyč*	*75:* 477

Russland / Zeichner

1944 **Ivanov**, *Michail Konstantinovič* 76: 521
1945 **Jachnin**, *Oleg Jur'evič* 77: 26
1947 **Jurkov**, *Valerij Nikolaevič* ... 79: 6
1948 **Jakovlev**, *Oleg* 77: 229
1948 **Kalinuškin**, *Nikolaj Aleksandrovič* 79: 169
1948 **Kazarin**, *Viktor Semenovič* ... 79: 490
1950 **Judin**, *Jurij Dmitrievič* 78: 436
1955 **Kamalov**, *Andrej Vladimirovič* . 79: 208

Sambia

Maler

1936 **Kappata**, *Stephen* 79: 310

San Marino

Grafiker

1963 **Ioni**, *Ginetta* 76: 350

Illustrator

1963 **Ioni**, *Ginetta* 76: 350

Maler

1963 **Ioni**, *Ginetta* 76: 350

Schweden

Architekt

1629 **Henne**, *Jost* 71: 505
1761 **Klingspor**, *Fredrik Philip* (Freiherr) 80: 492
1825 **Heyerdahl**, *Halvor* 73: 58
1832 **Heideken**, *Carl Johan* von ... 71: 114
1839 **Jacobsson**, *Ernst* 77: 97
1841 **Isæus**, *Magnus* 76: 406

1842 **Holmgren**, *Herman* 74: 302
1860 **Johansson**, *Aron* 78: 163
1862 **Höög**, *Anders Johan* 74: 15
1862 **Klemming**, *Wilhelm* 80: 448
1864 **Hermansson**, *Gustaf* 72: 217
1864 **Josephson**, *Erik* 78: 345
1884 **Johanson**, *Herbert* 78: 160
1884 **Johansson**, *Cyrillus* 78: 165
1887 **Hjorth**, *Ragnar* 73: 403
1889 **Hedvall**, *Björn* 71: 7
1890 **Jonson**, *Birger* 78: 293
1892 **Hult**, *Olof* 75: 459
1895 **Hedqvist**, *Paul* 71: 2
1903 **Jaenecke**, *Fritz* 77: 177
1905 **Helldén**, *David* 71: 335
1918 **Hillfon**, *Gösta* 73: 233
1919 **Henriksson**, *Gunnar* 72: 39
1924 **Hidemark**, *Bengt* 73: 108
1926 **Huebner**, *Wolfgang* 75: 334
1928 **Hertzell**, *Tage* 72: 431
1930 **Jais-Nielsen**, *Henrik* 77: 207
1931 **Hidemark**, *Ove* 73: 109
1933 **Henriksson**, *Jan* 72: 40
1957 **Jakobsson**, *Mats* 77: 224
1964 **Hidemark**, *Jacob* 73: 109

Bildhauer

1175 **Hegvald** 71: 95
1437 **Hesse**, *Hans* 72: 499
1460 **Heide**, *Henning* van der 71: 110
1629 **Henne**, *Jost* 71: 505
1654 **Jerling**, *Hans* 78: 6
1658 **Jacquin**, *Claude* 77: 153
1658 **Jacquin**, *Joseph* 77: 155
1746 **Hörberg**, *Pehr* 74: 21
1780 **Jacobson**, *Albert* 77: 92
1836 **Kjellberg**, *Frithiof* 80: 378
1856 **Jarl**, *Otto* 77: 394
1858 **Jerndahl**, *Aron* 78: 12
1862 **Klemming**, *Wilhelm* 80: 448
1867 **Heine**, *Thomas Theodor* 71: 189
1872 **Jonsson**, *Adolf* 78: 296
1880 **Henning**, *Gerhard* 72: 15
1883 **Jönsson**, *Anders* 78: 128
1883 **Johannesson**, *Oscar* 78: 151
1885 **Johnsson**, *Ivar* 78: 206

1887 Ibsen, *Immanuel* 76: 157
1888 Johansen Ullman, *Nanna* 78: 159
1891 Jaensson, *Gustaf* 77: 178
1892 Jensen, *Peder* 77: 527
1893 Källström, *Arvid* 79: 77
1894 Hjorth, *Bror* 73: 399
1896 Hemberg, *Elli* 71: 413
1897 Janel, *Emil* 77: 278
1898 Isenstein, *Harald* 76: 428
1900 Holm, *Åke* 74: 286
1902 Jordan, *Olaf* 78: 318
1905 Jõesaar, *Ernst* 78: 139
1907 Jörgenson, *Ture* 78: 137
1909 Hedqvist, *Ebba* 71: 1
1910 Hovedskou, *Børge* 75: 117
1912 Irwe, *Knut* 76: 386
1914 Jonzen, *Karin* 78: 300
1917 Henschen, *Helga* 72: 67
1918 Isaksson, *Osmo* 76: 412
1920 Helleberg, *Berndt* 71: 338
1921 Hillfon, *Hertha* 73: 233
1921 Holmgren, *Martin* 74: 303
1922 Jānis-Briedītis, *Leo* 77: 288
1923 Hellström, *Olof* 71: 372
1923 Hultcrantz, *Tore* 75: 460
1923 Jarnestad, *Alf* 77: 397
1924 Janson, *Vide* 77: 331
1930 Höste, *Einar* 74: 40
1930 Iverus, *Lennart* 76: 545
1930 Kjellberg-Jacobsson, *Kerstin* . 80: 379
1932 Höglund, *Erik* 73: 524
1933 Isakson-Sillén, *Ida* 76: 412
1934 Johansson, *Erling* 78: 165
1935 Hvorslev, *Theresia* 76: 108
1937 Johansson, *Raymond* 78: 167
1939 Huber, *Alexius* 75: 259
1942 Johansson, *Jan* 78: 166
1945 Johansson, *Berit* 78: 164
1948 Isacson, *Lars* 76: 404
1954 Heybroek, *Erik* 73: 40

Buchkünstler

1867 Heine, *Thomas Theodor* 71: 189
1916 Hultén, *C. O.* 75: 461

Bühnenbildner

1867 Heine, *Thomas Theodor* 71: 189
1877 Jansson, *Thorolf* 77: 351
1889 Jon-And, *John* 78: 240
1894 Jungstedt, *Kurt* 78: 517

Dekorationskünstler

1841 Isæus, *Magnus* 76: 406
1858 Jerndahl, *Aron* 78: 12
1871 Hörlin, *Axel* 74: 26
1872 Hjortzberg, *Olle* 73: 405
1887 Jernmark, *Sigge* 78: 13
1894 Jungstedt, *Kurt* 78: 517
1923 Hultcrantz, *Tore* 75: 460
1923 Jarnestad, *Alf* 77: 397

Designer

1841 Isæus, *Magnus* 76: 406
1892 Hult, *Olof* 75: 459
1918 Hillfon, *Gösta* 73: 233
1932 Höglund, *Erik* 73: 524
1933 Hellsten, *Lars* 71: 371
1935 Hvorslev, *Theresia* 76: 108
1935 Jahnsson, *Carl Gustaf* 77: 203
1938 Hild, *Horst* 73: 157
1939 Johansson, *Owe* 78: 167
1940 Juhlin, *Sven-Eric* 78: 462
1941 Hennix, *Margareta* 72: 22
1941 Hernmarck, *Helena* 72: 300
1942 Huldt, *Johan* 75: 444
1942 Johansson, *Jan* 78: 166
1945 Hoff, *Paul* 74: 70
1945 Johansson, *Berit* 78: 164
1966 Klingberg, *Gunilla* 80: 484

Drucker

1572 Heyden, *Jacob van der* 73: 43

Filmkünstler

1898 Jerken, *Erik* 78: 4
1930 Jonsson, *Sune* 78: 297
1934 **Johansson**, *Erling* 78: 165

Schweden / Fotograf

Fotograf

1850 **Hjertzell**, *Fritz* 73: 397
1871 **Hertzberg**, *John* 72: 428
1900 **Heilborn**, *Emil* 71: 152
1913 **Järlås**, *Sven* 77: 179
1928 **Johnson**, *Tore* 78: 203
1930 **Jonsson**, *Sune* 78: 297
1935 **Hirsch**, *Walter* 73: 340
1937 **Julner**, *Angelica* 78: 488
1938 **Hermanson**, *Jean* 72: 217

Gartenkünstler

1900 **Hermelin**, *Sven* 72: 226

Gebrauchsgrafiker

1867 **Heine**, *Thomas Theodor* 71: 189
1872 **Hjortzberg**, *Olle* 73: 405
1889 **Kåge**, *Wilhelm* 79: 101
1922 **Heine**, *Arne* 71: 187
1948 **Hedqvist**, *Tom* 71: 4

Gießer

1668 **Hult** (Zinngießerfamilie) 75: 458
1679 **Hult**, *Nils Pettersson* 75: 458
1688 **Hult**, *Samuel Pettersson* 75: 459
1694 **Hubault** 75: 253
1725 **Hult**, *Petter Samuelsson* 75: 459
1730 **Hult**, *Samuel Pettersson* 75: 459
1733 **Holm**, *Hans Nilsson* 74: 290
1744 **Helleday**, *Wilhelm* 71: 340
1748 **Höijer**, *Petter* 73: 531
1765 **Heland**, *Claes Eric* 71: 294
1775 **Holmin**, *Peter Larsson* 74: 304
1782 **Helledaij**, *Adolph* 71: 339
1791 **Holmberg**, *Johan Zackarias* . . 74: 294
1824 **Holmberg**, *Niklas* 74: 294

Glaskünstler

1932 **Höglund**, *Erik* 73: 524
1933 **Hellsten**, *Lars* 71: 371
1938 **Hydman-Vallien**, *Ulrica* 76: 116
1941 **Hennix**, *Margareta* 72: 22

1942 **Johansson**, *Jan* 78: 166
1945 **Hoff**, *Paul* 74: 70
1945 **Johansson**, *Berit* 78: 164

Goldschmied

1515 **Holtswijller**, *Peter* 74: 331
1656 **Ingemundsson**, *Petter* 76: 282
1658 **Henning** (Goldschmiede-Familie) 72: 9
1658 **Henning**, *Petter* 72: 9
1670 **Helleday**, *Johan Wilhelm* 71: 339
1676 **Hysing**, *Didrik* 76: 123
1678 **Henning**, *Christian* 72: 9
1678 **Hysing**, *Hans* 76: 123
1703 **Henning**, *Henning Petter* 72: 9
1713 **Henning**, *Gustaf* 72: 9
1720 **Hillebrandt**, *Wilhelm Christian* 73: 220
1736 **Holmberg**, *Erik* 74: 294
1748 **Hunger**, *Christoph Conrad* . . . 75: 505
1755 **Högstedt** (Gold-, Silberschmied-
Familie) 73: 525
1921 **Högberg**, *Anders* 73: 515
1935 **Hvorslev**, *Theresia* 76: 108

Grafiker

1540 **Hogenberg**, *Franz* 74: 178
1572 **Heyden**, *Jacob* van der 73: 43
1573 **Hoefnagel**, *Jacob* 73: 509
1746 **Hörberg**, *Pehr* 74: 21
1765 **Heland**, *Martin Rudolf* 71: 294
1765 **Hornemann**, *Christian* 74: 530
1799 **Kiörboe**, *Carl Fredrik* 80: 293
1826 **Höckert**, *Johan Fredrik* 73: 496
1835 **Holm**, *Per Daniel* 74: 291
1848 **Hesselbom**, *Otto* 72: 508
1851 **Hellqvist**, *Carl Gustaf* 71: 370
1851 **Josephson**, *Ernst* 78: 346
1854 **Jolin**, *Ellen* 78: 226
1855 **Jernberg**, *Olof* 78: 10
1856 **Hermelin**, *Tryggve* 72: 227
1862 **Jansson**, *Eugène* 77: 349
1863 **Isander**, *Gustaf* 76: 413
1867 **Heine**, *Thomas Theodor* 71: 189
1869 **Hullgren**, *Oscar* 75: 448
1871 **Hoving**, *Folke* 75: 121
1872 **Hjortzberg**, *Olle* 73: 405

1874	Kleen, *Tyra*	80: 404	1945	Hillfon, *Maria*	73: 234
1879	Johansson, *Johan*	78: 167	1948	Isacson, *Lars*	76: 404
1880	Henning, *Gerhard*	72: 15	1954	Jenssen, *Olav Christopher*	77: 534
1882	Jacobson, *Oscar Brousse*	77: 96	1966	Klingberg, *Gunilla*	80: 484
1882	Jernbergh, *Victor*	78: 11			
1884	Holmström, *Carl Torsten*	74: 307			

Graveur

1754	Jacobson, *Salomon Ahron*	77: 93
1927	Karlson, *Holger*	79: 350

Illustrator

1851	Hellqvist, *Carl Gustaf*	71: 370
1867	Heine, *Thomas Theodor*	71: 189
1871	Hoving, *Folke*	75: 121
1874	Kleen, *Tyra*	80: 404
1882	Jernbergh, *Victor*	78: 11
1884	Jacobsson, *Carl Agnar*	77: 96
1894	Jungstedt, *Kurt*	78: 517
1909	Hedqvist, *Tage*	71: 3
1909	Jobs-Söderlundh, *Lisbet*	78: 104
1914	Jansson, *Tove Marika*	77: 352
1917	Henschen, *Helga*	72: 67
1918	Karlsson, *Ewert*	79: 350
1923	Jarnestad, *Alf*	77: 397
1934	Holten, *Ragnar* von	74: 325

Innenarchitekt

1841	Isæus, *Magnus*	76: 406
1864	Josephson, *Erik*	78: 345
1871	Hoving, *Folke*	75: 121
1892	Hult, *Olof*	75: 459
1910	Huldt, *Åke*	75: 444
1948	Hedqvist, *Tom*	71: 4

Kartograf

1540	Hogenberg, *Franz*	74: 178

Keramiker

1889	Kåge, *Wilhelm*	79: 101
1900	Holm, *Åke*	74: 286
1909	Jobs-Söderlundh, *Lisbet*	78: 104
1910	Hovedskou, *Børge*	75: 117
1920	Husberg, *Lis*	76: 44



1887	Hjorth, *Ragnar*	73: 403
1889	Johanson-Thor, *Emil*	78: 162
1889	Jon-And, *John*	78: 240
1889	Kåge, *Wilhelm*	79: 101
1894	Hjorth, *Bror*	73: 399
1894	Högfeldt, *Robert*	73: 520
1894	Jungstedt, *Kurt*	78: 517
1896	Hemberg, *Elli*	71: 413
1898	Isenstein, *Harald*	76: 428
1898	Jerken, *Erik*	78: 4
1899	Hörlin, *Tor*	74: 26
1900	Holm, *Åke*	74: 286
1900	Ivarson, *Ivan*	76: 537
1902	Johannessen, *Erik Harry*	78: 149
1903	Jonson, *Björn*	78: 293
1907	Jörgenson, *Ture*	78: 137
1910	Hovedskou, *Børge*	75: 117
1911	Iwald, *Olof*	76: 548
1912	Johansson, *Gustav-Adolf*	78: 166
1913	Heybroek, *Folke*	73: 40
1917	Johnsson, *Gunnar*	78: 205
1918	Isaksson, *Osmo*	76: 412
1919	Hodell, *Åke*	73: 465
1920	Helleberg, *Berndt*	71: 338
1922	Hult, *Torsten*	75: 459
1922	Jānis-Briedītis, *Leo*	77: 288
1922	Janson, *Werner*	77: 332
1923	Hellström, *Olof*	71: 372
1923	Hultcrantz, *Tore*	75: 460
1924	Janson, *Vide*	77: 331
1926	Johansson, *Albert*	78: 163
1927	Karlson, *Holger*	79: 350
1930	Iverus, *Lennart*	76: 545
1930	Kjellberg-Jacobsson, *Kerstin*	80: 379
1932	Höglund, *Erik*	73: 524
1933	Huber, *Walter*	75: 291
1934	Holten, *Ragnar* von	74: 325
1937	Julner, *Angelica*	78: 488
1938	Jalass, *Immo*	77: 245
1939	Hjerting, *Britt Yvonne*	73: 397
1939	Huber, *Alexius*	75: 259

1921 **Hillfon**, *Hertha* 73: 233
1923 **Jarnestad**, *Alf* 77: 397
1938 **Hydman-Vallien**, *Ulrica* 76: 116
1941 **Hennix**, *Margareta* 72: 22
1945 **Hoff**, *Paul* 74: 70

Kunsthandwerker

1819 **Isberg**, *Sofia* 76: 414
1858 **Jerndahl**, *Aron* 78: 12
1880 **Hermelin**, *Folke* (Freiherr) ... 72: 225
1885 **Johnsson**, *Ivar* 78: 206
1913 **Heybroek**, *Folke* 73: 40
1922 **Hult**, *Torsten* 75: 459
1923 **Jarnestad**, *Alf* 77: 397
1937 **Johansson**, *Raymond* 78: 167

Maler

 20 **Högh**, *Carl Thor* 73: 522
1400 **Ivan**, *Johannes* 76: 503
1460 **Heide**, *Henning* van der 71: 110
1540 **Hogenberg**, *Franz* 74: 178
1572 **Heyden**, *Jacob* van der 73: 43
1657 **Klingstedt**, *Karl Gustav* ... 80: 492
1670 **Klopper**, *Jan* 80: 513
1678 **Hysing**, *Hans* 76: 123
1682 **Hesselius**, *Gustavus* 72: 509
1695 **Hofverberg**, *Carl* 74: 165
1711 **Hørner**, *Johan* 74: 30
1732 **Hilleström**, *Pehr* 73: 233
1734 **Hofverberg**, *Erik* 74: 166
1741 **Høyer**, *Cornelius* 74: 52
1746 **Hörberg**, *Pehr* 74: 21
1760 **Hilleström**, *Carl Peter* 73: 232
1761 **Klingspor**, *Fredrik Philip*
 (Freiherr) 80: 492
1765 **Heland**, *Martin Rudolf* 71: 294
1765 **Hornemann**, *Christian* 74: 530
1781 **Heideken**, *Pehr Gustaf* von ... 71: 114
1798 **Julin**, *Johan Fredrik* 78: 479
1799 **Kiörboe**, *Carl Fredrik* 80: 293
1805 **Kiærskou**, *Frederik Christian
 Jakobsen* 80: 192
1807 **Indebetou**, *Govert* 76: 261
1826 **Höckert**, *Johan Fredrik* 73: 496
1826 **Jernberg**, *August* 78: 9

1827 **Hermelin**, *Olof* 72: 225
1827 **Holmlund**, *Josephina* 74: 304
1835 **Holm**, *Per Daniel* 74: 291
1839 **Jacobsson**, *Ernst* 77: 97
1841 **Isæus**, *Magnus* 76: 406
1846 **Jansson**, *Karl Emanuel* 77: 350
1848 **Hesselbom**, *Otto* 72: 508
1849 **Hill**, *Carl Fredrik* 73: 193
1851 **Hellqvist**, *Carl Gustaf* 71: 370
1851 **Josephson**, *Ernst* 78: 346
1854 **Jolin**, *Ellen* 78: 226
1855 **Jernberg**, *Olof* 78: 10
1856 **Hermelin**, *Tryggve* 72: 227
1857 **Heyerdahl**, *Hans* 73: 58
1858 **Jensen**, *Augusta* 77: 516
1858 **Jerndahl**, *Aron* 78: 12
1859 **Jungstedt**, *Axel* 78: 517
1860 **Johansson**, *Aron* 78: 163
1861 **Kallstenius**, *Gottfrid* 79: 185
1862 **Jansson**, *Eugène* 77: 349
1862 **Johanson**, *Arvid* 78: 160
1862 **Klint**, *Hilma* af 80: 495
1863 **Isander**, *Gustaf* 76: 413
1863 **Jansson**, *Alfred* 77: 349
1866 **Hennigs**, *Gösta* von 72: 7
1867 **Heine**, *Thomas Theodor* 71: 189
1869 **Hullgren**, *Oscar* 75: 448
1869 **Jungwirth**, *Josef* 78: 518
1871 **Hörlin**, *Axel* 74: 26
1871 **Hoving**, *Folke* 75: 121
1872 **Hjortzberg**, *Olle* 73: 405
1873 **Kjerner**, *Esther* 80: 379
1874 **Hoftrup**, *Lars* 74: 165
1874 **Jernström**, *Rudolf* 78: 13
1874 **Kleen**, *Tyra* 80: 404
1876 **Johansson**, *Stefan* 78: 168
1877 **Jansson**, *Thorolf* 77: 351
1877 **Kede**, *Svante* 79: 502
1878 **Isakson**, *Karl* 76: 411
1879 **Hullgren**, *Julie* 75: 448
1879 **Johansson**, *Johan* 78: 167
1880 **Henning**, *Gerhard* 72: 15
1880 **Hermelin**, *Folke* (Freiherr) ... 72: 225
1880 **Holmström**, *Tora* 74: 309
1880 **Kärfve**, *Fritz* 79: 86
1881 **Hermelin**, *Astrid* 72: 225
1882 **Jacobson**, *Oscar Brousse* ... 77: 96

1882 **Jernbergh**, Victor	78: 11	1917 **Johansson**, Atti	78: 164
1883 **Jonze**, Paul	78: 299	1917 **Johnsson**, Gunnar	78: 205
1884 **Holmström**, Carl Torsten	74: 307	1918 **Hillfon**, Gösta	73: 233
1885 **Hjertén**, Sigrid	73: 394	1918 **Isaksson**, Osmo	76: 412
1885 **Jönzén**, Hadar	78: 129	1918 **Jacobson**, Britmari	77: 94
1886 **Holst**, Agda	74: 316	1918 **Jansson**, Rune	77: 351
1887 **Hjorth**, Ragnar	73: 403	1919 **Hodell**, Åke	73: 465
1887 **Ibsen**, Immanuel	76: 157	1920 **Jansson**, Svea	77: 351
1887 **Jacobsson**, Oscar	77: 98	1922 **Hult**, Torsten	75: 459
1887 **Jernmark**, Sigge	78: 13	1922 **Jānis-Briedītis**, Leo	77: 288
1889 **Johanson-Thor**, Emil	78: 162	1922 **Janson**, Werner	77: 332
1889 **Jon-And**, John	78: 240	1923 **Hellström**, Olof	71: 372
1889 **Kåge**, Wilhelm	79: 101	1923 **Hultcrantz**, Tore	75: 460
1890 **Jolin**, Einar	78: 225	1923 **Jarnestad**, Alf	77: 397
1891 **Jaensson**, Gustaf	77: 178	1924 **Janson**, Vide	77: 331
1892 **Jensen**, Peder	77: 527	1924 **Jansson**, Erik	77: 349
1893 **Jönsson**, Erik	78: 128	1926 **Johansson**, Albert	78: 163
1893 **Johansson**, Åke	78: 162	1926 **Johnsen**, Eli-Marie	78: 181
1894 **Hjorth**, Bror	73: 399	1930 **Hermansson**, Hans	72: 218
1894 **Högfeldt**, Robert	73: 520	1930 **Iverus**, Lennart	76: 545
1894 **Jungstedt**, Kurt	78: 517	1930 **Kihlman**, Paul Botvid	80: 236
1896 **Hemberg**, Elli	71: 413	1932 **Höglund**, Erik	73: 524
1898 **Isenstein**, Harald	76: 428	1933 **Huber**, Walter	75: 291
1898 **Jerken**, Erik	78: 4	1934 **Holten**, Ragnar von	74: 325
1898 **Jovinge**, Per Torsten	78: 408	1934 **Johansson**, Erling	78: 165
1899 **Hörlin**, Tor	74: 26	1937 **Hillersberg**, Lars	73: 232
1899 **Johnson**, Lars	78: 192	1937 **Johansson**, Raymond	78: 167
1900 **Ivarson**, Ivan	76: 537	1938 **Hydman-Vallien**, Ulrica	76: 116
1902 **Johannessen**, Erik Harry	78: 149	1938 **Jalass**, Immo	77: 245
1902 **Jonson**, Sven	78: 294	1938 **Jonasson**, Birger	78: 246
1902 **Jordan**, Olaf	78: 318	1940 **Heybroek**, Mieke	73: 40
1903 **Jonson**, Björn	78: 293	1945 **Hillfon**, Maria	73: 234
1904 **Horn-Heybroek**, Brita	74: 519	1948 **Isacson**, Lars	76: 404
1905 **Jõesaar**, Ernst	78: 139	1948 **Jönsson**, Gittan	78: 129
1909 **Hedqvist**, Ebba	71: 1	1954 **Heybroek**, Erik	73: 40
1909 **Hedqvist**, Tage	71: 3	1954 **Jenssen**, Olav Christopher	77: 534
1910 **Hovedskou**, Børge	75: 117	1955 **Ingvarsson**, Jarl	76: 306
1911 **Iwald**, Olof	76: 548	1963 **Isæus-Berlin**, Meta	76: 406
1912 **Irwe**, Knut	76: 386		
1912 **Johansson**, Gustav-Adolf	78: 166		
1912 **Kihlmann**, Einar	80: 236		

Medailleur

1913 **Heybroek**, Folke	73: 40		
1914 **Holme**, Siv	74: 296	1551 **Hohenauer**, Michael	74: 190
1914 **Jansson**, Tove Marika	77: 352	1754 **Jacobson**, Salomon Ahron	77: 93
1916 **Hultén**, C. O.	75: 461	1885 **Johnsson**, Ivar	78: 206
1917 **Henschen**, Helga	72: 67	1920 **Helleberg**, Berndt	71: 338
1917 **Isacsson**, Arne	76: 404	1930 **Kjellberg-Jacobsson**, Kerstin	80: 379

Miniaturmaler

1573	**Hoefnagel**, *Jacob*	*73:* 509
1657	**Klingstedt**, *Karl Gustav*	*80:* 492
1670	**Klopper**, *Jan*	*80:* 513
1741	**Høyer**, *Cornelius*	*74:* 52
1748	**Hunger**, *Christoph Conrad*	*75:* 505
1761	**Klingspor**, *Fredrik Philip* (Freiherr)	*80:* 492
1765	**Hornemann**, *Christian*	*74:* 530
1874	**Jernström**, *Rudolf*	*78:* 13
1881	**Hermelin**, *Astrid*	*72:* 225

Möbelkünstler

1750	**Iwersson**, *Gottlieb*	*76:* 551
1864	**Josephson**, *Erik*	*78:* 345
1888	**Hjorth**, *Axel Einar*	*73:* 398
1925	**Hörlin-Holmquist**, *Kerstin*	*74:* 27
1942	**Huldt**, *Johan*	*75:* 444

Neue Kunstformen

1896	**Hemberg**, *Elli*	*71:* 413
1917	**Johansson**, *Atti*	*78:* 164
1937	**Julner**, *Angelica*	*78:* 488
1954	**Jenssen**, *Olav Christopher*	*77:* 534
1961	**Höller**, *Carsten*	*73:* 535
1963	**Isæus-Berlin**, *Meta*	*76:* 406
1964	**Holmqvist**, *Karl*	*74:* 305
1966	**Klingberg**, *Gunilla*	*80:* 484

Porzellankünstler

1748	**Hunger**, *Christoph Conrad*	*75:* 505
1880	**Henning**, *Gerhard*	*72:* 15

Restaurator

1781	**Heideken**, *Pehr Gustaf* von	*71:* 114
1858	**Jerndahl**, *Aron*	*78:* 12

Schnitzer

1437	**Hesse**, *Hans*	*72:* 499
1460	**Heide**, *Henning* van der	*71:* 110
1819	**Isberg**, *Sofia*	*76:* 414
1897	**Janel**, *Emil*	*77:* 278

Siegelschneider

1551	**Hohenauer**, *Michael*	*74:* 190
1754	**Jacobson**, *Salomon Ahron*	*77:* 93
1761	**Klingspor**, *Fredrik Philip* (Freiherr)	*80:* 492
1780	**Jacobson**, *Albert*	*77:* 92

Silberschmied

1656	**Ingemundsson**, *Petter*	*76:* 282
1658	**Henning** (Goldschmiede-Familie)	*72:* 9
1676	**Hysing**, *Didrik*	*76:* 123
1704	**Heitmüller**, *Conrad*	*71:* 281
1721	**Jungmarcker**, *Johan Christoffer*	*78:* 516
1731	**Kelson**, *Kilian*	*80:* 42
1736	**Holmberg**, *Erik*	*74:* 294
1747	**Hellbom**, *Olof*	*71:* 335
1755	**Högstedt** (Gold-, Silberschmied-Familie)	*73:* 525
1755	**Högstedt**, *Johan*	*73:* 525
1760	**Isleben**, *Anders*	*76:* 448
1768	**Hjulström**, *Anders*	*73:* 406
1789	**Högstedt**, *Carl Gustaf*	*73:* 525
1793	**Hjulström** (Silberschmiede-Familie)	*73:* 406
1793	**Hjulström**, *Carl Gustaf*	*73:* 406
1795	**Högstedt**, *Martin*	*73:* 525
1797	**Hjulström**, *Johan Petter*	*73:* 406
1803	**Hellman**, *Anders Fredrik*	*71:* 364
1823	**Högstedt**, *Carl Peter*	*73:* 525
1843	**Hjulström**, *Carl Edvard*	*73:* 406
1921	**Högberg**, *Anders*	*73:* 515
1924	**Högberg**, *Sven-Erik*	*73:* 516
1935	**Hvorslev**, *Theresia*	*76:* 108
1935	**Jahnsson**, *Carl Gustaf*	*77:* 203
1938	**Hild**, *Horst*	*73:* 157
1939	**Johansson**, *Owe*	*78:* 167

Steinschneider

1780	**Jacobson**, *Albert*	*77:* 92

Tapetenkünstler

1732	**Hilleström**, *Pehr*	*73:* 233

Textilkünstler

1760	**Hilleström**, *Carl Peter*	73: 232
1889	**Kåge**, *Wilhelm*	79: 101
1918	**Jacobson**, *Britmari*	77: 94
1926	**Johnsen**, *Eli-Marie*	78: 181
1933	**Huber**, *Walter*	75: 291
1940	**Heybroek**, *Mieke*	73: 40
1941	**Hernmarck**, *Helena*	72: 300
1945	**Hillfon**, *Maria*	73: 234
1945	**Ikse**, *Sandra*	76: 198
1948	**Hedqvist**, *Tom*	71: 4

Tischler

1750	**Iwersson**, *Gottlieb*	76: 551

Typograf

1919	**Hodell**, *Åke*	73: 465
1922	**Heine**, *Arne*	71: 187

Uhrmacher

1734	**Hovenschiöld** (Familie)	75: 120
1734	**Hovenschiöld**, *Joachim*	75: 120
1738	**Hovenschiöld**, *Joachim*	75: 120
1767	**Hoberg**, *Anders*	73: 439
1782	**Hovenschiöld**, *Johan Erik*	75: 120
1784	**Hovenschiöld**, *Joachim*	75: 120
1785	**Herrström**, *Daniel*	72: 390

Vergolder

1734	**Hofverberg**, *Erik*	74: 166
1748	**Hunger**, *Christoph Conrad*	75: 505

Wandmaler

1400	**Ivan**, *Johannes*	76: 503
1923	**Hultcrantz**, *Tore*	75: 460

Zeichner

1515	**Holtswijller**, *Peter*	74: 331
1540	**Hogenberg**, *Franz*	74: 178
1572	**Heyden**, *Jacob* van der	73: 43
1670	**Klopper**, *Jan*	80: 513
1746	**Hörberg**, *Pehr*	74: 21
1760	**Hilleström**, *Carl Peter*	73: 232
1761	**Klingspor**, *Fredrik Philip* (Freiherr)	80: 492
1765	**Heland**, *Martin Rudolf*	71: 294
1781	**Heideken**, *Pehr Gustaf* von	71: 114
1799	**Kiörboe**, *Carl Fredrik*	80: 293
1807	**Indebetou**, *Govert*	76: 261
1826	**Höckert**, *Johan Fredrik*	73: 496
1827	**Hermelin**, *Olof*	72: 225
1835	**Holm**, *Per Daniel*	74: 291
1841	**Isæus**, *Magnus*	76: 406
1849	**Hill**, *Carl Fredrik*	73: 193
1851	**Josephson**, *Ernst*	78: 346
1857	**Heyerdahl**, *Hans*	73: 58
1858	**Jensen**, *Augusta*	77: 516
1861	**Kallstenius**, *Gottfrid*	79: 185
1862	**Johanson**, *Arvid*	78: 160
1863	**Isander**, *Gustaf*	76: 413
1866	**Hennigs**, *Gösta* von	72: 7
1867	**Heine**, *Thomas Theodor*	71: 189
1869	**Hullgren**, *Oscar*	75: 448
1871	**Hoving**, *Folke*	75: 121
1872	**Hjortzberg**, *Olle*	73: 405
1874	**Kleen**, *Tyra*	80: 404
1876	**Johansson**, *Stefan*	78: 168
1878	**Isakson**, *Karl*	76: 411
1879	**Johansson**, *Johan*	78: 167
1880	**Henning**, *Gerhard*	72: 15
1880	**Holmström**, *Tora*	74: 309
1882	**Jernbergh**, *Victor*	78: 11
1884	**Holmström**, *Carl Torsten*	74: 307
1884	**Jacobsson**, *Carl Agnar*	77: 96
1887	**Hjorth**, *Ragnar*	73: 403
1887	**Jacobsson**, *Oscar*	77: 98
1887	**Jernmark**, *Sigge*	78: 13
1889	**Johanson-Thor**, *Emil*	78: 162
1889	**Jon-And**, *John*	78: 240
1889	**Kåge**, *Wilhelm*	79: 101
1890	**Jolin**, *Einar*	78: 225
1893	**Jönsson**, *Erik*	78: 128
1894	**Hjorth**, *Bror*	73: 399
1894	**Högfeldt**, *Robert*	73: 520
1894	**Jungstedt**, *Kurt*	78: 517
1898	**Jerken**, *Erik*	78: 4
1898	**Jovinge**, *Per Torsten*	78: 408

1899	Hörlin, *Tor*	74: 26
1899	Johnson, *Lars*	78: 192
1900	Ivarson, *Ivan*	76: 537
1902	Jordan, *Olaf*	78: 318
1903	Jonson, *Björn*	78: 293
1905	Jõesaar, *Ernst*	78: 139
1909	Hedqvist, *Tage*	71: 3
1909	Jobs-Söderlundh, *Lisbet*	78: 104
1910	Hovedskou, *Børge*	75: 117
1911	Iwald, *Olof*	76: 548
1912	Johansson, *Gustav-Adolf*	78: 166
1913	Heybroek, *Folke*	73: 40
1914	Jansson, *Tove Marika*	77: 352
1916	Holmström, *Richard*	74: 309
1916	Hultén, *C. O.*	75: 461
1917	Henschen, *Helga*	72: 67
1917	Johnsson, *Gunnar*	78: 205
1918	Hillfon, *Gösta*	73: 233
1918	Jacobson, *Britmari*	77: 94
1918	Jansson, *Rune*	77: 351
1918	Karlsson, *Ewert*	79: 350
1920	Helleberg, *Berndt*	71: 338
1920	Husberg, *Lis*	76: 44
1921	Hillfon, *Hertha*	73: 233
1921	Holmgren, *Martin*	74: 303
1922	Janson, *Werner*	77: 332
1923	Hellström, *Olof*	71: 372
1923	Jarnestad, *Alf*	77: 397
1926	Johansson, *Albert*	78: 163
1926	Johnsen, *Eli-Marie*	78: 181
1927	Karlson, *Holger*	79: 350
1930	Hermansson, *Hans*	72: 218
1930	Iverus, *Lennart*	76: 545
1932	Höglund, *Erik*	73: 524
1933	Huber, *Walter*	75: 291
1934	Holten, *Ragnar* von	74: 325
1934	Johansson, *Erling*	78: 165
1937	Hillersberg, *Lars*	73: 232
1937	Julner, *Angelica*	78: 488
1938	Hydman-Vallien, *Ulrica*	76: 116
1938	Jalass, *Immo*	77: 245
1938	Jonasson, *Birger*	78: 246
1948	Isacson, *Lars*	76: 404
1948	Jönsson, *Gittan*	78: 129

Schweiz

Architekt

1530	Heintz, *Daniel*	71: 237
1564	Heintz, *Joseph*	71: 242
1574	Heintz, *Daniel*	71: 238
1605	Hermann, *Niklaus*	72: 205
1645	Hüglin, *Balthasar*	75: 339
1647	Hunger, *Jakob*	75: 506
1650	Heintz, *Hans Martin*	71: 242
1702	Hemeling, *Johann Carl*	71: 415
1733	Hennezel, *Béat* de	71: 536
1766	Huber, *Johann Friedrich*	75: 273
1776	Huber, *Achilles*	75: 258
1798	Heimlicher, *Johann Jakob*	71: 177
1798	Hemmann, *Franz Heinrich*	71: 423
1811	Jeuch, *Caspar Joseph*	78: 34
1820	Hochstättler, *Joseph*	73: 454
1823	Keller, *Wilhelm*	80: 28
1833	Kessler, *Emil*	80: 137
1834	Heer, *Fridolin*	71: 35
1840	Kalbermatten, *Joseph* de	79: 147
1841	Jung, *Ernst*	78: 501
1841	Kelterborn, *Gustav*	80: 42
1847	Hildebrand, *Adolf* von	73: 157
1849	Jovanovič, *Konstantin Anastasov*	78: 400
1851	Hodler, *Alfred*	73: 479
1853	Imfeld, *Xaver*	76: 240
1855	Heene, *Wendelin*	71: 30
1856	Herz, *Max*	72: 449
1856	Isoz, *Francis*	76: 457
1864	Hünerwadel, *Theodor*	75: 352
1865	Jost, *Eugène*	78: 360
1867	Hertling, *Léon*	72: 426
1868	Huber-Sutter, *Arnold Leonhard*	75: 295
1869	Joos, *Eduard*	78: 302
1874	Hoetger, *Bernhard*	74: 42
1875	Holenstein, *Otto*	74: 242
1875	Joss, *Walter*	78: 357
1876	Heman, *Erwin*	71: 410
1877	Herter, *Hermann*	72: 418
1877	Hindermann, *Hans*	73: 276
1877	Indermühle, *Karl*	76: 263
1879	Keiser, *Dagobert*	79: 523
1880	Henauer, *Walter*	71: 444
1883	Ingold, *Otto*	76: 294

1885	**Higi**, *Anton*	73:	138
1886	**Hosch**, *Paul*	75:	47
1887	**Hostettler**, *Emil*	75:	61
1889	**Hoechel**, *Arnold*	73:	489
1893	**Klein**, *Georgette*	80:	414
1895	**Kellermüller**, *Adolf*	80:	30
1896	**Jeanneret**, *Pierre*	77:	465
1897	**Hefti**, *Beda*	71:	59
1897	**Hofmann**, *Hans*	74:	137
1897	**Hubacher**, *Carlo Theodor*	75:	249
1897	**Hugentobler**, *Johannes*	75:	390
1900	**Itten**, *Arnold*	76:	490
1901	**Hilfiker**, *Hans*	73:	185
1903	**Honegger**, *Jean-Jacques*	74:	395
1905	**Henne**, *Walter*	71:	506
1907	**Honegger**, *Denis*	74:	392
1907	**Kemény**, *Zoltan*	80:	47
1909	**Herbst**, *Adolf*	72:	125
1911	**Jauch**, *Emil*	77:	428
1916	**Hubacher**, *Hans*	75:	250
1920	**Helfer**, *Eduard*	71:	318
1920	**Higi**, *Karl*	73:	138
1923	**Hoesli**, *Bernhard*	74:	37
1925	**Hossdorf**, *Heinz*	75:	57
1926	**Hunziker**, *Christian*	75:	536
1926	**Isler**, *Heinz*	76:	448
1928	**Hotz**, *Theo*	75:	69
1928	**Huber**, *Benedikt*	75:	261
1930	**Keller**, *Rolf*	80:	27
1932	**Hurter**, *Werner*	76:	33
1933	**Henz**, *Alexander*	72:	87
1933	**Ineichen**, *Hannes*	76:	271
1939	**Hunziker**, *Werner*	75:	540
1943	**Huber**, *Kurt*	75:	280
1945	**Indermühle**, *Christian*	76:	262
1947	**Hubeli**, *Ernst*	75:	258
1956	**Hunziker**, *Christopher T.*	75:	537
1957	**Jüngling**, *Dieter*	78:	447
1959	**Hönger**, *Christian*	74:	9
1962	**Hochuli**, *René*	73:	455
1962	**Horváth**, *Pablo*	75:	41
1962	**Kerez**, *Christian*	80:	91
1966	**Holzer**, *Barbara*	74:	347
1969	**Herz**, *Manuel*	72:	449
1978	**Herzog** & de **Meuron**	72:	466

Bauhandwerker

1605	**Hermann**, *Niklaus*	72:	205
1619	**Hersche**, *Johann Sebastian*	72:	393
1630	**Höscheller**, *Samuel*	74:	35
1645	**Hüglin**, *Balthasar*	75:	339
1650	**Heintz**, *Hans Martin*	71:	242
1776	**Huber**, *Achilles*	75:	258
1798	**Heimlicher**, *Johann Jakob*	71:	177
1812	**Isella**, *Pietro*	76:	420
1834	**Heer**, *Fridolin*	71:	35
1958	**Kamm**, *Peter*	79:	229

Bildhauer

1372	**Jean** de **Prindale**	77:	459
1472	**Keller**, *Jörg*	80:	24
1477	**Henckel**, *Augustin*	71:	447
1507	**Hoffmann**, *Martin*	74:	109
1520	**Heidelberger**, *Thomas*	71:	119
1530	**Heintz**, *Daniel*	71:	237
1574	**Heintz**, *Daniel*	71:	238
1592	**Kern**, *Erasmus*	80:	99
1605	**Hermann**, *Niklaus*	72:	205
1627	**Keller** (1627/1765 Künstler-Familie)	80:	11
1640	**Hermann** (Maler-Familie)	72:	194
1645	**Hüglin**, *Balthasar*	75:	339
1647	**Hunger**, *Jakob*	75:	506
1665	**Keller**, *Johann Jacob*	80:	12
1718	**Kambli**, *Johann Melchior*	79:	211
1754	**Jaquet**, *Jean*	77:	369
1771	**Keller**, *Heinrich*	80:	22
1779	**Heuberger**, *Josef Gregor*	72:	531
1791	**Heuberger**, *Franz Xaver*	72:	530
1795	**Imhof**, *Heinrich Max*	76:	241
1812	**Isella**, *Pietro*	76:	420
1816	**Keiser**, *Ludwig*	79:	524
1826	**Iguel**, *Charles-François-Marie*	76:	179
1839	**Herold**, *Gustav*	72:	308
1847	**Hildebrand**, *Adolf* von	73:	157
1848	**Kissling**, *Richard*	80:	348
1853	**Imfeld**, *Xaver*	76:	240
1867	**Heer**, *August*	71:	35
1874	**Hoetger**, *Bernhard*	74:	42
1875	**Holenstein**, *Otto*	74:	242
1877	**Hünerwadel**, *Arnold*	75:	351
1879	**Huguenin**, *Henri*	75:	420

Schweiz / Bildhauer

1880	**Kirchner**, *Ernst Ludwig*	*80:* 311
1881	**Hermès**, *Erich*	*72:* 228
1884	**Kappeler**, *Otto*	*79:* 311
1885	**Herrmann**, *Caspar Joseph*	*72:* 375
1885	**Hubacher**, *Hermann*	*75:* 250
1888	**Huf**, *Fritz*	*75:* 384
1888	**Itten**, *Johannes*	*76:* 491
1891	**Keller**, *Ernst*	*80:* 18
1893	**Klein**, *Georgette*	*80:* 414
1894	**Heller**, *Ernst*	*71:* 345
1894	**Huggler**, *Arnold*	*75:* 395
1894	**Jordi**, *Eugen*	*78:* 324
1901	**Hunziker**, *Max*	*75:* 539
1903	**Heussler**, *Ernst Georg*	*73:* 19
1906	**Huguenin**, *Roger*	*75:* 422
1907	**Hege**, *Willy*	*71:* 62
1907	**Heim**, *Régine*	*71:* 168
1907	**Kemény**, *Zoltan*	*80:* 47
1911	**Hess**, *Hildi*	*72:* 485
1912	**Heller-Klauser**, *Maja*	*71:* 352
1912	**Huwiler**, *Willy*	*76:* 88
1916	**Imfeld**, *Hugo*	*76:* 240
1917	**Honegger**, *Gottfried*	*74:* 393
1917	**Jacob**, *Ernst Emanuel*	*77:* 56
1919	**Hess**, *Esther*	*72:* 483
1920	**Heussler**, *Valery*	*73:* 21
1920	**Hofmann**, *Armin*	*74:* 133
1920	**Josephsohn**, *Hans*	*78:* 344
1927	**Jobin**, *Arthur*	*78:* 103
1928	**Herzig**, *Raya*	*72:* 456
1928	**Hofer**, *Konrad*	*74:* 63
1929	**Keller**, *Lilly*	*80:* 25
1931	**Isler**, *Vera*	*76:* 449
1933	**Henselmann**, *Caspar*	*72:* 73
1934	**Hutter**, *Schang*	*76:* 77
1935	**Hüppi**, *Alfonso*	*75:* 355
1936	**Huber**, *Hans-Rudolf*	*75:* 267
1939	**Huber**, *Giovanni*	*75:* 266
1939	**Hunold**, *Hans*	*75:* 509
1940	**Keel**, *Anna*	*79:* 504
1941	**Hirvimäki**, *Veikko*	*73:* 369
1941	**Jans**, *Werner Ignaz*	*77:* 320
1942	**Herdeg**, *Christian*	*72:* 137
1943	**Hersberger**, *Marguerite*	*72:* 392
1945	**Hotz**, *Roland*	*75:* 69
1945	**Keller**, *Pierre*	*80:* 26
1947	**Indermaur**, *Robert*	*76:* 262
1948	**Immoos**, *Franz*	*76:* 249
1950	**Himmelsbach**, *Rut*	*73:* 263
1952	**Hirsch**, *Ursula*	*73:* 339
1952	**Hofstetter**, *Jean-Jacques*	*74:* 164
1955	**Jurt**, *Marc*	*79:* 10
1957	**Heé**, *Barbara*	*71:* 8
1957	**Huck**, *Alain*	*75:* 304
1958	**Kamm**, *Peter*	*79:* 229
1962	**Huelin**, *Michel*	*75:* 341
1962	**Hummel**, *Cécile*	*75:* 482
1963	**Keiser**, *Daniela*	*79:* 524
1964	**Hersberger**, *Lori*	*72:* 390
1964	**Horn**, *Timothy*	*74:* 518
1967	**Herzog**, *Roland*	*72:* 463

Buchkünstler

1919	**Hess**, *Esther*	*72:* 483
1919	**Huber**, *Max*	*75:* 282
1920	**Hofmann**, *Armin*	*74:* 133

Bühnenbildner

1879	**Hugonnet**, *Aloys*	*75:* 417
1887	**Hügin**, *Karl*	*75:* 339
1894	**Hindenlang**, *Charles*	*73:* 272
1895	**Hubert**, *René*	*75:* 297
1898	**Holy**, *Adrien*	*74:* 340
1903	**Huber**, *Max Emanuel*	*75:* 283
1919	**Huber**, *Max*	*75:* 282
1924	**Humm**, *Ambrosius*	*75:* 480
1931	**Knapp**, *Peter*	*80:* 532
1947	**Indermaur**, *Robert*	*76:* 262

Dekorationskünstler

1827	**Isella**, *Pietro*	*76:* 420
1875	**Holenstein**, *Otto*	*74:* 242
1879	**Hugonnet**, *Aloys*	*75:* 417
1914	**Hutter**, *Joos*	*76:* 77
1943	**Hersberger**, *Marguerite*	*72:* 392

Designer

1888	**Itten**, *Johannes*	*76:* 491
1889	**Jaray**, *Paul*	*77:* 383
1895	**Hubert**, *René*	*75:* 297

1901 **Hilfiker**, *Hans* 73: 185
1902 **Jucker**, *Carl Jacob* 78: 431
1919 **Hess**, *Esther* 72: 483
1920 **Hofmann**, *Armin* 74: 133
1932 **Klug**, *Ubald* 80: 523
1939 **Huber**, *Giovanni* 75: 266
1948 **Hilbert**, *Therese* 73: 154
1952 **Hofstetter**, *Jean-Jacques* 74: 164
1964 **Horn**, *Timothy* 74: 518

Filmkünstler

1909 **Heiniger**, *Ernst A.* 71: 203
1924 **Humm**, *Ambrosius* 75: 480
1940 **Hürzeler**, *Peter* 75: 368
1944 **Jedlička**, *Jan* 77: 474
1956 **Hofer**, *Andreas* 74: 57

Formschneider

1510 **Kallenberg**, *Jakob* 79: 178
1530 **Holtzmüller**, *Heinrich* 74: 337

Fotograf

1796 **Isenring**, *Johann Baptist* 76: 427
1811 **Heer**, *Samuel* 71: 37
1886 **Hugentobler**, *Iwan* 75: 389
1893 **Henri**, *Florence* 72: 26
1893 **Imboden**, *Martin* 76: 238
1897 **Hubacher**, *Carlo Theodor* . . . 75: 249
1897 **Hürlimann**, *Martin* 75: 360
1898 **Jeck**, *Lothar* 77: 472
1900 **Hiltbrunner**, *Ernst* 73: 252
1909 **Heiniger**, *Ernst A.* 71: 203
1909 **Herdeg**, *Hugo Paul* 72: 139
1910 **Klauser**, *Hans Peter* 80: 396
1911 **Hesse**, *Martin* 72: 504
1913 **Hinz**, *Hans* 73: 300
1917 **Hesse-Rabinovitch**, *Isa* 72: 506
1917 **Honegger**, *Gottfried* 74: 393
1919 **Hess**, *Esther* 72: 483
1929 **Humbert**, *Roger* 75: 471
1929 **Imsand**, *Marcel* 76: 253
1931 **Isler**, *Vera* 76: 449
1931 **Knapp**, *Peter* 80: 532
1933 **Heinzen**, *Elga* 71: 261

1934 **Jacot**, *Monique* 77: 128
1936 **Jäggi**, *Hugo* 77: 173
1938 **Huber**, *Claude* 75: 262
1942 **Herdeg**, *Christian* 72: 137
1944 **Jedlička**, *Jan* 77: 474
1945 **Indermühle**, *Christian* 76: 262
1945 **Keller**, *Pierre* 80: 26
1946 **Helfenstein**, *Heinrich* 71: 317
1947 **Humbert**, *Jean-Pierre* 75: 469
1948 **Immoos**, *Franz* 76: 249
1949 **Heller**, *Ursula* 71: 351
1950 **Himmelsbach**, *Rut* 73: 263
1951 **Heitmann**, *Adriano* 71: 278
1952 **Heller**, *Elisabeth* 71: 345
1952 **Helmle**, *Christian* 71: 390
1952 **Huber**, *Daniel* 75: 262
1952 **Kappeler**, *Simone* 79: 312
1955 **Hirtler**, *Christof* 73: 366
1955 **Jurt**, *Marc* 79: 10
1956 **Helg**, *Beatrice* 71: 321
1956 **Humerose**, *Alan* 75: 479
1957 **Heé**, *Barbara* 71: 8
1957 **Heussler**, *Olivia* 73: 20
1957 **Huber**, *Felix Stephan* 75: 265
1960 **Hohengasser**, *Anita* 74: 193
1960 **Imsand**, *Jean-Pascal* 76: 252
1960 **Klossner**, *František* 80: 514
1962 **Hummel**, *Cécile* 75: 482
1962 **Kerez**, *Christian* 80: 91
1963 **Keiser**, *Daniela* 79: 524
1965 **Kern**, *Thomas* 80: 105
1965 **Klein**, *Ute* 80: 420
1966 **Hiepler**, *Esther* 73: 119
1967 **Herzog**, *Roland* 72: 463
1971 **Keller**, *San* 80: 27
2001 **Heman**, *Peter* 71: 411

Gartenkünstler

1945 **Kienast**, *Dieter Alfred* 80: 217

Gebrauchsgrafiker

1881 **Heusser**, *Heinrich* 73: 18
1885 **Kammüller**, *Paul* 79: 233
1886 **Hosch**, *Paul* 75: 47
1887 **Hügin**, *Karl* 75: 339

Schweiz / Gebrauchsgrafiker

1890 **Kager**, *Erica* von 79: 103
1891 **Keller**, *Ernst* 80: 18
1894 **Jordi**, *Eugen* 78: 324
1899 **Hug**, *Charles* 75: 387
1903 **Huber**, *Max Emanuel* 75: 283
1906 **Jegerlehner**, *Hans* 77: 479
1908 **Herdeg**, *Walter* 72: 140
1909 **Heiniger**, *Ernst A.* 71: 203
1917 **Honegger**, *Gottfried* 74: 393
1919 **Huber**, *Max* 75: 282
1920 **Hofmann**, *Armin* 74: 133
1935 **Hiestand**, *Ernst* 73: 126
1939 **Hürlimann**, *Ruth* 75: 361
1940 **Hürzeler**, *Peter* 75: 368
1944 **Jeker**, *Werner* 77: 487

Gießer

1638 **Keller**, *Balthasar* 80: 17
1718 **Kambli**, *Johann Melchior* 79: 211

Glaskünstler

1929 **Keller**, *Lilly* 80: 25
1947 **Humbert**, *Jean-Pierre* 75: 469
1952 **Huber**, *Ursula* 75: 290

Goldschmied

1530 **Holtzmüller**, *Heinrich* 74: 337
1612 **Huaud** (Email-, Miniaturmaler-Familie) 75: 244
1612 **Huaud**, *Pierre* 75: 245
1630 **Höscheller**, *Samuel* 74: 35
1636 **Huber**, *Martin* 75: 281
1652 **Howzer**, *Wolfgang* 75: 150
1718 **Kambli**, *Johann Melchior* 79: 211
1907 **Hege**, *Willy* 71: 62
1948 **Hilbert**, *Therese* 73: 154
1952 **Huber**, *Ursula* 75: 290

Grafiker

1497 **Holbein**, *Hans* 74: 219
1510 **Kallenberg**, *Jakob* 79: 178
1627 **Keller**, *Johann Heinrich* 80: 11
1697 **Herrliberger**, *David* 72: 372

1718 **Heilmann**, *Johann Kaspar* . . . 71: 162
1721 **Huber**, *Jean* 75: 270
1723 **Holzhalb**, *Johann Rudolf* 74: 354
1727 **Hübner**, *Bartholomäus* 75: 326
1741 **Kauffmann**, *Angelika* 79: 429
1752 **Huber**, *Johann Kaspar* 75: 274
1754 **Huber**, *Jean Daniel* 75: 271
1760 **Hess**, *Ludwig* 72: 489
1770 **Huber**, *Rudolf* 75: 285
1774 **Hegi**, *Franz* 71: 92
1778 **Keller**, *Heinrich* 80: 23
1787 **Huber**, *Wilhelm* 75: 292
1789 **Knébel** (1789/1898 Maler-Familie) 80: 538
1789 **Knébel**, *Jean-François* 80: 538
1792 **Hornung**, *Joseph* 75: 1
1793 **Hürlimann**, *Johann* 75: 359
1796 **Isenring**, *Johann Baptist* 76: 427
1799 **Hess**, *Hieronymus* 72: 484
1801 **Himely**, *Sigismond* 73: 260
1810 **Knébel**, *Charles-François* 80: 538
1811 **Jeuch**, *Caspar Joseph* 78: 34
1814 **Hegi**, *Johann Salomon* 71: 93
1825 **Huber**, *Kaspar Ulrich* 75: 279
1827 **Isella**, *Pietro* 76: 420
1847 **Jeanneret**, *Gustave* 77: 464
1848 **Jeanniot**, *Pierre-Georges* 77: 468
1853 **Hodler**, *Ferdinand* 73: 480
1864 **Hirzel**, *Hermann* 73: 369
1864 **Iturrino**, *Francisco* 76: 498
1868 **Itschner**, *Karl* 76: 488
1874 **Hoetger**, *Bernhard* 74: 42
1876 **Heman**, *Erwin* 71: 410
1876 **Hinter**, *Albert* 73: 290
1878 **Helbig**, *Walter* 71: 299
1878 **Hofer**, *Karl* 74: 61
1879 **Klee**, *Paul* 80: 399
1880 **Kirchner**, *Ernst Ludwig* 80: 311
1881 **Hermès**, *Erich* 72: 228
1881 **Heusser**, *Heinrich* 73: 18
1881 **Jaeger**, *August* 77: 163
1883 **Heer**, *William* 71: 38
1884 **Junghanns**, *Reinhold Rudolf* . . 78: 513
1885 **Herrmann**, *Caspar Joseph* . . . 72: 375
1885 **Kammüller**, *Paul* 79: 233
1886 **Hosch**, *Paul* 75: 47
1886 **Hugentobler**, *Iwan* 75: 389

1887	**Herzig**, *Heinrich*	72: 455	1931 **Knapp**, *Peter*	80: 532
1887	**Hügin**, *Karl*	75: 339	1932 **Heussler**, *Hey*	73: 19
1888	**Huber**, *Hermann*	75: 267	1932 **Hirschi**, *Godi*	73: 346
1888	**Huf**, *Fritz*	75: 384	1933 **Huber**, *Walter*	75: 291
1888	**Itten**, *Johannes*	76: 491	1934 **Hutter**, *Schang*	76: 77
1891	**Humbert**, *Charles*	75: 467	1934 **Iseli**, *Rolf*	76: 418
1891	**Keller**, *Ernst*	80: 18	1935 **Hiestand**, *Ernst*	73: 126
1894	**Hunziker**, *Gerold*	75: 536	1938 **Jalass**, *Immo*	77: 245
1894	**Jordi**, *Eugen*	78: 324	1939 **Herzog**, *Josef*	72: 460
1898	**Holy**, *Adrien*	74: 340	1939 **Huber**, *Giovanni*	75: 266
1899	**Hug**, *Charles*	75: 387	1939 **Hunold**, *Hans*	75: 509
1900	**Holty**, *Carl Robert*	74: 331	1939 **Jaccard**, *Christian*	77: 25
1900	**Hosch**, *Karl*	75: 46	1940 **Hürzeler**, *Peter*	75: 368
1901	**Hinrichsen**, *Kurt*	73: 288	1940 **Huth-Rößler**, *Waltraut*	76: 70
1901	**Hunziker**, *Max*	75: 539	1941 **Jans**, *Werner Ignaz*	77: 320
1902	**Hegetschweiler**, *Max*	71: 86	1942 **Höppner**, *Berndt*	74: 18
1902	**Hinterreiter**, *Hans*	73: 292	1943 **Heigold**, *Otto*	71: 139
1903	**Heussler**, *Ernst Georg*	73: 19	1944 **Hesse-Honegger**, *Cornelia*	72: 505
1903	**Huber**, *Max Emanuel*	75: 283	1944 **Jedlička**, *Jan*	77: 474
1905	**Hesse**, *Bruno*	72: 494	1944 **Jeker**, *Werner*	77: 487
1906	**Huguenin**, *Roger*	75: 422	1945 **Keller**, *Pierre*	80: 26
1909	**Herbst**, *Adolf*	72: 125	1946 **Hofkunst Schroer**, *Sabine*	74: 126
1909	**Ionesco**, *Eugène*	76: 348	1947 **Humbert**, *Jean-Pierre*	75: 469
1909	**Joos**, *Hildegard*	78: 303	1947 **Indermaur**, *Robert*	76: 262
1910	**Jonas**, *Walter*	78: 245	1948 **Immoos**, *Franz*	76: 249
1911	**Hoffmann**, *Felix*	74: 96	1950 **Jaquet**, *Jean-Michel*	77: 370
1912	**Huwiler**, *Willy*	76: 88	1952 **Heller**, *Elisabeth*	71: 345
1914	**Hungerbühler**, *Emil*	75: 506	1954 **Ingold**, *Res*	76: 295
1914	**Hurni**, *Rudolf*	76: 22	1955 **Huber**, *Thomas*	75: 288
1914	**Hutter**, *Joos*	76: 77	1955 **Jurt**, *Marc*	79: 10
1915	**Iselin**, *Faustina*	76: 418	1956 **Hunziker**, *Christopher T.*	75: 537
1917	**Hesse-Rabinovitch**, *Isa*	72: 506	1957 **Heé**, *Barbara*	71: 8
1917	**Honegger**, *Gottfried*	74: 393	1957 **Hoppe**, *Doris*	74: 462
1917	**Jacob**, *Ernst Emanuel*	77: 56	1959 **Julliard**, *Alain*	78: 486
1919	**Hess**, *Esther*	72: 483	1960 **Hofmann**, *Hanspeter*	74: 138
1919	**Huber**, *Max*	75: 282	1960 **Imsand**, *Jean-Pascal*	76: 252
1920	**Helbling**, *Willi*	71: 303	1965 **Hüppi**, *Johannes*	75: 357
1920	**Heussler**, *Valery*	73: 21	1965 **Klein**, *Ute*	80: 420
1920	**Hofmann**, *Armin*	74: 133	1967 **Herzog**, *Roland*	72: 463
1921	**Hug**, *Fritz*	75: 388		
1924	**Humm**, *Ambrosius*	75: 480		

Graveur

1925	**Klotz**, *Lenz*	80: 518	
1927	**Item**, *Georges*	76: 477	1845 **Huguenin**, *Fritz* 75: 419

1927 **Jobin**, *Arthur* 78: 103

1928 **His**, *Andreas* 73: 371

Illustrator

1928 **Keller**, *Heinz* 80: 23

1931 **Jäggi**, *Mili* 77: 174 1510 **Kallenberg**, *Jakob* 79: 178

Schweiz / Illustrator

1723 **Holzhalb**, *Johann Rudolf* *74:* 354
1824 **Jenny**, *Heinrich* *77:* 513
1842 **Huguenin**, *Oscar* *75:* 421
1842 **Jauslin**, *Karl* *77:* 435
1848 **Jeanniot**, *Pierre-Georges* *77:* 468
1876 **Heman**, *Erwin* *71:* 410
1877 **Hesse**, *Hermann* *72:* 501
1878 **Hofer**, *Karl* *74:* 61
1881 **Heusser**, *Heinrich* *73:* 18
1883 **Heer**, *William* *71:* 38
1885 **Kammüller**, *Paul* *79:* 233
1886 **Hosch**, *Paul* *75:* 47
1887 **Herzig**, *Heinrich* *72:* 455
1887 **Hügin**, *Karl* *75:* 339
1890 **Kager**, *Erica von* *79:* 103
1891 **Humbert**, *Charles* *75:* 467
1894 **Hindenlang**, *Charles* *73:* 272
1899 **Hug**, *Charles* *75:* 387
1901 **Hunziker**, *Max* *75:* 539
1903 **Heussler**, *Ernst Georg* *73:* 19
1903 **Huber**, *Max Emanuel* *75:* 283
1906 **Jegerlehner**, *Hans* *77:* 479
1910 **Jonas**, *Walter* *78:* 245
1911 **Hoffmann**, *Felix* *74:* 96
1912 **Kämpf**, *Max* *79:* 80
1917 **Hesse-Rabinovitch**, *Isa* *72:* 506
1917 **Honegger**, *Gottfried* *74:* 393
1921 **Hug**, *Fritz* *75:* 388
1924 **Humm**, *Ambrosius* *75:* 480
1928 **His**, *Andreas* *73:* 371
1928 **Keller**, *Heinz* *80:* 23
1933 **Henselmann**, *Caspar* *72:* 73
1939 **Hürlimann**, *Ruth* *75:* 361
1940 **Hürzeler**, *Peter* *75:* 368
1946 **Hofkunst Schroer**, *Sabine* ... *74:* 126
1947 **Humbert**, *Jean-Pierre* *75:* 469
1957 **Henking**, *Katharina* *71:* 500

Innenarchitekt

1873 **Jaulmes**, *Gustave* *77:* 433
1883 **Ingold**, *Otto* *76:* 294
1886 **Kienzle**, *Wilhelm* *80:* 223
1919 **Huber**, *Max* *75:* 282
1932 **Klug**, *Ubald* *80:* 523
1952 **Huber**, *Daniel* *75:* 262
1966 **Holzer**, *Barbara* *74:* 347

Instrumentenbauer

1734 **Hurter**, *Johann Heinrich* *76:* 31

Kalligraf

1530 **Holtzmüller**, *Heinrich* *74:* 337

Kartograf

1778 **Keller**, *Heinrich* *80:* 23

Keramiker

1847 **Jeanneret**, *Gustave* *77:* 464
1856 **Keiser** (Hafner-, Ofenbauer-
 Familie) *79:* 522
1856 **Keiser**, *Josef* *79:* 522
1859 **Keiser**, *Josef Anton* *79:* 523
1866 **Keiser**, *Elisabeth* *79:* 522
1894 **Hindenlang**, *Charles* *73:* 272
1952 **Huber**, *Ursula* *75:* 290

Künstler

1965 **Hunziker**, *Daniel Robert* *75:* 537

Kunsthandwerker

1754 **Jaquet**, *Jean* *77:* 369
1839 **Herold**, *Gustav* *72:* 308
1847 **Jeanneret**, *Gustave* *77:* 464
1864 **Hirzel**, *Hermann* *73:* 369
1873 **Jaulmes**, *Gustave* *77:* 433
1874 **Hoetger**, *Bernhard* *74:* 42
1879 **Hugonnet**, *Aloys* *75:* 417
1883 **Heer**, *William* *71:* 38
1888 **Itten**, *Johannes* *76:* 491
1915 **Iselin**, *Faustina* *76:* 418

Maler

1420 **Hemmel** von **Andlau**, *Peter* .. *71:* 424
1470 **Herbst**, *Hans* *72:* 127
1493 **Holbein**, *Ambrosius* *74:* 213
1497 **Holbein**, *Hans* *74:* 219
1510 **Kallenberg**, *Jakob* *79:* 178

1527	**Hör**, *Andreas*	74: 19		1811	**Kelterborn**, *Ludwig Adam*	80: 43
1535	**Kluber**, *Hans Hug*	80: 520		1813	**Humbert**, *Jean-Charles-Ferdinand*	75: 468
1564	**Heintz**, *Joseph*	71: 242		1814	**Hegi**, *Johann Salomon*	71: 93
1574	**Heintz**, *Daniel*	71: 238		1819	**Keller**, *Gottfried*	80: 21
1591	**Hofmann**, *Samuel*	74: 150		1822	**Huwiler** (Maler-Familie)	76: 88
1616	**Kauw**, *Albrecht*	79: 459		1822	**Huwiler**, *Jakob*	76: 88
1619	**Hersche**, *Johann Sebastian*	72: 393		1824	**Jenny**, *Heinrich*	77: 513
1627	**Keller** (1627/1765 Künstler-Familie)	80: 11		1829	**Hegg**, *Teresa Maria*	71: 91
1640	**Hermann** (Maler-Familie)	72: 194		1835	**Holzhalb**, *Adolf Rudolf*	74: 353
1668	**Huber**, *Johann Rudolf*	75: 275		1840	**Hunziker**, *Hermann*	75: 536
1692	**Keller**, *Johann Heinrich*	80: 12		1842	**Huguenin**, *Oscar*	75: 421
1718	**Heilmann**, *Johann Kaspar*	71: 162		1842	**Jauslin**, *Karl*	77: 435
1721	**Huber**, *Jean*	75: 270		1843	**Heuscher**, *Johann-Jakob*	73: 12
1723	**Hermann**, *Franz Ludwig*	72: 194		1844	**Keller**, *Albert* von	80: 15
1733	**Hennezel**, *Béat de*	71: 536		1847	**Jeanneret**, *Gustave*	77: 464
1734	**Hurter**, *Johann Heinrich*	76: 31		1848	**Jeanniot**, *Pierre-Georges*	77: 468
1736	**Julien**, *Jean Antoine*	78: 474		1853	**Hodler**, *Ferdinand*	73: 480
1740	**Keller** (1740/1904 Maler-Familie)	80: 13		1854	**Ihly**, *Daniel*	76: 181
1740	**Keller**, *Joseph*	80: 14		1855	**Kaiser**, *Edouard*	79: 126
1741	**Kauffmann**, *Angelika*	79: 429		1859	**Keiser**, *Josef Anton*	79: 523
1746	**Jehly**, *Johann Mathias*	77: 485		1862	**Hermanjat**, *Abraham*	72: 191
1752	**Huber**, *Johann Kaspar*	75: 274		1864	**Hirzel**, *Hermann*	73: 369
1754	**Hoechle**, *Johann Baptist*	73: 490		1864	**Iturrino**, *Francisco*	76: 498
1754	**Huber**, *Jean Daniel*	75: 271		1866	**Keiser**, *Elisabeth*	79: 522
1760	**Hess**, *Ludwig*	72: 489		1867	**Huwiler**, *Jakob*	76: 88
1765	**Kaiserman**, *François*	79: 133		1867	**Iten**, *Meinrad*	76: 478
1769	**Hirzel**, *Susette*	73: 371		1867	**Kaufmann**, *Josef Klemens*	79: 443
1770	**Hess**, *David*	72: 481		1868	**Heimgartner**, *Josef*	71: 176
1770	**Huber**, *Rudolf*	75: 285		1868	**Itschner**, *Karl*	76: 488
1777	**Juillerat**, *Jacques Henri*	78: 464		1873	**Jaulmes**, *Gustave*	77: 433
1778	**Keller**, *Heinrich*	80: 23		1874	**Hoetger**, *Bernhard*	74: 42
1787	**Huber**, *Wilhelm*	75: 292		1874	**Iten**, *Hans*	76: 478
1788	**Keller**, *Alois*	80: 13		1876	**Hinter**, *Albert*	73: 290
1789	**Knébel** (1789/1898 Maler-Familie)	80: 538		1877	**Hesse**, *Hermann*	72: 501
1789	**Knébel**, *Jean-François*	80: 538		1878	**Helbig**, *Walter*	71: 299
1792	**Hornung**, *Joseph*	75: 1		1878	**Hofer**, *Karl*	74: 61
1796	**Isenring**, *Johann Baptist*	76: 427		1879	**Hugonnet**, *Aloys*	75: 417
1797	**Huber**, *Johann Rudolf*	75: 276		1879	**Klee**, *Paul*	80: 399
1798	**Hitz**, *Hans Conrad*	73: 385		1880	**Kirchner**, *Ernst Ludwig*	80: 311
1798	**Hunziker** (Maler-Familie)	75: 536		1881	**Hermès**, *Erich*	72: 228
1799	**Hess**, *Hieronymus*	72: 484		1881	**Heusser**, *Heinrich*	73: 18
1799	**Hirnschrot**, *Johann Andreas*	73: 324		1881	**Hodel**, *Ernst*	73: 463
1801	**Himely**, *Sigismond*	73: 260		1881	**Jaeger**, *August*	77: 163
1810	**Knébel**, *Charles-François*	80: 538		1883	**Heer**, *William*	71: 38
				1884	**Heller-Lazard**, *Ilse*	71: 353
				1884	**Junghanns**, *Reinhold Rudolf*	78: 513

Schweiz / Maler

1885	Herrmann, *Caspar Joseph*	72: 375	1914	Hutter, *Joos*	76: 77
1885	Kammüller, *Paul*	79: 233	1915	Iselin, *Faustina*	76: 418
1886	Hugentobler, *Iwan*	75: 389	1916	Hildesheimer, *Wolfgang*	73: 183
1887	Herzig, *Heinrich*	72: 455	1916	Imfeld, *Hugo*	76: 240
1887	Hügin, *Karl*	75: 339	1917	Honegger, *Gottfried*	74: 393
1888	Huber, *Hermann*	75: 267	1917	Jacob, *Ernst Emanuel*	77: 56
1888	Huf, *Fritz*	75: 384	1919	Hess, *Esther*	72: 483
1888	Itten, *Johannes*	76: 491	1919	Huber, *Max*	75: 282
1890	Hirt, *Marthe*	73: 364	1920	Helbling, *Willi*	71: 303
1890	Kager, *Erica* von	79: 103	1920	Heussler, *Valery*	73: 21
1891	Humbert, *Charles*	75: 467	1920	Hubertus, *Jan*	75: 299
1892	Huelsenbeck, *Richard*	75: 343	1921	Hug, *Fritz*	75: 388
1893	Henri, *Florence*	72: 26	1924	Humm, *Ambrosius*	75: 480
1894	Hindenlang, *Charles*	73: 272	1925	Hesselbarth, *Jean-Claude*	72: 507
1894	Hunziker, *Gerold*	75: 536	1925	Klotz, *Lenz*	80: 518
1894	Hunziker, *Werner*	75: 536	1926	Humair, *Michel*	75: 463
1894	Jordi, *Eugen*	78: 324	1926	Isler, *Heinz*	76: 448
1895	Hürlimann, *Emma*	75: 359	1927	Ilie, *Pavel*	76: 205
1897	Hugentobler, *Johannes*	75: 390	1927	Item, *Georges*	76: 477
1898	Herman, *Sali*	72: 187	1927	Jobin, *Arthur*	78: 103
1898	Holy, *Adrien*	74: 340	1928	Herzig, *Raya*	72: 456
1899	Hug, *Charles*	75: 387	1928	His, *Andreas*	73: 371
1900	Holty, *Carl Robert*	74: 331	1928	Hofer, *Konrad*	74: 63
1900	Hosch, *Karl*	75: 46	1928	Keller, *Heinz*	80: 23
1901	Hinrichsen, *Kurt*	73: 288	1929	Ineichen, *Irma*	76: 271
1901	Hunziker, *Max*	75: 539	1929	Keller, *Lilly*	80: 25
1902	Hegetschweiler, *Max*	71: 86	1930	Hutter, *Anje*	76: 77
1902	Hinterreiter, *Hans*	73: 292	1931	Isler, *Vera*	76: 449
1903	Heussler, *Ernst Georg*	73: 19	1931	Jäggi, *Mili*	77: 174
1903	Huber, *Max Emanuel*	75: 283	1931	Knapp, *Peter*	80: 532
1905	Hesse, *Bruno*	72: 494	1932	Heussler, *Hey*	73: 19
1905	Kleiser, *Enrique*	80: 437	1932	Hirschi, *Godi*	73: 346
1906	Huguenin, *Roger*	75: 422	1932	Holenstein, *Werner*	74: 243
1906	Jegerlehner, *Hans*	77: 479	1932	Hurter, *Werner*	76: 33
1906	Kemeny-Szemere, *Madeleine*	80: 48	1933	Heinzen, *Elga*	71: 261
1907	Heim, *Régine*	71: 168	1933	Huber, *Walter*	75: 291
1907	Höllrigl, *Alois Karl*	73: 538	1933	Iannone, *Dorothy*	76: 134
1907	Kemény, *Zoltan*	80: 47	1934	Iseli, *Rolf*	76: 418
1909	Herbst, *Adolf*	72: 125	1935	Hüppi, *Alfonso*	75: 355
1909	Ionesco, *Eugène*	76: 348	1936	Huber, *Hans-Rudolf*	75: 267
1909	Joos, *Hildegard*	78: 303	1938	Jalass, *Immo*	77: 245
1910	Jonas, *Walter*	78: 245	1939	Herzog, *Josef*	72: 460
1911	Hoffmann, *Felix*	74: 96	1939	Huber, *Giovanni*	75: 266
1912	Huwiler, *Willy*	76: 88	1939	Hürlimann, *Ruth*	75: 361
1912	Kämpf, *Max*	79: 80	1939	Hunold, *Hans*	75: 509
1914	Hungerbühler, *Emil*	75: 506	1939	Jaccard, *Christian*	77: 25
1914	Hurni, *Rudolf*	76: 22	1940	Hürzeler, *Peter*	75: 368

1940	Huth-Rößler, *Waltraut*	76: 70
1940	Keel, *Anna*	79: 504
1941	Hirvimäki, *Veikko*	73: 369
1941	Jäggli, *Margrit*	77: 175
1942	Höppner, *Berndt*	74: 18
1942	Hofkunst, *Alfred*	74: 125
1942	Kielholz, *Heiner*	80: 213
1943	Heigold, *Otto*	71: 139
1943	Hersberger, *Marguerite*	72: 392
1944	Hesse-Honegger, *Cornelia*	72: 505
1944	Jedlička, *Jan*	77: 474
1946	Hofkunst Schroer, *Sabine*	74: 126
1947	Humbert, *Jean-Pierre*	75: 469
1947	Indermaur, *Robert*	76: 262
1950	Himmelsbach, *Rut*	73: 263
1950	Jaquet, *Jean-Michel*	77: 370
1950	Juvan, *Susi*	79: 32
1952	Heller, *Elisabeth*	71: 345
1952	Hirsch, *Ursula*	73: 339
1952	Huber, *Daniel*	75: 262
1952	Huber, *Ursula*	75: 290
1954	Ingold, *Res*	76: 295
1954	Jakob, *Bruno*	77: 216
1955	Huber, *Thomas*	75: 288
1955	Jurt, *Marc*	79: 10
1956	Hofer, *Andreas*	74: 57
1956	Humerose, *Alan*	75: 479
1957	Heé, *Barbara*	71: 8
1957	Hoppe, *Doris*	74: 462
1957	Huck, *Alain*	75: 304
1960	Hofmann, *Hanspeter*	74: 138
1961	Helbling, *Arnold*	71: 303
1962	Hodel, *Susan*	73: 464
1962	Huelin, *Michel*	75: 341
1964	Hersberger, *Lori*	72: 390
1965	Hüppi, *Johannes*	75: 357
1966	Hiepler, *Esther*	73: 119

Medailleur

1766	Huber, *Johann Friedrich*	75: 273
1845	Huguenin, *Fritz*	75: 419
1879	Huguenin, *Henri*	75: 420
1906	Huguenin, *Roger*	75: 422
1907	Hege, *Willy*	71: 62

Metallkünstler

1907	Kemény, *Zoltan*	80: 47

Miniaturmaler

1497	Holbein, *Hans*	74: 219
1591	Hofmann, *Samuel*	74: 150
1612	Huaud (Email-, Miniaturmaler-Familie)	75: 244
1612	Huaud, *Pierre*	75: 245
1647	Huaud, *Pierre*	75: 245
1655	Huaud, *Jean Pierre*	75: 245
1657	Huaud, *Amy*	75: 244
1701	Huaud, *François*	75: 245
1734	Hurter, *Johann Heinrich*	76: 31
1770	Huber, *Rudolf*	75: 285
1798	Hitz, *Hans Conrad*	73: 385
1799	Hirnschrot, *Johann Andreas*	73: 324
1883	Heer, *William*	71: 38

Möbelkünstler

1520	Heidelberger, *Thomas*	71: 119
1758	Hopfengärtner, *Christoph*	74: 446
1886	Kienzle, *Wilhelm*	80: 223
1896	Jeanneret, *Pierre*	77: 465

Mosaikkünstler

1887	Hügin, *Karl*	75: 339
1911	Hoffmann, *Felix*	74: 96
1917	Honegger, *Gottfried*	74: 393
1920	Helbling, *Willi*	71: 303
1921	Hug, *Fritz*	75: 388
1947	Humbert, *Jean-Pierre*	75: 469

Neue Kunstformen

1892	Huelsenbeck, *Richard*	75: 343
1907	Kemény, *Zoltan*	80: 47
1914	Hutter, *Joos*	76: 77
1916	Hildesheimer, *Wolfgang*	73: 183
1919	Hess, *Esther*	72: 483
1927	Ilie, *Pavel*	76: 205
1929	Keller, *Lilly*	80: 25
1931	Isler, *Vera*	76: 449

1931 **Knapp**, *Peter* 80: 532
1932 **Hirschi**, *Godi* 73: 346
1933 **Heinzen**, *Elga* 71: 261
1933 **Iannone**, *Dorothy* 76: 134
1935 **Hüppi**, *Alfonso* 75: 355
1936 **Huber**, *Hans-Rudolf* 75: 267
1939 **Hürlimann**, *Ruth* 75: 361
1939 **Jaccard**, *Christian* 77: 25
1940 **Huth-Rößler**, *Waltraut* 76: 70
1941 **Jäggli**, *Margrit* 77: 175
1942 **Herdeg**, *Christian* 72: 137
1942 **Höppner**, *Berndt* 74: 18
1943 **Hersberger**, *Marguerite* 72: 392
1945 **Keller**, *Pierre* 80: 26
1948 **Immoos**, *Franz* 76: 249
1950 **Himmelsbach**, *Rut* 73: 263
1952 **Heller**, *Elisabeth* 71: 345
1952 **Hirsch**, *Ursula* 73: 339
1952 **Kappeler**, *Simone* 79: 312
1954 **Jakob**, *Bruno* 77: 216
1955 **Huber**, *Thomas* 75: 288
1955 **Jurt**, *Marc* 79: 10
1956 **Hofer**, *Andreas* 74: 57
1957 **Henking**, *Katharina* 71: 500
1957 **Hirschhorn**, *Thomas* 73: 345
1957 **Huber**, *Felix Stephan* 75: 265
1957 **Huck**, *Alain* 75: 304
1959 **Hunold**, *Christine* 75: 508
1959 **Julliard**, *Alain* 78: 486
1960 **Klossner**, *Franticek* 80: 514
1961 **Kaufmann**, *Andreas M.* 79: 439
1962 **Hodel**, *Susan* 73: 464
1962 **Huelin**, *Michel* 75: 341
1962 **Hummel**, *Cécile* 75: 482
1963 **Keiser**, *Daniela* 79: 524
1964 **Hersberger**, *Lori* 72: 390
1965 **Klein**, *Ute* 80: 420
1966 **Hiepler**, *Esther* 73: 119
1967 **Herzog**, *Roland* 72: 463
1968 **Hess**, *Nic* 72: 490
1971 **Keller**, *San* 80: 27

Panoramenkünstler

1778 **Keller**, *Heinrich* 80: 23
1853 **Imfeld**, *Xaver* 76: 240

Papierkünstler

1957 **Henking**, *Katharina* 71: 500

Porzellankünstler

1799 **Hirnschrot**, *Johann Andreas* . . 73: 324

Puppenkünstler

1924 **Humm**, *Ambrosius* 75: 480

Restaurator

1788 **Keller**, *Alois* 80: 13
1812 **Isella**, *Pietro* 76: 420
1867 **Huwiler**, *Jakob* 76: 88
1868 **Heimgartner**, *Josef* 71: 176
1877 **Indermühle**, *Karl* 76: 263
1912 **Huwiler**, *Willy* 76: 88
1944 **Jedlička**, *Jan* 77: 474

Schmuckkünstler

1952 **Hofstetter**, *Jean-Jacques* 74: 164

Schnitzer

1507 **Hoffmann**, *Martin* 74: 109
1520 **Heidelberger**, *Thomas* 71: 119
1647 **Hunger**, *Jakob* 75: 506
1665 **Keller**, *Johann Jacob* 80: 12
1791 **Heuberger**, *Franz Xaver* 72: 530
1894 **Huggler**, *Arnold* 75: 395

Schriftkünstler

1914 **Hurni**, *Rudolf* 76: 22

Siegelschneider

1766 **Huber**, *Johann Friedrich* 75: 273

Silberschmied

1902 **Jucker**, *Carl Jacob* 78: 431

Silhouettenkünstler

1721 **Huber**, *Jean* 75: 270

Textilkünstler

1893	**Klein**, *Georgette*	*80:* 414
1911	**Hoffmann**, *Felix*..........	*74:* 96
1917	**Honegger**, *Gottfried*	*74:* 393
1927	**Jobin**, *Arthur*...........	*78:* 103
1929	**Keller**, *Lilly*............	*80:* 25
1930	**Hutter**, *Anje*	*76:* 77
1933	**Huber**, *Walter*	*75:* 291
1944	**Hesse-Honegger**, *Cornelia* ...	*72:* 505

Tischler

1520	**Heidelberger**, *Thomas*	*71:* 119
1627	**Keller** (1627/1765 Künstler-Familie)	*80:* 11
1627	**Keller**, *Johann Heinrich*	*80:* 11
1665	**Keller**, *Johann Jacob*	*80:* 12
1718	**Kambli**, *Johann Melchior*	*79:* 211
1758	**Hopfengärtner**, *Christoph* ...	*74:* 446

Uhrmacher

1721	**Jaquet-Droz** (1721-1824 Uhrmacher-, Feinmechaniker-Familie)	*77:* 371
1721	**Jaquet-Droz**, *Pierre*	*77:* 372
1746	**Leschot**, *Jean-Frédéric*	*77:* 372
1752	**Jaquet-Droz**, *Henry Louis* ...	*77:* 371

Vergolder

1619	**Hersche**, *Johann Sebastian* ...	*72:* 393

Wandmaler

1535	**Kluber**, *Hans Hug*	*80:* 520
1640	**Hermann** (Maler-Familie) ...	*72:* 194
1723	**Hermann**, *Franz Ludwig*	*72:* 194
1746	**Jehly**, *Johann Mathias*	*77:* 485
1822	**Huwiler** (Maler-Familie)	*76:* 88
1822	**Huwiler**, *Jakob*	*76:* 88
1867	**Huwiler**, *Jakob*	*76:* 88
1887	**Hügin**, *Karl*	*75:* 339
1888	**Huber**, *Hermann*	*75:* 267
1894	**Hunziker**, *Gerold*	*75:* 536
1897	**Hugentobler**, *Johannes*	*75:* 390
1899	**Hug**, *Charles*	*75:* 387
1903	**Huber**, *Max Emanuel*	*75:* 283
1906	**Jegerlehner**, *Hans*	*77:* 479
1909	**Herbst**, *Adolf*	*72:* 125
1911	**Hoffmann**, *Felix*..........	*74:* 96
1912	**Huwiler**, *Willy*	*76:* 88
1912	**Kämpf**, *Max*	*79:* 80
1927	**Jobin**, *Arthur*...........	*78:* 103
1947	**Indermaur**, *Robert*	*76:* 262
1952	**Hirsch**, *Ursula*...........	*73:* 339

Zeichner

1493	**Holbein**, *Ambrosius*........	*74:* 213
1497	**Holbein**, *Hans*	*74:* 219
1510	**Kallenberg**, *Jakob*	*79:* 178
1535	**Kluber**, *Hans Hug*	*80:* 520
1564	**Heintz**, *Joseph*	*71:* 242
1574	**Heintz**, *Daniel*	*71:* 238
1616	**Kauw**, *Albrecht*	*79:* 459
1668	**Huber**, *Johann Rudolf*	*75:* 275
1697	**Herrliberger**, *David*	*72:* 372
1718	**Heilmann**, *Johann Kaspar* ...	*71:* 162
1723	**Holzhalb**, *Johann Rudolf*	*74:* 354
1733	**Hennezel**, *Béat* de	*71:* 536
1736	**Julien**, *Jean Antoine*	*78:* 474
1740	**Keller**, *Joseph*	*80:* 14
1741	**Kauffmann**, *Angelika*	*79:* 429
1752	**Huber**, *Johann Kaspar*	*75:* 274
1754	**Huber**, *Jean Daniel*	*75:* 271
1754	**Jaquet**, *Jean*	*77:* 369
1769	**Hirzel**, *Susette*	*73:* 371
1770	**Hess**, *David*.............	*72:* 481
1770	**Huber**, *Rudolf*	*75:* 285
1771	**Keller**, *Heinrich*	*80:* 22
1774	**Hegi**, *Franz*	*71:* 92
1787	**Huber**, *Wilhelm*	*75:* 292
1792	**Hornung**, *Joseph*	*75:* 1
1796	**Isenring**, *Johann Baptist*	*76:* 427
1799	**Hess**, *Hieronymus*	*72:* 484
1811	**Kelterborn**, *Ludwig Adam* ...	*80:* 43
1814	**Hegi**, *Johann Salomon*	*71:* 93
1819	**Keller**, *Gottfried*	*80:* 21
1824	**Jenny**, *Heinrich*	*77:* 513
1825	**Huber**, *Kaspar Ulrich*	*75:* 279
1829	**Hegg**, *Teresa Maria*	*71:* 91
1835	**Holzhalb**, *Adolf Rudolf*	*74:* 353
1842	**Huguenin**, *Oscar*	*75:* 421

Schweiz / Zeichner

1843	Heuscher, Johann-Jakob	73: 12		1914	Hungerbühler, Emil	75: 506
1853	Hodler, Ferdinand	73: 480		1915	Iselin, Faustina	76: 418
1862	Hermanjat, Abraham	72: 191		1916	Hildesheimer, Wolfgang	73: 183
1864	Hirzel, Hermann	73: 369		1917	Hesse-Rabinovitch, Isa	72: 506
1867	Iten, Meinrad	76: 478		1917	Jacob, Ernst Emanuel	77: 56
1867	Kaufmann, Josef Klemens	79: 443		1919	Hess, Esther	72: 483
1868	Itschner, Karl	76: 488		1921	Hug, Fritz	75: 388
1873	Jaulmes, Gustave	77: 433		1924	Humm, Ambrosius	75: 480
1874	Hoetger, Bernhard	74: 42		1925	Hesselbarth, Jean-Claude	72: 507
1877	Hesse, Hermann	72: 501		1925	Klotz, Lenz	80: 518
1878	Hofer, Karl	74: 61		1927	Ilie, Pavel	76: 205
1879	Hugonnet, Aloys	75: 417		1927	Item, Georges	76: 477
1879	Klee, Paul	80: 399		1928	His, Andreas	73: 371
1880	Kirchner, Ernst Ludwig	80: 311		1932	Heussler, Hey	73: 19
1881	Hermès, Erich	72: 228		1932	Hirschi, Godi	73: 346
1883	Heer, William	71: 38		1933	Heinzen, Elga	71: 261
1884	Junghanns, Reinhold Rudolf	78: 513		1933	Henselmann, Caspar	72: 73
1886	Hosch, Paul	75: 47		1933	Huber, Walter	75: 291
1886	Hugentobler, Iwan	75: 389		1933	Iannone, Dorothy	76: 134
1887	Herzig, Heinrich	72: 455		1934	Hutter, Schang	76: 77
1887	Hügin, Karl	75: 339		1934	Iseli, Rolf	76: 418
1888	Huber, Hermann	75: 267		1935	Hüppi, Alfonso	75: 355
1890	Kager, Erica von	79: 103		1936	Huber, Hans-Rudolf	75: 267
1891	Humbert, Charles	75: 467		1938	Jalass, Immo	77: 245
1894	Hindenlang, Charles	73: 272		1939	Herzog, Josef	72: 460
1898	Herman, Sali	72: 187		1939	Huber, Giovanni	75: 266
1899	Hug, Charles	75: 387		1939	Hürlimann, Ruth	75: 361
1900	Holty, Carl Robert	74: 331		1939	Jaccard, Christian	77: 25
1900	Hosch, Karl	75: 46		1940	Hürzeler, Peter	75: 368
1901	Hinrichsen, Kurt	73: 288		1940	Keel, Anna	79: 504
1901	Hunziker, Max	75: 539		1941	Jäggli, Margrit	77: 175
1902	Hegetschweiler, Max	71: 86		1941	Jans, Werner Ignaz	77: 320
1903	Heussler, Ernst Georg	73: 19		1942	Höppner, Berndt	74: 18
1903	Huber, Max Emanuel	75: 283		1942	Hofkunst, Alfred	74: 125
1905	Hesse, Bruno	72: 494		1942	Kielholz, Heiner	80: 213
1906	Huguenin, Roger	75: 422		1943	Heigold, Otto	71: 139
1906	Jegerlehner, Hans	77: 479		1943	Hersberger, Marguerite	72: 392
1906	Kemeny-Szemere, Madeleine	80: 48		1944	Hesse-Honegger, Cornelia	72: 505
1907	Höllrigl, Alois Karl	73: 538		1945	Hotz, Roland	75: 69
1907	Kemény, Zoltan	80: 47		1946	Hofkunst Schroer, Sabine	74: 126
1909	Herbst, Adolf	72: 125		1947	Humbert, Jean-Pierre	75: 469
1909	Ionesco, Eugène	76: 348		1947	Indermaur, Robert	76: 262
1910	Jonas, Walter	78: 245		1948	Immoos, Franz	76: 249
1911	Hess, Hildi	72: 485		1950	Jaquet, Jean-Michel	77: 370
1911	Hoffmann, Felix	74: 96		1952	Heller, Elisabeth	71: 345
1912	Heller-Klauser, Maja	71: 352		1954	Jakob, Bruno	77: 216
1912	Kämpf, Max	79: 80		1955	Huber, Thomas	75: 288

1956	**Hofer**, *Andreas*	74: 57	1921	**Josic**, *Alexis*	78: 355
1956	**Humerose**, *Alan*	75: 479	1924	**Janković**, *Živorad*	77: 297
1956	**Hunziker**, *Christopher T.*	75: 537	1926	**Ivković**, *Vladislav*	76: 546
1957	**Heé**, *Barbara*	71: 8	1931	**Janković**, *Božidar*	77: 296
1957	**Henking**, *Katharina*	71: 500	1935	**Jovin**, *Branislav*	78: 407
1957	**Hoppe**, *Doris*	74: 462	1940	**Jobst**, *Mario*	78: 107
1957	**Huck**, *Alain*	75: 304			
1958	**Kamm**, *Peter*	79: 229			

Bildhauer

1960	**Hofmann**, *Hanspeter*	74: 138
1960	**Imsand**, *Jean-Pascal*	76: 252
1960	**Klossner**, *Frantiček*	80: 514
1962	**Hodel**, *Susan*	73: 464
1962	**Hummel**, *Cécile*	75: 482
1964	**Hersberger**, *Lori*	72: 390
1965	**Hüppi**, *Johannes*	75: 357
1966	**Hiepler**, *Esther*	73: 119
1967	**Herzog**, *Roland*	72: 463
1968	**Hess**, *Nic*	72: 490
1971	**Keller**, *San*	80: 27

1861 **Jovanović**, *Đorđe* 78: 399
1885 **Jovančević**, *Branislav* 78: 398
1928 **Jurišić**, *Mira* 79: 2
1929 **Jančić**, *Olga* 77: 272

Buchkünstler

1526 **Jovan** von **Kratovo** 78: 397

Bühnenbildner

1897 **Josić**, *Mladen* 78: 356
1937 **Kapor**, *Momo* 79: 309

Senegal

Grafiker

1947 **Keita**, *Souleymane* 79: 526

Keramiker

1947 **Keita**, *Souleymane* 79: 526

Maler

1947 **Keita**, *Souleymane* 79: 526

Fotograf

1817 **Jovanović**, *Anastas* 78: 398
1863 **Jovanović**, *Milan* 78: 400
1866 **Inkiostri Medenjak**, *Dragutin* . 76: 311

Gebrauchsgrafiker

1949 **Jelavić**, *Dalibor* 77: 489
1950 **Jakešević**, *Nenad* 77: 211
1961 **Janjetov**, *Zoran* 77: 292

Grafiker

1817 **Jovanović**, *Anastas* 78: 398
1882 **Ivanović**, *Ljubomir* 76: 533
1886 **Jeremić**, *Nikola* 78: 2
1905 **Huter**, *Anton* 76: 66
1906 **Hegedušić**, *Željko* 71: 67
1923 **Ilijević**, *Ksenija* 76: 210
1924 **Ivković**, *Bogoljub* 76: 546
1924 **Jovanović**, *Bogoljub* 78: 399
1924 **Karanović**, *Boško* 79: 327
1925 **Jeremić**, *Aleksandar* 78: 1

Serbien

Architekt

1844 **Ivačković**, *Svetozar* 76: 502
1849 **Jovanovič**, *Konstantin Anastasov* 78: 400
1857 **Ilkić**, *Jovan* 76: 215
1896 **Kliska**, *Stanko* 80: 498
1912 **Ignjatović**, *Bogdan* 76: 177

1929 **Jančić**, *Olga* 77: 272
1938 **Hozo**, *Dževad* 75: 163
1944 **Horváth**, *János* 75: 38
1949 **Jelavić**, *Dalibor* 77: 489
1950 **Jakešević**, *Nenad* 77: 211

Illustrator

1882 **Ivanović**, *Ljubomir* 76: 533
1897 **Josić**, *Mladen* 78: 356
1905 **Huter**, *Anton* 76: 66
1937 **Kapor**, *Momo* 79: 309
1950 **Jakešević**, *Nenad* 77: 211

Innenarchitekt

1866 **Inkiostri Medenjak**, *Dragutin* . 76: 311

Kalligraf

1526 **Jovan** von **Kratovo** 78: 397

Kunsthandwerker

1866 **Inkiostri Medenjak**, *Dragutin* . 76: 311

Maler

1526 **Jovan** von **Kratovo** 78: 397
1745 **Jezdimirović**, *Grigorije* 78: 40
1797 **Jakšić**, *Arsenije* 77: 231
1806 **Jaksić**, *Simeon* 77: 233
1816 **Iscovescu**, *Barbu* 76: 417
1817 **Jovanović**, *Anastas* 78: 398
1828 **Karadžić-Vukomanović**,
 Wilhelmina 79: 322
1832 **Jakšić**, *Đura* 77: 232
1839 **Jaksić**, *Dimitrije* 77: 231
1859 **Jovanović**, *Pavle* 78: 402
1866 **Inkiostri Medenjak**, *Dragutin* . 76: 311
1882 **Ivanović**, *Ljubomir* 76: 533
1886 **Jeremić**, *Nikola* 78: 2
1897 **Josić**, *Mladen* 78: 356
1905 **Huter**, *Anton* 76: 66
1906 **Hegedušić**, *Željko* 71: 67
1922 **Jovanović-Mihailović**, *Ljubinka* 78: 403
1923 **Ilijević**, *Ksenija* 76: 210

1923 **Kangrga**, *Olivera* 79: 273
1924 **Ivković**, *Bogoljub* 76: 546
1924 **Jonaš**, *Martin* 78: 244
1924 **Jovanović**, *Bogoljub* 78: 399
1924 **Karanović**, *Boško* 79: 327
1925 **Jeremić**, *Aleksandar* 78: 1
1925 **Jevtović**, *Dušan* 78: 37
1929 **Jančić**, *Olga* 77: 272
1935 **Jovanović**, *Milosav* 78: 401
1937 **Kapor**, *Momo* 79: 309
1944 **Horváth**, *János* 75: 38
1949 **Jelavić**, *Dalibor* 77: 489
1949 **Kešelj**, *Milan* 80: 125
1950 **Jakešević**, *Nenad* 77: 211
1964 **Kapor**, *Ana* 79: 308

Miniaturmaler

1526 **Jovan** von **Kratovo** 78: 397

Möbelkünstler

1866 **Inkiostri Medenjak**, *Dragutin* . 76: 311

Schnitzer

1885 **Jovančević**, *Branislav* 78: 398

Zeichner

1816 **Iscovescu**, *Barbu* 76: 417
1817 **Jovanović**, *Anastas* 78: 398
1828 **Karadžić-Vukomanović**,
 Wilhelmina 79: 322
1906 **Hegedušić**, *Željko* 71: 67
1924 **Jonaš**, *Martin* 78: 244
1924 **Jovanović**, *Bogoljub* 78: 399
1925 **Jevtović**, *Dušan* 78: 37
1935 **Jovanović**, *Milosav* 78: 401
1938 **Hozo**, *Dževad* 75: 163
1949 **Kešelj**, *Milan* 80: 125
1961 **Janjetov**, *Zoran* 77: 292

Simbabwe

Bildhauer

1951 **Jogee**, *Rashid* 78: 143

Illustrator

1919 **Henry**, *David Morrison Reid* . . 72: 49

Maler

1919 **Henry**, *David Morrison Reid* . . 72: 49
1951 **Jogee**, *Rashid* 78: 143

Zeichner

1951 **Jogee**, *Rashid* 78: 143

Slowakei

Architekt

1716 **Hefele**, *Melchior* 71: 55
1719 **Hillebrandt**, *Franz Anton* 73: 219
1868 **Jurkovič**, *Dušan* 79: 6
1869 **Hegedűs**, *Ármin* 71: 63
1893 **Hudec**, *László* 75: 307
1929 **Jendreják**, *Ľudovít* 77: 502
1953 **Hermann**, *Juraj* 72: 204
1969 **Juráni**, *Miloš* 78: 536

Bildhauer

1400 **Kaschauer**, *Jakob* 79: 374
1693 **Khien**, *Johann Georg* 80: 185
1698 **Hütter**, *Andreas* 75: 381
1716 **Hefele**, *Melchior* 71: 55
1817 **Klemens**, *Jozef Božetech* 80: 440
1831 **Izsó**, *Miklós* 77: 12
1842 **Huszár**, *Adolf* 76: 59
1881 **Klablena**, *Eduard* 80: 380
1886 **Jareš**, *Jaroslav* 77: 392
1906 **Horová-Kováčiková**, *Julie* . . . 75: 6
1919 **Hložník**, *Vincent* 73: 419
1937 **Jankovič**, *Jozef* 77: 297
1949 **Hulík**, *Viktor* 75: 446
1951 **Hoffstädter**, *Ján* 74: 123
1958 **Ilavský**, *Svetozár* 76: 201

Bühnenbildner

1886 **Jareš**, *Jaroslav* 77: 392
1887 **Kassák**, *Lajos* 79: 391
1906 **Holéczyova**, *Elena* 74: 240
1910 **Horner**, *Harry* 74: 531

Designer

1868 **Jurkovič**, *Dušan* 79: 6
1937 **Jankovič**, *Jozef* 77: 297
1953 **Hlôška**, *Pavol* 73: 418
1974 **Illo**, *Patrik* 76: 224

Filmkünstler

1910 **Horner**, *Harry* 74: 531
1924 **Herold**, *Vlastimil* 72: 314

Fotograf

1817 **Klemens**, *Jozef Božetech* 80: 440
1907 **Honty**, *Tibor* 74: 421
1909 **Kálmán**, *Kata* 79: 189
1934 **Jiroušek**, *Alexander* 78: 89
1952 **Huszár**, *Tibor* 76: 60

Gebrauchsgrafiker

1870 **Helbing**, *Ferenc* 71: 302
1885 **Jaschik**, *Álmos* 77: 410

Gießer

1512 **Illenfeld** 76: 219
1512 **Illenfeld**, *Martin* 76: 219
1516 **Illenfeld**, *Franz Mathias* 76: 219
1568 **Illenfeld**, *Andrej* 76: 219
1716 **Hefele**, *Melchior* 71: 55

Glaskünstler

1912	Hološko, *Karol*	*74:* 311
1919	Hložník, *Vincent*	*73:* 419
1950	Klein, *Vladimir*	*80:* 422
1953	Hlôška, *Pavol*	*73:* 418
1974	Illo, *Patrik*	*76:* 224

Goldschmied

1561	Juvenel	*79:* 38
1625	Kecskeméti, *Péter*	*79:* 501
1775	Huber, *Franz Xaver*	*75:* 266

Grafiker

1749	Janscha, *Lorenz*	*77:* 322
1834	Keleti, *Gusztáv*	*80:* 9
1870	Helbing, *Ferenc*	*71:* 302
1885	Jaschik, *Álmos*	*77:* 410
1887	Kassák, *Lajos*	*79:* 391
1889	Kmetty, *János*	*80:* 530
1901	Kajlich, *Aurel*	*79:* 138
1906	Ketzek, *František*	*80:* 150
1919	Hložník, *Vincent*	*73:* 419
1922	Klimo, *Alojz*	*80:* 471
1924	Herold, *Vlastimil*	*72:* 314
1924	Ilavský, *Ján*	*76:* 200
1937	Jankovič, *Jozef*	*77:* 297
1949	Hulík, *Viktor*	*75:* 446
1958	Ilavský, *Svetozár*	*76:* 201
1958	Jančovič, *Robert*	*77:* 274

Illustrator

1834	Keleti, *Gusztáv*	*80:* 9
1885	Jaschik, *Álmos*	*77:* 410
1901	Kajlich, *Aurel*	*79:* 138
1906	Ketzek, *František*	*80:* 150
1919	Hložník, *Vincent*	*73:* 419
1921	Kaššaj, *Anton Mychajlovyč*	*79:* 390
1922	Klimo, *Alojz*	*80:* 471
1924	Ilavský, *Ján*	*76:* 200
1958	Jančovič, *Robert*	*77:* 274

Innenarchitekt

1969	Juráni, *Miloš*	*78:* 536

Keramiker

1881	Klablena, *Eduard*	*80:* 380
1906	Horová-Kováčiková, *Julie*	*75:* 6
1951	Hoffstädter, *Ján*	*74:* 123

Kunsthandwerker

1885	Jaschik, *Álmos*	*77:* 410
1886	Jareš, *Jaroslav*	*77:* 392
1921	Kaššaj, *Anton Mychajlovyč*	*79:* 390

Maler

1400	Kaschauer, *Jakob*	*79:* 374
1561	Juvenel	*79:* 38
1579	Juvenel, *Paul* (der Ältere)	*79:* 40
1668	Khien, *Hans Jacob*	*80:* 185
1749	Janscha, *Lorenz*	*77:* 322
1817	Klemens, *Jozef Božetech*	*80:* 440
1834	Keleti, *Gusztáv*	*80:* 9
1838	Horowitz, *Leopold*	*75:* 8
1859	Jansa, *Václav*	*77:* 321
1864	Katona, *Nándor*	*79:* 405
1870	Helbing, *Ferenc*	*71:* 302
1882	Jasusch, *Anton*	*77:* 425
1885	Jaschik, *Álmos*	*77:* 410
1886	Jareš, *Jaroslav*	*77:* 392
1887	Kassák, *Lajos*	*79:* 391
1889	Kmetty, *János*	*80:* 530
1901	Kajlich, *Aurel*	*79:* 138
1906	Ketzek, *František*	*80:* 150
1910	Hoffstädter, *Bedrich*	*74:* 122
1912	Hološko, *Karol*	*74:* 311
1919	Hložník, *Vincent*	*73:* 419
1921	Hložník, *Ferdinand*	*73:* 418
1921	Kaššaj, *Anton Mychajlovyč*	*79:* 390
1922	Klimo, *Alojz*	*80:* 471
1924	Ilavský, *Ján*	*76:* 200
1930	Jakabčič, *Michal*	*77:* 208
1949	Hulík, *Viktor*	*75:* 446
1958	Ilavský, *Svetozár*	*76:* 201
1964	Ilavská, *Svetlana*	*76:* 200
1968	Hostiňák, *Bohdan*	*75:* 62

Miniaturmaler

1561	Juvenel	*79:* 38

1773 Klimo, *Eustachius* 80: 472

Neue Kunstformen

1887 Kassák, *Lajos* 79: 391
1949 Hulík, *Viktor* 75: 446
1951 Hoffstädter, *Ján* 74: 123
1953 Kalmus, *Peter* 79: 191
1958 Ilavský, *Svetozár* 76: 201

Restaurator

1868 Jurkovič, *Dušan* 79: 6
1964 Ilavská, *Svetlana* 76: 200

Schnitzer

1400 Kaschauer, *Jakob* 79: 374

Textilkünstler

1906 Holéczyova, *Elena* 74: 240

Tischler

1716 Hefele, *Melchior* 71: 55

Waffenschmied

1512 Illenfeld 76: 219

Zeichner

1561 Juvenel 79: 38
1579 Juvenel, *Paul* (der Ältere) 79: 40
1716 Hefele, *Melchior* 71: 55
1749 Janscha, *Lorenz* 77: 322
1834 Keleti, *Gusztáv* 80: 9
1859 Jansa, *Václav* 77: 321
1870 Helbing, *Ferenc* 71: 302
1885 Jaschik, *Álmos* 77: 410
1887 Kassák, *Lajos* 79: 391
1889 Kmetty, *János* 80: 530
1912 Hološko, *Karol* 74: 311
1919 Hložník, *Vincent* 73: 419
1921 Kaššaj, *Anton Mychajlovyč* . . . 79: 390
1937 Jankovič, *Jozef* 77: 297
1958 Jančovič, *Robert* 77: 274

Slowenien

Architekt

1429 Ivan de Pari 76: 505
1700 Hoffer, *Joseph* 74: 77
1749 Hoffer, *Leopold* 74: 78
1857 Hráský, *Jan Vladimír* 75: 166
1871 Jager, *Ivan* 77: 189
1894 Ibler, *Drago* 76: 150
1925 Jelinek, *Slavko* 77: 494

Bildhauer

1735 Holzinger, *Joseph* 74: 356
1905 Kalin, *Boris* 79: 163
1911 Kalin, *Zdenko* 79: 164
1936 Hrvacki, *Drago* 75: 185
1944 Husiatynski, *Heinz* 76: 45

Bühnenbildner

1937 Jeraj, *Zmago* 78: 1
1968 Hranitelj, *Alan* 75: 166

Designer

1968 Hranitelj, *Alan* 75: 166

Fotograf

1852 Kasimir, *Alois* 79: 379
1866 Jerkič, *Anton* 78: 4
1894 Hibšer, *Hugon* 73: 84
1899 Jakac, *Božidar* 77: 209
1921 Kališnik, *Janez* 79: 171
1925 Hochstätter, *Jože* 73: 453
1937 Jeraj, *Zmago* 78: 1
1938 Kerbler, *Stojan* 80: 84
1942 Kalaš, *Bogoslav* 79: 144
1944 Husiatynski, *Heinz* 76: 45
1950 Hochstätter, *Miran Mišo* 73: 453
1955 Hodalič, *Arne* 73: 461

Gebrauchsgrafiker

1950 Hochstätter, *Miran Mišo* 73: 453

Slowenien / Glaskünstler

Glaskünstler

1934 **Jemec**, *Andrej* 77: 500

Goldschmied

1447 **Jamnitzer**, *Leonhard* 77: 262

Grafiker

1503 **Hirschvogel**, *Augustin* 73: 352
1769 **John**, *Friedrich* 78: 173
1852 **Kasimir**, *Alois* 79: 379
1897 **Jirak**, *Karel* 78: 84
1899 **Jakac**, *Božidar* 77: 209
1930 **Horvat**, *Joža* 75: 34
1934 **Jemec**, *Andrej* 77: 500
1936 **Hrvacki**, *Drago* 75: 185
1937 **Jeraj**, *Zmago* 78: 1
1938 **Hozo**, *Dževad* 75: 163
1940 **Hočevar**, *Leopold* 73: 442
1942 **Kalaš**, *Bogoslav* 79: 144
1943 **Jesih**, *Boris* 78: 20
1944 **Husiatynski**, *Heinz* 76: 45
1948 **Huzjan**, *Zdenko* 76: 105
1953 **Kirbiš**, *Dušan* 80: 303

Illustrator

1872 **Jama**, *Matija* 77: 249
1899 **Jakac**, *Božidar* 77: 209

Kartograf

1503 **Hirschvogel**, *Augustin* 73: 352

Keramiker

1930 **Horvat**, *Joža* 75: 34
1944 **Husiatynski**, *Heinz* 76: 45
1948 **Huzjan**, *Zdenko* 76: 105

Kunsthandwerker

1503 **Hirschvogel**, *Augustin* 73: 352

Maler

1490 **Johannes** de **Castua** 78: 147
1503 **Hirschvogel**, *Augustin* 73: 352
1726 **Karcher**, *Johann Valentin* 79: 337
1738 **Herrlein**, *Andreas* 72: 371
1829 **Karinger**, *Anton* 79: 344
1852 **Kasimir**, *Alois* 79: 379
1869 **Jakopič**, *Rihard* 77: 224
1872 **Jama**, *Matija* 77: 249
1887 **Klodic** de **Sabladoski**, *Paolo* . . 80: 502
1897 **Hlavaty**, *Robert* 73: 411
1897 **Jirak**, *Karel* 78: 84
1899 **Jakac**, *Božidar* 77: 209
1908 **Jakob**, *Karel* 77: 218
1930 **Horvat**, *Joža* 75: 34
1934 **Jemec**, *Andrej* 77: 500
1936 **Hrvacki**, *Drago* 75: 185
1937 **Jeraj**, *Zmago* 78: 1
1940 **Hočevar**, *Leopold* 73: 442
1942 **Kalaš**, *Bogoslav* 79: 144
1943 **Jesih**, *Boris* 78: 20
1944 **Husiatynski**, *Heinz* 76: 45
1948 **Huzjan**, *Zdenko* 76: 105
1953 **Kirbiš**, *Dušan* 80: 303
1973 **Kariž**, *Žiga* 79: 345

Medailleur

1503 **Hirschvogel**, *Augustin* 73: 352

Neue Kunstformen

1936 **Hrvacki**, *Drago* 75: 185
1948 **Huzjan**, *Zdenko* 76: 105
1953 **Kirbiš**, *Dušan* 80: 303
1973 **Kariž**, *Žiga* 79: 345

Vergolder

1726 **Karcher**, *Johann Valentin* 79: 337

Zeichner

1503 **Hirschvogel**, *Augustin* 73: 352
1887 **Klodic** de **Sabladoski**, *Paolo* . . 80: 502
1897 **Hlavaty**, *Robert* 73: 411
1938 **Hozo**, *Dževad* 75: 163
1940 **Hočevar**, *Leopold* 73: 442

Spanien

Architekt

1476	Jacopo da Firenze	77:	114
1481	Jooskenvan Utrecht	78:	304
1500	Herrera, Juan de	72:	349
1503	Kempeneer, Peter de	80:	55
1515	Jamete, Esteban	77:	258
1530	Herrera, Juan de	72:	346
1541	Hernández Estrada, Jerónimo	72:	281
1619	Herrera Barnuevo, Sebastián de	72:	357
1627	Herrera, Francisco de	72:	343
1632	Jiménez Donoso, José	78:	70
1665	Irazusta, Miguel de	76:	363
1669	Hurtado Izquierdo, Francisco	76:	28
1684	Ibero, Ignacio de	76:	148
1715	Hermosilla y Sandoval, José de	72:	242
1725	Ibero, Francisco de	76:	148
1738	Ibáñez, Marcos	76:	138
1750	Hernández, Juan Antonio Gaspar	72:	261
1809	Jones, Owen	78:	269
1810	Hidalga, Lorenzo de la	73:	99
1818	Jareño y Alarcón, Francisco	77:	391
1859	Hernández-Rubio y Gómez, Francisco	72:	294
1872	Juan i Torner, Albert	78:	423
1873	Izquierdo-Garrido, Ramon José	77:	11
1879	Jujol i Gibert, Josep Maria	78:	465
1901	Iñiguez Almech, Francisco de Asís	76:	308
1924	Hoz Arderius, Rafael de la	75:	161
1927	Iñiguez de Onzoño y Angulo, José Luis	76:	308
1930	Higueras Díaz, Fernando	73:	140
1934	Kleiman, Jorge	80:	409
1948	Iñiguez de Villanueva, Manuel	76:	309

Bildhauer

1361	Jordí de Deu, Juán	78:	325
1398	Joan, Pere	78:	94
1431	Huerta, Juán de la	75:	363
1476	Jacopo da Firenze	77:	114
1481	Jooskenvan Utrecht	78:	304
1490	Hodart, Filipe	73:	461
1495	Joly, Gabriel	78:	235
1503	Kempeneer, Peter de	80:	55
1507	Imberto	76:	235
1507	Imberto, Juan	76:	236
1507	Juni, Juan de	78:	520
1509	Joan de Tours	78:	94
1515	Jamete, Esteban	77:	258
1516	Keldermans, Anthonis	80:	3
1534	Jordán, Esteban	78:	317
1537	Juni, Isaac	78:	519
1541	Hernández Estrada, Jerónimo	72:	281
1560	Hernández Bello, Blas	72:	274
1562	Imberto, Bernabé	76:	235
1580	Imberto, Juan	76:	237
1581	Imberto, Juan	76:	236
1584	Imberto, Juan	76:	236
1598	Imberto, Pedro	76:	237
1607	Herrera Barnuevo, Antonio	72:	355
1617	Jiménez, Diego	78:	63
1619	Herrera Barnuevo, Sebastián de	72:	357
1633	Izquierdo, Pedro	77:	10
1665	Irazusta, Miguel de	76:	363
1750	Hernández, Juan Antonio Gaspar	72:	261
1763	Hermoso, Pedro Antonio	72:	244
1810	Hidalga, Lorenzo de la	73:	99
1860	Juyol, Alfons	79:	41
1867	Inurria Lainosa, Mateo	76:	336
1872	Hugué, Manolo	75:	418
1873	Izquierdo-Garrido, Ramon José	77:	11
1877	Higueras Fuentes, Jacinto	73:	142
1879	Jujol i Gibert, Josep Maria	78:	465
1881	Huerta, Moisés de	75:	365
1883	Hermoso Martínez, Eugenio	72:	244
1884	Hernández, Mateo	72:	266
1885	Hevia, Víctor	73:	29
1891	Jou Francisco, Pere	78:	363
1898	Just, Alfredo	79:	16
1901	Illanes Rodríguez, Antonio	76:	217
1909	Horna, José	74:	520
1914	Higueras Cátedra, Jacinto	73:	139
1914	Isern Solé, Ramon	76:	431
1920	Jiménez, Carmen	78:	62
1925	Izquierdo, Manuel	77:	7
1926	Infante Pérez de Pipaón, Jesús	76:	274
1927	Hernández Mompó, Manuel	72:	284
1929	Huerta, Rafael de	75:	366

1929	Jordà, Joan	78: 309	1876 Isern Alie, Pedro	76: 431
1930	Hernández, Julio L.	72: 262	1940 Jové, Angel	78: 405
1930	Higueras Díaz, Fernando	73: 140		



1929 Jordà, Joan 78: 309
1930 Hernández, Julio L. 72: 262
1930 Higueras Díaz, Fernando 73: 140
1930 Ibarrola, Agustín 76: 143
1930 Jakober, Benedict 77: 218
1931 Izquierdo, Domingo 77: 6
1932 Herrán, Agustin de la 72: 328
1939 Jular, Manuel 78: 468
1939 Kišev, Muchadin 80: 338
1940 Hernández Mendizábal, Tomás 72: 284
1941 Jerez, Concha 78: 3
1945 Heras, Arturo 72: 108
1946 Jimeno, Jordana 78: 72
1949 Iturria, Ignacio 76: 497
1949 Jiménez Larios, Mauricio . . . 78: 71
1951 Ibarra, Carlos 76: 140
1951 Igeño, Francisco 76: 168
1953 Juanpere i Huguet, Salvador . 78: 425
1955 Ibarrola Bellido, José 76: 144
1956 Iglesias, Cristina 76: 170
1959 Jáuregui, Koldobika 77: 434
1960 Isabel, Augusta 76: 395
1961 Irazustabarrena, Julia 76: 363
1963 Irazu, Pello 76: 363
1965 Kaur, Permindar 79: 456
1966 Katayama, Kaoru 79: 401
1972 Jara, Jaime de la 77: 375

Buchmaler

1300 Joseph ha-Zarefati 78: 344
1300 Joshua ben Abraham ibn Gaon 78: 354
1455 Inglés, Jorge 76: 291
1476 Joseph ibn Hayyim 78: 343
1551 Herrera, Juan de 72: 348

Bühnenbildner

1627 Herrera, Francisco de 72: 343
1876 Junyent, Olegario 78: 528
1904 Junyer, Joan 78: 529
1944 Hernández, José 72: 259
1955 Ibarrola Bellido, José 76: 144

Dekorationskünstler

1870 Homar, Gaspar 74: 364

1876 Isern Alie, Pedro 76: 431
1940 Jové, Angel 78: 405

Designer

1809 Jones, Owen 78: 269
1909 Horna, José 74: 520
1940 Hernández Mendizábal, Tomás 72: 284
1951 Ibarra, Carlos 76: 140

Drucker

1584 Heylan, Francisco 73: 61
1588 Heylan, Bernardo 73: 61

Filmkünstler

1929 Hidalgo, Francisco 73: 100

Fotograf

1809 Jones, Owen 78: 269
1826 Juliá, Eusebio 78: 470
1902 Irurzun, Pedro María 76: 383
1903 Herreros, Enrique 72: 364
1922 Hoz, Angel de la 75: 161
1923 Juanes, Gonzalo 78: 424
1926 Isla, Piedad 76: 446
1927 Hidalgo Cordorniu, Juan . . . 73: 103
1929 Hidalgo, Francisco 73: 100
1940 Hernández Mendizábal, Tomás 72: 284
1943 Jordà Vitó, Teresa 78: 309
1948 Herráez, Fernando 72: 327
1954 Ibáñez, Eduard 76: 136
1954 Ill García, Joan 76: 216
1954 Izquierdo Mosso, Luis María . 77: 11
1963 Inchaurralde, Fernando 76: 257
1964 Jardón, Marcela 77: 388
1970 Jiménez, David 78: 63
1972 Jara, Jaime de la 77: 375

Gartenkünstler

1893 Juez Nieto, Antonio 78: 456

Gebrauchsgrafiker

1902	Horacio, *Germán*	*74:* 481
1906	Juez, *Jaume*	*78:* 455
1909	Horna, *José*	*74:* 520
1932	Herrera Zapata, *Julio*	*72:* 360
1939	Jular, *Manuel*	*78:* 468
1940	Hernández Mendizábal, *Tomás*	*72:* 284
1940	Jové, *Angel*	*78:* 405
1945	Heras, *Arturo*	*72:* 108
1955	Ibarrola Bellido, *José*	*76:* 144
1958	Juan, *Javier* de	*78:* 420
1963	Inchaurralde, *Fernando*	*76:* 257

Gießer

1510	Hilaire	*73:* 147

Glaskünstler

1540	Holanda, *Pierres* de	*74:* 211
1543	Holanda, *Teodoro* de	*74:* 212

Goldschmied

1460	Horna, *Juan* de	*74:* 520
1585	Herrera, *Juan Bautista*	*72:* 349
1600	Iglesia, *Bartolomé* de la	*76:* 169

Grafiker

1551	Herrera, *Juan* de	*72:* 348
1576	Herrera, *Francisco* de	*72:* 340
1584	Heylan (1584/1676 Kupferstecher-Familie)	*73:* 61
1584	Heylan, *Francisco*	*73:* 61
1588	Heylan, *Bernardo*	*73:* 61
1627	Herrera, *Francisco* de	*72:* 343
1629	Heylan, *Ana*	*73:* 61
1652	Heylan, *José*	*73:* 61
1732	Henriquez, *Benoît Louis*	*72:* 46
1794	Jollivet, *Jules*	*78:* 231
1809	Jones, *Owen*	*78:* 269
1811	Hortigosa, *Pedro*	*75:* 31
1827	Hernández Amores, *Victor* . . .	*72:* 273
1836	Jover y Casanova, *Francisco* .	*78:* 406
1843	Jiménez, *José*	*78:* 64
1864	Hidalgo de Caviedes, *Rafael* . .	*73:* 102
1864	Iturrino, *Francisco*	*76:* 498
1872	Hugué, *Manolo*	*75:* 418
1881	Jou, *Luis*	*78:* 363
1884	Hernández, *Mateo*	*72:* 266
1890	Humbert, *Manuel*	*75:* 469
1901	Iñiguez Almech, *Francisco* de Asís	*76:* 308
1903	Herreros, *Enrique*	*72:* 364
1904	Heldt, *Werner*	*71:* 313
1910	Kiwitz, *Heinz*	*80:* 371
1913	Hurtuna Giralt, *Josep*	*76:* 38
1914	Isern Solé, *Ramon*	*76:* 431
1920	Ibarz, *Miquel*	*76:* 145
1922	Herrero Muniesa, *Miguel* . . .	*72:* 364
1925	Izquierdo, *Manuel*	*77:* 7
1926	Ibáñez Escobar, *Concepció* . .	*76:* 139
1926	Infante Pérez de Pipaón, *Jesús*	*76:* 274
1927	Hernández Mompó, *Manuel* . .	*72:* 284
1928	Huguet Muixí, *Enric*	*75:* 427
1930	Hernández Quero, *José*	*72:* 290
1930	Ibarrola, *Agustín*	*76:* 143
1931	Hernández, *Agustin*	*72:* 251
1931	Hernández Pijoan, *Joan*	*72:* 288
1932	Herrera Zapata, *Julio*	*72:* 360
1932	Kitaj, *R. B.*	*80:* 354
1933	Iglesias, *José María*	*76:* 171
1936	Irizarry, *Marcos*	*76:* 373
1938	Jalass, *Immo*	*77:* 245
1939	Kišev, *Muchadin*	*80:* 338
1942	Herrero, *Mari Puri*	*72:* 362
1942	Kim	*80:* 257
1943	Helguera, *María*	*71:* 323
1943	Jordà Vitó, *Teresa*	*78:* 309
1944	Hernández, *José*	*72:* 259
1945	Jiménez, *Antonio*	*78:* 61
1947	Ibáñez, *Jesús*	*76:* 137
1949	Iturria, *Ignacio*	*76:* 497
1951	Igeño, *Francisco*	*76:* 168
1953	Juanpere i Huguet, *Salvador* .	*78:* 425
1954	Ibáñez, *Eduard*	*76:* 136
1956	Iglesias, *Cristina*	*76:* 170
1958	Isasi, *Carmen*	*76:* 414
1960	Jubelin, *Narelle*	*78:* 428

Graveur

1881	Jou, *Luis*	*78:* 363

Illustrator

1809	Jones, *Owen*	78: 269
1823	Hernández Amores, *Germán*	72: 272
1837	Jiménez Aranda, *José*	78: 67
1881	Jiménez Nicanor, *Federico*	78: 72
1889	Hohenleiter, *Francisco*	74: 193
1890	Humbert, *Manuel*	75: 469
1893	Juez Nieto, *Antonio*	78: 456
1902	Hidalgo de Caviedes, *Hipólito*	73: 101
1906	Juez, *Jaume*	78: 455
1909	Horna, *José*	74: 520
1910	Kiwitz, *Heinz*	80: 371
1932	Herrán, *Agustin de la*	72: 328
1939	Jular, *Manuel*	78: 468
1942	Kim	80: 257
1944	Hernández, *José*	72: 259
1955	Ibarrola Bellido, *José*	76: 144
1958	Juan, *Javier de*	78: 420
1963	Inchaurralde, *Fernando*	76: 257
1969	Jiménez Corominas, *Enrique*	78: 69

Innenarchitekt

1895	Jimeno de Lahidalga, *Miguel*	78: 72

Kalligraf

1523	Icíar, *Juan de*	76: 163

Keramiker

1920	Ibarz, *Miquel*	76: 145
1932	Herrera Zapata, *Julio*	72: 360
1946	Jimeno, *Jordana*	78: 72

Kunsthandwerker

1913	Hurtuna Giralt, *Josep*	76: 38

Maler

1392	Juán de Levi	78: 422
1401	Hispalense, *Juán*	73: 374
1412	Huguet, *Jaime*	75: 424
1455	Inglés, *Jorge*	76: 291
1470	Juan de Flandes	78: 420
1476	Jacopo da Firenze	77: 114
1495	Joly, *Gabriel*	78: 235
1503	Kempeneer, *Peter de*	80: 55
1515	Jamete, *Esteban*	77: 258
1520	Holanda, *Alberto de*	74: 209
1524	Herrera, *Cristóbal de*	72: 339
1540	Hermes, *Isaac*	72: 230
1540	Holanda, *Pierres de*	74: 211
1542	Hoefnagel, *Joris*	73: 512
1543	Holanda, *Teodoro de*	74: 212
1560	Horfelín, *Pedro de*	74: 501
1576	Herrera, *Francisco de*	72: 340
1597	Horfelín, *Antonio de*	74: 501
1598	Jiménez Maza, *Francisco*	78: 72
1610	Hiepes, *Tomás*	73: 118
1619	Herrera Barnuevo, *Sebastián de*	72: 357
1621	Iriarte, *Ignacio de*	76: 367
1627	Herrera, *Francisco de*	72: 343
1631	Juncosa, *Joaquín*	78: 496
1632	Jiménez Donoso, *José*	78: 70
1643	Juán de Sevilla	78: 422
1645	Huerta, *Gaspar de la*	75: 363
1659	Hernández de Quintana, *Cristóbal*	72: 291
1680	Houasse, *Michel-Ange*	75: 76
1684	Iriarte, *Valerio de*	76: 368
1718	Inglés, *Jose*	76: 292
1736	Inza, *Joaquín X.*	76: 339
1748	Juliá, *Ascencio*	78: 470
1759	Jimeno y Planes, *Rafael*	78: 73
1787	Jubany y Carreras, *Francisco*	78: 428
1794	Jollivet, *Jules*	78: 231
1810	Hidalga, *Lorenzo de la*	73: 99
1811	Hortigosa, *Pedro*	75: 31
1823	Hernández Amores, *Germán*	72: 272
1827	Hernández Amores, *Victor*	72: 273
1830	Hiráldez de Acosta, *Marcos*	73: 316
1836	Jover y Casanova, *Francisco*	78: 406
1837	Jiménez Aranda, *José*	78: 67
1839	Herrer y Rodríguez, *Joaquín María*	72: 336
1839	Juliá y Carrere, *Luis*	78: 471
1840	Jadraque y Sánchez Ocaña, *Miguel*	77: 160
1841	Iraola, *Victoriano*	76: 361
1841	Jiménez y Fernández, *Federico*	78: 70
1845	Jiménez y Aranda, *Luis*	78: 67

1849	**Jiménez Aranda**, *Manuel*	*78:* 68	1920	**Ibáñez Neach**, *Ernest*	*76:* 139
1853	**Hidalgo** y **Padilla**, *Félix*		1920	**Ibarz**, *Miquel*	*76:* 145
	Resurrección	*73:* 103	1920	**Jiménez**, *Carmen*	*78:* 62
1854	**Irureta** y **Artola**, *Alejandrino* .	*76:* 383	1922	**Herrero Muniesa**, *Miguel* . . .	*72:* 364
1855	**Jiménez** y **Martín**, *Juan*	*78:* 71	1922	**Hoz**, *Angel* de la	*75:* 161
1856	**Jaspe** y **Moscoso**, *Antonio* . . .	*77:* 419	1923	**Hernández Carpe**, *Antonio* . .	*72:* 275
1856	**Juste**, *Javier*	*79:* 22	1925	**Huertas**, *Esperanza*	*75:* 367
1862	**Hernández Monjo**, *Francesc* .	*72:* 286	1926	**Ibáñez Escobar**, *Concepció* . .	*76:* 139
1862	**Jardines**, *José Maria*	*77:* 388	1926	**Infante Pérez** de **Pipaón**, *Jesús*	*76:* 274
1864	**Hernández Nájera**, *Miguel* . . .	*72:* 287	1926	**Izquierdo Fernández**, *Begoña* .	*77:* 10
1864	**Hidalgo** de **Caviedes**, *Rafael* . .	*73:* 102	1927	**Hernández Mompó**, *Manuel* . .	*72:* 284
1864	**Iturrino**, *Francisco*	*76:* 498	1927	**Hidalgo Cordorniu**, *Juan*	*73:* 103
1865	**Junyent**, *Sebastiá*	*78:* 529	1928	**Huguet Muixí**, *Enric*	*75:* 427
1866	**Ibáñez** de **Aldecoa**, *Julián* . . .	*76:* 139	1929	**Jordà**, *Joan*	*78:* 309
1868	**Herrer**, *César*	*72:* 335	1930	**Hernández Quero**, *José*	*72:* 290
1872	**Hugué**, *Manolo*	*75:* 418	1930	**Higueras Díaz**, *Fernando*	*73:* 140
1872	**Jaraba** y **Jímenez**, *Enrique* . . .	*77:* 376	1930	**Ibarrola**, *Agustín*	*76:* 143
1873	**Izquierdo-Garrido**, *Ramon José*	*77:* 11	1930	**Iñigo**, *Manuel* de	*76:* 307
1876	**Isern Alie**, *Pedro*	*76:* 431	1930	**Jakober**, *Benedict*	*77:* 218
1876	**Junyent**, *Olegario*	*78:* 528	1931	**Hernández**, *Agustin*	*72:* 251
1879	**Jujol i Gibert**, *Josep Maria* . .	*78:* 465	1931	**Hernández Pijoan**, *Joan*	*72:* 288
1879	**Junyer Vidal**, *Sebastiá*	*78:* 529	1931	**Izquierdo**, *Domingo*	*77:* 6
1881	**Jiménez Nicanor**, *Federico* . . .	*78:* 72	1932	**Herrera Zapata**, *Julio*	*72:* 360
1881	**Jou**, *Luis*	*78:* 363	1932	**Ipiña**, *Ignacio*	*76:* 354
1883	**Hermoso Martínez**, *Eugenio* .	*72:* 244	1932	**Kitaj**, *R. B.*	*80:* 354
1883	**Hubert**, *Erwin*	*75:* 296	1933	**Iglesias**, *José Maria*	*76:* 171
1884	**Hernández**, *Mateo*	*72:* 266	1934	**Kleiman**, *Jorge*	*80:* 409
1886	**Hénault Bassols**, *Auguste*	*71:* 445	1935	**Iglesias Sanz**, *Antonio*	*76:* 172
1889	**Hohenleiter**, *Francisco*	*74:* 193	1936	**Irizarry**, *Marcos*	*76:* 373
1890	**Humbert**, *Manuel*	*75:* 469	1938	**Jalass**, *Immo*	*77:* 245
1892	**Joaquín**	*78:* 96	1938	**Jiménez Balaguer**, *Laurent* . .	*78:* 68
1893	**Izquierdo Vivas**, *Mariano* . . .	*77:* 11	1939	**Jular**, *Manuel*	*78:* 468
1893	**Jou Senabre**, *Ramón*	*78:* 364	1939	**Kišev**, *Muchadin*	*80:* 338
1893	**Juez Nieto**, *Antonio*	*78:* 456	1940	**Hernández Mendizábal**, *Tomás*	*72:* 284
1895	**Jimeno** de **Lahidalga**, *Miguel* .	*78:* 72	1942	**Herrero**, *Mari Puri*	*72:* 362
1902	**Hidalgo** de **Caviedes**, *Hipólito* .	*73:* 101	1943	**Helguera**, *María*	*71:* 323
1902	**Hombrados Oñativia**, *Gregorio*	*74:* 367	1943	**Jordà Vitó**, *Teresa*	*78:* 309
1902	**Horacio**, *Germán*	*74:* 481	1944	**Hernández**, *José*	*72:* 259
1903	**Herreros**, *Enrique*	*72:* 364	1944	**Huete**, *Angel*	*75:* 378
1904	**Heldt**, *Werner*	*71:* 313	1944	**Hussein**, *Faik*	*76:* 50
1904	**Junyer**, *Joan*	*78:* 529	1945	**Heras**, *Arturo*	*72:* 108
1906	**Hory**, *Elmyr* de	*75:* 44	1945	**Jiménez**, *Antonio*	*78:* 61
1909	**Horna**, *José*	*74:* 520	1946	**Jimeno**, *Jordana*	*78:* 72
1909	**Jiménez**, *María Paz*	*78:* 65	1947	**Horrach Bibiloni**, *Tomàs* . . .	*75:* 11
1910	**Iglesias**, *Alfonso*	*76:* 170	1947	**Ibáñez**, *Jesús*	*76:* 137
1913	**Hurtuna Giralt**, *Josep*	*76:* 38	1948	**Jaume**, *Damiá*	*77:* 433
1914	**Isern Solé**, *Ramon*	*76:* 431	1949	**Iturria**, *Ignacio*	*76:* 497

Spanien / Maler

1949 **Jiménez Larios**, *Mauricio* ... 78: 71
1950 **Illana García**, *Fernando* 76: 217
1951 **Ibarra**, *Carlos* 76: 140
1951 **Igeño**, *Francisco* 76: 168
1953 **Huertas Torrejón**, *Manuel* ... 75: 368
1953 **Juanpere** i **Huguet**, *Salvador* . 78: 425
1954 **Ibáñez**, *Eduard* 76: 136
1954 **Ill García**, *Joan* 76: 216
1954 **Irazábal**, *Prudencio* 76: 361
1954 **Isoe**, *Gustavo* 76: 453
1954 **Izquierdo Mosso**, *Luis María* . 77: 11
1955 **Ibarrola Bellido**, *José* 76: 144
1956 **Hernández Sánchez**, *Juan* ... 72: 295
1956 **Jiménez Conesa**, *Francisco* .. 78: 69
1958 **Isasi**, *Carmen* 76: 414
1958 **Juan**, *Javier* de 78: 420
1959 **Insertis**, *Pilar* 76: 328
1959 **Jáuregui**, *Koldobika* 77: 434
1959 **Joven**, *José* 78: 406
1960 **Isabel**, *Augusta* 76: 395
1961 **Irazustabarrena**, *Julia* 76: 363
1962 **Isern Torras**, *Jordi* 76: 433
1963 **Inchaurralde**, *Fernando* 76: 257
1965 **Imaz**, *Iñaki* 76: 234
1966 **Jalón**, *Fernando* 77: 249
1967 **Jiménez Sastre**, *Juan Carlos* .. 78: 72
1969 **Jiménez Corominas**, *Enrique* . 78: 69
1971 **Igualador**, *Alfredo* 76: 179
1971 **Jiménez Castro**, *Francisco* ... 78: 69

Medailleur

1576 **Herrera**, *Francisco* de 72: 340
1932 **Herrán**, *Agustin* de la 72: 328

Metallkünstler

1870 **Homar**, *Gaspar* 74: 364

Miniaturmaler

1627 **Herrera**, *Francisco* de 72: 343
1786 **Jannasch**, *Jan Gottlib* 77: 304

Möbelkünstler

1870 **Homar**, *Gaspar* 74: 364

1879 **Jujol** i **Gibert**, *Josep Maria* .. 78: 465
1895 **Jimeno** de **Lahidalga**, *Miguel* . 78: 72

Neue Kunstformen

1914 **Isern Solé**, *Ramon* 76: 431
1927 **Hidalgo Cordorniu**, *Juan* 73: 103
1931 **Izquierdo**, *Domingo* 77: 6
1940 **Jové**, *Angel* 78: 405
1941 **Jerez**, *Concha* 78: 3
1950 **Illana García**, *Fernando* 76: 217
1953 **Juanpere** i **Huguet**, *Salvador* . 78: 425
1954 **Ill García**, *Joan* 76: 216
1958 **Isasi**, *Carmen* 76: 414
1960 **Jubelin**, *Narelle* 78: 428
1961 **Irazustabarrena**, *Julia* 76: 363
1961 **Kaufmann**, *Andreas M.* 79: 439
1964 **Jardón**, *Marcela* 77: 388
1965 **Kaur**, *Permindar* 79: 456
1966 **Katayama**, *Kaoru* 79: 401
1970 **Jiménez**, *David* 78: 63
1972 **Jara**, *Jaime* de la 77: 375
1974 **Julià**, *Adriá* 78: 469

Restaurator

1823 **Hernández Amores**, *Germán* . 72: 272
1827 **Hernández Amores**, *Victor* ... 72: 273
1864 **Hidalgo** de **Caviedes**, *Rafael* .. 73: 102

Schmied

1510 **Hilaire** 73: 147

Schnitzer

1562 **Imberto**, *Bernabé* 76: 235
1942 **Herrero**, *Mari Puri* 72: 362

Schriftkünstler

1300 **Joshua** ben **Abraham** ibn **Gaon** 78: 354
1881 **Jou**, *Luis* 78: 363

Silberschmied

1460 **Horna**, Juan de 74: 520
1490 **Horna**, Juan de 74: 521
1585 **Herrera**, Juan Bautista 72: 349

Textilkünstler

1893 **Juez Nieto**, Antonio 78: 456
1942 **Herrero**, Mari Puri 72: 362
1960 **Jubelin**, Narelle 78: 428

Tischler

1509 **Joan** de **Tours** 78: 94

Typograf

1881 **Jou**, Luis 78: 363

Vergolder

1524 **Herrera**, Cristóbal de 72: 339
1659 **Hernández** de **Quintana**,
 Cristóbal 72: 291

Wandmaler

1902 **Hidalgo** de **Caviedes**, Hipólito . 73: 101
1923 **Hernández Carpe**, Antonio . . 72: 275

Zeichner

386 **Hirinius** 73: 323
1503 **Kempeneer**, Peter de 80: 55
1542 **Hoefnagel**, Joris 73: 512
1576 **Herrera**, Francisco de 72: 340
1619 **Herrera Barnuevo**, Sebastián de 72: 357
1715 **Hermosilla y Sandoval**, José de 72: 242
1750 **Hernández**, Juan Antonio
 Gaspar 72: 261
1786 **Jannasch**, Jan Gottlib 77: 304
1809 **Jones**, Owen 78: 269
1841 **Iraola**, Victoriano 76: 361
1856 **Jaspe y Moscoso**, Antonio . . . 77: 419
1872 **Hugué**, Manolo 75: 418
1877 **Higueras Fuentes**, Jacinto . . . 73: 142
1879 **Jujol i Gibert**, Josep Maria . . 78: 465
1890 **Humbert**, Manuel 75: 469
1892 **Joaquín** 78: 96
1893 **Jou Senabre**, Ramón 78: 364
1893 **Juez Nieto**, Antonio 78: 456
1901 **Iñiguez Almech**, Francisco de
 Asís 76: 308
1902 **Hidalgo** de **Caviedes**, Hipólito . 73: 101
1902 **Horacio**, Germán 74: 481
1903 **Herreros**, Enrique 72: 364
1904 **Heldt**, Werner 71: 313
1906 **Juez**, Jaume 78: 455
1910 **Iglesias**, Alfonso 76: 170
1910 **Kiwitz**, Heinz 80: 371
1913 **Hurtuna Giralt**, Josep 76: 38
1920 **Jiménez**, Carmen 78: 62
1921 **Jorge** 78: 326
1923 **Hernández Carpe**, Antonio . . 72: 275
1925 **Izquierdo**, Manuel 77: 7
1927 **Hernández Mompó**, Manuel . . 72: 284
1928 **Huguet Muixí**, Enric 75: 427
1929 **Hidalgo**, Francisco 73: 100
1929 **Huerta**, Rafael de 75: 366
1929 **Jordà**, Joan 78: 309
1930 **Hernández Quero**, José 72: 290
1930 **Ibarrola**, Agustín 76: 143
1931 **Hernández**, Agustin 72: 251
1931 **Hernández Pijoan**, Joan 72: 288
1932 **Herrera Zapata**, Julio 72: 360
1932 **Kitaj**, R. B. 80: 354
1933 **Iglesias**, José Maria 76: 171
1934 **Kleiman**, Jorge 80: 409
1936 **Ibáñez**, Francisco 76: 137
1936 **Irizarry**, Marcos 76: 373
1938 **Jalass**, Immo 77: 245
1939 **Jular**, Manuel 78: 468
1940 **Hernández Mendizábal**, Tomás 72: 284
1942 **Herrero**, Mari Puri 72: 362
1942 **Kim** 80: 257
1943 **Helguera**, María 71: 323
1943 **Jordà Vitó**, Teresa 78: 309
1944 **Hernández**, José 72: 259
1945 **Heras**, Arturo 72: 108
1946 **Jimeno**, Jordana 78: 72
1947 **Ibáñez**, Jesús 76: 137
1951 **Ibarra**, Carlos 76: 140
1953 **Juanpere i Huguet**, Salvador . 78: 425

Spanien / Zeichner

1954 **Ill García**, *Joan* 76: 216
1955 **Ibarrola Bellido**, *José* 76: 144
1958 **Juan**, *Javier* de 78: 420
1963 **Irazu**, *Pello* 76: 363
1969 **Jiménez Corominas**, *Enrique* . 78: 69
1972 **Jara**, *Jaime de la* 77: 375

Sri Lanka

Architekt

1897 **Hubacher**, *Carlo Theodor* . . . 75: 249

Fotograf

1897 **Hubacher**, *Carlo Theodor* . . . 75: 249

Illustrator

1919 **Henry**, *David Morrison Reid* . . 72: 49

Maler

1901 **Keyt**, *George* 80: 165
1919 **Henry**, *David Morrison Reid* . . 72: 49

Sudan

Grafiker

1936 **Khalil**, *Mohammad Omer* 80: 172

Maler

1936 **Khalil**, *Mohammad Omer* 80: 172

Südafrika

Bildhauer

1916 **Kekana**, *Job* 79: 531
1921 **Henkel**, *Irmin* 71: 495
1926 **Hooper**, *John* 74: 437
1930 **Heerden**, *Johan* van 71: 39
1941 **Heine**, *Helme* 71: 188
1947 **Hoek**, *Hans* van 73: 533
1948 **Joubert**, *Keith* 78: 369
1955 **Kentridge**, *William* 80: 74
1966 **Khanyile**, *Isaac Nkosinathi* . . . 80: 180

Bühnenbildner

1941 **Heine**, *Helme* 71: 188
1955 **Kentridge**, *William* 80: 74

Filmkünstler

1955 **Kentridge**, *William* 80: 74

Fotograf

1912 **Jussel**, *Eugen* 79: 15
1925 **Kally**, *Ranjith* 79: 186
1969 **Josephy**, *Svea* 78: 349

Grafiker

1745 **Jukes**, *Francis* 78: 466
1756 **Ibbetson**, *Julius Caesar* 76: 146
1886 **Kay**, *Dorothy* 79: 478
1903 **Kibel**, *Wolf* 80: 197
1912 **Jussel**, *Eugen* 79: 15
1930 **Heerden**, *Johan* van 71: 39
1955 **Kentridge**, *William* 80: 74

Illustrator

1886 **Kay**, *Dorothy* 79: 478
1911 **Johnson**, *Townley* 78: 203
1933 **Hennessy**, *Esmé Frances* 71: 532
1941 **Heine**, *Helme* 71: 188

Keramiker

1947 **Hoek**, *Hans* van 73: 533

Maler

1745 **Jukes**, *Francis* 78: 466
1756 **Ibbetson**, *Julius Caesar* 76: 146
1802 **I'Ons**, *Frederick Timpson* 76: 351
1871 **King**, *Edith Louise Mary* 80: 277
1882 **Katz**, *Hanns L.* 79: 419
1886 **Kay**, *Dorothy* 79: 478
1889 **Kissonergis**, *Ioannis* 80: 349
1899 **Hendriks**, *Petrus Anton* 71: 479
1903 **Kibel**, *Wolf* 80: 197
1908 **Klar**, *Otto* 80: 386
1912 **Jussel**, *Eugen* 79: 15
1917 **Heerden**, *Piet* 71: 40
1921 **Henkel**, *Irmin* 71: 495
1930 **Heerden**, *Johan* van 71: 39
1933 **Hennessy**, *Esmé Frances* 71: 532
1941 **Heine**, *Helme* 71: 188
1947 **Hoek**, *Hans* van 73: 533
1948 **Joubert**, *Keith* 78: 369
1949 **Kerr**, *Gregory* 80: 110

Möbelkünstler

1941 **Heine**, *Helme* 71: 188

Neue Kunstformen

1951 **Khumalo**, *Vusimuzi Petrus* . . . 80: 191
1955 **Kentridge**, *William* 80: 74
1966 **Khanyile**, *Isaac Nkosinathi* . . . 80: 180

Porzellankünstler

1941 **Heine**, *Helme* 71: 188

Schnitzer

1916 **Kekana**, *Job* 79: 531

Zeichner

1756 **Ibbetson**, *Julius Caesar* 76: 146
1903 **Kibel**, *Wolf* 80: 197
1908 **Klar**, *Otto* 80: 386
1911 **Johnson**, *Townley* 78: 203
1912 **Jussel**, *Eugen* 79: 15
1921 **Henkel**, *Irmin* 71: 495
1933 **Hennessy**, *Esmé Frances* 71: 532
1941 **Heine**, *Helme* 71: 188
1947 **Hoek**, *Hans* van 73: 533
1949 **Kerr**, *Gregory* 80: 110
1955 **Kentridge**, *William* 80: 74

Suriname

Fotograf

1941 **Karsters**, *Ruben* 79: 370

Grafiker

1941 **Karsters**, *Ruben* 79: 370
1945 **Irodikromo**, *Soeki* 76: 379

Keramiker

1945 **Irodikromo**, *Soeki* 76: 379

Maler

1941 **Karsters**, *Ruben* 79: 370
1945 **Irodikromo**, *Soeki* 76: 379
1954 **Klas**, *Rinaldo* 80: 387
1959 **Jungerman**, *Remy* 78: 511

Neue Kunstformen

1959 **Jungerman**, *Remy* 78: 511

Zeichner

1941 **Karsters**, *Ruben* 79: 370
1945 **Irodikromo**, *Soeki* 76: 379

Syrien

Architekt

0	Herakleides	72: 106
330	Herakleides	72: 106
1251	**Ibrāhīm ibn Ġānim** al-Muhandis	76: 155
1897	**Hubacher**, *Carlo Theodor* ...	75: 249

Bauhandwerker

377 **Hermogenes** 72: 239

Fotograf

1897 **Hubacher**, *Carlo Theodor* ... 75: 249
1943 **Iskander**, *Bahget* 76: 444

Gebrauchsgrafiker

1934 **Kayyālī**, *Lu'ai* 79: 484

Grafiker

1955 El **Kilani**, *Ziad* 80: 243

Maler

1934 **Kayyālī**, *Lu'ai* 79: 484
1935 al-**Khālidī**, *Ghāzī* 80: 171
1947 **Jalal**, *Ibrahim* 77: 245
1955 El **Kilani**, *Ziad* 80: 243

Tansania

Bühnenbildner

1954 **Himid**, *Lubaina* 73: 261

Fotograf

1967 **Kiyaya**, *John* 80: 373

Innenarchitekt

1954 **Himid**, *Lubaina* 73: 261

Maler

1954 **Himid**, *Lubaina* 73: 261

Neue Kunstformen

1954 **Himid**, *Lubaina* 73: 261

Thailand

Architekt

1939 **Jumsai**, *Sumet* 78: 491
1967 **Intrachooto**, *Singh* 76: 333

Bildhauer

1949 **Hormtientong**, *Somboon* 74: 509

Designer

1967 **Intrachooto**, *Singh* 76: 333

Gebrauchsgrafiker

1971 **Ketklao**, *Morakot* 80: 147

Glaskünstler

1959 **Honguten**, *Krisana* 74: 406

Grafiker

1947 **Hongnakorn**, *Luxmi* 74: 403

Maler

1939 **Jumsai**, *Sumet* 78: 491
1947 **Hongnakorn**, *Luxmi* 74: 403
1949 **Hormtientong**, *Somboon* 74: 509
1959 **Honguten**, *Krisana* 74: 406
1971 **Juntaratip**, *Kosit* 78: 527
1971 **Ketklao**, *Morakot* 80: 147

Neue Kunstformen

1949 **Hormtientong**, *Somboon* 74: 509
1959 **Honguten**, *Krisana* 74: 406
1971 **Juntaratip**, *Kosit* 78: 527
1971 **Ketklao**, *Morakot* 80: 147

Zeichner

1949 **Hormtientong**, *Somboon* 74: 509
1971 **Ketklao**, *Morakot* 80: 147

Trinidad und Tobago

Maler

1932 **Hingwan**, *Edwin* 73: 282

Tschechien

Architekt

1356 **Heřman** 72: 181
1475 **Heilmann**, *Jakob* 71: 161
1554 **Huber**, *Stephan* 75: 286
1564 **Heintz**, *Joseph* 71: 242
1701 **Hennevogel**, *Johann Wilhelm* . 71: 533
1709 **Juschka**, *Josef Ignác* 79: 12
1722 **Jäger**, *Josef*. 77: 169
1733 **Jedlička**, *František Tomáš* 77: 474
1733 **Juschka**, *Josef Otto Gabriel* .. 79: 12
1734 **Heger**, *Philipp* 71: 83
1734 **Jermář**, *Václav Antonín* 78: 6
1766 **Heger**, *Franz* 71: 81
1766 **Hild**, *Johann* 73: 155
1768 **Jeschke**, *Johann* 78: 18
1770 **Hild**, *Wenzel* 73: 155
1781 **Hild**, *Adalbert* 73: 155
1782 **Joendl**, *Johann Philipp* 78: 126
1831 **Hlávka**, *Josef* 73: 413
1840 **Heller**, *Saturnin* 71: 351
1854 **Hellmessen**, *Anton* 71: 367
1857 **Hráský**, *Jan Vladimír* 75: 166

1861 **Herčík**, *Ferdinand* 72: 133
1862 **Hrach**, *Ferdinand* 75: 164
1864 **Kestel**, *Heinrich* 80: 140
1868 **Jurkovič**, *Dušan* 79: 6
1869 **Hilbert**, *Kamil* 73: 153
1869 **Kepka**, *Karel Hugo* 80: 79
1871 **Hemmrich**, *Robert* 71: 425
1878 **Hübschmann**, *Bohumil* 75: 335
1880 **Hrdlička**, *Valentin* 75: 170
1884 **Hofman**, *Vlastislav* 74: 130
1887 **Hnilička**, *Eduard* 73: 425
1889 **Kalous**, *Josef*. 79: 196
1892 **Kerhart**, *Vojtěch* 80: 94
1895 **Hilgert**, *Ludvík* 73: 190
1897 **Kerekes**, *Sigmund* 80: 88
1897 **Kerhart**, *František* 80: 93
1900 **Honzík**, *Karel* 74: 422
1901 **Heythum**, *Antonín* 73: 76
1901 **Kittrich**, *Josef* 80: 365
1906 **Hrubý**, *Josef*. 75: 178
1909 **Hilský**, *Václav* 73: 250
1910 **Janů**, *Karel* 77: 355
1924 **Hubáček**, *Karel* 75: 247
1933 **Kliment**, *Robert* 80: 471
1947 **Hölzel**, *Zdeněk* 74: 4
1955 **Hrůša**, *Petr* 75: 180

Bauhandwerker

1356 **Heřman** 72: 181
1554 **Huber**, *Stephan* 75: 286
1674 **Hennevogel** (Marmorierer-Familie) 71: 533
1701 **Hennevogel**, *Johann Wilhelm* . 71: 533
1722 **Hennevogel**, *Christoph* 71: 533
1726 **Hiernle**, *Franz* 73: 121
1727 **Hennevogel**, *Johann Baptist Ignaz* 71: 533
1734 **Hennevogel**, *Martin* 71: 533
1750 **Jobst**, *Johann* 78: 106
1768 **Jeschke**, *Johann* 78: 18

Bildhauer

1356 **Heřman** 72: 181
1554 **Huber**, *Stephan* 75: 286
1590 **Heidelberger**, *Ernst* 71: 118

Tschechien / Bildhauer

1645	**Heermann**, *George*	71: 47		1935	**Hudeček**, *Miroslav*	75: 311
1655	**Jäckel**, *Matthäus Wenzel*	77: 161		1935	**Janošek**, *Čestmír*	77: 310
1673	**Heermann**, *Paul*	71: 47		1936	**Hendrych**, *Jan*	71: 484
1693	**Hiernle**, *Carl Joseph*	73: 120		1936	**Hudečková**, *Olga*	75: 311
1693	**Klahr**, *Michael*	80: 382		1937	**Hilmar**, *Jiří*	73: 244
1695	**Jorhan**, *Wenzeslaus*	78: 330		1939	**Huniat**, *Günther*	75: 507
1698	**Heintz**, *Georg Anton*	71: 240		1942	**Hladký**, *Jaroslav*	73: 409
1726	**Hiernle**, *Franz*	73: 121		1946	**Jetelová**, *Magdalena*	78: 31
1727	**Hennevogel**, *Johann Baptist Ignaz*	71: 533		1948	**Hůla**, *Zdeněk*	75: 439
1727	**Klahr**, *Michael Ignatius*	80: 383		1949	**Kavan**, *Petr*	79: 463
1736	**Klein**, *Josef*	80: 417		1950	**Homolka**, *Pavel*	74: 373
1817	**Klemens**, *Jozef Božetech*	80: 440		1951	**Judl**, *Stanislav*	78: 438
1855	**Klouček**, *Celda*	80: 520		1953	**Honzík**, *Stanislav*	74: 423
1857	**Hergesel**, *František*	72: 155		1955	**Jirků**, *Boris*	78: 88
1859	**Kautsch**, *Heinrich*	79: 459		1956	**Hyliš**, *Petr*	76: 117
1867	**Heine**, *Thomas Theodor*	71: 189		1962	**Karlík**, *Viktor*	79: 347
1878	**Kafka**, *Bohumil*	79: 97		1970	**Immrová**, *Monika*	76: 249
1880	**Kars**, *Georges*	79: 364				
1884	**Igler**, *Theodor*	76: 169				

Buchkünstler

1867	**Heine**, *Thomas Theodor*	71: 189
1885	**Kaláb**, *Method*	79: 140
1896	**Kasijan**, *Vasyl' Illič*	79: 378
1899	**Kaplický**, *Josef*	79: 302
1909	**Hlavsa**, *Oldřich*	73: 415
1909	**Hodný**, *Ladislav*	73: 484
1921	**Hegar**, *Milan*	71: 60
1930	**Hruška**, *Karel*	75: 182
1932	**Kabát**, *Václav*	79: 53
1943	**Hodný**, *Ladislav*	73: 485
1951	**Karpaš**, *Roman*	79: 358

1884	**Johnová**, *Helena*	78: 178	
1885	**Kabeš**, *Rudolf*	79: 54	
1886	**Horejc**, *Jaroslav*	74: 493	
1886	**Jareš**, *Jaroslav*	77: 392	
1887	**Hlavica**, *Emil*	73: 412	
1895	**Ivančevič**, *Trpimír*	76: 506	
1898	**Jirásková**, *Marta*	78: 86	
1899	**Kaplický**, *Josef*	79: 302	
1902	**Jordan**, *Olaf*	78: 318	
1904	**Jerie**, *Bohumil*	78: 3	
1905	**Kavan**, *Jan*	79: 462	
1906	**Hořínek**, *Vojtěch*	74: 503	
1906	**Horová-Kováčiková**, *Julie*	75: 6	
1910	**Ivanský**, *Antonín*	76: 535	
1911	**Klopfleisch**, *Margarete*	80: 510	
1912	**Hladík**, *Karel*	73: 407	
1919	**Irmanov**, *Václav*	76: 375	
1919	**Janeček**, *Ota*	77: 277	
1921	**Kemr**, *Jiří*	80: 60	
1922	**Janoušek**, *Vladimír*	77: 313	
1922	**Janoušková**, *Věra*	77: 314	
1925	**Hejný**, *Miloslav*	71: 292	
1928	**Hyliš**, *Karel*	76: 117	
1928	**Kmentová**, *Eva*	80: 529	
1930	**Hendrychová**, *Dagmar*	71: 485	
1932	**Hvozdenský**, *Josef*	76: 109	
1935	**Hovadík**, *Jaroslav*	75: 113	

Bühnenbildner

1867	**Heine**, *Thomas Theodor*	71: 189
1875	**Kalvoda**, *Alois*	79: 206
1884	**Hofman**, *Vlastislav*	74: 130
1885	**Hlavica**, *František*	73: 412
1886	**Jareš**, *Jaroslav*	77: 392
1890	**Hrska**, *Alexandr Vladimír*	75: 177
1895	**Karasek**, *Rudolf*	79: 329
1895	**Kerhart**, *Oldřich*	80: 93
1901	**Heythum**, *Antonín*	73: 76
1914	**Jiroudek**, *František*	78: 88
1915	**Heiter**, *Guillermo*	71: 277
1933	**Hrůza**, *Luboš*	75: 184
1943	**Holý**, *Stanislav*	74: 342

1949 **Houf**, *Václav* 75: 95
1950 **Husák**, *Milivoj* 76: 42

Dekorationskünstler

1852 **Kirschner**, *Marie Louise* 80: 329
1854 **Hynais**, *Vojtěch* 76: 118
1866 **Hilšer**, *Theodor* 73: 249

Designer

1868 **Jurkovič**, *Dušan* 79: 6
1884 **Hofman**, *Vlastislav* 74: 130
1901 **Heythum**, *Antonín* 73: 76
1924 **Hlava**, *Pavel* 73: 409
1924 **Hlavová**, *Jarmila* 73: 414
1934 **Jelínek**, *Vladimír* 77: 494
1936 **Hlubučková**, *Libuše* 73: 421
1943 **Herynek**, *Pavel* 72: 447
1943 **Holý**, *Stanislav* 74: 342
1946 **Hora**, *Lubomir* 74: 480
1950 **Homolka**, *Pavel* 74: 373
1952 **Illík**, *Rostislav* 76: 221
1960 **Hora**, *René* 74: 480

Elfenbeinkünstler

1673 **Heermann**, *Paul* 71: 47

Emailkünstler

1960 **Hora**, *René* 74: 480

Filmkünstler

1912 **Jiřincová**, *Ludmila* 78: 87
1914 **Heisler**, *Jindřich* 71: 275
1920 **Kábrt**, *Josef* 79: 55
1925 **Kalousek**, *Jiří* 79: 197
1934 **Hlavatý**, *Vratislav* 73: 411
1943 **Holý**, *Stanislav* 74: 342
1944 **Jedlička**, *Jan* 77: 474

Fotograf

1809 **Horn**, *Wilhelm* 74: 519
1817 **Klemens**, *Jozef Božetech* 80: 440

1833 **Hopp**, *Ferenc* 74: 460
1841 **Klič**, *Karl* 80: 463
1887 **Hnilička**, *Eduard* 73: 425
1907 **Honty**, *Tibor* 74: 421
1914 **Heisler**, *Jindřich* 71: 275
1916 **Hrubý**, *Karel Otto* 75: 178
1926 **Hochová**, *Dagmar* 73: 450
1934 **Hucek**, *Miroslav* 75: 301
1939 **Kiffl**, *Erika* 80: 234
1943 **Holomíček**, *Bohdan* 74: 310
1944 **Jedlička**, *Jan* 77: 474
1946 **Jetelová**, *Magdalena* 78: 31
1965 **Jirásek**, *Václav* 78: 85

Gartenkünstler

1782 **Joendl**, *Johann Philipp* 78: 126

Gebrauchsgrafiker

1867 **Heine**, *Thomas Theodor* 71: 189
1873 **Hönich**, *Heinrich* 74: 10
1891 **Heilbrunn**, *Leo* 71: 153
1894 **Höns**, *Rudolf* 74: 14
1900 **Heřman**, *Josef* 72: 181
1909 **Hlavsa**, *Oldřich* 73: 415
1915 **Heiter**, *Guillermo* 71: 277
1921 **Hegar**, *Milan* 71: 60
1923 **Karlíková**, *Olga* 79: 348
1934 **Hlavatý**, *Vratislav* 73: 411
1940 **Helmer**, *Roland* 71: 386
1962 **Karlík**, *Viktor* 79: 347
1965 **Jirásek**, *Václav* 78: 85

Gießer

1512 **Illenfeld** 76: 219
1512 **Illenfeld**, *Martin* 76: 219
1516 **Illenfeld**, *Franz Mathias* 76: 219
1568 **Illenfeld**, *Andrej* 76: 219

Glaskünstler

1819 **Hoffmann**, *Emmanuel* 74: 92
1886 **Horejc**, *Jaroslav* 74: 493
1897 **Juna**, *Zdeněk* 78: 491
1921 **Keithová**, *Oldřiška* 79: 529

1923	Hospodka, *Josef*	75: 55		1884	Hegenbarth, *Josef*	71: 78
1924	Hejlek, *Benjamin*	71: 289		1884	Hofman, *Vlastislav*	74: 130
1924	Hlava, *Pavel*	73: 409		1885	Hlavica, *František*	73: 412
1924	Hlavová, *Jarmila*	73: 414		1885	Jung, *Moriz*	78: 503
1928	Horáček, *Vaclav*	74: 481		1886	Hrabal, *Arnošt*	75: 163
1934	Jelínek, *Vladimír*	77: 494		1887	Hlavica, *Emil*	73: 412
1946	Hora, *Lubomir*	74: 480		1887	Hnilička, *Eduard*	73: 425
1950	Hlavička, *Tomáš*	73: 413		1887	Jambor, *Josef*	77: 252
1950	Homolka, *Pavel*	74: 373		1888	Hodek, *Josef*	73: 462
1950	Klein, *Vladimir*	80: 422		1890	Hrska, *Alexandr Vladimír*	75: 177
1953	Honzík, *Stanislav*	74: 423		1893	Holan, *Karel*	74: 208
1957	Houserová, *Ivana*	75: 99		1893	Jantsch-Kassner, *Hildegard* von	77: 354
				1895	Karasek, *Rudolf*	79: 329

Goldschmied

				1896	Jílek, *Karel*	78: 60
				1896	Kasijan, *Vasyl' Illič*	79: 378
1524	Hornick, *Erasmus*	74: 531		1897	Holý, *Miloslav*	74: 341
1630	Hrbek, *Marek*	75: 168		1897	Hrbek, *Emanuel*	75: 167
1665	Heyer, *Hans Georg*	73: 57		1897	Juna, *Zdeněk*	78: 491
1946	Hora, *Lubomir*	74: 480		1899	Kaplický, *Josef*	79: 302
				1900	Heřman, *Josef*	72: 181
				1901	Klimoff, *Eugene*	80: 472

Grafiker

				1902	Hoffmeister, *Adolf*	74: 118
1524	Hornick, *Erasmus*	74: 531		1904	Jerie, *Bohumil*	78: 3
1607	Hollar, *Wenceslaus*	74: 268		1906	Hrubý, *Josef*	75: 178
1620	Herdt, *Jan* de	72: 143		1906	Ketzek, *František*	80: 150
1710	Klauber, *Joseph Sebastian*	80: 392		1909	Hudeček, *František*	75: 309
1760	Kandler, *Adalbert*	79: 259		1911	Hüttisch, *Maximilian*	75: 383
1763	Herzinger, *Anton*	72: 457		1911	Kazdová, *Milada*	79: 493
1794	Hennig, *Carl*	72: 5		1911	Klopfleisch, *Margarete*	80: 510
1807	Hellich, *Josef Vojtěch*	71: 361		1912	Jiřincová, *Ludmila*	78: 87
1809	Kittner, *Patrizius*	80: 365		1913	Junek, *Václav*	78: 498
1812	Klimsch, *Ferdinand Karl*	80: 474		1914	Hejna, *Václav*	71: 290
1816	Kandler, *Wilhelm*	79: 260		1914	Höbelt, *Medardus*	73: 485
1841	Klič, *Karl*	80: 463		1914	Jiroudek, *František*	78: 88
1845	Jettel, *Eugen*	78: 32		1916	Horník, *Jiří*	74: 535
1854	Hynais, *Vojtěch*	76: 118		1919	Istler, *Josef*	76: 471
1866	Jaroněk, *Bohumír*	77: 402		1919	Janeček, *Ota*	77: 277
1867	Heine, *Thomas Theodor*	71: 189		1920	Kábrt, *Josef*	79: 55
1869	Hofbauer, *Arnošt*	74: 54		1921	Hegar, *Milan*	71: 60
1873	Hönich, *Heinrich*	74: 10		1921	Hejna, *Jiri-Georges*	71: 289
1875	Jiránek, *Miloš*	78: 84		1921	Jüngling, *Břetislav*	78: 447
1875	Kalvoda, *Alois*	79: 206		1921	Keithová, *Oldřiška*	79: 529
1876	Honsa, *Jan*	74: 413		1922	Herčík, *Josef*	72: 134
1877	Kašpar, *Adolf*	79: 384		1922	Janoušková, *Věra*	77: 314
1879	Hochsieder, *Norbert*	73: 452		1922	Kafka, *Čestmír*	79: 99
1880	Kars, *Georges*	79: 364		1923	John, *Jiří*	78: 175
1883	Klemm, *Walther*	80: 447		1923	Karlíková, *Olga*	79: 348

1925	Hořánek, Jaroslav	74: 483	1867 Heine, Thomas Theodor	71: 189

1925 Hořánek, Jaroslav — 74: 483
1927 Hladík, Jan — 73: 407
1927 Ille, Stanislav — 76: 218
1927 Juračka, Antonín — 78: 533
1929 Jíra, Josef — 78: 83
1930 Hladíková, Jenny — 73: 408
1930 Hruška, Karel — 75: 182
1931 Hísek, Květoslav — 73: 374
1932 Hvozdenský, Josef — 76: 109
1932 Kabát, Václav — 79: 53
1933 Heimann, Timo — 71: 171
1933 Houra, Miroslav — 75: 98
1934 Jelínek, Vladimír — 77: 494
1935 Hovadík, Jaroslav — 75: 113
1935 Janošek, Čestmír — 77: 310
1935 Janošková, Eva — 77: 311
1936 Hendrych, Jan — 71: 484
1937 Hilmar, Jiří — 73: 244
1938 Jandová, Ludmila — 77: 276
1939 Huniat, Günther — 75: 507
1943 Herel, Petr — 72: 148
1943 Hodný, Ladislav — 73: 485
1943 Holý, Stanislav — 74: 342
1944 Istlerová, Clara — 76: 472
1944 Jedlička, Jan — 77: 474
1949 Houf, Václav — 75: 95
1951 Juračková, Arna — 78: 533
1951 Karpaš, Roman — 79: 358
1952 Illík, Rostislav — 76: 221
1955 Höhmová, Zdena — 73: 528
1955 Jirků, Boris — 78: 88
1960 Hora, René — 74: 480
1962 Karlík, Viktor — 79: 347
1965 Hísek, Jan — 73: 373
1968 Huemer, Markus — 75: 347
1970 Immrová, Monika — 76: 249

Graveur

1886 Horejc, Jaroslav — 74: 493
1922 Herčík, Josef — 72: 134

Illustrator

1812 Klimsch, Ferdinand Karl — 80: 474
1841 Klič, Karl — 80: 463
1864 Hetteš, Josef Ferdinand — 72: 524

1867 Heine, Thomas Theodor — 71: 189
1874 Hlaváček, Karel — 73: 410
1875 Kalvoda, Alois — 79: 206
1877 Kašpar, Adolf — 79: 384
1883 Klemm, Walther — 80: 447
1884 Hegenbarth, Josef — 71: 78
1884 Hofman, Vlastislav — 74: 130
1885 Hlavica, František — 73: 412
1886 Hrabal, Arnošt — 75: 163
1888 Hodek, Josef — 73: 462
1894 Höns, Rudolf — 74: 14
1900 Heřman, Josef — 72: 181
1902 Hoffmeister, Adolf — 74: 118
1906 Ketzek, František — 80: 150
1909 Hudeček, František — 75: 309
1912 Jiřincová, Ludmila — 78: 87
1913 Junek, Václav — 78: 498
1914 Jiroudek, František — 78: 88
1921 Hejna, Jiri-Georges — 71: 289
1921 Jüngling, Břetislav — 78: 447
1923 John, Jiří — 78: 175
1925 Hegen, Hannes — 71: 74
1925 Kalousek, Jiří — 79: 197
1930 Hruška, Karel — 75: 182
1931 Hísek, Květoslav — 73: 374
1932 Kabát, Václav — 79: 53
1933 Hegr, Jindřich — 71: 94
1934 Hlavatý, Vratislav — 73: 411
1943 Holý, Stanislav — 74: 342
1949 Houf, Václav — 75: 95
1950 Husák, Milivoj — 76: 42
1951 Juračková, Arna — 78: 533
1951 Karpaš, Roman — 79: 358
1955 Höhmová, Zdena — 73: 528
1955 Jirků, Boris — 78: 88

Innenarchitekt

1900 Honzík, Karel — 74: 422
1901 Heythum, Antonín — 73: 76
1909 Hilský, Václav — 73: 250
1949 Houf, Václav — 75: 95

Kalligraf

1794 Hennig, Carl — 72: 5

Keramiker

1884	Johnová, *Helena*	78: 178
1906	Horová-Kováčiková, *Julie*	75: 6
1921	Kemr, *Jiří*	80: 60
1928	Hyliš, *Karel*	76: 117
1930	Hendrychová, *Dagmar*	71: 485
1935	Hudeček, *Miroslav*	75: 311
1936	Hudečková, *Olga*	75: 311
1948	Hůla, *Zdeněk*	75: 439

Kunsthandwerker

1855	Klouček, *Celda*	80: 520
1860	Kastner, *Johann*	79: 397
1866	Jaroněk, *Bohumír*	77: 402
1884	Hofman, *Vlastislav*	74: 130
1886	Jareš, *Jaroslav*	77: 392
1899	Kaplický, *Josef*	79: 302
1914	Höbelt, *Medardus*	73: 485

Maler

1545	Hoffmann, *Hans*	74: 99
1546	Hutský, *Matyáš*	76: 74
1564	Heintz, *Joseph*	71: 242
1584	Hering, *Hans Georg*	72: 161
1607	Hollar, *Wenceslaus*	74: 268
1620	Herdt, *Jan* de	72: 143
1647	Heinsch, *Johann Georg*	71: 228
1652	Keck, *Peter*	79: 500
1655	Hofstetter, *Johann Caspar*	74: 165
1674	Herbert, *Gottfried*	72: 115
1681	Hiebel, *Johann*	73: 113
1699	Hoffmann, *Johann Franz*	74: 104
1708	Herbert, *Elias Franz*	72: 115
1709	Kern, *Anton*	80: 98
1737	Henrici, *Johann Josef Carl*	72: 33
1739	Jahn, *Quirin*	77: 200
1760	Kandler, *Adalbert*	79: 259
1763	Herzinger, *Anton*	72: 457
1798	Heinrich, *Thugut*	71: 220
1802	Heinrich, *Franz*	71: 219
1807	Hellich, *Josef Vojtěch*	71: 361
1812	Klimsch, *Ferdinand Karl*	80: 474
1815	Javůrek, *Karel*	77: 438
1816	Kandler, *Wilhelm*	79: 260
1817	Klemens, *Jozef Božetech*	80: 440
1840	Hörmann, *Theodor* von	74: 28
1841	Klič, *Karl*	80: 463
1845	Jettel, *Eugen*	78: 32
1852	Kirschner, *Marie Louise*	80: 329
1853	Hölzel, *Adolf*	74: 2
1854	Hynais, *Vojtěch*	76: 118
1859	Jansa, *Václav*	77: 321
1860	Kastner, *Johann*	79: 397
1861	Herčík, *Ferdinand*	72: 133
1864	Hetteš, *Josef Ferdinand*	72: 524
1866	Hilšer, *Theodor*	73: 249
1866	Jaroněk, *Bohumír*	77: 402
1866	Kaván, *František*	79: 461
1867	Heine, *Thomas Theodor*	71: 189
1868	Hegenbarth, *Emanuel*	71: 76
1869	Hofbauer, *Arnošt*	74: 54
1872	Hudeček, *Antonín*	75: 308
1873	Hönich, *Heinrich*	74: 10
1875	Jiránek, *Miloš*	78: 84
1875	Kalvoda, *Alois*	79: 206
1876	Honsa, *Jan*	74: 413
1877	Kašpar, *Adolf*	79: 384
1879	Hochsieder, *Norbert*	73: 452
1880	Kars, *Georges*	79: 364
1882	Kahler, *Eugen* von	79: 109
1883	Klemm, *Walther*	80: 447
1884	Hegenbarth, *Josef*	71: 78
1884	Hofman, *Vlastislav*	74: 130
1885	Hlavica, *František*	73: 412
1885	Jung, *Moriz*	78: 503
1886	Jareš, *Jaroslav*	77: 392
1887	Jambor, *Josef*	77: 252
1888	Hodek, *Josef*	73: 462
1890	Hrska, *Alexandr Vladimír*	75: 177
1890	Kausek, *Fritz*	79: 458
1893	Holan, *Karel*	74: 208
1893	Jantsch-Kassner, *Hildegard* von	77: 354
1895	Karasek, *Rudolf*	79: 329
1895	Kerhart, *Oldřich*	80: 93
1896	Jílek, *Karel*	78: 60
1896	Kasijan, *Vasyl' Illič*	79: 378
1897	Holý, *Miloslav*	74: 341
1897	Hrbek, *Emanuel*	75: 167
1897	Juna, *Zdeněk*	78: 491
1898	Jičínská, *Věra*	78: 59
1899	Hubáček, *Josef*	75: 247
1899	Kaplický, *Josef*	79: 302

1900	Heřman, *Josef*	72: 181	1938 Jandová, *Ludmila*	77: 276

1900 Heřman, *Josef* 72: 181
1901 Klimoff, *Eugene* 80: 472
1902 Hoffmeister, *Adolf* 74: 118
1902 Jordan, *Olaf* 78: 318
1906 Hofman, *Karel* 74: 128
1906 Ketzek, *František* 80: 150
1907 Hroch, *Vladimír* 75: 175
1908 Hliněnský, *Robert* 73: 416
1909 Hudeček, *František* 75: 309
1910 Hoffstädter, *Bedrich* 74: 122
1911 Hüttisch, *Maximilian* 75: 383
1911 Kazdová, *Milada* 79: 493
1912 Jiřincová, *Ludmila* 78: 87
1913 Junek, *Václav* 78: 498
1914 Hejna, *Václav* 71: 290
1914 Höbelt, *Medardus* 73: 485
1914 Jiroudek, *František* 78: 88
1915 Heiter, *Guillermo* 71: 277
1916 Horník, *Jiří* 74: 535
1916 Hrubý, *Karel Otto* 75: 178
1919 Istler, *Josef* 76: 471
1919 Janeček, *Ota* 77: 277
1920 Josefík, *Jiří* 78: 336
1920 Kábrt, *Josef* 79: 55
1921 Hejna, *Jiri-Georges* 71: 289
1921 Jüngling, *Břetislav* 78: 447
1922 Kafka, *Čestmír* 79: 99
1923 John, *Jiří* 78: 175
1923 Karlíková, *Olga* 79: 348
1924 Hlavová, *Jarmila* 73: 414
1925 Hořánek, *Jaroslav* 74: 483
1925 Kalousek, *Jiří* 79: 197
1927 Hladík, *Jan* 73: 407
1927 Ille, *Stanislav* 76: 218
1929 Jíra, *Josef* 78: 83
1931 Hísek, *Květoslav* 73: 374
1932 Hvozdenský, *Josef* 76: 109
1933 Hegr, *Jindřich* 71: 94
1933 Heimann, *Timo* 71: 171
1933 Houra, *Miroslav* 75: 98
1933 Hrůza, *Luboš* 75: 184
1934 Jelínek, *Vladimír* 77: 494
1935 Hovadík, *Jaroslav* 75: 113
1935 Janošek, *Čestmír* 77: 310
1935 Janošková, *Eva* 77: 311
1935 Khon, *Tanya* 80: 188
1937 Hilmar, *Jiří* 73: 244

1938 Jandová, *Ludmila* 77: 276
1939 Huniat, *Günther* 75: 507
1940 Helmer, *Roland* 71: 386
1943 Herel, *Petr* 72: 148
1943 Hodný, *Ladislav* 73: 485
1944 Jedlička, *Jan* 77: 474
1945 Hodonský, *František* 73: 485
1948 Hůla, *Zdeněk* 75: 439
1949 Houf, *Václav* 75: 95
1950 Husák, *Milivoj* 76: 42
1951 Judl, *Stanislav* 78: 438
1951 Juračková, *Arna* 78: 533
1953 Honzík, *Stanislav* 74: 423
1954 Horálek, *Jaroslav* 74: 482
1955 Höhmová, *Zdena* 73: 528
1955 Jirků, *Boris* 78: 88
1962 Karlík, *Viktor* 79: 347
1965 Hísek, *Jan* 73: 373
1965 Jirásek, *Václav* 78: 85
1968 Huemer, *Markus* 75: 347
1977 Ivtodagas, *Valerio* 76: 547

Medailleur

1551 Hohenauer, *Michael* 74: 190
1639 Hoffmann (Medailleurs- und
 Stempelschneider-Familie) ... 74: 87
1650 Hoffmann, *Johann Michael* . 74: 87
1714 Hoffmann, *Benedikt Rudolf* . 74: 87
1859 Kautsch, *Heinrich* 79: 459
1878 Kafka, *Bohumil* 79: 97
1884 Igler, *Theodor* 76: 169
1886 Horejc, *Jaroslav* 74: 493
1887 Hlavica, *Emil* 73: 412
1895 Ivančevič, *Trpimír* 76: 506
1910 Ivanský, *Antonín* 76: 535
1921 Hejna, *Jiri-Georges* 71: 289
1925 Hejný, *Miloslav* 71: 292
1928 Hyliš, *Karel* 76: 117
1932 Hvozdenský, *Josef* 76: 109
1936 Hendrych, *Jan* 71: 484

Miniaturmaler

1607 Hollar, *Wenceslaus* 74: 268
1773 Klimo, *Eustachius* 80: 472
1798 Heinrich, *Thugut* 71: 220
1809 Horn, *Wilhelm* 74: 519

Möbelkünstler

1900 **Honzík**, *Karel* 74: 422
1950 **Husák**, *Milivoj* 76: 42

Monumentalkünstler

1933 **Houra**, *Miroslav* 75: 98

Mosaikkünstler

1901 **Klimoff**, *Eugene* 80: 472
1938 **Jandová**, *Ludmila* 77: 276

Neue Kunstformen

1909 **Hudeček**, *František* 75: 309
1914 **Heisler**, *Jindřich* 71: 275
1914 **Hejna**, *Václav* 71: 290
1922 **Janoušková**, *Věra* 77: 314
1933 **Heimann**, *Timo* 71: 171
1935 **Janošek**, *Čestmír* 77: 310
1943 **Herynek**, *Pavel* 72: 447
1946 **Jetelová**, *Magdalena* 78: 31
1968 **Heger**, *Swetlana* 71: 84
1968 **Huemer**, *Markus* 75: 347
1970 **Jelinek**, *Robert* 77: 493

Puppenkünstler

1949 **Kavan**, *Petr* 79: 463

Restaurator

1868 **Jurkovič**, *Dušan* 79: 6
1869 **Hilbert**, *Kamil* 73: 153
1901 **Klimoff**, *Eugene* 80: 472
1920 **Josefík**, *Jiří* 78: 336
1921 **Keithová**, *Oldřiška* 79: 529
1936 **Hendrych**, *Jan* 71: 484
1944 **Jedlička**, *Jan* 77: 474
1954 **Horálek**, *Jaroslav* 74: 482

Schnitzer

1590 **Heidelberger**, *Ernst* 71: 118
1860 **Kastner**, *Johann* 79: 397

1904 **Jerie**, *Bohumil* 78: 3
1933 **Hegr**, *Jindřich* 71: 94

Siegelschneider

1551 **Hohenauer**, *Michael* 74: 190
1639 **Hoffmann** (Medailleurs- und
 Stempelschneider-Familie) . . . 74: 87
1650 **Hoffmann**, *Johann Michael* . . 74: 87
1714 **Hoffmann**, *Benedikt Rudolf* . . 74: 87

Silberschmied

1630 **Hrbek**, *Marek* 75: 168

Spielzeugmacher

1886 **Horejc**, *Jaroslav* 74: 493

Textilkünstler

1923 **Karlíková**, *Olga* 79: 348
1927 **Hladík**, *Jan* 73: 407
1930 **Hladíková**, *Jenny* 73: 408

Typograf

1885 **Kaláb**, *Method* 79: 140
1909 **Hlavsa**, *Oldřich* 73: 415
1944 **Istlerová**, *Clara* 76: 472

Waffenschmied

1512 **Illenfeld** 76: 219

Wandmaler

1739 **Jahn**, *Quirin* 77: 200
1914 **Höbelt**, *Medardus* 73: 485

Zeichner

1524 **Hornick**, *Erasmus* 74: 531
1545 **Hoffmann**, *Hans* 74: 99
1564 **Heintz**, *Joseph* 71: 242
1584 **Hering**, *Hans Georg* 72: 161
1607 **Hollar**, *Wenceslaus* 74: 268

1647	Heinsch, *Johann Georg*	71: 228	1931 Hísek, *Květoslav*	73: 374
1709	Kern, *Anton*	80: 98	1933 Hegr, *Jindřich*	71: 94
1734	Heger, *Philipp*	71: 83	1936 Hendrych, *Jan*	71: 484
1739	Jahn, *Quirin*	77: 200	1938 Jiránek, *Vladimír*	78: 85
1766	Heger, *Franz*	71: 81	1943 Herel, *Petr*	72: 148
1798	Heinrich, *Thugut*	71: 220	1943 Herynek, *Pavel*	72: 447
1807	Hellich, *Josef Vojtěch*	71: 361	1943 Holý, *Stanislav*	74: 342
1809	Kittner, *Patrizius*	80: 365	1949 Houf, *Václav*	75: 95
1816	Kandler, *Wilhelm*	79: 260	1950 Husák, *Milivoj*	76: 42
1841	Klič, *Karl*	80: 463	1951 Judl, *Stanislav*	78: 438
1853	Hölzel, *Adolf*	74: 2	1954 Horálek, *Jaroslav*	74: 482
1854	Hellmessen, *Anton*	71: 367	1955 Höhmová, *Zdena*	73: 528
1854	Hynais, *Vojtěch*	76: 118	1965 Hísek, *Jan*	73: 373
1859	Jansa, *Václav*	77: 321	1968 Huemer, *Markus*	75: 347
1861	Herčík, *Ferdinand*	72: 133		
1864	Hetteš, *Josef Ferdinand*	72: 524		
1867	Heine, *Thomas Theodor*	71: 189		

Türkei

1874	Hlaváček, *Karel*	73: 410	
1880	Kars, *Georges*	79: 364	
1882	Kahler, *Eugen* von	79: 109	

Architekt

1883 Klemm, *Walther*	80: 447	
1884 Hegenbarth, *Josef*	71: 78	500 v.Chr. Hippodamos ... 73: 311
1887 Jambor, *Josef*	77: 252	215 v.Chr. Hermogenes ... 72: 235
1888 Hodek, *Josef*	73: 462	100 Hierax ... 73: 119
1890 Hrska, *Alexandr Vladimír*	75: 177	1032 Ivane Morčaisdze ... 76: 507
1893 Holan, *Karel*	74: 208	1413 ʿIwaḍ ibn Aḥī Bāyazīd ... 76: 548
1893 Jantsch-Kassner, *Hildegard* von	77: 354	1870 Kemaleddin Bey ... 80: 43
1895 Karasek, *Rudolf*	79: 329	1886 Holzmeister, *Clemens* ... 74: 359
1897 Holý, *Miloslav*	74: 341	1931 Hepgüler, *Metin* ... 72: 92
1899 Hubáček, *Josef*	75: 247	
1900 Heřman, *Josef*	72: 181	

Bauhandwerker

1901 Heythum, *Antonín*	73: 76	100 Hierax ... 73: 119
1902 Hoffmeister, *Adolf*	74: 118	
1902 Jordan, *Olaf*	78: 318	

Bildhauer

1909 Hudeček, *František*	75: 309	
1911 Hüttisch, *Maximilian*	75: 383	1000 v.Chr. Herakleides ... 72: 106
1914 Hejna, *Václav*	71: 290	200 v.Chr. Hephaistodoros ... 72: 93
1914 Höbelt, *Medardus*	73: 485	200 v.Chr. Herakleitos ... 72: 106
1914 Jiroudek, *František*	78: 88	150 v.Chr. Herakleides ... 72: 105
1915 Heiter, *Guillermo*	71: 277	100 v.Chr. Hermogenes ... 72: 239
1920 Kábrt, *Josef*	79: 55	50 v.Chr. Hieron ... 73: 123
1921 Hejna, *Jiri-Georges*	71: 289	151 Hermogenes ... 72: 239
1921 Jüngling, *Břetislav*	78: 447	1931 Hepgüler, *Metin* ... 72: 92
1922 Herčík, *Josef*	72: 134	

Buchmaler

1925 Hegen, *Hannes*	71: 74	
1925 Hejný, *Miloslav*	71: 292	1545 **Kara Memi** ... 79: 321
1925 Kalousek, *Jiří*	79: 197	

Türkei / Bühnenbildner 270

Bühnenbildner

1886 **Holzmeister**, *Clemens* 74: 359

Designer

1934 **Kabaş**, *Özer* 79: 52

Filmkünstler

1922 **Ichmal'jan**, *Žak Garbisovič* .. 76: 163
1934 **Kabaş**, *Özer* 79: 52
1946 **Karamustafa**, *Gülsün* 79: 325

Fotograf

1908 **Karsh**, *Yousuf* 79: 366

Grafiker

1922 **Ichmal'jan**, *Žak Garbisovič* .. 76: 163
1943 **Inan**, *Ergın* 76: 255
1965 **Horasan**, *Mustafa* 74: 483

Illustrator

1916 **Karakaş**, *Fethi* 79: 324
1922 **Ichmal'jan**, *Žak Garbisovič* .. 76: 163

Innenarchitekt

1931 **Hepgüler**, *Metin* 72: 92

Kalligraf

1601 Derwisch **Husām al-Mawlavī** . 76: 42

Maler

100 v.Chr. **Hieron** 73: 123
151 **Hermogenes** 72: 239
1859 **Hüseyın**, *Zekâı Paşa* 75: 369
1859 **Kessanlis**, *Nikolaos* 80: 129
1886 **Holzmeister**, *Clemens* 74: 359
1890 **Ismail**, *Namik* 76: 450
1905 **Izer**, *Zeki Faik* 77: 4
1906 **Keseroğlu**, *Zıya* 80: 127

1908 **Kalmık**, *Ercüment* 79: 190
1915 **Iyem**, *Nuri* 76: 555
1916 **Karakaş**, *Fethi* 79: 324
1922 **Ichmal'jan**, *Žak Garbisovič* .. 76: 163
1922 **Ihmalyan**, *Jak* 76: 182
1932 **Kalay**, *Necdet* 79: 147
1932 **Kaleşı**, *Ömer* 79: 158
1934 **Kabaş**, *Özer* 79: 52
1943 **Inan**, *Ergın* 76: 255
1946 **Karamustafa**, *Gülsün* 79: 325
1965 **Horasan**, *Mustafa* 74: 483

Neue Kunstformen

1946 **Karamustafa**, *Gülsün* 79: 325

Zeichner

1859 **Kessanlis**, *Nikolaos* 80: 129
1943 **Inan**, *Ergın* 76: 255

Tunesien

Bildhauer

1934 **King**, *Phillip* 80: 280

Gebrauchsgrafiker

1866 **Jossot**, *Henri* 78: 360

Grafiker

1866 **Jossot**, *Henri* 78: 360

Illustrator

1866 **Jossot**, *Henri* 78: 360

Keramiker

1934 **King**, *Phillip* 80: 280

Maler

151	Hermogenes	72: 239
1866	Jossot, *Henri*	78: 360
1882	Khayachi, *Hédi*	80: 181
1944	el-Kamel, *Rafik*	79: 215

Zeichner

1866	Jossot, *Henri*	78: 360

Turkmenistan

Buchkünstler

1923	Klyčev, *Izzat Nazarovič*	80: 527

Grafiker

1923	Klyčev, *Izzat Nazarovič*	80: 527
1924	Il'in, *Ivan Illarionovič*	76: 211

Maler

1923	Klyčev, *Izzat Nazarovič*	80: 527
1924	Il'in, *Ivan Illarionovič*	76: 211

Uganda

Fotograf

1976	Kauma, *Ronnie Okocha*	79: 453

Maler

1938	Katarikawe, *Jak*	79: 400

Ukraine

Architekt

1713	Hryhorovyč-Bars'kyj, *Ivan Hryhorovyč*	75: 189
1774	Heroy, *Claude*	72: 319
1818	Henrichsen, *Romeo* von	72: 30
1820	Ivanov, *Grigorij Michajlovič*	76: 518
1823	Iodko, *Pantelejmon Vikent'evič*	76: 343
1840	Hochberger, *Juliusz*	73: 445
1862	Hendel, *Zygmunt*	71: 452
1863	Horodecki, *Władysław Leszek*	75: 4
1879	Jarocki, *Władysław*	77: 399
1879	Klein, *Alexander*	80: 409
1891	Iofan, *Boris Michajlovič*	76: 343
1894	Jermylov, *Vasyl' Dmytrovyč*	78: 8
1898	Karmazyn-Kakovs'kyj, *Vsevolod*	79: 352
1902	Hrečyna, *Mychajlo Hnatovyč*	75: 171
1905	Karmi, *Dov*	79: 353
1917	Hopkalo, *Vadym Ivanovyč*	74: 453
1927	Ježov, *Valentyn Ivanovyč*	78: 42
1931	Hrečyna, *Vadym Mychajlovyč*	75: 171

Bildhauer

1560	Hutte, *Herman* van	76: 75
1573	Horst, *Henryk*	75: 19
1696	Hutter, *Thomas*	76: 79
1837	Hoszowski, *Celestyn*	75: 63
1882	Izdebsky, *Vladimir*	77: 3
1887	Kavaleridze, *Ivan Petrovič*	79: 460
1893	Ivanova, *Antonina Nikolaevna*	76: 532
1901	Ingal, *Vladimir Iosifovič*	76: 275
1906	Horn, *Milton*	74: 512
1911	Hončar, *Ivan Makarovyč*	74: 378
1916	Hutman, *Hryhorij Petrovyč*	76: 74
1917	Kerbel', *Lev Efimovič*	80: 83
1925	Hluščuk, *Fedir Tymofijovyč*	73: 423
1926	Kal'čenko, *Halyna Nykyforivna*	79: 149
1929	Hrycjuk, *Mychajlo Jakymovyč*	75: 186
1959	Jesypenko, *Mykola Romanovyč*	78: 30

Buchkünstler

1896	Kasijan, *Vasyl' Illič*	79: 378
1917	Kapitan, *Leonid Oleksijovyč*	79: 300

Bühnenbildner

1880	Jakovlev, *Michail Nikolaevič* . .	77: 228
1893	Ivanova, *Antonina Nikolaevna* .	76: 532
1894	Jermylov, *Vasyl' Dmytrovyč* . .	78: 8
1897	Jeleva, *Kostjantyn Mykolajovyč*	77: 490
1898	Hosiasson, *Philippe*	75: 50
1903	Jędrzejewski, *Aleksander*	77: 475
1905	Horobec', *Pavlo Matvijovyč* . .	75: 4
1923	Kilian, *Adam*	80: 247
1926	Ivnickij, *Michail Borisovič* . . .	76: 546
1931	Herc, *Jurij*	72: 132
1931	Kałucki, *Jerzy*	79: 202
1952	Jakutovyč, *Serhij Heorhijovyč* .	77: 243
1957	Kaufman, *Volodymyr*	79: 437

Filmkünstler

1930	Jakutovyč, *Heorhij V'jačeslavovyč*	77: 242

Fotograf

1893	Ivanec', *Ivan*	76: 508
1899	Ignatovič, *Boris*	76: 175
1902	Kessel, *Dmitri*	80: 129
1940	Jung, *Zseni*	78: 507
1944	Hnysjuk, *Mykola*	73: 427

Gebrauchsgrafiker

1901	Hluščenko, *Mykola Petrovyč* . .	73: 421
1917	Kapitan, *Leonid Oleksijovyč* . .	79: 300
1925	Hluščuk, *Fedir Tymofijovyč* . . .	73: 423

Grafiker

1636	Ilija	76: 209
1732	Herontij	72: 317
1801	Jabłoński, *Marcin*	77: 21
1809	Hruzik, *Jan Kanty*	75: 185
1865	Ivasjuk, *Mykola Ivanovyč*	76: 537
1874	Jaremenko, *Hnat Havrylovyč* .	77: 391
1878	Jakimčenko, *Aleksandr Georgievič*	77: 212
1879	Jarocki, *Władysław*	77: 399
1880	Jakovlev, *Michail Nikolaevič* . .	77: 228
1893	Ivanec', *Ivan*	76: 508

1894	Jermylov, *Vasyl' Dmytrovyč* . .	78: 8
1896	Kasijan, *Vasyl' Illič*	79: 378
1897	Jeleva, *Kostjantyn Mykolajovyč*	77: 490
1898	Hosiasson, *Philippe*	75: 50
1898	Kanevskij, *Aminadav Moiseevič*	79: 268
1898	Karmazyn-Kakovs'kyj, *Vsevolod*	79: 352
1904	Kačanov, *Kostjantin Sylovyč* . .	79: 59
1905	Holovčenko, *Nadija Ivanivna* .	74: 312
1905	Horobec', *Pavlo Matvijovyč* . .	75: 4
1906	Hordynsky, *Sviatoslav*	74: 489
1906	Kibrik, *Evgenij Adol'fovič* . . .	80: 197
1907	Hoenich, *Paul Konrad*	74: 11
1909	Keivan, *Ivan*	79: 529
1910	Hryhor'jev, *Serhij Oleksijovyč*	75: 187
1911	Hončar, *Ivan Makarovyč*	74: 378
1915	Hnizdovsky, *Jacques*	73: 425
1916	Hutman, *Hryhorij Petrovyč* . . .	76: 74
1917	Jablons'ka, *Tetjana Nylivna* . .	77: 19
1917	Kapitan, *Leonid Oleksijovyč* . .	79: 300
1919	Kecalo, *Zinovij Jevstachijovyč* .	79: 499
1922	Každan, *Evgenij Abramovič* . .	79: 493
1923	Kilian, *Adam*	80: 247
1924	Holovanov, *Volodymyr Fedorovyč*	74: 312
1925	Hluščuk, *Fedir Tymofijovyč* . . .	73: 423
1926	Hubarjev, *Oleksandr Ivanovyč*	75: 252
1930	Jakutovyč, *Heorhij V'jačeslavovyč*	77: 242
1931	Hončarenko, *Jevhen Petrovyč* .	74: 379
1931	Ivachnenko, *Oleksandr Andrijovyč*	76: 501
1931	Kałucki, *Jerzy*	79: 202
1933	Hryhor'jeva, *Halyna Serhiïvna*	75: 188
1933	Kabakov, *Il'ja Iosifovič*	79: 49
1934	Hryhor'jev, *Ihor Pavlovyč* . . .	75: 187
1935	Jurčyšyn, *Volodymyr Ivanovyč* .	78: 538
1936	Hroch, *Mykola Nykyforovyč* . .	75: 174
1936	Il'juščenko, *Vladimir Ivanovič* .	76: 214
1939	Hryhorov, *Viktor Fedorovyč* . .	75: 188
1947	Hordijčuk, *Valentyn Oleksandrovyč*	74: 488
1949	Ivachnenko, *Oleksandr Ivanovyč*	76: 502
1952	Jakutovyč, *Serhij Heorhijovyč* .	77: 243
1957	Kaufman, *Volodymyr*	79: 437
1962	Hončarenko, *Taras Jevhenijovyč*	74: 380
1964	Hončarenko, *Jurij Jevhenijovyč*	74: 379

Illustrator

1842	Karazin, *Nikolaj Nikolaevič* . .	79: 334
1880	Jakovlev, *Michail Nikolaevič* . .	77: 228
1892	Ismailovitch, *Dimitri*	76: 452
1898	Kanevskij, *Aminadav Moiseevič*	79: 268
1901	Hluščenko, *Mykola Petrovyč* . .	73: 421
1906	Kibrik, *Evgenij Adol'fovič* . . .	80: 197
1910	Inger, *Grigorij Bencionovič* . .	76: 287
1915	Hnizdovsky, *Jacques*	73: 425
1921	Kaššaj, *Anton Mychajlovyč* . . .	79: 390
1923	Kilian, *Adam*	80: 247
1924	Holovanov, *Volodymyr Fedorovyč*	74: 312
1926	Hubarjev, *Oleksandr Ivanovyč*	75: 252
1933	Kabakov, *Il'ja Iosifovič*	79: 49
1947	Hordijčuk, *Valentyn Oleksandrovyč*	74: 488
1949	Ivachnenko, *Oleksandr Ivanovyč*	76: 502
1952	Jakutovyč, *Serhij Heorhijovyč* .	77: 243

Keramiker

1911	Hončarenko, *Ivan Ivanovyč* . .	74: 379
1915	Hnizdovsky, *Jacques*	73: 425

Künstler

1962	Kerestej, *Pavlo*	80: 90

Kunsthandwerker

1878	Jakimčenko, *Aleksandr Georgievič*	77: 212
1921	Kaššaj, *Anton Mychajlovyč* . . .	79: 390
1939	Jeržykovs'kyj, *Oleh Serhijovyč*	78: 17

Maler

1696	Hutter, *Thomas*	76: 79
1736	Holubovs'kyj, *Zacharij*	74: 338
1768	Kalynovs'kyj, *Lavrentij*	79: 206
1801	Jabłoński, *Marcin*	77: 21
1809	Hruzik, *Jan Kanty*	75: 185
1814	Hollpein, *Heinrich*	74: 284
1818	Horonovyč, *Andrij Mykolajovyč*	75: 5
1830	Juškevyč-Stachovs'kyj, *Konon Fedorovyč*	79: 14
1838	Horowitz, *Leopold*	75: 8
1838	Kiselev, *Aleksandr Aleksandrovič*	80: 337
1842	Karazin, *Nikolaj Nikolaevič* . .	79: 334
1843	Junge, *Ekaterina Fedorovna* . .	78: 508
1846	Jarošenko, *Nikolaj Aleksandrovič*	77: 403
1864	Ižakevyč, *Ivan Sydorovyč*	77: 2
1864	Jarovyj, *Mychajlo Mychajlovyč*	77: 404
1864	Kišinevskij, *Solomon Jakovlevič*	80: 342
1865	Ivasjuk, *Mykola Ivanovyč*	76: 537
1867	Hirschfeld, *Emil Benediktoff* . .	73: 342
1870	Horonovyč, *Vasyl' Jakovyč* . . .	75: 6
1874	Jaremenko, *Hnat Havrylovyč* .	77: 391
1878	Jakimčenko, *Aleksandr Georgievič*	77: 212
1879	Jarocki, *Władysław*	77: 399
1880	Hiller-Föll, *Maria*	73: 229
1880	Jakovlev, *Michail Nikolaevič* . .	77: 228
1882	Izdebsky, *Vladimir*	77: 3
1890	Kacman, *Evgenij Aleksandrovič*	79: 63
1892	Ismailovitch, *Dimitri*	76: 452
1892	Kallis, *Oskar*	79: 181
1893	Ivanec', *Ivan*	76: 508
1893	Ivanova, *Antonina Nikolaevna* .	76: 532
1894	Jermylov, *Vasyl' Dmytrovyč* . .	78: 8
1895	Hvozdyk, *Kyrylo Vasyl'ovyč* . .	76: 109
1895	Jeržykovs'kyj, *Serhij Mykolajovyč*	78: 18
1896	Kasijan, *Vasyl' Illič*	79: 378
1897	Jeleva, *Kostjantyn Mykolajovyč*	77: 490
1898	Hosiasson, *Philippe*	75: 50
1901	Hluščenko, *Mykola Petrovyč* . .	73: 421
1902	Junak, *Marija Ivanivna*	78: 492
1903	Jędrzejewski, *Aleksander*	77: 475
1904	Kačanov, *Kostjantin Sylovyč* . .	79: 59
1905	Herus, *Borys Stepanovyč*	72: 433
1905	Holovčenko, *Nadija Ivanivna* .	74: 312
1905	Horobec', *Pavlo Matvijovyč* . .	75: 4
1906	Hordynsky, *Sviatoslav*	74: 489
1906	Horn, *Milton*	74: 512
1906	Kibrik, *Evgenij Adol'fovič* . . .	80: 197
1907	Hoenich, *Paul Konrad*	74: 11
1909	Jumati, *Ion*	78: 490
1909	Keivan, *Ivan*	79: 529
1910	Hryhor'jev, *Serhij Oleksijovyč* .	75: 187
1910	Inger, *Grigorij Bencionovič* . .	76: 287
1910	Ivancev, *Denys-Lev Luk'janovyč*	76: 505
1910	Kmit, *Michael*	80: 530
1911	Hončar, *Ivan Makarovyč*	74: 378

Ukraine / Maler

1911 **Hroš**, *Serhij Ivanovyč* 75: 176
1915 **Hnizdovsky**, *Jacques* 73: 425
1917 **Jablons'ka**, *Tetjana Nylivna* .. 77: 19
1918 **Jablons'ka**, *Olena Nylivna* ... 77: 19
1919 **Kecalo**, *Zinovij Jevstachijovyč* . 79: 499
1921 **Kaššaj**, *Anton Mychajlovyč* ... 79: 390
1922 **Juhaj**, *Volodymyr Mykolajovyč* 78: 459
1924 **Holovanov**, *Volodymyr Fedorovyč* 74: 312
1924 **Kabaček**, *Leonid Vasil'evič* ... 79: 48
1926 **Hubarjev**, *Oleksandr Ivanovyč* 75: 252
1931 **Herc**, *Jurij* 72: 132
1931 **Hončarenko**, *Jevhen Petrovyč* . 74: 379
1931 **Ivachnenko**, *Oleksandr Andrijovyč*............... 76: 501
1931 **Kałucki**, *Jerzy* 79: 202
1933 **Hryhor'jeva**, *Halyna Serhiïvna* 75: 188
1933 **Kabakov**, *Il'ja Iosifovič* 79: 49
1934 **Hryhor'jev**, *Ihor Pavlovyč* ... 75: 187
1936 **Holembijevs'ka**, *Tetjana Mykolaïvna* 74: 241
1936 **Hroch**, *Mykola Nykyforovyč* .. 75: 174
1936 **Il'juščenko**, *Vladimir Ivanovič*. 76: 214
1939 **Hryhorov**, *Viktor Fedorovyč* .. 75: 188
1939 **Hurin**, *Vasyl' Ivanovyč* 76: 14
1939 **Jeržykovs'kyj**, *Oleh Serhijovyč* 78: 17
1941 **Humenjuk**, *Feodosij Maksymovyč* 75: 477
1943 **Hontarov**, *Viktor Mykolajovyč* . 74: 414
1947 **Hordijčuk**, *Valentyn Oleksandrovyč* 74: 488
1949 **Ivachnenko**, *Oleksandr Ivanovyč* 76: 502
1950 **Kaverin**, *Viktor Oleksandrovyč* 79: 464
1952 **Jakutovyč**, *Serhij Heorhijovyč* . 77: 243
1955 **Hujda**, *Mychajlo Jevhenovyč* .. 75: 435
1957 **Kaufman**, *Volodymyr* 79: 437
1958 **Kabačenko**, *Volodymyr Petrovyč* 79: 48
1962 **Hončarenko**, *Taras Jevhenijovyč* 74: 380
1962 **Kerestej**, *Pavlo* 80: 90
1964 **Hončarenko**, *Jurij Jevhenijovyč* 74: 379

Miniaturmaler

1809 **Hruzik**, *Jan Kanty* 75: 185

Monumentalkünstler

1895 **Hvozdyk**, *Kyrylo Vasyl'ovyč* .. 76: 109

1902 **Junak**, *Marija Ivanivna* 78: 492
1917 **Kapitan**, *Leonid Oleksijovyč* .. 79: 300
1939 **Hryhorov**, *Viktor Fedorovyč* .. 75: 188
1939 **Jeržykovs'kyj**, *Oleh Serhijovyč* 78: 17
1943 **Hontarov**, *Viktor Mykolajovyč* . 74: 414
1962 **Hončarenko**, *Taras Jevhenijovyč* 74: 380
1964 **Hončarenko**, *Jurij Jevhenijovyč* 74: 379

Neue Kunstformen

1907 **Hoenich**, *Paul Konrad* 74: 11
1931 **Kałucki**, *Jerzy* 79: 202
1933 **Kabakov**, *Il'ja Iosifovič* 79: 49
1957 **Kaufman**, *Volodymyr* 79: 437
1962 **Kerestej**, *Pavlo* 80: 90

Schnitzer

1696 **Hutter**, *Thomas* 76: 79

Schriftkünstler

1935 **Jurčyšyn**, *Volodymyr Ivanovyč* . 78: 538

Textilkünstler

1893 **Ivanova**, *Antonina Nikolaevna* . 76: 532
1947 **Hordijčuk**, *Valentyn Oleksandrovyč* 74: 488

Zeichner

1778 **Kalyns'kyj**, *Tymofij*........ 79: 207
1818 **Horonovyč**, *Andrij Mykolajovyč* 75: 5
1842 **Karazin**, *Nikolaj Nikolaevič* .. 79: 334
1843 **Junge**, *Ekaterina Fedorovna* .. 78: 508
1864 **Ižakevyč**, *Ivan Sydorovyč* ... 77: 2
1864 **Jarovyj**, *Mychajlo Mychajlovyč* 77: 404
1864 **Kišinevskij**, *Solomon Jakovlevič* 80: 342
1878 **Jakimčenko**, *Aleksandr Georgievič*............... 77: 212
1880 **Hiller-Föll**, *Maria* 73: 229
1882 **Izdebsky**, *Vladimir* 77: 3
1890 **Kacman**, *Evgenij Aleksandrovič* 79: 63
1893 **Ivanova**, *Antonina Nikolaevna* . 76: 532
1895 **Jeržykovs'kyj**, *Serhij Mykolajovyč* 78: 18

1897	Jeleva, *Kostjantyn Mykolajovyč*	77: 490		1869	Hegedűs, *Ármin*	71: 63
1898	Kanevskij, *Aminadav Moiseevič*	79: 268		1870	Hültl, *Dezső*	75: 345
1901	Hluščenko, *Mykola Petrovyč*	73: 421		1873	Kaufmann, *Oskar*	79: 445
1902	Junak, *Marija Ivanivna*	78: 492		1876	Hikisch, *Rezső*	73: 145
1905	Holovčenko, *Nadija Ivanivna*	74: 312		1891	Hofstätter, *Béla*	74: 163
1906	Horn, *Milton*	74: 512		1897	Hübner, *Tibor*	75: 332
1906	Kibrik, *Evgenij Adol'fovič*	80: 197		1897	Kaesz, *Gyula*	79: 92
1910	Inger, *Grigorij Bencionovič*	76: 287		1897	Kerekes, *Sigmund*	80: 88
1917	Jablons'ka, *Tetjana Nylivna*	77: 19		1901	Janáky, *István*	77: 270
1918	Jablons'ka, *Olena Nylivna*	77: 19		1907	Kemény, *Zoltan*	80: 47
1921	Kaššaj, *Anton Mychajlovyč*	79: 390		1911	Ivánka, *András*	76: 509
1924	Holovanov, *Volodymyr Fedorovyč*	74: 312		1921	Hegedűs, *Ernő*	71: 64
1924	Kabaček, *Leonid Vasil'evič*	79: 48		1923	Hornicsek, *László*	74: 532
1925	Hluščuk, *Fedir Tymofijovyč*	73: 423		1923	Jánossy, *György*	77: 312
1926	Hubarjev, *Oleksandr Ivanovyč*	75: 252		1928	Jurcsik, *Károly*	78: 537
1930	Jakutovyč, *Heorhij V'jačeslavovyč*	77: 242		1931	Hofer, *Miklós*	74: 63
				1933	Hejhál, *Eva*	71: 288
1931	Hončarenko, *Jevhen Petrovyč*	74: 379		1933	Iványi, *László*	76: 535
1931	Kałucki, *Jerzy*	79: 202		1935	Kévés, *György*	80: 155
1936	Il'juščenko, *Vladimir Ivanovič*	76: 214		1939	Kerényi, *József*	80: 89
1941	Humenjuk, *Feodosij Maksymovyč*	75: 477		1944	Jankovics, *Tibor*	77: 298
				1948	Hegedűs, *Péter*	71: 64
1958	Kabačenko, *Volodymyr Petrovyč*	79: 48		1953	Janesch, *Péter*	77: 282

Ungarn

Architekt

Bildhauer

1686	Hörger, *Anton*	74: 23
1693	Khien, *Johann Georg*	80: 185
1716	Hefele, *Melchior*	71: 55
1817	Klemens, *Jozef Božetech*	80: 440
1401	Hild (Architekten-Familie)	73: 155
1831	Izsó, *Miklós*	77: 12
1660	Hölbling, *Johann*	73: 534
1842	Huszár, *Adolf*	76: 59
1716	Hefele, *Melchior*	71: 55
1847	Hofmann von Aspernburg, *Edmund*	74: 154
1717	Hofstädter, *Christoph Carl* von	74: 162
1719	Hillebrandt, *Franz Anton*	73: 219
1847	Klein, *Max*	80: 418
1728	Höllriegl, *Matthias*	73: 538
1852	Kiss, *György*	80: 345
1766	Hild, *Johann*	73: 155
1884	Kisfaludi Strobl, *Zsigmond*	80: 338
1770	Hild, *Wenzel*	73: 155
1899	Huszár, *Imre*	76: 59
1779	Hofrichter, *József*	74: 160
1904	Hincz, *Gyula*	73: 270
1789	Hild, *József*	73: 155
1906	Herczeg, *Klára*	72: 136
1802	Hild, *Ferdinand*	73: 155
1906	Ispánki, *József*	76: 460
1803	Hild, *Károly*	73: 155
1907	Kemény, *Zoltan*	80: 47
1805	Hild, *Georg Ignaz*	73: 155
1908	Kerényi, *Jenő*	80: 88
1831	Hinträger, *Moritz*	73: 295
1909	Jakovits, *József*	77: 226
1856	Herz, *Max*	72: 449
1923	Kirchmayer, *Károly*	80: 309
1861	Hofmann, *Theobald*	74: 152
1924	Hetey, *Katalin*	72: 517
1863	Hübner, *Jenő*	75: 329
1925	Kiss, *Sándor*	80: 347

Ungarn / Bildhauer

1935	Kilár, István	80:	243
1936	Horváth, Pál	75:	42
1937	Heitler, László	71:	277
1939	Janzer, Frigyes	77:	363
1939	Jovánovics, György	78:	404
1943	Hefter, László	71:	58
1943	Kígyós, Sándor	80:	234
1943	Kiss, György	80:	346
1944	Hofmann, Veit	74:	152
1944	Holdas, György	74:	229
1948	Heritesz, Gábor	72:	166
1948	Kelemen, Károly	80:	8
1949	Húber, András	75:	260
1951	Horváth, László	75:	39
1953	Heller, Zsuzsa G.	71:	351
1964	Kégli, Victor	79:	512

Buchkünstler

1897	Kaesz, Gyula	79:	92
1927	Kass, János	79:	390

Bühnenbildner

1887	Kassák, Lajos	79:	391
1896	Klausz, Ernest	80:	396
1904	Hincz, Gyula	73:	270
1929	Kézdi, Lóránt	80:	165
1933	Horváth, Ferenc	75:	37
1933	Keserü, Ilona	80:	127
1937	Kemény, Árpád	80:	46
1942	Jánoskuti, Márta	77:	312
1944	Kele, Judit	80:	7
1948	Kazovszkij, El	79:	494
1954	Khell, Zsolt	80:	183
1963	Horgas, Péter	74:	501

Dekorationskünstler

1896	Klausz, Ernest	80:	396

Designer

1865	Horti, Pál	75:	31
1897	Kaesz, Gyula	79:	92
1904	Hincz, Gyula	73:	270
1906	Kepes, György	80:	76
1923	Hornicsek, László	74:	532

Emailkünstler

1932	Hertay, Mária	72:	406
1940	Honty, Márta	74:	420

Filmkünstler

1906	Kepes, György	80:	76
1941	Jankovics, Marcell	77:	298
1950	Hegedűs 2, László	71:	64

Fotograf

1817	Klemens, Jozef Božetech	80:	440
1833	Hopp, Ferenc	74:	460
1841	Klič, Karl	80:	463
1844	Klösz, György	80:	506
1854	Helfgott, Sámuel	71:	319
1863	Jelfy, Gyula	77:	491
1865	Horti, Pál	75:	31
1870	Hollenzer, László	74:	276
1874	Kallós, Oszkár	79:	184
1879	Kerny, István	80:	110
1884	Kankowszky, Ervin	79:	275
1893	Hevesy, Iván	73:	28
1894	Kertész, André	80:	121
1901	Kinszki, Imre	80:	290
1905	Klein, Róza	80:	419
1906	Kepes, György	80:	76
1908	Inkey, Tibor	76:	311
1909	Kálmán, Kata	79:	189
1910	Hervé, Lucien	72:	435
1912	Horna, Kati	74:	523
1912	Kárász, Judit	79:	330
1913	Kando, Ata	79:	261
1914	Homoki-Nagy, István	74:	371
1915	Hollenzer, Béla	74:	276
1928	Hemző, Károly	71:	437
1931	Horling, Robert	74:	508
1933	Keresztes, Lajós	80:	90
1940	Jung, Zseni	78:	507
1943	Iskander, Bahget	76:	444
1945	Horváth, Peter	75:	42
1945	Kerekes, Gábor	80:	87
1946	Ilku, János	76:	216
1948	Horváth, David	75:	36
1950	Hegedűs 2, László	71:	64
1952	Hegyi, Gábor	71:	96

1952 **Horváth**, M. Judit	75: 40		1884 **Huszár**, Vilmos	76: 61
1952 **Jokesz**, Antal	78: 221		1885 **Jaschik**, Álmos	77: 410
1952 **Kása**, Béla	79: 372		1887 **Kassák**, Lajos	79: 391
1953 **Herendi**, Péter	72: 149		1889 **Kmetty**, János	80: 530
1956 **Jelenczki**, István	77: 489		1898 **Istókovits**, Kálmán	76: 473
1966 **Hübner**, Teodóra	75: 331		1898 **Jeges**, Ernő	77: 480
1971 **Kemenesi**, Zsuzsanna	80: 46		1900 **Jean**, Marcel	77: 449
			1904 **Hincz**, Gyula	73: 270

Gartenkünstler

1866 **Hein**, János 71: 180

Gebrauchsgrafiker

1870 **Helbing**, Ferenc	71: 302
1885 **Jaschik**, Álmos	77: 410
1897 **Kaesz**, Gyula	79: 92
1898 **Jeges**, Ernő	77: 480
1904 **Hincz**, Gyula	73: 270
1936 **Horváth**, Pál	75: 42
1936 **Kemény**, György	80: 47
1937 **Heitler**, László	71: 277
1966 **Hübner**, Teodóra	75: 331

1905 **Klein**, Róza 80: 419
1909 **Jakovits**, József 77: 226
1910 **Józsa**, Sándor 78: 415
1912 **Iván**, Szilárd 76: 504
1918 **Imre**, István 76: 251
1921 **Kalász**, Tibor 79: 146
1924 **Hetey**, Katalin 72: 517
1932 **Hertay**, Mária 72: 406
1933 **Hollan**, Alexandre 74: 262
1933 **Horváth**, Ferenc 75: 37
1935 **Kílár**, István 80: 243
1936 **Horváth**, Pál 75: 42
1936 **Kemény**, György 80: 47
1943 **Klossy**, Irén 80: 516
1944 **Hofmann**, Veit 74: 152
1944 **Horváth**, János 75: 38
1946 **Helényi**, Tibor 71: 315
1950 **Hegedűs 2**, László 71: 64
1953 **Herendi**, Péter 72: 149
1953 **Kelecsényi**, Csilla 80: 7
1954 **Khell**, Zsolt 80: 183

Gießer

1716 **Hefele**, Melchior 71: 55

Glaskünstler

1924 **Hock**, Ferenc	73: 456
1941 **Horváth**, Marton	75: 40
1943 **Hefter**, László	71: 58

Illustrator

1834 **Keleti**, Gusztáv 80: 9
1841 **Klič**, Karl 80: 463
1884 **Herman**, Lipót 72: 184
1885 **Jaschik**, Álmos 77: 410
1904 **Hincz**, Gyula 73: 270
1927 **Kass**, János 79: 390
1933 **Keserü**, Ilona 80: 127
1941 **Jankovics**, Marcell 77: 298

Goldschmied

1861 **Herpka**, Károly	72: 324
1864 **Hibján**, Samuel	73: 84

Grafiker

1803 **Hofbauer**, János	74: 55
1834 **Keleti**, Gusztáv	80: 9
1841 **Klič**, Karl	80: 463
1870 **Helbing**, Ferenc	71: 302
1873 **Kernstok**, Károly	80: 109
1884 **Herman**, Lipót	72: 184

Innenarchitekt

1865 **Horti**, Pál 75: 31
1897 **Kaesz**, Gyula 79: 92
1923 **Hornicsek**, László 74: 532
1950 **Hefkó**, Mihály 71: 57

Ungarn / Innenarchitekt

1953	Janesch, Péter	77: 282		1893	Járitz, Józsa	77: 393
1954	Khell, Zsolt	80: 183		1894	Hrabéczy, Ernő	75: 164
1963	Horgas, Péter	74: 501		1895	Ilosvai Varga, István	76: 226
				1896	Klausz, Ernest	80: 396

Keramiker

				1898	Istókovits, Kálmán	76: 473
				1898	Jeges, Ernő	77: 480
1941	Horváth, László	75: 38		1900	Jean, Marcel	77: 449
1952	Hőgye, Katalin	73: 526		1904	Heimlich, Herman	71: 176
1953	Heller, Zsuzsa G.	71: 351		1904	Hincz, Gyula	73: 270
				1906	Hory, Elmyr de	75: 44

Künstler

				1906	Kepes, György	80: 76
				1907	Kemény, Zoltan	80: 47
1956	Jelenczki, István	77: 489		1909	Incze, János	76: 260
1968	Imre, Mariann	76: 252		1909	Jakovits, József	77: 226
				1910	Józsa, Sándor	78: 415

Kunsthandwerker

				1912	Iván, Szilárd	76: 504
				1914	Kaesdorf, Julius	79: 88
1884	Huszár, Vilmos	76: 61		1918	Imre, István	76: 251
1885	Jaschik, Álmos	77: 410		1922	Hegyi, György	71: 97
				1924	Hetey, Katalin	72: 517

Maler

				1924	Hock, Ferenc	73: 456
				1928	Kallos, Paul	79: 185
1668	Khien, Hans Jacob	80: 185		1929	Kézdi, Lóránt	80: 165
1775	Keller, Antun	80: 13		1932	Hertay, Mária	72: 406
1798	Heinrich, Thugut	71: 220		1933	Hollan, Alexandre	74: 262
1803	Hofbauer, János	74: 55		1933	Horváth, Ferenc	75: 37
1812	Hóra, János Alajos	74: 479		1933	Keserü, Ilona	80: 127
1817	Klemens, Jozef Božetech	80: 440		1935	Karátson, Gábor	79: 331
1821	Herbsthoffer, Karl	72: 131		1936	Horváth, Pál	75: 42
1834	Keleti, Gusztáv	80: 9		1936	Kemény, György	80: 47
1838	Horowitz, Leopold	75: 8		1937	Heitler, László	71: 277
1841	Klič, Karl	80: 463		1937	Kemény, Árpád	80: 46
1857	Hollósy, Simon	74: 283		1938	Hencze, Tamás	71: 449
1860	Hirémy-Hirschl, Adolf	73: 321		1938	Hézső, Ferenc	73: 78
1864	Katona, Nándor	79: 405		1943	Kiss, György	80: 346
1865	Horti, Pál	75: 31		1943	Klossy, Irén	80: 516
1867	Iványi Grünwald, Béla	76: 536		1944	Hofmann, Veit	74: 152
1868	Herrer, César	72: 335		1944	Horváth, János	75: 38
1870	Helbing, Ferenc	71: 302		1946	Helényi, Tibor	71: 315
1873	Kernstok, Károly	80: 109		1947	Hepp, Edit	72: 94
1877	Kádár, Béla	79: 67		1948	Kazovszkij, El	79: 494
1884	Herman, Lipót	72: 184		1948	Kelemen, Károly	80: 8
1884	Huszár, Vilmos	76: 61		1950	Hegedűs 2, László	71: 64
1885	Jaschik, Álmos	77: 410		1951	Jánosi, Katalin	77: 311
1887	Holló, László	74: 281		1952	Károlyi, Zsigmond	79: 357
1887	Kassák, Lajos	79: 391		1953	Kelecsényi, Csilla	80: 7
1889	Kmetty, János	80: 530				

Medailleur

1847 **Hofmann** von **Aspernburg**,
 Edmund *74:* 154
1906 **Herczeg**, *Klára* *72:* 136
1906 **Ispánki**, *József* *76:* 460
1925 **Kiss**, *Sándor* *80:* 347
1939 **Janzer**, *Frigyes* *77:* 363
1943 **Hefter**, *László* *71:* 58
1943 **Kiss**, *György* *80:* 346

Metallkünstler

1907 **Kemény**, *Zoltan* *80:* 47

Miniaturmaler

1773 **Klimo**, *Eustachius* *80:* 472
1798 **Heinrich**, *Thugut* *71:* 220

Monumentalkünstler

1924 **Hock**, *Ferenc* *73:* 456

Mosaikkünstler

1904 **Hincz**, *Gyula* *73:* 270
1922 **Hegyi**, *György* *71:* 97
1944 **Hofmann**, *Veit* *74:* 152

Neue Kunstformen

1887 **Kassák**, *Lajos* *79:* 391
1900 **Jean**, *Marcel* *77:* 449
1907 **Kemény**, *Zoltan* *80:* 47
1936 **Kemény**, *György* *80:* 47
1939 **Jovánovics**, *György* *78:* 404
1944 **Hofmann**, *Veit* *74:* 152
1944 **Kele**, *Judit* *80:* 7
1948 **Kazovszkij**, *El* *79:* 494
1950 **Hegedűs 2**, *László* *71:* 64
1953 **Heller**, *Zsuzsa G.* *71:* 351
1953 **Kelecsényi**, *Csilla* *80:* 7
1964 **Kégli**, *Victor* *79:* 512

Porzellankünstler

1941 **Horváth**, *László* *75:* 38
1950 **Homoky**, *Nicholas* *74:* 372

Schmied

1841 **Jungfer**, *Gyula* *78:* 511

Textilkünstler

1940 **Honty**, *Márta* *74:* 420
1944 **Kele**, *Judit* *80:* 7
1951 **Jánosi**, *Katalin* *77:* 311
1953 **Kelecsényi**, *Csilla* *80:* 7

Tischler

1716 **Hefele**, *Melchior* *71:* 55

Wandmaler

1898 **Jeges**, *Ernő* *77:* 480

Zeichner

1716 **Hefele**, *Melchior* *71:* 55
1798 **Heinrich**, *Thugut* *71:* 220
1803 **Hofbauer**, *János* *74:* 55
1834 **Keleti**, *Gusztáv* *80:* 9
1841 **Klič**, *Karl* *80:* 463
1857 **Hollósy**, *Simon* *74:* 283
1870 **Helbing**, *Ferenc* *71:* 302
1884 **Herman**, *Lipót* *72:* 184
1884 **Huszár**, *Vilmos* *76:* 61
1885 **Jaschik**, *Álmos* *77:* 410
1887 **Holló**, *László* *74:* 281
1887 **Kassák**, *Lajos* *79:* 391
1889 **Kmetty**, *János* *80:* 530
1896 **Klausz**, *Ernest* *80:* 396
1900 **Jean**, *Marcel* *77:* 449
1907 **Kemény**, *Zoltan* *80:* 47
1914 **Kaesdorf**, *Julius* *79:* 88
1921 **Kalász**, *Tibor* *79:* 146
1924 **Hetey**, *Katalin* *72:* 517
1933 **Hollan**, *Alexandre* *74:* 262
1936 **Horváth**, *Pál* *75:* 42

Ungarn / Zeichner

1937	Heitler, *László*	71: 277
1940	Honty, *Márta*	74: 420
1941	Jankovics, *Marcell*	77: 298
1944	Hofmann, *Veit*	74: 152
1946	Helényi, *Tibor*	71: 315

Uruguay

Architekt

| 1940 | Heide, *Daniel* | 71: 109 |

Bildhauer

1906	Kabregu, *Enzo*	79: 54
1940	Heide, *Daniel*	71: 109
1940	Irarrázabal, *Mario*	76: 361
1949	Iturria, *Ignacio*	76: 497

Grafiker

1826	Hequet, *José Adolfo*	72: 102
1866	Hequet, *Diógenes*	72: 101
1914	Herrera, *Magali*	72: 351
1922	Hernández, *Anhelo*	72: 251
1949	Iturria, *Ignacio*	76: 497

Maler

1826	Hequet, *José Adolfo*	72: 102
1866	Hequet, *Diógenes*	72: 101
1875	Herrera, *Carlos María*	72: 338
1906	Kabregu, *Enzo*	79: 54
1914	Herrera, *Magali*	72: 351
1918	Invernizzi, *José Luis*	76: 337
1922	Hernández, *Anhelo*	72: 251
1940	Heide, *Daniel*	71: 109
1949	Iturria, *Ignacio*	76: 497

Zeichner

1826	Hequet, *José Adolfo*	72: 102
1866	Hequet, *Diógenes*	72: 101
1914	Herrera, *Magali*	72: 351
1922	Hernández, *Anhelo*	72: 251

Usbekistan

Buchmaler

| 1944 | Ibragimov, *Lekim* | 76: 154 |

Bühnenbildner

| 1891 | Kalmykov, *Sergej Ivanovič* | 79: 192 |

Gebrauchsgrafiker

| 1896 | Kašina, *Nadežda Vasil'evna* | 79: 381 |

Grafiker

1891	Kalmykov, *Sergej Ivanovič*	79: 192
1896	Kašina, *Nadežda Vasil'evna*	79: 381
1900	Karachan, *Nikolaj Georgievič*	79: 321
1937	Ischakov, *Ėngel' Izimovič*	76: 416
1944	Ibragimov, *Lekim*	76: 154

Maler

1890	Isenbeck, *Théodore*	76: 423
1891	Kalmykov, *Sergej Ivanovič*	79: 192
1896	Kašina, *Nadežda Vasil'evna*	79: 381
1900	Karachan, *Nikolaj Georgievič*	79: 321
1937	Ischakov, *Ėngel' Izimovič*	76: 416
1944	Ibragimov, *Lekim*	76: 154

Neue Kunstformen

| 1937 | Ischakov, *Ėngel' Izimovič* | 76: 416 |

Zeichner

| 1890 | Isenbeck, *Théodore* | 76: 423 |
| 1891 | Kalmykov, *Sergej Ivanovič* | 79: 192 |

Venezuela

Architekt

| 1837 | Hurtado Manrique, *Juan* | 76: 29 |
| 1962 | Kerez, *Christian* | 80: 91 |

Bildhauer

1896 **Herko**, *Berthold Martin* 72: 169
1964 **Hernández-Diez**, *José Antonio* 72: 280

Bühnenbildner

1915 **Heiter**, *Guillermo* 71: 277
1930 **Jaimes Sánchez**, *Humberto* ... 77: 205
1956 **Iribarren**, *Juan* 76: 369

Filmkünstler

1927 **Hurtado**, *Angel* 76: 27

Fotograf

1909 **Herrera**, *Carlos* 72: 337
1927 **Hurtado**, *Angel* 76: 27
1951 **Jiménez**, *Ricardo* 78: 66
1956 **Iribarren**, *Juan* 76: 369
1962 **Kerez**, *Christian* 80: 91
1964 **Hernández-Diez**, *José Antonio* 72: 280

Gebrauchsgrafiker

1896 **Herko**, *Berthold Martin* 72: 169
1915 **Heiter**, *Guillermo* 71: 277
1945 **Irazábal**, *Víctor Hugo* 76: 362

Grafiker

1896 **Herko**, *Berthold Martin* 72: 169
1908 **Kallmann**, *Hans Jürgen* 79: 181
1930 **Jaimes Sánchez**, *Humberto* ... 77: 205
1937 **Hung**, *Francisco* 75: 502
1956 **Iribarren**, *Juan* 76: 369

Illustrator

1937 **Hung**, *Francisco* 75: 502

Maler

1857 **Herrera Toro**, *Antonio* 72: 359
1896 **Herko**, *Berthold Martin* 72: 169
1908 **Kallmann**, *Hans Jürgen* 79: 181

1915 **Heiter**, *Guillermo* 71: 277
1927 **Hurtado**, *Angel* 76: 27
1930 **Jaimes Sánchez**, *Humberto* ... 77: 205
1937 **Hung**, *Francisco* 75: 502
1939 **Hernández Guerra**, *Carlos* .. 72: 283
1945 **Irazábal**, *Víctor Hugo* 76: 362
1956 **Iribarren**, *Juan* 76: 369
1964 **Hernández-Diez**, *José Antonio* 72: 280

Neue Kunstformen

1945 **Irazábal**, *Víctor Hugo* 76: 362
1959 **Herrera**, *Arturo* 72: 336
1964 **Hernández-Diez**, *José Antonio* 72: 280

Wandmaler

1857 **Herrera Toro**, *Antonio* 72: 359

Zeichner

1857 **Herrera Toro**, *Antonio* 72: 359
1896 **Herko**, *Berthold Martin* 72: 169
1915 **Heiter**, *Guillermo* 71: 277
1927 **Hurtado**, *Angel* 76: 27
1930 **Jaimes Sánchez**, *Humberto* ... 77: 205
1937 **Hung**, *Francisco* 75: 502
1945 **Irazábal**, *Víctor Hugo* 76: 362
1956 **Iribarren**, *Juan* 76: 369

Vereinigte Arabische Emirate

Bildhauer

1962 **Ibrāhīm**, *Muḥammad Aḥmad* . 76: 155

Neue Kunstformen

1962 **Ibrāhīm**, *Muḥammad Aḥmad* . 76: 155

Vereinigte Staaten

Architekt

1743	**Jefferson**, *Thomas*	77: 476
1766	**Hooker**, *Philip*	74: 437
1826	**Holden**, *Isaac*	74: 232
1827	**Hunt**, *Richard Morris*	75: 516
1832	**Jenney**, *William Le Baron*	77: 511
1834	**Heer**, *Fridolin*	71: 35
1850	**Howard**, *Ebenezer*	75: 131
1854	**Holabird**, *William*	74: 207
1855	**Jack**, *George Washington Henry*	77: 29
1858	**Keith**, *John Charles Malcolm*	79: 527
1864	**Howard**, *John Galen*	75: 135
1868	**Hewlett**, *James Monroe*	73: 35
1868	**Howells**, *John Mead*	75: 144
1869	**Kahn**, *Albert*	79: 113
1871	**Jager**, *Ivan*	77: 189
1877	**Henderson**, *William Penhallow*	71: 465
1879	**Klein**, *Alexander*	80: 409
1881	**Hegemann**, *Werner*	71: 73
1881	**Hood**, *Raymond Mathewson*	74: 428
1883	**Hermanovskis**, *Teodors*	72: 212
1885	**Hilberseimer**, *Ludwig*	73: 151
1886	**Holabird**, *John Augur*	74: 206
1886	**Howe**, *George*	75: 141
1890	**Kiesler**, *Friedrich*	80: 228
1895	**Keck**, *George Fred*	79: 499
1901	**Heythum**, *Antonín*	73: 76
1901	**Kahn**, *Louis*	79: 115
1901	**Kastner**, *Alfred*	79: 397
1906	**Johnson**, *Philip*	78: 194
1909	**Kiaulėnas**, *Petras*	80: 194
1912	**Kiley**, *Dan*	80: 246
1916	**Johansen**, *John MacLane*	78: 157
1916	**Kling**, *Vincent George*	80: 484
1917	**Killingsworth**, *Edward*	80: 253
1921	**Jones**, *Fay*	78: 255
1928	**Judd**, *Donald*	78: 433
1929	**Hejduk**, *John*	71: 286
1929	**Insley**, *Will*	76: 329
1929	**Khan**, *Fazlur*	80: 173
1933	**Kliment**, *Robert*	80: 471
1936	**Khalili**, *Nader*	80: 172
1939	**Jencks**, *Charles*	77: 501
1940	**Izenour**, *Steve*	77: 3
1940	**Jahn**, *Helmut*	77: 198
1945	**Israel**, *Franklin*	76: 462
1947	**Holl**, *Steven*	74: 260
1956	**Hunziker**, *Christopher T.*	75: 537
1958	**Jones**, *Wes*	78: 274
1959	**Jiménez**, *Carlos*	78: 61
1959	**Kennedy**, *Sheila*	80: 67
1967	**Intrachooto**, *Singh*	76: 333

Bauhandwerker

1834	**Heer**, *Fridolin*	71: 35

Bildhauer

1806	**Hughes**, *Robert Ball*	75: 404
1809	**Hubard**, *William James*	75: 252
1810	**Ives**, *Chauncey Bradley*	76: 545
1824	**Hunt**, *William Morris*	75: 524
1825	**Jackson**, *John Adams*	77: 42
1836	**Kamenskij**, *Fedor Fedorovič*	79: 216
1840	**Heller**, *Florent Antoine*	71: 346
1843	**Kemeys**, *Edward*	80: 49
1859	**Johnson**, *Adelaide*	78: 182
1869	**Hinton**, *Charles Louis*	73: 295
1870	**Jenkins**, *Frank Lynn*	77: 506
1872	**Hering**, *Elsie Ward*	72: 159
1874	**Hering**, *Henry*	72: 161
1874	**Jónsson**, *Einar*	78: 297
1876	**Huntington**, *Anna Vaughn*	75: 533
1880	**Hofmann**, *Hans*	74: 135
1881	**Hibbard**, *Frederick Cleveland*	73: 82
1882	**Izdebsky**, *Vladimir*	77: 3
1885	**Hoffman**, *Malvina*	74: 83
1887	**Johnson**, *Sargent Claude*	78: 200
1888	**Hoffman**, *Frank B.*	74: 81
1888	**Howard**, *Cecil*	75: 130
1888	**Iannelli**, *Alfonso*	76: 132
1889	**Held**, *John*	71: 308
1890	**Jennewein**, *Carl Paul*	77: 509
1890	**Kiesler**, *Friedrich*	80: 228
1894	**Hibbard**, *Elisabeth Haseltine*	73: 82
1896	**Herko**, *Berthold Martin*	72: 169
1896	**Howard**, *Robert Boardman*	75: 138
1897	**Janel**, *Emil*	77: 278
1900	**Kent**, *Adaline*	80: 71
1902	**Hord**, *Donal*	74: 486

Year	Name	Ref
1906	Hinder, *Margel*	73: 275
1906	Horn, *Milton*	74: 512
1910	Hoff, *Margo*	74: 69
1913	Kadish, *Reuben*	79: 70
1914	Heller, *Jacob*	71: 349
1914	Houser, *Allan*	75: 99
1915	Herrera, *Carmen*	72: 338
1917	Ikaris, *Nikolaos*	76: 188
1919	Jorgensen, *Roger M.*	78: 327
1922	Hill, *Clinton J.*	73: 196
1923	Katzman, *Herbert*	79: 424
1923	Kelly, *Ellsworth*	80: 35
1924	Jackson, *Harry*	77: 41
1924	Jackson, *Sarah Jeanette*	77: 46
1925	Kaish, *Luise*	79: 134
1927	Katz, *Alex*	79: 416
1927	Kienholz, *Edward*	80: 219
1928	Hedrick, *Wally*	71: 6
1928	Indiana, *Robert*	76: 265
1928	Ireland, *Patrick*	76: 366
1928	Irwin, *Robert*	76: 389
1928	Judd, *Donald*	78: 433
1929	Helsmoortel, *Robert*	71: 402
1929	Insley, *Will*	76: 329
1929	Israel, *Margaret*	76: 463
1929	Jarrell, *Wadsworth A.*	77: 405
1929	Kipp, *Lyman*	80: 296
1930	Johns, *Jasper*	78: 178
1931	Hoover, *Nan*	74: 440
1931	Hopkins, *Budd*	74: 453
1931	Izquierdo, *Domingo*	77: 6
1932	Hinman, *Charles*	73: 283
1932	Indick, *Janet*	76: 267
1933	Henselmann, *Caspar*	72: 73
1934	Howard, *Linda*	75: 137
1934	Huffington, *Anita*	75: 386
1935	Herms, *George*	72: 246
1935	Hunt, *Richard*	75: 514
1935	Jackson, *Oliver L.*	77: 43
1936	Hernández Cruz, *Luis*	72: 276
1936	Hesse, *Eva*	72: 495
1936	Holland, *Tom*	74: 267
1936	Jencks, *Penelope*	77: 502
1936	Johnston, *Roy*	78: 214
1936	Jonas, *Joan*	78: 241
1938	Holt, *Nancy*	74: 324
1938	Hudson, *Robert H.*	75: 317
1939	Jacquet, *Alain*	77: 150
1939	Jencks, *Charles*	77: 501
1940	Jiménez, *Luis*	78: 65
1940	Johanson, *Patricia*	78: 161
1940	Kaltenbach, *Stephen*	79: 200
1941	Hershman, *Lynn*	72: 401
1941	Hurson, *Michael*	76: 25
1942	Highstein, *Jene*	73: 136
1942	Hiller, *Susan*	73: 227
1942	Hofsted, *Jolyon*	74: 164
1942	Jacobs, *Ferne*	77: 76
1942	Jones, *Benjamin Franklin*	78: 253
1942	Keil, *Peter Robert*	79: 519
1944	Heizer, *Michael*	71: 283
1944	Horn, *Rebecca*	74: 513
1945	Howard, *Mildred*	75: 137
1945	Jenney, *Neil*	77: 510
1946	Himmelfarb, *John*	73: 261
1946	Hyde, *Doug*	76: 112
1946	Jetelová, *Magdalena*	78: 31
1947	Hernández, *Miriam*	72: 268
1947	Hunt, *Bryan*	75: 511
1948	Hernandez, *Sam*	72: 268
1950	Jackson, *Edna Davis*	77: 38
1950	Kamen, *Rebecca*	79: 215
1951	Katzenstein, *Uri*	79: 423
1953	Hepper, *Carol*	72: 94
1953	Illi, *Klaus*	76: 220
1953	Juana Alicia	78: 423
1954	Kelley, *Mike*	80: 31
1955	Hill, *Robin*	73: 213
1956	Jervis, *Margie*	78: 17
1957	Hodges, *Jim*	73: 468
1964	Henning, *Anton*	72: 12
1965	Huerta, *Salomón*	75: 367
1965	Juhasz-Alvarado, *Charles*	78: 460
1966	Horowitz, *Jonathan*	75: 8
1966	Joo, *Michael*	78: 300
1969	Jamie, *Cameron*	77: 259
1970	Jacir, *Emily*	77: 28
1974	Jackson, *Matthew Day*	77: 43
1977	Johnson, *Rashid*	78: 197

Buchkünstler

Year	Name	Ref
1910	Janelsins, *Veronica*	77: 279
1931	Hendricks, *Geoffrey*	71: 472

Vereinigte Staaten / Buchkünstler

1938 **Katz**, *Leandro* 79: 420
1946 **Kaldewey**, *Gunnar A.* 79: 155

Bühnenbildner

1868 **Hewlett**, *James Monroe* 73: 35
1883 **Iribe**, *Paul* 76: 369
1887 **Jakovlev**, *Aleksandr Evgen'evič* 77: 226
1889 **Jacobi**, *Rudolf* 77: 74
1890 **Kiesler**, *Friedrich* 80: 228
1892 **Hirsch**, *Karl Jakob* 73: 336
1895 **Hubert**, *René* 75: 297
1898 **Hiler**, *Hilaire* 73: 184
1901 **Heythum**, *Antonín* 73: 76
1904 **Junyer**, *Joan* 78: 529
1910 **Hoff**, *Margo* 74: 69
1910 **Horner**, *Harry* 74: 531
1913 **Homar**, *Lorenzo* 74: 365
1914 **Jeakins**, *Dorothy* 77: 448
1919 **Hood**, *Dorothy* 74: 427
1928 **Indiana**, *Robert* 76: 265
1931 **Heeley**, *Desmond* 71: 16
1935 **Herms**, *George* 72: 246
1935 **Huot**, *Robert* 76: 7
1935 **Jackson**, *Oliver L.* 77: 43
1942 **Highstein**, *Jene* 73: 136
1945 **Israel**, *Franklin* 76: 462
1948 **Helnwein**, *Gottfried* 71: 399
1955 **Kilimnik**, *Karen* 80: 249
1956 **Jervis**, *Margie* 78: 17

Dekorationskünstler

1732 **Johnston**, *William* 78: 214
1829 **Hill**, *Thomas* 73: 215
1839 **Herter**, *Christian* 72: 414
1859 **Helleu**, *Paul* 71: 355

Designer

1839 **Herter**, *Christian* 72: 414
1868 **Hewlett**, *James Monroe* 73: 35
1882 **Jackson**, *Alexander Young* . . . 77: 36
1883 **Hermanovskis**, *Teodors* 72: 212
1883 **Iribe**, *Paul* 76: 369
1888 **Iannelli**, *Alfonso* 76: 132
1889 **Held**, *John* 71: 308

1890 **Kiesler**, *Friedrich* 80: 228
1895 **Hubert**, *René* 75: 297
1900 **Hoffmann**, *Wolfgang* 74: 114
1901 **Heythum**, *Antonín* 73: 76
1902 **Jauss**, *Anne Marie* 77: 436
1905 **Jones**, *Loïs Mailou* 78: 268
1913 **Homar**, *Lorenzo* 74: 365
1925 **Hopea-Untracht**, *Saara* 74: 444
1940 **Jahn**, *Helmut* 77: 198
1941 **Hernmarck**, *Helena* 72: 300
1946 **Himmelfarb**, *John* 73: 261
1951 **Huchthausen**, *David R.* 75: 304
1955 **Huerta**, *Leticia* 75: 365
1959 **Kennedy**, *Sheila* 80: 67
1963 **Jacobs**, *Marc* 77: 81
1967 **Intrachooto**, *Singh* 76: 333

Emailkünstler

1925 **Hopea-Untracht**, *Saara* 74: 444

Filmkünstler

1883 **Iribe**, *Paul* 76: 369
1897 **Klein**, *Isidore* 80: 415
1900 **Hoyningen-Huene**, *George* . . . 75: 155
1901 **Iwerks**, *Ub* 76: 551
1910 **Horner**, *Harry* 74: 531
1912 **Jones**, *Chuck* 78: 254
1913 **Kelly**, *Walt* 80: 39
1915 **Kane**, *Bob* 79: 263
1917 **Kirby**, *Jack* 80: 303
1931 **Hoover**, *Nan* 74: 440
1933 **Jacobs**, *Ken* 77: 80
1935 **Huot**, *Robert* 76: 7
1936 **Jonas**, *Joan* 78: 241
1938 **Higgins**, *Dick* 73: 131
1938 **Holt**, *Nancy* 74: 324
1938 **Katz**, *Leandro* 79: 420
1939 **Hildebrandt**, *Greg* 73: 167
1941 **Hershman**, *Lynn* 72: 401
1941 **Kelly**, *Mary* 80: 38
1944 **Hirsch**, *Gilah Yelin* 73: 331
1944 **Horn**, *Rebecca* 74: 513
1952 **Juarez**, *Roberto* 78: 427
1954 **Keane**, *Glen* 79: 497
1954 **Kern**, *Richard* 80: 103

1962 **Huyghe**, *Pierre* 76: 92
1962 **Jones**, *William E.* 78: 274
1968 **Jankowski**, *Christian* 77: 299
1969 **Khebrehzadeh**, *Avish* 80: 181

Fotograf

1810 **Johnson**, *Charles E.* 78: 184
1823 **Hesler**, *Alexander* 72: 475
1825 **Jones**, *John Wesley* 78: 266
1827 **Heine**, *Wilhelm* 71: 191
1827 **Henschel**, *Alberto* 72: 65
1830 **Iwonski**, *Carl G. von* 76: 552
1843 **Hillers**, *John K.* 73: 231
1843 **Jackson**, *William Henry* 77: 48
1852 **Käsebier**, *Gertrude* 79: 89
1863 **Jaques**, *Bertha E.* 77: 367
1864 **Johnston**, *Frances Benjamin* . . 78: 209
1867 **Keller**, *Arthur Ignatius* 80: 16
1874 **Hine**, *Lewis W.* 73: 279
1885 **Johnston**, *Alfred Cheney* 78: 207
1894 **Kanaga**, *Consuelo Delesseps* . . 79: 246
1894 **Kertész**, *André* 80: 121
1896 **Jacobi**, *Lotte* 77: 70
1900 **Heilborn**, *Emil* 71: 152
1900 **Hoffmann**, *Wolfgang* 74: 114
1900 **Hoyningen-Huene**, *George* . . . 75: 155
1902 **Kessel**, *Dmitri* 80: 129
1904 **Hurrell**, *George* 76: 23
1906 **Horst**, *Horst P.* 75: 20
1908 **Karsh**, *Yousuf* 79: 366
1909 **Henle**, *Fritz* 71: 501
1911 **Homolka**, *Florence* 74: 373
1913 **Kando**, *Ata* 79: 261
1914 **Jones**, *Pirkle* 78: 271
1919 **Joel**, *Yale* 78: 126
1921 **Ishimoto**, *Yasuhirō* 76: 437
1921 **Kalischer**, *Clemens* 79: 170
1922 **Hofer**, *Evelyn* 74: 59
1924 **Israel**, *Marvin* 76: 464
1928 **Klein**, *William* 80: 422
1929 **Jarrell**, *Wadsworth A.* 77: 405
1930 **Hiro** 73: 324
1931 **Heinecken**, *Robert* 71: 193
1931 **Hoover**, *Nan* 74: 440
1932 **Hutchinson**, *Peter* 76: 63
1932 **Josephson**, *Kenneth* 78: 348

1934 **Hujar**, *Peter* 75: 435
1935 **Jachna**, *Joseph* 77: 26
1936 **Höpker**, *Thomas* 74: 18
1936 **Hopper**, *Dennis* 74: 470
1936 **Jonas**, *Joan* 78: 241
1936 **Kasten**, *Barbara* 79: 395
1938 **Holt**, *Nancy* 74: 324
1938 **Katz**, *Leandro* 79: 420
1939 **Horowitz**, *Ryszard* 75: 10
1941 **Hershman**, *Lynn* 72: 401
1941 **Kelly**, *Mary* 80: 38
1942 **Heyman**, *Abigail* 73: 62
1942 **Hiller**, *Susan* 73: 227
1943 **Kaplan**, *Peggy Jarrell* 79: 302
1943 **Kienholz**, *Nancy* 80: 221
1944 **Hellebrand**, *Nancy* 71: 339
1944 **Hirsch**, *Gilah Yelin* 73: 331
1945 **Hendricks**, *Barkley L.* 71: 471
1946 **Jetelová**, *Magdalena* 78: 31
1946 **Killip**, *Chris* 80: 254
1947 **Hernandez**, *Anthony* 72: 252
1947 **Hernández**, *Miriam* 72: 268
1947 **Hunt**, *Bryan* 75: 511
1948 **Helnwein**, *Gottfried* 71: 399
1948 **Hock**, *Louis* 73: 457
1949 **Hoard**, *Adrienne W.* 73: 431
1949 **Jenshel**, *Len* 77: 534
1951 **Jiménez**, *Ricardo* 78: 66
1951 **Kalter**, *Marion* 79: 201
1952 **Klett**, *Mark* 80: 457
1954 **Kern**, *Richard* 80: 103
1955 **Horn**, *Roni* 74: 516
1955 **Jacobson**, *Bill* 77: 93
1955 **Kilimnik**, *Karen* 80: 249
1956 **Jaar**, *Alfredo* 77: 16
1957 **Hodges**, *Jim* 73: 468
1959 **Johnson**, *Larry* 78: 191
1959 **Kaap**, *Gerald van der* 79: 46
1960 **Jafa**, *Arthur* 77: 184
1961 **Ketter**, *Clay* 80: 148
1962 **Hou**, *Lulu Shur-tzy* 75: 73
1962 **Huyghe**, *Pierre* 76: 92
1962 **Jones**, *William E.* 78: 274
1962 **Jürß**, *Ute Friederike* 78: 452
1964 **Henning**, *Anton* 72: 12
1966 **Horowitz**, *Jonathan* 75: 8
1968 **Hido**, *Todd* 73: 111

1968 **Jankowski**, *Christian* 77: 299
1969 **Jamie**, *Cameron* 77: 259
1970 **Jacir**, *Emily* 77: 28
1974 **Jackson**, *Matthew Day* 77: 43
1977 **Johnson**, *Rashid* 78: 197
1980 **Kalina**, *Noah* 79: 167

Gartenkünstler

1743 **Jefferson**, *Thomas* 77: 476
1832 **Jenney**, *William Le Baron* ... 77: 511
1912 **Kiley**, *Dan* 80: 246
1928 **Irwin**, *Robert* 76: 389
1931 **Hubbard**, *John* 75: 254
1939 **Jencks**, *Charles* 77: 501
1940 **Johanson**, *Patricia* 78: 161

Gebrauchsgrafiker

1875 **Kirby**, *Rollin* 80: 304
1881 **Irvin**, *Rea* 76: 384
1883 **Iribe**, *Paul* 76: 369
1886 **Hennings**, *Ernest Martin* ... 72: 19
1889 **Held**, *John* 71: 308
1890 **Kager**, *Erica* von 79: 103
1893 **Helck**, *Peter* 71: 305
1896 **Herko**, *Berthold Martin* 72: 169
1896 **Jackson**, *Elbert McGran* ... 77: 38
1898 **Hogue**, *Alexandre* 74: 185
1898 **Kauffer**, *Edward McKnight* .. 79: 428
1903 **Hirschfeld**, *Al* 73: 342
1903 **Iger**, *Jerry* 76: 169
1905 **Hilder**, *Rowland* 73: 182
1915 **Ingels**, *Graham* 76: 281
1921 **Hernández Acevedo**, *Manuel* . 72: 271
1924 **Israel**, *Marvin* 76: 464
1934 **Hessing**, *Valjean McCarty* ... 72: 514
1935 **Hoffman**, *Martin* 74: 85
1935 **Huot**, *Robert* 76: 7
1935 **Kliban**, *Bernard* 80: 463
1939 **Hildebrandt**, *Greg* 73: 167
1943 **Holland**, *Brad* 74: 263
1951 **Herrón**, *Willie F.* 72: 389
1952 **Kirchner**, *Paul* 80: 317

Gießer

1809 **Hubard**, *William James* 75: 252

Glaskünstler

1925 **Hopea-Untracht**, *Saara* 74: 444
1933 **Ipsen**, *Kent Forrest* 76: 356
1936 **Herman**, *Samuel J.* 72: 189
1938 **Hydman-Vallien**, *Ulrica* 76: 116
1942 **Kehlmann**, *Robert* 79: 512
1944 **Ink**, *Jack* 76: 310
1946 **Hopper**, *David Grant* 74: 470
1951 **Huchthausen**, *David R.* 75: 304
1953 **Jensen**, *Judy* 77: 527
1956 **Jervis**, *Margie* 78: 17
1957 **Hodges**, *Jim* 73: 468

Goldschmied

1888 **Iannelli**, *Alfonso* 76: 132
1943 **Hu**, *Mary Lee* 75: 203

Grafiker

1749 **King**, *Samuel* 80: 281
1756 **Hénard**, *Charles* 71: 438
1770 **Hill**, *John* 73: 209
1780 **Jarvis**, *John Wesley* 77: 409
1794 **Hervieu**, *August* 72: 438
1796 **Jocelyn**, *Nathanael* 78: 108
1798 **Johnston**, *David Claypoole* ... 78: 208
1812 **Hill**, *John William* 73: 211
1812 **Jacobi**, *Otto Reinhold* 77: 72
1813 **Hulk**, *Abraham* 75: 447
1816 **Kensett**, *John Frederick* 80: 70
1819 **Jones**, *Alfred* 78: 250
1824 **Herrick**, *Henry Walker* 72: 367
1824 **Hunt**, *William Morris* 75: 524
1824 **Johnson**, *Eastman* 78: 186
1828 **Hoppin**, *Augustus* 74: 474
1836 **Homer**, *Winslow* 74: 369
1838 **Keith**, *William* 79: 528
1839 **Hill**, *John Henry* 73: 210
1842 **Judson**, *William L.* 78: 439
1845 **Helmick**, *Howard* 71: 389
1859 **Helleu**, *Paul* 71: 355
1863 **Jaques**, *Bertha E.* 77: 367
1864 **Herrmann**, *Paul* 72: 382
1866 **Herrmann**, *Frank S.* 72: 376
1867 **Keller**, *Arthur Ignatius* 80: 16
1868 **Hitchcock**, *Lucius Wolcott* ... 73: 378

1868	Hobart, *Clark*	73: 435	
1868	Hyde, *Helen*	76: 114	
1871	Hutchison, *Frederick William*	76: 64	
1871	Imhof, *Joseph Adam*	76: 242	
1872	Heller, *Helen West*	71: 347	
1874	Higgins, *Eugene*	73: 132	
1874	Kleen, *Tyra*	80: 404	
1877	Henderson, *William Penhallow*	71: 465	
1877	Hopkins, *James R.*	74: 455	
1882	Hopper, *Edward*	74: 471	
1882	Jackson, *Alexander Young*	77: 36	
1882	Jacobson, *Oscar Brousse*	77: 96	
1887	Jakovlev, *Aleksandr Evgen'evič*	77: 226	
1887	Johnson, *Sargent Claude*	78: 200	
1888	Kaufmann, *Arthur*	79: 439	
1888	Kinzinger, *Edmund Daniel*	80: 292	
1889	Held, *John*	71: 308	
1890	Heintzelman, *Arthur William*	71: 255	
1890	Hiraga, *Kamesuke*	73: 314	
1890	John, *Grace Spaulding*	78: 173	
1890	Kiesler, *Friedrich*	80: 228	
1891	Knaths, *Karl*	80: 534	
1892	Hirsch, *Karl Jakob*	73: 336	
1893	Helck, *Peter*	71: 305	
1896	Herko, *Berthold Martin*	72: 169	
1896	Kantor, *Morris*	79: 293	
1897	Klein, *Isidore*	80: 415	
1898	Hill, *George Snow*	73: 206	
1898	Hogue, *Alexandre*	74: 185	
1899	Hirsch, *Stefan*	73: 338	
1899	Hordijk, *Gerard*	74: 489	
1900	Hill, *Polly Knipp*	73: 213	
1900	Holty, *Carl Robert*	74: 331	
1900	Huntley, *Victoria Ebbels Hutson*	75: 535	
1900	Jackson, *Everett Gee*	77: 38	
1901	Johnson, *William H.*	78: 204	
1901	Kanarek, *Eliasz*	79: 248	
1901	Kappel, *Philip*	79: 311	
1902	Hoffmeister, *Adolf*	74: 118	
1902	Jauss, *Anne Marie*	77: 436	
1903	Hirschfeld, *Al*	73: 342	
1903	Kloss, *Gene*	80: 514	
1904	Hurd, *Peter*	76: 11	
1905	Hilder, *Rowland*	73: 182	
1906	Hordynsky, *Sviatoslav*	74: 489	
1908	Hios, *Theo*	73: 308	
1909	Heliker, *John Edward*	71: 325	
1909	Jackson, *Lee*	77: 42	
1909	Jones, *Joe*	78: 263	
1909	Kainen, *Jacob*	79: 123	
1910	Helfensteller, *Veronica*	71: 318	
1910	Helfond, *Riva*	71: 320	
1910	Hirsch, *Joseph*	73: 333	
1910	Hoff, *Margo*	74: 69	
1910	Jelinek, *Hans*	77: 493	
1910	Kline, *Franz*	80: 482	
1911	Hillsmith, *Fannie*	73: 243	
1911	Hogarth, *Burne*	74: 168	
1911	Kidd, *Steven R.*	80: 204	
1911	Kingman, *Dong*	80: 283	
1912	Jules, *Mervin*	78: 469	
1913	Homar, *Lorenzo*	74: 365	
1913	Kadish, *Reuben*	79: 70	
1914	Heller, *Jacob*	71: 349	
1915	Hnizdovsky, *Jacques*	73: 425	
1916	Kasten, *Karl Albert*	79: 396	
1917	Ipcar, *Dahlov*	76: 353	
1919	Hood, *Dorothy*	74: 427	
1919	Johnson, *Lester*	78: 192	
1920	Johnston, *Ynez*	78: 215	
1921	Hernández Acevedo, *Manuel*	72: 271	
1922	Hill, *Clinton J.*	73: 196	
1922	Hultberg, *John*	75: 459	
1923	Kelly, *Ellsworth*	80: 35	
1924	Ignas, *Vytautas*	76: 172	
1924	Jackson, *Sarah Jeanette*	77: 46	
1924	Jones, *John Paul*	78: 265	
1925	Herskovitz, *David*	72: 403	
1926	Jackson, *Billy Morrow*	77: 37	
1927	Isham, *Sheila*	76: 434	
1927	Kaish, *Morton*	79: 135	
1927	Katz, *Alex*	79: 416	
1928	Held, *Al*	71: 305	
1928	Indiana, *Robert*	76: 265	
1928	Judd, *Donald*	78: 433	
1929	Hinds, *Patrick Swazo*	73: 277	
1929	Insley, *Will*	76: 329	
1929	Jarrell, *Wadsworth A.*	77: 405	
1929	Kanovitz, *Howard*	79: 289	
1929	Kipp, *Lyman*	80: 296	
1930	Johns, *Jasper*	78: 178	
1931	Heinecken, *Robert*	71: 193	
1931	Hopkins, *Budd*	74: 453	
1931	Hubbard, *John*	75: 254	

1932 Hinman, *Charles* 73: 283
1932 Jurlov, *Valerij* 79: 9
1932 Kauffman, *Craig* 79: 428
1932 Kitaj, *R. B.* 80: 354
1933 Kabakov, *Il'ja Iosifovič* 79: 49
1934 Irizarry, *Santos René* 76: 374
1935 Herms, *George* 72: 246
1935 Hunt, *Richard* 75: 514
1935 Jackson, *Oliver L.* 77: 43
1935 Kliban, *Bernard* 80: 463
1936 Hernández Cruz, *Luis* 72: 276
1936 Hesse, *Eva* 72: 495
1936 Holland, *Tom* 74: 267
1936 Jonas, *Joan* 78: 241
1936 Khalil, *Mohammad Omer* 80: 172
1938 Higgins, *Dick* 73: 131
1938 Hudson, *Robert H.* 75: 317
1938 Irizarry, *Carlos* 76: 372
1939 Jacquet, *Alain* 77: 150
1940 Jiménez, *Luis* 78: 65
1940 Khai, *Nguyên* 80: 168
1941 Hurson, *Michael* 76: 25
1941 Jung, *Dieter* 78: 500
1942 Highstein, *Jene* 73: 136
1942 Humphrey, *Margo* 75: 489
1942 Jones, *Benjamin Franklin* 78: 253
1942 Julsing, *Fred* 78: 489
1943 Jacklin, *Bill* 77: 32
1943 Juszczyk, *James* 79: 27
1943 Kayiga, *Kofi* 79: 479
1944 Heizer, *Michael* 71: 283
1944 Hernández, *Ester* 72: 257
1944 Hirsch, *Gilah Yelin* 73: 331
1945 Herrero, *Susana* 72: 363
1945 Jemison, *G. Peter* 77: 501
1945 Jensen, *Bill* 77: 517
1946 Himmelfarb, *John* 73: 261
1947 Herman, *Roger* 72: 187
1947 Hernández, *Miriam* 72: 268
1948 Helnwein, *Gottfried* 71: 399
1948 Hernández, *Judithe* 72: 261
1948 Hill, *Charles Christopher* 73: 195
1949 Hoard, *Adrienne W.* 73: 431
1951 Heeks, *Willy* 71: 11
1951 Hernández, *Adán* 72: 249
1951 Irigoyen, *Rosa* 76: 371
1952 Huerta, *Benito* 75: 362

1952 Juarez, *Roberto* 78: 427
1953 Juana Alicia 78: 423
1955 Huerta, *Leticia* 75: 365
1956 Hunziker, *Christopher T.* 75: 537
1957 Hodges, *Jim* 73: 468
1960 Humphries, *Jacqueline* 75: 492
1961 Hinojosa, *Celina* 73: 286
1962 Huyghe, *Pierre* 76: 92
1965 Huerta, *Salomón* 75: 367
1966 Horowitz, *Jonathan* 75: 8
1974 Jackson, *Matthew Day* 77: 43

Graveur

1859 Helleu, *Paul* 71: 355

Illustrator

1794 Hervieu, *August* 72: 438
1824 Herrick, *Henry Walker* 72: 367
1828 Hoppin, *Augustus* 74: 474
1833 Hind, *William* 73: 271
1836 Homer, *Winslow* 74: 369
1838 Keith, *William* 79: 528
1839 Hennessy, *William John* 71: 532
1841 Henry, *Edward Lamson* 72: 50
1843 Jackson, *William Henry* 77: 48
1845 Helmick, *Howard* 71: 389
1850 Hitchcock, *George* 73: 377
1854 Hoeber, *Arthur* 73: 486
1857 Jones, *Francis C.* 78: 256
1858 Hyde, *William Henry* 76: 115
1861 Hittell, *Charles J.* 73: 381
1864 Johnston, *Frances Benjamin* . . 78: 209
1865 Horton, *William Samuel* 75: 33
1865 Hudson, *Grace Carpenter* . . . 75: 315
1867 Keller, *Arthur Ignatius* 80: 16
1868 Hitchcock, *Lucius Wolcott* . . . 73: 378
1868 Hyde, *Helen* 76: 114
1869 Hinton, *Charles Louis* 73: 295
1869 Jefferys, *Charles William* 77: 478
1870 Heming, *Arthur* 71: 421
1874 Kleen, *Tyra* 80: 404
1875 Kirby, *Rollin* 80: 304
1878 Heustis, *Louise Lyons* 73: 22
1878 Hill, *Robert Jerome* 73: 213
1879 Kilvert, *B. Cory* 80: 257

1881	Irvin, *Rea*	76: 384		1933	Kabakov, *Il'ja Iosifovič*	79: 49
1882	Hopper, *Edward*	74: 471		1935	Hoffman, *Martin*	74: 85
1882	Jackson, *Alexander Young*	77: 36		1936	Jacquemon, *Pierre*	77: 142
1882	Kent, *Rockwell*	80: 72		1939	Hildebrandt, *Greg*	73: 167
1883	Iribe, *Paul*	76: 369		1942	Julsing, *Fred*	78: 489
1885	Johnston, *Alfred Cheney*	78: 207		1943	Holland, *Brad*	74: 263
1887	Jakovlev, *Aleksandr Evgen'evič*	77: 226		1945	Jippes, *Daan*	78: 83
1888	Hoffman, *Frank B.*	74: 81		1946	Kaldewey, *Gunnar A.*	79: 155
1889	Held, *John*	71: 308		1952	Kirchner, *Paul*	80: 317
1890	John, *Grace Spaulding*	78: 173		1954	Keane, *Glen*	79: 497
1890	Kager, *Erica* von	79: 103		1961	Hinojosa, *Celina*	73: 286
1893	Heitland, *Wilmot Emerton*	71: 277				
1893	Helck, *Peter*	71: 305				

Innenarchitekt

1900	Hoffmann, *Wolfgang*	74: 114
1901	Heythum, *Antonín*	73: 76

Instrumentenbauer

1749	King, *Samuel*	80: 281

Kartograf

1903	Hirschfeld, *Al*	73: 342

Keramiker

1887	Irvine, *Sadie Agnes Estelle*	76: 385
1887	Johnson, *Sargent Claude*	78: 200
1910	Heino, *Vivika*	71: 212
1910	Hoff, *Margo*	74: 69
1915	Heino, *Otto*	71: 209
1915	Hnizdovsky, *Jacques*	73: 425
1925	Karnes, *Karen*	79: 355
1929	Israel, *Margaret*	76: 463
1938	Hudson, *Robert H.*	75: 317
1938	Hydman-Vallien, *Ulrica*	76: 116
1940	Kaltenbach, *Stephen*	79: 200
1943	Higby, *Wayne*	73: 130
1944	Hirondelle, *Anne*	73: 325
1944	Hughto, *Margie*	75: 407
1946	Himmelfarb, *John*	73: 261
1947	Herman, *Roger*	72: 187
1950	Helland-Hansen, *Elisa*	71: 333

Künstler

1936	Kasten, *Barbara*	79: 395

(continued left column:)

1896	Jackson, *Elbert McGran*	77: 38
1897	Klein, *Isidore*	80: 415
1898	Hogue, *Alexandre*	74: 185
1898	Kauffer, *Edward McKnight*	79: 428
1899	Hordijk, *Gerard*	74: 489
1900	Hill, *Polly Knipp*	73: 213
1900	Jackson, *Everett Gee*	77: 38
1901	Kappel, *Philip*	79: 311
1902	Herrera, *Velino Shije*	72: 355
1902	Hidalgo de Caviedes, *Hipólito*	73: 101
1902	Hoffmeister, *Adolf*	74: 118
1902	Jauss, *Anne Marie*	77: 436
1903	Hirschfeld, *Al*	73: 342
1904	Hurd, *Peter*	76: 11
1905	Hilder, *Rowland*	73: 182
1905	Johnson, *Ferd*	78: 187
1905	Jones, *Loïs Mailou*	78: 268
1910	Hoff, *Margo*	74: 69
1910	Janelsins, *Veronica*	77: 279
1910	Jelinek, *Hans*	77: 493
1911	Hogarth, *Burne*	74: 168
1911	Kidd, *Steven R.*	80: 204
1911	Kingman, *Dong*	80: 283
1913	Homar, *Lorenzo*	74: 365
1913	Kelly, *Walt*	80: 39
1914	Houser, *Allan*	75: 99
1915	Hnizdovsky, *Jacques*	73: 425
1915	Howe, *Oscar*	75: 142
1915	Ingels, *Graham*	76: 281
1915	Irizarry, *Epifanio*	76: 372
1917	Ipcar, *Dahlov*	76: 353
1929	Hejduk, *John*	71: 286
1930	Hill, *Joan*	73: 209
1933	Henselmann, *Caspar*	72: 73

Vereinigte Staaten / Kunsthandwerker

Kunsthandwerker

1839	**Herter**, *Christian*	72: 414
1842	**Judson**, *William L.*	78: 439
1855	**Jack**, *George Washington Henry*	77: 29
1875	**Hickox**, *Elizabeth*	73: 91
1887	**Irvine**, *Sadie Agnes Estelle*	76: 385
1888	**Iannelli**, *Alfonso*	76: 132
1941	**Hickman**, *Patricia*	73: 91

Maler

1674	**Johnston**, *Henrietta*	78: 211
1682	**Hesselius**, *Gustavus*	72: 509
1728	**Hesselius**, *John*	72: 511
1732	**Johnston**, *William*	78: 214
1749	**King**, *Samuel*	80: 281
1759	**Heriot**, *George*	72: 164
1765	**Johnson**, *Joshua*	78: 190
1780	**Hicks**, *Edward*	73: 93
1780	**Jarvis**, *John Wesley*	77: 409
1785	**King**, *Charles Bird*	80: 276
1788	**Jouett**, *Matthew Harris*	78: 373
1790	**Jewett**, *William*	78: 38
1794	**Hervieu**, *August*	72: 438
1796	**Ingham**, *Charles Cromwell*	76: 290
1796	**Jocelyn**, *Nathanael*	78: 108
1798	**Johnston**, *David Claypoole*	78: 208
1801	**Inman**, *Henry*	76: 313
1809	**Hoit**, *Albert Gallatin*	74: 204
1809	**Hubard**, *William James*	75: 252
1809	**Huge**, *Jurgen Frederick*	75: 389
1810	**Kane**, *Paul*	79: 264
1812	**Hill**, *John William*	73: 211
1812	**Jacobi**, *Otto Reinhold*	77: 72
1812	**Jewett**, *William Smith*	78: 39
1813	**Hinckley**, *Thomas Hewes*	73: 269
1813	**Hulk**, *Abraham*	75: 447
1814	**Kaufmann**, *Theodor Ludwig*	79: 446
1816	**Huntington**, *Daniel*	75: 533
1816	**Kensett**, *John Frederick*	80: 70
1817	**Hildebrandt**, *Eduard*	73: 166
1819	**Jones**, *Alfred*	78: 250
1821	**Keller**, *Friedrich*	80: 14
1823	**Hicks**, *Thomas*	73: 98
1824	**Herrick**, *Henry Walker*	72: 367
1824	**Hunt**, *William Morris*	75: 524
1824	**Johnson**, *Eastman*	78: 186
1825	**Inness**, *George*	76: 316
1826	**Hetzel**, *George*	72: 527
1827	**Heine**, *Wilhelm*	71: 191
1827	**Hunt**, *Richard Morris*	75: 516
1827	**Johnson**, *David*	78: 185
1829	**Hill**, *Thomas*	73: 215
1830	**Hudson**, *Julien*	75: 316
1830	**Iwonski**, *Carl G. von*	76: 552
1832	**Herzog**, *Hermann*	72: 459
1833	**Hind**, *William*	73: 271
1835	**Johnson**, *Frost*	78: 188
1836	**Hilliard**, *William Henry*	73: 239
1836	**Homer**, *Winslow*	74: 369
1838	**Howland**, *Alfred Cornelius*	75: 146
1838	**Keith**, *William*	79: 528
1839	**Hennessy**, *William John*	71: 532
1839	**Hill**, *John Henry*	73: 210
1840	**Heller**, *Florent Antoine*	71: 346
1840	**Hovenden**, *Thomas*	75: 119
1840	**Irwin**, *Benoni*	76: 387
1841	**Henry**, *Edward Lamson*	72: 50
1842	**Insley**, *Albert*	76: 329
1842	**Judson**, *William L.*	78: 439
1843	**Jackson**, *William Henry*	77: 48
1844	**Juglaris**, *Tommaso*	78: 457
1845	**Helmick**, *Howard*	71: 389
1846	**Howe**, *William Henry*	75: 143
1847	**Hill**, *Hattie Hutchcraft*	73: 208
1848	**Jones**, *H. Bolton*	78: 258
1850	**Hitchcock**, *George*	73: 377
1850	**Jackson**, *William Franklin*	77: 48
1850	**Jacobsen**, *Antonio*	77: 82
1853	**Hidalgo y Padilla**, *Félix Resurrección*	73: 103
1853	**Jordán**, *Manuel*	78: 318
1854	**Hiester**, *Mary*	73: 126
1854	**Hoeber**, *Arthur*	73: 486
1855	**Hirst**, *Claude Raguet*	73: 355
1855	**Isham**, *Samuel*	76: 434
1856	**Klumpke**, *Anna Elizabeth*	80: 525
1857	**Johnston**, *John Humphreys*	78: 212
1857	**Jones**, *Francis C.*	78: 256
1858	**Hyde**, *William Henry*	76: 115
1859	**Helleu**, *Paul*	71: 355
1859	**Hills**, *Laura*	73: 242
1860	**Kane**, *John*	79: 264
1861	**Hill**, *Roswell Stone*	73: 214

1861	Hittell, *Charles J.*	73: 381		1882	Izdebsky, *Vladimir*	77: 3
1863	Jansson, *Alfred*	77: 349		1882	Jackson, *Alexander Young*	77: 36
1863	Jaques, *Bertha E.*	77: 367		1882	Jacobson, *Oscar Brousse*	77: 96
1863	Kinsley, *Nelson Gray*	80: 288		1882	Jonniaux, *Alfred*	78: 291
1864	Herrmann, *Paul*	72: 382		1882	Kent, *Rockwell*	80: 72
1864	Howard, *John Galen*	75: 135		1884	Higgins, *Victor*	73: 133
1865	Henri, *Robert*	72: 27		1885	Johnston, *Alfred Cheney*	78: 207
1865	Horton, *William Samuel*	75: 33		1886	Hennings, *Ernest Martin*	72: 19
1865	Hudson, *Grace Carpenter*	75: 315		1886	Hibbard, *Aldro Thompson*	73: 81
1866	Herrmann, *Frank S.*	72: 376		1886	Hill, *Evelyn Corthell*	73: 201
1867	How, *Julia Beatrice*	75: 128		1886	Hunter, *Clementine*	75: 526
1867	Keller, *Arthur Ignatius*	80: 16		1886	Katchadourian, *Sarkis*	79: 402
1868	Hitchcock, *Lucius Wolcott*	73: 378		1887	Jakovlev, *Aleksandr Evgen'evič*	77: 226
1868	Hobart, *Clark*	73: 435		1887	Jaques, *Francis Lee*	77: 368
1868	Hyde, *Helen*	76: 114		1887	Johnson, *Sargent Claude*	78: 200
1869	Hinton, *Charles Louis*	73: 295		1888	Hoffman, *Frank B.*	74: 81
1869	Hopkinson, *Charles Sydney*	74: 460		1888	Iannelli, *Alfonso*	76: 132
1869	Jefferys, *Charles William*	77: 478		1888	Johnston, *Francis Hans*	78: 211
1870	Heming, *Arthur*	71: 421		1888	Kaufmann, *Arthur*	79: 439
1870	Hubbell, *Henry Salem*	75: 255		1888	Kinzinger, *Edmund Daniel*	80: 292
1871	Hoffman, *Harry Leslie*	74: 82		1889	Held, *John*	71: 308
1871	Hutchison, *Frederick William*	76: 64		1889	Holmead	74: 297
1871	Imhof, *Joseph Adam*	76: 242		1889	Jacobi, *Rudolf*	77: 74
1872	Heller, *Helen West*	71: 347		1890	Heintzelman, *Arthur William*	71: 255
1872	Hildebrandt, *Howard Logan*	73: 168		1890	Hiraga, *Kamesuke*	73: 314
1872	Hirshfield, *Morris*	73: 354		1890	Jennewein, *Carl Paul*	77: 509
1872	Jongers, *Alphonse*	78: 281		1890	John, *Grace Spaulding*	78: 173
1874	Higgins, *Eugene*	73: 132		1890	Kager, *Erica* von	79: 103
1874	Hoftrup, *Lars*	74: 165		1891	James, *Rebecca Salsbury*	77: 256
1874	Hunter, *John Young*	75: 528		1891	Jonson, *Raymond*	78: 293
1874	Johnson, *Arthur*	78: 183		1891	Kerkam, *Earl Cavis*	80: 94
1874	Kleen, *Tyra*	80: 404		1891	Knaths, *Karl*	80: 534
1875	Hoffbauer, *Charles*	74: 75		1892	Hirsch, *Karl Jakob*	73: 336
1875	Kirby, *Rollin*	80: 304		1892	Huelsenbeck, *Richard*	75: 343
1876	Herreshoff, *Louise*	72: 365		1893	Heitland, *Wilmot Emerton*	71: 277
1876	Johansen, *John C.*	78: 156		1893	Helck, *Peter*	71: 305
1877	Henderson, *William Penhallow*	71: 465		1893	Ishigaki, *Eitarō*	76: 436
1877	Hopkins, *James R.*	74: 455		1893	Janin, *Louise*	77: 286
1878	Heustis, *Louise Lyons*	73: 22		1894	Jacobi, *Annot*	77: 68
1878	Hill, *Robert Jerome*	73: 213		1894	Kanaga, *Consuelo Delesseps*	79: 246
1879	Kilvert, *B. Cory*	80: 257		1896	Herko, *Berthold Martin*	72: 169
1880	Hinkle, *Clarence K.*	73: 282		1896	Heward, *Prudence*	73: 30
1880	Hofmann, *Hans*	74: 135		1896	Howard, *Robert Boardman*	75: 138
1881	Howell, *Felicie Waldo*	75: 143		1896	Jackson, *Elbert McGran*	77: 38
1881	Irvin, *Rea*	76: 384		1896	Johnson, *Malvin Gray*	78: 193
1882	Hills, *Anna Althea*	73: 241		1896	Kantor, *Morris*	79: 293
1882	Hopper, *Edward*	74: 471		1897	Klein, *Isidore*	80: 415

1898	**Held**, *Alma M.*	71: 307	1910	**Janelsins**, *Veronica*	77: 279
1898	**Hiler**, *Hilaire*	73: 184	1910	**Kline**, *Franz*	80: 482
1898	**Hill**, *George Snow*	73: 206	1911	**Hillsmith**, *Fannie*	73: 243
1898	**Hogue**, *Alexandre*	74: 185	1911	**Hogarth**, *Burne*	74: 168
1898	**Kauffer**, *Edward McKnight*	79: 428	1911	**Kidd**, *Steven R.*	80: 204
1899	**Hirsch**, *Stefan*	73: 338	1911	**Kingman**, *Dong*	80: 283
1899	**Hordijk**, *Gerard*	74: 489	1912	**Holtzman**, *Harry*	74: 336
1899	**Howard**, *Charles*	75: 130	1912	**Jules**, *Mervin*	78: 469
1900	**Hill**, *Polly Knipp*	73: 213	1913	**Homar**, *Lorenzo*	74: 365
1900	**Holty**, *Carl Robert*	74: 331	1913	**Kadish**, *Reuben*	79: 70
1900	**Huntley**, *Victoria Ebbels Hutson*	75: 535	1913	**Kim**, *Whanki*	80: 265
1900	**Jackson**, *Everett Gee*	77: 38	1914	**Heller**, *Jacob*	71: 349
1900	**Kent**, *Adaline*	80: 71	1914	**Holme**, *Siv*	74: 296
1901	**Heidenreich**, *Carl*	71: 123	1914	**Houser**, *Allan*	75: 99
1901	**Johnson**, *William H.*	78: 204	1914	**Kamrowski**, *Gerome*	79: 243
1901	**Kanarek**, *Eliasz*	79: 248	1914	**Kienbusch**, *William*	80: 217
1901	**Kappel**, *Philip*	79: 311	1915	**Herrera**, *Carmen*	72: 338
1902	**Herrera**, *Velino Shije*	72: 355	1915	**Hnizdovsky**, *Jacques*	73: 425
1902	**Hidalgo de Caviedes**, *Hipólito*	73: 101	1915	**Howe**, *Oscar*	75: 142
1902	**Hoffmeister**, *Adolf*	74: 118	1915	**Ingels**, *Graham*	76: 281
1902	**Hokeah**, *Jack*	74: 205	1915	**Irizarry**, *Epifanio*	76: 372
1902	**Howard**, *John Langley*	75: 136	1915	**Kane**, *Bob*	79: 263
1902	**Isenburger**, *Eric*	76: 424	1916	**Johansen**, *John MacLane*	78: 157
1902	**Jauss**, *Anne Marie*	77: 436	1916	**Kasten**, *Karl Albert*	79: 396
1902	**Kelpe**, *Paul*	80: 41	1917	**Ikaris**, *Nikolaos*	76: 188
1903	**Jensen**, *Alfred*	77: 514	1917	**Ipcar**, *Dahlov*	76: 353
1903	**Kloss**, *Gene*	80: 514	1919	**Hood**, *Dorothy*	74: 427
1904	**Hurd**, *Peter*	76: 11	1919	**Johnson**, *Lester*	78: 192
1904	**Junyer**, *Joan*	78: 529	1919	**Jorgensen**, *Roger M.*	78: 327
1904	**Kirkland**, *Vance*	80: 325	1920	**Heron**, *Patrick*	72: 315
1905	**Hilder**, *Rowland*	73: 182	1920	**Johnson-Calloway**, *Marie E.*	78: 204
1905	**Hillier**, *Tristram*	73: 239	1920	**Johnston**, *Ynez*	78: 215
1905	**Jones**, *Loïs Mailou*	78: 268	1921	**Hernández Acevedo**, *Manuel*	72: 271
1906	**Hordynsky**, *Sviatoslav*	74: 489	1922	**Hill**, *Clinton J.*	73: 196
1906	**Horn**, *Milton*	74: 512	1922	**Hultberg**, *John*	75: 459
1907	**Hibi**, *Hisako*	73: 83	1923	**Jaffe**, *Shirley*	77: 184
1907	**Hoowij**, *Jan Hendrik*	74: 441	1923	**Jenkins**, *Paul*	77: 507
1908	**Hios**, *Theo*	73: 308	1923	**Jess**	78: 23
1909	**Heliker**, *John Edward*	71: 325	1923	**Katzman**, *Herbert*	79: 424
1909	**Jackson**, *Lee*	77: 42	1923	**Kelly**, *Ellsworth*	80: 35
1909	**Jones**, *Joe*	78: 263	1923	**Khal**, *Helen*	80: 170
1909	**Kainen**, *Jacob*	79: 123	1924	**Ignas**, *Vytautas*	76: 172
1909	**Kiaulėnas**, *Petras*	80: 194	1924	**Israel**, *Marvin*	76: 464
1910	**Helfensteller**, *Veronica*	71: 318	1924	**Jackson**, *Harry*	77: 41
1910	**Helfond**, *Riva*	71: 320	1924	**Jackson**, *Sarah Jeanette*	77: 46
1910	**Hirsch**, *Joseph*	73: 333	1924	**Jones**, *John Paul*	78: 265
1910	**Hoff**, *Margo*	74: 69	1924	**Kachadoorian**, *Zubel*	79: 60

1925	Herskovitz, *David*	72: 403	1936	Hernández Cruz, *Luis*	72: 276
1925	Kaish, *Luise*	79: 134	1936	Hesse, *Eva*	72: 495
1926	Jackson, *Billy Morrow*	77: 37	1936	Holland, *Tom*	74: 267
1927	Isham, *Sheila*	76: 434	1936	Hopper, *Dennis*	74: 470
1927	Johnson, *Ray*	78: 198	1936	Jacquemon, *Pierre*	77: 142
1927	Kahn, *Wolf*	79: 118	1936	Johnston, *Roy*	78: 214
1927	Kaish, *Morton*	79: 135	1936	Khalil, *Mohammad Omer*	80: 172
1927	Katz, *Alex*	79: 416	1937	Henderikse, *Jan*	71: 453
1928	Hedrick, *Wally*	71: 6	1938	Hendler, *Maxwell*	71: 466
1928	Held, *Al*	71: 305	1938	Higgins, *Dick*	73: 131
1928	Indiana, *Robert*	76: 265	1938	Hudson, *Robert H.*	75: 317
1928	Ireland, *Patrick*	76: 366	1938	Hydman-Vallien, *Ulrica*	76: 116
1928	Irwin, *Robert*	76: 389	1938	Irizarry, *Carlos*	76: 372
1928	Judd, *Donald*	78: 433	1938	Jacob, *Ned*	77: 60
1928	Klein, *William*	80: 422	1939	Hildebrandt, *Greg*	73: 167
1929	Hejduk, *John*	71: 286	1939	Jackson, *Richard*	77: 45
1929	Helsmoortel, *Robert*	71: 402	1939	Jacquet, *Alain*	77: 150
1929	Hinds, *Patrick Swazo*	73: 277	1940	Heilmann, *Mary*	71: 163
1929	Insley, *Will*	76: 329	1940	Jiménez, *Luis*	78: 65
1929	Israel, *Margaret*	76: 463	1940	Johanson, *Patricia*	78: 161
1929	Jarrell, *Wadsworth A.*	77: 405	1940	Kaltenbach, *Stephen*	79: 200
1929	Kanovitz, *Howard*	79: 289	1941	Hurson, *Michael*	76: 25
1930	Hill, *Joan*	73: 209	1941	Jung, *Dieter*	78: 500
1930	Johns, *Jasper*	78: 178	1942	Hiller, *Susan*	73: 227
1930	Kabak, *Robert*	79: 49	1942	Humphrey, *Margo*	75: 489
1931	Hendricks, *Geoffrey*	71: 472	1942	Jones, *Benjamin Franklin*	78: 253
1931	Hoover, *Nan*	74: 440	1942	Julsing, *Fred*	78: 489
1931	Hopkins, *Budd*	74: 453	1942	Kehlmann, *Robert*	79: 512
1931	Hubbard, *John*	75: 254	1942	Keil, *Peter Robert*	79: 519
1931	Izquierdo, *Domingo*	77: 6	1943	Holland, *Brad*	74: 263
1932	Hinman, *Charles*	73: 283	1943	Jacklin, *Bill*	77: 32
1932	Humphrey, *Ralph*	75: 490	1943	Juszczyk, *James*	79: 27
1932	Hutchinson, *Peter*	76: 63	1943	Kandelaki, *Vladimir*	79: 253
1932	Jurlov, *Valerij*	79: 9	1943	Kayiga, *Kofi*	79: 479
1932	Kauffman, *Craig*	79: 428	1943	Kienholz, *Nancy*	80: 221
1932	Kawara, *On*	79: 473	1944	Heizer, *Michael*	71: 283
1932	Kitaj, *R. B.*	80: 354	1944	Hernández, *Ester*	72: 257
1933	Iannone, *Dorothy*	76: 134	1944	Hirsch, *Gilah Yelin*	73: 331
1933	Kabakov, *Il'ja Iosifovič*	79: 49	1945	Hendricks, *Barkley L.*	71: 471
1934	Hessing, *Valjean McCarty*	72: 514	1945	Herrero, *Susana*	72: 363
1934	Irizarry, *Santos René*	76: 374	1945	Hu, *Yongkai*	75: 206
1935	Herms, *George*	72: 246	1945	Jaudon, *Valerie*	77: 431
1935	Hoffman, *Martin*	74: 85	1945	Jemison, *G. Peter*	77: 501
1935	Hsiao, *Chin*	75: 195	1945	Jenney, *Neil*	77: 510
1935	Huot, *Robert*	76: 7	1945	Jensen, *Bill*	77: 517
1935	Jackson, *Oliver L.*	77: 43	1946	Himmelfarb, *John*	73: 261
1935	Khon, *Tanya*	80: 188	1947	Hepp, *Edit*	72: 94

Vereinigte Staaten / Maler

1947	**Herman**, *Roger*	72: 187
1947	**Hernández**, *Miriam*	72: 268
1947	**Irwin**, *Lani Helena*	76: 389
1948	**Helnwein**, *Gottfried*	71: 399
1948	**Hernández**, *Judithe*	72: 261
1948	**Hernandez**, *Sam*	72: 268
1948	**Herrera**, *Theresa*	72: 354
1948	**Hill**, *Charles Christopher*	73: 195
1949	**Hoard**, *Adrienne W.*	73: 431
1949	**Kešelj**, *Milan*	80: 125
1950	**Janson**, *Jonathan*	77: 330
1951	**Heeks**, *Willy*	71: 11
1951	**Hernández**, *Adán*	72: 249
1951	**Herrón**, *Willie F.*	72: 389
1952	**Hofmekler**, *Ori*	74: 159
1952	**Huerta**, *Benito*	75: 362
1952	**Hydes**, *Bendel*	76: 115
1952	**Juarez**, *Roberto*	78: 427
1952	**Kass**, *Deborah*	79: 389
1953	**Hepper**, *Carol*	72: 94
1953	**Juana Alicia**	78: 423
1954	**Irazábal**, *Prudencio*	76: 361
1954	**Jakob**, *Bruno*	77: 216
1954	**Kelley**, *Margaret*	80: 31
1954	**Kelley**, *Mike*	80: 31
1955	**Hopkins**, *Peter*	74: 459
1955	**Huerta**, *Leticia*	75: 365
1955	**Isermann**, *Jim*	76: 430
1955	**Kilimnik**, *Karen*	80: 249
1956	**Juste**, *André*	79: 21
1957	**Hodges**, *Jim*	73: 468
1958	**Hedrick**, *Julie*	71: 5
1959	**Insertis**, *Pilar*	76: 328
1960	**Humphries**, *Jacqueline*	75: 492
1961	**Hinojosa**, *Celina*	73: 286
1961	**Ketter**, *Clay*	80: 148
1963	**Ji**, *Yun-fei*	78: 44
1964	**Henning**, *Anton*	72: 12
1964	**Jacobson**, *Diego*	77: 95
1964	**Khedoori**, *Toba*	80: 183
1965	**Huerta**, *Salomón*	75: 367
1969	**Khebrehzadeh**, *Avish*	80: 181
1970	**Jacir**, *Emily*	77: 28
1974	**Jackson**, *Matthew Day*	77: 43
1977	**Johnson**, *Rashid*	78: 197
1982	**Ibarra**, *Karlo Andrei*	76: 141

Medailleur

1840	**Heller**, *Florent Antoine*	71: 346
1869	**Hinton**, *Charles Louis*	73: 295
1874	**Hering**, *Henry*	72: 161
1903	**Hirschfeld**, *Al*	73: 342

Miniaturmaler

1749	**King**, *Samuel*	80: 281
1756	**Hénard**, *Charles*	71: 438
1796	**Jocelyn**, *Nathanael*	78: 108
1830	**Hudson**, *Julien*	75: 316
1859	**Hills**, *Laura*	73: 242

Möbelkünstler

1835	**Hunzinger**, *George Jakob*	76: 1
1839	**Herter**, *Christian*	72: 414
1855	**Jack**, *George Washington Henry*	77: 29
1877	**Henderson**, *William Penhallow*	71: 465
1883	**Iribe**, *Paul*	76: 369
1925	**Hopea-Untracht**, *Saara*	74: 444
1928	**Judd**, *Donald*	78: 433

Monumentalkünstler

1887	**Jakovlev**, *Aleksandr Evgen'evič*	77: 226

Mosaikkünstler

1865	**Horton**, *William Samuel*	75: 33
1914	**Kamrowski**, *Gerome*	79: 243

Neue Kunstformen

1892	**Huelsenbeck**, *Richard*	75: 343
1910	**Hoff**, *Margo*	74: 69
1911	**Hillsmith**, *Fannie*	73: 243
1914	**Kamrowski**, *Gerome*	79: 243
1920	**Johnson-Calloway**, *Marie E.*	78: 204
1922	**Hill**, *Clinton J.*	73: 196
1923	**Jess**	78: 23
1924	**Huebler**, *Douglas*	75: 326
1924	**Jackson**, *Sarah Jeanette*	77: 46
1927	**Johnson**, *Ray*	78: 198
1927	**Kaprow**, *Allan*	79: 315

1927	**Katz**, Alex	79: 416	1947	**Hernández**, Miriam	72: 268
1927	**Kienholz**, Edward	80: 219	1948	**Helnwein**, Gottfried	71: 399
1928	**Hedrick**, Wally	71: 6	1948	**Hill**, Charles Christopher	73: 195
1928	**Ireland**, Patrick	76: 366	1948	**Hock**, Louis	73: 457
1928	**Irwin**, Robert	76: 389	1949	**Hung**, Su-chen	75: 503
1929	**Hejduk**, John	71: 286	1950	**Holzer**, Jenny	74: 348
1931	**Heinecken**, Robert	71: 193	1950	**Hsieh**, Tehching	75: 197
1931	**Hendricks**, Geoffrey	71: 472	1950	**Jackson**, Edna Davis	77: 38
1931	**Hoover**, Nan	74: 440	1950	**Kamen**, Rebecca	79: 215
1931	**Izquierdo**, Domingo	77: 6	1951	**Herrón**, Willie F.	72: 389
1932	**Huene**, Stephan von	75: 349	1951	**Hill**, Gary	73: 201
1932	**Hutchinson**, Peter	76: 63	1951	**Irigoyen**, Rosa	76: 371
1932	**Josephson**, Kenneth	78: 348	1951	**Katzenstein**, Uri	79: 423
1932	**Jurlov**, Valerij	79: 9	1953	**Hepper**, Carol	72: 94
1932	**Kauffman**, Craig	79: 428	1954	**Hoberman**, Perry	73: 439
1932	**Kawara**, On	79: 473	1954	**Jakob**, Bruno	77: 216
1933	**Iannone**, Dorothy	76: 134	1954	**Kelley**, Mike	80: 31
1933	**Kabakov**, Il'ja Iosifovič	79: 49	1955	**Hill**, Robin	73: 213
1934	**Jones**, Joe	78: 264	1955	**Hopkins**, Peter	74: 459
1935	**Herms**, George	72: 246	1955	**Horn**, Roni	74: 516
1935	**Huot**, Robert	76: 7	1955	**Isermann**, Jim	76: 430
1936	**Jonas**, Joan	78: 241	1955	**Kilimnik**, Karen	80: 249
1937	**Henderikse**, Jan	71: 453	1956	**Jaar**, Alfredo	77: 16
1938	**Higgins**, Dick	73: 131	1956	**Juste**, André	79: 21
1938	**Holt**, Nancy	74: 324	1957	**Hodges**, Jim	73: 468
1938	**Hudson**, Robert H.	75: 317	1957	**Kessler**, Jon	80: 138
1938	**Katz**, Leandro	79: 420	1958	**Hedrick**, Julie	71: 5
1939	**Jackson**, Richard	77: 45	1958	**Jacob**, Wendy	77: 63
1940	**Johanson**, Patricia	78: 161	1959	**Herrera**, Arturo	72: 336
1940	**Kaltenbach**, Stephen	79: 200	1959	**Kaap**, Gerald van der	79: 46
1941	**Hershman**, Lynn	72: 401	1960	**Jafa**, Arthur	77: 184
1941	**Jung**, Dieter	78: 500	1961	**Ketter**, Clay	80: 148
1941	**Kelly**, Mary	80: 38	1962	**Huyghe**, Pierre	76: 92
1942	**Highstein**, Jene	73: 136	1962	**Jürß**, Ute Friederike	78: 452
1942	**Hiller**, Susan	73: 227	1962	**Kac**, Eduardo	79: 56
1942	**Hofsted**, Jolyon	74: 164	1964	**Henning**, Anton	72: 12
1942	**Jacobs**, Ferne	77: 76	1964	**Khedoori**, Rachel	80: 182
1943	**Kandelaki**, Vladimir	79: 253	1965	**Juhasz-Alvarado**, Charles	78: 460
1943	**Kienholz**, Nancy	80: 221	1966	**Horowitz**, Jonathan	75: 8
1944	**Hernández**, Ester	72: 257	1966	**Joo**, Michael	78: 300
1944	**Hirsch**, Gilah Yelin	73: 331	1968	**Hill**, Christine	73: 195
1944	**Horn**, Rebecca	74: 513	1968	**Jankowski**, Christian	77: 299
1945	**Hendricks**, Barkley L.	71: 471	1969	**Jamie**, Cameron	77: 259
1945	**Howard**, Mildred	75: 137	1969	**Khebrehzadeh**, Avish	80: 181
1945	**Jemison**, G. Peter	77: 501	1970	**Jacir**, Emily	77: 28
1945	**Jenney**, Neil	77: 510	1972	**Jafri**, Maryam	77: 185
1946	**Jetelová**, Magdalena	78: 31	1974	**Jackson**, Matthew Day	77: 43

Vereinigte Staaten / Neue Kunstformen

1974 **Julià**, *Adriá* 78: 469
1974 **Just**, *Jesper* 79: 17
1975 **Huang**, *Shih Chieh* 75: 234
1977 **Johnson**, *Rashid* 78: 197
1980 **Kalina**, *Noah* 79: 167
1982 **Ibarra**, *Karlo Andrei* 76: 141

Papierkünstler

1809 **Hubard**, *William James* 75: 252
1922 **Hill**, *Clinton J.* 73: 196
1950 **Jackson**, *Edna Davis* 77: 38

Porzellankünstler

1902 **Jauss**, *Anne Marie* 77: 436

Restaurator

1872 **Jongers**, *Alphonse* 78: 281
1886 **Katchadourian**, *Sarkis* 79: 402
1910 **Janelsins**, *Veronica* 77: 279

Schmuckkünstler

1883 **Iribe**, *Paul* 76: 369
1943 **Hu**, *Mary Lee* 75: 203

Schnitzer

1810 **Ives**, *Chauncey Bradley* 76: 545
1855 **Jack**, *George Washington Henry* 77: 29
1897 **Janel**, *Emil* 77: 278

Silberschmied

1840 **Heller**, *Florent Antoine* 71: 346
1888 **Iannelli**, *Alfonso* 76: 132

Steinschneider

1840 **Heller**, *Florent Antoine* 71: 346

Textilkünstler

1891 **James**, *Rebecca Salsbury* 77: 256
1905 **Jones**, *Loïs Mailou* 78: 268
1910 **Hoff**, *Margo* 74: 69
1920 **Heron**, *Patrick* 72: 315
1934 **Hicks**, *Sheila* 73: 97
1941 **Hernmarck**, *Helena* 72: 300
1942 **Jacobs**, *Ferne* 77: 76

Tischler

1830 **Herter**, *Gustave* 72: 417
1835 **Hunzinger**, *George Jakob* 76: 1

Topograf

1766 **Hooker**, *Philip* 74: 437
1812 **Hill**, *John William* 73: 211

Typograf

1881 **Irvin**, *Rea* 76: 384

Wandmaler

1857 **Jones**, *Francis C.* 78: 256
1865 **Horton**, *William Samuel* 75: 33
1868 **Hewlett**, *James Monroe* 73: 35
1875 **Hoffbauer**, *Charles* 74: 75
1877 **Henderson**, *William Penhallow* 71: 465
1882 **Kent**, *Rockwell* 80: 72
1887 **Jaques**, *Francis Lee* 77: 368
1890 **Jennewein**, *Carl Paul* 77: 509
1898 **Hiler**, *Hilaire* 73: 184
1898 **Hogue**, *Alexandre* 74: 185
1902 **Hidalgo** de **Caviedes**, *Hipólito* . 73: 101
1902 **Jauss**, *Anne Marie* 77: 436
1909 **Jones**, *Joe* 78: 263
1913 **Kadish**, *Reuben* 79: 70
1914 **Houser**, *Allan* 75: 99
1915 **Howe**, *Oscar* 75: 142
1948 **Hernández**, *Judithe* 72: 261
1951 **Herrón**, *Willie F.* 72: 389
1952 **Juarez**, *Roberto* 78: 427
1953 **Juana Alicia** 78: 423

Zeichner

1743	**Jefferson**, *Thomas*	77: 476
1759	**Heriot**, *George*	72: 164
1770	**Hill**, *John*	73: 209
1798	**Johnston**, *David Claypoole*	78: 208
1810	**Kane**, *Paul*	79: 264
1813	**Hulk**, *Abraham*	75: 447
1816	**Kensett**, *John Frederick*	80: 70
1817	**Hildebrandt**, *Eduard*	73: 166
1824	**Johnson**, *Eastman*	78: 186
1825	**Jackson**, *John Adams*	77: 42
1825	**Jones**, *John Wesley*	78: 266
1827	**Heine**, *Wilhelm*	71: 191
1827	**Hunt**, *Richard Morris*	75: 516
1827	**Johnson**, *David*	78: 185
1828	**Hoppin**, *Augustus*	74: 474
1833	**Hind**, *William*	73: 271
1839	**Hill**, *John Henry*	73: 210
1840	**Heller**, *Florent Antoine*	71: 346
1853	**Jordán**, *Manuel*	78: 318
1855	**Hirst**, *Claude Raguet*	73: 355
1857	**Johnston**, *John Humphreys*	78: 212
1857	**Jones**, *Francis C.*	78: 256
1859	**Helleu**, *Paul*	71: 355
1861	**Hittell**, *Charles J.*	73: 381
1863	**Kinsley**, *Nelson Gray*	80: 288
1864	**Howard**, *John Galen*	75: 135
1865	**Horton**, *William Samuel*	75: 33
1865	**Hudson**, *Grace Carpenter*	75: 315
1867	**Keller**, *Arthur Ignatius*	80: 16
1868	**Hitchcock**, *Lucius Wolcott*	73: 378
1868	**Hyde**, *Helen*	76: 114
1871	**Hutchison**, *Frederick William*	76: 64
1872	**Hirshfield**, *Morris*	73: 354
1874	**Johnson**, *Arthur*	78: 183
1874	**Kleen**, *Tyra*	80: 404
1875	**Hoffbauer**, *Charles*	74: 75
1875	**Kirby**, *Rollin*	80: 304
1878	**Hill**, *Robert Jerome*	73: 213
1879	**Kilvert**, *B. Cory*	80: 257
1880	**Herriman**, *George*	72: 368
1880	**Hofmann**, *Hans*	74: 135
1881	**Irvin**, *Rea*	76: 384
1882	**Izdebsky**, *Vladimir*	77: 3
1883	**Iribe**, *Paul*	76: 369
1883	**King**, *Frank O.*	80: 278
1886	**Hill**, *Evelyn Corthell*	73: 201
1887	**Johnson**, *Sargent Claude*	78: 200
1888	**Hoffman**, *Frank B.*	74: 81
1889	**Held**, *John*	71: 308
1890	**Heintzelman**, *Arthur William*	71: 255
1890	**John**, *Grace Spaulding*	78: 173
1890	**Kager**, *Erica von*	79: 103
1891	**Kerkam**, *Earl Cavis*	80: 94
1891	**Knaths**, *Karl*	80: 534
1896	**Herko**, *Berthold Martin*	72: 169
1896	**Kantor**, *Morris*	79: 293
1897	**Klein**, *Isidore*	80: 415
1898	**Hiler**, *Hilaire*	73: 184
1898	**Hogue**, *Alexandre*	74: 185
1898	**Kauffer**, *Edward McKnight*	79: 428
1899	**Hordijk**, *Gerard*	74: 489
1899	**Howard**, *Charles*	75: 130
1900	**Hill**, *Polly Knipp*	73: 213
1900	**Holty**, *Carl Robert*	74: 331
1900	**Hoyningen-Huene**, *George*	75: 155
1900	**Huntley**, *Victoria Ebbels Hutson*	75: 535
1900	**Kent**, *Adaline*	80: 71
1901	**Heythum**, *Antonín*	73: 76
1901	**Iwerks**, *Ub*	76: 551
1901	**Johnson**, *William H.*	78: 204
1901	**Kappel**, *Philip*	79: 311
1902	**Hidalgo** de **Caviedes**, *Hipólito*	73: 101
1902	**Hoffmeister**, *Adolf*	74: 118
1903	**Hirschfeld**, *Al*	73: 342
1903	**Iger**, *Jerry*	76: 169
1904	**Hurd**, *Peter*	76: 11
1905	**Hilder**, *Rowland*	73: 182
1905	**Johnson**, *Ferd*	78: 187
1906	**Horn**, *Milton*	74: 512
1907	**Hoowij**, *Jan Hendrik*	74: 441
1908	**Hios**, *Theo*	73: 308
1909	**Heliker**, *John Edward*	71: 325
1909	**Jones**, *Joe*	78: 263
1909	**Keišs**, *Eduards*	79: 525
1910	**Heino**, *Vivika*	71: 212
1910	**Helfond**, *Riva*	71: 320
1910	**Hirsch**, *Joseph*	73: 333
1910	**Kline**, *Franz*	80: 482
1911	**Hillsmith**, *Fannie*	73: 243
1911	**Hogarth**, *Burne*	74: 168
1911	**Kidd**, *Steven R.*	80: 204
1912	**Jones**, *Chuck*	78: 254
1913	**Homar**, *Lorenzo*	74: 365

1913	Kadish, *Reuben*	79: 70	1939 Jackson, *Richard*	77: 45

1913 **Kadish**, *Reuben* 79: 70
1913 **Kelly**, *Walt* 80: 39
1914 **Heller**, *Jacob* 71: 349
1914 **Houser**, *Allan* 75: 99
1914 **Kamrowski**, *Gerome* 79: 243
1915 **Ingels**, *Graham* 76: 281
1915 **Irizarry**, *Epifanio* 76: 372
1915 **Kane**, *Bob* 79: 263
1917 **Kirby**, *Jack* 80: 303
1919 **Hood**, *Dorothy* 74: 427
1920 **Kida**, *Fred* 80: 203
1923 **Jess** 78: 23
1923 **Katzman**, *Herbert* 79: 424
1923 **Kelly**, *Ellsworth* 80: 35
1925 **Herskovitz**, *David* 72: 403
1925 **Infantino**, *Carmine* 76: 274
1926 **Kane**, *Gil* 79: 263
1927 **Johnson**, *Ray* 78: 198
1928 **Hedrick**, *Wally* 71: 6
1928 **Held**, *Al* 71: 305
1928 **Indiana**, *Robert* 76: 265
1929 **Hejduk**, *John* 71: 286
1929 **Helsmoortel**, *Robert* 71: 402
1929 **Insley**, *Will* 76: 329
1929 **Kanovitz**, *Howard* 79: 289
1929 **Kipp**, *Lyman* 80: 296
1930 **Hill**, *Joan* 73: 209
1931 **Hoover**, *Nan* 74: 440
1932 **Humphrey**, *Ralph* 75: 490
1932 **Hutchinson**, *Peter* 76: 63
1932 **Kawara**, *On* 79: 473
1932 **Kitaj**, *R. B.* 80: 354
1933 **Henselmann**, *Caspar* 72: 73
1933 **Iannone**, *Dorothy* 76: 134
1934 **Irizarry**, *Santos René* ... 76: 374
1934 **Jones**, *Joe* 78: 264
1935 **Hunt**, *Richard* 75: 514
1935 **Kliban**, *Bernard* 80: 463
1936 **Hernández Cruz**, *Luis* 72: 276
1936 **Hesse**, *Eva* 72: 495
1936 **Jonas**, *Joan* 78: 241
1938 **Holt**, *Nancy* 74: 324
1938 **Hudson**, *Robert H.* 75: 317
1938 **Hydman-Vallien**, *Ulrica* .. 76: 116
1938 **Irizarry**, *Carlos* 76: 372
1938 **Jacob**, *Ned* 77: 60
1939 **Hildebrandt**, *Greg* 73: 167
1939 **Jackson**, *Richard* 77: 45
1940 **Jiménez**, *Luis* 78: 65
1940 **Johanson**, *Patricia* 78: 161
1941 **Hershman**, *Lynn* 72: 401
1941 **Hurson**, *Michael* 76: 25
1942 **Highstein**, *Jene* 73: 136
1942 **Hiller**, *Susan* 73: 227
1942 **Julsing**, *Fred* 78: 489
1943 **Holland**, *Brad* 74: 263
1943 **Kandelaki**, *Vladimir* 79: 253
1943 **Kayiga**, *Kofi* 79: 479
1944 **Horn**, *Rebecca* 74: 513
1945 **Hendricks**, *Barkley L.* ... 71: 471
1945 **Herrero**, *Susana* 72: 363
1945 **Jemison**, *G. Peter* 77: 501
1945 **Jensen**, *Bill* 77: 517
1945 **Jippes**, *Daan* 78: 83
1946 **Himmelfarb**, *John* 73: 261
1946 **Kitchen**, *Denis* 80: 359
1948 **Helnwein**, *Gottfried* 71: 399
1949 **Hoard**, *Adrienne W.* 73: 431
1949 **Kešelj**, *Milan* 80: 125
1952 **Hofmekler**, *Ori* 74: 159
1952 **Huerta**, *Benito* 75: 362
1952 **Juarez**, *Roberto* 78: 427
1952 **Kirchner**, *Paul* 80: 317
1953 **Hepper**, *Carol* 72: 94
1954 **Jakob**, *Bruno* 77: 216
1954 **Kelley**, *Mike* 80: 31
1955 **Horn**, *Roni* 74: 516
1955 **Kilimnik**, *Karen* 80: 249
1956 **Hunziker**, *Christopher T.* ... 75: 537
1956 **Juste**, *André* 79: 21
1957 **Hodges**, *Jim* 73: 468
1963 **Ji**, *Yun-fei* 78: 44
1964 **Khedoori**, *Toba* 80: 183
1969 **Jamie**, *Cameron* 77: 259
1969 **Khebrehzadeh**, *Avish* 80: 181
1970 **Jacir**, *Emily* 77: 28

Vietnam

Bildhauer

1650 **Huệ**, *Nguyễn Công* 75: 321

1917 **Kim**, *Nguyễn Thị* *80:* 260
1946 **Hồng**, *Trần Thị* *74:* 402
1951 **Hương**, *Phan Gia* *76:* 2
1959 **Khánh**, *Đào Anh* *80:* 178
1972 **Khánh**, *Bùi Công* *80:* 178

1923 **Hiến**, *Mai Văn* *73:* 117
1934 **Kiệm**, *Nguyễn Trọng* *80:* 215
1935 **Huề**, *Đỗ Hữu* *75:* 319
1946 **Khuê**, *Đặng Thị* *80:* 190

Dekorationskünstler

1912 **Khang**, *Nguyễn* *80:* 177

Keramiker

1912 **Khang**, *Nguyễn* *80:* 177
1946 **Hồng**, *Trần Thị* *74:* 402

Designer

1912 **Khang**, *Nguyễn* *80:* 177

Lackkünstler

1912 **Khang**, *Nguyễn* *80:* 177
1917 **Kim**, *Nguyễn Thị* *80:* 260
1918 **Hợp**, *Nguyễn Trọng* *74:* 441

Fotograf

1918 **Huân**, *Đỗ* *75:* 215

Maler

1915 **Huyến**, *Nguyễn* *76:* 91
1918 **Hợp**, *Nguyễn Trọng* *74:* 441
1923 **Hiến**, *Mai Văn* *73:* 117
1930 **Hương**, *Vũ Giáng* *76:* 3
1934 **Hưng**, *Bùi Tấn* *75:* 502
1935 **Huề**, *Đỗ Hữu* *75:* 319
1935 **Khang**, *Đinh Trọng* *80:* 176
1936 **Khoa**, *Đặng Quý* *80:* 187
1943 **Kế**, *Mai Văn* *79:* 497
1946 **Khuê**, *Đặng Thị* *80:* 190
1957 **Hiên**, *Bùi Mai* *73:* 116
1957 **Hùng**, *Bùi Hữu* *75:* 501
1959 **Khánh**, *Đào Anh* *80:* 178
1960 **Hội**, *Nguyễn Quốc* *74:* 200
1971 **Huy**, *Nguyễn Quang* *76:* 89
1978 **Katy**, *Lim Khim* *79:* 416

Gebrauchsgrafiker

1912 **Khang**, *Nguyễn* *80:* 177
1917 **Kim**, *Nguyễn Thị* *80:* 260
1934 **Kiệm**, *Nguyễn Trọng* *80:* 215
1935 **Huề**, *Đỗ Hữu* *75:* 319
1936 **Khoa**, *Đặng Quý* *80:* 187
1946 **Khuê**, *Đặng Thị* *80:* 190

Grafiker

1910 **Khải**, *Lưu Đình* *80:* 167
1912 **Khang**, *Nguyễn* *80:* 177
1917 **Kim**, *Nguyễn Thị* *80:* 260
1918 **Hợp**, *Nguyễn Trọng* *74:* 441
1930 **Hương**, *Vũ Giáng* *76:* 3
1934 **Hưng**, *Bùi Tấn* *75:* 502
1934 **Kiệm**, *Nguyễn Trọng* *80:* 215
1935 **Huề**, *Đỗ Hữu* *75:* 319
1935 **Khang**, *Đinh Trọng* *80:* 176
1936 **Khoa**, *Đặng Quý* *80:* 187
1940 **Khai**, *Nguyễn* *80:* 168
1946 **Khuê**, *Đặng Thị* *80:* 190
1972 **Khánh**, *Bùi Công* *80:* 178

Neue Kunstformen

1946 **Khuê**, *Đặng Thị* *80:* 190
1959 **Khánh**, *Đào Anh* *80:* 178
1971 **Huy**, *Nguyễn Quang* *76:* 89
1972 **Khánh**, *Bùi Công* *80:* 178

Illustrator

1915 **Huyến**, *Nguyễn* *76:* 91
1918 **Hợp**, *Nguyễn Trọng* *74:* 441

Porzellankünstler

1972 **Khánh**, *Bùi Công* *80:* 178

Vietnam / Zeichner

Zeichner

1912	**Khang**, *Nguyễn*	*80:* 177
1915	**Huyến**, *Nguyễn*	*76:* 91
1917	**Kim**, *Nguyễn Thị*	*80:* 260
1918	**Hợp**, *Nguyễn Trọng*	*74:* 441
1923	**Hiến**, *Mai Văn*	*73:* 117
1930	**Hương**, *Vũ Giáng*	*76:* 3
1972	**Khánh**, *Bùi Công*	*80:* 178

Weißrussland

Architekt

1798	**Idźkowski**, *Adam*	*76:* 166
1870	**Hellat**, *Georg*	*71:* 335

Bildhauer

1782	**Jelski**, *Kazimierz*	*77:* 498
1965	**Klinaŭ**, *Artur*	*80:* 480

Buchkünstler

1910	**Janelsins**, *Veronica*	*77:* 279
1929	**Kaškurėvič**, *Arlen Michajlavič*	*79:* 383

Bühnenbildner

1910	**Junovič**, *Sof'ja Markovna* ...	*78:* 526
1937	**Kazakov**, *Boris Ivanovič*	*79:* 485

Designer

1931	**Karačun**, *Juryj Aljaksandravič*	*79:* 322

Fotograf

1892	**Judovin**, *Solomon Borisovič* . .	*78:* 439
1899	**Ignatovič**, *Boris*	*76:* 175
1965	**Klinaŭ**, *Artur*	*80:* 480

Gebrauchsgrafiker

1952	**Jarės'ka**, *Viktar Mikalaevič* . . .	*77:* 392

Grafiker

1892	**Judovin**, *Solomon Borisovič* . .	*78:* 439
1896	**Kantor**, *Morris*	*79:* 293
1905	**Holovčenko**, *Nadija Ivanivna* .	*74:* 312
1929	**Kaškurėvič**, *Arlen Michajlavič*	*79:* 383
1931	**Karačun**, *Juryj Aljaksandravič*	*79:* 322
1946	**Kalmaeva**, *Ludmila Michailovna*	*79:* 187
1947	**Jurkov**, *Valerij Nikolaevič* ...	*79:* 6
1952	**Jarės'ka**, *Viktar Mikalaevič*. . .	*77:* 392
1965	**Jakavenka**, *Jury Uladzimiravič*	*77:* 210

Illustrator

1910	**Janelsins**, *Veronica*	*77:* 279
1929	**Kaškurėvič**, *Arlen Michajlavič*	*79:* 383

Maler

1857	**Kacenbogen**, *Jakub*	*79:* 60
1892	**Judovin**, *Solomon Borisovič* . .	*78:* 439
1896	**Kantor**, *Morris*	*79:* 293
1903	**Judin**, *Lev Aleksandrovič*	*78:* 436
1904	**Khodassievitch**, *Nadia*	*80:* 187
1905	**Holovčenko**, *Nadija Ivanivna* .	*74:* 312
1910	**Janelsins**, *Veronica*	*77:* 279
1911	**Katkoŭ**, *Sjarhej Pjatrovič*	*79:* 405
1933	**Kiščenko**, *Aleksandr Michajlovič*	*80:* 336
1934	**Kazakevič**, *Mikalaj Kanstancinovič*	*79:* 485
1937	**Kazakov**, *Boris Ivanovič*	*79:* 485
1946	**Kalmaeva**, *Ludmila Michailovna*	*79:* 187
1947	**Isaėnak**, *Mikalaj Iosifavič* ...	*76:* 405
1947	**Jurkov**, *Valerij Nikolaevič* ...	*79:* 6
1951	**Kirjuščenko**, *Sergej Ivanovič* .	*80:* 320
1952	**Jarės'ka**, *Viktar Mikalaevič*. . .	*77:* 392
1953	**Kascjučėnka**, *Vasil' Kuz'mič* . .	*79:* 375
1954	**Januškevič**, *Feliks Jazėpovič* . .	*77:* 356
1965	**Klinaŭ**, *Artur*	*80:* 480

Monumentalkünstler

1933	**Kiščenko**, *Aleksandr Michajlovič*	*80:* 336

Mosaikkünstler

1904	**Khodassievitch**, *Nadia*	*80:* 187

Neue Kunstformen

1946 **Kalmaeva**, *Ludmila Michailovna* 79: 187
1951 **Kirjuščenko**, *Sergej Ivanovič* . 80: 320
1965 **Klinaŭ**, *Artur* 80: 480

Restaurator

1910 **Janelsins**, *Veronica* 77: 279

Zeichner

1896 **Kantor**, *Morris* 79: 293
1905 **Holovčenko**, *Nadija Ivanivna* . 74: 312
1931 **Karačun**, *Juryj Aljaksandravič* 79: 322
1946 **Kalmaeva**, *Ludmila Michailovna* 79: 187

1947 **Jurkov**, *Valerij Nikolaevič* . . . 79: 6

Zypern

Bildhauer

101 **Hermolaos** 72: 240

Maler

1889 **Kissonergis**, *Ioannis* 80: 349
1931 **Hughes**, *Glyn* 75: 401
1936 **Ioakeim**, *Kostas* 76: 340